30 傳承開今

The 30 Years of Taiwan Art Gallery Association

社團法人中華民國畫廊協會
Taiwan Art Gallery Association

官網

線上試閱

傳承開今
The 30 Years of Taiwan Art Gallery Association

　　欣聞社團法人中華民國畫廊協會成立三十週年，並編撰《傳承開今——The 30 Years of Taiwan Art Gallery Association》。本書承傳過往三十年臺灣視覺藝術產業篳路藍縷的開創過程到今日蓬勃發展的現況，在藝術史的角度之外另闢蹊徑，從產業發展的縮影，扣合了過往臺灣經濟發展的軌跡，呈現臺灣這塊土地上藝術發展的歷史。

　　社團法人中華民國畫廊協會成立於 1992 年，同年由畫廊協會發軔主辦的「中華民國畫廊博覽會」發展迄今，以「ART TAIPEI 台北國際藝術博覽會」為名，儼然成為亞洲最重要的國際藝術博覽會之一，亦為臺灣藝術市場最重要的推手與平台。文化部舉辦的 MIT 新人推薦特區，也於 2008 年開始在 ART TAIPEI 展出，為臺灣藝術家提供與收藏家交流以及持續在國際展會曝光的渠道。三十年來，畫廊協會與文化部在「完善藝文支持體系，落實多元文化理念」、「打造臺灣文化國家隊品牌，促進國際交流合作」兩大目標上共同努力，完善產業現行法令、藝術市場稅制及藝術品鑑定鑑價等多項階段性的任務。

　　本書除了以藝術產業發展的面向補足臺灣藝術史，同時記述了文化部（及其前身文建會）與視覺藝術產業合作的過程，在畫廊協會

1992 年成立之際，恰好是臺灣的文化政策進入關鍵性的轉型期，包括推動公共藝術設置計畫、捐助成立財團法人國家文化藝術基金會，地方性的藝術季與國際展演活動開始蓬勃發展。千禧年過後，2002年行政院正式將「文化創意產業發展計畫」列入「挑戰 2008：國家發展重點計畫」，成為國家重點推動的政策項目之一，「視覺藝術產業」亦成為十三項重點扶植產業之一。畫廊協會不僅完美扮演政府與民間藝術企業橋梁的角色，也是臺灣藝術文化發展中不可忽視的力量。

　　這本書彷彿一張唱片，記錄著臺灣視覺藝術產業領域所共同謳歌的曲目，引領翻閱此書的每位讀者一同欣賞扣人心弦的樂章，企盼未來臺灣藝術產業持續發展壯大。

中華民國文化部部長　

理事長 序

產業自救　區域自強

　　1990 年代是台灣藝術市場與經濟市場蓬勃發展的重要歷史時期，台北忠孝東路上的阿波羅大廈同時間聚集了最多 48 家畫廊，人潮川流不息。當時台灣的藝術市場尚未有健全的制度，因此在幾位藝術界的前輩努力下，經歷多次的籌備討論與會議，最後以舉辦藝術博覽會之宗旨做為號召，在 1992 年 6 月 8 日，中華民國畫廊協會正式成立。

　　畫廊協會到 2022 年，正好滿三十年，三十年來協會以「從不間斷舉辦藝術博覽會」這個使命感，逐步實踐當初成立的目標：建立市場秩序、爭取共同權益、推廣藝術教育、促進國際交流，以及會員之間的合作。協會三十年的歷史與台灣的藝術產業交織，共同經歷過亞洲金融風暴、九二一大地震、九一一恐怖攻擊、SARS 疫情、八八風災、次貸危機，以及新冠肺炎疫情。每一次國內外重大事件，都沉重打擊著台灣的藝術市場與畫廊協會。因為這些連續的國內外事件，導致台灣的藝術產業陷入衰退，從現在的角度很難想像，發展至今超過三十年的畫廊協會，會員曾經一度僅剩三十一家，也曾經歷過沒有辦公室，甚至是負債數百萬的情景，所幸在歷屆理監事團隊與協會會員的團結努力之下成功挺了過來。

　　台灣的藝術市場與國際情勢息息相關，因此國際交流也是當初

成立畫廊協會的主要目地。畫廊協會當年在 1992 年成立之初所舉辦的「中華民國畫廊博覽會」在 1995 年的時候升級為「台北國際藝術博覽會」，邀請了橫跨美洲、歐洲、亞洲、澳洲等 8 個國家的畫廊來參加。更在 2012 年開始以「亞洲縱貫線」為主軸研究如何匯聚亞洲藝術市場，促成了 2014 年「亞太畫廊聯盟（APAGA）」的成立，號召了日本、韓國、北京、香港、新加坡、雅加達、澳洲等地，希望透過 APAGA 的成立，以台灣做為中心點，推動亞太區域藝術產業在全球的主體性。近年的世界變化快速，各種數位模式的興起，藝術領域的戰場也擴展到網路世界，畫廊協會當然也抓緊這次的機會，積極投入數位轉型，取得網路世界中的重要據點。

協會一路走來歷經不少坎坷，全世界能把畫廊協會的功能發揮到淋漓盡致的就是台灣。畫廊協會算是台灣在藝術產業的領頭羊，若藝術產業視為一個家庭，那協會就是這個家庭的母親，期待未來組織可以持續擴大，不僅為會員服務，同時也要為產業服務，並持續研究，培養更多藝術領域的專業人才，未來也將考量以企業購藏的角度收藏藝術品作為資產，成為協會的後盾。我深信之後的藝術市場應該是走——產業自救，區域自強的路線，本書回顧畫協三十年走來的路程，鑑往觀今；透過這本書，讀者可以看到台灣視覺藝術產業那些不為人知的努力，以及一步步克服困境、激勵人心的故事。在此與產業的每一位朋友和協會的成員們還有廣大的愛好藝術的收藏家們一起分享與共勉！

中華民國畫廊協會理事長　張逸羣

擘畫未來　三十有成

上個世紀八〇年代隨著台灣經濟起飛，「畫廊」如雨後春筍般在台灣這片土地上快速綻放，從北到南，一片欣欣向榮。週末的午後，排隊等候台北市忠孝東路四段阿波羅大廈電梯上樓看展覽的人龍和花籃，從中庭蔓延到人聲鼎沸的忠孝東路上。全盛時期，這棟大樓塞了48家畫廊，堪為台灣畫廊現代史上一個輝煌時代的印記。

九〇年代是台灣畫廊產業發展史上的一個重要里程碑，蘇富比和佳士得等國際拍賣公司相繼來台，緊接著 1992 年 6 月 8 日「中華民國畫廊協會」成立，同年於台北世貿一館舉辦了第一屆「中華民國畫廊博覽會（台北藝術博覽會前身）」。隨後三十年，儘管藝術市場起伏有時、波濤不斷，畫廊協會始終在浪尖上為台灣的藝術產業擘畫未來、努力不懈。一步一腳印，如今畫廊協會不僅是台灣藝術市場的中流砥柱，更是引領藝術產業政策發展的智庫，以及健全產業環境的重要推手。

青年藝術家的培力計畫

畫廊協會可以說是重要的先行者之一。鑒於年輕藝術家鮮少來自市場的支持，2005 年建議文建會（文化部前身）將「青年藝術家購藏計畫」的部分經費，於台北藝博會向參展畫廊購藏年輕藝術家的作品，以鼓勵畫廊和年輕藝術家合作，之後更於 2006 年台北藝博會增

設「當代藝術」和「新媒體藝術」兩個新展區。2008 年文建會周雅菁科長的規劃下，擴大扶植年輕藝術家的力度，在台北藝博會辦理第一屆「MIT 新人推薦特區」的徵件與展覽，2010 年之後，年輕藝術家已經成為台灣畫廊主要的合作對象，並逐漸成為台北藝博會參展藝術家名單上的主力。

藝博會生態的多樣性

2005 年 1 月文建會主委陳其南和理事長徐政夫，在《藝術家》雜誌的尾牙會上拍板敲定共同主辦「台北藝術博覽會」，多了文建會的經費和行政資源的支持，加上遇到全球藝術博覽會黃金十年的機遇，天時、地利、人和，台北藝博會走出低潮再度攀向高峰，2014 年美國重要的藝術雜誌 artnet 更給予台北藝博會高度評價，為亞洲二個最好的藝博會之一。台北藝博會的成功，帶動台灣藝博會的熱潮，針對不同地區、不同市場紛紛推出各類型的藝術博覽會，豐富台灣藝博會生態的多樣性。

藝術品交易稅賦修訂

2003 年「文化創意產業」政策推出之前，「藝術市場」在台灣不是一個產業，不僅沒有相關的產業政策，相關的稅賦規定只見於財政部 1992 年 12 月 3 日公布的《台財稅第 811685429 號函》，明定個人出售文物或藝術品得以同業利潤率認列所得，並列入個人綜合所得稅申報。該函釋除了不利台灣在中港台藝術市場快速發展中的競爭優

勢，也導致日後國際拍賣公司陸續退出台灣市場，影響甚大。

　　爾後歷經 10 餘年的努力遊說與爭取，2015 年在立法委員陳學聖的大力協助之下，2015 年 12 月 31 日 財政部公告《財政部核釋個人拍賣文物或藝術品之財產交易所得計算規定》，如未能提示足供認定交易損益之證明文件者，以拍賣收入按 6% 純益率計算課稅所得。而大家最關心的「分離課稅」部分，則在《典藏雜誌》簡秀枝社長、策展人胡永芬等人的奔走下，獲得張景森政務委員、吳思瑤和黃國書等委員的全力支持，提出具體的修法意見，以及畫廊協會組團拜會在野黨立院黨團說明法規修正的重要性，終於 2021 年 5 月 19 日通過修訂《文化藝術獎助及促進條例》，其中第 29 條同意文物或藝術品之財產交易所得，得以按其成交價額之百分之六為所得額，依百分之二十稅率扣取稅款，免依所得稅法規定課徵所得稅，提高台灣藝術市場在稅賦方面的競爭力。

政策、法規與機制的研究與推動

　　台灣的藝術市場和日本、韓國等為亞洲三個先發地區，然而對於藝術產業的研究，除了研究生的些許論文之外，至今仍缺乏有系統的研究。為此，2010 年畫廊協會將原本收編的研究組，進一步擴編成立「台北藝術產經研究室」，至今仍是台灣唯一關於藝術產業的專責研究單位。台北藝術產經研究室成立 10 餘年來，逐步建立產業的資料庫、強化產業論述、以及推動政策法規的修訂，除了稅務方面的研究做為稅法修定的立據基礎之外，接受文化部委託著手研擬各種法

規，先後完成了：寄售、展覽及銷售、經紀、商品化授權等契約，以及藝術品鑑定鑑價作業準則等，接下來將著手推動藝術品資產化的法規、機制、與政策的研究、及實踐。

國際交流與趨勢應對

進入 21 世紀之後，亞洲是全球藝術市場增長最快速的地區，區域之間的競合，關係產業未來的發展，是以掌握亞洲地區藝術市場的脈動、關注全球藝術產業的動向等，是畫廊協會近年來的關注焦點。2015 年號召日本、韓國、香港、新加坡、澳洲等的畫廊協會，發起成立「亞太畫廊協會聯盟（APAGA）」，以促進區域間的合作與分享。2022 年呼應「台灣 2050 淨零排放路徑」及聯合國永續發展目標（SDGs），與視覺藝術聯盟、表演藝術聯盟、文化法學會、台北藝術大學等共同組成「台灣藝術永續聯盟」，並於 10 月 22 日假台北藝博會會場發表「綠色宣言及行動計畫」，為國內的畫廊同業日後應對國際環境永續的相關規範提出解決的方案與建議。

繼往開來

三十年，一路走來並非一帆風順，除了外部從未間斷的各種競爭和挑戰，內部也有過爭議和糾紛，幸好我們還有自我修正的能力，也都還有懷抱未來的憧憬，驅使我們繼續努力，以從容應對後疫情時代、和地緣政治詭譎多變的挑戰，攜手邁入下一個三十年。

石隆盛

目錄
contents

第一章　萌生・傳承・創新

1. 中華民國畫廊協會的誕生

2. 創立就是突破　啟動畫廊協會的命脈

目錄
contents

第二章 茁壯·擴張·承擔

目錄
contents

第三章 藝術・產經・研究室

目錄
contents

第四章　產業・能量・藝博會

目錄
contents

第五章 永續・未來・進行式

目錄
contents

目錄
contents

後記

附錄

萌生・傳承・創新

1. 中華民國畫廊協會的誕生

　　台灣的藝術產業萌芽甚早，在 1950 年代末期就有畫廊開業，而得益於台灣一連串土地、政治、經濟的建設與改革，1980 至 1990 年代台灣迎來了經濟起飛的榮景，雖然整個 1990 年代台灣經濟因為國際情勢的動盪而難免經歷幾波起伏，但相對於全亞洲與全世界，台灣的經濟依然還是呈現特別優異穩健的上昇趨勢，因此在房市、股市之外，藝術品也逐漸成為人們作為資產管理、分散投資的一項比重越來越重要的選項之一。再加上 1970 年代末以後出國留學，導致 1980 年代開始陸續學成返台的人口漸增，西方生活經驗逐漸影響擴散，「藝術品」不再只是投資的項目，同時也成為融入藝術養分，提升生活品味的美感收藏。

畫廊協會的萌芽　共聚藝術力

　　隨著市場對於藝術品的需求大增，畫廊的數量也急劇增加。據中華民國畫廊協會統計，1981 至 1990 年間持續經營 3 年，且每年均舉辦展覽活動的畫廊至少就有 80 家。1990 至 2000 年代位於台北市忠

右頁上圖：1980年代以後，藝術欣賞的風氣催生了畫廊協會的建立。圖為1993年，前總統李登輝伉儷參觀東之畫廊展覽，李前總統前方紫衣女士為台展三少年之一的陳進，圖中最左方是同為台展三少年之一的林玉山。

孝東路上的阿波羅大廈匯聚市場近
半的畫廊業者，高峰期同時間多達
48 家，密集程度讓畫廊協會號召
組成具有了一定的基礎。在資深畫
廊的記憶當中，畫廊協會成立之
前，畫廊同業的感情很好，當時有
一個小型的畫廊聯誼會，大約匯集
了 11 家畫廊，其中包括阿波羅畫
廊創辦人張金星、東之畫廊創辦人
劉煥獻，帝門藝術林天民等人，常
常聚會集思廣益，討論如何讓藝術
市場更加活絡。

　　創始會員之一的印象畫廊歐賢
政回憶當時情況：「早期畫廊辦展
覽來參觀的人寥寥無幾，整個展期
可能只有 20 至 30 個人，當時根本

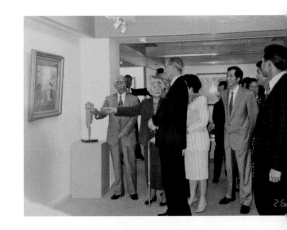

下圖：畫廊協會的萌芽。1991年，畫廊協會籌備會議，圖左起：敦煌藝術中心洪平濤、鴻展
藝術中心吳峯彰、東之畫廊劉煥獻、阿波羅畫廊張金星。

不知道藏家在那裡，股市飛漲之後，來買畫的人就慢慢變多，80 年代末算是台灣藝術產業一個開創的年代，當時亞洲地區藏家密集度第一是日本，再來就是臺灣，之後幾家資深的畫廊同業因經常遊走國際，也比較有國際觀，對於藝術市場比較敏銳，彼此也都期待著藝術新時代的來臨，所以一些熟識的畫廊就集結起來籌備成立畫廊協會。」

創會首屆理事長張金星也曾提及當時台灣經濟蓬勃發展，藝術收藏人口亦隨之激增，投入畫廊業的人數更是快速增加，在競爭日益激烈的情況下，難免產生許多脫序現象。成立畫廊協會的宗旨是有鑑於台灣整個藝術市場呈現一片混亂的現象。欲從這種情況之中，結合畫廊業者的力量，整合出健全的制度，為建立合理之繪畫市場秩序。讓藝術家、畫廊及收藏家方面，三者獲得平衡，並各得其所，讓台灣藝術產業有充分發展的空間。

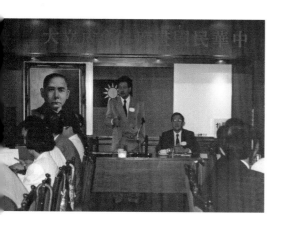

對於產業的期待在一次次的聯誼會聚會當中逐步萌芽，有感於「畫廊」產業之未來發展與產業秩序，實有必要結合業界力量成立法人組織，當時台北阿波羅大廈內密集匯聚的多家畫廊就成為籌組協會的一大利基。終於在經歷了多次籌

1992年6月8日，中華民國畫廊協會正式成立。站立致詞者為第一屆理事長張金星，其右方為時任立法委員林鈺祥。

備討論與會議的集思廣益，最後以舉辦藝術博覽會之宗旨做為號召，廣邀北中南各地畫廊菁英加入。

1992 年 4 月 8 日正式進入法定籌備程序，於福華飯店舉行「中華民國畫廊協會發起人暨第一次籌備會議」，會議中決議推選籌備委員，並由帝門藝術中心林天民為籌備會主任委員，籌備期間聯絡處設在台北市安和路二段 70 號帝門藝術中心。4 月 18 日於《大成報》刊登籌備公告招募會員，共有 52 家畫廊會員及 10 位個人會員加入創始行列。

1992 年 6 月 8 日「中華民國畫廊協會」終獲內政部以台（81）內社字第 8187724 號函准予設立，遂於台北福華飯店 403 會議室召開成立大會，由阿波羅畫廊張金星當選首屆理事長，扛起畫廊協會開創大纛。並由帝門藝術中心無償提供台北市安和路二段 70 號 2 樓之 1 為本會登記地址，辦公會所設於台北市安和路二段 70 號 2 樓之 3，因緣俱足、安基立業，開啟了中華民國畫廊協會的歷史篇章。

畫廊協會的綱維　章程與規章

在 6 月 8 日中華民國畫廊協會第一屆第一次會員（會員代表）大會中，表決通過「中華民國畫廊協會章程」，作為組織準則和成員行為規範，可說是畫廊協會的憲法，組織章程涵蓋總則、會員、組織與職員、會議、經費及會計、附則等六大章分四十條，迄今共歷經六次章程修正。

在第一章總則中明訂中華民國畫廊協會，英文名為 TAIWAN

ART GALLERY ASSOCIATION，簡稱 TAGA，是以非營利為目的，依法設立之社會團體。畫廊協會的組成採會員制，以會員大會為最高權力機構，設置理事 15 人，監事 5 人，由會員選舉之，分別成立理事會與監事會，理事會設常務理事 5 人，由理事互選之，並由理事就常務理事中選舉 1 人為理事長，對內綜理督導會務，對外代表大會。理事長、理、監事均為無給職，任期二年。

唯獨第四屆理事長任期延長為二年半，蓋因前三屆理事長均為年中上任，但 10 月份就需承辦藝術博覽會，籌備期過短，以一場藝博會籌備期需要一年的時間準備，往往是由上一屆的理事長承擔籌辦責任，但是籌備到一半時卻要交接給下一任理事長。為讓藝博會籌備權責更為完整，經決議第四屆理事長任期延長半年，任期自 1998 年 6 月至 2000 年 12 月。第五屆之後改為年底選舉，次年 1 月交接上任，維持二年一屆任期。

2018 年 12 月 18 日第十四屆第一次會員代表大會在台大校友會館舉行，會中由第十四屆理監事會依照第十三屆第二十三次理監事會議（2018 年 10 月 17 日）提案決議結果，在大會中提案修改「社團法人中華民國畫廊協會章程」第 23 條，將理監事任期改為三年，並從十五屆開始實施。經出席會員表決通過，其後於 2020 年 12 月 21 日選出第十五屆理監會，任期為三年。並繼續保留理監事會中，需有中部會員與南部會員各保障一席之名額規定，以平衡台北以外的會員權益。

為了讓新一屆的理監事能夠快速的了解協會秘書處的運作、協會規章、組織架構及理監事任務，2019 年 1 月 23 至 24 日，社團法人

中華民國畫廊協會首次舉辦第十四屆理監事共識營。透過秘書處業務報告、協會規章說明，加上理監事會就重要議題的討論與交換意見，不僅讓新一屆的理監事能夠了解整個協會運作的樣貌，同時也在討論聯誼的過程中，互相了解彼此攜手共同為協會的業務凝聚共識。

　　一個組織的成立除了理想性與實踐目標的制定，當然還包括了對組織成員的道德要求，這點可以從組織章程第九條規定會員（會員代表）應遵守拒絕銷售偽作的行為，防止藝術品或服務損害消費者之生

2018年，會員大會通過自第十五屆起，理事長任期改為三年。

命、身體、健康、財產或其他權益之社會責任，如發現相關情事或有違反法令、章程或不遵守會員（會員代表）大會決議時，得經理事會決議，予以警告或停權處分，其危害團體情節重大者，得經會員（會員代表）大會決議予以除名。

　　如此嚴格的自我要求，也展現在「中華民國畫廊協會入會辦法」中，規定一年僅開放4月與11月兩次入會審查，需同時具備經政府立案許可之營利性專業畫廊，擁有固定之常態展覽空間，且畫廊成立一年以上，每年於畫廊之常態展覽空間舉辦三檔以上之具體展覽活

凝聚理監事意見的「共識營」。

動，並由畫廊協會五位正會員具函推薦，經理事會半數以上表決通過，始能成為準會員。準會員資格滿二年，且每年舉辦三次以上之具體展覽活動，方能晉升為正會員。正因為如此嚴謹的規範，要成為畫廊協會會員，是一項榮譽，也是一種肯定。

「中華民國畫廊協會」從 1992 年成立 17 年後，於 2009 年 6 月 17 日登記於台灣台北地方法院法人登記簿，正式更名為「社團法人中華民國畫廊協會」，並且定調為公益、非營利的永續性社團組織。隨著協會組織持續壯大，規模不可同日而語，誓言成為視覺藝術之中流砥柱，在業務繁雜之際，為有效執行會務及提供會員服務，體制化建制的重要性不可小覷，在歷任理事長及理監事團隊逐一完善畫廊協會規章的努力下，截至 2022 年 6 月，畫廊協會建置之章程及規章共計 25 項，規章涵蓋類別有會員服務類、藝博會類、鑑定鑑價類、財物

管理類、理監事管理類、人事管理類等，其中 15 項於 2017 年始制定，至此，中華民國畫廊協會管理邁入完整體制化階段。

2009年，畫廊協會理事長交接儀式 由左至右為第八屆理事長蕭耀、時任文建會主委黃碧端、第九屆理事長王賜勇、第一屆理事長張金星。

畫廊協會的初衷　藝術博覽會

　　1980 年代末台灣的經濟奇蹟，1990 年起激增的畫廊家數，支撐著當時台灣藝術市場活絡，國際間的經濟文化交流也相對頻繁。例如阿波羅畫廊的張金星，在往來歐洲的旅途中除了欣賞展覽，也會到當地的藝術博覽會參觀，觀察研究歐洲人如何呈現藝術？如何舉辦藝術博覽會？但畢竟單靠一家畫廊的力量是不足以撐起大型的藝術博覽會，集眾人之力成立一個具備整合功能組織的新想法就此孕育而生。阿波羅畫廊總經理張凱迪回憶表示：「阿波羅畫廊才成立三年多，父親（張金星）就將家中三個小孩全數送到歐洲念書，每逢暑假父親就會到歐洲旅遊，四處參觀美術館及博覽會，除了觀展，他還潛心研究博覽會如何舉辦、需有哪些環節、因素等，猜想父親當時就已經醞釀將國外藝術博覽會的形式複製到台灣來，所以成立協會的念頭早已根深蒂固在父親的內心中，只是當時還不成氣候。有一年父親參觀完奧地利的畫廊博覽會之後，回台灣就說要籌組畫廊協會。」張金星理事長曾在第一屆「中華民國畫廊博覽會」的專刊序文中提到籌辦藝術博覽會的觸動與期待：「1982 年，我在奧地利 20 世紀美術館，首次參觀了當地舉辦的畫廊博覽會，當時，對於能夠在短暫的時間內，一窺奧地利美術史跡發展以及畫廊各種經營風格，而留下深刻的印象。之後，幾次旅遊歐陸之際，陸陸續續在巴黎、德國瀏覽不同型態的畫廊博覽會。因而不時在腦海中激發『我們何時才能擁有自己畫廊文化的博覽會』的想法，十年來，縈紆心中的影像，終於在業界同仁的熱烈支持下，漸見畫廊博覽會之雛形，

欣喜之餘，亦頗感畫廊經營之滄桑。」

　　張金星理事長也為畫廊協會所主辦的藝術博覽會，指出未來前進的方向，他認為歐美兩洲的畫廊博覽會活動，早已行之有年，不論在規模方面或是活動的型態特色，都具有相當的成果和經驗，以西班牙的拱之大展藝術活動（ARCO）為例，即以政府作為幕後實質推動主力，不但擴及本國的畫廊業界參與，更以主辦國的立場，促進外國的畫廊參展。在官方全力配合動員之下，非但造就具有前瞻性的展覽水準，更提供了畫廊之間相互觀摩的機會。他的真知灼見，對於日後藝術博覽會的國際化與官方合作型態有所啟迪。

　　1992 年 11 月，畫廊協會展現超強的籌備能量，在創立後的五個

1992年，首屆中華民國畫廊博覽會，由龍門畫廊李亞俐、亞洲藝術中心李敦朗陪同時任行政院長郝柏村參觀現場。

月，於台北世貿中心一館推出第一屆「中華民國畫廊博覽會」，展期從 11 月 25 日至 29 日，56 家參展畫廊，1,500 件作品參展。藝博會提供了在短時間得以一覽藝術發展全貌的絕佳機會，各畫廊推出其所

經營、代理之藝術家，並展現其經營特色，集中展出，業者藉此平台得以互相觀摩，更能引起社會各界共鳴，擴大藝術參與人口。

從 1992 年「中華民國畫廊博覽會」的創辦，到 1995 年從台灣區域性活動，首次跨足國際藝術市場，更名為「TAF 台北國際藝術博覽會」，再到

2005 年轉型以當代藝術為主，更名為「ART TAIPEI 台北國際藝術博覽會」迄今，克服種種困難挑戰，畫廊協會堅持舉辦藝博會歷經 30個年頭不曾間斷，讓台北國際藝術博覽會，成為亞洲歷史最悠久的藝術博覽會之一。

畫廊協會的角色　引領產業發展

為了達成以提倡全民藝術風氣，引導台灣藝壇邁向國際化的設立

1992年，中華民國畫廊博覽會展覽現場。

宗旨，章程中第三條即明訂「協會以提倡全民藝術風氣，引導我國藝壇邁向國際化」為宗旨。任務包含：提昇藝術層次，推廣藝術教育，以提高全民美術鑑賞能力；建立合理的藝術市場秩序；爭取共同權益，以促進藝術產業發展之合理化；促進國際藝術交流；促進會員間之聯誼與合作等。協會成立 30 年至今，一直秉持任務，扮演著資訊平台交流、服務國內畫廊的角色，引領視覺藝術產業發展。協會創始畫廊之一，臻品藝術中心張麗莉回憶過去：「協會還沒成立之前，畫廊都是各自為政，處於單打獨鬥的局面，臻品藝術中心地處中台灣，感覺也很深刻，支持成立畫廊協會的起心動念是希望有一個資訊交流平台，讓畫廊同業可以橫向聯繫交換資訊。加入協會讓我更了解整個畫廊界的生態及脈動，少了很多自我摸索的過程。」畫廊協會的成立與存續是台灣視覺藝術產業國際化重要的一環，創始會員之一，同時也曾任第三屆和第六屆理事長的東之畫廊創辦人劉煥獻就說：「成立畫廊協會主要目的是舉辦藝術博覽會，另外就是希望藝術產業跟政府有一個聯繫窗口，這個窗口甚至可以用來與國外單位對接。」

　　畫廊協會在成立第 3 年就將原定的中華民國畫廊博覽會更名為「台北國際藝術博覽會」，邀請跨越英、法、美、日、瑞士 5 個國家共 17 家國外畫廊來台灣展出。創始畫廊之一的阿波羅畫廊現已由第二代張凱廸接班經營，她回憶：「阿波羅畫廊曾經在 1992 年 2 月於奧地利人文博物館策畫江漢東畫展，稱得上是台灣本土畫家首度登上奧地利藝壇的一場畫展。跨國的展覽在運費方面就是一筆不小的開銷，若不屬於商業性展覽，更需要政府支持，所以一方面請駐奧地利台灣代表協助，一方面也試著向文建會申請補助。然而申請政府補助

不如想像中簡單，除要求有推薦函，行政程序之繁雜是很難想像的，幾乎每個環節都要靠自己去開創，真的都是單打獨鬥。如今有協會，許多參展的作業程序反倒簡便許多，同時也更有機會爭取到行政資源。」

　　根據 1992 年中華民國畫廊協會成立大會手冊登載，畫廊協會創立之初由 52 家創始畫廊共同參與，約佔當年全台灣畫廊數的三分之一，次年 1993 年協會會員人數增加至 75 家，年成長幅度達百分之五十。走過 30 年的產業發展，目前仍堅持在協會奮鬥的創始會員仍有 14 家，按會員編號依序為阿波羅畫廊、東之畫廊、傳承藝術中

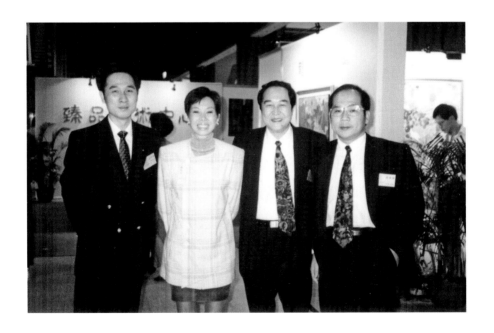

1992年，中華民國畫廊博覽會會員在臻品藝術中心前合影。由左至右：黃河（雲河藝術管理顧問公司，現為雲河藝術有限公司）、李亞俐（龍門畫廊）、李敦朗（亞洲藝術中心）、歐賢政（印象畫廊）。

心、八大畫廊、亞洲藝術中心、現代畫廊、誠品畫廊、臻品藝術中心（原臻品藝廊）、印象畫廊、旻谷藝術國際有限公司（原哥德藝術中心）、加力畫廊（原世寶坊）、敦煌藝術中心、龍門雅集（原龍門畫廊）、帝門藝術中心。加上陸續申請成為畫廊協會會員的畫廊，截至2022 年 12 月總計 136 家，老幹新枝共構台灣視覺藝術產業格局。

畫廊協會是台灣藝術產業界與國外對接的重要窗口。

2. 創立就是突破
啟動畫廊協會的命脈

掌舵者的第一項考驗──資金

　　畫廊協會的掌舵者──理事長的人選是由理事就常務理事中選舉產生，按組織章程規定，理事長對內綜理督導會務，對外代表大會。從創會首屆理事長張金星，陸續交棒給李亞俐、劉煥獻、洪平濤、黃承志、徐政夫、蕭耀、王賜勇、張學孔、張逸羣、王瑞棋、鍾經新，直到張逸羣回任再次擔任第十五屆的理事長，代代的掌舵者一上任就立刻面臨財務與資金調度運用的規畫。尤其在協會成立之初，資金壓力確實考驗著理事長們，如何在現有資源與實現理想之間取得財務平衡。例如，1992 年畫廊協會在成立大會手冊中刊載《中華民國畫廊協會年度工作計畫書》的內容，可窺見協會創立之初的理想與具體業務，包括成立畫廊協會藝訊、舉辦畫廊協會博覽會、舉辦會員作品交流展、舉辦藝術季活動、設立美術品真跡鑒定委員小組，以提供美術品真跡鑒定服務、提供糾紛調解服務、舉辦藝術欣賞講座、設置藝術人才獎勵辦法……等多項年度計畫，成立後首要工作是籌備畫廊博覽會，可見成立初期想要執行的項目非常多，尤其辦理畫廊博覽會（之後改稱為藝術博覽會），更需要龐大的金流。因此協會順利成立之後，馬上面對的考驗就是協會運作所需的資金。時任秘書長蕭國棟說：「當時協會一年的運作成本大概是 300 萬，扣掉會員會費 120 萬，剩餘的就是協會需要自籌的款項。」當時的畫廊協會除了資金來源不

足，也沒有協會自己的辦公室，帝門藝術中心創辦人黃宗宏受訪時表示：「當時聽聞畫廊協會沒有辦公室，身為協會的一員就想說應該出一點力，於是就提供畫廊協會一個大概 60、70 坪的空間做為秘書處辦公室無償使用。」

黃宗宏說：「萬事起頭難，解決了辦公空間之後，資金還是一大問題，當時我手頭算是比較寬裕，為了支持協會，成立的第一年，我還按月提撥 100 萬元的資金給協會去運作。記得協會舉辦第一屆中華民國畫廊博覽會的時候，也因為資金的關係，所以同業間有點擔心，但當時我就跟理事長張金星說：『先別擔心，如果資金不足，我這邊盡可能支援』，但事實證明擔心是多餘的，第一次畫廊博覽會就辦得很成功。」第一屆中華民國

畫廊協會初期辦公室樣貌，照片中為1994年，中華民國畫廊博覽會籌備會。

畫廊博覽會於台北世貿中心一館舉辦，吸引 56 家國內畫廊同業參展，當時畫廊協會才成立 5 個月，短時間在創始會員有志一同、齊心協力下，為台灣視覺藝術產業開創新的里程碑。畫廊博覽會不僅是台灣，更是亞太區首開先例的大型藝術博覽會，因此備受各界關注，交易總金額 5 億元，門票收益 100 萬的亮麗成績單更是有目共睹，在同業之間相互流傳，順利打響畫廊協會的知名度及公信力，當時就陸續有畫廊申請加入協會，願意成為協會的一份子。

值得一提的是，即便畫廊協會在成立初期的資金艱難及往後成長的跌宕起伏，會員年費從 1992 年至 2022 年皆維持為新台幣 2 萬元，歷經 30 年通貨膨脹也從未調漲，ART TAIPEI 的國內展位費用也是 30 年如一日，從初始到三十而立，歸功於所有會員們的共鑄輝煌。

掌舵者的第二項考驗——人才

除了資金與辦公室，人才的選任也是當時畫廊協會面臨的考驗。依組織章程規定，協會的工作主要由秘書長率領秘書處團隊完成，秘書長由各屆理事長提名經理監事會同意後始任命，任期隨同理事長。綜合各項會務工作全由秘書長全權負責，在藝博會的業務當中，秘書長也扮演著舉足輕重的角色，優勝劣敗往往取決於其與藝博會執行委員會及藝博會執行長相互搭配之成果。在畫廊協會甫成立之初，秘書

處僅有一位由帝門藝術派來協會支援的會計人員，尚無秘書長人選。承擔了畫廊協會初始運作資金以及無償提供辦公室的黃宗宏，當時除了是帝門藝術負責人之外，也同時是台鳳集團總裁，其特別助理蕭國棟恰好擁有德國公司展覽部門的經驗，於是便將蕭國棟借調予畫廊協會，擔任首任秘書長，並由黃宗宏主動負擔其四分之三的薪資。

蕭國棟秘書長歷經三屆理事長任期，為畫廊協會奉獻 6 年的光陰，籌組秘書處運作雛形。當時的工作人員組成僅有理事長 1 人、藝術博覽會執行長 1 人、秘書長 1 人，以及會計 1 人。其後，經過歷任秘書長包括陸潔民、石隆盛、曾珮貞、朱庭逸、林怡華，及目前現任游文玫，接棒持續辛勤耕耘 30 年，畫廊協會的社會功能日趨完善，對產業貢獻也有目共睹，因此擴充了更完整分工的秘書處團隊。

3. 建構運轉機制
畫廊協會的組織分工

　　畫廊協會的內部組織與管理對外界顯得相當神秘，隨著 ART TAIPEI 台北國際藝術博覽會的持續舉辦，以及畫廊協會業務的擴張，畫廊協會的運作與其旗下品牌 ART TAINAN 台南藝術博覽會、ART SOLO 藝之獨秀藝術博覽會、ART TAICHUNG 台中藝術博覽會、ART TAIPEI 台北國際藝術博覽會的順利舉行，得益於明確的分工與高效率的組織團隊。畫廊協會的團隊幾經多次更迭，從僅有會計與秘書長 2 人的工作團隊，藝術博覽會各組執行者由理監事分工承擔，到財務穩定支持下的業務擴張，因此，秘書處團隊進行更完整的分工，以承擔視覺藝術產業發展為使命。至 2022 年，團隊編制包含會務中心分為業務組、管理組、行政組、財會人事組；藝術博覽會設有國外展商服務、媒體公關部、工程設計部、整合行銷部、展覽組、貴賓關係組；台北藝術產經研究室，掌管產業史料組、產業環境與趨勢研究組、鑑定鑑價組，秘書處規模已有 23 位專職人員。

協會的分工建立

　　畫廊協會內部的工作方式採高度且嚴謹的分工制度，目前工作可分為：會務中心、藝術博覽會、產經研究室（附圖 1）

　　協會的分工制度，一開始因協會的行政人員數量較少，在第七屆

理事長徐政夫任內（2005 年至 2006 年）確立了嚴謹的分工制度，徐政夫理事長回憶：「年輕時我就在救國團服務，所以帶領協會我就運用救國團精神，而所謂救國團的精神就是『分工』，當時協會行政人員不多，所以我採用分工制，任務分配完成就各自執行，例如藝博會的安全由某某人負責，門票由某某人印製，工程又是誰負責之類，某方面來說這也是訓練協會同仁獨當一面的方式，對協會也算是一大貢獻，幫協會省了不少業務外包的支出。」

　　而現行工作規章的初版，則是在第八屆理事長蕭耀任內（2007 年至 2008 年）提出，以符合當時的勞動條件。2016 年時，由現任（第七任）秘書長游文玫以長期在立法委員辦公室服務的經驗，修正並調整了相關的規章，如現行的協會員工工作守則、實習生、工讀生管理需知、員工考評管理要點、員工保密協議書等，皆在游文玫秘書長任內逐一完善，並依據法律規定適時調正修正，與時俱進。

　　畫廊協會的重要業務由三個不同的方向形塑，分別是厚植會員服務深度、拓展畫廊產業的廣度，以及提昇藝術產業前瞻高度。如圖 2 所示：

會務中心

　　會務中心是畫廊協會的基礎，其主要任務是厚植會員服務的深度。提供完善的會員服務，舉辦會員交流座談、聯誼活動、安排會員國外考察旅行、協助會員國外參展、畫廊協會會員標章推廣、偽作爭議案件申訴處理等。每一年一次的會員大會、目前三年一次的理監事團隊選舉，以及藝術博覽會中參展會員的展商服務也是會務中心的主要任務，可以說會務中心的實務工作貫穿在畫廊協會的方方面面之中。

藝術博覽會

　　在藝術博覽會方面，主要拓展畫廊產業的廣度。協會每年定期舉辦畫廊博覽會，1995 年時大力轉型、拓展到國際，成為國際性的台北國際藝術博覽會，並在 1997 年不受亞洲金融風暴影響，在亞洲各國之藝術博覽會相繼停辦的劣勢中，唯協會所堅持的台北國際藝術博覽會依然屹立。2005 年，協會鑒於 21 世紀藝術市場趨勢轉變，進而將「TAF 台北國際藝術博覽會」更名為「ART TAIPEI 台北國際藝術博覽會」，將博覽會定調於當代、年輕的亞洲藝術博覽會。為開拓中南部市場，畫廊協會亦籌辦地方型藝術博覽會，2012 年於台南首次舉辦「府城藝術博覽會」，後於 2013 年起更名為「台南藝術博覽會」；

右頁上·附圖1：社團法人中華民國畫廊協會組織架構圖。
右頁下·附圖2：畫廊協會業務分工。

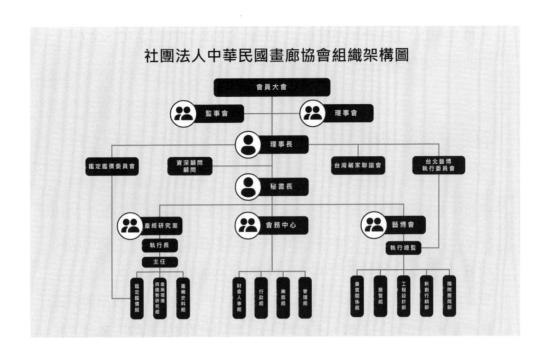

社團法人中華民國畫廊協會組織架構圖

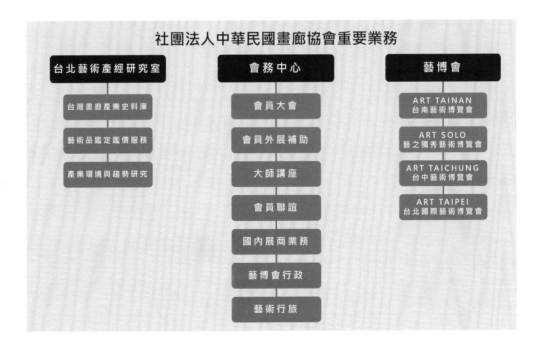

社團法人中華民國畫廊協會重要業務

台北藝術產經研究室	會務中心	藝博會
台灣畫廊產業史料庫	會員大會	ART TAINAN 台南藝術博覽會
藝術品鑑定鑑價服務	會員外展補助	ART SOLO 藝之獨秀藝術博覽會
產業環境與趨勢研究	大師講座	ART TAICHUNG 台中藝術博覽會
	會員聯誼	ART TAIPEI 台北國際藝術博覽會
	國內展商業務	
	藝博會行政	
	藝術行旅	

2013 年舉辦「台中藝術博覽會」；2014、2022 年舉辦「ART SOLO」。有關藝術博覽會的細節，詳見第四章。

台北藝術產經研究室

　　「台北藝術產經研究室」的功能在於提升協會在藝術產業前瞻的高度。基於台灣畫廊產業發展與相關政策推動之需求，協會於 2010 年 6 月正式成立第一個附屬機構「台北藝術產經研究室」（簡稱產經研究室），英文名稱為「TAGA Taipei Art Economy Research Centre」，負責產業環境與趨勢研究、以及數據調查分析，提供產業各項調查數據與趨勢報告，供畫廊同業與單位作為業務制定和推動的參考。此外，「台北藝術產經研究室」亦負責台灣畫廊產業史料庫的研究與編審、藝術品鑑定鑑價準則、鑑定鑑價服務、教育推廣、研究出版，並規畫展覽活動，例如 2012 年策畫台灣首度串聯全台畫廊的「畫廊週」，2014 年規畫「大內藝術節」活動，推動藝術造街的概念。

4. 持續接受挑戰
淬煉畫廊協會的韌性

　　畫廊協會最具戲劇性變化時期應該是 1996 年至 2003 年之間，在 2004 年之後畫廊協會才漸漸走向穩定。可以說畫廊協會的前 10 年都是在不斷突破難關，而這些難關多數是與台灣在世界的局勢連動，也因此特別艱鉅，事後回憶也特別戲劇化。畫廊協會的成立背景奠基於台灣的經濟奇蹟，可見其深受台灣的經濟景況影響，而台灣與世界各國貿易甚繁，台灣的藝術市場起伏自然與台灣及國際的經濟脈絡緊密扣合。

　　畫廊協會在克服第一步資金與人力缺口後成功舉辦了三屆中華民國畫廊博覽會，並在 1995 年改名轉型「TAF 台北國際藝術博覽會」，由第二屆理事長李亞俐力邀歐美一線畫廊如紐約的 Pace Gallery、芝加哥的 Richard Gray

1995台北國際藝術博覽會，The Jacques Paul Athias Collection 展位。右1為龍門畫廊李亞俐，左2為大會創意企畫，香港養德堂設計事務所施養德。

Gallery、巴黎的 Enrico Navarra Gallery、倫敦的 Marlborough Gallery 來台參展，首次即吸引 17 家國際展商參展，短短 3 年時間一舉躍升為國際型的博覽會，再度引領協會邁進另一個重要里程碑，也使得當時的畫廊協會累積會員數達 75 家。

台灣藝術市場的黑暗期　連續的衝擊與挑戰

就在這個榮耀的時刻，協會迎來一連串的挑戰。1996 年台灣首次的總統民選引來中國共產政權部署飛彈威脅，引發台海危機，再度造成股市暴跌之後又迅速拉起，1997 年 7 月亞洲金融風暴席捲東亞大部分地區，世紀末 1999 年 9 月台灣又遭逢 921 大地震重創。2000

年美國 911 恐怖攻擊事件撼動世界經濟，2001 年台灣又遭遇納莉風災侵襲，洪水由基隆河湧入台北捷運板南線、淡水線、台北車站，導致台北市交通陷入空前混亂，同時造成台灣經濟損失高達 300 億新臺幣。2003 年又爆發 SARS 事件，經濟活動再次重創，在諸

1997 年，台北國際藝術博覽會以「藝術版圖擴大」為主題。圖中右 2 戴牛仔帽的是有畫壇老頑童之稱的藝術家劉其偉，左 2 著西裝的是首都藝術中心負責人蕭耀，後來成為畫廊協會第八屆理事長。

多大環境因素的影響下，藝術產業陷入衰退時期，大批畫廊陸續歇業，協會會員也陸續出走，協會的運營受到前所未有的衝擊，在這段期間，畫廊協會發展已超過十年，但會員數不增反減，2006年底畫廊協會會員僅剩31家，協會即便在1995年就踏上國際化的腳步，面對連續的國內與國際事件衝擊，經營仍然處於相當艱辛的困境。

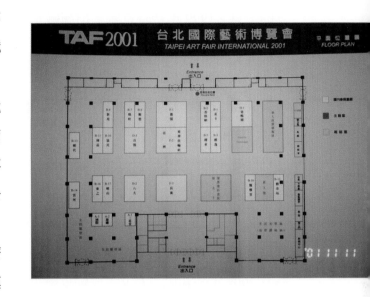

1996年對亞洲經濟是艱辛的一年，韓國漢城博覽會因故順延至1997年舉行，香港亞洲藝術博覽會1996年停辦，讓台灣的台北國際藝術博覽會成為1996年唯一亞洲舉辦的國際藝術博覽會，顯得格外的受人矚目。1997年受到亞洲金融風暴影響，在亞洲各國的藝術博覽會紛紛停辦的情況下，第三屆理事長劉煥獻毫無畏懼帶領協會堅持舉辦台北國際藝術博覽會，以「藝術版圖擴大」為主題，於台北世貿中心一館B區舉辦「1997台北國際藝術博覽會（TAF '97）」。

畫廊協會走過的篳路藍縷。2001年，台北國際藝術博覽會在世貿二館舉辦的展場平面圖，可以看出當年的景氣相當不好。

　　1998 年 6 月敦煌藝術中心的洪平濤當選畫廊協會第四屆理事長，時任秘書長的陸潔民回憶當時大地震天災與招商困難雙重夾擊下的艱難：「在 1999 年帶隊去北京交流，從北京返台在機場聽到 921 大地震的消息。1999 年當時景氣讓招商碰到問題，報名參展不多，又碰到 921 大地震，又有約 10 家畫廊想去新竹科學園區開發科技新貴，有 8、9 家畫廊進駐竹科，所以展前一個月決定不參加台北藝博。當時畫協也沒有錢及能量去世貿一館辦博覽會，所以就去世貿二館辦博覽會。2000 年因為資金不足也改在世貿二館辦博覽會，這一年招商特別困難，轉而去拜訪台北古董協會，結果只有 1、2 家進來充數賣古玉，情況非常艱難。」

　　2001 年 1 月長流畫廊黃承志接手第五屆畫廊協會理事長，兩位理事長正巧面對台灣藝術市場最黑暗的一段時期。1999 年 921 大地震及 2001 年納莉風災及 911 恐怖攻擊事件，讓市場景氣跌落谷底，當時畫廊協會的收入主要是靠台北國際藝術博覽會的展位費，但景氣不佳，畫廊參展的意願大幅降低，收支就難以維持平衡。第五屆理事長黃承志回憶：「我代協會墊付下年度的藝博會場地訂金 100 萬元，上任之後，協會還積欠展覽裝潢工程款 150 餘萬，債務缺口累計達 250 餘萬。」「有債務的情況下接任，完全是一種是使命感，畫廊協會是台灣畫廊業的一個形象代表，也是台灣每一家畫廊會員的精神寄託，但要維持營運就要再用多一點心思。」舉辦台北藝博是協會的重要使命，也是歷屆理事長傳承的第一要務，以當年的情況，若台北藝博停辦，藝術市場很可能變成一灘死水。黃承志回憶時說：「2001 年 10 月協會選在台北世貿 2 館舉辦藝博會，就算提供成本價，參展意

願依舊低迷，只好一一請託。後來有 25 家畫廊同意參加，那年我個人就租了 10 個展位，但一共才租出去 60 幾個展位，剩下 100 多個展位。後來向雕塑大師朱銘商借未發表過的《太極拱門系列》參展，同時也提供數十個展位給文建會，也邀請日本 TAMENGA 畫廊提供塞尚、畢卡索、雷諾瓦等名作，再策畫多個特展專區，總算順利舉辦台北國際藝術博覽會，但那一年協會為此透支了 300 萬。」

早期畫廊協會沒有存錢置產的概念，舉辦博覽會就是一個理想一個目標的實現，只求收支平衡，後來就衍生出財政赤字逐漸擴大的問題，經費支出一旦沒有控制好，或者博覽會招商比預期差，協會就會累積一些負債。資深會員印象畫廊歐賢政提及對減少財務赤字的努力：「我當時是協會的常務理事兼財務總監，為解決協會財務赤字，我就發起一個募畫活動，以協會的名義向藝術家募畫，希望藝術家能給予協會一些支持，想法就是用相對低廉的價格跟藝術家收購畫作，再以高一點的價格轉賣給協會會員，會員即便在市場上轉手，還是有一定的利潤空間。當時參與的藝術家都是大師級的像是陳景容、陳銀輝……等。西畫跟水墨都有，大概募了四、五十張，我記得我募最多，大概募了十二幅作品，活動結束就幫助協會籌得幾百萬元的款項，全數用來解決協會債務。」

2003 年 4 月台灣爆發 SARS（嚴重急性呼吸道症候群）疫情，加上全球性景氣低迷及華山藝文特區場地整地等眾多因素，台北藝博順延至 2004 年 3 月舉辦。然而危機就是轉機，順延舉辦也讓畫廊協會爭取到休養生息的機會。

畫廊協會經歷了近十年的天災人禍，總負債已達 500 多萬，會員

漸漸分崩離析，這樣的經營壓力下，自然沒有人想接任理事長。然而畫廊協會肩負著帶領台灣視覺藝術產業的任務，有義務持續舉辦台北國際藝術博覽會，在擔心會務空轉的情況下，會員們推舉曾任第三屆理事長，也是畫廊界前輩——東之畫廊的劉煥獻能夠回任理事長。當時因為希望給年輕一代的會員更多磨練機會，因此劉煥獻數次推辭；而年輕一代會員因為協會的債務也不敢輕易接任理事長職位。當時張逸羣數次奔走，四度前往劉煥獻家中遊說，同時也與黃承志商討協會的債務應如何面對。張逸羣對劉煥獻說：「現在年輕的一輩還沒有那個能力接手，等到我們有那個能力的時候，為了協會下地獄我都會下去」，這樣子的豪情壯志感動了劉煥獻；而黃承志則大氣的承擔了畫廊協會 500 萬的債務，墊付鉅款並一筆勾銷，讓畫廊協會的財務回歸原點。在幾經協調之後，劉煥獻也同意回任，帶領協會調整步伐。

劉煥獻回任理事長後，也安排副理事長職位以「實習」的概念熟悉會務。訪談第七屆理事長徐政夫時，他回憶

2003年，劉煥獻接任第六屆理事長，圖左為第五屆理事長黃承志。

說：「2002年協會負債累累，當時協會內部有一些畫廊經營者是我的學生，像張逸羣、劉忠河……等，大概有5個人，當中就有人起鬨要我來接任理事長，當下聞訊當然堅決婉拒，一來是我不懂協會及畫廊的運作，我專長在古董，二來我參加協會的目的並不是要當理事長，而是想說參加協會舉辦的博覽會比較方便。但總是盛情難卻，後來我就開一個條件，因為我很佩服劉煥獻，他也有擔任理事長的經驗，所以我就提說，如果劉煥獻當理事長，我就當副理事長，這樣我就可以在一旁學習、實習，因我倆年紀相近，氣味相投，後來劉煥獻允諾接任2003跟2004年的理事長，待劉煥獻卸任之後，我就實現當初的承諾，接任2005至2006年度的理事長。」

谷底反彈　起死回生之路

2003年4月，即使面臨SARS危機與全球景氣低迷等各項因素影響下，畫廊協會觀察到亞洲太平洋（亞太區）區域性藝術版圖的擴張與調整，因此「走出去」反而成為會員間的共識。於是當年集結了13家畫廊，以主題「戰爭與和平」首度前往韓國首爾（時稱漢城）參加第二屆韓國國際藝術博覽會（簡稱KIAF），文建會及駐韓國台北代表都給予很大的支持。劉煥獻說：「當時韓國畫廊協會已成立超過30多年，韓國藝術產業長期由政府的強力資助，資深畫廊業者已有自己的美術館或交由第二代傳承接捧，都很值得台灣效法或學習。另經《藝術家》雜誌社駐韓代表崔炳植博士及韓國畫協前會長權相凌（Sung Neung Kwon）的協助，取得韓國通用的藝術品鑑定的『見

本』資料，對於國內鑑定制度之建立，有極大的參考價值，另外也取得展板的設計圖，為協會奠定具國際規格之展板等硬體設備的基礎。」

2003 年文建會定為「文化產業年」，2004 年台北國際藝術博覽

會，集合了「產官學」三者一體聯合策展方式，讓台北藝博正式與政府進行接軌，密切配合，為 2005 年文建會正式與畫廊協會共同主辦台北國際藝術博覽會，埋下合作的種籽。同年（2005 年）台北國際藝術博覽會獲

得文建會的展板製作資助，第七屆理事長徐政夫回憶：「早期展板都是找裝修工人安裝，費工費時，且因為用完一次就報廢，也造成莫大資源的浪費。畫廊協會因 2003 年前往韓國 KIAF 考察，獲得國際規格展板設計圖，同時 2005 年又在文建會的補助之下獲得展板建置費用。」回憶過去，兩件看似微小的事件，成為了畫廊協會開源節

2005年，文建會正式成為台北國際藝術博覽會共同主辦單位，圖片為「2005台北藝博特展」。

流、奠定了台北國際藝術博覽會核心競爭力穩固發展的重要基石。
在黃承志、劉煥獻、徐政夫三位理事長、石隆盛秘書長的努力，以
及文建會的大力支持之下，畫廊協會終於償還積欠的債務，還結餘
6、700百萬，傳承給下一屆理事長蕭耀。

　　協會歷經低潮期，起起伏伏，第八屆理事長蕭耀都看在眼裡，所
以蕭耀2007年接任理事長後就擬定了招募優秀會員、整頓行政組
織、台北藝博升級等三項重點策略。當時蕭耀託外交部跟日本的東京
代表處借場地，利用東京藝博會期間舉辦招商說明會。原本預計只有

組團參展韓國漢城的KIAF藝博會，部份成員受邀到「選畫廊」做客，留下歷史鏡頭。

兩、三家展商蒞臨，但正式舉辦時卻座無虛席，也順利招到 15 家的日本畫廊來台參展，爾後因韓國畫廊看見日本畫廊在台灣市場的銷售成績，也陸陸續續報名參加台北藝博，大陸的畫廊亦積極加入，招商的成功，也將台北藝博的團隊士氣帶動起來，逆境中局勢翻轉，台北藝博也從艱難財務中，嚐到獲利豐收的果實。

疫情危機　帶著產業突破桎梏

2019 年末特殊傳染性新冠肺炎（COVID-19）引發全球大流行疫情，2020 年 1 月 21 日中央流行疫情指揮中心，宣布台灣確診首例境外移入個案。截至 2022 年 7 月 1 日止，全球確診人數近 5.5 億人，台灣累計確診超過 380 萬人，COVID-19 是人類歷史上大規模流行病之一。

面對疫情來襲，首當其衝的就是畫廊會員的營運，2020 年 3 月 12 日，文化部第一次推出對受嚴重特殊傳染性肺炎影響發生營運困難產業事業紓困振興辦法，補助項目包含減輕營運困難補助、因應提升補助及貸款利息補貼三大類。畫廊協會除轉知重要訊息給會員之外，並出席說明會及蒐集視覺藝術類紓困補助問題。同年 4 月，時任第十四屆理事長鍾經新更提出「疫情期間畫廊協會擴增會員服務三大計畫」，擴大畫廊展覽資訊宣傳對象、開辦線上課程，充實與交流藝術資訊、藝博會策略合作夥伴之優惠訊息提供，讓畫廊會員在無法開門營運，惶惶不安的情緒中，找到一股穩定的力量。

每年例行性舉辦的台南藝術博覽會是否如期舉行，是畫廊協會面

臨的另一道難題。協會秘書處參考政府頒布的《企業持續營運及公眾集會指引》研擬「2020 台南藝術博覽會防疫計畫」，規畫測體溫及消毒等安全措施，展間人群流動，緊急狀況即時和衛生單位聯繫管道等。無奈不敵疫情嚴峻，2020 年台南藝術博覽會最終忍痛取消實體展出，改為 VR 型態的線上展示方式。於 5 月 15 日至 28 日推出「2020 VARTAINAN——台南 VR 線上藝術博覽會」，在台南大億麗緻酒店熄燈前，至現場拍攝實景後製，改為 VR 線上形式呈現 47 家畫廊，近 300 件藝術品。雖然沒有實體展覽，但新科技的運用卻也讓 2020 VARTTAINAN 成為全球首創沉浸式體驗與 720 度視角 VR 虛擬實境飯店型藝術博覽會。

由於政府採取嚴格的邊境管制措施，即便國外疫情大流行，2020 年台灣人民仍能過著常態生活，然 2021 年 5 月起，台灣內部疫情爆發，生活作息與工作型態發生翻天覆地的變化，畫廊協會秘書處實施了近一個半月的移地辦公人員分流計畫，以保障工作期程順利推進。同時，文化部為協助受嚴重特殊傳染性肺炎影響之藝文事業及團體，補助事業及團體以創意研發計畫執行人才培育、訓練及擴大藝文市場，使「藝文人才不流失、創作能量不中斷、提升數位運用及傳播」，於疫情期間持續給予藝文事業及團體協助及紓困，於 6 月 6 日公布「藝文紓困 4.0」補助方案。

8 月 25 日，第十五屆理事長張逸羣與秘書長游文玫拜會文化部李永得部長，提出在「藝文紓困 4.0」補助的基礎上，實施【2021 ART TAIPEI × 文化部積極性紓困補助方案】，針對 2021 年參展 ART TAIPEI 台北國際藝術博覽會的國內展商，給予展位費、設備款、運

輸保險費、廣告費、印刷費等補助，此舉不僅符合積極性紓困補助的初衷，更為振興視覺藝術產業，發動起跑的引擎。文化部長明快的正面回應與文化部高速效率的審核行政程序，許多申請的展商甚至在台北藝博開展前就已接獲補助額度的通知函，加上 2021 年台北藝博高售票數、高成交額的激勵下，畫廊界對整體藝術產業的前景充滿信心，2022 年台北藝博的國內展商報名家數驟增，就是最佳的明證。2022 年文化部更持續為藝術產業添加柴火，為減緩畫廊業者參加 2022 台北國際藝術博覽會之負擔，故提供參展單位參展費用補助，爰依《文化部對受嚴重特殊傳染性肺炎影響發生營運困難產業事業紓困振興辦法》，對「2022 台北國際藝術博覽會」參展單位紓困補助，產業士氣大振，迎來了台北藝博開辦以來展商使用面積最高峰。

危機挑戰無所不在，勇氣、智慧與信念是對抗危機挑戰的利器，而為了台灣藝術產業與畫廊協會戮力付出的歷屆理事長與秘書長們，其勞心勞力的故事亦將在台灣的視覺藝術史上淵遠流傳。

2021年，台北國際藝術博覽會展覽現場。

5. 會員服務與同業交流

　　中華民國畫廊協會係由畫廊會員所組成，簡言之，會員乃畫廊協會成立之根本。2021 年張逸羣重返畫廊協會執掌，首要宣示的任務就是凝聚內部共識。所謂團結力量大，唯有凝聚共識才能對於藝術產業有所貢獻。會員服務及交流即是凝聚共識的不二法門，更被協會視為運作的首要任務。

　　會員交流活動自協會成立之後就不曾中斷，年度的交流方式及內容多半由當屆理事長及理監事們開會討論決議後由秘書處負責執行。會員服務牽涉範圍十分廣泛，舉凡產業資訊提供、會員展訊及宣傳、會員聯誼及會員講座、爭取會員政府補助、安排會員國外考察旅行、協助會員國外參展、其他藝術博覽會參展推薦、會員鑑定鑑價服務、畫廊協會會員標章推廣、偽作爭議案件申訴處理等，都屬於會員服務之執行重點。

會員講座　豐富產業資訊

　　會員講座方面，1995 年曾舉辦名為「藝術產業的躍昇、轉化及經營」研習營，算是台灣第一次有系統的課程介紹藝術產業及經營。1997 年也舉辦名為「1997 藝術產業及藝術品經營」系列演講活動，該活動由文建會主辦，畫廊協會承辦，旨在延續 1995 年之研習營，

並擴大內容介紹藝術產業之經營，此乃與行政部門在會員服務上的首度合作。

2015年則分別於台中、台南及台北舉辦三場「會員海外博覽會參展分享會」，藉由曾赴海外參展的畫廊會員以其經驗分享海外參展的故事點滴。2016年啟動會員分享會活動，開始於北、中、南各地舉辦專題性講座，內容包含「藝術品相關課稅規定」、「國際藝術收藏新

2017年，會員活動——春季大師講座，邀請企業管理學大師司徒達賢傳授「老闆學」心法。

趨勢」、「當代藝術博覽會與城市文化的密合」、「當代水墨創作收藏與市場觀察」……等。2017 年啟動春秋大師講座，春季課程以藝術類之外的跨領域學習為主，秋季課程則以當年 ART TAIPEI 的主題相呼應的課程學習。首場講座邀請到執國內企業管理學界執牛耳的司徒達賢教授，以「家長如何親傳『老闆學』——家族接班人的培養」為題，分享管理學大師的獨家心法。

因應全球新型冠狀病毒（COVID-19）疫情，對會員服務的講座轉型改為線上舉行，嘗試開辦「夏季線上講座」，自 2021 年 6 月 16 日至 8 月 17 日止，共計八個場次。針對疫情衝擊下的藝術市場觀察、藝術市場分析等議題，邀請業師及律師進行線上分享及會後的 QA，場場觀看人數及互動都十分踴躍，深獲好評，就連知名藝術家蕭勤都曾參與其中。疫情期間會員講座部分場次開放讓大眾參與，亦增加了針對大眾推廣

2020年啟動「畫協會客室」拍攝現場。

本會會員認識及產業資訊的影片拍攝，例如 2020 年規畫「畫協會客室」，每週四精選藝術沙龍

系列課程，除了由畫協安排藝術專業課程外，也提供會員申請或推薦講師分享專業領域。藉由講師、專家學者，以生活化的主題對談模式，除嘉惠聽眾之外，也讓會員得以共同成長。2021 年畫廊協會也全新企畫「藝術行旅」的

會員節目，大手筆為畫廊會員製作拍攝影片，以帶領藝術愛好者走訪畫廊協會會員畫廊，並藉由中華民國畫廊協會官網、Facebook 粉絲專頁及 Youtube 官方頻道「TAGA 畫廊協會」線上平台露出，藉此提升畫廊會員的能見度。

會員聯誼　凝聚情感

　　畫廊協會會員遍布全國，各家畫廊因展覽檔期活動頻繁，又或者國內國外藝術推廣的行程緊湊，往往僅能在藝博會現場短暫交流，為

2021年新創「藝術行旅」拍攝現場。

促進會員間的友好互動與情感交流，歷任理事長均推出不同型態的聯誼活動，例如 2013 年 6 月 23 日出發的「夏艷澎湖 3 日遊」，於水上活動及瑰麗南海之旅的輕鬆氣氛中，凝聚向心力。

2017 年第十三屆鍾經新理事長上任後，連續辦理三年的畫廊協會會員交流活動，2017 年 3 月 5 日至 6 日於宜蘭瓏山林蘇澳冷熱泉度假飯店舉辦會員交流暨春酒活動，並結合秘書處業務報告及二堂「台北藝博線上報名系統介紹」、「品牌行銷／專案管理」課程，搭配蘇澳小鎮巡禮等動態活動。

2018 年 4 月 15 日至 16 日會員交流暨春酒活動選定風光明媚的日月潭雲品溫泉飯店，除了湖畔遊湖活動，課程安排也讓會員在專業知識及產業資訊有所收穫，包括由尊彩藝術中心陳菁螢總經理主講的「全球藝博會之風起雲湧」、阿波羅畫廊張凱廸博士主講「從當今最昂貴的一幅畫「救世主」說起——探討文藝復興巨匠達文西的創作特色」、燈光大師何仲昌老師主講「藝術品如何更動人」。

2019 年 4 月 14 日至 15 日，會員交流春遊活動擇定於宜蘭綠舞國際觀光飯店辦理，有動態的龜山島登島之旅，亦有靜態的兩場講座，特別邀請台大醫學士暨預防醫學博士林喬祥醫師主講「在藝術的淬煉中，撫慰療癒心靈」，另一場是由高士畫廊張孟起總經理主講「藝術新聞的策略行銷」。

2020 年起全球遭受新冠肺炎疫情衝擊，所有旅遊活動均按下了暫停鍵，協會試圖透過線上舉辦講座的形式，繼續維持會員間的互動，及至 2022 年在部分會員憂慮疫情的聲浪中，第十五屆張逸羣理事長毅然決定恢復舉辦會員聯誼旅行，於 2022 年 5 月 9 日至 11 日順

利辦理「2022 會員台東走走 ── 三天兩夜」，遠赴台東 The GAYA Hotel 潮渡假酒店，進行東海岸大地藝術行，透過原住民族委員會的引薦，特別規畫東海岸大地藝術節策展人李韻儀及參展藝術家到東海岸沿岸作品所在地親自為我們導覽。第一站首先來到石雨傘南端大草地，欣賞阿美族藝術家魯碧・司瓦那的作品《跳舞的風》；第二站車行進到比西里岸部落，欣賞 Apo'陳昭興、王亭婷創作《等待漲潮 ── 阿公的魚簍》；第三站加路蘭遊憩區有兩件 2021 年作品，分別是伊祐・噶照的作品《月亮，就住在海裡》，以及達比烏蘭・古勒勒的《旅人的眼睛》。坐擁藝術，遠眺太平洋，會員們的在行旅中加深認識彼此，認同畫廊協會。

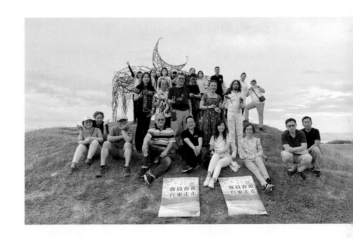

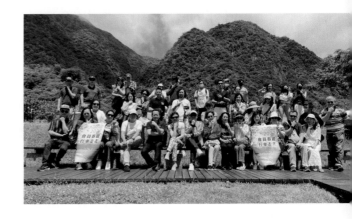

上圖／下圖：2022年，會員交流活動於台東加路蘭遊憩區合影。

6. 傳承使命與標誌性創新

　　團隊的發展需要方向，為齊眾人之心朝目標勇往前行，團隊就需有一位勇於嘗試、創新、有遠見，遇艱難而不畏縮，敢於向未知挑戰的領袖人物，好比駕馭船隻航行在汪洋中的掌舵者，必須時時刻刻緊握船舵並不斷的眺望遠方，帶領著眾人在茫茫未知的海域中摸索與前行。

　　畫廊協會理事長正是扮演掌舵者的角色，率領著畫廊會員們在充滿挑戰的視覺藝術產業中開疆闢土，一方面尋找藝術的美感及價值，一方面還要為藝術播種，將藝術的精神無限的散發及傳遞進而蔓延、擴散，讓藝術點綴世界的每一個角落，豐富人們的身心靈。

　　三十年的歲月當中，畫廊協會發展一路上看似風光順遂，但也曾一度黯淡而幾近潰散。三十年當中一共歷經了十五屆的理事長。每一位理事長的領導作風、處事態樣、交際手腕、願景發想都有其獨特之處，而相同的是每個人都有一顆熾熱及無私奉獻的心，而他們也同時懷抱相同的目標，就是希望視覺藝術產業能在畫廊協會的努力下，能夠走得精深也走得長遠。

　　畫廊協會的傳承依循著組織章的規範，選任理監事賦予職權，推選理事長掌舵方向，聘任秘書長承理事長之命處理協會事務，也就是這樣屆屆交棒嬗遞，堅守創會精神，力行組織任務，這就是穩固畫廊協會命脈，稱之為「傳承」。而締造永續的組織生命力，卻必須靠「創

新」的作為。世代交替，再卓越的組織也難免受到黯淡消失命運的威脅，只有持續創新的組織才不會被淘汰。每屆理事長都有諸多創新的作為以及值得驕傲的標誌性績效，例如第一屆張金星理事長辦理第一屆藝博會，第二屆理事長李亞俐擴大了藝博會的國際格局，第三屆理事長劉煥獻異業合作舉辦國際雕塑展並首度跨足台南耕耘藝術沃土，第四屆理事長洪平濤開啟畫廊協會兩岸文化交流之門，第五屆理事長黃承志首創高雄藝術博覽

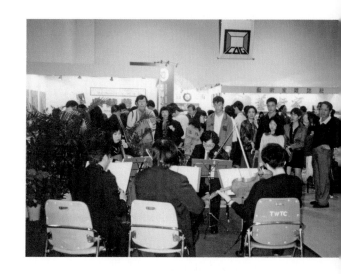

會，第六屆劉煥獻理事長不畏 SARS 組團參加「韓國國際藝術博覽會」，第七屆理事長徐政夫任內首度正式與文建會共同主辦台北國際藝術博覽會，文建會並啟動「青年藝術家購藏計畫」開始在 ART

1992年，中華民國畫廊博覽會現場室內樂團演出。後面可見藝術家雜誌社、典藏雜誌社，已成為台灣現今重要的藝文媒體。

TAIPEI 進行購藏選件，第八屆理事長蕭耀啟用新展板、新系統以增員增效，第九屆理事長王賜勇為畫廊協會購置第一個會所並支持創立台北藝術產經研究室，第十屆理事長張學孔開始建構台北藝博評選機制，第十一屆理事長張逸羣首倡成立台灣第一個畫廊藝術特區——大內藝術特區，第十二屆理事長王瑞棋擔任第一任亞太畫廊聯盟 APAGA 主席，第十三、十四屆理事長鍾經新號召創立台灣藏家聯誼會，第十五屆理事長張逸羣回任掌舵，以世代交替理念為理監事團隊注入年輕新血，承接過往，擘劃未來。

實現畫廊協會的首要任務

協會成立的首要任務就是舉辦藝術博覽會，從 1992 年成立大會手冊《中華民國畫廊協會年度工作計畫書》，到現今的畫廊協會組織章程中明定的「提倡全民藝術風氣，引導我國藝壇邁向國際化」，都一再以各種面向強調藝術博覽會的重要性，因此創會同年的 11 月，畫廊協會就依照原定計畫在台北世貿中心展覽一館舉辦首屆的「中華民國畫廊博覽會」。第一屆理事長張金星任內的表現，從無到有，項項都是創新，就連畫廊博覽會中也安排表演藝術與視覺藝術的跨界合作。阿波羅畫廊張凱迪回憶當時父親舉辦畫廊博覽會的盛況時表示：「舉辦畫廊博覽會像是父親畢生的心願，興奮之情不輸兒女的嫁娶，首屆的畫廊博覽會好比一場家族盛會一樣，父親不但廣邀親朋好友參加之外，就連室內樂團也不假他人之手，因為小叔是留德的音樂家，室內樂團就全權交由他處理。即便規模不大，但熱鬧程度決不亞

於今日的台北藝博。」

　　畫廊協會成立的宗旨，一直以「舉辦藝術博覽會」為核心，第一屆理事長張金星努力、突破、創新的無畏精神，也是為日後歷屆舉辦藝術博覽會，勇於推出符合時代思潮的展覽，做出最佳典範。

　　張金星理事長的另一項創舉就是發行《畫廊導覽手冊》。協會成立之初，部分理監事認為，要壯大藝術產業，擴大藝術欣賞的人口，發行《畫廊導覽手冊》刊物勢在必行。1993 年 9 月畫廊協會首次出版畫廊協會藝訊《中華民國畫廊導覽手冊》，其後在收支失衡，理監事還得自掏腰包認養廣告版面，且報章雜誌日漸普及的狀況下，於 1996 年 10 月毅然決然停刊，《中華民國畫廊導覽手冊》從創刊號發行至 1996 年 11 月共出版 27 冊，保留珍貴的畫廊產業史料及回憶。

轉型國際化　擴大新格局

　　創新，是贏的關鍵。中華民國畫廊博覽會於 1995 年轉型為國際

《畫廊導覽手冊》1993年9月創刊號。

性的台北國際藝術博覽會，第二屆理事長李亞俐為畫廊協會打造藝術
博覽會國際化大格局，藝術博覽會首次放開胸懷向國際畫廊招手。

　　90年代初期，李亞俐個人就將畫廊業務延伸至海外，第一個參
展的是日本橫濱的國際藝術博覽會。1993年11月18日至22日第一
屆香港亞洲藝術博覽會「93'Art Asia Hong Kong」，李亞俐擔任召集
人，聯合畫廊協會七家會員以協會名義組成「臺灣主題館」參展。當

時有愛力根畫廊、敦煌藝術
中心、印象畫廊、龍門畫
廊、臻品藝術、新生態、家
畫廊，共享四個單位空間，
並舉辦台灣藝術發展之座談
及演講，將台灣美術運動推
向國際舞台。

　　累積兩年國際展經驗，
1994年李亞俐上任後，邀請
劉煥獻擔任中華民國畫廊博
覽會副執行長，旋即策畫「海
外華人藝術家」主題展，首度將海外華人藝術家全面性介紹給國人，
做為第三屆畫廊博覽會前進國際化的第一步踏板石。

　　另一個行動就是拓展海外展商，積極向國際畫廊招商，時任秘書

1994年，中華民國畫廊博覽會推出「海外華人藝術家」主題展 做為跨出國際的重要一步。

長的蕭國棟回憶說：「李亞俐當理事長的時候，因為計畫要開放國際展商參加藝博會，所以李亞俐負責歐美線招商，劉煥獻副執行長跟我就負責日本招商，當時就拜訪過日動畫廊及 Hiromi Yoshi 畫廊，都是日本具知名度的大畫廊，招商成果還算不錯。」1995 年中華民國畫廊覽會正式更名為「TAF 台北國際藝術博覽會」，英文名稱為「Taipei Art Fair」，藝博會聚集包含美國、英國、法國、摩洛哥、日本…等國家的一線畫廊參展，畫廊協會也在國際間逐漸嶄露頭角。

創意異業合作國際雕塑展

1996 年 6 月 3 日劉煥獻當選第三屆理事長，為扛下台北國際藝術覽會的重大任務，劉煥獻亦步亦趨，背負承先啟後、繼往開來的壓力，在 1997 年亞洲金融風暴席捲東南亞及東北亞的年代，繳出亮麗的成績單。1997 年劉煥獻以公共景觀藝術為主軸，將台北藝博主題訂為「走出戶外」，承襲國際多元的豐富色彩。當年除了展示國際級大師達利、阿曼的立體作品外，適逢新光三越台北信義店 A9 館開幕之際，邀請國際三對藝術夫妻檔（德國、荷蘭、秘魯、韓國及台灣的三對石雕家），舉行為期一個月的「國際石雕之侶戶外創作營」。期間完成 6 件國際石雕作品由「新光三越文教基金會」承購收藏。1997 年 11 月 20 日至 1998 年 5 月 19 日於新光三越百貨信義店旁香堤大道公共空間舉辦「國際雕塑展」，迄今仍放置在香堤大道展出，堪稱公共藝術融入生活之最佳示範。

首度跨足台南　耕耘藝術沃土

　　1997 年也是畫廊協會首度跨足台南，耕耘藝術沃土的元年。協會成立的目的之一在於推動藝術產業的活絡，任何新的提案都想嘗試。第三屆理事長劉煥獻上任後為延續這項使命，1997 年首度與臺南市政府合作合辦「第一屆美到臺南'97 畫廊典藏展」，當時地點選在

石雕之侶戶外創作營的成果至今仍保留在台北新光三越香堤大道廣場。

人潮聚集的新光三越台南
店 13 樓文化會館舉行，由
雅林藝術負責人蔡有仁擔
任執行長，展覽著重本土
前輩畫家及部分國際大師
作品，共有 16 家台灣畫廊
參與，「美到臺南」連續舉
辦兩屆，是畫廊協會第一
次將博覽會的觸角延伸至南台灣的創舉。

兩岸畫廊產業交流起始年

　　畫廊協會敏銳地觀察到大陸藝術市場崛起態勢，實有必要積極開
啟兩岸文化交流對話。1999 年 9 月 15 日至 19 日畫廊協會首度率領
會員組團參加北京「中國藝術博覽會」，並於北京藝博會設立台灣館。
同年 11 月 23 日至 26 日，畫廊協會再次組團參加在上海國際展覽中
心舉行的「上海藝術博覽會」，並爭取設立台灣專區。第四屆理事長洪
平濤說：「當時想競選理事長起因也是看到大陸市場的未來趨勢，想
要幫協會做一點事。1998 年 8 月我就請當時的秘書長陸潔民率理監
事十餘人組團拜訪北京，我上任不到兩個月，當時拜訪董孟陽（現為

1997年，畫廊協會首度與臺南市政府合作，由雅林藝術負責人蔡有仁擔任執行長。

藝術北京總監）及北京當地的畫廊，如世紀翰墨、四合院。隔年協會就組團參加首屆北京藝博會，共有 10 多個畫廊參加，開創兩岸的藝術交流。」

時任秘書長陸潔民提到 1999 年協會首次組團參加第一屆北京藝博會參展的情況：「當時大陸的人均 GDP 只有兩千至三千元（美金），按照美國心理學家馬斯洛（Abraham Maslow）的需求層次理論（Hierarchy of Needs）來分析，當時大陸收藏人口較少。大陸參加的人大部分都是學院、藝術家，攤位擺設都很寒酸，只有台灣館堅持搭建展版，所以場面比較壯觀，但當時沒有人做到生意，沒有收藏家來買畫，協民藝術的錢文雷帶了一張常玉的作品掛在展位門口，看熱鬧的人很多，下手的很少，根本沒有市場。」至此參展雖暫時畫下休止符，交流情誼卻不曾間斷，直到 2004 年畫廊協會才再次組團參加北京中藝博國際畫廊博覽會。

歐洲國際參訪團首發　會員眼界大開

2000 年適逢 Art Basel 瑞士巴塞爾 30 週年，為促進會員間之聯誼與學習觀摩優質國際藝術博覽會，畫廊協會將國際參訪目標瞄向歐洲，經理監事會議討論之後，就決定舉辦歐洲國際參訪團，當時報名的畫廊有新苑畫廊、朝代畫廊、長流畫廊、協民藝術集團、首都藝術中心、晴山藝術中心、亞洲藝術中心、現代畫廊、索卡藝術、名冠藝術館、傳承藝術中心、雅逸藝術中心等。

第四屆理事長洪平濤充分授權秘書長陸潔民安排出訪規畫，除了

到瑞士巴塞爾藝術博覽會觀摩之外，也安排參觀當地美術館和博物館，過程中也拜訪貝爾勒基金會及貝爾勒美術館，此行也轉往巴黎拜訪畫廊。陸潔民說：「此行對會員來說，是一項很大的刺激，原來畫廊會員只是在台灣經營畫廊，頂多參展台北國際藝術博覽會，組團出訪到瑞士看到全世界公認第一名的博覽會，看到無數國際知名藝術家的作品，真的是讓從未出國觀摩的畫廊經營者大開眼界。」

2000年，畫廊協會Art Basel參訪團，團員於會場前合影。

首創高雄藝術博覽會

第五屆理事長黃承志接任畫廊協會之際，恰逢台灣藝術市場的黑暗期，加上台北藝博舉辦的場租頗高，招商面臨困境，藏家買氣也弱，辦理藝博會必須思考如何節流，第一個想法就是如何減少場地費支出。正好時任高雄市長的謝長廷是黃承志理事長的成功初中同學，經洽談後謝市長答應畫廊協會可以在愛河邊的工商展覽中心展出，並提供場地免費使用，大筆的場租費用省下來，省了很多開支。在黃承志理事長的想法中，認為畫廊博覽會 1993 年曾移師至台中，1997 至 1998 年畫廊協會也到過台南辦「美在臺南・畫廊典藏展」，但一直沒

機會去高雄辦展，於是經過理監事會討論決議南下高雄，抱著開發新市場的心情，用最低的費用去開拓新的市場。

其實協會在 2000 年財務已經產生赤字了，不僅向黃承志理事長借貸，現金所剩無幾，外貿協會還在跟協會催繳交兩百萬的

2002年，台北藝博移師高雄，受到在地藝術空間「新浜碼頭」的支持。新浜碼頭藝術空間在1997年8月創立至今，是高雄重要的文化地標。

訂金。2001 年辦完藝博會後，協會已經負債累累，隔年也沒有能力支付世貿高金額的場地辦展。面對 2002 年的藝博會，協會只有一個目標，就是讓藝博會舉辦不間斷、不賠錢，不能讓協會的財務赤字擴大，力求損益平衡，所以才大舉南下高雄舉辦「高雄藝術博覽會」。

2002 年 11 月 1 日至 10 日「2002 高雄藝術博覽會」順利進軍高雄工商展覽中心舉行，這也是畫廊協會所主辦的藝術博覽會第一次移師高雄，捨「台北」就「高雄」，意外撞擊出台灣舉辦藝術博覽會新的契機與模式，創造出許多新的第一。高雄藝術博覽會是政府與民間真正第一次攜手合作，長久以來地方文化主管機關對民間文化藝術展演活動一直以補助或贊助的角度切入，高雄市政府以「招商」的方式，邀請藝術博覽會南下舉行，這也是國內第一次的創舉。

高雄藝術博覽會創下美術館第一次參與藝術博覽會共同執行的紀錄，高雄市政府以高雄市立美術館為高雄藝博會的協辦單位，打破美術館和商業畫廊之間難以跨越的鴻溝，高雄市立美術館不僅協助相關行政資源，同時負責部分經費的募款任務。時任蕭宗煌館長更是積極整合在地商業與非商業的畫廊同業和藝文空間，促使已停擺多年的「高雄畫廊聯誼會」重新恢復運作。

高雄地區畫廊同業第一次在高雄藝術博覽會聯手打造主題館，高雄畫廊聯誼會以「台灣為主‧高雄優先」推出博覽會有史以來第一個地方主題館，規畫「藝術產業區」、「藝術高雄區」、「另類藝術區」三個單元。高雄藝術博覽會另一項創舉是替代空間第一次參與藝術博覽會，替代空間為當代前衛藝術提供創作展覽的空間，替代空間的參與，一方面豐富博覽會的參展類型與內容，一方面測試台灣藝術市場

對當代藝術的接受度。

　　高雄藝術博覽會標榜「台北經驗、高雄創意、南北較勁」，以「產、官、學」合作模式，結合高雄市政府、高雄市立美術館、28家台灣畫廊、北中南藝術空間等共同舉辦。高雄藝術博覽會開幕當天，時任高雄市長的謝長廷親自主持，也獲得高雄在地藝文團體的支持，藝博會的舉辦刺激了高雄當地的藝文環境與市場，雖然績效有限，但至少達到宣傳及藝術教育的目的，更重要的是總算沒讓藝術博覽會因畫廊協會的財務窘境而停擺。

承接政府委託計畫及出版　樹立協會新功能及新價值

　　石隆盛秘書長自 2001 年到協會任職後，以其專長承接政府委託計畫，開始樹立畫廊協會新功能及新價值。2001 年 3 月，畫廊協會受臺北市文化局委託，編著《藝術行過台北》，共記錄過去藝術家的跡痕約五十處，包括藝術家居所、畫室共二十五處，如前輩藝術家如倪蔣懷、廖繼春、李梅樹、楊三郎、林玉山、陳慧坤、溥心畬、張大千、于右任等，部份處所因遷移或改建，不復風華，因此書中請藝術家鄭治桂，依憑後人、家屬的記憶，以插畫還原其面貌。

　　2002 年開始接受文建會委託，和台灣藝術發展協會共同辦理「創意藝術產業先期規畫研究」。應因行政院國家六年計畫之「文化創意產業」施政計畫，及加入 WTO 之後，藝術環境將面臨挑戰，急待建構完整的藝術產業政策及法規，作為構成有效的法律保障機制的政策支持系統，故報告書中著眼藝術相關產業法規、產業政策、投資環

境、市場管理、經營人才培育等提出各項建議方案。同年 10 月 10 日
至 12 日，文建會贊助畫廊協會於台北福華飯店舉辦「高階專業畫廊
經理人研習課程」，聘請兼具實務經驗的紐約大學講師 Leslie Lund、
Anee M.Contract 來台，針對畫廊管理、合約概念、市場行銷、藝術
保險、著作權、文物辨識、資產鑑定、相關法規等，提供紐約經驗，
並將授課內容詳細編輯成 195 頁的講義，供學員進修。

在第六屆理事長劉煥獻、第七屆理事長徐政夫持續支持下，
2003 年 4 月畫廊協會持續接受文建會委託辦理「我國視覺藝術產業
涉及之現行法令研究分析暨振興方
案之行政措施評估建議」。6 月 11 日
完成《中華民國畫廊協會受理藝術品
鑑定暨鑑價辦法》、《中華民國畫廊
協會藝術品鑑定暨鑑價委員會設置
辦法》之修訂。6 月接受文建會委託
辦理台灣第一次進行的「九十二年
度視覺藝術產業現況調查計畫」，除
完成「建立視覺藝術產業結構與範
疇」、「建立視覺藝術產業產值調查
模組」二大目標，同時進行「視覺藝
術產業現況、產能、產值之調查」，

2005年視覺藝術市場現況調查
行政院文化建設委員會／中華民國畫廊協會

2006年12月，出版《2005年度視覺藝術產業現況調查》。

以供政策施行之參考。在此之後，延續 2003 年視覺藝術產業調查基底，2005 年調查集中於畫廊業和拍賣業的調查研究，並於 2006 年 12 月出版《2005 年度視覺藝術產業現況調查》一書，呈現該計畫之研究成果。

增員增效　啟用新展板新系統

　　畫廊協會經歷前十幾年起伏不定的時期，在第八屆理事長蕭耀接任時，畫廊協會登記的畫廊僅 32 家，繳納會費的會員僅 25 家，人單勢薄的情況下，畫廊協會難有產業代表性。所以蕭耀上任理事長後，第一項策略就是招募優秀會員，身體力行積極拜訪畫廊同業，陸續召集新舊會員加入，會員的人數由原本的 32 家至蕭耀卸任時已經達到 84 家。提高的會員數所繳納的會費對於協會的運作至關重要，而 84 家會員的協會，也讓持續舉辦的台北國際藝術博覽會更具備聲量上的號召力。而為了台北國際藝術博覽會的品質與口碑，在會員們的支持下，台北藝博在 2008 年重回台北世貿一館，也在當年開始自行研發第一代展板，逐漸汰換從 2004 年延用的舊展板，並修改畫廊協會以及 ART TAIPEI 台北國際藝術博覽會的識別系統，在各方面逐漸提昇台北藝博的品牌形象與質感。

　　在增加秘書處效能方面，蕭耀上任時協會人員需要迅速填補職缺，當時協會工作人員總共才 5 個人，要負責協會事務並舉辦藝術博覽會。時任秘書長曾珮貞回憶：「工作忙不過來，也沒有時間應徵新人，蕭耀女兒蕭瑾也被推薦進來協會幫忙，幾乎是全家總動員，即便

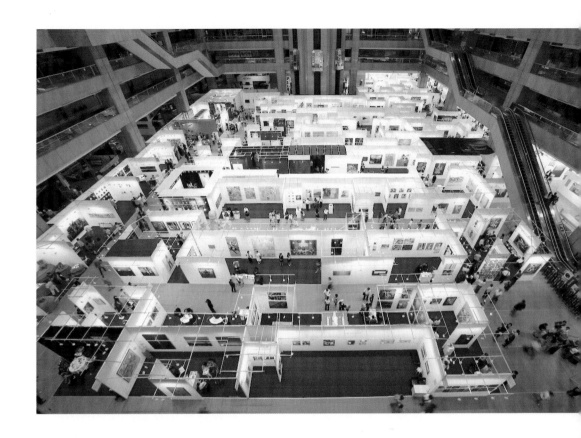

忙到三更半夜，都還可以看到他們全家人的身影，有時候是夫人小玟姐送點心，有時候是來幫忙解決問題，蕭先生全家成了秘書處重要的精神支柱。」

　　因為人員與經費的長期不足，因此為了提高績效，在協會財務運作有喘息空間時，時任秘書長曾珮貞開始量身訂作軟體系統如會務作

ART TAIPEI 2008 展場俯視圖，開始研發屬於畫廊協會的第一代展板。

業、會員及貴賓作業系統、財務會計系統，以及博覽會業務作業系統等。希望能夠讓數字的管理更加順暢，尤其是財務系統建置，能夠提供清楚的財務報表，讓收入支出細節更加明確，同時讓會務工作與博覽會工作更加有效率。

首置新會所　擺脫無殼蝸牛命運

　　一個組織的穩定發展，除了要有資源與使命，還要有個安身立命的空間，做為發展運作的基地，1992 年畫廊協會創始初期，萬事俱難，幸由帝門藝術無償提供台北市安和路二段 70 號 2 樓之 3 做為畫廊協會的辦公會所。直至 1994 年第二屆理事長李亞俐上任後，協會始進行第一次搬遷，承租會所於台北市安和路一段 33 號 7 樓。2002年，畫廊協會財務進入困頓期，畫廊協會第二次搬遷，至文建會提供之台北市八德路一段 1 號華山 1914 文化創意產業園所屬閒置空間的二樓，在文建會的協助下免除租金、水電，辦公桌椅還是文建會提供的報廢舊品。時任秘書長的曾珮貞回憶：「荒廢的老舊空間不僅會漏水，還曾是刑事局辦公室，所以靈異傳說四起，同仁私下都稱之為『阿飄辦公室』。」

　　走過藝術產業黑暗期，2006 年底協會由虧轉盈，正式由谷底翻身且成功轉型，加上蕭耀理事長及王賜勇理事長任內所有協會同仁的努力而締造出來的優異佳績，也順勢讓協會財務逐步趨於穩定，為提供良好的辦公室空間，擺脫長期租賃的窘境，王賜勇理事長在理監事會同意下，2009 年於台北市中山北路三段購置協會第一個辦公空間，

並於 2009 年台北藝博展後進行搬遷，結束漂泊的日子，擺脫無殼蝸牛命運，歡喜遷入中山北路自購新會所，是為畫廊協會會所第三次搬遷。

其後，協會運作與財務狀況更趨穩定，秘書處員額增加，原先中山北路辦公會所已無法容納日漸擴編的秘書處同仁，第十一屆理事長張逸羣與時任副理事長錢文雷開始尋覓更大的空間。2014 年 4 月，畫廊協會秘書處一邊忙著籌辦 5 月份即將舉行的第一屆「ART SOLO 14 藝之獨秀」藝術博覽會，一邊積極進行第四次會所搬遷，遷入光復南路自購新會所使用迄今。

創立台北藝術產經研究室

基於台灣畫廊產業發展與相關政策推動之需求，於 2010 年 6 月成立畫廊協會的第一個附屬機構「台北藝術產經研究室」（簡稱產經

畫廊協會第4次搬遷，2014年由中山北路遷至光復南路新會所。

研究室），英文名稱為「TAERC Taipei Art Economy Research Centre」，負責產業環境與趨勢研究、以及數據調查分析，並逐步發展成畫廊產業的智庫，提供產業各項調查數據、建言、警示與趨勢報告等，供畫廊同業與政府單位作為業務制定和推動的參考，組織編制分為產業環境與趨勢研究、產業史料、鑑定鑑價三大組，首任執行長由石隆盛擔任，後於 2016 年由柯人鳳接棒為第二任執行長迄今。

在產業環境與趨勢研究方面，十多年來陸續完成各項計畫與出版的里程碑，包括 2011 年的《2010 視覺藝術產業現況研究報告》、2011年發行《台北藝術論壇電子報》、2011 年《我國藝術品移轉稅制與視

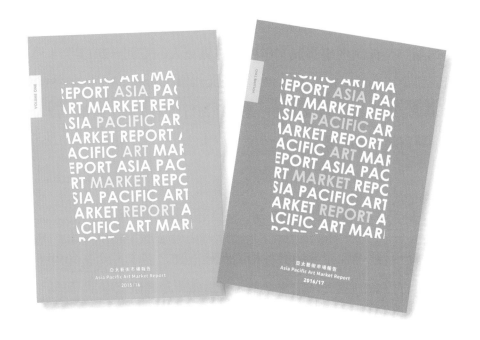

由畫廊協會附設台北藝術產經研究室出版的《亞太藝術市場報告》。

覺藝術產業國際競爭力之關係及比較研究》、從 2011 年到 2014 年進行三期《台灣畫廊產業發展之口述歷史採集計畫》、2012 年《全球藝術博覽會研究計畫》、《全球藝術博覽會指南 2013》、2013 年《藝術經濟學論述之基礎研究～從德國藝術經濟力之崛起探討台灣藝術經濟力的未來》、2013 年《我國藝術市場稅制檢討與效益分析研究》、《亞太藝術家世代市場分析 五月畫會及東方畫會 update》、《亞洲縱貫線——鎖定華人藝術的重要經濟軸線》、《亞太區藝術電子商務消費者調查報告 2015/16》、2016 年《亞太藝術市場報告 2015/16》、2017 年《亞太藝術市場報告 2016/17》等。

在台灣畫廊產業史料建置方面，有感於台灣美術史研究上鮮少討

2020年，出版《台灣畫廊產業史年表1960-1980》、《台灣畫廊產業史年表1981-1990》以及《台灣畫廊產業史年表1991-2000》共三冊。

論畫廊展覽與活動、畫廊地域性發展等藝術史料，產經研究室 2010 年啟動「台灣畫廊檔案室」系列計畫，執行《台灣畫廊口述歷史採集計畫》，2017 年啟動「台灣畫廊產業史料庫——arTchive 計畫」，延續口述歷史階段蒐集取得之資料，建構亞洲第一個以畫廊為題材的藝術史料庫，並透過數位典藏、專題研究、實體典藏三個面向來建置知識體系及資料系統。第十四屆理事長鍾經新在任內也曾梳理 1960 年代至 2000 年的台灣畫廊產業史料，共出版三冊，包括 2020 年 5 月《台灣畫廊產業史年表 1960-1980》；10 月《台灣畫廊產業史年表 1981-1990》；12 月《台灣畫廊產業史年表 1991-2000》。她在序文當中提到：「站在歷史的截點上，我們此刻梳理臺灣藝術產業史年表，有其關鍵價值與高度。協會不光是藝術產業的領航者，更是使命的完成者。現今關心臺灣美術史的發展與延續，不再只是學者專家的專利，畫廊協會也可以植入自己的書寫，站在產業的高度。」

另外，為鼓勵台灣大專院校碩士生撰寫台灣畫廊產業史畢業論文，進一步強化

台北藝術產經研究室一手建立台灣畫廊產業史料庫，保存畫廊重要歷史資料。

台灣畫廊產業史的研究動能，於 2020 年 4 月特別設立「書寫畫廊產業史專題研究獎學金」，每年度將遴選 2 篇潛力研究計畫，贊助獲獎人各新台幣 10 萬元進行台灣畫廊產業史研究。

在藝術品鑑定鑑價方面，產經研究室也提供「藝術資產評價」服務，與畫廊協會鑑定鑑價委員會相互搭配，服務內容涵蓋保險鑑價、慈善捐贈及資產鑑價三大範疇，並於完成藝術資產評價後出具鑑價專業證明。產經研究室成立後，陸續完成 2016 年《藝術品鑑定先導服務計畫》、2017 年《藝術鑑定資料庫與鑑定機制標準化》、2018 年《藝術資產管理》。2021 年，為推動藝術品鑑定、鑑價制度，使其能以財務會計為單位接軌國際，達到「一個標準、一次認證、全球接受」的目標，產經研究室在資產評價的專業基礎上，接受文化部委託，於 2022 年完成《訂定藝術品鑑定鑑價作業參考準則暨研提人才培育機

由台北藝術產經研究室舉辦的「台北藝術論壇」，2016年以藝術鑑定為主題。

制》，同年制定與發布《社團法人中華民國畫廊協會鑑定鑑價作業準則》。

台北藝術產經研究室成立之後，獲得歷屆理事長的經費支持，在發展藝術產業政策的論述、推動產業結構的健全發展、TAGA 藝術經理人學院（TAGA Institute of Gallerist）的開辦、畫廊產業資料庫的建置與研究、藝術市場的數據分析、台北藝術論壇（Art Taipei Forum）、台北藝術產經論壇（TAERC Forum）、讀書會、講座課程等教育推廣的實際行動成績斐然。時任產經研究室執行長的石隆盛受訪時表示：「早期協會曾想找政大或者臺大來協助進行產業調查，因為學界不熟悉畫廊產業，也不懂藝術市場的價值如何產生，所以協會只好自己摸索。2003 年政府大力推廣文創產業政策，但要了解產業就必須對產業進行調查，因此協會 2003 年就開始編列藝術產業研究調查的預算，當年度就成立研究助理，算是台北產經研究室的雛型。」2007 年台北藝術博覽會舉辦之後，當時協會有些盈餘，第八屆蕭耀理事長就邀集理

2021 藝術品評價作業準則專家諮詢會議，主持人為產經研究室執行長柯人鳳。

監事開會討論成立產經研究室事宜，經多次會議，理監事同意編列預算，將從藝博會的盈餘用來支持產業的研究發展與願景，於第九屆理事長王賜勇任內宣告成立。台北藝術產經研究室的成立，讓中華民國畫廊協會成為亞洲第一個擁有研究附屬組織的畫廊協會，提升了中華民國畫廊協會的前瞻高度。

質的提升　建構台北藝博評選機制

台北國際藝術博覽會舉辦前，對於展商在藝博會的展位安排，讓歷屆理事長們相當費神。為了兼顧藝術優質表現、國內產業培養與發

ART TAIPEI 2018 審查會議。

展、會員權益、國際會展競爭力、展會財務等因素，2011 年第十屆
理事長張學孔開始建構台北藝博評選機制。他因為對藝術的興趣，自
1992 年起在國際間的各大型博覽會遊走，形成自己的看法及觀點，
偶爾也會上網搜尋資料，有一次偶然間看到法國文化部所發表的論
文，這些論文都是一些學者寫的研究報告，當中有一篇談到法國巴黎
藝術博覽會 20 至 30 年的檢討報告，內容就談到巴塞爾藝博會為何可
以立於不敗之地，除因舉辦地點地處瑞士，相較其他國家富庶，貨物
流動及金融流動都相對自由之外，另一個關鍵因素就是巴塞爾藝博會
有一個淘汰制，也就是評選機制。

　　在 2011 年之前台北藝博是沒有任何審查機制，所以張學孔理事
長參考國際上的做法，先行立下了評審標準，包含申請的畫廊必須以
自己代理的藝術家的作品參展、展商提交的展覽計畫、藝術家的品質
等。雖然評選機制現在看來理所當然、稀鬆平常，但當年推行卻遭遇
很多責難，有許多會員為此反彈，甚至表示要退會。張學孔回憶當年
建立台北藝博評選機制時曾言：「記得 2012 年的台北藝博評選後的
反彈很大，那一屆共有 192 家畫廊申請，評選後淘汰 42 家，當中有
20 家是台灣的畫廊，陸續就收到幾家畫廊表明要退會的消息。」為了
避免爭議，張學孔理事長修改了招商簡章，在招商簡章中「申請流
程」載明台北藝博執行委員會將舉辦評選會議，審慎評估參展畫廊所
提供之展出計畫，並保留最終調整之權力，讓評審考核制度有所依
據。後來協會陸續制定了《ART TAIPEI 台北國際藝術博覽會審查辦
法》，規範展商申請條件、審查辦法及審查項目。為執行審查會議，
經由理監事會通過《ART TAIPEI 台北國際藝術博覽會審查流程》，明

訂資格初審、審查會議進行方式、審查結果通知程序，且每年依現況及修訂招商簡章，台北藝博評選機制為藝術博覽會質的提升，訂出可依循的作業標準。

首倡成立台灣第一個畫廊藝術特區

在國際城市中、不乏藝術聚落形態，讓藝術特區成為城市的亮點，例如紐約蘇活區及雀兒喜區，藉由當代藝術的進駐將工業荒地轉變為藝術與購物的重要據點，而柏林也在藝術產業群聚的帶動下，激盪多元藝術環境進而連帶創造觀光、旅遊等多重價值。透過紐約、柏林等藝術聚落蓬勃發展所形構的實質藝術經濟實力，見證藝術群聚後所帶來的經濟影響力，讓畫廊協會對於形塑台北的藝術街區之目標願景更為堅定。

為推動台北也有一個國際矚目的畫廊區，以群聚藝術經濟能量，帶動跨領域產業共生發展的經濟效益，讓藝術聚落成為促進台北市藝術與經濟發展的重要動能，綜合畫廊協會多年的經驗和評估，選擇融入城市街區的發展，連結在地資源、生活和商業空間，觀察大直內湖地區畫廊家數以倍數成長，已具備發展成為畫廊聚落的雛形。曾任協會秘書長，時任台北藝術產經研究室執行長石隆盛因此有了「大內藝術特區」的構想，希望串聯該地區畫廊、藝文空間、藝術機構等的力量，讓創意得以融入街道，於是推出創意街區計畫，打造台北藝術街區。經畫廊協會發起及輔導，逐於 2014 年 7 月 30 日結合大直、內湖區在地 20 家的畫廊和藝文空間，由第十一屆理事長張逸羣掛牌正式

成立「台北市大內藝術區聯誼會」，並與聯誼會共同宣布成立「大內藝術特區」，由亞洲藝術中心負責人李敦朗擔任會長，耿畫廊負責人耿桂英擔任副會長，為台灣第一個藝術特區。

　　第十一屆理事長張逸羣說：「當時大直與內湖地區廠辦空間大、租金相對便宜，同時也看上當地科技業、豪宅戶購藏藝術品的潛力，所以畫廊和藝文空間陸續進駐，至少超過二十家，乃全台視覺藝術產業密度最高的區域，『台北市大內藝術區聯誼會』在串聯藝術產業聚落、聯合開幕辦展、提昇藝術經濟產值的共同目標下，『大內藝術特區』勢必成為台北藝術經濟力的引擎。」

大內藝術特區成立，上排中間位置淺藍色衣服為亞洲藝術中心負責人李敦朗，紫色衣服為畫廊協會時任理事長張逸羣。

　　2014 年產經研究室則承辦臺北市文化局「103 年台北市創意聚落推動計畫」，於是年 11 月舉辦首屆「大內藝術節」，串連內湖區瑞光路週邊及大直區 21 個畫廊、藝文空間，並將捷運劍南路站 3 號出口前廣場——中山 21 號廣場，化身街頭美術館，推出「城市精神攝影展」與「Inside Out 公共影像裝置活動」，透過創意街廊、創意地景、當代藝術策展、籌辦工作坊、創意講座、活動導覽，加深民眾對此區的藝文特色印象，讓創意融入街道，使美學成為生活一部份。

成立第一個亞洲區域畫廊組織　亞太畫廊聯盟APAGA

　　2014 年 10 月，亞太各國畫廊重要負責人因 ART TAIPEI 展期之故齊聚台北，為增進各畫廊協會間的合作，由時任第十一屆畫廊協會理事長張逸羣發起，結合亞太區域當地最具影響力的畫廊協會為核心成員，於是有了組織亞太畫廊聯盟（Asia Pacific Art Gallery Alliance，簡稱 APAGA）的倡議。亞太各國畫廊協會重要負責人隨即於 ART TAIPEI 2014 期間，在台北 101 國際會議中心 36 樓貴賓廳舉行「亞洲畫廊協會聯合會」，由中華民國畫廊協會邀請北京畫廊協會、新加坡畫廊協會、澳洲商業畫廊協會、韓國畫廊協會、印尼畫廊協會（雅加達區）、東京美術俱樂部代表出席。藉由舉辦亞太畫廊聯盟之藝術博覽會、會議、藝術獎、建立組織、區域交流，是為亞太畫廊聯盟APAGA 第一次籌備會議。

　　後於 2015 年 1 月在韓國濟州島舉行第二次籌備會議，經過台北及韓國兩地陸續召開兩次籌備會議，APAGA 輪廓逐漸成形。2015

年3月，香港巴塞爾藝術博覽會聚會中，推進了亞太畫廊聯盟籌備進度，確立組織章程、目標及使命，台灣當選第一任主席國，中華民國畫廊協會時任第十二屆理事長王瑞棋成為第一屆主席。成立之初，由八個創始會員組成，包括澳洲商業藝廊協會、北京畫廊協會、香港畫廊協會、印尼畫廊協會（雅加達區）、日本藝術經紀人協會、韓國畫廊協會、新加坡畫廊協會及中華民國畫廊協會所建立的非營利組織。

2015年10月ART TAIPEI繽紛展出之際，APAGA相關國際串連行動也同時登場。第十二屆理事長王瑞棋主導在台北國際藝術博覽會大會現場以「亞太藝術新勢力──藝術結盟新願景」為主題，舉辦

第一次APAGA論壇，APAGA正式對外宣告成立。2017年中華民國畫廊協會第十三屆理事長鍾經新接續擔任主席，2018年後由韓國畫廊協會當選第二屆主席，直到2021年再度由中華民國畫廊協會第十五屆理事長張逸羣獲選第三任

2014年10月30日，APAGA籌備會議於ART TAIPEI期間舉行，右三為時任畫廊協會理事長張逸羣。

主席，台灣重回主席國的位置。

　　2022 年 APAGA 成員有中華民國、韓國、香港、印尼、新加坡等 5 處畫廊協會，以及日本藝術經紀人協會，成員間藉此促進結盟增進亞太國家畫廊協會間的合作，溝通與交換資訊，致力亞太區藝術市場擴展與研究等，推動其成員在亞太區及歐美地區發展。第三屆（2021 年 - 2023 年）亞太畫廊聯盟主席國的張逸羣理事長，同時也是 APAGA 原始倡議者表示：「籌組亞太畫廊聯盟的構想在我心中深植許久，早些年我常常往日本、韓國、大陸開拓市場，亞太地區各國

2015年10月，第一屆APAGA論壇於ART TAIPEI 期間舉行。圖中間「藝」字下方為時任APAGA主席暨畫廊協會理事長王瑞棋。

友人私下聚會，都會談及要如何讓亞太地區的藝術市場壯大，因為長期以來藝術市場都由歐美掌控，所以希望有一天能結合亞太地區各國的力量，讓亞太藝術被全世界看見。」「當時我希望能夠創造一個對話的平台，整合亞太各大畫廊，不再由西方主導一切；亞洲要成為全球的領頭羊，由台灣發起與政府的新南向政策呼應，創造國際合作的可能，華人藝術不落人後，串連北京、上海、台北、香港、新加坡以華人為主的城市軸線，形塑亞洲藝術創作的新面貌。」

身為亞太畫廊聯盟主席的張逸羣理事長在當選第三屆主席後，積極提出經營 APAGA 的計畫，包括：一、聯盟招商開發（實體＋線上）；二、文化外交形象形塑；三、國內畫廊串連；四、擴大聯盟成員國。舉例來說，在聯盟招商方面，規畫藝博會展位費的互惠待遇，並計畫於 2023 年的 ART TAIPEI 中設立 APAGA 藝博會專區。文化外交形象上，與 APAGA 會員國其駐外人員建立良好的夥伴關係。此外，隨著數位時代開展，在國內畫廊串連上，亦將以線上節目形式邀請國外藝術家、策展人與國內畫廊製作節目擴增會員服務內容。近十年亞洲藝術受到國際的重視，過去 APAGA 會員國偏重東北亞，未來擬將擴大其版圖邀請印度、越南、馬來西亞、菲律賓、泰國等東南亞國家加入行列，堅實 APAGA 的陣容。

中華民國畫廊協會也在 2021 年當選主席國之後，彙整各會員國的意見，在新冠肺炎疫情衝擊下的國際博覽會與當地的藝術市場，協會將伸出溫暖的友誼之手，發揮雪中送炭的精神，研擬可行的實際方案協助會員國參與 2021 年線上與實體的 ART TAIPEI 台北國際藝術博覽會；並期許在疫情之下，亞太畫廊聯盟也可以持續藉由線上交流

各國的現況與意見，共同合作，提升亞洲藝術市場的聲量。

號召成立台灣藏家聯誼會

　　藝術收藏既成為全民運動，收藏的觀念及收藏的心法就變得更加重要，為拓展藏家族群規模，也為參與畫廊協會所主辦的藝博會藏家們做好服務與聯誼交流的安排，畫廊協會在 2018 年由時任第十三屆理事長鍾經新號召成立台灣藏家聯誼會，由資深藏家組成平台，時任理事長鍾經新並擔任首任會長，2021 年由第十五屆理事長張逸羣接續擔任 TAGA 台灣藏家聯誼會會長。台灣藏家聯誼會定期由協會於藝博會展前及展會期間組織 VIP 貴賓參觀活動、專業課程講座、私人貴賓體驗，展商及藏家晚宴或派對，每年平均有 10 場以上的藏家

2017年10月18日， APAGA年會於世貿聯誼社舉行，圖右3為時任畫廊協會理事長鍾經新。

活動，是畫廊協會成立的第一個藏家團體，也是重視藏家服務的行動展現。

　　台灣藏家聯誼會特別的活動是在 ART TAIPEI 2018 年至 2020 年間，於台北國際藝術博覽會展場舉辦「台灣藏家收藏展」，聯誼會會員從策展論述中挑選與主題相關的作品展出，作品形式包含錄像、雕塑、裝置等台灣相對少見的收藏型式，以及雕塑繪畫等名家大作。特展不僅展現藏家收藏核心價值，更體現了台灣藏家的眼光與實力。每年參展的藏家收藏品規模皆不盡相同，主導「台灣藏家收藏展」的理

ART TAIPEI 2019「佇立・遠望」台灣藏家收藏展。

事長鍾經新表示，台灣藏家聯誼會深具象徵意義，其宗旨為把台灣藏家堅強實力介紹給國際，並透過此平台展現台灣藏家收藏觀點與其內涵。

而立之年　邁向三十

　　說及畫廊協會成立初期的種種，以及當初為何要加入畫廊協會的故事點滴，每家畫廊經營者都有說不完的故事，即便將時光回調至 20 多年前甚至是 30 年前，過往的經歷仍不時在腦海中浮現著，猶如昨日才剛發生般的清晰。由於每家畫廊的經營模式、規模、策略及加入協會的時程及參與協會運作之程度略有不同，對協會的了解程度及感受性也略有些許差異，對於目前仍保有畫廊協會會員資格的畫廊而言，唯一的共通性就是對協會的不離不棄，甚至在過程中，默默地給予協會支撐的力量。

　　1995 年協會將藝博會拉到國際型的層級，藝術市場前景看似一片光明，孰料卻是進入黑暗期開始。因隨之而來的政經動盪、金融海嘯、天災人禍以及 SARS 疫情，讓藝術產業掉入史無前例的黑洞當中，協會也經歷成立以來最艱困的寒冬，雖然當時協會唯一的目標就是舉辦台北國際藝術博覽會，卻也是協會最難熬的十年，但幸好有會員的相互援助及扶持，才順利挺過這一場寒冬。在一路耕耘地道路上，雖難免遇到一點風雨，然而畫廊協會憑藉所有會員的全力支持、

歷屆理事長、秘書長打下的基礎、理監事們群策群力，始終安然度過危機，而台北國際藝術博覽會也在台灣的視覺藝術產業史上畫下了出色的篇章，得益於當前台灣乃至全球藝術市場蓬勃發展下，中華民國畫廊協會穩定成長。

2021 年，畫廊協會選出第十五屆理事長，由曾任第十一屆理事長的張逸羣接任，重新回任掌舵，他感謝的說：「接任就等於是把自己的畫廊賣掉。回想 2013 年首次接掌協會，我就是將北京的畫廊收掉，為的就是要專心在協會的整體運作上。」對張逸羣理事長而言，這次回任是希望肩付起當時創會會員應該傳承的責任，畫廊協會的理監事團隊需要時間養成，未來才能產生具領導畫廊協會、領導台灣藝術產業的理事長，這與經營畫廊是不同層面的事。因此張逸羣任內最重要的是就是傳承、接班，讓年輕的畫廊經營者，尤其是資深畫廊的第二代，學習畫廊協會與協會旗下各品牌博覽會的運作。翻開第十五屆理監事名單，一大亮點莫過於畫廊二代新成員的加入，是歷屆理監事中最多畫廊二代成員加入的團隊，二代人數佔到總數的 40%（過往 5 年平均為 10%），平均年齡較第十四屆年輕了 8 歲，最年輕大概是 30 歲左右，團隊年輕化帶來的活力與朝氣，十分令人期待。

年輕成員的加入，為協會接下來的運營與成長，帶來了新的理念和契機。在第一世代引領新的世代走過 2 年後，2023 年可以預見，兩個世代將在多方面業務上，更好地結合老經驗與新觀點，而第一代將在過程中，逐漸將協會的精神與願景傳遞給新的世代。在 2023 年及更遠的未來，將由新的世代繼續帶領畫廊協會、藝術產業的持續升級、創新，並與全球藝術經濟和市場同步脈動。

論語的《為政》篇是如此說著：「吾十有五而志於學，三十而立，四十而不惑……」畫廊協會在成立的第 15 年（2007 年）開始能夠深厚會員數量，累積實力，也在第 30 年（2022 年）有所建樹。畫廊協會邁入 30 年的同時，也面臨著新型冠狀肺炎病毒的肆虐，然而在張逸羣理事長掌舵、理監事與顧問群的策進，秘書處游文玫秘書長、產經研究室柯人鳳執行長及畫廊協會工作人員的團隊執行下，協會也啟動了許多不同以往的計畫，如數位轉型、品牌形象計畫、藝術品鑑定鑑價參考作業準則暨人員培育機制、台灣畫廊產業史料庫、重啟 ART SOLO 藝之獨秀藝術博覽會、優化畫廊協會旗下的台南藝術博覽會、台中藝術博覽會，以及最重要的台北國際藝術博覽會。相信畫廊協會能夠藉由兩個世代的傳承，創造出全面性的藝術產業升級，持續引領台灣視覺藝術產業，從台灣視覺藝術產業躍升為亞太區的藝術領頭羊。

社團法人中華民國畫廊協會第15屆理監事會納入年輕成員加入陣容。

Chapter

2

茁壯・擴張・承擔

畫廊協會於 1992 年創立之始即明訂宗旨為「提倡全民藝術風氣，引導我國藝壇邁向國際化」，走過 30 年，畫廊協會功能一直是扮演著「搭建橋梁」以及帶領台灣藝術產業向前邁進的領頭羊角色。畫廊協會連接台灣與國際市場共榮，跨域結盟創新合作，溝通公部門協力，引注能量善行公益，維護產業秩序公義。每項業務均緊緊扣合著畫廊協會提昇藝術層次，推廣藝術教育，以提高全民美術鑑賞能力；建立合理的市場秩序；爭取共同權益，以促進藝術產業發展之合理化；促進國際藝術交流；促進會員間之聯誼與合作的五大任務。更重要的是，畫廊協會也在這 30 年之間，成為藝術愛好者獲得藝術產業資訊的重要渠道，讓廣大喜愛藝術的民眾能透過畫廊協會認識畫廊、接觸藝術。究竟畫廊協會為何能有如此高的能量，影響產業發展？如何帶領產業衝鋒陷陣？本章將揭開畫廊協會成為台灣藝術產業領頭羊的關鍵能力。

畫廊協會在1992年成立至今，已成為藝術愛好者交流藝術產業資訊的重要渠道。

1. 接軌國際　發揮藝術輻射力

藝術博覽會國際雙向交互作用

　　畫廊協會搭橋接軌，促進國際藝術交流讓藝術暢旺而行。畫廊協會成立之際，就積極與國際串接，希望能在國際上為台灣的藝術產業開一扇窗，增加國際能見度，讓更多國際社會愛好藝術的人士也能感受台灣藝術文化之美。因為有著為數眾多的優質畫廊及收藏實力，1993年畫廊協會就受邀參加第二屆香港博覽會，並以協會名義組成「臺灣主題館」，此舉不但為臺灣藝術市場國際化帶來正面的效果，同時也加速「中華民國畫廊博覽會」國際化的腳步。

　　1995年，17家國際畫廊來台參展，「中華民國畫廊博覽會」正式轉型為「台北國際藝術博覽會」。1996年，畫廊協會於台北世貿中心一館舉行「TAF '96台北國際藝術博覽會」，以「藝術四方、四方藝術」為展覽訴求主題，藉以達到國際化之目的。國際畫廊22家，共10個國家參展。新加坡貿易發展局以國家補助40％方式，支持新加坡6家畫廊來台參展並設「新加坡主題館」。臺北市政府也首次出力協辦，時任臺北市副市長陳師孟出席開幕，為官方與民間合作踏出第一步。

　　1995、1996、1997年的台北藝博展會上，紐約的PACE、芝加哥的RACHARD GRAY、巴黎的ENRICO NAVARRA、英國的MARLBORGH Gallery等歐美一線畫廊都參展其中，畫廊協會在國際間，掛出了閃亮的

de Sarthe gallery

畫廊協會自成立之初即積
極與國際串接，加速台灣
藝術產業國際化的腳步。

招牌。1997年以後隨著大環境的改變，香港回歸、東南亞金融風暴、

國際拍賣行南向移往香港、1999年的921大地震、2001年的美國紐約911攻擊事件、2001年台北納莉風災、2003年的SARS疫情風暴、中國當代藝術崛起等，台灣藝術市場變得冷淡及無名的蕭條，國際展商來台參展的意願顯得十分低落。

為持續與國際市場連結，畫廊協會在策略上做了變動，改以邀請國際級藝術家的方式來凸顯台北藝博會的國際視野，穩固ART TAIPEI的國際地位。1998年，台北藝博籌設「當代藝術主題區」，展開國際藝術的新面貌與新視野。當年邀請西方超現實主義藝術家羅伯托‧馬塔（Roberto Matta）及日本當代藝術家草間彌生（Yayoi Kusama），結合東西方藝術相互輝映，展現新時代藝術潮流，讓藝博會邁向新的境界。1999年也為旅日版畫家翁倩玉舉辦版畫創作特展，同樣引起國際關注。

2002年行政院將「文化創意產業發展計畫」納入「挑戰2008：國家發展重點計畫」台灣藝術產業邁向國際的大門才又再度敞開。畫廊

臺北市政府出力協辦TAF'96是畫廊協會與官方合作的第一步。台上中間為時任臺北市副市長陳師孟、圖右為時任理事長劉煥獻、圖左為第二屆理事長李亞俐。

協會在文建會的資源挹注下，率團前往韓國首爾參加第二屆韓國國際藝術博覽會（KIAF），拉近台灣與亞洲藝術市場的的距離。2005 年受文建會委託研擬推動台灣青年藝術家進軍國際藝術市場，帶領台灣藝術家郭奕臣、王福瑞、在地實驗（團體）遠赴德國參加 DIVA Cologne 展，以錄像藝術作品與國際連接，不但讓藝術家接觸到國際策展人，增加國際展出的機會，同時也提升台灣畫廊的國際競爭力，間接建立畫廊協會的國際品牌。

2004 年起世界各大藝術博覽會，如法國的 FIAC、韓國的 KIAF、

現今展會盛況很難想像在千禧年之際台灣藝術市場的蕭條。

大陸的 CIGE 等，都逐漸走向當代藝術潮流，預告年輕藝術家、兼具設計美感的藝術作品將是下一個世代的主流，台北藝博會身為華人地區重要藝術樞紐更是不能在此潮流中缺席。遂於 2004 年 3 月 5 日至 14 日 TAF2004 台北國際藝術博覽會中，首次規畫年度藝術家，邀請旅美藝術家李小鏡以最新的數位藝術創作參展，後來他的作品全部都被收藏。

　　2005 年台北國際藝術博覽會以打造亞洲當代藝術平台為目標，正

1999年12月17日，台北國際藝術博覽會，翁倩玉版畫特展於朝代藝術展位開幕。左起畫廊協會秘書長陸潔民、收藏家林鼎強、翁倩玉、畫廊協會理事長洪平濤、朝代畫廊劉忠河。

式更名為「ART TAIPEI 台北國際藝術博覽會」邀請日本知名的現代青年藝術家小澤剛到台灣發表作品「蔬菜武器」作品,並引薦國際級藝術名家李小鏡的最新前衛數位影像作品「HARVEST」優先在台發表。參展畫廊中亦有許多國際知名的藝術家,例如俄羅斯 Khankhalaev Gallery 的藝術家達西(Dashi)、韓國 Simyo Gallery 的藝術家金炫植、菲律賓 The Drawing Room 的 Jayson Oliveria、台灣現代畫廊的查理士馬東(Charles Matton)以及亞洲藝術中心的李真,呈現「年輕」、「現代」、「國際」的趨勢。

為強化台灣在亞洲藝術市場平台地位,同時加強與國際畫廊協會的互動關係,畫廊協會於 2007 年啟動「海外共同參展計畫」,2008 年啟動「國際共同行銷計畫」與上海、日本、韓國展開跨國聯盟性的合作,自此 ART TAIPEI 與國際畫廊協會的交流也日益頻繁,與亞洲畫協之間亦建立了競合關係,而畫協會員組團出

TAIPEI ART FAIR 2004,旅美藝術家李小鏡(中)作品被全數收藏。圖左為時任理事長劉煥獻、圖右為收藏者傳承藝術中心張逸羣。

國參展在當時成為很特別且盛行的交流模式，無形之中也強化台灣藝術家於國際市場的能見度，也為後來倡議的「亞太畫廊聯盟」做了鋪陳。

2011年畫廊協會以「國際接軌」與「深耕本土」為目標主軸，除了思考台北藝博內容與品質的提升及擴大陣容之外，更積極於各方奔走，計畫2012年及2013年分別前往美國紐約與德國柏林舉辦「台灣藝術博覽會」（Taiwan Contemporary Art Show）。規畫配合紐約、柏林兩大國際藝術重地的主要活動與展覽時間，將台灣優秀的藝術家與畫廊帶到國際上，讓更多國外藏家有機會接觸台灣藝術，進而收藏。這個推展台灣當代藝術市場，強化台灣視覺藝術產業之全球競爭力的構想，然因諸多因素，該計畫最終遺憾並未成功。

2005年台北國際藝術博覽會，英文名稱正式改為ART TAIPEI，邀請國際知名藝術家參展。圖為日本藝術家小澤剛為ART TAIPEI製作的作品宣傳。

國際策略聯盟　亞太畫廊聯盟APAGA

　　隨著國際對亞洲藝術與美學的關注逐年提升，以亞洲現象開始交集的各種文化觀點，以價值的討論逐漸匯成一股時代性的效應及風潮，並促成多樣形式的辯論，加上2012年起負利率政策促使資金熱錢投入藝術市場，超級精品成為全球富豪資產配置理想標的等因素，華人藝術已成為亞洲藝術的重要樑柱。基此，畫廊協會附設台北藝術產經研究室於2012年始開啟市場專題研究「亞洲縱貫線：北京—上海—台北—香港—新加坡」，鎖定華人藝術的重要經濟軸線，作為形塑亞洲

ART TAIPEI 2012 舉辦的台北藝術論壇，討論兩岸藝術市場趨勢。

藝術創作與市場面貌的主要起源，這條以華人為主的城市軸線，主導亞洲藝術市場 80% 以上的版圖，足以左右全球藝術市場發展的「亞洲縱貫線」。

為因應全球經濟重心由西轉東，當亞洲藝術市場成為全球矚目焦點的同時，如何匯聚亞洲各藝術市場的共識，並在溝通、資訊、研究等方面有所交流，進而與歐美藝術市場或大型博覽會相抗衡呢？2014年時任理事長張逸羣認為亞洲的畫廊協會應該共同團結起來，不應再侷限於地域界線或歷史背景中所描繪的亞洲價值，而應透過凝聚集體力量，深耕並壯大能量，即藉由 ART TAIPEI 展期號召澳洲、中國北京、香港、印尼雅加達、日本、韓國、新加坡等國家地區的畫廊協會籌組「亞太畫廊聯盟」（Asia Pacific Art Gallery Alliance，簡稱 APAGA）。

2015年3月，APAGA亞太畫廊聯盟，齊聚香港共同討論組織章程。右5為時任APAGA首屆主席，同時亦為時任畫廊協會理事長王瑞棋、左3為時任秘書長林怡華。

由於 ART TAIPEI 是亞洲歷史悠久的藝博會，長年來吸引不少日韓畫廊等前來 ART TAIPEI 取經，並借鏡 ART TAIPEI 的成功經驗至亞洲新興的藝博會，透過頻繁的交流，經驗的分享與傳承，建立起友好的夥伴關係，加速整合亞太策略聯盟的腳步。

2014 年趁亞洲各大畫廊協會代表參與 ART TAIPEI 之際進行遊說與整合，順利完成第一次籌備會議。2015 年各國畫協代表則相約韓國濟州島舉辦第二次籌備會議，由時任秘書長林怡華與台北藝術產經研究室執行長石隆盛代表前往，與韓國、北京、上海、香港、日本等，與亞太地區各大畫廊進行經驗、產業經驗交流等，並規畫初步的組織架構。

2015 年 3 月香港巴塞爾藝術博覽會 Art Basel HK 期間，APAGA 成員齊聚香港共同討論組織章程、目標、使命，主席的推選與確立工作計畫。並由發起國中華民國畫廊協會擔任主席國，時任畫協理事長王瑞棋為首屆主席，承接帶領跨國策略聯盟的重任。APAGA 結合亞太區域當地最具影響力的畫廊協會為核心成員，包括澳洲商業藝廊協會、北京畫廊協會、香港畫廊協會、印尼畫廊協會（雅加達區）、日本藝術經紀人協會、韓國畫廊協會、新加坡畫廊協會及中華民國畫廊協會所建立的非營利組織，藉此促進結盟增進亞太國家各畫廊協會間合作，溝通與交換資訊，致力亞太區藝術市場擴展與研究等，推動其成員在亞太區及歐美地區發展。

2015 年 8 月組織成員匯聚至澳洲墨爾本進行會議，會中討論修改組織章程、目標、使命，財務規畫，聯盟 LOGO 討論，以及 ART TAIPEI 2015 的邀請。在 APAGA 的助力之下，2015 年 ART TAIPEI 台

北國際藝術博覽會也展現了更強大的國際號召力，於 10 月正式對外宣告國際策略聯盟 APAGA 成立，並在 10 月 30 日以「亞太藝術新勢力，藝術結盟新願景——亞太畫廊聯盟創立講座與會議」為題，在台北藝博舉辦首場 APAGA 論壇。由亞太畫廊聯盟主席／中華民國畫廊協會理事長王瑞棋、台北國際藝術博覽會執行長王焜生、澳洲畫廊協會主席 Ms. Anna Pappas、北京畫廊協會會長程昕東、香港畫廊協會主席 Mrs. Kam Hay Henrietta Tsui、印尼雅加達區畫廊協會會長 Mr. Edwin Rahardjo、日本藝術經紀人協會代表 Mr. Hiroya Tsubakihara、韓國畫廊協會主席 Mr. Woo Hong Park 等代表出席。會議對於下年度合作目標有具體及深入的討論，例如藝術家駐村計畫及藏家資訊交換，聯盟成立初期雖資源有限，但各區域主席仍盡力尋求最大共識及合作可能。

2016 年 3 月，APAGA 於香港舉行會議，研商 ART TAIPEI 台北國際藝術博覽會、韓國國際藝術博覽會（KIAF）與 APAGA 合作模式。同年 5 月，日本 ART FAIR TOKYO 期間舉辦第二次 APAGA 論壇，探討如何共同創造亞洲藝術之主體價值。2016 年時任理事長王瑞棋擔任亞太畫廊協會聯盟主席時，台灣受邀擔任 2016 韓國國際藝術博覽會（KIAF）貴賓國，以期透過 APAGA 的合作平台，與 KIAF 建立雙方交流合作的模式，組織 11 家台灣畫廊前去參展，作為與聯盟其他成員合作之參考。

同年 10 月 ART TAIPEI 期間，舉辦第三次 APAGA 論壇，分享各地

右頁上圖：2015年8月，組織成員匯聚至澳洲墨爾本進行會議，左1為時任台北國際藝術博覽會執行長王焜生。

區藝術市場現況，並針對亞太畫廊聯盟於現在及未來趨勢中，可扮演之角色做探討及意見交換。後因王瑞棋理事長在畫廊協會的任期屆滿，於2017 年 3 月 23 日在香港會議展覽中心舉辦的亞太畫廊聯盟會議中宣布由畫廊協會新當選理事長鍾經新接續未竟之 APAGA 主席任期。

2017 年 10 月 18 日 APAGA 亞太畫廊聯盟年會在台北世貿聯誼社召開「亞太畫廊聯盟年會暨亞太藝術產業觀點座談」，會中除發表由中華民國畫廊協會集結各成員國家或地區的《亞太藝術市場報告 2016/17》出版報告，還進行 APAGA 第二屆主席選舉，改選結果由韓國畫廊協會擔任第二屆主席。本次年會的另一主題是強化聯盟合作，期待強化與在地政府之互動，也透過此平台，增加各國政府

下圖：KIAF於2015年至台灣拜訪畫廊協會理監事成員，進行雙方交流。圖中為韓國畫廊協會第十七、十八屆會長Mr. Woo Hong Park，經營東山房畫廊。

間之文化交流。因此，在行程中還特別安排聯盟成員拜訪文化部藝術發展司並舉行「亞太藝術產業觀點座談」。討論成員國當地藝術產業現況，當地文化主管機關對藝術產業支持現況交流以及藝術產業國際合作之可能性。其後於2018年分別於韓國、台北兩地陸續開啟交流對話。

2021年，因遭逢疫情無法辦理實體會議，4月22日以線上會議的模式恢復交流，分享在新冠肺炎疫情之下，各國藝術市場現況及應對之道，並進行第三屆APAGA主席選舉，中華民國畫廊協會成功聯繫邀約到韓國、香港、日本、新加坡、印尼代表舉行線上會議，並取得五國／地區一致支持，選舉結果由台灣張逸羣理事長擔任第三屆APAGA主席。

上圖：除了接軌國際，畫廊協會也與APAGA成員交流彼此國內產業現況。圖為2017年，時任畫廊協會理事長鍾經新與APAGA成員拜訪文化部。
下圖：第三屆APAGA主席選舉因疫情採線上投票，由張逸羣理事長擔任第三屆APAGA主席。

　　盤點 APAGA 歷屆會議迄今已分別於台北、韓國、香港、日本、澳洲及線上方式，共舉辦了 15 次會議，交流頻繁熱烈，互動密切。其中由中華民國畫廊協會所主辦的會議共 8 次，由中華民國畫廊協會提議舉辦的有 3 次，足見歷任理事長對於接軌國際，發揮藝術輻射力的用心。

　　值得一提的是，依憑聯盟成員所提供的當地藝術市場資訊，中華民國畫廊協會在 2016 年《台北國際藝術博覽會專刊》中特別安排「亞太畫廊聯盟專題」，介紹成員國畫廊協會組織及藝術市場概況；同年，結合外部資源與自身優勢，出版《亞太藝術市場報告 2015/16》，成為第一本以亞太區觀點出發之國際文化藝術趨勢報告及亞太視覺藝術產業發展趨勢參考。2017 年接續出版《亞太藝術市場報告 2016/17》，除延續亞太區個人消費行為研究，也納入藝術家世代分析，勾勒出亞太藝術市場的完整輪廓，專書出版是彙整各成員資源的敲門磚，主導亞洲藝術市場話語權，實踐中華民國畫廊協會引領亞太區藝術產業蓬勃的目標，建立亞太藝術主體性及論述價值的產業永續發展策略。

　　長久以來，亞太區的藝術市場好似散落各地的拼圖，缺少了一個有效的溝通平台。APAGA 的正式成立，為亞洲太平洋地區藝術市場寫下新的重要里程碑。根據《巴塞爾藝術展與瑞銀集團環球藝術市場報告》統計報告顯示，2019 年藝術品和古董的全球銷售額估計達到 641 億美元，2020 年受新冠肺炎疫情影響全球藝術品及古董銷售額較 2019 年下跌，但仍維持在 501 億美元的水準。而 2020 年兩岸四地（大中華地區）佔全球銷售份額上仍維持在 20%，與英國市場並列全球第二大藝術市場。亞洲藝術發展不論是在畫廊產業、學術研究與藝術品拍賣

上的亮麗表現皆有目共睹，足證明 APAGA 成立時所賦予的使命與意義皆帶來正面的影響。

組團海外考察　借鑑、蛻變與創新

　　畫廊協會尚未成立之前，台灣畫廊經營者多半個別藉由旅遊方式前往世界各地的博覽會、美術館、國際畫廊、拍賣會進行考察，藉此掌握藝術市場之趨勢及脈動。協會成立之後，為服務會員，也多次舉辦國外考察旅遊團。最早始於 1998 年，時任秘書長陸潔民在理事長洪平濤的授權之下帶隊前往中國北京參訪。次年，畫廊協會再次組團出訪中國上海，後於 2000 年 6 月由陸潔民帶隊舉辦歐洲知性之旅，前往「瑞士巴塞爾藝術博覽會」觀展，汲取辦展經驗。

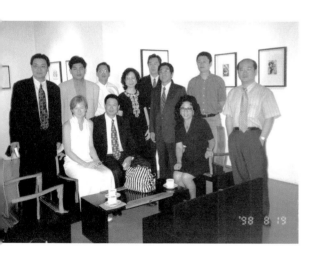

　　2004 年由時任秘書長石隆盛擔任領隊參訪了巴黎當代藝術博覽會（FIAC）。2005 年 10 月 21 日至 30 日舉辦的倫敦、科隆國際考察團則參訪包括 Frieze、Art Cologne、art. fair. Cologne、DIVA Cologne 等

1998年8月19日，畫廊協會應邀組團參訪北京，於四合院畫廊合影留念。前排左2坐著打領帶的是當時畫廊協會的理事長洪平濤、後排左1為畫廊協會當時的秘書長陸潔民。

7 個藝博會,一窺歐洲藝術新潮流。2009 年 6 月 9 日至 19 日畫廊協會組團「Art Basel and Venice Biennale 藝文之旅」,前往參訪第四十屆 Art Basel 及第五十三屆威尼斯雙年展。2014 年 6 月的歐洲藝文參訪團,則安排參觀巴塞爾博覽會、法蘭克福現代藝術美術館與施特德爾美術館,以及阿姆斯特丹的國立博物館與梵谷博物館。

2015 年,畫廊協會在同仁及會員的共同努力下,創下佳績,為讓會員了解國際藝術動態,理監會會議通過採用補助方式帶領會員出國。2016 年在當屆理事長王瑞棋及藝博會執行長王焜生的帶領下,19 家畫廊負責人於 6 月一同深度造訪德國、瑞士,總計 16 間的畫廊、美術館、藝術博覽會,進行台灣與歐洲藝界的交流與對話。同年 12 月,王瑞棋理事長、游文玫秘書長及王焜生執行長再次組隊舉辦「Art Basel Miami Beach 13 天考察團」,當年共 20 家畫廊報名參與。足跡遍及邁阿密及紐約,參觀了 6 個藝博會、12 座美術館及私人收藏、15 家畫廊空間。

2017 年 6 月,鍾經新理事長上任後,畫廊協會籌組「15 天歐洲考察團」由秘書長游文玫及執行長胡忻儀帶隊,帶領 14 家畫廊前進德國、瑞士及義大利威尼斯。每 10 年舉辦一次的 Skulptur Projekte Münster 明斯特雕塑展、每 5 年舉辦一次的 documenta 卡塞爾文件展、Fondation Beyeler 貝耶勒基金會、Art Basel 巴塞爾藝術博覽會、Kunstmuseum Basel 巴塞爾美術館、威尼斯雙年展,都是當年的參觀重點。

為會員籌辦海外組團參觀,成為畫廊協會服務會員的重要工作,尤其是歐美地區重要的藝博會、美術館、私人畫廊的觀摩行程,從參訪考察中,借鑑歐美藝術展覽辦理的經驗,經由會員間交互討論分享心得,進而在台灣舉辦藝術博覽會中有所創新。組團海外考察不僅凝

聚了畫廊間的情感，更是會員汲取國際展覽經驗，拓展國際視野的最好機會。

海外尋商機　組織台灣隊出國參展

自畫廊協會成立之後，協會就陸續邀集會員以組團方式前往國際參展，最早可回溯至 1993 年，當年台灣被譽為亞洲四小龍，經濟實力備受關注，為展現台灣積累多年的畫廊和藝術品購買實力，同時也期望能藉此為台灣藝術市場國際化帶來正面的效果，時任台北藝博會執行長李亞俐在第一屆理事長張金星支持下擔任召集人，邀集 7 家畫廊會員以協會名義參加 1993 年 11 月 18 日至 22 日在香港會議展覽中心之「香港亞洲藝術博覽會」，以「臺灣主題館」形式參展，並舉辦台灣藝術發展之座談及演講，將台灣美術運動推向國際舞台。

1995 年中國陸續成立拍賣公司，使得中國當代藝術逐漸受到重視，伴隨中國經濟力的崛起及其對國際的影響力，1999 年 9 月 15 日至

2003年畫廊協會會員參加KIAF，撤展時在8000公斤的作品前留下海外打拼的珍貴鏡頭。

19 日畫廊協會首度組團參加於北京中國國際展覽中心舉辦的「99 中國藝術博覽會」。同年 11 月 23 日至 26 日組團再赴上海參加「99 上海藝術博覽會」，並設立台灣專區。

為順應國際市場上變化，尤其是亞太區域性藝術板塊的擴張與調適，2003 年 6 月 24 日至 29 日協會再次組團，聯合 14 家畫廊會員前往韓國首爾參加韓國國際藝術博覽會（KIAF）。特別的是，在籌備期間遭遇 SARS 的空前威脅與衝擊，所幸在理事長劉煥獻、副理事長徐政夫及秘書長石隆盛的通力合作之下，台灣成為當屆最大的參展國家，展出 500 餘件作品，文建會並指派張書豹科長隨團赴韓國進行交流。第十五屆理事長張逸羣當年也曾參與這場在疫情威脅之下，好不容易成行的出國參展：「當時因 SARS 疫情，大家在韓國展覽結束後，整理集結藝術品總共有 8000 公斤，參與的畫廊主們均親自動手參與撤場，各個汗流浹背，現場我提議拍照留念，雖然有畫廊女老闆說要先補個口紅再拍，有的畫廊老闆說要先換上乾淨的衣服再拍照，但我說不用補口紅，現在的狀態才真實，於是就留下一個共同海外打拼的鏡頭，以為見證。」

隔年 2004 年協會再次組團前往參加北京中藝博國際畫廊博覽會（CIGE）。2007 年至 2008 年畫廊協會也啟動「海外共同參訪計畫」，邀會員前往中國上海、日本大阪等地參展，而意識到國際市場的經營重要性之畫廊，也紛紛選擇自行報名參展其他城市的國際藝術博覽會，或至海外發展拓點，試圖將業務觸角伸得更廣更遠。

中國當代藝術市場在 2003 年之後興起，於 2006 年、2007 年展現蓬勃的活力，傳承藝術中心張逸羣回憶道：「2001 年我到上海舉辦在

大陸的第一次展覽，2003 年就在大陸置產買房，打算全家一起搬遷過去。當時台灣畫廊界大部分都是畫廊二代過去大陸投入畫廊學習，畫廊第一代還留守台灣，如此的安排是一方面可以繼續服務台灣的藏家，二來又能開拓大陸這個極具潛力的市場，八大、索卡、大未來林舍、亞洲、旻谷……等畫廊都是依此模式運作的，尤其索卡畫廊早在 2001 年 9 月就積極前往大陸設立新據點。2007 年我在北京 798 藝術區開設畫廊，面積大概 100 坪，但二樓還有倉庫。」從傳承藝術中心對於中國市場經營布局的描述，可以窺見從 2003 年開始，前進中國發展成為畫廊協會會員試圖往海外開疆闢土尋找出路的新選項。

2020 年遭逢 COVID-19 疫情影響，組團海外參展之會員服務暫時中止。假以時日，待新冠肺炎疫情獲得舒緩，國與國之間的管制措施完全解封，畫廊協會基於服務會員的立場，勢必重啟服務，與會員一同海外拓市場、尋商機。

會員外展補助計畫　激勵畫廊海外參展

文化部依據《文化創意產業發展法》有關市場拓展及國際合作及交流之補助事項，在 2012 年 4 月 2 日首次頒布《文化部補助視覺藝術產業辦理或參加國際藝術展會作業要點》，以提高台灣視覺藝術之國際能見度，鼓勵視覺藝術產業辦理或參加國際藝術展會。補助事項包括申請者辦理或參加之國際藝術展會，集結國內藝術家或藝術團隊參展，整體規畫辦理策展、宣傳、行銷等相關事宜，對於畫廊參展國際型藝術博覽會有肯定與鼓勵的意味。

　　然而有些新興畫廊在申請補助的過程中，基於某種原因無法獲得文化部補助，畫廊協會為鼓勵會員參加國際藝術展會，提升會員之國際能見度，於 2017 年 2 月 15 日通過「社團法人中華民國畫廊協會會員外展補助計畫」。凡是會員參加海外展覽，而未獲公部門補助者，在申請期限內皆可向協會提出。並以鼓勵推廣台灣藝術家為主，每家會員以補助新台幣 2 萬元為限，2019 年起提升為補助新台幣 5 萬元。這是畫廊協會為獎勵會員參加國際藝術展會，提供會員國外之參展補助包括機票費（含機場稅）、作品運輸費、保險費、場地租金、報名費、行銷費、宣傳費等。補助金額與出國參展高額的費用相比，只能少許補貼，卻是畫廊協會宣示鼓勵會員邁進國際市場的具體指標。

反饋與對照　國際展商的觀察視角

　　台北國際藝術博覽會發展前 10 年，主要是順應市場發展需求，提供交易和交流的平台，博覽會的規模深受市場好壞和社會狀況影響。2004 年起，台北國際藝術博覽會調整定位，把原先被動式的反應市場現況，調整為主動式規

ART TAIPEI 2014，國外畫廊參展比例達53%。當年地毯採用鮮明的黃色，用「Dear Art」為主題表現藝術親人的特性。

畫，藉以引介新的藝術類型與開發新的市場領域。

自 2006 年起，台北藝博開始向當代藝術趨近，隨著國外展商數及參觀人數的增加，ART TAIPEI 的國際知名度也大幅提昇。2008 年在金融海嘯的壓力之下，更提高國際化的程度，締造參展人次及成交量的新里程碑，此時參與台北藝博的國際畫廊比率約莫在 43% ～ 48%。2011 至 2014 年比率攀升至 53%。2015 年之後亞太畫廊聯盟的成立，更將 ART TAIPEI 的國際視野及格局推向另一個高峰，為此畫廊協會擴大展區，2015 年共 168 家展商參與 ART TAIPEI，國外展商數更高達 88 家，創下史上最高紀錄。

2022 年在畫廊協會屆滿 30 週年以及 2023 年 ART TAIPEI 也將屆滿 30 週年的這一刻，畫廊協會特別策畫「國外展商印象中的畫廊協會及 ART TAIPEI」訪談專案，期透過國外展商的視角來感受 ART TAIPEI 的魅力及畫廊協會的用心，從國際展商的觀察視角，獲得反饋與對照。

不少國際畫廊對於台灣藏家的熱情印象深刻，在早期就開始參與 ART TAIPEI。例如來自東京，在 25 年前就開始參展 ART TAIPEI 的日

上圖：ART TAIPEI 2015，創下台北藝博展覽史上最多國外展商紀錄。
右頁圖：Gallery Tsubaki 在 ART TAIPEI 2016 的展覽現場。

本 Gallery Tsubaki 椿畫廊表示，最初是響應畫廊協會在日本舉辦的說明會而參展，經過長期的觀察，來參觀台北藝博的藏家們都是一群熱愛藝術，有相當高的購買力與關注度，對畫廊來說也相當的友善，台北藝博比起其他亞洲國家的藝博會而言有著不同凡響的朝氣。椿畫廊認為台灣有著壓倒性對藝術的熱情，但比起日本的藝術家來說，台灣的藝術家在國際舞台上活躍的數量仍是相當的稀少，期許台灣的畫廊積極向海外介紹自己國家的藝術家。

　　來自新加坡的 Opera Gallery 亦有同感，在受訪時提到 ART TAIPEI 是一個熱情而富有創意的空間，所有人都可以輕鬆進入，並且擁有多元化的畫廊主、藝術家和參觀民眾，他們也都對藝術有著同樣的熱愛

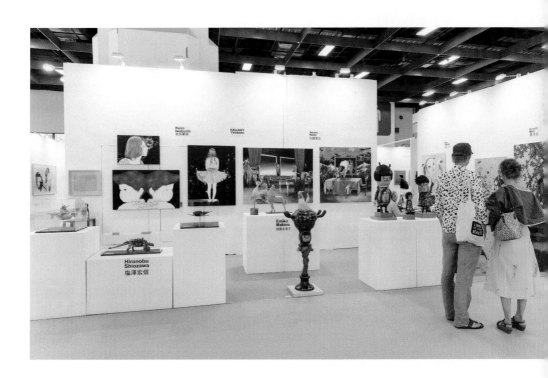

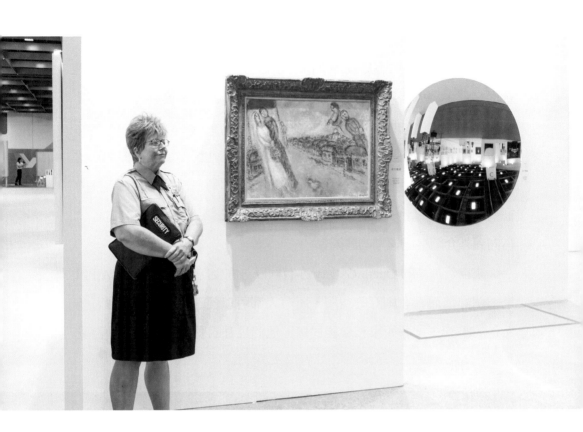

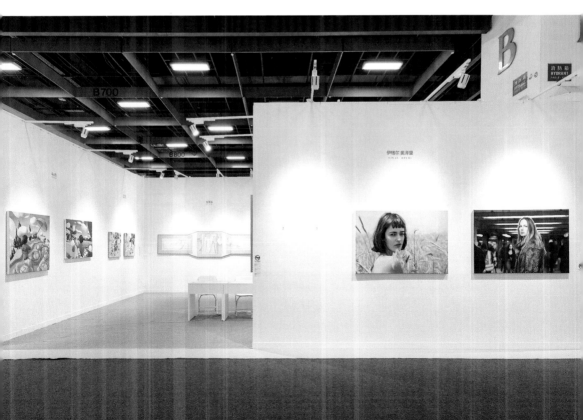

和熱情，ART TAIPEI 是人、氛圍與藝術愛好者、畫廊主的共享空間。
2008 年創立於北京二十二院街藝術區的艾米李畫廊（Amy Li Gallery），
作為 ART TAIPEI 的積極參與者，見證了畫廊協會十多年來的榮耀與輝
煌，艾米李畫廊認為台灣作為亞洲地區較早接觸當代藝術的區域，民
眾接受藝術教育及認知度都比較高，因此 ART TAIPEI 有亞洲最優越的
藏家系統，ART TAIPEI 與其
他國際型藝博會最大的不同在
於平台的成熟度及地區藝術風
格氛圍。

　　近年來也有克服疫情隔離
及國際參展重重困難，從海外
來台參展的新加入展商。例如
2006 年在首爾創立的 Gallery
White Birch 表示，在這樣一個
疫情肆虐的時代，即便來台參
展的手續繁雜，且還需要經過
隔離，但還是義無反顧地來參加。他觀察到台灣藝術市場因為疫情的
關係反而變得更加發達。大家長期關在家裡，慢慢會考慮到家中的布
置。另外，也有很多年輕人是考慮到投資層面，對於藝術市場來說是
健康的，對年輕藝術家來說 ART TAIPEI 是一個展示自己實力的好機

上圖：Gallery White Birch 在 ART TAIPEI 2021 展覽現場。
左頁上圖：Opera Gallery 在 ART TAIPEI 2016 的展覽現場，圖中的警察不是真人，是一
　　　　件立體作品。
左頁下圖：艾米李畫廊（Amy Li Gallery）在 ART TAIPEI 2018 展覽現場。

會，相信這些藝術品能撫慰人的靈魂。

2021 年第二次參加 ART TAIPEI 的韓國畫廊 SPACE 1326，覺得 ART TAIPEI 的前置作業都做得很完善，藏家很親切。2016 年 SPACE 1326 曾經到香港參加藝博會，但當時代理的藝術作品並沒有受到很大的注目，來 ART TAIPEI 之後，發現這邊的反應非常的好，以亞洲地區來說，台灣算是對藝術作品接受度最高的地區，感覺台灣藏家特別鍾愛簡單有寓意的作品。同樣是 2021 年第二次參加 ART TAIPEI 的韓國畫廊 L GALLERY 成立於 2017 年，這幾年主攻海外市場，所以大部分都在國外參展。他認為在台北藝博可以看見很多亞洲的藝術家，非常多元化，感覺整個市場的變化很快，去年有很多引起話題的藝術家，而今年則有新一批的藝術家出現。台灣的藏

上圖：來自韓國的SPACE 1326，在ART TAIPEI 2021 展覽現場。
下圖：WITHoutARTgalerie 藝吾界畫廊（中央），在ART TAIPEI 2021 參展畫面。

家的素質很高，喜歡就直接收藏，不會考慮很久，也不會問太多細節，通常只要喜歡、有緣就會直接下手。

　　遠從法國來台參展的 WITHoutARTgalerie 藝吾界畫廊發現台灣藏家在國際間相當活躍，具有國際化水準，這也是他們特地從法國來參展的原因之一。台灣由於實施民主制度，台灣人的視野非常宏觀，不會局限於特定的藝術品類型，對於新鮮的東西接受度也比較高。ART TAIPEI 的藝術氣質比亞洲地區其他的藝博會更好，沒有太過於濃厚的商業味道，台灣在華人市場有機會扮演舉足輕重的角色，期許 ART TAIPEI 好好利用這個時機點。

韓國畫廊 L GALLERY，在ART TAIPEI 2021 展覽現場。

2. 對接公部門　展現產業執行力

　　自畫廊協會於 1992 年成立之後，以主辦藝術博覽會為主要任務，並在籌備歷屆藝術博覽會的過程中逐漸走向國際化，在那個經濟震盪幅度大的年代，台灣視覺藝術產業的眼光更多是放在與國際藝術市場的交流及接軌。然而也因為世界局勢及各種天災的影響，畫廊協會與台北國際藝術博覽會的營運面臨極大困境，第一次與政府公部門深入的合作，就發生在這樣子的時空背景下。政府的協助也適時緩解了當時營運的壓力，協會也因較早投入公共的藝術產業發展而受到政府公部門的信賴、重視及輔助，逐漸開花結果成為台灣美學趨勢的領航者，也成為台灣畫廊產業界面對政府部門的重要窗口。

　　畫廊協會與公部門的深入合作最早可以回溯至 2002 年，當時因為 1997 亞洲金融風暴、1999 的 921 大地震、2001 年的美國 911 恐怖攻擊、2001 年的納莉颱風的關係，畫廊協會會員參加 2002 台北藝博的意願很低，協會也暫時付不出展位費，於是透過當時的第五屆理事長黃承志聯繫時任高雄市市長謝長廷協助，選址愛河邊的工商展覽中心展出，由高雄市免費提供展位，協會則以開發新市場的心情前往，創造了第一次與高雄市政府的深度合作。開幕式時任高雄市市長謝長廷、高美館館長蕭宗煌來站台支持，延續了畫廊協會舉辦藝術博覽會的使命。

文建會陪伴成長扶植轉型

行政院在1981年11月11日成立了文化建設委員會（下稱文建會），作為統籌規畫國家文化建設施政的最高機關，在全國性和地方性的文化發展工作上，扮演政策規畫與推動者的角色。1993年左右，台灣的文化政策開始進入關鍵性的轉型期，包括推動公共藝術設置計畫、捐助成立財團法人國家文化藝術基金會，地方性的藝術季與國際展演活動均蓬勃發展，使得文建會的影響力越來越擴散，文化資源分配也開始轉型。1993中華民國畫廊博覽會正是響應文建會藝術下鄉政策，10月7日至11日於台中世貿一、二館展覽，這是藝術博覽會第一次移師台中舉行，當時文建會首次列為指導單位。

據蕭國棟、陸潔民、石隆盛三位前任秘書長表述及協會資料記

2002年，台北國際藝術博覽會移師高雄工商展覽中心舉辦，圖為鶴軒藝術展位。

載，畫廊協會第一次獲得補助是在 1995 年，當時畫廊博覽會轉型為國際型的藝博會，文建會對於國際會議的舉辦補助 100 萬。在畫廊協會成立初期，舉辦藝術博覽會獲得文建會的補助與經費支持十分有限，直到 2004 年以前，文建會對藝術博覽會僅提供象徵性少額補助，但也非每年均可獲補助，蓋因當時大眾的想法認為畫廊是營利賺錢單位，若文建會補助應該是補助給藝術家。

文建會對畫廊協會及藝術博覽會態度轉趨支持重視，是歷經幾年的醞釀期，2002 年文建會補助畫廊協會僅 40 萬，對於一場藝博會的開銷真是杯水車薪，當

上圖：第二屆中華民國畫廊博覽會，因台北世貿場地優先讓給外資展商，移至台中世貿舉辦。圖為戶外的公共藝術與互動裝置，加入時間做創作元素，相當前衛。
下圖：第二屆中華民國畫廊博覽會，戶外的公共藝術與互動裝置為范姜明道的作品。

時的主委是陳郁秀，因為時任理事長黃承志跟陳郁秀是友好世交，黃承志理事長藉此反映畫廊協會舉辦藝術博覽會的困境與市場低迷，亟待文建會提振產業，因而畫廊協會開始跟文建會有較多的接觸。

2002 年行政院正式將「文化創意產業發展計畫」列入「挑戰 2008：國家發展重點計畫」，成為國家重點推動的政策項目之一，「視覺藝術產業」亦成為十三項重點扶植產業之一，為發展及扶植視覺藝術產業，文建會於 2002 年即與中華民國畫廊協會展開多項合作。首先是藝術研究計畫合作，2002 年文建會首度與畫廊協會合作著手進行台灣視覺藝術產業之基礎調查研究，針對台灣的畫廊和拍賣公司的經營現況進行探討，勾勒出台灣視覺藝術產業市場更清晰的輪廓。2006 年 12 月完成並出版《2005 年視覺藝術市場現況調查》，此計畫稱得上是文建會與畫廊協會最早的合作計畫，建立「文化創意產業發展計畫」論述之基礎。其後，2010 年畫廊協會成立台北藝術產經研究室，完成文建會委託「我國視覺藝術產業涉及之現行法令研究分析暨振興方案之行政措施評估建議」研究計畫案，雙方在研究計畫的合作上更加緊密。

在產業扶植方面，2002 年時任文建會主委陳郁秀將文化產業列為施政主軸，並將 2003 年定為「文化產業年」，畫廊協會與文建會雙方接觸就更加頻繁。時任秘書長石隆盛憶及：「2003 年文建會辦理『青年藝術家作品購藏計畫』，每年大約編列一千至兩千萬預算來購買年輕藝術家的作品，意在支持年輕藝術家。同時間文建會也委託畫廊協會研擬推動台灣青年藝術家進軍國際藝術市場的相關計畫，名為『青年藝術家扶植計畫』，因此協會就規畫以新苑藝術掛名，帶領台灣藝術團隊『在地實驗』，台灣藝術家郭奕臣、王福瑞前往德國科隆參加『數位及錄像

博覽會』（DIVA Cologne）。」石隆盛補充表示：「選擇錄像藝術為主題是因為當年威尼斯雙年展台灣館就是以錄像藝術為主軸，主題『自由的幻影』在國際媒體中獲得廣泛討論，所以想延續這樣的熱度。而掛名新苑藝術是因為，該計畫必須與藝術家簽一年合約，但以畫廊協會的角色是不可能跟藝術家簽約，最後在畫廊協會理監事的同意下，由新苑藝術掛名向文建會申請經費去參展。」

2004 年至 2005 年是畫廊協會與文建會進一步合作關係的轉變關鍵年，在黃承志、徐政夫兩任理事長發揮善與政府溝通的長才，獲陳郁秀、陳其南兩任主委支持，2004 年藝博會首度從台北世貿展覽館遷移至華山藝文特區，文建會並增加補助金額，節省高額場地費；2005 年文建會支持展板製作，開源節流雙管齊下，讓藝博會重獲生機。時任理事長徐政夫說：「製作展板需要費用，但協會沒錢。有一次就碰到一個機會，我跟當時的文建會主委陳其南一同坐在馬路邊聊天。我就跟主委說：『藝博會舉辦多年，也辦的那麼好，但現在有點辦不下去了，一來是畫廊家數不夠，第二個外國展商不來，所以資金缺口越來越大』事隔兩天，陳主委就會同林正儀（前故宮博物院院長）與我一同開會討論。一來我提議由文建會來邀請 16 個縣市的文化中心參展，彌補展位空缺，也提議由文建會出資添購展板供協會及相關的文化單位免費使用，因當年文建會將『文化產業』列為施政主軸，所以就欣然同意。」

2005 年，時任文建會主委陳其南認為政府應該站在扶持民間團體舉辦藝博會，而不是由官方自己辦理，因此就決定和畫廊協會共同主辦台北藝博。4 月 8 日至 12 日文建會首度正式與畫廊協會共同主辦台

北國際藝術博覽會，原稱為「TAF 台北國際藝術博覽會」轉型以當代藝術為主，更名為「ART TAIPEI 台北國際藝術博覽會」，並沿用迄今。另運用「青年藝術家購藏計畫」，開始在 ART TAIPEI 進行購藏選件，透過台北藝術博覽會，發掘出優秀的年輕世代藝術家，以官方購藏，促進藝術產業交易產值，同時鼓勵藝術家持續創作能量。陳其南主委親自蒞臨觀展以實際行動來支持台北藝博。

文化部產業發展最有力的幫手

配合中央政府組織改造的啟動，文建會於 2012 年 5 月 20 日改制為文化部，延續文建會時代與畫廊協會互動的基礎，除對台北國際藝術博覽會資源挹注，進行特展型式的合作之外，雙方也在產業研究、產業現行法令、藝術市場稅制及鑑定鑑價、藝術品科學檢測等學術方面有多項階段性的研究合作計畫。

台北國際藝術博覽會在2005年與文建會共同主辦，並正式將英文名稱改為 ART TAIPEI。

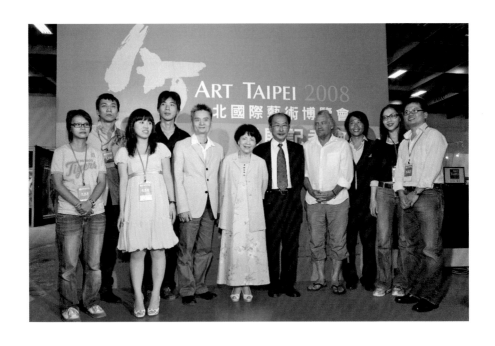

　　2012 年 8 月至 2013 年 4 月畫廊協會附設台北藝術產經研究室受文化部委託執行「我國藝術市場稅制檢討與效益分析研究計畫案」、2017 年 11 月與文化部和國立臺灣美術館共同舉辦「2017 藝術品科學檢測國家標準學術研討會」、2018 年 5 月與文化部共同合作規畫「藝術契約校園巡迴推廣講座」、2021 年受文化部委託執行「訂定鑑定鑑價作業參考準則暨研提人才培育機制」。

　　在青年獎項合作方面，為協助青年藝術家進入藝術市場並獲得產業面關注，2008 年文建會在 ART TAIPEI 開設「Made In Taiwan 新人推

MIT新人推薦特區與ART TAIPEI 2008首次合作。中間女士為時任文建會主委黃碧端，左5為畫廊協會時任理事長蕭耀。當時得獎藝術家為黃沛瀅、何孟娟、賴珮瑜、朱芳毅、張恩慈、賴易志、吳耿禎、邱建仁。上台合影的藝術家僅6位，左1為賴珮瑜、左2為邱建仁、左3為張恩慈、左4為賴易志、右1為朱芳毅、右2為何孟娟、右3為ART TAIPEI 2008執行委員與「藝術與科技特區」策展人胡朝聖、右4為美國藝術家Garry Hill。

薦特區」（簡稱 MIT），每年徵選 8 位（組）35 歲以下新銳藝術家進駐參展，隨著藝術家攻讀碩博士的深造歷程，2022 年首次將徵選藝術家年齡上限提高到 40 歲。2011 年 MIT 首推「藝術經紀制度」，找來具備畫廊產業經驗的「藝術經紀人」，與藝術家分工，他們協助規畫展覽、銷售、媒體聯繫，甚至異業合作等，讓藝術家專心於藝術創作。2013 年為邁向健全的商業模式，在畫協的建議下，改為由專業畫廊介入參與。由畫廊協會協助專業畫廊與藝術家的媒合，畫廊需負責在藝博會期間處理現場作品的交易與銷售工作，以「專業畫廊」豐厚的資源與經歷，協助藝術家順利進入藝術市場，亦或作為未來合作與經紀代理的開端。MIT 從 2008 年開辦至 2022 年，已培植 120 名年輕藝術家，不僅為藝術產業注入活水，更促成畫廊、藏家及藝術家的三贏局面。

香港—台灣之夜，前排中間紅色禮服為時任理事長鍾經新，前排動作活潑的主持人為第2任秘書長暨畫廊協會資深顧問陸潔民。

　　共同合作海外推廣 ART TAIPEI，亦是文化部支持藝術產業的行動。香港 Art Basel 被視為亞洲最重要的藝術博覽會，每年吸引各大國際畫廊、集結歐美及亞洲重要藏家與藝界人士，2017 年台灣畫廊參加 Art Basel HONG KONG 及 ART CENTRAL 多達 20 間。為展現台灣文化實力及宣傳 ART TAIPEI 2018，再參考韓國文化部補助韓國畫廊協會於 2017 年香港 Art Basel 展會期間舉辦 Korean Art Night 之成效，在時任文化部鄭麗君部長支持及立法院蔡其昌副院長力促下，2018 年畫廊協會與文化部文化交流司香港光華新聞文化中心共同舉辦「2018 香港─台灣之夜」，並同步舉辦兩場講座「美術館浪潮再啟」、「後藏家時代的新思路」。

　　在文化部諸多的業務體系下，「跨界合作」是一項新嘗試。文化部次長李連權在 2021 年提出「時尚藝術跨界特區」的構想，文化部與 ART TAIPEI 攜手合作，推出 6 組藝術家創作結合 6 組台灣服裝品牌，展現台灣在時尚與藝術合作的「衣」大創舉。時尚設計師與藝術家共同創作，藉由 ART TAIPEI 場域與品牌知名度，擴大台灣時尚文化能見度與影響力，展現台灣在時尚與藝術的軟實力以及共同創作的加乘效果。

　　2020 至 2022 年正逢 COVID-19 疫情肆虐，文化部配合國家政策訂定「藝文紓困補助辦法」，再次啟動紓困方案，從減輕營運衝擊的「藝文紓困 1.0」，減輕營運衝擊、艱困事業員工薪資及營運補助的「藝文紓困 2.0」至「藝術紓困 4.0」辦理藝文紓困補助、紓困貸款利息及補貼、場館租金減免或規費補貼，再到 2021 年提出視覺藝術產業「積極性藝文紓困」、「振興方案」，對「2021 台北國際藝術博覽會」國內參展單位展位費最高 50% 的紓困補助；2022 年文化部延續政策再加碼，在紓困

經費即將用罄之際，對「2022 台北國際藝術博覽會」國內參展單位持續給予展位費用補貼，最高可達 30％。文化部部長李永得深知畫廊協會站在穩定產業運作的立場，適時給予視覺藝術產業紓困振興補助，激勵市場的氣勢，帶動與催化產業能量。

　　文化藝術活動的興盛，是國家經濟繁榮的象徵。台灣視覺藝術產業及畫廊協會，在經歷各個關鍵的歷史節點之後，仍然能夠排除萬難，持續有所進展及突破，文化部及文化部前身的文建會扶植養成實功不可沒。畫廊協會自文建會時代步履艱難到翻轉榮局，一路行至文

2021年8月25日，畫廊協會理事長張逸羣（左3）偕同秘書長游文玟（左2）拜訪李永得部長，爭取藝文紓困4.0補助台北藝博國內展商。

化部時代，畫廊協會已然成為文化部扶植產業發展最有力的幫手。長期陪伴畫廊協會成長的文化部次長蕭宗煌談到與畫廊協會數十載的不解之緣，早在他駐法期間就經常去看藝術展，返國後任職高雄市美術館館長，恰巧協助 2002 年畫廊協會在高雄舉辦的高雄藝術博覽會。時光推移，在 2015 年到 2018 年蕭宗煌擔任國立臺灣美術館館長，更是與藝術產業互動密切，只要畫廊協會舉辦藝術博覽會，無論在台南、台中還是台北，都可以看到蕭宗煌次長穿梭展場，予畫廊業者、藝術家多所鼓勵。面對畫廊協會 30 週年，蕭宗煌次長提到了他對畫廊協會

上圖：蕭次長參觀2021台南藝術博覽會。由左至右為畫廊協會秘書長游文玫、理事長張逸
　　　羣、文化部政務次長蕭宗煌。
右頁圖：ART TAIPEI 2017 臺灣原住民當代藝術特展「輪廓的書寫」現場。

的期待，他認為 30 週年對中華民國畫廊協會來說就是 30 而立，30 年才是真正考驗的開始，期許畫廊協會繼續開拓，往下一個 30 年挺進。

協助原住民藝術家走向市場的推手

作為台灣藝術產業的領航者，畫廊協會對於本地藝術家的推廣與在地藝術的多元面向呈現，一直是念茲在茲的職志，對於原住民藝術的關注在近年來更為積極。2016 年，ART TAIPEI 特別規畫《手出原邑‧巧者如思》南島藝術特展，由原住民族委員會原住民族文化發展中心

主辦，畫廊協會會員 TICA 台北原住民當代藝術中心執行，帶來了七位「Pulima 藝術獎」得獎藝術家作品；2017 年，ART TAIPEI 也設立臺灣原住民當代藝術特展「輪廓的書寫」，以原住民獨特的部落文化做為豐沛的創作文本、大自然做靈感來源，使用符號、媒體事件、複合媒材等素材，將原住民各部落的文化意識、身分認同進行刻畫書寫，藉

ART TAIPEI 2020 資深原住民特展「我的日常──愛很多」。

此藝術創作更深入地思考原住民與當代社會的關係；ART TAIPEI 2018 也以專案方式，邀請獲 2017 國家文藝獎的排灣族文化大師「撒古流‧巴瓦瓦隆」、2017 年世大運開幕影像主視覺原創者，排灣族藝術家「伊誕‧巴瓦瓦隆」及旅澳布農族藝術家「依法兒‧瑪琳奇那」舉辦「當代原住民藝術特展」。

　　支持原住民族藝文創作及協助青年藝術家職涯發展為原民會與文化部的重要政策核心，在文化部合作平臺下，原民會 2020 年也首次與中華民國畫廊協會合作，於 ART TAIPEI 辦理「原住民新銳推薦特區」與「資深原住民藝術家特展區」。其中原民新銳推薦特區乃徵選 3 位 45 歲以下原住民藝術家，藉此體現臺灣文化多樣性及創作多元性，更由畫廊協會為兩個展區藝術家媒合專業畫廊，於 ART TAIPEI 展覽期間協助藝術家處理現場作品交易等藝術經紀事宜。

　　第一屆原住民新銳推薦特區以「Venuciar」為主題，Venuciar 為動詞，排灣語「正在開花」之意，以正在開花來形容 45 歲以下藝術家逐步綻放藝彩。「資深原住民藝術家特展區」以「我的日常──愛很多」為主題，邀請近十年來活躍於南島當代藝術展演活動的 5 位原民藝術家在 ART TAIPEI 展出，獲得藏家的迴響。有鑑於第一次合作成果豐碩，2021 年 ART TAIPEI 持續辦理「Venuciar 原住民新銳推薦特區」與「資深原住民藝術家特展：《深山裡的後花園》」，總計徵選並邀請 7 位藝術家在 ART TAIPEI 現場以原住民的觀點及當代藝術的手法展現原住民在情感上與土地共存的精神連結。

　　畫廊協會秉持協助原住民藝術家走向市場推手的角色，藉由媒合機制協助藝術家了解畫廊運作、市場機制，並在博覽會期間接觸全台

灣最大藝術市場，協助新銳藝術家接軌產業，也希望增加台灣的收藏家及畫廊對原民作品更多層次的認識與理解，鼓勵剛入手或對台灣文化藝術具前瞻性眼光的藏家，有系統性的進行原住民當代藝術的收藏，建構具專業與個人特色的收藏脈絡。

打造台灣視覺藝術的品牌代表

ART TAIPEI 台北國際藝術博覽會，每年透過邀請海內外畫廊參展，帶來許多國際藝壇的重要作品，增進海內外藝術交流，推廣藝術生活和全民收藏更是不遺餘力，台北國際藝術博覽會成功的品牌塑造，已成為各畫廊和亞洲地區重要收藏家、畫廊、媒體互動的重要管道，更是城市行銷的最佳典範。

為提升活動觀光化及國際化，2017 年在立法委員黃國書辦公室穿針引線下，畫廊協會與交通部觀光局成功打開合作之窗，在交通部觀光局補助支持下，強化 ART TAIPEI 在城市與國際行銷宣傳與曝光的力度，也在展場活動提升了便利及外語友善環境，獲得展商、國際藏家與觀眾高度肯定。

由於 ART TAIPEI 深具國際宣傳效益與獨特魅力，自 2017 年至 2019 年起連續三年獲評選進入交通部觀光局「臺灣觀光年曆」國際級的活動項目。2020 年交通部觀光局將「臺灣觀光年曆」定調為「臺灣觀光雙年曆」，然在新冠肺炎疫情影響下，因應防疫措施，在相關旅遊行程及活動紛紛取消下，ART TAIPEI 缺席「2020-2021 年臺灣觀光雙年曆」之列。2022 年疫情逐漸舒緩，象徵亞洲藝術盛會的 ART TAIPEI

再度獲評為「2022-2023 年臺灣觀光雙年曆」國際級活動。

「臺灣觀光年曆」每年亦會針對入選的台灣特色觀光活動，邀請專家學者進行查核，游文玫秘書長提及當時觀光局來 ART TAIPEI 現場查核的情形：「2017 年觀光局國際觀光年曆宣傳合作及查核小組來到

ART TAIPEI 現場考核，每一位委員都異口同聲讚許，表示對於 ART TAIPEI 的展會品質及相關服務都非常的到位，就連參與查核的委員都希望未來能夠開放學生可以到 ART TAIPEI 實習的機會，了解一個優質的藝術博覽會如何為台灣的觀光產業帶來國際人士投注的目光，同時

ART TAIPEI 2017 展覽現場。

帶動國內藝術觀光人口的成長。」ART TAIPEI 在國際觀光及會展的優異表現，也直接促成了 2018 年交通部觀光局首次列為 ART TAIPEI 協辦單位的機緣。

領導台北城市行銷藝術風尚

中華民國畫廊協會與臺北市政府在藝博會上的合作由來已久，1995 年中華民國畫廊博覽會更名為台北國際藝術博覽會（TAIPEI ART FAIR INTERNATIONAL），為擴大活動資源，1996 年理事長劉煥獻即爭取到臺北市政府支持，時任臺北市副市長陳師孟出席藝博會開幕典禮，臺北市政府並以台北國際藝術博覽會協辦單位之名義，與畫廊協會展開雙方的第一次合作。

1997 年臺北市政府掛名指導單位。1999 年臺北市文化局成立，2000 年臺北市政府文化局為協辦單位，時任市長馬英九也於 2000 年大會專刊上序文以「世紀末藝術大展」來比喻台北國際藝術博覽會，同時也期待藉由展會活動讓台北市與市民攜手邁進新世紀藝術之都。

2001 年 7 月臺北市首任文化局長龍應台，特地邀請時任畫廊協會理事長黃承志、副理事長李敦朗、常務理事林天民、趙琍、理事錢文雷、張學孔等人於臺北市文化局舉行「視覺藝術產業座談會」，會中協會成員除分享台灣畫廊產業發展的歷程，以及美、法兩國藝術產業概況之外，也針對視覺藝術產業在城市文化發展之策略地位、視覺藝術產業對於視覺藝術環境之重要性為何？以及「台北國際藝術博覽會」之功能、定位與發展策略等議題進行討論。同年，時任臺北市長馬英九

以「台北都會的人文指標」為題，再次為台北藝博寫序。

　　2007 年 ART TAIPEI 在文建會及臺北市政府的支持下從華山藝文特區重返信義區，於「世貿二館」舉辦 ART TAIPEI 2007，囿於世貿二館場地狹小，文建會額外編列預算於信義區新光三越徒步區至威秀影城中庭舉辦館外展覽，為爭取館外展覽場地，畫廊協會與臺北市政府多次開會討論，排除萬難後總算定案。市府除撥用戶外空間供展覽使用，也挹注各項行政資源，包含在市區內

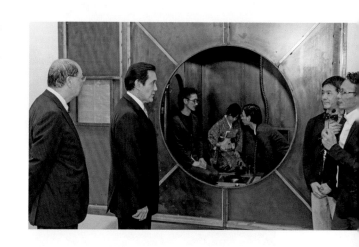

重要幹道與市府週邊幹道放置羅馬旗，協調台北市公車與捷運站公益廣告，用來增加藝術家的曝光率。

　　在官方與民間的通力合作之下，2007 年 ART TAIPEI 締造了輝煌的成績，也一舉讓畫廊協會轉虧為盈，擺脫近十年的低潮期，因此從 2007 年起迄今，臺北市政府均列為 ART TAIPEI 重要的協辦單位，而臺北市政府每年也循此合作模式提供 ART TAIPEI 必要的協助。近年來，在臺北市議員許淑華穿針引線下，蔡炳坤副市長及文化局成功安排

前總統馬英九曾於2016年至ART TAIPEI 現場參觀。圖中左1為時任文化部長洪孟啟 、右1為時任ART TAIPEI 執行長王焜生。

ART TAIPEI 2020 的宣傳看板登上臺北市政府大樓牆面，象徵著 ART TAIPEI 成為台北市一年一度重要的城市行銷活動。

上圖：臺北市政府協助 ART TAIPEI 2007 開設戶外展區。
下圖：臺北市政府協助 ART TAIPEI 2020 於市府外牆宣傳。

3. 藝術教育日　培育鑒賞生命力

　　畫廊協會自 1992 年創立以來，即以「提昇藝術層次，推廣藝術教育，以提高全民美術鑒賞能力」為主要任務。而由畫廊協會舉辦聲譽卓著的 ART TAIPEI 台北國際藝術博覽會，每年上百家來自海內外畫廊參展，著實富含最好的國際藝術教育資源。2016 年起，受到教育部的支持，ART TAIPEI 於展會最後一天訂定為「藝術教育日」，並逐漸成為 ART TAIPEI 重要的藝術教育推廣平台，ART TAIPEI 台北國際藝

左圖：藝術教育日的參觀重點是認識台灣的藝術家，圖中作品為台灣藝術家陳植棋作品《瓶花》，右2為第七任秘書長游文玫。
右圖：ART TAIPEI 2016年開始舉辦「藝術教育日」均衡城鄉藝術教育資源。

術博覽會，致力於以最小資源創造最大價值。藝術推廣與教育是畫廊協會的任務之一，而「藝術教育」的獨特性能為台北藝博創造差異化的價值。

第一屆先從新竹以北包含偏鄉學生的 370 名師生開始試辦。有鑑於參與師生回饋反應極為正面肯定，2017 年教育部遂成為藝術教育計畫的協辦單位，擴大藝術教育效應與均衡城鄉藝術教育資源，除了偏鄉學校參與外，之後也開放美術班學生加入藝術教育日計畫。

游文玫秘書長回憶 2016 年提案的情況：「一開始執行這項計畫時，我先去拜訪師資培育及藝術教育司張明文司長，張司長聽完我陳述藝術教育日的宗旨及內涵之後就答應合作試辦，並從偏鄉地區的學子開始。當時協會提供 250 個名額給偏鄉學校，報名十分踴躍一下子就滿額了。」

自 2016 年「藝術教育日」計畫開始，七年累積經驗、調整細節，逐漸發展為四個子計畫，包括藝術教育日參觀、藝術教育 DIY、導覽暨 DIY 人才培育計畫、教育課程鏈結計畫等。在藝術教育日參觀的安排方面，為了讓參觀學生熟悉觀展時應有的守則，2016 年第一屆的藝術教育日入場前還為安排一場 15 分鐘的參觀禮儀課程，參觀重點在於「Made in Taiwan──新人推薦特區」（MIT 新人特區）、「臺灣原住民當代藝術展」，透過與藝術家現場互動，讓學童認識台灣年輕藝術家及原住民藝術家作品。

游文玫秘書長認為「『藝術教育』應該要在 ART TAIPEI 這個平台上及早播種。雖然種子灑下去後不知道何時會發芽，但如果什麼都不做永遠發不出新芽。」她回想：「第一屆的藝術教育日其實還只是試辦

階段，很多地方還不成熟，但卻是最令人感動的一次，很多是住在偏鄉的原住民孩子，像是宜蘭澳花國小的學生，天剛破曉就出門下山到平地，換火車，再搭遊覽車，抵達台北世貿一館，路途遙遠，舟車勞頓，不過孩子第一次來到這裡，看到作品都很興奮，圓滾滾的眼睛瞪得大大的，率隊的校長感謝地說，校內的師生平常幾乎不太可能有這個機會看到國際型展覽。」

ART TAIPEI 2016 藝術教育日，學生參觀「臺灣原住民當代藝術展」在現場互動。

　　2017 年「藝術教育日」加入「藝術教育 DIY」活動，每年的「藝術教育 DIY」課程設計不同，內容豐富有趣，例如 2017 年邀請到原住民藝術家伊誕‧巴瓦瓦隆授課「藝術紋砌刻畫版畫工作坊 DIY 活動」，2018 年由台師大學生加入，透過專業的「台華窯」指導訓練種子老師分組教學，2019 年則舉辦創意繪本彩繪，學生自己 DIY 製作筆記本，並邀請到當屆 MIT 獲獎藝術家在場指導與學生互動，從旁引領學童發揮想像力，透過繪畫創作表現內心的感受。2020 年的「創意小物 DIY」，由國立臺灣師範大學藝術教育專業江學瀅副教授帶領學生，從參觀的印象中發揮想像力，自行製作徽章、冰箱磁鐵等。

　　ART TAIPEI「藝術教育日 DIY 活動」在 2021 年首次與美國在台協會合作，邀請來自美國的藝術家 Katie Baldwin 教授（美國 Fulbright Program 傅爾布萊特計畫學者），指導學子藝術手工書的創作。由於 COVID-19 疫情之故，「藝術教育日 DIY 活動」第一次走出 ART TAIPEI 展場，改採主動進入校園開立工作坊，讓學子體驗不同文化的創作方

藝術教育日現場，學生看到作品時開心的神情。

式。美國在台協會簽證大廳亦配合「藝術教育日 DIY 活動」，11 月 19 日起首次開放展出學生創作成果，讓「創意手工書 DIY」更具延續性。

　　ART TAIPEI 2022 藝術教育日以「環境保育」的精神，運用「新漢股份有限公司」提供之電子廢料與「台灣玩具圖書館協會」所回收的玩具做為媒材，交織「美學」和「環保」的教育議題，由國立臺灣師範大學江學瀅副教授引導孩子建立「回收再利用」的觀念，與 MIT 及原住民藝術家一同發揮創意，創作出獨一無二的藝術作品，將藝術與廢棄

ART TAIPEI 2017 藝術教育日DIY活動，邀請原民藝術家伊誕・巴瓦瓦隆授課。

物做結合，孩子們在創作的過程，也能反思探討人與自然的關係，運用再生材料創作藝術能夠提升物品價值，賦予廢棄物新生命，提升環境保育等生態議題的意識。

2018年創新客製化導覽，啟動「導覽暨DIY人才培育計畫」，在時任國立臺灣師範大學藝術學院趙惠玲院長支持下，與江學瀅副教授帶領的藝術理論課程合作，「導覽人才培育計畫」課程設計主要針對如何為參觀學生講解行前禮儀訓練、導覽培育與導覽教案課程、現場導覽技巧三方面進行，由專業導覽老師帶領美術系學生進行重要展品導讀

ART TAIPEI 2021藝術教育日，獲獎學生與AIT處長 Sandra Springer Oudkirk（孫曉雅）（照片中間）、畫廊協會理事長（右3）、畫廊協會秘書長（左1）合影。（照片由美國在台協會提供）

與相關路線規畫適才適性的訓練，目標是培養「藝術教育日」的種子導覽小老師，在「藝術教育日」舉辦時，承擔導覽解說的任務。

ART TAIPEI 的「藝術教育日」年年都在挑戰自我、構思創新，2020 年啟動「教育課程鏈結計畫」，從橫向廣邀國高中小學的師生參與，進而縱向加深至大專校院藝術相關課程教師合作，將原本在學校的美術課，移至 ART TAIPEI 論壇、講座、藝術沙龍現場，活化並深入藝術產業課程。2021

年，因應新冠肺炎疫情，開啟線上直播觀展新模式，透過鏡頭，學子有如親臨現場，讓國際藝術教育不中斷。

ART TAIPEI 藝術教育日從 2016 年開辦 370 名師生參與，2017 年增加到 488 人，2018 年第三屆藝術日因為前二屆反應熱烈，學校公文發出，一週內旋即報名額滿，名額從原定的 500 名增加至 778 名，不少學校即使沒報名參加也會在學校官網為藝術教育日做宣傳，讓 ART

ART TAIPEI 2022 藝術教育日DIY活動，結合永續精神，使用回收玩具及電子零件創作。圖中為 ART TAIPEI 藝術教育日推手第七任秘書長游文玫。

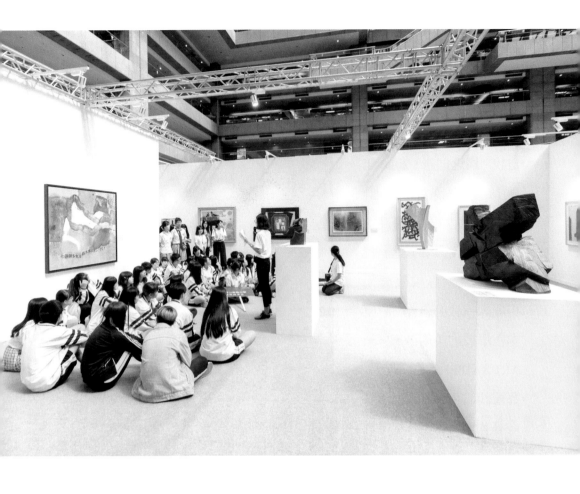

TAIPEI 的藝術訊息擴散開來。2019 年 837 人，2020 年開始試辦「教育課程鏈結計畫」學生人數擴增到 1,061 人，2021 年因校園疫情嚴重，藝術教育日參觀活動改採線上進行，學生人數共 954 人，2022 年疫情舒緩後，活動恢復實體舉辦共 1,136 位學生參與藝術教育日。從 2016

ART TAIPEI 2018 藝術教育日，開始訓練大學美術系學生成為「導覽小老師」。

年至 2022 年，總計參加藝術教育日師生高達 5,624 人。

長期支持 ART TAIPEI「藝術教育日」的臺北市議員許淑華十分肯定藝術教育日舉辦的意義：「我小時候就很想要畫畫，可是沒有人去引導我，而且那時候要升國中，開始有一些課業壓力，就沒有繼續上繪畫課，我覺得美學概念從小培養起，未來包括自己對於生活的品味，對於藝術價值的可貴，相對就會去重視，形成一種氛圍了以後，國家對於藝術的預算或政策，就不會排在最後才處理，所以我覺得藝術或美學概念要從小就培養好。」

藝術教育是現代教育概念中重要的一環，藝術是我們的共同語言與念想，教育是我們的未來希望與使命。ART TAIPEI 作為亞洲歷史最悠久藝術博覽會之一，擁有豐沛的藝術教育資源，將化身為傳遞美學的媒介，為台灣的年輕學子注入更多藝術養分，推廣藝術教育，讓藝術走進靈魂深處。

ART TAIPEI 2019 藝術教育日 DIY現場。後方為藝術教育日主要推動者第七任秘書長游文玫，左起：AIT（美國在台協會）文化官馬明遠（Luke Martin）、臺北市議員許淑華、國立臺灣師範大學副教授江學瀅。

4. 推動稅制改革　強化市場競爭力

　　畫廊協會肩負的五大任務之一是「爭取共同權益，以促進藝術產業發展之合理化」，近十年來，畫廊協會聯手民意代表合力推動稅制改革，強化市場競爭力，卓然有成。緣起於台北藝術產經研究室啟動《2010年視覺藝術產業現況調查研究》、《我國藝術品移轉稅制與視覺藝術產業國際競爭力之關係及比較研究》與《我國藝術市場稅制檢討與

2011年，台北藝術產經研究室出版稅制與藝術市場所提出的研究報告。

效益分析研究》連續三項研究案的啟發。

2010 年《文化創意產業發展法》的誕生將台灣的文化藝術及相關產業帶入一個新的局勢，文創法乘載了許多理想，然而在面對多元豐富無限可能的文化創意產業時，立法的原則、實行的方式、主管單位和執行機構的角色扮演，皆需要從前瞻性的角度觀察。

文創法在第三章「租稅優惠」中，採取較多獎勵營利事業間接達成促進文化創意產業發展的方式，其中對營利事業捐贈抵稅實施辦法和公司投資文創研發與培訓部分，尚未明確規定。有鑑於藝文界與租稅界對於藝術品租稅議題，在認知上有相當的差異，因此，臺北市文化局委託畫廊協會附設台北藝術產經研究室進行藝術品移轉稅制與視覺藝術產業國際競爭力之關係與比較研究。其目的著眼於探討台灣視覺藝術產業藝術品交易之課稅機制、現行法令涉及和政策之研究，進一步的提出一個合理之規範並進行可能性評估。一方面希望藉由此研究了解相關之藝術文化和租稅政策是否有助於視覺藝術產業成長，另一方面則藉由財稅政策的輔助增進視覺藝術產業的經濟活力與產業競爭力。

2010 年 9 月 27 日，立法委員羅淑蕾委員針對個人藝術品拍賣所得稅制召開公聽會，並於 2011 年 2 月 25 日立法院會議中提出相關質詢；2011 年中華民國畫廊協會附設台北藝術產經研究室則分別進行

《2010年視覺藝術產業現況調查研究》及《我國藝術品移轉稅制與視覺藝術產業國際競爭力之關係及比較研究》，並承續藝術品移轉稅制之研究結果，於全國舉辦稅制推廣說明會。

當亞洲市場在2010年起成為國際藝術市場關注焦點時，市場的主要競爭對手香港和中國已成為國際拍賣公司和國際知名畫廊的爭戰之地，拍賣成績屢創新高。反觀台灣的拍賣表現則一片低迷，連帶影響台灣藝術家的作品也絕少出現在國際拍賣場，拍賣紀錄更難以和其他亞洲國家的藝術家相比。究其原因，台灣拍賣所得需採結算申報，且稅率高於香港和中國，稅率不具競爭力，課稅方式使得藏家交易資料曝光，更與藝術市場交易常規不符。然香港和北京兩地主要拍賣公司的年度成交總額大幅領先台灣23倍之多，行政立法單位及業界人士才逐漸意識到稅制問題引發的負面效應，進而展開一系列攸關藝術品拍賣所得稅制的討論及研究。

畫廊協會附設台北藝術產經研究室於2012年受文化部委託進行「我國藝術市場稅制檢討與效益分析研究」，就兩岸三地拍賣所得稅

2013年，由台北藝術產經研究室出版的《我國藝術市場稅制檢討與效益分析研究》。

制比較及藝術家出售作品稅制現況分析，對收藏家藝術品拍賣所得稅制調整提出三階段建議方案，並於 2013 年 4 月出版《我國藝術市場稅制檢討與效益分析研究》。

　　基於上述的研究案為基礎，產生「調降稅負」及「分離課稅」的稅制變化兩大後續效應，但拍賣稅制改革措施政策的推動，必然有一段努力的艱難過程。2015 年 8 月 13 日陳學聖、黃國書委員在立法院召開「藝術品拍賣稅制合理化公聽會」；2015 年 10 月 2 日完成《所得稅法第七條、第十四條第一項第十類、第八十八條第一項第二款條文修正案》法案連署程序，共 21 位委員跨黨派連署，法律提案送交立法院議事處登錄。當時提出的版本主張分離課稅及調降稅率，讓台灣的拍賣稅制更有國際競爭力；2015 年 11 月 11 日，立法院財政委員會審查陳學聖等 21 位委員跨黨派連署提案，陳學聖委員向財政部提兩個方案，一是調降拍賣所得稅率，另外一個是分離課稅。當時的財政部長張盛和回應：「為扶持國內藝術品拍賣市場，在不影響稅制完整性之前提下，本部

2015年8月13日，立法委員陳學聖、黃國書，在立法院召開藝術品拍賣稅制合理化公聽會。

可檢討降低個人從事藝術品交易之所得稅負俾與大陸、香港相當。」但財政部部長張盛和卻十分堅持不採納分離課稅，僅同意以行政命令的方式調降稅率。

經過畫廊協會及陳學聖、黃國書委員力推之下，2015 年 12 月 31 日，財政部賦稅署公告《財政部核釋個人拍賣文物或藝術品之財產交易所得計算規定》。該規定由財政部自 2016 年 1 月 1 日開始實施，大幅降低個人拍賣藝術品之課稅所得，改以拍賣收入按 6% 純益率計算，其實質租稅負擔率將落在 0.3%～2.7% 區間（原為 0.75～6.75%），與舊制比較，稅賦大幅減輕，使台灣稅賦與大陸、香港相當，有助提高國際收藏家在台灣參與拍賣意願，力拼香港及中國大陸，算是在稅賦改革上跨出一大步。

時任立法委員陳學聖在提到當時與畫廊協會一起推動稅制合理化的過程時表示：「我覺得文化跟教育是一生的事情，而且是一代的事情，一生是指我個人，一代是指整個台灣的世代，透過教育，才會有好的文化水平，所以我一直都在為文化教育努力及發聲。畫協 30 年一路走來是艱辛的，藝術產業要能發展，必須結合各方的力量，政府的力量則常常有畫龍點睛的效果，期待未來政府能與畫協合作，一同發揮台灣藝術產業的軟實力。」

分離課稅重要的里程碑　文化藝術獎勵及促進條例

畫廊協會與國際藝術市場的交流起源甚早，而在千禧年後世界逐漸因網路的發達而與各國的交流更加頻繁，2008 年之後歐美爆發次貸

危機，歐美藝術市場受到重創，世界的目光轉向亞洲，藏家數量增加、藝術投資增長，撐起中國的藝術市場以及藝術博覽會。2010 年代初期，中國的藝術銷售所得已超過美國，成為全球藝術市場最大佔比。香港則因為擁有免稅貿易自由港的條件，在 2010 年代迎來欲向中國發展的藝術商進駐，2013 年 Art Basel 買下 Hong Kong Art Fair 並在香港開辦，高古軒、白立方、貝浩登等國際大畫廊紛紛進駐港島。在國際拍賣公司如蘇富比和佳士得、國際藝博會如 Art Basel，及上述國際級畫廊的運作之下，香港成功崛起成為亞太藝術交易中心，不僅連結較成熟的東北亞市場如日本、南韓、台灣，更通向迅速擴張的中國市場和新興東南亞市場。

然而 2019 年以來反送中運動及國安法的實施導致香港政情改變，加上中美關係緊張，香港作為亞太藝術交易中心的特殊地位，備受挑戰。香港局勢的改變，促使其他亞洲國家如台灣、日本、韓國紛紛思索如何取代其成為亞太藝術交易中心。針對香港情勢的改變，2020 年12 月日本決定放鬆稅收制度，允許在自由港地區免稅進口藝術品，希望藉由這項放鬆管制吸引國際畫廊、藝博會和拍賣公司進駐，作為香港的替代方案。日本正在規畫位於羽田機場週邊的自由貿易區，預計2023 年建成，將提供 30,000 平方米空間，目標成為畫廊的國際樞紐。斐列茲藝博 Frieze Art Fair 則在 2020 年與韓國畫廊協會簽訂合作備忘錄，於 2022 年 9 月與 KIAF 同期競合舉行第一屆 Frieze Seoul，首爾成為 Frieze 博覽會進軍亞洲的第一個據點。比起香港、北京，首爾的藝術市場規模並不突出，據現任韓國畫廊協會會長黃達性表示，韓國畫協與 Frieze 的合作，估計韓國市場的規模將擴大五倍之多，從目前僅

約 4000 億韓元（約 95 億台幣）至 2 萬億韓元左右（約 470 億台幣）。

綜觀日本、韓國在香港反送中運動與國安法的影響之下，競相爭奪亞太藝術交易中心的地位，同樣加入角逐的尚有新加坡，雖然新加坡國內藝術品消費內需尚待開發，但受到政府的強力支持與帶動，因此也是這場爭霸戰中的主角之一。台灣在「列強環伺」的情況下，面對在全球藝術市場的西向東移與後香港時代的崛起，台灣如何建立更有利藝術品交易環境，競爭亞洲藝術市場，個人藝術品交易採分離課稅制度帶動稅收、產業與經濟產值的議題再度被提出討論。

台灣現行文物或藝術品個人交易所得為併入個人所得稅的稅制下，收藏家只好將文物或藝術品送至採用分離課稅的香港或中國的拍賣公司，不僅台灣政府無法課到文物或藝術品交易的稅金，更把拍賣所得留在香港及中國，而造成資金留在香港或中國。根據財政部統計 2016 年度綜合所得稅結算申報資料，居住者拍賣收入之平均租稅負擔率僅 0.57%，其中超過九成申報戶的實質租稅負擔率僅 0.4%，低於香港之 0.5% 及中國之 2%。這些資料更充分說明大部分的高金額文物藝術品已經送至香港及中國拍賣會，所以留在台灣拍賣會的租稅負擔率才會僅有 0.57%，每年個人拍賣所得的政府稅收才會低至 2,000 萬元左右。

在立法委員黃國書、吳思瑤委員及畫廊協會等民間團體積極與立法院黨團、文化部、財政部磋商協調下，文物或藝術品交易採用分離課稅，終於露出曙光。2021 年 4 月 30 日立法院三讀通過《文化藝術獎勵及促進條例》的修法（原名稱：文化藝術獎助條例；新名稱；文化藝術獎助及促進條例），其中第 29 條規定：「經中央主管機關認可之文化

藝術事業，在中華民國境內辦理文物或藝術品之展覽、拍賣活動，得向中央主管機關申請核准就個人透過該活動交易文物或藝術品之財產交易所得，由該文化藝術事業為所得稅扣繳義務人，於給付成交價款予出賣人時，按其成交價額之百分之六為所得額，依百分之二十稅率扣取稅款，免依所得稅法規定課徵所得稅。」

藝術交易分離課稅修法過程中的關鍵人物黃國書立委，曾提及他在推動過程的艱難：「我在 2021 年的 4 月 30 日完成《文化藝術獎助及促進條例》立法院三讀通過修法，推動藝術交易的分離課稅，我努力 3 年，終於把它完成了。當中的過程，很困難！很困難！除了文化部，我還說服了財政部，同時我還要說服立法院民進黨柯總召、立法院教育文化委員會的立委們，後來在朝野協商時也碰到很多困難，克服萬

2021年，畫廊協會與中華文物藝術拍賣協會、台灣文化法學會、台灣視覺藝術協會、典藏雜誌社、台北市藝術創作者職業工會、羅芙奧藝術集團與藝科智庫，拜會立法院國民黨團。

難最終還是達成藝術品交易所得分離課稅的目標。」

2021 年 5 月 19 日總統公告實施《文化藝術獎勵及促進條例》，另於 11 月 19 日公布施行《文化藝術事業辦理展覽或拍賣申請核准個人文物或藝術品交易所得財產分離課稅辦法》，經過多年的爭取與奔走，藝術品交易改為分離課稅，不用再併入綜所稅減輕負擔，實質稅率降至 1.2%，活絡台灣藝術市場，在金流部份取得決定性的第一步，是台灣爭取亞太藝術中心重要利基。

藝術品具有「私有資產」和「文化資產」的雙重特性，其交易市場的金流是維繫視覺藝術產業生態的命脈，交易市場不好，整個產業的資金鏈就會出現斷鏈危機，進而影響產業的生存發展。而稅賦高低是藝術品選擇交易地點的主要考量因素。對藝術市場來說，「稅」決定了市場的規模與層級。這次租稅的調整，目的是希望高單價作品能留在國內交易、同時吸引海外收藏家與藝術機構來台交易，將其資金轉換成國內藝術產業發展的資本。

5. 掌握藝術市場秩序主導力

藝術圈生存法則第一條：搞定你的合約

　　根據文化部《文化創意產業內容及範圍》之法規命令，視覺藝術產業係指「凡從事繪畫、雕塑及其他藝術品的創作、藝術品的拍賣零售、畫廊、藝術品展覽、藝術經紀代理、藝術品的公證鑑價、藝術品修復等之行業均屬之。」換言之，藝術經紀代理乃視覺藝術產業中不可或缺之一環。

　　藝術經紀代理之於視覺藝術產業，攸關產業能否在健全的交易機制下運作，與藝術市場經濟及台灣藝術市場秩序之關係密不可分。之於第一市場交易單位的畫廊、藝術創作者，乃至藝術收藏者家而言，其所涉及之權益保障，影響更是深遠。站在畫廊協會之立場，為維持藝術市場之穩定，與公部門、民間組織及律師事務所共同合作建立健全藝文經紀制度更是責無旁貸。

　　早期畫廊業者與藝術家之間，有較多情感方面的交流，在此基礎上建立雙方的信任及默契，當時所謂的經紀或代理，多半都流於口頭型式，並未訴諸以文字的方式所建立的合約。1980 年代末偽畫猖獗，擾亂藝術市場的正常運作，即便施以鑑定，仍難以有效遏止及杜絕，因此書面形式的藝術經紀代理在台灣藝術市場引起廣泛討論及重視。1994 年甚至有畫廊同業以建立畫市新秩序為宗旨，欲成立「台灣畫經

紀人聯盟」。

曾任中華民國畫廊協會鑑定委員的黃河也曾針對偽畫之風氣表達看法，認為要杜絕偽畫的歪風，首先就是先建立經紀制度，讓藝術家的作品都透過其經紀畫廊處理買賣事宜，而該經紀畫廊對其整個創作過程的作品，必需建立完整的檔案資料，對外窗口僅此一家，偽畫製作者無利可圖，偽畫自然就會減少。

而曾任中華民國畫廊協會理事長的劉煥獻也曾在《藝術家雜誌》建議畫廊業者：「應認清客戶群的『區隔』性質，藝術市場有待開闢新戰場，應將多年經營資源累積，建立經紀制度，善用數位科技。」

1990 年代末，在藝術界業者彼此呼籲下，經紀代理制度似乎讓畫廊與藝術家的合作重回正軌，也就是雙方合作需建立經雙方合意，認知無誤之情況下簽字的文書（合約）上。直到 2017 年發生雕塑藝術家林良材作品失蹤案，以及 2018 年的「全球華人藝術網著作權爭議案件」，進而凸顯企業經營者或有心人士為逐利，仍可能會運用不公平的定型化契

2017年9月25日，立法委員吳思瑤、黃國書在立法院召開林良材作品失蹤記者會。

約，或採取仿冒、詐騙或不當誘導等不公平競爭手段，以及提供不實資訊或隱匿重要交易資訊，對視覺藝術產業帶來莫大衝擊。

　　2017 年 5 月 26 日至 6 月 18 日間，雕塑藝術家林良材在台北市信義區寶麗廣場舉辦「看見聲音──林良材 70 週年回顧展」，期間展出 47 件藝術品，「經紀人」楊博文在展覽結束先對林良材佯稱展期將延長至 6 月 27 日，直到林良材 6 月 26 日赴展場查看，才知作品早被搬離、下落不明。9 月 25 日林良材尋求立法委員吳思瑤、黃國書的協助，與台灣視覺藝術協會、畫廊協會等藝文團體在立法院舉行記者會，提出「全民協尋」、「拒絕買賣」、「公正審理」等訴求，除中止經紀合約、循司法途徑提出侵占、竊盜告訴之外，也透過立法委員向文化部求助。

　　2011 年文建會規畫系列活動並訂定「中華民國建國一百年慶祝活動補助作業要點」受理各界提案，全球華人藝術網有限公司申請文建會補助「讓世界看見台灣藝術風華與內蘊──台灣百年藝術家傳記電

2018年2月23日，立法委員陳學聖、黃國書在立法院召開《藝術界世紀大災難》記者會。

子書建置計畫」。全球華人藝術網趁著此案執行之機，利用藝術家對政府的信任，以文建會委託名義誤導國內多位知名藝術家簽定同意書，嚴重箝制藝術家畢生著作權益，更造成各個藝術家人心惶惶，本案經監察委員劉德勳調查於 2017 年 9 月對文化部提出糾正案，糾正文中甚至提及「觀其同意書內容幾可謂賣身契……」。

經年的纏訟，文化部於 2017 年 10 月將此案移送新北市調查處，然法官普遍無藝術經濟犯罪概念，若將百大藝術家所簽定的同意書產生的訟案視為契約糾紛的個案，錯失救援國內藝術產業的契機。時任立法委員陳學聖受藝術家及中華民國畫廊協會陳情，經追查竟發現全球華人藝術網利用「台灣百年藝術家傳記電子書建置計畫」取得資深藝術家專屬授權同意書後食髓知味，將目標轉移到年輕的藝術家。2018 年 2 月 23 日，立法委員陳學聖、黃國書在立法院召開《藝術界世紀大災難》記者會，現場配合年節氣氛以春聯布置，右聯寫著「資深藝術家債留子孫」，左聯寫著「新銳藝術家終生為奴」，橫批則為「藝術界世紀大災難」，不僅諷刺，更點出事件所衍生問題的嚴重性。「全球華人藝術網著作權爭議事件」受到時任文化部長鄭麗君的重視，責成藝術發展司成立「文化部專案處理小組」，設立文化部藝術授權受害人追蹤通報窗口與通報信箱。2020 年，文化部李永得部長接棒處理，於 9 月 24 日召開「文化部捍衛藝術家權益 全華網涉嫌不法合約無效聲明記者會」。

右頁圖：2020年9月24日，，文化部召開捍衛藝術家權益，全華網涉嫌不法合約無效聲明記者會。

　　因應「全球華人藝術網著作權爭議事件」與「雕塑藝術家林良材作品失蹤案」衝擊，為建立長期的法律協助機制及健全藝文經紀制度，文化部聯繫經濟部、智財局、法務部、公平會等單位，研議後續輔導與推廣相關法律知識，並委託社團法人中華民國畫廊協會附設台北藝術產經研究室，結合台灣文化法學會、台北市藝術創作者職業工會等民間組織及律師事務所，規畫提研經紀、展覽、寄售、授權四種型態的「藝術契約──共識版 Edition1.0-2018」，2018 年出版《藝術經紀宣導手冊──藝術圈生存法則第一條：搞定你的合約》。

　　「全球華人藝術網著作權爭議事件」產生的著作權爭議，對視覺

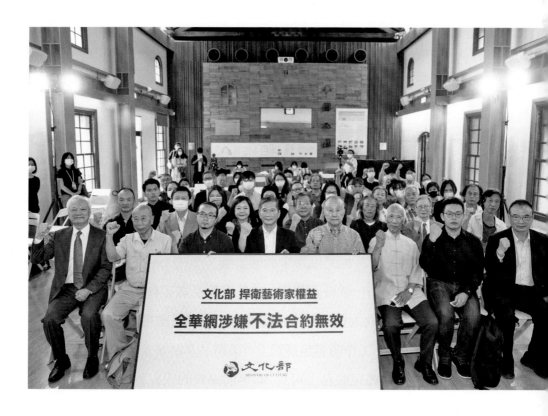

藝術產業發展帶來的影響甚鉅，不僅藝術家的權利遭受侵害，連帶其合作畫廊、拍賣公司等亦受其牽累，如不妥善處理，台灣藝術市場的秩序勢必崩解，後續影響將是台灣藝術界的百年大災難。因此，除了出版藝術經紀宣導手冊之外，畫廊協會附設台北藝術產經研究室並於2018年3月辦理著作權工作坊、4月辦理藝術與法律系列課程、5月辦理11校13系「藝術契約校園巡迴推廣講座」，將法律及正確的契約精神推送給藝術家建立正確觀念。

危機？或是轉機？這兩件案例暴露了台灣藝術產業在許多環節上的缺漏與不足，公私部門都無法置身事外，民間工協會也趁此機會，建立常態性的合作機制，為捍衛產業秩序、保障等之權益，共同建立民間的監督調解與建構處理模式，畫廊協會當初創建任務之一，建立合理的市場秩序，維護公義基準的理想終能逐步實現。

藝術品鑑定鑑價制度化創建

國內藝術市場已有規模，但至今缺乏具公信力之藝術鑑定機制，贗品問題難有公正之解決，鑑定報告來源、手法、品質參差不齊，當世界各國開始制訂政策及法規嚴加規範藝術市場，可能會為台灣藝術家的作品流通率、能見度帶來負面影響。早在1992年9月16日，畫廊協會成立之初，就曾召開第一次的藝術品鑑定會議，另依據中華民國畫廊協會成立大會手冊中也記載著《中華民國畫廊協會1992年度工作計畫書》，工作內容包括設立「美術品真跡鑒定委員小組」，以提供美術品真跡鑑定服務，可見30年前協會的成立就已意識到鑑定等

相關議題對產業秩序的影響。

　　2003 年 6 月 11 日畫廊協會完成《中華民國畫廊協會受理藝術品鑑定暨鑑價辦法》、《中華民國畫廊協會藝術品鑑定暨鑑價委員會設置辦法》之修訂；2007 年鑑定鑑價開始建立專業服務項目，籌組成立「中華民國畫廊協會鑑價委員會」；2008 年制定《社團法人中華民國畫廊協會受理藝術品鑑定鑑價辦法》，建置完整工作流程與文件；2010 年《社團法人中華民國畫廊協會受理藝術品鑑定鑑價辦法》進行修訂。

　　近年來國內已有純熟科學鑑識技術，亦有豐富的文物修復經驗，但人文與科技的領域遲遲未獲交集，且國內尚無系統化之藝術鑑定教授之傳習課程，修復與鑑定卻亟需經驗傳承。另外，藝術鑑定科技之使用費用相當高昂，但作為證據於法院呈現佐證時，又常會因為諸多人為心理因素喪失證據效力。

　　為因應國家文化戰略、社會、經濟、產業與民生需求，整合政府跨部門資源，畫廊協會附設台北藝術產經研究室於 2016 年啟動「藝術品鑑定機制與資料庫先導建置服務計畫」，並擬定五項目標、策略及行動：

　　第一：奠定台灣的藝術鑑定地位與優勢領域——推動重點包括三方面：建立「藝術鑑定案件資料庫」、「學術型探索未知及解決問題之機制」，及「建立產學合作及利益衝突之規範」。團隊亦建議文化部會同相關部會與單位積極研訂「台灣藝術鑑定戰略綱領」。

　　第二：推動台灣藝術鑑定永續發展——成立「藝術鑑定學會」，透過推動宏圖方案，期能銜接上游學研與下游產業，整合科學鑑定評估

資訊、建構永續經營能量；建立決策評估機制、解決藝術鑑定爭議。推動策略聚焦產官學研合作方式，國際頂尖公司的引進，與中國及歐美關係連結優勢的運用。制定永續發展方案，應整體考量生態系統之生生不息；推動永續發展政策，應整合政府及民間部門，使各盡其責、克竟全功。

第三：提升台灣藝術科學鑑定之優勢領域與產業動能——推動方向著重建構「科學檢測識別系統」、「認證備案系統」、「案件資料庫」，提升台灣藝術科學鑑定之優勢領域，建立市場秩序、正常流通管道，健全整體藝術生態。

第四：解決台灣的鑑定人才危機——推動方向著重建立鑑定專業證照制度、發展專業訓練與人力加值培訓產業、提高人才吸納之國際競爭力。

第五：國際合作——為加速落實上游研發成果產業化，建議整合產、學、研界人才，透過產業聯盟、共同研發及授權等雙贏模式，加速藝術科學鑑定成果國際化及產業化。推動台灣與國際間的科研交流及產業互動，積極進行研發成果的推廣與媒合，引進國際頂尖公司的專長能力，間接促進與國際產業的實質合作。

為了完成「藝術品鑑定先導服務計畫」目標，於 2016 年至 2017 年陸續進行 8 場研討會議，包括藝術鑑定平台建置與技術資源整合、藝術鑑定專家證人與法律保障制度、藝術鑑定平台與監督機制設立、藝術鑑定制度建置與政策法規發展、技術藝術史（technical art history）專家座談會及藝術品科學檢測國家標準學術研討會。會議中，與法學、修復、史學、博美館、藝廊產業等領域的先進賢達，為

國內藝術鑑定的發展擬定「藝術鑑定制度化及效用範圍」之計畫結構。

除了廣納各領域的專家提供各自實務經驗或學術研究的建議以外，也分組從法規、資訊、管理等層面研擬鑑定流程標準化，登錄格式及用語規格化及修復機制，進而搭配合宜稅制及鑑定人、實驗室的認證制度，待鑑定機制成熟並廣為國內大眾所認知接受後，將有利未來國內的鑑價機制繼續成形。

2018 年 12 月《TAGA 鑑定價業務申請委託辦法與流程說明》進行第二次修訂相關辦法，並於同年制定《社團法人中華民國畫廊協會鑑定鑑價委員會組織規則》。

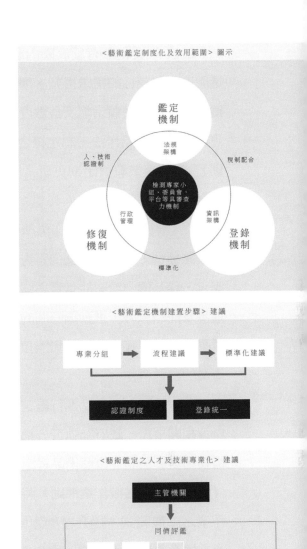

上圖：藝術鑑定制度化及效用範圍。
中圖：藝術鑑定機制建置步驟。
下圖：藝術鑑定之人才及技術專業化。

　　2021 年文化部有感於國內藝術產業結構日益複雜，相關資訊的透明度和普及性的需求提升，準則制定對於國內藝術產業發展具有關鍵的影響性，在蕭宗煌次長數度召集台灣藝術品鑑定鑑價相關組織及專家擬參考國際作法，制定符合產業需求之《藝術品鑑定鑑價作業準則》，且隨產業發展定期更新，以作為我國推動藝術市場與文化金融健全發展之基礎條件。

　　然《藝術品鑑定鑑價作業準則》應結合產、官、學、研，起始定位國家標準，擬定方法交由官方審查並擬定法案，並且檢視產業界之需求，作為國內產業能量暨與國際對話能力之主要表徵，以促進產業進步及前瞻思考，推動國際間的科研交流及產業互動，積極進行研發成果的推廣與媒合，引進國際頂尖公司的專長能力，間接促進與國際產業的實質合作。

　　有鑒於國內藝術品進行鑑定鑑價執行業務大多涉及司法與人民資產等相關事務，政府為執行公權力與保障人民財產、維護產業秩序之需要，對於民間從事藝術品鑑定鑑價事務，應負有監管之責任，制定《藝術品鑑定鑑價作業準則》將有助於提供產業執行藝術品鑑定鑑價作業之準據範式，提升優勢領域，建立健康市場秩序、正常流通管道，健全整體藝術生態。文化部即於 2021 年 8 月委由台北藝術產經研究室進行「藝術品鑑定鑑價作業準則暨人員培育機制」計畫。

　　該計畫重要議題包含：「藝術品鑑定鑑價作業準則建置」、「制定產業準則作為發展國家標準體系與國際標準接軌」、「提供產業執行藝術品鑑定鑑價作業之準據範式」及「建立藝術品鑑定鑑價人員訓練之基石」。為此，台北藝術產經研究室執行長柯人鳳舉辦多場專家諮詢

會，邀請產官學法研等各界專家，針對「藝術品科學檢測作業準則」、「藝術品評價作業準則」及「藝術品鑑定作業準則」等主題進行探討。並在執行計畫過程中，舉行「科學檢測、鑑價與鑑定」領域共9場專家諮詢會，串聯45位專家、40間國內專業機構共同完成《社團法人中華民國畫廊協會藝術品鑑定鑑價作業準則》擬定任務，該準則由「科學檢測」、「資產評價」與「鑑定作業」三大領域組成，為視覺藝術產業向前建立一大里程碑。

2021年10月13日，專家諮詢會——藝術品評價作業準則。

2022年1月19日,召開藝術品鑑定鑑價人才培育專家諮詢會。

6. 引注能量　善願功德之力

　　中華民國畫廊協會為依法設立之社會團體，非以營利為目的。致力於藝術產業推動之餘，也積極參與並舉辦各項公益活動，傳達藝術之美，用藝術的展示、拍賣及行動等方式來傳遞愛的能量。翻開畫廊協會的公益活動歷史，往往是結合藝術家、畫廊主、藏家三方力量，以協會活動或藝術博覽會為平台的善行之舉，而協會最早辦理的義賣活動是在 1993 年。前理事長劉煥獻回憶當年指出：「當時聖嚴法師要在金山成立世界佛教教育園區，收藏界的朋友就找我來負責藝術品義賣活動，當下我也募集了不少藝術品，義賣的錢就捐給法鼓山，後來慈濟及佛光山也都仿效這樣的做法。記得有一年佛光山在台北義賣，張大千一張畫賣了 2,500 萬，一位善心人士拍得之後又捐出來，然後又拍了 2,500 萬，所以張大千那張畫前後共賣了 5,000 萬。藉此可知台灣人真有愛心，而畫廊協會則扮演了另外一種角色，就是收藏界捐錢救助各界的主要媒介，畫廊協會也發揮了很大的力量去支持。」

　　1999 年台北國際藝術博覽會即將開辦之際，台灣發生了驚天動地的 921 大地震，造成嚴重災情及死傷，眼下各界都在舉辦募款活動幫助受災戶重建，台北國際藝術博覽會在九二一大地震國殤中依舊堅持舉辦，為協助 921 震災受損學校重建，畫廊協會於 12 月 19 日台北藝博展期間，號召藝術圈捐贈藝術品，舉辦「希望再建工程——921 關懷總動員」藝術品慈善拍賣會，募集 200 多件藝術作品，當中不乏大師

名作：朱銘的銅雕、劉其偉的彩畫、柯錫杰、席慕蓉、李梅樹等人的作品。會後共募得 800 多萬善款，全數所得捐作慈濟 921 災區學校重建之「希望工程」基金。前理事長洪平濤說：「這算是台北藝博史無前例的創舉，當時想法很簡單，協會設立就是以從事公益為目的，為善盡協會成立之目的及社會責任，轉而向畫廊及藝術家徵集藝術作品進行拍賣活動，以捐助震災。」

洪平濤回憶時表示：「拍賣會是與佛教慈濟慈善事業基金會合辦，當下還邀請佳士得 Christie's 拍賣行負責亞洲地區的頂尖拍賣官來協助，拍賣會深具國際性及專業性，而拍賣會的主持人即是時任秘書長的陸潔民，參與拍賣的人以一般收藏家為主，台下坐了許多貴賓，時任副總統夫人連方瑀也蒞臨會場。拍賣會共募得新台幣近 800 萬，該款項後來悉數捐給慈濟功德會運用於重建災區學校。」

2007 年 9 月 1 日至 30 日中華民國畫廊協會，邀集共 18 家台灣畫廊於日月光國際家飾館展出，並為籌募財團法人台灣癌症基金會「癌友關懷教育中心」年度營運費用及第二階段推動獎勵癌症臨床研究及癌症治療補助方案，中華民國畫廊協會與台灣癌症基金會及日月光集團共同舉辦「聯合畫作義賣展暨抗癌慈善拍賣晚會」，藉由藝術拍賣的募款方式，讓更多人在參與藝術賞析的同時，有機會發揮愛心關懷癌友，讓癌友們得到更適切的照顧與服務。

其中「抗癌慈善拍賣晚會」，由當時台灣癌症基金會董事長暨立法院院長王金平、日月光集團董事長張虔生、中華民國畫廊協會理事長蕭耀，共同擔任慈善拍賣晚會主人。晚會的拍賣官則由中華民國畫廊協會資深顧問陸潔民擔任，整場拍賣會流程進行、交易規畫，完全比

照蘇富比、佳士得國際拍賣會等級進行。

2009 年 8 月 6 日至 8 月 10 日間，颱風莫拉克侵襲台灣所挾帶破紀錄的降雨量，造成台灣中部、南部及東南部嚴重水災，淹水、山崩與土石流，其中尤以高雄甲仙的小林部落滅村事件最為嚴重。同年 9 月 5 日至 6 日，台北國際藝術博覽會結束之後，文建會主動邀請畫廊

協會共同舉辦「當我們同在藝起」聯合賑災計畫，畫廊協會除捐出當屆藝博會門票收入 148 萬予紅十字總會，也在會展上開設畫作義賣專區。由於義賣活動受到民眾及藝術家的熱烈響應，共收到 66 件藝術作品，包含楊英風、劉國松、李錫奇、古干、林順雄、黃光男、劉其偉等大師作品，展期則義賣出 20 件作品，募得 717,800 元賑災款項，部

2009年八八風災，畫廊協會發起「當我們同在藝起」聯合賑災義賣，圖中為時任理事長蕭耀。

分畫廊也捐助了現金。為延續藝術界的愛心，文建會也特別在藝博會結束後一週，辦理第二階段的義賣會，為 40 多件藝術品進行拍賣，總計「當我們同在藝起」聯合賑災計畫共募得現金 2,731,400 元，善款捐贈八八風災受災戶，展現畫廊協會的公益使命。

2011 年畫廊協會基於偏鄉地區藝術教育資源不足，期待能和更多藝術愛好者分享「藝術，來自於愛」的動人感受，於台北藝博期間啟動「One Love, One Art」寒冬送暖義賣專案。第一階段以徽章設計徵件的方式展開，國際知名策展人陸蓉之與藝人黃子佼、阿信與許多知名藝術家都參與徵件活動。

第二階段則評選出兼具創意和藝術感的優勝設計，印製成實體徽章，在 ART TAIPEI 展出期間進行義賣。現場也放置捐款箱，每位捐款者皆可得到設計徽章一枚。義賣所得全數捐贈予屏東縣原住民文教協會，用於偏遠地區的藝術教育，也邀請 20 位排灣族小朋友親至台北藝博參觀藝術作品，並演出了多首原住民樂舞表達感謝，讓藝術的愛與美好成為實際行動。

2012 年畫廊協會延續「One Love, One Art」專案，張學孔理事長提出與屏東縣原住民文教協會合作《部落學童公益攝影》計畫的構想，邀請歌手陳綺貞深入八八風災受創的屏東縣霧台鄉谷川部落，和部落孩童一起拍攝部落生活的場景，也讓部落孩童們從「受助者」的身分轉換為「藝術創作者」，並藉由孩童們清澈純淨的眼睛與攝影的紀實性，紀錄下家族和部落土地在風災後的變貌，也看見了八八風災後，原住民部落的「另一片風景」。

2012 年台北藝博公益展區則展出陳綺貞的 7 幅攝影作品與 20 多位

部落孩童們的攝影作品，並進行義賣活動，義賣收入全數捐贈給屏東原住民文教協會興建圖書館暨課輔中心，嘉惠原鄉學童。除了台東原住民文教基金會，2012 年台北藝博同時邀請了台東基督教阿尼色弗兒童之家、中華民國兒童燙傷基金會的學童來參觀展覽，希望透過藝術的力量，讓更多溫暖充滿你我。

2011年，ART TAIPEI「One Love, One Art」原住民小朋友表演合影，O字下方為時任秘書長朱庭逸。

第五任秘書長朱庭逸對於 2012 年公益展區回想:「當年藝博會曾設置一個展區懸掛孩童用拍立得相機拍攝的攝影作品,透過孩童們靈魂之窗來看見重建中的希望與勇氣。當時也發起公益義賣活動回饋支持部落,歌手陳綺貞就捐贈她到部落拍攝的攝影作品來響應這場公益義賣,希望喚起更多人關注偏遠地區的教育問題。感動的是,孩童來參觀時,也穿著傳統服飾在展區獻唱,當下充份感受到偏鄉小孩的純真,可以看到每個人眼睛都是很閃亮的。那一次協會還招待他們住劍潭青年活動中心,算是充實的兩天一夜的行程。」

2013 年則邀請歌手林宥嘉擔任「One Love, One Art」藝術公益大使至屏東縣三地門鄉達瓦達旺部落開設寫生工作坊,和 26 位原住民孩童一起聽長老說故事,也一起在山林裡寫生創作,創作出的作品現身台

北藝博會公益展區展出,將透過義賣回饋災區作為重建圖書館、添購圖書的教育基金。

2018 年至 2019 年,為啟發孩子由文化中尋找靈感及學習色彩,中華民國畫廊協會與學學文化創意基金會合作,成為策略聯盟夥伴。於台北藝博會規畫「學學公益展區」,舉辦「十二生肖藝

2012年,ART TAIPEI「One Love, One Art」現場展區。

術家彩繪助學特展」，2018 年展出生肖鼠年到豬年共 12 件藝術作品，
2019 年則展出 60 件 12 生肖作品。募款所得全數投入學學文化創意基
金會在各縣市的臺灣文化色彩教育課程。

　　為扶植時尚產業創新發展，提升台灣時尚產業國際能見度與形
象，2021 年文化部文化創意發展司委託台北國際藝術博覽會首度於
ART TAIPEI 2021 打造「時尚藝術跨界特區」。邀請台灣最具代表性的

「ART TAIPEI 2021時尚×藝術跨界特區」，結合時尚與藝術展出。

時尚首席設計師——Isabelle Wen 溫慶珠設計總裁擔任此展區之藝術總監，策畫「ART TAIPEI 2021 時尚 × 藝術跨界特區」，並於展覽期間連結慈善藝術拍賣。由每組參展單位提供一套服裝作品，做為公益拍賣之競標物。最後於展會結束後，另擇一日舉辦拍賣開封儀式，每件服裝設計作品將由最高出價者奪標。同年 11 月 5 日在高雄舉辦「ART TAIPEI 時尚藝術跨界特區公益拍賣開箱暨捐贈儀式」，拍賣所得由文化部指定捐助高雄市尼布恩人文教育關懷協會，幫助曾榮獲「2018 世界合唱比賽」（2018 World Choir Games）「有伴奏民謠組

中華民國副總統賴清德（左2）參觀ART TAIPEI 2021 無國界醫生基金會特展，左1為台灣無國界醫生基金會執行長鄔荻芳（Ludivine Houdet）、左3為文化部部長李永得、右1為特展策展人謝佩霓、右3為畫廊協會理事長張逸羣。

Open Competition」項目金牌的「原民兒少合唱團」繼續巡演圓夢。

2021 年，新冠肺炎疫情肆虐，又適逢國際人道救援組織無國界醫生成立五十週年，畫廊協會也藉由台北藝博會與財團法人無國界醫生基金會聯手舉辦馬格蘭攝影通訊社紀實影像特展「〔 〕所在：醫療行動 50 年」攝影特展，邀請知名策展人謝佩霓擔任台灣的客座策展人，展出五位攝影師的四十三件作品，聚焦當代難民與流離失所者的生存境況，亦見證了無國界醫生正在進行的醫療行動以及當下人道危機的現實。展覽期間副總統賴清德在文化部長李永得與畫廊協會理事長張逸羣的陪同下，觀看了每一幅作品，頻頻詢問作品的內容，並當下允諾會交由相關部門來協助募集所需醫療物資和善款。策展人謝佩霓在其策展論述結尾引用鄂蘭（Hannah Arendt）所言：「每個小我理應關懷大我，唯有明白了人類的處境，人的存在才有意義；唯有取得共識，吾人才能共創價值，一齊超越人間疾厄苦難。」此言恰能道出畫廊協會匯聚眾人之力，引注能量、善行公益的社會關懷之情。

藝術・產經・研究室

疫情帶來的衝擊與國家發展需求　從產業升級談起

　　席捲全球的嚴重特殊傳染性肺炎（以下稱 COVID-19），因各國實施嚴格的疫措，使得全球經濟發展萎縮，藝文產業受到嚴重的衝擊，基於經濟景氣復甦的緊迫需求，世界各國在緊密施行防疫計畫後，疫苗接種率提似升、疫情受到控制，陸續採取解封政策。根據媒體報導，2022 年歐洲各國已經陸續放寬疫情限制，觀光潮也逐漸復甦，我國目前除對內逐步調整因應疫情管理措施外，也朝邊境鬆綁規畫中。面對政府預計開放邊境的策略，與隨之而來的觀光潮，是我國視覺藝術產業發展的關鍵契機，如何把握當下疫情期間，以最有效率的方式，備整視覺藝術產業的競爭力，特別是提升畫廊產業的國際能見度，是台北藝術產經研究室自成立以來長期關注的發展核心與關鍵。

　　面對全球化高度競爭的情勢，藝文產業在疫情期間受到嚴重的衝擊，許多實體的藝文活動，不得不暫時停止，有些藝文機構甚至永久關閉。臺灣在 2021 年與 2022 年上半年，也面臨類似的難題，文化部提出「藝文紓困政策」，已從 1.0 編列到 4.0，畫廊產業亟需要在最短的時間內提升國際能見度。我國雖然是東亞最早發展現代商業畫廊的國家之一，然而多年來畫廊產業忽略檔案與資料管理的重要性，在當前資訊經濟的時代，能掌握正確可靠的訊息是最有力的關鍵，因此有

鑑於此項需求，台北藝術產經研究室向國家藝文基金會（以下簡稱「國藝會」）提出「1960-2020 台灣畫廊檔案社會網絡脈絡」調查研究計畫，透過檔案學、文化生產與社會網絡理論為基礎，採用質性與量性混合的研究方法，針對量性資料與非結構性資料進行分析，從核心議題：藝術與藝術家是如何被不同時代所認知與接受？畫廊的藝術展示如何

從Google trend的關鍵字搜索，可以看出從2004年至今2022年，公眾對美術館的熟悉遠遠大於藝博會，而公眾對畫廊的熟悉度是非常低。

反映時代需求？梳理出 1960 年代到 2020 年台灣畫廊藝術社會網絡結構。目的是整理出藝術市場發展的藝術史，用以補足台灣藝術史研究的社會面向。

有感於進行研究與調查時，時常缺少畫廊產業的基礎資料，自 2016 年台北藝術產經研究室開始籌畫建置《台灣畫廊產業史料庫》（以下簡稱「史料庫」），在 2017 年榮獲文化部計畫補助，根據檔案學裡的後設資料概念模式，以都柏林核心集（Dublin Core，簡稱 DC）為範本，從《雄獅美術》與《藝術家》兩份具有公信力的藝術雜誌刊登的藝文展覽訊息版面，依照名稱權威檔建置方式，進行資料庫建置工作。截至計畫提出為止日期，已經完成自 1960-2005 年畫廊藝訊的建置工作，超過 4 萬筆的畫廊年表，累積一筆相當有用的大數據資料，目前建置的工作仍然持續中。此外也正在進行畫廊權威檔建置工作，將國內畫廊的歷年展示經歷，逐一建立檔案。

根據目前現有的文獻資料，臺灣在 1960 年代後陸續開始出現商業畫廊，例如「台陽畫廊」、「聚寶盆」、「海雲閣畫」等，藝術品消費者多為駐臺外交官與美軍顧問團、以及來台的外國觀光客等。1970 年後臺灣在內政雖然逐漸趨於穩定，卻面臨國際情勢的巨變，臺灣不得不退出聯合國後，在 1970 年代末期失去國際政治舞台。這期間國家藉由內政建設、開發工業、金融業與 IT 產業，培養出一群行走國際的企業，與此同時，國內商業畫廊興起，逐漸形成藝術市場規模的關鍵時刻。1983 年 12 月臺北市立美術館的成立，象徵台灣藝術生態的在地扎根與萌發，1980 年代中期台灣經濟起飛帶動台灣的股票與地產市場發展，兩岸開放往來，海外留學學成歸國的青年知識分子，

帶來新的觀念與藝術思潮，儘管 80 年代中期「台北市第十信用合作社」經濟犯罪案，以及 80 年代末期股市開始泡沫化，卻使得民間的投資熱錢流向藝術市場，1990 年建築師白省三開設台灣第一家拍賣行「傳家藝術交換與拍賣中心」，1992 年由國內畫廊業者組成的「社團法人中華民國畫廊協會」舉辦「中華民國畫廊博覽會」，同樣這個時期，國際兩家著名拍賣行蘇富比與佳士得在台北正式舉辦拍賣會，台灣才真正具有完整的藝術市場機制。

　　由於整個台灣畫廊產業史長期以來並未受到學術界的關注與投入

研究，推究可能的原因之一在於畫廊產業的史料得來不易，有些資料甚至是隨著畫廊創辦人辭世，或是畫廊結束營業而散佚。有鑑於此，中華民國畫廊協會附設台北藝術產經研究室（以下簡稱台北藝術產經研究室）開始著手規畫建置「台灣畫廊產業史料庫」，內容包含「畫廊年表」（畫廊藝術檔案）、「書冊」、「中華民國畫廊協會會史」以及「畫廊權威檔」等四大項目。與藝術家在畫廊產業活動與發展歷程最直接相關的，就是「畫廊年表」，是臺灣畫廊產業發展史重要的實證資料。

此外，奠基於歷年研究的相關成果（如「臺灣畫廊口述歷史採集計畫」、「臺灣畫廊・產業史年表」出版）之上，為加強蒐集史料，建構史觀，為後續的加值運用提供基礎，並提出詮釋資料的重點方向，特委託台灣藝術田野工作站進行「臺灣畫廊展覽史委託研究」，此研究計畫為時三年，分階段建立戰後臺灣畫廊的展覽史檔案，以畫廊為主體，各自建立年表。過程中，就年表中與畫廊展覽有關的藝術評論及文章（非新聞報導），另予以專篇建檔，同時篩選具美術史或時代性意義的展覽活動，建立檔案。針對不同的年表及檔案進行綜合分析，同時參研相關文獻史料，以建構畫廊展覽活動的歷史脈絡，梳理出畫廊展覽史觀，並奠定畫廊協會在臺灣藝術界的發展史觀與社群論述。

接續，規畫一個能長期有效、且適應數位環境需求的藝文環境備整計畫：《城市藝術地圖──製作台灣畫廊權威檔》。此項計畫援引自檔案學的建置學理與技術，為畫廊機構製作可信度且資訊完整的履歷表「畫廊權威檔」，把國內的「畫廊權威檔」，靈活運用在出版指南手冊，並透過整合國內城市官方網站與駐外單位資源，讓國內外人士都

能快速查找畫廊以及迅速了解每家畫廊的基本資料與特性。

檢視東亞近年視覺藝術市場發展現況

世界各國因應 COVID-19 期間帶給藝術市場發展顯著的影響，包括加速藝術產業數位化，驅動「非同質化代幣」(NFT) 交易模式的興起；以及，自 1990 年起國際經濟情勢轉變，亞洲新興市場富人急速增加，自 2010 年後亞洲藝術市場開始明顯增長，根據 Artprice 統計，2011 年全球藝術拍賣總收入 115 億美元，比 2010 年成長 21%，以亞洲藝術市場增長最快，交易佔比 43%。許多西方著名畫廊都開始往亞洲移動，香港因為具備了全球主要樞紐藝術市場的三個基本條件：（1）財富（例如足夠的資本與健全的金融體系），（2）相當程度的文化軟硬體基礎建設，包含優質的公私立美術館、緊密的畫廊網絡、拍賣公司、足夠數量的藝術專業人士（例如鑑定鑑價專家、專業藝術評論者），以及（3）健全的行政體系與監管措施，這三者構成藝術市場運轉的重要機制，使得香港成為當今東亞藝術市場的重鎮。

有了香港的案例，東亞其他大都會也急於發展藝術產業，例如韓國的首爾、日本的東京、東南亞的新加坡、以及中國的京滬廣一線城市等。除了中國的大都會有其獨特的發展模式之外，其餘東亞城市莫不積極爭取國際藝術市場資源。

觀察 2022 年亞洲藝術市場陸續發出幾項續息，包括斐列茲藝博會（Frieze）集團與韓國畫廊協會（KIAF）合作，於 2022 年 9 月 2 日至 5 日，在首爾市中心江南區的 COEX 舉辦「首爾斐列茲藝博會」。

巴塞爾藝術展母公司 MCH 集團將與 The Art Assembly，於 2023 年 1 月 11 日至 15 日（1 月 11 日為貴賓預展日），在新加坡金融區中心的濱海灣金沙會展中心，共同舉辦「ART SG 新加坡國際藝術博覽會」，首席合作伙伴是瑞銀集團（UBS）。任天晉（Magnus Renfrew）在 2022 年 6 月 9 日宣布，於 2023 年 7 月在日本首度東京西南方的橫濱會議中心，舉行一個全新的當代藝術博覽會「Tokyo Gendai」。這個藝博會同樣由 The Art Assembly 執行，受到日本觀光廳的支援，顧問成員包含歐美與亞洲（含台灣）著名畫廊負責人。目標是日本新一代的收藏家。

從上述藝博會的訊息，可以看到首爾、東京與新加坡似乎試圖在香港 2020 年開始施行香港《國安法》後，力圖發展成亞洲藝術市場

藝博會	香港藝博會 香港巴塞爾	台北當代	首爾斐列茲 藝博會	ART SG 新加坡 國際藝術博覽會	Tokyo Gendai
創辦日期	2013年	2019年	2022年 9月2日至5日	2023年 1月11日至15日	2023年7月
舉辦地點	香港會議 展覽中心	台北世貿 （或南港世貿）	首爾COEX	新加坡金沙 會展中心	東京橫濱 會議中心
創辦｜總監	任天晉	任天晉	韓國畫廊協會 Patrick Lee	任天晉	任天晉
合作方	瑞士MCH集團	ARTHQ	倫敦「斐列茲藝博會」 （Frieze）集團	瑞士MCH集團、 The Art Assembly	The Art Assembly
金融合作方	瑞銀集團 （UBS）	瑞銀集團 （UBS）	德意志銀行	瑞銀集團 （UBS）	瑞銀集團 （UBS）

表一、彙整自東亞5個大城市國際會展集團進駐舉辦的藝博會，不含中國的一線城市，可以看出資源的集中，以及形成的網絡。資料來源：©2022台北藝術產經研究室。

的重鎮；而且這三項國際藝博會，是由歐洲藝博會集團與亞洲的藝術單位共同合作，透過這樣的方式，進行藝術界跨國資源的重組，進駐到東亞的幾個重要都會的藝術市場，在國際銀行集團的支撐下，串聯香港、台灣，到新加坡與東京四個地方的畫廊、收藏家、藝術家與客群的資源，這將會帶給在地的畫廊產業（例如臺灣）相當大的衝擊與競爭，形成國際 vs. 地方的市場兩極分化。好處是：國內的藝術家可以透過參展跨國藝博會的畫廊，向不同國家展示自己的作品，提升知名度，並且有機會進入國際藝術市場網絡；相對的缺點是：無法進入國際市場的藝術家與畫廊，他們的客群與藝術市場內的地位，就侷限在地方，很大的危機是被迫處於市場中低價位的區間；當然也有畫廊認為，只要經營好藝術家，作品好，自然就有資深的優質收藏家來，毋須要花錢參與國際藝博會。從中值得思考的一個問題是：臺灣本地的畫廊面對如此險峻的環境，是否有一個最容易操作、而且可以整合現有的資源，結合數位科技，提升與擴大畫廊能見度的策略？

時代發展趨勢：從知識經濟到資訊經濟的轉變

回顧台北藝術產經研究室在 2011–2014 年執行台灣畫廊口述歷史採集計畫時（第一、二、三期），發現國內畫廊業者資料檔案管理能力有待提升，進而系統化建置藝術品流通與展覽紀錄，並結合史料研究，以期應用在藝術品鑑定鑑價領域。為了強化國內畫廊檔管觀念，彌補台灣藝術史中屬於產業觀點的資料匱乏及研究缺口，因此經過多次的專家會議，並且比照國內外重要美術館（博物館）典藏部門所設

計的資料庫模式，以及文獻檔案機構的製作技術，確定網站平台的定位與架構，自 2016 年展開『台灣畫廊產業史料庫』的籌備作業，進行一連串後設資料 (Metadata) 的設計與建置諮詢，參考蓋提信托基金對藝術與文化遺產相關 Metadata 所作的對照表為基礎，以及其他相關 Metadata 所採用的標準，至 2017 年 6 月獲文化部專案性補助的支持下，正式啟動並於同年 12 月完成上線，這也是全球華語地區首次以展覽資料為主，為畫廊產業發展史建置的資料庫。

初期的任務，是以時間為主軸，自 1960 年代起，把國內畫廊每個月舉辦的展覽資訊，彙整並建置「畫廊年表」。在完成 1960-2000 年的「畫廊年表」後，史料庫團隊發現：國內畫廊的資料破碎且查找困難，國際藝術家的相關資料引進也較為片段不全。為因應 21 世紀以資訊為主的知識經濟時代，面對全球化高度競爭的國際市場環境，自 2021 年起著手進行「畫廊權威檔」的製作。『台灣畫廊產業史料庫』也在 2021 年底完成改版升級工程，特別規畫「畫廊權威檔」與「藝博會權威檔」，把 2011-2014 年執行台灣畫廊口述歷史採集計畫內容所提到的畫廊與參展的藝博會，收錄其中。

在史料庫團隊進行建置工程的同時，同（2021）年 9 月以實驗性質的方式，首次舉辦畫廊權威檔工作坊，協助參與工作坊的畫廊進行資料的盤點、整理以及建置他們自己的畫廊權威檔。參與畫廊權威檔工作坊的畫廊經營者，透過建置權威檔的過程不僅能整理過去的經歷，同時了解經紀的藝術家在市場發展的動向，並且從檔案資料中理解自身的優勢與機會。

基於已經有製作畫廊年表的經驗，同時也在 2021 年 9 月，通過

國藝會補助計畫「1960-2020 台灣畫廊檔案社會網絡脈絡」研究計畫」，在 2021 年 11 月【2021 年文化的軌跡：文化生態永續： 串連或失聯？】學術研討會，「以檔案作為研究方法論」為主題發表研究論文，同時期進行「畫廊權威檔」工作坊與檔案製作的經驗，同時也陸續訪談畫廊業者的看法。經過資料整理與分析，確定「畫廊權威檔」對於畫廊業者的履歷與公信力的重要性，因此提出此項具有整合資源、且跨域的藝文公共服務計畫。

畫廊權威檔的核心是畫廊機構每次展覽的經歷所累積起來的，因此製作畫廊權威檔的基本技術，從製作畫廊年表開始。本計畫以後設

此為畫廊年表的製作格式與欄位之作業檔示意圖。資料來源：© 2022台北藝術產經研究室。

欄位概念，制定具有參照關係與檢索功能的檔案。檔案依照展覽的資料，共有 4 大類別，數個欄位。

（1）基本資料：展覽單位、展覽名稱、策展人、策展團隊、贊助單位
（2）展覽主體：藝術家（包含姓名、性別、國籍）、作品分類、風格流派
（3）展覽訊息：展覽地點、展覽地點類型、展覽時間、展覽類型
（4）資料彙整：資料來源（引文）、年表 ID、圖片（影像）ID

畫廊權威檔　凸顯畫廊的能力與優勢

　　「權威控制」沿用自圖書管理領域的重要程序，以前面所提的「畫廊年表」為例，指的是每一筆畫廊展覽資料中畫廊名稱、展覽名稱、策展人名字、藝術家名字、展覽地點、展覽類型、展覽時間等標目形式的一致化及其維護。權威控制的主要功能在於建立畫廊展覽資料檢索款目或標目的一致性，並維護其各種參照關係，利用「參照」方式，將不同的標目，指引到採用的標目中，藉以將選用的與未被選用的標目加以連繫，並說明其間的關係，保持一個完整的資料檔，以避免檢索款目的重複及錯誤，以確保「畫廊年表」品質及提高檢索之效率。包括 4 個主要處理程序：權威記錄、權威工作、權威檔、線上／自動化權威控制，其目的與功能則是在於提高資料的正確性與可靠性。提高效率，可減少煩瑣的工作，並節省查尋的時間。並可隨時更新，以加速資料處理。對收藏資料的特性有更深入的認識與了解。畫廊機構依照 (1) 核心職能：畫廊年表。(2) 基本資料：創立年、轉折、創辦人、

負責人、畫廊官網連結。(3) 參展經歷：國內外藝術博覽會。(4) 公共性與價值：重要美術館參與經歷。(5) 社會參與：公益活動。(6) 學術性：外部的研究文獻。(7) 影像（照片）製作出完整的「畫廊權威檔」。

回顧二十世紀到二十一世紀，經濟型態歷經三次的重大轉變：二戰前的傳統經濟型態，強調資本、勞動力與物資＋能源的生產方式，二戰後 1960 年代，科技技術有新的進展，國際流通越來越頻繁，因此經濟型態轉變為以知識經濟為成長的經濟運作體系：包含：(1) 知識資本；(2) 創新能力；(3) 資訊科技應用；(4) 知識社會基礎建設。知識經濟的重點是：知識是有價商品；知識是支撐產業活動的重要基礎；經濟的成效取決於知識的折舊與過時速度；知識為產出的一部份，整合了製造與服務、硬體與軟體。21 世紀因為數位科技與全球化，資訊科技與網路進展日新月異，大幅提昇了人類創造、處理、流通知識的能力，善用資訊科技與網路為產業發展的要素，因此經濟發展轉變為大規模生活應用、系統整合、與資料分析的發展模式，並透過巨量資料分析與智慧的價值所引導的物聯網生態體系顛覆式創新價值。

台灣視覺藝術市場發展的機會與挑戰

在全球化社會中，當代藝術的發展，取決於藝術界的中介組織機構與國際之間的訊息交流程度，而疫情之下邊境的嚴格控管，交通流量減少，防疫住宿費用增加，因此實體交流的數量銳減，但是，相對地，數位資訊的需求急遽成長，使用網路聯繫的方式倍增，如何能克

服疫情帶來的不利因素，持續推動畫廊產業發展，並維持與國外藏家、觀眾、藝術家等的對話，成為藝術產業面臨的一大挑戰。

我國政府多年來輔助藝術發展，不遺餘力，但是比重偏向支持公立機構（如美術館）營運、藝術教育推廣，以及人才培育等項目，在研擬藝術市場發展策略，卻顯得相當保守，例如爭議多年的稅制問題，直到 2021 年 11 月 19 日《藝術品拍賣課稅新制》修法後的子法規，才正式出爐。減免稅的內容，相對香港、首爾、新加坡等地而言，減免額度少、條件要求比較多，便利性不高。此外，國內在藝術產業發展的專業研究，數量相當稀少，國家對於畫廊產業提供的輔助資源也不多。國際交流部份，以申請參加國際展覽的方式，透過審查機制，給予些微補助，這也凸顯國內官界與學界不理解藝術市場對藝術界的重要性：過於強調美術館的地位，輕忽畫廊對於藝術家職涯發展的重要性，使得國內畫廊產業忙於在現實世界立足與生存，並無過多的能力發掘與支持藝術家創作，連帶地，影響最多的是藝術家職業發展受到限制，能創作優質的、且具國際競爭力作品的藝術家，數量相當稀少。這也是目前國內藝術生態亟需突破的挑戰。

藝術品鑑定鑑價準則制定目的與其必要性

隨著藝術經濟全球化、相關資訊的透明度和普及性的提升，藝術與金融的關係益發密切，從早期的藝術收藏發展至今日藝術品金融化，藝術品成為分散風險的投資標的之一。根據《2016/17 亞太藝術市場報告》調查發現，藝術品除了成為企業資產配置的選項，連帶為

企業品牌建立形象，進而達到文化保護與傳承實踐企業社會責任的使命。問題是，國內的文化產業環境是否已經準備好，讓企業承擔文化保護與傳承之使命與責任？經文化部、金管會及證交所啟動協調後，2019 年 6 月，文化部獲證交所函覆同意將「促進文化發展」明確納入《上市上櫃公司企業社會責任實務守則》的「維護社會公益」範疇中。臺灣證券交易所於 2010 年發布《上市上櫃公司企業社會責任實務守則》，建議各上市上櫃公司宜編製企業社會責任（CSR）報告書，金管會並於 2017 年規定資本額達 50 億元以上企業必須強制編製 CSR 報告書。實務守則建議以「落實公司治理」、「發展永續環境」、「維護社會公益」和「加強企業社會責任資訊揭露」為 CSR 實踐原則。為達成該等目標，首當其衝即是藝術品鑑價機制之建立與產業應用。

　　盱衡環顧世界各國開始制訂政策及法規嚴加規範藝術市場，目前臺灣法院認定藝術品真偽有幾種方法：第一，自行判斷，也就是直接去調真品來用肉眼判斷；第二，法官會判斷鑑定機關的專業度、學經歷、鑑定經驗及鑑定方式。由法院去看這些鑑定報告實質的內容，就近年案件觀察可以發現，僅依風格分析法已經無法說服法官，法院傾向委託符合國際檢測標準能力之單位執行科學檢測或鑑定業務。現今業界進行的藝術品鑑價方式琳瑯滿目，比如拍賣公司會運用自行建置的資料庫，以物件在公司經手過的交易紀錄作為物件鑑價的參照基礎，但因單一的資料來源不足以建立足夠的信度與效度，故制定能被業界普遍接受的藝術品鑑價準則屬必要行動。而「鑑定鑑價」本質為「意見」，比擬在法院判決時的「意見」，而如何將意見裡所涉及的人為因素降到最低，讓不同評價師都能藉由同一套方法執行評價作

業，即便產生不同意見，但可以把彼此的歧見消弭到最低，便是其準則之核心價值。因此，訂定準則之目的在於，以銜接國內財會之藝術品鑑價系統為藝術品評價實務的共同基礎，並以促進和維護公眾信任為主要目標，亦提供執行人員為規範道德和績效兩方面的評價實務，內容除涵蓋一般實務政策外，並針對特定領域和類型的實務政策做更為詳細的說明。

有感於國內藝術產業結構日益複雜，相關資訊的透明度和普及性的需求提升，準則制定對於國內藝術產業發展具有關鍵的影響性，文化部於 2021 年擬參考國際作法，制定符合產業需求之「藝術品鑑定鑑價作業準則」，且隨產業發展定期更新，以作為我國推動藝術市場與文化金融健全發展之基礎條件。「藝術品鑑定鑑價作業準則」應結合產官學研究，起始定位國家標準，擬定方法交由官方審查並擬定法案，並且檢視產業界之需求，作為國內產業能量暨與國際對話能力之主要表徵，以促進產業進步及前瞻思考，推動國際間的科研交流及產業互動，積極進行研發成果的推廣與媒合，引進國際頂尖公司的專長能力，間接促進與國際產業的實質合作。有鑒於國內藝術品進行鑑定鑑價執行業務大多涉及司法與人民資產等相關事務，政府為執行公權力與保障人民財產、維護產業秩序之需要，對於民間從事藝術品鑑定鑑價事務，應負有監管之責任，制定「藝術品鑑定鑑價作業準則」將有助於提供產業執行藝術品鑑定鑑價作業之準據範式，提升優勢領域，建立健康市場秩序、正常流通管道，健全整體藝術生態。

過去一步一腳印的研究成果積累

20 多年來，藝術品鑑定價一直是視覺藝術產業的重要議題，國內至今卻沒有應對的政策法規及措施。作為產業領袖的社團法人中華民國畫廊協會自 2016 年便啟動文化部委託的《藝術品鑑定機制與資料庫先導建置服務計畫》，盤點國內鑑定資源，建構匯集國內法律、

藝術鑑定先導計畫 https://taercprogramme.wixsite.com/authentication

修復、鑑定等單位之網絡平台，以及研議「鑑定機制」及「鑑定人員、實驗室認證制度」。2017年《藝術鑑定機制研究服務建議書：第一階段——藝術鑑定資料庫與鑑定機制標準化》計畫，首度在國內舉行國家級「技術藝術史專家會議」與「藝術品科學檢測國家標準學術研討會」，並書寫《藝術家總錄準則》、《藝術品科學履歷準則》、《藝術家鑑定登錄機制》、《藝術鑑定描述準則》與《藝術品科學檢測國家標準發展體系》建議書，凝聚法學、政策、修復、鑑識、藝術史、博美館各領域專家對藝術鑑定價機制的共識。

傳遞30週年「傳承、升級、創新」精神
推出文化部支持的藝術品鑑定價作業準則

近年國內藝術鑑定價資訊透明度需求顯著增加，制定產業中具公信力的準則勢在必行。延續先前成果，2021年再次受文化部委託「訂定藝術品鑑定鑑價作業參考準則暨研提人才培育機制」，在國內首度提出將鑑定鑑價以「科學檢測」、「資產評價」與「鑑定作業」三項分野，並參考國際作法，訂定《藝術品鑑定鑑價作業準則》，並書寫《鑑定鑑價人員培育機制建議書》。適逢畫協30週年，公告《社團法人中華民國畫廊協會藝術品鑑定鑑價作業準則》，以產業領頭羊之姿，首推文化部官方支持、具產業公信力的「藝術品鑑定價作業準則」，帶領完善健康的藝術市場秩序，奠定培育人才的基礎。

▍任務成果 ▍

台北藝術產經研究室完成訂定《社團法人中華民國畫廊協會藝術品鑑定鑑價作業準則》任務，為視覺藝術產業向前建立一大里程碑，準則由「科學檢測」、「資產評價」與「鑑定作業」三大領域組成：

藝術品科學檢測作業準則	藝術品資產評價作業準則	藝術品鑑價作業準則
伴隨科技發展，為確保藝術品原始狀態，科學檢測進入「非破壞性檢測技術」時代，此準則使作業機構所產出結果達成「一個標準、一次認證、全球接受」。	國際鑑價應用愈發多元，包括購藏、訴訟、捐獻、個人理財等目的，國內藝術品鑑價作業急須系統化，銜接國內財會與司法領域，助於出具一定品質的鑑價報告書。	參考國外藝術品鑑定作業準則，借鏡國內鑑識科學與鑑定人制度專業，提供「適用範圍、鑑定人資格、鑑定人與本案之利益關係」等規範，發揮鑑證作用。

▍鑑定鑑價服務 ▍

為協助企業與個人管理藝術資產，台北藝術產研究室採用由美國及加拿大兩國的權威評估機構人員組成的聯合委員會制定的 USPAP 準則（Uniform Standards of Professional Appraisal Practice），提供藝術品鑑價服務，作為整個價值評估管理體系運轉的核心基礎。其適用於個人資產、不動產、無形資產和企業價值等多種價值評量類別的質量控制標準，對藝術資產鑑價進行詳細的規範。USPAP 準則是由權威性非營利民間組織——美國鑑價基金會（Appraisal Foundation）編纂，為政府與社會所公認的產業標準，只有遵循並參照該準則的評估報告

才會受到美國國內稅務署（IRS）的承認，並具有法律意義上的價值。自 2022 年 6 月 28 日畫廊協會公告準則，提供執行藝術品鑑定價作業準則的標準，致於建立健康的藝術市場生態與秩序。擁有 30 年藝術品鑑定價服務的豐富經驗與專業團隊，滿足海內外政府及非營利機構、私人、公司的購藏、保險等需求，提供最適合委託人的服務方案。

發起台灣藝術永續聯盟（Taiwan Art Sustainability Alliance, TASA）期盼2050年實踐淨零排放

國際藝術界從關心環境議題的創作或策展，開始轉向討論自身如何實踐「淨零排放（Net Zero）」的目標，紛紛成立相關組織或聯盟，以建構藝術產業低碳解決方案，相關團體甚至制定「綠色畫廊營運準則」。有鑒於此，畫廊協會、視覺藝術聯盟、表演藝術聯盟、台北藝術產經研究室、藝科智庫與相關人員，於 2022 年 7 月 29 日召開「台灣藝術永續聯盟」發起會議決議，推選畫廊協會張逸羣理事長為聯盟第一任主席。與會人員包含：蘇瑤華理事長、張逸羣理事長、廖舒寧秘書長、范宇晴秘書長、于國華所長、駱麗真館長、胡永芬理事、柯人鳳執行長、策展人林怡華、石隆盛執行長等人，會議臺灣文化法學會與台北藝術大學分別於 2022 年 9 月 27 日及 10 月 19 日正式加入「台灣藝術永續聯盟」。2022 年 10 月 23 日畫廊協會、視覺藝術聯盟、表演藝術聯盟、文化法學會、台北藝術大學於宣告成立「台灣藝術永續聯盟」共同於台北藝術博覽會發布「綠色宣言及行

動計畫」，促進視覺與表演藝術產業減碳轉型與永續發展，為世界帶
來珍貴的改變和永續。

▌綠色宣言▐

　　台灣藝術永續聯盟深信藝術的價值，且不止於藝術。在面臨
氣候變遷，呼應「台灣 2050 淨零排放路徑」及聯合國永續發展目
標（SDGs），我們深信為改變而採取的共同行動，必能發揮影響力，
串連國際趨勢，為世界帶來珍貴的改變和永續。

台灣藝術永續聯盟於 ART TAIPEI 2022 發表綠色宣言及行動計畫。

▋鑑定鑑價大事紀 ▋

2022/6/28	・公告《社團法人中華民國畫廊協會藝術品鑑定鑑價作業準則》
2021/8-2022/3	・啟動文化部「訂定藝術品鑑定鑑價作業參考準則暨研提人才培育機制」計畫 ・舉行「科學檢測、鑑價與鑑定」領域共9場專家諮詢會，串聯45位專家、40間國內專業機構
2018/12	・第二次修訂相關辦法《TAGA鑑定價業務申請委託辦法與流程說明》 ・制定《社團法人中華民國畫廊協會鑑定鑑價委員會組織規則》（同年會員大會上通過）
2017/3-2017/11	・啟動文化部「藝術鑑定機制研究服務建議書：第一階段—藝術鑑定資料庫與鑑定機制標準化」計畫 ・舉行2場技術藝術史專家座談會、1場國家級「2017藝術品科學檢測國家標準學術研討會」
2016/10	・建置「藝術鑑定先導計畫」網站平台
2016/3-2016/11	・啟動文化部「藝術品鑑定機制與資料庫先導建置服務計畫」計畫 ・舉行6場專家座談，串聯近20位、20間國內專業機構
2010/1	・第一次修訂《社團法人中華民國畫廊協會受理藝術品鑑定／鑑價辦法》
2008	・制定《社團法人中華民國畫廊協會受理藝術品鑑定鑑價辦法》 ・建置完整工作流程與文件
2007	・建立專業服務項目 ・開始籌組成立中華民國畫廊協會鑑價委員會
1992-2022	・因市場鑑定鑑價需求增加，1992年開始提供藝術品鑑定鑑價服務
1992/6/8	・「社團法人中華民國畫廊協會」成立

█ 論壇大事紀 █

2022/10/23	·舉行2022台北藝術產經論壇TAERC FORUM《書寫臺灣畫廊產業的未來記憶 Writing the Future Memory of Taiwan's Gallery Industry》
2021/10/24	·「臺北藝術論壇」改為「台北藝術產經論壇」 ·舉行2021台北藝術產經論壇TAERC FORUM《檔案與IP Archives & IP Trends》
2019/10/18	·舉行2019臺北藝術論壇Art Taipei Forum《數位時代下的檔案館——多媒體藝術典藏的嘗試與思辨Archives in the Digital Era: The Endeavors and Speculations of Digital Material Collecting》
2018/10/26	·舉行2018臺北藝術論壇Art Taipei Forum《觀點下的詮釋——藝術生產與檔案構成Interpreting through Perspective—The Production of Art and Archive》
2017/10/21	·舉行2017臺北藝術論壇Art Taipei Forum《企業藝術購藏 Starting A Corporate Collection》
2016/10/31	·舉行2016臺北藝術論壇Art Taipei Forum《藝術鑑定 Art & Authentication》
2015/10/31	·舉行2015臺北藝術論壇Art Taipei Forum《藝術金融 Art & Finance》
2014/10/31-2014/11/1	·舉行2014臺北藝術論壇Art Taipei Forum《正負2度C×ART的負經濟效應 NEGATIVE ECONOMIC IMPACTS OF ±2℃×ART》
2013/11/8-2013/11/10	·舉行2013臺北藝術論壇Art Taipei Forum《亞洲價值 ASIAN VALUE》
2012/9/3	·舉行2012臺北藝術論壇Art Taipei Forum《亞洲氣象 ASIAN STYLE》
2011/8/27-2011/8/29	·舉行2011臺北藝術論壇Art Taipei Forum《藝術與產業中的新媒體New Media In Art & Industry》
2010/8/21-2010/8/23	·「亞洲藝術產經·台北論壇」改為「臺北藝術論壇」 ·舉行2010臺北藝術論壇Art Taipei Forum《台灣當代藝術·專業畫廊時代·亞洲當代藝術收藏》
2010/6	·「社團法人中華民國畫廊協會」附設「台北藝術產經研究室」成立
2009/8/29-2009/8/30	·舉行第四屆亞洲藝術產經·台北論壇2009 ASIA ART CONOMY FORUM IN TAIPEI
2008/8/26-2008/8/27	·舉行第三屆亞洲藝術產經·台北論壇2008 ASIA ART CONOMY FORUM IN TAIPEI
2007/5/21-2007/5/22	·舉行第二屆亞洲藝術產經·台北論壇2007 ASIA ART CONOMY FORUM IN TAIPEI
2006/5/2-2006/5/3	·舉行第一屆亞洲藝術產經·台北論壇2006 ASIA ART CONOMY FORUM IN TAIPEI
1992/6/8	·「社團法人中華民國畫廊協會」成立

▍ TAGA 畫廊經理人學院大事紀 ▍

2018/3-2018/4	·開辦TAGA畫廊經理人學院──2018精選課程，主題內容含：「藝術鑑定 ART APPRAISAL」、「藝術與法律 ART & LAW」、「藝術行政 ART ADMINISTRATION」3大類別課程。
2017/3-2017/7	·開辦TAGA畫廊經理人學院-2017精選課程，主題內容含：《財務管理課程》、《藝術品稅則課程》、《檔案管理課程》、《藝術專案管理課程》、《How To Work With A Curator?》、《藝術品運輸與報關實務課程》、《一個需要藝術的時代──陸潔民藝術市場25年心得分享！》、《藝術與法律──從案例與著作權法，談藝術作品的代理與授權》。
2016/6-2016/11	·開辦TAGA畫廊經理人學院──2016第二屆專修班
2015/7/16-2015/11/30	·開辦TAGA畫廊經理人學院──2015第一屆專修班
2015/7/16-2015/7/20	·開辦TAGA畫廊經理人學院《2015藝術導向管理課程》
2011/7/11-2011/7/13	·開辦TAGA畫廊經理人學院《2011畫廊經理人課程》
2010/6	·「社團法人中華民國畫廊協會」附設「台北藝術產經研究室」成立
2010/5/10-2010/5/17	·開辦TAGA畫廊經理人學院《2010藝術行政實務班──畫廊從業人員人才培育課程》
1992/6/8	·「社團法人中華民國畫廊協會」成立

▋參考書目▋

· ALEXANDER, Victoria D.(2006)《藝術社會學：精緻與通俗形式之探索》。(張正霖、陳巨擘，譯)。(原著出版於 2003 年)

· CHIEN, Amelia(2018)，〈藝術博覽會作為城市文化之媒介〉。AMELIA CHIEN網站。

· DANTO, Arthur C.(2010)，《在藝術終結之後：當代藝術與歷史的藩籬》。(林雅琪、鄭惠雯，譯)。(原著首次出版於1997 年)

· 王秀雄(1995)，《臺灣美術發展史論》。臺北：國立歷史博物館，1995 年。

· 朱貽安(2021)　，〈一個經濟學家眼中的亞洲藝術市場發展——克萊兒·麥坎安德魯專訪〉。ARTouch，【藝術產業】。

· 吳介祥(2016)，〈藝術鑑定的全球風雲〉，典藏ARTouch【藝術新聞】。

· 吳漢鐘(2016)，藝術品科學履歷之建置及其應用。台北市：台北藝術論壇。

· 吳峻興、丁一賢(2011)，〈運用社會網絡分析法與網路探勘技術以發掘部落格之仇恨團體〉。國科會計畫編號：NSC 99-2140-H-390-029。

· 呂佩怡(2018)，〈複數歷史之必要：邁向全球藝術視角下的「臺灣展覽史」〉。《共再生的記憶：重建臺灣藝術史學術研討會論文集》，頁 161-186。

· 李宜修(2010)，〈1980-2000 年代台灣藝術(美術)環境與藝術經濟發展之關係探析〉。《屏東教育大學學報——人文社會類》，第三十五期，頁 81-122。

· 李欽賢(2007)，《臺灣美術之旅》，臺北：雄獅美術。

· 尚-路易·法泮尼(2019)，《布赫迪厄：從場域、慣習到文化資本，「結構主義英雄」親傳弟子對大師經典概念的再考證》(陳秀萍，譯)。(原著出版於 2016 年)

· 林南(2005)，社會資本，(林佑聖、葉欣怡，譯)。(原著出版於 2001 年)

· 柯人鳳(2020)，〈藝術品科學檢測標準與人才拉警報，產業闇黑的平行時空〉，典藏ARTouch，【產業現況評析】。

· 柯人鳳(2021)，〈藝術資產鑑價難在哪？為何重要？〉，典藏ARTouch【產業現況評析】。

· 柯秀雯、藍敏菁、柯人鳳(2021)　，〈後設資料作為一種研究方法：研析 1960-2000 年台灣畫廊檔案裡的藝術社會脈絡〉。研討會論文。

· 胡懿勳(2016)，〈1992年:台灣藝術市場四十年歷程的變點〉。《藝術學 STUDY OF THE ARTS》，頁 31-84。

· 陳亞寧 & 陳淑君(2002)，〈檔案後設資料應用發展之研析〉。《國家圖書館館刊》，91(1)，頁 19-57。

· 廖新田等編(2020)，《臺灣美術史辭典 1.0》。台北：國立歷史博物館。

· 劉煥獻(2017)，《橋的角色：畫廊風雲四十年》。臺北：藝術家出版社。

· 蔣伯欣(2018)，從「近代」到「當代」：臺灣美術史分期的再思考。共再生的記憶：重建臺灣藝術史學術研討會論文集，頁 55-78。

· 蕭瓊瑞(2013)，戰後臺灣美術史(1945-2012)，臺北：藝術家出版社。

· 藍敏菁(2021)，疫情對全球博物館產生哪些衝擊？ICOM調查報告揭露危機與轉機。文化部《博物之島》，2021年1月31日

Chapter

4

產業・能量・藝博會

社團法人中華民國畫廊協會引領台灣視覺藝術產業走過 30 年，這 30 年來有許多重要的足跡，也帶領台灣視覺藝術書寫產業的歷史，建立重要的里程碑。畫廊協會與協會的會員，有志一同，從藝術博覽會、藝術教育不斷地累積，並在時間的長河中持續發掘青年藝術家、培養收藏家群體，無非就是希望符合畫廊協會設立的初衷：提昇藝術層次，推廣藝術教育，以提高全民美術鑑賞能力；建立合理的市場秩序，促進藝術產業發展。隨著畫廊協會以藝術界領頭羊之姿，所踏出的每一腳步，細數台灣視覺藝術產業努力的過程與成果，藝術博覽會正是畫廊協會展現強大能量匯聚之地。

畫廊協會長期致力於鞏固台灣藝術市場競爭力，規畫三種類型的藝術博覽會以滿足多元市場需求，分別為「國際型──台北國際藝術博覽會」、「地方型──台南與台中藝術博覽會」、「個展型──ART SOLO 藝之獨秀藝術博覽會」。

當然在 30 年的歲月中，協會也曾試圖開疆拓土，開拔到台北以外的其他城市耕耘藝術產業，遺憾基於種種原因都只舉辦了一屆，例如 2000 年 5 月 26 日至 6 月 4 日，在第四屆理事長洪平濤任內，畫廊協會與新竹市政府、科學園區管理局合作，第一次到新竹辦「2000 新竹藝術博覽會」，展場設於新竹市體育館舉行，共計 24 家畫廊參展；2016 年 6 月 24 至 26 日，在第十二屆理事長王瑞棋任內，於高雄展覽館舉行首屆「KAOHSIUNG TODAY 2016 港都國際藝術博覽會」，台灣參展畫廊 32 家，國際畫廊 5 家參展，展區規畫藝術畫廊展區、大師進行式特區、南島藝術特區、公共藝術展區、藝術媒體區、「海島‧海民──魚刺客海島系列──碼頭故事」以及「hòk 港」兩個藝術

特區，另有「一人一信，書寫你我的家書」及「正修科技大學藝文處文物修護中心」兩項藝術計畫。這些曾經的美好，亦成為領頭羊的腳步印記，載入協會歷史。

　　3月台南藝術博覽會、5月 ART SOLO 藝之獨秀藝術博覽會、7月台中藝術博覽會、10月台北國際藝術博覽會，畫廊協會每年依時序、有節奏地推出精心籌畫的藝博會，每一場藝博會在落實「產、官、學、藏」藝術生態鏈的策略上推陳出新，藝博會台前盡展風華的藝術家、策展人、畫廊主及產官學領袖人物們，與幕後勞心勞力的畫廊協會秘書處同仁、工程、設計、品牌協力人員們，群策群力展現在藝術產業鏈上的契合度，共同完成每一場精彩的藝術博覽會。

左圖：藝術博覽會是強大藝術能量的匯聚之地。
右圖：首屆「KAOHSIUNG TODAY 2016 港都國際藝術博覽會」，「海島・海民——魚刺客海島系列——碼頭故事」展區。

飯店型藝術博覽會
1. ART TAINAN台南藝術博覽會

　　飯店型藝術博覽會在國際間已成為一股趨勢，結合飯店空間巧妙連結藝術與生活，打造全新的觀展經驗；在台灣畫廊產業的通力合作下，飯店型藝術博覽會在台灣也逐漸為觀眾所熟識，帶有活潑、輕快氛圍，建立舒適的藝術品欣賞環境的場域。飯店內的空間讓平面與立

ART TAINAN 2021 於香格里拉台南遠東國際大飯店舉行，圖為臺南市長黃偉哲參觀臺南新藝獎展間。

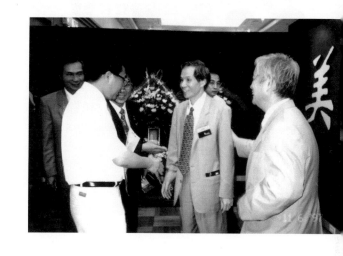

體藝術品能夠完美呈現，彷彿進入到小型的美術館，這些細膩的規畫使觀者可以透過不同房間進到不同的愛麗絲世界，讓參與飯店型藝術博覽會的民眾都表示讚嘆。

　　自 2013 年起，春寒料峭時節，固定每年 3 月舉辦的 ART TAINAN 台南藝術博覽會在百花盛開及和煦的陽光捎來的春意下，以嶄新的面貌將藝術之美融入富有文化歷史的台南古都，讓藝術滋養人們的心靈，實踐藝術生活美學。2020 年受到新冠疫情影響，原本提供台南藝博展覽場地的台南大億麗緻酒店吹熄燈號，但台南藝術博覽會藝術之光並不因此熄滅，以 VARTTAINAN 形式延續辦理；2021 年改移師到鄰近台鐵和成功大學的香格里拉台南遠東國際大飯店舉行；為迎來台南藝博十週年的光輝，2022 年改至台南晶英酒店閃亮登場。台南藝博每年更與臺南市文化局合作「臺南新藝獎」，推廣並媒合藝術新

1997年，畫廊協會至台南新光三越文化館舉行「美到臺南」活動，圖中為時任理事長劉煥獻。

秀與畫廊聯合展出,在文化歷史底蘊深厚的台南,建立一個屬於南台灣的藝術交流盛會,兼具國際視野及深度,揉合在地藝術生命力,帶給觀眾最精彩的藝術及感官體驗。

畫廊協會與台南合作的歷史可往前追溯至1997年,第三屆理事長劉煥獻說:「畫廊協會成立的目的就是推動藝術產業的活絡,所以什麼都應該嘗試一下。」於是在1997年首度與台南市政府合作舉辦「美到臺南」活動,地點選在人潮聚集的台南新光三越文化館舉行,是畫廊協會跨入南台灣辦展的創舉,在1997年、1998年

上圖:ART TAINAN 在2012年時名稱為府城藝術博覽會。圖中由右到左:臺南市文化局局長葉澤山、臺南市市長賴清德、畫廊協會理事長張學孔、時任國立臺南大學校長黃秀霜、畫廊協會副理事長卓來成。

連續舉辦兩屆之後即未再持續辦理。

　　飯店型博覽會的概念是由第三任秘書長石隆盛在 2006 年所提議，但當時在理監事聯席會議的表決並沒有通過。後來在第八屆理事長蕭耀任內，理監事組成團隊到韓國首爾、日本東京、大阪參考飯店型博覽會，有了初步的執行概念後，提案就順利通過，但因為協會秘書處人手不足，直至 2012 年才開始辦理。

　　3 月 25 日是美術節，因此 3 月份的台南藝術博覽會總是與台南美術節活動扣合著。第十屆理事長張學孔在 2012 年正式啟動「府城藝術博覽會」，2013 年由第十一屆理事長張逸羣在身為台南子弟的使命感召下，推動改名為「ART TAINAN 台南藝術博覽會」，呈現更加符合當代美感的品牌形象，以城市為名，也統合畫廊協會旗下博覽會的辨識度，希望台南藝術博覽會能夠長遠發展。

ART TAINAN 的創舉

　　台南藝術博覽會的成功，體現在歷年來不斷增長的參觀人次、參展展商的數量，以及售票的數量等相關數據。10 年下來，台南藝博總參觀人次年年成長，據 2021 年台南藝術博覽會大會統計，短短 4 天展期為台南市的觀光消費和產業效益創下 6,500 萬的產值。歷屆的理事長在運營 ART TAINAN 時，總是嘗試著以新思維推出新企畫，

左頁下圖：府城藝術博覽會在2013年由時任理事長張逸羣改為台南藝術博覽會。左起時任大億麗緻酒店總經理吳貞漪、臺南文化局局長葉澤山、時任臺南市市長賴清德、畫廊協會理事長張逸羣。

藉此耕耘並帶動台南地區的收藏風氣。

　　2012 年畫廊協會首次於台南舉辦飯店型藝術博覽會「府城藝術博覽會」，後於 2013 年起更名為「台南藝術博覽會」。ART TAINAN 2013 台南藝術博覽會，推出「春趣台南 Art For Fun」的概念，於台南大億麗緻酒店 8、9 樓舉辦，第一次與台南市政府文化局合辦「臺南新藝獎」，鼓勵 35 歲以下年輕創作者參與，其中六名獲獎藝術家將在台南藝術博覽會共同展出，並且透過專業畫廊的經紀，推廣視覺藝術收藏。展期間舉辦免費藝術講座，從藝術品稅制探討、藝術品修復與保存、藝術品保險和雕塑藝術鑑賞等不同角度切入，展現藝博會多元面向。

　　2014 年 ART TAINAN 台南藝術博覽會，首度推出「First Art 我的第一件收藏」專案，由專業畫廊推出適合做為第一件收藏且單件定價在台幣 3 萬元以下的藝術創作，打破一般人對於藝術品高不可攀的既定印象，讓藝術收藏變得更為可親。

　　2015 年 ART TAINAN 台南藝術博覽會，規畫年度雙主題「收藏美好，無負擔」與「收

ART TAINAN 2013 時任理事長張逸羣與時任臺南市市長賴清德、臺南市文化局局長葉澤山參觀臺南新藝獎，右1為當年新藝獎得主張育嘉。

藏想像，實體幻境」，鼓勵更多藝術愛好者邁出收藏的第一步。並籌畫「台南在地藝術家」主題徵件，超過 20 家參展畫廊提出「台南在地藝術家」作品，於各自展間展出，強化台南藝博與台南在地的連結。

2016 年 ART TAINAN 台南藝術博覽會，觀展人次以 2016 年為分水嶺，達到每年平均 8,000 人次。並首次在台南舉辦「錄像藝術的欣賞與收藏」主題的藝術講座，向台南藏家推薦錄像藝術收藏。

2017 年停辦台南藝術博覽會之後，2018 年恢復舉辦，以「人文古都——再造城市風華」為主題，再次推出「KNOCK KNOCK, ART ！藝術敲敲門」專案。以「第一件收藏」的概念，針對潛在的新興藏家推出輕巧收藏且兼具市場潛力的作品，拓寬以往對於藝術收藏認識的窄門。

2018 年台南藝術博覽會，首開先河與「台灣國際遊艇展」合作，於高雄展覽館設立「當代藝術特展區」，以「偉大的航行——當代藝術新境」為展覽主題，在簡潔流線的遊艇展區，注入當代藝術的氛圍，為著重硬體設計的遊艇展場，調入軟性的優雅氣質。這個策略聯盟不

2018台灣國際遊艇展。由畫廊協會展出當代藝術特區《偉大的航行——當代藝術特展》。

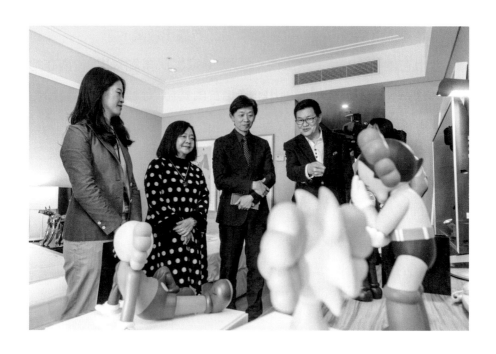

僅活絡了台南和高雄雙城間的交流，同時也讓參觀遊艇相關產業的菁英與愛好者，能夠近距離領略當代藝術。

　　2019 年 ART TAINAN 台南藝術博覽會，首次與台南兩大在地美術館──臺南市美術館、奇美博物館合作，分別舉辦「一座城市美術館的願景」與「奇麗之美──台灣精微寫實藝術概覽」兩場藝術講座。也首開先例，與臺南市美術館合辦貴賓晚宴活動，南美館除配合台南藝術博覽會延長開館時間，同時也安排定時貴賓導覽活動，讓藏家一睹精彩的開館特展，細細品味藝術與美食的豐厚饗宴。

上圖：ART TAINAN 2019 貴賓導覽，右至左：畫廊協會資深顧問陸潔民、臺南市文化局長葉澤山、時任畫廊協會理事長鍾經新、貴賓。
右頁圖：2020 VART TAINAN 是疫情下全球首創的VR飯店型藝博。

2020 年 ART TAINAN 台南藝術博覽會，受到新冠肺炎 COVID-19 疫情影響，取消實體藝博會，在台南大億麗緻酒店熄燈前，至現場拍攝實景後製，改為 VR 的線上形式呈現，「V ART TAINAN」變身成為全球首創沉浸式體驗與 720 度視角 VR 虛擬實境的飯店型藝術博覽會。

2021 年 ART TAINAN 台南藝術博覽會，回歸辦理實體展，首度移師至香格里拉台南遠東國際大飯店 11 樓至 15 樓舉辦，台灣展商 54 家，疫情期間則有 2 家國外畫廊首度參展，加

上新藝獎展間 6 間，創 ART TAINAN 歷屆最多共 63 間展間紀錄，顯示產業及藏家對於台南藝術市場的信心。隨著全球的藏家分眾趨勢，ART TAINAN 台南藝術博覽會觀察到台灣收藏家的年齡分層與分眾也漸趨明顯，其中尤以新世代藏家、女性藏家最為活躍。為呼應此趨勢，2021 年台南藝博特別嘗試針對不同藏家群眾的需求，在香格里拉台南遠東國際大飯店總統套房，與品牌酒商合作，以「說故事的人」為主題，在展前舉辦為期三天兩夜的貴賓預覽，這是前所未有的創舉，提供有別於以往的 VIP 貴賓服務，針對資深藏家、新世代藏家、女性藏家，量身訂做專屬的貴賓預覽體驗，讓藏家在品醇酒、賞

藝術的饗宴中，提前為台南藝術博覽會暖身。

2021 年 ART TAINAN 台南藝術博覽會的另一項創新是第一次以「館際聯盟」概念，在台南藝術博覽會期間積極串聯南台灣的美術館舍，包含高雄市立美術館、臺南市美術館、國立臺南生活美學館、奇美博物館、屏東美術館、臺東美術館以及畫廊協會南部畫廊會員等單位，相互增進貴賓服務、宣傳展覽資訊，形構豐富多元的「南方館際聯盟」。運用結盟的力量，首次與臺南市美術館美術科學研究中心合作，邀請藏家貴賓實地參訪美科中心，並由美科中心帶來專題講座，與大眾分享專業藝術修復與收藏保存的知識。在藝術教育的部分，2021 年 ART TAINAN 第一次加入「教育課程鏈結計畫」，由台南地區藝術相關系所班級導師帶領學生參與藝術講座，並在課程結束後實際參觀台南藝術博覽會，藉由藝術博覽會進行藝術教育，深耕產業人才並推廣全民藝術。

2022 年 ART TAINAN 台南藝術博覽會邁入 10 週年，特別選址至台南晶英酒店 6 樓、7 樓展出，每年由臺南市文化局主辦的「臺南新藝獎」亦適逢 10 週年。以「2022 台南藝博期間限定 The Art Club 展覽」為主題，首次於 Douxteel 澄市概念店，以藝術會所風格打造期間限定的預展，並成為台南藝術博覽會衛星展覽。

為了搶先預熱展會，ART TAINAN 2022 更是首次以「展前藝術講座」的方式，進行「大南方藝術串聯計畫」，在展前透過與在地藝文場館臺南市美館、奇美博物館、臺東美術館等合作，以線上講座形式深入了解藝文展館的當期展覽，串接台南藝術博覽會與週邊展覽，向全台藝術愛好者呈現藝術與人文的深度連結，線上講座的高觸及率

上圖：ART TAINAN 2021 以藏家分眾的方式在總統套房舉辦預展並現場與藝術家交流。
下圖：ART TAINAN 2021 藏家實地參訪臺南市美術館美術科學研究中心。

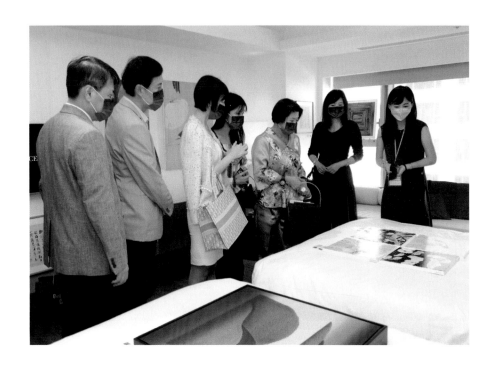

與聽眾高出席率，帶動話題效果，突破以往宣傳策略。

　　ART TAINAN 2022 一項值得書寫的傲人紀錄，是展會參觀售票成績達史上最高峰，票券成長率較 2021 年成長 72％，背後所代表的意義正是 ART TAINAN 執行眾多創新策略，加上歷屆耕耘累積，以及新藏家湧現的市場趨勢所致。長期與台南藝博合作的臺南市文化局葉澤山局長說：「台南藝博始於台南市縣市合併的初期，過往台南總被大眾視為傳統城市，而畫廊協會舉辦的台南藝博，替台南帶來了當

台南藝術博覽會參與並見證了台南市由「文化古都」逐漸轉型為「藝術新城」的過程。圖為圖為游文玫秘書長（右2）陪同台南億載會會長陳麗芬（右3）、副會長陳志昌（左2）、秘書長鄭育修（左3）參觀2022台南藝博。

代藝術風潮，台南藝博的歷史也因此成為台南當代藝術史上重要的一頁。」台南藝術博覽會參與並見證了台南市由「文化古都」逐漸轉型為「藝術新城」的過程，這或許正是 ART TAINAN 台南藝術博覽會的最佳註解！

ART TAINAN 小故事大意義

2012 年 1 月 6 日至 8 日畫廊協會於台南大億麗緻酒店舉辦首屆「府城藝術博覽會」，第一次於台南舉辦飯店型藝術博覽會，畫廊協會邀集全台灣北、中、南近 50 多家畫廊聚氣，也有多家日本畫廊聞風主動投件共襄盛舉，展覽獲得參展畫廊、臺南市政府及觀眾極佳滿意度及回響。後於 2013 年，由時任理事長張逸羣在身為台南子弟的使命感召下，推動改名為「ART TAINAN 台南藝術博覽會」，呈現更加符合當代美感的品牌形象。

首次在台南辦理飯店型藝術博覽會的第十屆理事長張學孔提及 2012 年「府城藝術博覽會」創辦時的小故事：「當時有兩個重要嘉賓來看我們辦的藝博會，第一位是當時的市長賴清德，第二位就是奇美集團創辦人許文龍。眾所週知許文龍不太收藏當代藝術創作，他的收藏主要是古典的藝術品，但那一次展會許文龍由奇美博物館的副館長陪同參觀，許文龍主動收藏 3 件台灣年輕藝術家的藝術品，意在帶頭示範，拋磚引玉，這是最令我印象最深刻的事。」

當時的市長賴清德在臺南市長任內，極為支持藝術活動，從 2012 年至 2016 年，只要畫廊協會在台南舉辦藝術博覽會，開幕當天

一定可以見到賴市長蒞臨觀展的身影。後來賴清德市長成為中華民國第十五任副總統後,亦持續關注台灣藝術產業發展,2020、2021、2022年均親自前往參觀 ART TAIPEI 台北國際藝術博覽會,以實際行動支持藝術、支持畫廊協會。

2020年 ART TAINAN 遇上新冠肺炎疫情,畫廊協會趁機進行數位轉型,利用 VR 虛擬實境技術打造 VR 線上展廳,當 COVID-19 疫情在全球各地爆發之際,2020年台南藝術博覽會開創全球第一場飯店型線上藝術博覽會,為了提供線上導覽服務功能,秘書長游文玫與畫廊協會資深顧問陸潔民還親自獻聲演出,錄製人聲展間導覽,並由時任理事長鍾經新錄製歡迎詞,讓嶄新的科技感也能保留溫暖的互動。

臺南市市長黃偉哲與臺南市文化局局長葉澤山則義不容辭地拍攝輕鬆的創意宣傳短片,將 V ART TAINAN 的形式透過社群媒體介紹給全國觀眾,以平易近人、幽默風趣的影片腳本,呈現官方與產業積極合作的另一個面向。長期與台南藝博合作的大億麗緻酒店,是台南

上圖:奇美集團創辦人許文龍參觀2012府城藝術博覽會。
右頁圖:2020 VART TAINAN 為台南大億麗緻酒店留下最後身影。

第一家五星級國際觀光大飯店，在疫情影響之下熄燈歇業，而 V ART
TAINAN 則透過虛擬實境的方式，為台南大億麗緻酒店留下了最後令
人懷念的身影。

ART TAINAN 展商對話錄

　　經歷 10 年的不斷演進，台南藝博的展出作品也由一開始的經典
作品逐漸過度至當代的錄像創作、觀念藝術、療癒系，以及富有概念
性及使用多重媒材的創作。而多元的媒材表現也成為收藏家青睞的品
項，包括現下很夯的潮流藝術，以及台南在地的年輕藝術家作品。這
些成果是以在地為核心的藝術博覽會，透過產業、官方、學術界以及

收藏家共同碰撞、激盪所迸發的火花，也隨著長時間不斷的努力，終究讓星星之火燃起，成為在地藝術產業的燈塔。

2022 年傳承藝術中心獲台南藝博「10 年參展全勤獎」，其負責人同時也是畫廊協會第十一屆、十五屆理事長張逸羣認為，台南藝博會有今天這樣的成績，要感謝會員及展商的支持，他說：「台南在地民眾事實上對藝術品收藏是相對保守，所以台南藝博一開始生意不是很好，展商都叫苦連天。因為畫廊協會已經有豐富的辦展經驗，展會是需要深耕及累積的，因為有這樣的堅持，所以第三年就慢慢有所起色，口碑也慢慢傳開。台南藏家的特點就是帶感情，只要認定畫廊有好的作品，就會一直關注，一直追隨，所以時至今日畫廊老闆跟台南藏家都建立起不錯的情誼。」

同樣也獲得台南藝博「10 年參展全勤獎」的晴山藝術中心負責人陳仁壽，在談到台南藝博的藏家們也有類似的感受，他的直覺反應就是台南人情味濃厚且很低調：「剛開始藏家都會請熟識的畫廊來挑選作品、詢問價錢，所以很多參展畫廊對此舉感到百思不解『為什麼買作品，還找別的畫廊來看？』但了解實情之後，正代表藏家對經常來往的畫廊是有情感及信任度的。」「台南醫生多，台南隱藏的藏家也很多，大部份都很低調，以前我在台南的百貨公司辦展覽，穿拖鞋來看展覽，你不知道他是很有名的醫生，台南就是生活很輕鬆。」

陳仁壽也長期在畫廊協會擔任理監事，他提到畫廊協會選擇到台南辦理藝術博覽會的機緣：「我參加很多百貨公司的展覽，我覺得台南是一個有潛力的地方，一個人去台南的力量有限，應該團結畫廊協會的力量。協會辦展覽是有組織的，畫廊花 10 萬塊，自己辦一個展

覽來 50 個人，展商交了 10 萬塊給畫廊協會參加藝術博覽會，卻可以來幾千人，效益是加乘的。因此，我連續 4 個月在理監事會提案 4 次，最後理監事會通過我的提案，決議到台南舉辦飯店型藝術博覽會。」

到台南舉辦藝術博覽會，理監事會所討論第一步的執行方案就是尋求台南當地的德鴻畫廊與東門美術館的支持。台南在地的德鴻畫廊負責人陳世彬提到對台南藝博的印象：「有了台南藝術博覽會之後，對當地畫廊產生很大的效益，因為會有更多的民

眾、客戶來參觀，從中可以培養出新的藏家。畫廊協會和臺南市文化局合作『臺南新藝獎』，與台北藝博的『MIT 新人獎』有異曲同工之妙，是台南藝博會的一大特色。」陳世彬也從台南在地畫廊觀點，分析台南 10 年來藝術市場的變化：「台南藝術市場都嚮往早期的台南藏家群，基本上年紀都很大，新的藏家都年輕化，只要畫廊有好作品，大家都會共襄盛舉。所以經營的模式跟大環境的變化有一些差別，現在藏家的地域性沒有那麼高，交通的便利性突破地域性，促成台南假日

晴山藝術中心全勤參加ART TAINAN與台南藏家培養深厚情誼。

湧入許多從外地來的觀光客。」

　　2012 年曾經榮獲畫廊協會 20 週年「資深經理人獎」高雄琢璞藝術的傑出經理人王色瓊則運用國際合作的角度，來規畫台南藝術博覽會的展出：「我們的總業績大概 5% 至 10% 是高雄在地藏家，95% 都是在外縣市、外國的收藏家。2021 年 5 月初，我就跟韓國的畫廊合作代理韓國藝術家，我先在高雄琢璞畫廊幫藝術家做個展，然後在台南藝博為這位藝術家再做個展，作品都是秒殺。有人問我說我為什麼要跟韓國這家畫廊合作，當然第一個是因為我觀察藝術家很多年，覺得作品真不錯，應該要讓他有機會進來台灣做展覽，我們才有機會把

上圖：德鴻畫廊推出針對藏家年輕化的作品。
右頁上圖：ART TAINAN 2021 琢璞藝術中心展覽現場。
右頁下圖：ART TAINAN 2022 99°藝術中心展間。

台灣的藝術家帶到韓國的畫廊做交流展覽。」

本身就是台南人的 99 度藝術中心負責人張瀞文對台南家鄉有著濃濃的情感:「參加台南藝博就像是回家一樣,感到很舒適自在,常常借機找親朋好友敘舊。台南市是文化古城,對藝術的愛好不亞於台灣其他城市,藏家不少,所以對台南藝博深具信心。」

一幅畫作,一件錄像、一組裝置、一座立體雕塑,在臥室、浴室、客廳,為觀者帶來更多空間與對話的想像,藝術沒有高下之分,只有對話與交流所帶來的思想流動,每個人都有詮釋作品的自由。10 年轉變,台南兼具文化古都與藝術新城雙重都市語彙,ART TAINAN 以飯店型藝術博覽會的形式持續吸引人們走進飯店展間場域,來一場與藝術近距離對話的視覺饗宴。而參與台南藝博的畫廊展商們,則透過一次次的參與,累積一串串的經驗,締造一屆屆的銷售傳奇。

ART SOLO
2. 藝之獨秀藝術博覽會

　　ART SOLO 是畫廊協會除了 ART TAIPEI 之外舉辦的另一個展板型的藝術博覽會，與飯店型藝術博覽會不同，展板型的藝術博覽會規模較大，參展畫廊所花費的心力也較高，舉辦的成本也因為有展板、燈具、大型展覽場地的關係而隨之提高，場地的開闊的氣氛也與飯店型藝術博覽會有所不同。ART SOLO 以「個展形式完整表現藝術家的

上圖：ART SOLO 藝之獨秀藝術博覽會，是以個展形式完整表現藝術家創作脈絡的藝術博
　　　覽會。
右頁圖：ART SOLO 藝之獨秀藝術博覽會，於台北花博爭艷館舉辦。

創作脈絡」的理念，做為深度的展覽平台，讓畫廊在展覽現場運用策展手法，為藏家獻上專屬藝術家的創作。

　　考量到台北世貿一館為 1985 年底竣工，啟用已有近 30 年歷史，2014 年畫廊協會內部理監事會希望在台北世貿一館之外，再多開發其他的展覽場館供藝博會舉辦之用，理監事會曾評估 2008 年啟用的南港展覽館，但因為在 2014 年的時候，南港展覽館的生活機能，飯店、餐廳及交通，尚未完整到位，所以理監事們在選擇舉辦藝術博覽會的場地時，就一直在世貿一館及南港展覽館之間徘徊。

　　因為台北在 2010 年至 2011 年舉辦「臺北國際花卉博覽會」，展場之一的台北花博爭艷館，具有捷運圓山站及鄰近臺北市立美術館的優勢，經理監事實際場地勘察後，雖然認為並不適合 ART TAIPEI 的展覽氛圍，卻是未來可以規畫做為一個新型態的藝術博覽會場地，因此在 ART SOLO 的概念成形之後，就決定在台北花博爭艷館舉辦。

2014 年開始嘗試舉辦「ART SOLO 藝之獨秀藝術博覽會」，是亞洲首屆以藝術家個展形式展出的藝術博覽會，提供給收藏家與觀展民眾一個最具指標性的精選藝術家展覽。

第六任秘書長林怡華回想 ART SOLO 舉辦的理念：「ART SOLO 算是新型態的展會模式，當時協會發現國外有一些博覽會強調個展型式，最大的用意就是讓藝術家的創作脈絡可以被完整展現，雖然 ART TAIPEI 與其他博覽會也有個別畫廊推出藝術家個展的型式，但能看到的還是比較片面單一。」

時任第十一屆理事長張逸羣細說創辦 ART SOLO 的背景脈絡：「2013 年台北國際藝術博覽報名熱烈，國外展商達到最高潮，報名參加台北藝博的國內外展商超過 200 家以上，當時還有國外藝博會策展公司或畫廊想要跟我們交換條件，希望在展位費上能彼此提供折扣，但當時報名的展商相當踴躍，於是都無奈婉拒。」「礙於場地空間有限，畫廊協會在國際級的評審制度的運作下，綜效評估後，淘汰60 多家畫廊，這當中包括畫廊協會會員及理監事所經營的畫廊。以會員的角度來看，認為協會應該是照顧會員的角度，因此淘汰會員畫廊的舉動，畫廊協會難免遭受抨擊。」

張逸羣說：「在人力有限的情況之下，為了彌補會員無法參加台北藝博會的缺憾，所以特別在台北花博爭艷館舉辦了同樣是展板式的博覽會，並以台北藝博近六成的優惠價格，將規模界定於台北藝博會跟飯店型博覽會之間，並以藝術家個展類型做為主題，由畫廊推薦主打藝術家，全方位的策畫個展。當年畫廊的反饋都很好，銷售成績也很亮眼。」

ART SOLO 14 首部曲

2014 年 5 月 23 日至 5 月 27 日，ART SOLO 引領潮流在台北花博爭艷館初試啼聲，共有 41 間畫廊、63 位精選藝術家參展，約 5,200 人參觀。是亞洲首度以「個展」形式呈現的新型態藝術博覽會，參展畫廊有別以往，捨棄聯展形式，改由各畫廊展出單一藝術家作品。對於收藏家與觀眾而言，宛如置身一場大型聯合個展，不僅可以有系統地去認識藝術家的完整創作脈絡，了解創作者藝術語彙建構的過程，更能夠精準地獲取指標性購藏資訊，為亞洲當代藝術的發展提出前瞻性的思維。

活動規畫共有六大部份，分別為：開幕晚會、貴賓之夜、藝術導讀、藝術沙龍、藝術電影與 MITs 新人特區。開幕晚會延續記者會破竹儀式，由竹樂團表演揭開序幕，揭開首屆 ART SOLO 勢如破竹的氣勢與預展高潮；貴賓之夜於鄰近展場的台北故事茶坊舉辦，活動精緻而氣氛溫馨，為籌備忙碌整日的貴賓及展商們，提供會後舒適的美食、對話、交流空間。

大會策畫的「ART SOLO 14 MITs」邀請策展人精選歷年來 4 位文化部主辦之「Made in Taiwan——新人推薦特區」（簡稱 MIT）得獎藝術家進行回顧聯展，從創作者們的生命經驗、青春心眼出發，討論其作品中所映現之內在生命，與外在現實的連動關係。

ART SOLO 14 現場也規畫「藝術導讀 ART SALON」，安排策展人與藝術家專題座談，一方面聚焦亞洲當代藝術發展脈絡，一方面作為創作、策展、書寫等創作語言完整發聲的場域。除了安排一

Dedy Sufriadi

場「ART SOLO 14 MITs」藝術家以「青春·生命·現實」為主題與策展人對談之外,另邀請台灣3位長期關注當代藝術發展與社會議題的策展人進行專題策展與論述探討,重新去詮釋、思索當代藝術。ART

ART SOLO 有吸引國外展商的絕對優勢,圖為ART SOLO 2022 展商 Artemis Art。

SOLO 14 的「藝術導讀 ART BOOK」，則邀請學術和藝術出版業的專業人士進行深入淺出的藝術書籍導讀，深化對藝術文本的鑑賞與識讀能力。

右上圖：首屆ART SOLO 勢如破竹啟動儀式。由左至右為：現代水墨之父劉國松、時任臺北市文化局副局長林慧芬、第十一屆畫廊協會理事長張逸羣、畫廊協會資深顧問陸潔民。

右下圖：ART SOLO 2014 現場講座，圖中講者為廖新田教授。

　　引導藝術收藏，向來是藝術博覽會運作的核心，ART SOLO 14 亦推出「藝術開門 FIRST ART」，將藝術收藏於心，讓觀眾思辨藝術品的藝術價值，是否能夠由金錢來定義？藝術購藏有何一定的準則？我們為什麼要收藏藝術作品？

　　「ART SOLO 14 藝術漫遊 ART WANDER」則是大會以中山藝文區為出發點所規畫的台北輕旅行，行程呼應花博爭艷館的環境特性，串聯各類型藝文空間，展現中山區兼具歷史人文與時尚氛圍的多層次文化風貌，並為民眾規畫「U-Bike 藝術漫遊路線」，透過探索城市，找尋無所不在的生活美學養份。

　　ART SOLO 14 五天展期吸引大批參觀民眾、藝術收藏家、媒體與美術機構親臨現場，有別於傳統博覽會琳瑯滿目的展出風格，寬敞舒適的展覽空間，聚焦藝術家本身的展示模式，讓藏家更能全面性地認識個人創作脈絡，也創下亮眼銷售佳績，成交金額達一億兩千萬，不少畫廊推出藝術家尚未曝光新作，讓 ART SOLO 成為畫廊推薦藝術

ART SOLO成為畫廊推薦藝術家年度新作發表的聯合個展平台。

家年度新作發表的聯合個展平台。

　整體而言，ART SOLO 14 設定於 5 月舉行，舉辦節奏恰是台南藝博、台中藝博兩場藝博會舉辦展期之間，展商有充分時間準備展務，是為「天時」；選址台北花博爭艷館，鄰近捷運圓山站、臺北市立美術館，是臺北市政府匯集人氣舉行大型藝術展覽活動之地，此為「地利」；ART SOLO 結合台灣文化能量與產、官、學資源，擴大吸引藏家參與，是為「人和」。天時、地利、人和，畫廊協會藉由 ART SOLO 創建新型態藝術博覽會，並趁此營造年輕具活力的新形象。

ART SOLO 2022 強勢回歸

　繼 2014 年第十一屆理事長張逸羣舉辦首屆 ART SOLO 之後，時隔 7 年，張逸羣回任第十五屆理事長，再次恢復舉辦。ART SOLO 2022 原先規畫「一展會・雙展期」的創新展覽模式，「一展會」指的是展會名稱統稱為「ART SOLO 藝之獨秀」，「雙展期」指的是當代、現代兩檔不同主題，一前一後接連展出。這樣的展會模式節省了建構展會最耗費資源的展板等硬體搭設費用，一次搭建、兩檔共用，不僅環保永續，減少布展與撤展的時間，展位面積一律為 36 平方米，兩檔展板架設格局固定不變，如此就能將省下來的錢回饋展商，降低展商的展位費用，讓 ART SOLO 的展位收費價格更具競爭力，也更能吸引國際畫廊來台參展，這是張逸羣理事長分析藝博會的運作結構，加上多年經驗累積後的創新構想。

可惜在 2021 年畫廊協會舉辦藝術博覽會排程，因新冠肺炎的疫情影響，將原訂 7 月的台中藝博延後至 12 月舉辦。當時台中藝博的交易成績也是歷屆最好，於是在後續 ART SOLO 2022 招商的過程中，有許多展商表示因為之前的作品都已經在台中藝博銷售一空，加上招商時間太短，無法招募足額原本「一展會‧雙展期」的規畫展位數，因此 2022 年的 ART SOLO 仍維持傳統的一個展期。

2022 年 4 月 15-17 日，於台北花博爭艷館恢復辦理第二屆 ART SOLO，秉持「讓藝術回歸藝術家」的辦理初衷，在畫廊與藝術家面對著元宇宙、NFT、自媒體浪潮的衝擊，結合「北美館藝術園區擴建計畫」中的當代藝術新館、近現代藝術本館、臺北故事館、王大閎建築劇場，串聯成為臺北市立美術館參觀動線，形塑對花博園區重要性的未來想像，重新優化策略，集結 4 個國家畫廊參展、41 家展商、66 位參展藝術家、70 個展位，「ART SOLO 2022 藝之獨秀藝術博覽會」正式宣告回歸。

在 4 月 14 日的開幕記者會中，理事長張逸羣致詞時表示：「ART SOLO 在 2014 年舉辦就獲得了非常好的成績，當時畫廊協會認為應該要有一場以藝術家為主角的藝術博覽會。同樣是畫廊協會主辦的 ART TAIPEI 台北國際藝術博覽會中，藝術家的總數平均有 800 位到 1,000 位，要在這麼多藝術家中被記得，機率是比較低的；年輕的藝術家機會也就更小了。畫廊協會身為視覺藝術產業的領頭羊，應該舉

右頁上圖：ART SOLO未來將以面向海外展商為主，鼓勵海外畫廊引入藝術家個展，圖為 ART SOLO 2022 展場 新加坡畫廊 V'ART SPACE。
右頁左下圖：ART SOLO 以永續的精神搭建展板，固定36平方米展位面積，經濟且環保。
右頁右下圖：ART SOLO 2022 展場一隅。

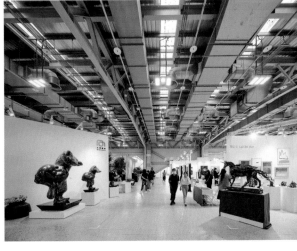

辦一個側重藝術家創作脈絡的展覽，也可以透過個展的形式，呈現畫廊對藝術家的經營策略。同時，畫廊協會也為了整個產業界奮鬥，ART SOLO 未來將以面向海外展商為主，鼓勵海外畫廊引入藝術家個展，測試台灣收藏家的口味，也給予藏家更多機會認識海外展商與國外藝術家，促進國際藝術交流。」其發言內容說明了 ART SOLO 的定位是以藝術家為主角，向國際開放的藝術博覽會。

與第一屆 ART SOLO 14 不同之處是 ART SOLO 2022 受限於疫情影響，該屆的沙龍講座均採線上進行，以介紹「北部館際聯盟」合作的美術館舍當期展覽為構想，結合 ART SOLO 舉辦訊息，自 3 月 31 日到 4 月 11 日推出 7 場「展前線上講座」，包括臺北市立美術館、國家攝影文化中心、關渡美術館、北師美術館、鳳甲美術館、臺灣當代文化實驗場 C-LAB、台北當代藝術館 MOCA 等重要機構，透過館際的合作，深化宣傳效應，共同在 ART SOLO 展前預熱展會。

另一項創新之舉是 ART SOLO 2022 的數位運用策略，除了推出線上講座取代實體講座之外，數位展廳與現場實體展雙軌並行，ART SOLO 2022 選擇與典藏 ARTOUCH 合作，此線上展廳項目為典藏 ARTOUCH 的全新計畫，讓觀眾線上穿梭於不同時空的博覽會。

第三項創新是導覽模式回歸欣賞與收藏的藝術本質，ART SOLO 2022 以藝術家個展的方式呈現，畫廊協會特別將導覽形式轉換為「藝術家 × 導覽老師」的結合，在自由、輕鬆的氣氛中，隨著路線變化，藝術家可以隨時加入導覽解說，觀眾可以直接與藝術家現場交流，並由專業的導覽老師做為觀眾與藝術家的橋梁，將原本的導覽轉換為輕鬆的移動式座談。ART SOLO 翻轉導覽形式，透過專業導覽老師的帶

領，並以藝術家為主軸，希望能在導覽現場形成如同對口相聲一般的效果，增添導覽中的氣氛。臺北市政府蔡炳坤副市長在參觀 ART SOLO 2022 時特別讚賞：「走入畫廊，欣賞的是藝術家的個展；走入 ART SOLO，欣賞的是 66 位藝術家的個展，66 倍的精彩！」

ART SOLO 2022 主辦方社團法人中華民國畫廊協會蒐集參觀民眾、來訪媒體與收藏家的意見，第一個反饋都是「場地明亮、舒適、展場整齊、逛展節奏好」。ART SOLO 2022 選址台北花博爭艷館舉

辦，場地挑高與照明規畫，讓現場的氣氛相當舒適，同時完全不使用地毯與全場一律維持白色基調的展板油漆，使得展覽現場的動線非常流暢。畫廊協會也收集到近八成的民眾表示滿意這次的動線規畫與展位設計。有收藏家表示，因為個展的關係，藝術家作品脈絡與創作理念的呈現也非常清晰，可以靜靜地深入欣賞作品，相對地，藏家將逛展的步伐調慢下來，符合近年簡單、輕鬆的生活理念。畫廊協會將以「藝術市場試金石」的角度，持續耕耘 ART SOLO 藝之獨秀藝術博覽會。

ART SOLO 2022現場導覽由導覽老師與藝術家唱雙簧 共同介紹作品，圖中持麥克風者為藝術家阿推、右手邊穿藍色襯衫者為導覽老師梁傳沛。

飯店型藝術博覽會
3. ART TAICHUNG台中藝術博覽會

　　台中藝術底蘊由來已久，1988 年當時臺灣省政府以加強文化建設之政策為由，於台中市中心成立臺灣省立美術館 ，1999 年 7 月因精省決策，改隸行政院文化建設委員會（文化部前身），並更名為國立臺灣美術館，成為國內第一座國家級美術館。得天獨厚欣賞藝術的環境、多元且豐富的藝文活動，造就台中市成為全台藝術品收藏人口第二多的城市。

　　畫廊協會與台中的合作，最早可追溯至 1993 年第二屆的「中華

民國畫廊博覽會」，當年因場地問題無法於台北世貿舉辦，因此，該屆博覽會移師台中世貿，是畫廊協會首次在台中舉辦藝術博覽會，1994 年又移回台北舉行畫廊博覽會。直到 2013 年，畫廊協會再度南下台中耕耘藝術沃土，連續 10 年舉辦「台中藝術博覽會」。其實早在第一屆台中藝術博覽會舉辦前兩年，第十屆理事長張學孔就與大河美術負責人洪瑞鎰共同舉辦兩屆飯店型博覽會活動「T-ART 台中藝術博覽會」，因成效不錯，所以向畫廊協會理監事會提議，認為台中的藝術博覽會應該由畫廊協會主辦，因此 2013 年才改由協會主辦。

ART TAICHUNG 的創舉

畫廊協會從 1992 年努力耕耘台灣藝術市場，到了 2011 年台北國際藝術博覽會，其品牌效應已非常完整，當時的藝術市場非常好，拍

上圖：ART TAICHUNG 2013 大河美術展間，右1為負責人洪瑞鎰，曾舉辦2011、2012「T-ART台中藝術博覽會」。
左頁圖：ART TAICHUNG 2013 展覽現場，可看見當時台中藝博已有畫廊以雕塑為主軸。

賣市場也非常熱絡，媒體屢屢報導拍賣價格破紀錄的新聞。而台北國際藝術博覽會因為眾多國內外畫廊的報名與評選機制，致有許多優秀的畫廊因規則或經費考量無法參展，所以在不同的城市舉辦飯店型藝術博覽會，也開發當地的藝術市場、深耕藝術收藏的風氣，成為當時理監事們的共識。畫廊協會長久以來致力於平衡南北藝文資源，扶植台灣藝文產業發展，2013 年第一次舉辦 ART TAICHUNG 台中藝術博覽會，展期間雖遇蘇力颱風來襲，卻澆不熄買家對藝術的熱情，締造超過 5,000 人次之觀展紀錄，並創下總成交額高達五千萬之佳績。

2013 年 7 月 12 日至 15 日，首屆 ART TAICHUNG 台中藝術博覽會在第十一屆理事長張逸羣領軍、在地畫廊大象藝術空間館負責人鍾經新協助下，於台中金典酒店 20、21 樓舉辦。有文化城之稱的台中，不僅擁有國際知名建築師貝聿銘設計的路思義教堂、全台唯一國家級美術館國立臺灣美術館，還有許多隱藏在都市各個角落的藝術空間，為了讓觀眾能夠認識更多在地藝文景點，台中藝博推出「夏日消暑三部曲」，用藝術度過清涼夏日。第一部：大師新秀聚一堂，藝術展覽涼涼看；第二部：了解藝術無需揮汗南征北討，名師獻策論收藏；第三部：台中藝博精心規畫五條藝術散步路線，帶著藝術地圖，來趟夕陽相伴的大台中藝術散步。ART TAICHUNG 2013 首次舉辦免費週末藝術講座，主題為「藝術江湖的四門絕學——打通藝術收藏的任督二脈」，活潑的內容規畫，從撥雲見日、回春大法、神龍見首、天龍八

右頁上圖：資深顧問陸潔民主講的藝術講座。
右頁下圖：ART TAICHUNG 2013 台中藝術博覽會，背景可看見蘇力颱風的風雨。

部，分別探討藝術鑑賞、藝術品修復保存、亞洲當代藝術和藝術收藏與投資四大面向。

2014 年 ART TAICHUNG 台中藝術博覽會，轉移至台中七期的日月千禧酒店舉行，推出「串連台中藝文金三角，建構大台中藝文之心」為主題，ART TAICHUNG 連結台中市在地藝文：國美館、勤美璞真文化藝術基金會、臺中國家歌劇院、市政府，打造台中藝文金三角，時任臺中市長胡志強也首次出席開幕晚會。會展規模首度挑戰三層樓，並第一次規畫「FIRST ART 我的第一件藝術收藏」特別方案，參展各畫廊皆精選出一件適合作為「FIRST ART 我的第一件藝術收藏」的作品，提升藏家消費意願。資深顧問陸潔民搭配同步開講「藝術財富──FIRST ART 我的第一件藝術收藏」講座分享，深入淺出、亦詼亦諧的個人魅力與專業知識，講解藝術收藏的真髓，降低民眾對藝

術品的距離感，帶動聽眾紛紛至各展間尋找他們的第一件藝術收藏，
成為新誕生的藏家群，衝刺展商作品銷售數。6 月 10 日的展前記者
會也開創布置「示範展間」的先例，安排媒體們搶先一睹台中藝博展
間樣貌。

2015 年 ART TAICHUNG 台中藝術博覽會，在日月千禧酒店 14 樓
至 17 樓舉行，ART TAICHUNG 的展場規模第一次擴增至四層樓。臺
中市長林佳龍出席 7 月 10 日開幕記者會，同日，ART TAICHUNG 首
度與國美館合作《夢我所夢：草間彌生亞洲巡迴展台灣台中站》貴賓
導覽活動，串聯國際性藝術展覽與地區性藝術活動，為台中在地及所
有慕名而來之外縣市藝文熱愛人士，打造出一系列豐富的大台中藝文
深度之旅，並將推廣城市特色與觀光之行銷宣傳發揮極致。台中日月

千禧酒店因支持台中藝博，被臺中市政府文化局邀請為最佳「藝術亮點」。

　　2016 年 ART TAICHUNG 台中藝術博覽會，首次配合畫廊協會會員交流活動，在 8 月 20 日由當時的台中藝博總召鍾經新安排於親家雲硯巴黎歌劇院舉行中區會員交流茶會，並邀請協會資深顧問陸潔民老師針對「當代水墨創作、收藏與市場觀察分享」為主題，分享觀察經驗，增進畫廊會員互動情感。

　　2017 年 ART TAICHUNG 台中藝術博覽會，看準台中地區蓬勃的大型建設與公共藝術潛力，首度訂定大會主題「以身為度：尋訪城市中的雕塑」，量身打造明確主題，吸引許多台中當地設計師與建商熱烈詢問。另一項創舉是與學界聯手推出「思維與狀態——新媒體藝術

左圖：ART TAICHUNG 2015 藏家現場購買作品。
右圖：ART TAICHUNG與國美館合作貴賓導覽。
左頁圖：時任台中市副市長蔡炳坤，參觀ART TAICHUNG 2014大象藝術空間館示範展間。

特展」與「藝術新聲特展區」兩大台灣藝術新秀特展，為觀眾們帶來耳目一新的藝術博覽會觀展體驗。展會講座除了在展場舉辦之外，空間也首度跨越至國立臺灣美術館，於展會期間舉辦「台灣美術經典講座暨新秀論壇」，推動台灣美術研究風氣，提升美術史研究能量與國際化。ART TAICHUNG 2017 展場規模更提升到五個樓層，總參觀人次突破九千人，不僅遠超出主辦單位預期的 7,000 人，相較前一年，人次更成長了 63%。

2018 年 ART TAICHUNG 台中藝術博覽會，以「城市尋履・雕塑風景」為主題。首度規畫「KNOCK KNOCK, ART！藝術敲敲門」單元，多數參展畫廊將各自精選一件合適入門收藏，且具市場潛力之藝術品，從國際大師到新銳藝術家，從雋永經典到當代創新，再從平面到立體雕塑。多元風格與媒材迴異的作品，以 3 至 5 萬元的價格，輕鬆打開通往藝術收藏之路的大門，往往被視為門檻極高的藝術收藏，不再如此遙不可及。

2018 年 ART TAICHUNG 台中藝術博覽會，創新兩項藝術講座主題，首次觸及國際攝

ART TAICHUNG 2017新媒體藝術展區一景。

影藝術作品的市場脈絡及攝影作品價格的發展議題，邀請 1839 當代藝廊執行長邱奕堅博士主講；ART TAICHUNG 也首開先例，另一個講座聚焦在國際版畫發展趨勢，邀請國立臺灣美術館蕭宗煌館長主持「中華民國第十八屆國際版畫雙年展藝術家座談會」。

2019 年 ART TAICHUNG 台中藝術博覽會，延續雕塑主軸，定調「文化漫步‧雕塑維度」，展覽空間上也突破了侷限，除了維持 9 至 12 樓的客房展間，並添加在 5 樓的展板型展覽空間，讓觀眾更能感受雕塑裝置和空間互動的力與美。

2020 年 ART TAICHUNG 台中藝術博覽會，是中央疫情指揮中心開放大型藝文活動解封之後，亞洲第一場飯店型藝術博覽會，也是亞洲第一場實體展覽與線上實境體驗，雙軌並行的飯店型博覽會，同時發表重要史料《臺灣畫廊‧產業史年表》。展會以「空間向度‧雕塑賞遊」為主題，60 家參展畫廊分布於 7 至 11 樓共五層樓的客房展出。首創四大青年獎項策略聯盟：「藝術新聲」、「中山青年藝術獎」、「璞玉發光」、「臺藝新人獎」，有助於藝術新秀提前適應藝術

ART TAICHUNG 2018 展覽現場。

市場的機制，協助新銳藝術家跨越市場平台的橋梁，並達成產官學三方共贏的藝術產業生態鏈。

2021 年 ART TAICHUNG 台中藝術博覽會，因疫情影響，原訂 7 月的展覽延至 12 月 3 日舉行，超過百家展商報名，高達 77 間展間分布在五個樓層，是 ART TAICHUNG 開展以來，呈現最多展間的一年。首次舉辦展前預覽，展出融合品牌與台中城市風格的藝術創作，於日月千禧酒店總統套房進行展前記者會暨貴賓預覽。第一次串聯「中部館際聯盟」，共計 10 家美術館機構共同參與，透過在地美術館際平台，相互宣傳展覽與年度票券優惠合作，共同輻射中台灣豐沛的藝術能量。

依據 2021 年飯店型博覽

會的數據顯示，有七成的青年藏家入場並購藏藝術作品，售票紀錄達
10 年最高峰，票券收入比 2021 成長 77％。因應青年藏家的需求，
ART TAICHUNG 2021 藝術講座首次加入 NFT 的元素，以「NFT 到
Metaverse 元宇宙的生態系」為題，吸引青年藏家關注新興藝術環境
型態。

上圖：時任國立臺灣美術館館長蕭宗煌主持ART TAICHUNG 2018講座。
左頁上圖：ART TAICHUNG 2020 中山青年藝術獎展覽現場。
左頁中圖：ART TAICHUNG 2020 璞玉發光展覽現場。
左頁下圖：ART TAICUNG 2019 在日月千禧酒店5樓設置展板空間，增加展會的維度。

　　2022 年雖然台灣仍受新冠肺炎疫情影響，幾經評估考量後，畫廊協會決議恢復於 7 月舉辦台中藝術博覽會。適逢 ART TAICHUNG 10 週年，展場首度移至台中林酒店辦理，並在開幕式中，由張逸羣理事長頒發「展商 10 年全勤獎」。因疫情關係取消展前記者會及預覽安排，改以與中部館際聯盟合作，由國立臺灣美術館、臺灣美術基金會——藝術銀行、亞洲大學現代美術館，以及聯合國立臺中教育大學美術學系、國立彰化師範大學美術學系、東海大學美術系 3 校，第一次在 7 月初台中藝博開展前，陸續上線推出 4 場「展前線上講座」，為展覽宣傳與預熱。

ART TAICHUNG 2021 藏家預展交流。

ART TAICHUNG 經營
有成，吸引美國在台協
會（AIT）處長孫曉雅親臨
現場參觀，由畫廊協會秘
書長游文玫導覽，以脈絡
式的行程，前往專門經營
台灣青年藝術家的畫廊、
海外畫廊、中山青年藝術
獎等展間，透過快速的導
覽了解台中藝術博覽會的
梗概與台灣藝術產業的活
力。

　　有鑑於飯店型藝術博
覽會參與展商，面對飯店
裡各不相同的多樣房型，
如何布置出藝術空間氛
圍？在布展及展出過程中
又該如何維護房間既有設
備？面對不同飯店的硬體
條件限制，參展的展商必

上圖：ART TAICHUNG 2021 藏家預展交流。
下圖：AIT處長孫曉雅參觀中山青年藝術獎與藝術家交流。

須展現各式各樣布展技巧，同時將策展的理念帶入飯店型博覽會。畫廊協會特別於 ART TAICHUNG 2022 開展前，邀請具豐富布展經驗的晴山藝術中心負責人陳仁壽、雅逸藝術中心副總經理陳錫文，以「精準掌握飯店型藝術博覽會布展要訣」為題，舉辦線上講座。兩位講師毫不藏私地剖析飯店型藝博會布展要訣，快速、精準掌握飯店型藝博的「眉角」，讓展商們深受啟發，提高台中藝博展商布展效率，這也是 2022 年台中藝博的創舉之一。

雕塑 ART TAICHUNG 的品牌傳奇

　　1994 年全台灣第一座雕塑公園「豐樂雕塑公園」在台中落成，台中整齊寬廣的都市規畫與座落其間的公共藝術作品，琳琅滿目的雕塑作品將台中市打造為公共藝術重鎮，使其擁有「雕塑之城」、「公共藝術之城」的美譽。要談起台中藝博在雕塑藝術作品的持續推廣，可追溯至 2013 年畫廊協會舉辦首屆台中藝博時，就有畫廊認為雕塑作品藝術市場在台中十分值得期待，連台中藝博的主視覺都是以具立體空間感的三角形為構圖元素，並沿用至今。

　　台中藝術底蘊由來已久，藝文活動頻仍、充足的陽光與廣大的空間、質感兼具，多次被評選為台灣最適合居住的城市。而其中，雕塑藝術之於台中，更有著獨特的鏈結與發展。台中擁有全台灣歷史最悠久的雕塑學會，有鑑於雕塑藝術在台中地區的突出表現，2016 年台中藝博即首度規畫二場藝術講座，「走入城市：雕塑藝術」以及「用藝術建築生活美學」，分別針對雕塑與公共藝術在台中的歷史演進，

以及藝術結合建築之生活美學，進行議題的規畫，藉由互動性的藝術探討，帶來啟發性思考。

形塑台中藝博為雕塑型博覽會的推手，當屬第十三、十四屆理事長鍾經新，她談到當初的構想：「台中藝博主辦場地日月千禧酒店坐落在台中七期重劃區，重劃區匯集銀行界及建築界各大企業，區域的客層結構反而有助於推動立體類的藝術品。再者就是公共藝術政策在台中積極落實，從每一棟大樓擺設的公共藝術就能看見執行成效。」

2017 年 ART TAICHUNG 台中藝術博覽會，理事長鍾經新特別訂定「以身為度・尋訪城市裡的雕塑」作為年度主題，藝博會期間舉

ART TAICHUNG 的主視覺以立體空間感的三角形為構圖元素，始於2013年的設計。圖為 ART TAICHUNG 2019 開幕儀式。

辦「如何看懂雕塑——雕塑藝術的思潮」，以及「雕塑進入生活——空間部署與生活美學」兩場講座，分別從學界與業界兩大方向帶領觀眾思考如何以雕塑做為主體，聚焦雕塑如何提升城市的美學品味，定位城市精神。而當年多數參展畫廊也主動緊扣年度主題，提供收藏家與參觀者在不同的展間，發掘許多中小型雕塑作品的驚喜。之後，台中藝術博覽會參展的展商都非常有默契地在報名參加的階段，就設定以雕塑為主軸，成為台中藝博的一個獨有特色。透過藝術，我們讓看似無機的空間產生了足以孕育生命的深刻能量。

延續 2017 年台中藝博聚焦雕塑藝術的定位，2018 年鍾經新理事長還推動了一個「城市尋履・雕塑美學散步道」的活動，提供完整的台中市區公共藝術散步地圖，將雕塑主題延伸至展會空間外。這個活動由畫廊協會率先提出，臺中市政府文化局本來也想做大範圍的公共藝術調查，因配合不及，所以就由畫廊協會主動來執行，但範圍就縮小為日月千禧酒店方圓兩公里之內的所有的公共藝術，邀請民眾一同品味伏藏於台中都會各處的藝術之美。

藝術講座是實踐與闡述大會主題的最佳途徑，2018 年藝術講座規畫「虛實之間——台灣當代雕塑樣態」為主題，從在地性的台中公共藝術出發，藉由實際案例與國際交流經驗分享，梳理台灣當代雕塑的發展脈絡與未來展望。

2019 年展會更深化雕塑主軸，定調「文化漫步・雕塑維度」，進

右頁上圖：立體類的作品是 ART TAICHUNG 以往的重要特色。
右頁下圖：雕塑進入生活，發掘許多中小型雕塑作品的驚喜。

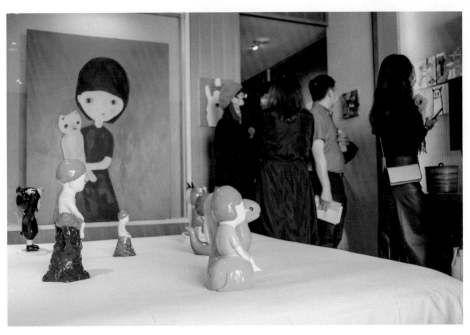

一步與學術合作，在展間呈現「臺藝大雕塑半世紀」特展。台灣的雕塑發展早期是基於生活或宗教之需求，可溯源到原住民的生活雕塑及來自大陸的民間雕塑。台灣前輩雕塑藝術家黃土水（1895～1930）赴日學習現代雕塑開始，雖有留下一批作品影響後世，可惜英才早逝，之後雖陸續有數人學成歸國，無奈當時各級學校並未設雕塑科系，一直到1962年國立藝專設立美術科，下設國畫、西畫、雕塑三組，1967年雕塑獨立成科，台灣雕塑學院教育開始成

上圖／下圖：ART TAICHUNG 2019「臺藝大雕塑半世紀特展」，可看見臺藝大雕塑的歷史脈絡。

形。「臺藝大雕塑特展」即是與國立臺灣藝術大學雕塑學系聯手策畫，希望透過 12 位雕塑家與一組團體的作品為臺藝大雕塑半世紀的歷史畫下一道軌跡，呈現台灣學院雕塑五十幾年的傳承與未來。

　　台中藝博在多年耕耘下，打造出雕塑藝術博覽會的品牌效益，2020 年的展會主題為「空間向度‧雕塑賞遊」，藝術講座以「20 世紀台灣雕塑史綱要」研究報告為主體，邀請國立臺灣美術館林志明館長

台中收藏立體雕塑風氣更盛。

以及國立臺灣藝術大學陳志誠校長為台灣二十世紀現代雕塑之發展梳理探討，展現雕塑為品牌風格訴求的藝術博覽會新高度。

歷任理事長當中，推動雕塑為台中藝博特色最積極的靈魂人物第十三、十四屆理事長鍾經新，她提出以雕塑為台中藝博特色的兩大理由：「2017 年確定在日月千禧的時候，我有一個想法，希望把台中藝博形塑成雕塑型的博覽會。為什麼要雕塑型博覽會，原因是日月千禧酒店在七期重劃區，七期重劃區又是建設公司的大本營，不管是銀行集團、建設集團，很多企業的本部都設在七期重劃區裡面，所以推動雕塑型博覽會比較容易。」，「再來是公共藝術在台中辦得很好，因為《文化藝術獎助及促進條例》規定，公有建築物及重大公共工程之興辦機關（構）應辦理公共藝術，營造美學環境，其辦理經費不得少於該建築物及公共工程造價百分之一。這項條文在台中有計畫的積極落實，所以台中每一棟大樓的公共藝術設置幾乎都看得出成效。因為這樣的關係，從雕塑作品入門就顯得比較容易。」

連續 10 年參展台中藝博的敦煌畫廊洪莉萍對雕塑作品能在台中被收藏家廣為接受，也有一套自己的觀點：「台中為什麼立體的作品會賣得比較好？因為台中的收藏家房子普遍來說都比較大，有足夠的空間放作品。台北房價高，租金高，房子出租不會閒置；台中租金低，出租收益不高，沒有必要出租。所以台中藏家收藏習慣跟北部不同，北部收藏立體雕塑的藏家會比較節制，因為比較沒有空間擺放，台中都有地方放，藏家就會收很多立體雕塑。」

累積多年的品牌印象，台中藝博以「雕塑作品」為主，已成為眾所週知之事，更有藏家表示專程來到台中藝博，欣賞雕塑類型的作

品。2021 年台中藝博雕塑作品呈現了更加多元、豐富、繽紛的小型雕塑，提高了新興藏家入手的親密度，同時也拉開購藏品味的尺幅，透過平面與多樣式的雕塑作品，在展間內擴增出平面與立體，風格統合與形式繽紛的不同軸線，書寫「雕塑」成為台中藝術博覽會的品牌傳奇。

ART TAICHUNG 的大人物　不談政治只談藝術

　　真正的藝術，不僅沒有國界，其實也超越宗教、政治等的藩籬。因為藝術是一種美的體現，是藝術家自身對於生活和生命的感悟。有感於藝術產業對國家發展及社會關係的重要性，同時也基於本身對藝術的喜好為藝術產業發聲，無形中也成為許多民意代表在從政路上的職志及使命。

　　立法院副院長蔡其昌是最常出現在台中藝博展場的政治人物之一，早在 2014 年透過當時是台中藝博總召鍾經新的

立法院副院長蔡其昌參觀 ART TAICHUNG。由右至左：立法院蔡其昌副院長、畫廊協會第十三、十四屆理事長鍾經新、文化部政務次長蕭宗煌、國立歷史博物館第十四任館長廖新田。

安排，蔡其昌現身台中藝博展商晚宴，除了以出席行動代表支持畫廊協會之外，蔡副院長有另一個身分，那就是「藏家」。在還沒擔任立法院副院長之前，他曾在大學任教七年研究台灣文學史，所以文化藝術對他而言是很熟悉的。另一方面，他對藝術的喜愛也跟家族背景有關，蔡其昌副院長的外公是日治時期台灣的前輩詩人，叔公也是藝術家，DNA 裡天生存有藝術的成分。

蔡其昌副院長有一套自己的收藏哲學：「看到喜歡的作品就會收藏，但我談不上是一個有收藏脈絡的藏家。收藏的藝術品多半以台灣年輕的藝術家為主，希望在收藏藝術品之餘，也能給予年輕藝術家一點鼓勵。如果運氣夠好，或許在 30、50 年後它的價格會比一張台積電的股票價格更高也說不定，但前提不在於它的價格，而是在於它能夠帶給你生命的愉悅及幸福感，那是藝術品最重要的部分。」「假設買一張台積電的股票，加框掛在牆壁上，感覺很怪；但如果買一件喜歡的藝術品掛在牆上，每天增加你的愉悅值，它可以帶給你的價值，可能是那一張台積電股票所沒有的。」

每一年台中藝博，畫廊協會都會邀請蔡副院長開幕致詞，開幕儀式結束之後，他會在理事長的陪同下，逛展間、聽導覽、買作品。2016 年台中藝術博覽會傳承藝術中心帶來年輕藝術家的作品，在貴賓預展當天就被立法院副院長蔡其昌收藏；2017 年立法院蔡其昌副院長更是在台中藝術博覽會預展當日，現場收購三幅台灣年輕藝術家的作品；2018 年台中藝術博覽會貴賓預展當日，蔡副院長即入手青雲畫廊代理藝術家的油畫三聯屏，此舉對展會士氣與畫廊業者們而言，無疑是最直接的肯定。

另一位經常出現在台中藝博的大人物是立法委員黃國書，他同時俱備民意代表、藝術創作者與收藏家的多重身份。黃國書關注藝文產業環境多年，從小受祖父的影響，對傳統的詩詞歌賦、書法或是古典文學藝術領域非常有興趣。經常參加藝文比賽，曾經得過南投縣演講、作文、書法競賽第一名。念臺中一中高三那年，突然想要追求藝術的領域，毅然從甲組工科轉投考國立藝術學院。後來順利當選台中市議員之後，就在文化藝術領域推動非常多的政策，比如歷史建築活化、大墩美展藝術獎項，被譽為「文化議員」。

擔任立法委員之後，黃國書深刻體會藝術創作不只是怡情養性，其實也可以形成一個產業鏈。所以在立委任內一方面是推動政策方面的改革，一方面也思考透過制度改變，推動台灣的藝術產業，讓台灣優秀的藝術家或藝術工作者，有一個好的發展環境。近年來，黃國書委員與立法院教育文化委員會的立委們，共同推動藝術交易分離課稅，針對《文化藝術獎助及促進條例》進行修法，制定出符合時代潮

立法委員黃國書（左1）與文化部長李永得（右2）、國父紀念館第十一任館長梁永斐參觀 ART TAICHUNG。

流的稅制來跟世界接軌,希望可以吸引更多國外的買家來到台灣,來收藏台灣藝術家的作品。

蔡其昌副院長與黃國書委員皆收藏藝術、親近藝術,更認為藝術產業的帶動,會改變一個城市的面貌,而歷屆的臺中市長從胡志強、林佳龍、盧秀燕,這些穿梭於台中藝博展覽現場的大人物們,正以自己的方式,凝聚台中市的藝術底蘊。

台中藝博展商　心裡話大公開

歷經 10 年的台中藝博已然成熟孕育台中的藝術收藏風氣,10 年來連續參展的畫廊包括首都藝術中心、晴山藝術中心、敦煌畫廊、藝星藝術中心、青雲畫廊等五家,畫廊協會特別於 2022 年 7 月 14 日台中藝博開幕式中,頒發 10 週年連續參展畫廊全勤獎。10 年來,這些全勤畫廊參展策略多有不同,晴山藝術中心隨著市場趨勢而轉變,在台中藝博展出的作品,在近幾年逐漸轉向小型、多樣化的雕塑;同樣參展 10 年的藝星藝術中心,則以旗下經營的青年藝術家為主要招牌,持續推廣青年藝術收藏的理念;青雲畫廊認為近幾年來年輕藏家越來越多,年輕世代更重視直觀視覺的感受,而這些新進的藏家對於傳統的題材並不感興趣。同時也會受到社群潮流的影響,關注的不單純是創作的概念,更多的是社群的熱度與畫面的美感是否符合他們的審美價值;敦煌畫廊認為,藝術的推廣是一條長遠的路,在 10 年參展的軌跡仍堅持專注在畫廊自身的品味與經營的路線。

敦煌畫廊曾在台中藝術市場耕耘十餘年,負責人洪莉萍及賴志明

歸納敦煌畫廊的經營經驗，認為台中是台北以外最有藝術市場的地方，因為收藏家幅員比較廣。在畫廊協會尚未正式在台中接手辦展前，敦煌畫廊曾參與 2011 年在長榮桂冠舉辦的第一屆「T-ART 台中藝術博覽會」。2013 年畫廊協會籌辦首屆台中藝博，當時洪莉萍擔任畫廊協會監事，隨同理監事會考察場地，最後決議在台中金典酒店舉辦，之後敦煌畫廊持續 10 年參加台中藝博，洪莉萍分享她對台中藏家的看法及參展策略：「我們以前曾在台中地區最大最新的中友百貨裡面開畫廊，所以培養一些主顧客，他們現在年紀大了，不一定會繼續收藏，可是我們還是請他們來逛台中藝博。」「尊重台中的收藏

敦煌畫廊十年參展經驗畫出一條經營自身品味的軌跡，圖為 ART TAICUNG 2022 敦煌畫廊展間。

家，我們不會將台北沒賣完的作品帶來台中，一定是藝術家新的發表，台中藏家們就會很有期待，看展的時候就會很熱絡。」

洪麗萍說：「持續參展的原因，一是希望能帶給藏家全新的作品，為藏家帶來新的視覺藝術饗宴，二是為了跟藏家敘舊，畢竟台中這類型的活動比較少，所以很多老主顧都會特別珍惜這樣的活動，甚至還會帶新朋友來品茗感受藝術的氛圍。」

一樣 10 年來從未曾缺席台中藝博的晴山藝術中心負責人陳仁壽則從畫廊的角度表示：「台中藝博提供新畫廊或規模比較小的畫廊同業一個展演的機會，可以視作通往台北藝博的練習場，除了可以用小

連續參展 ART TAICHUNG 十年的首都藝術中心與台中藏家有著深厚的交情，圖為ART TAICUNG 2022 首都藝術中心展間。

額資金來感受藝術市場氛圍，也可以從中獲取一些潛在的客戶名單。另外一件很棒的事，是可以自由調整展間的布置及燈光，提升布展的能力。」陳仁壽進一步提到 10 年來他在布展技巧的精進：「因為飯店裡面比較休閒，比較生活化，逛累了可以隨時休息，人流在樓層與房間中自然流動。飯店博覽會雖然很輕鬆，但缺點就是較擁擠，不像在畫廊空間欣賞畫作。那時候很多畫廊不自行帶燈具，房間的檯燈跟那個牆壁的燈照明不夠，畫作相對不出色，所以我們自己做燈軌，連超市買的曬衣架都可以運用巧思變成燈軌，慢慢衍生適合飯店功能的 LED 燈具。參加飯店型藝術博覽會完全都是要靠自己，想了很多方式去找出適合自己的陳列模式。」

由第八屆理事長蕭耀創辦的首都藝術中心，亦是獲得參展全勤獎的畫廊。台中天氣溫暖適中，而群眾對藝術喜好熱情不減，藝文展演舉辦也很精彩，參與藝術活動的人口增長，尤其透過藝術讓首都藝術中心和藏家成為好朋友，這是首都藝術中心持續參加台中藝博的原因，由於蕭耀理事長於 2019 年去世，目前由夫人廖小玟接棒擔任董事長，女兒蕭瑾任職執行長。廖小玟談到她參加台中藝博最難忘的故事：「有一次藏家陳女士來到台中藝博展間，購買劉其偉的畫作，其動機居然是為了要捐出去義賣，善款再拿來購買救護車服務更需要的人，這種大愛精神和藝術家劉其偉一樣，讓我深刻難忘。當藏家得知蕭耀生病住院，她立刻跪地禱告，祈求蕭耀能平安健康、盡快康復，這舉動令我感動不已，台中是個充滿人情味的城市。」

藝星藝術中心十年來參與台中藝術博覽會從未間斷，負責人王雪沼提到最重要因素是畫廊協會舉辦的活動一定要支持！另外她提到對

台中藏家的觀察，王雪沼說：「台中的藏家多半屬於成熟型的收藏者且有主見，畫廊只要能展出好作品，可以培養出黏著度高的忠誠客戶。回想當初藝星藝術中心第一年參展台中藝術博覽會，只售出一件藝術品的慘烈事蹟，經過十年的苦心經營，如今已不可同日而語，參展屢創佳績。十年來藏家快速年輕化，作品喜愛方向也從往日的寫實具象轉向當代藝術，對於作品形式也逐漸顛覆過去的傳統認知。每次藝博會結束後，都會讓我深刻的感受到如果畫廊經營者不努力自我充實，可能我們的專業度會被收藏家超越。」

台中在地的畫廊對本身所在的區域性飯店型藝術博覽會又有何觀察呢？曾多次參加台中藝博的凡亞藝術空間，從蔡正一於 1999 年創辦成立，到目前交棒第二代蔡承佑接手，在 2017 至 2020 年間，蔡承佑以新人之姿承擔台中藝博總召職務，蔡承佑認為台中藝博這幾年來覺得有越來越好的趨勢，展會中都會遇到很多新的藏家面孔。

2005 年成立於台中的旻谷藝術負責人鄭玠旻十分肯定台中藝博的成績，飯店型的藝術博覽會展出台灣的年輕藝術家，價格不貴，年輕人敢買，所以大家消費的起。

另一家成立於 2007 年的台中畫廊大象藝術空間館負責人鍾經新從台中藝博第一屆的籌備工作選址飯店就開始參與，第一屆台中藝術博覽會舉辦完之後，有稱讚的聲音，亦出現檢討的聲浪，認為動線規畫在運送作品方面遇有困難，所以第二屆就有另覓新址的規畫，鍾經

右頁圖：台中在地畫廊凡亞藝術空間觀察到台中藝術市場有越來越好的趨勢。

新提到：「剛好台美扶輪社社友引薦我去台中日月千禧酒店洽談，因為日月千禧酒店在台中的七期重劃區，位置理想，所以我就試著去談談看，後來飯店業者也願意合作，所以 2014 年第二屆台中藝博會就改到日月千禧酒店舉行，地點不錯，評價也不錯。」

談到對台中藝博的印象，張逸羣理事長在 2013 年台中藝博創始第一年，就是時任理事長，而 2022 年畫廊協會 30 年歷史的當下，他當選回任第十五屆理事長。張逸羣總結表示：「台中藝博跟台南藝博的狀況一樣，都是等到第三年展商銷售狀況才開始逐漸有起色。由於台中藝博是辦在台中七期的精華地段，建案的數量及等級都有一定的規模。所以相較其他地區的藝博會，台中藝術博覽會呈現數量更多、造型媒材更豐富精彩的立體作品，成為在地特色、學術性與市場性兼具的藝術盛會，同時也更強化台中市『雕塑之都』的獨特城市意象。台中因為有很多精密工業及建築業，所以隱形的藏家很多，對於台中藝博是很大的助益。」

ART TAIPEI
4. 台北國際藝術博覽會

　　ART TAIPEI 台北國際藝術博覽會，簡稱台北藝博，或 ART TAIPEI，是台灣每年重要的國際藝術活動，也是台灣藝術文化產業最受矚目的活動，除了每年集結台灣精選畫廊參展，也從 1995 年開始就與國際畫廊、國際級藝術家、收藏家進行藝術與文化的交流。每年也透過各種型式的主題、特展、展區規畫，表現台灣當代藝術與文化的精神，可說是台灣重量級的藝術文化活動之一。

　　1992 年 6 月 8 日畫廊協會成立後旋即設置博覽會執行委員會負

左圖：1995年，中華民國畫廊博覽會改名為「台北國際藝術博覽會」，原本的英文名稱則
　　　改為 Taipei Art Fair, TAF。
右圖：2005年，台北國際藝術博覽會原本的英文名稱Taipei Art Fair, TAF。因應國際當代
　　　藝術趨勢改名為ART TAIPEI並沿用至今。

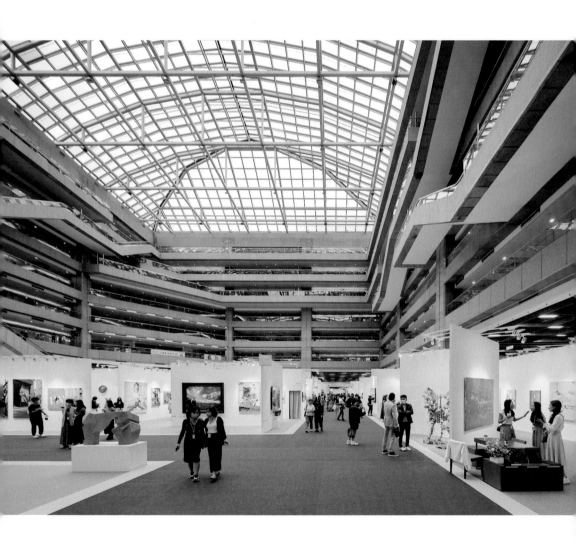

ART TAIPEI是連結亞洲藝術市場的重鎮中島，圖為ART TAIPEI 2022（第29屆）展場現況。

責統籌博覽會的各項事宜，經過 5 個月的籌備與策畫，1992 年 11 月首屆「中華民國畫廊博覽會」正式於台北世界貿易中心世貿一館啟動。1995 年中華民國畫廊博覽會廣邀國外畫廊參展，轉型為國際性藝術博覽會，同時也改名為「台北國際藝術博覽會（Taipei Art Fair, TAF）。

1997 年亞洲金融風暴各國藝術博覽會相繼停辦，台北國際藝術博覽會在此劣勢中仍屹立不搖。2003 年台北藝博會在 SARS 及華山藝文特區綠化工程延宕的雙重影響下，被迫延期至 2004 年舉辦。2005 年，畫廊協會基於藝術市場趨勢轉變，將「台北國際藝術博覽會（Taipei Art Fair, TAF）」定調為當代、年輕的亞洲藝術博覽會，同時將台北藝博更名為「ART TAIPEI 台北國際藝術博覽會」，文建會也於該年成為台北藝博的共同主辦單位。

回顧以往，台北國際藝術博覽會自 1992 年草創，經歷 921 大地震、SARS、金融海嘯、911、新冠肺炎疫情等因素，雖曾有停辦的聲浪，但仍在畫廊展商堅持下共度難關，不僅引進國際藝術新貌、推動全民藝術欣賞，規模穩定成長，如今 ART TAIPEI 為亞洲歷史最悠久、最具代表性及最受重視的藝術博覽會之一，亦為台灣藝術市場最重要的推手與平台，同時是文化部唯一支持共同主辦的藝術博覽會，不僅累積深厚的人文內涵，更不忘注入時代精神與藝術活力。

關於台北國際藝術博覽會屆期的計算有兩種算法，第一種算法是以中華民國畫廊協會從 1992 年開始舉辦所曾經主辦的藝術博覽會一併計算，將 2002 年的高雄藝術博覽會也計入，象徵畫廊協會持續辦理藝術博覽會的精神；第二種算法是依照 2010 年台北藝博專刊理事

長序文中，所載明的屆別為第 17 屆，只採認中華民國畫廊博覽會與台北藝博相關名稱的藝博會屆期，不納入高雄藝術博覽會，其後在2011 年、2012 年的專刊序文中提及台北藝博分別為第 18 屆、第 19屆，2013 年的台北藝博專刊封面則以「歡慶 20」為主題。因此本章採行第二種算法，不納入高雄藝術博覽會，由於高雄藝博辦理背景緣由已在第一章敘明，本章則不再重複。

2023 年 ART TAIPEI 即將邁向第 30 屆，作為亞洲藝術的中心，集合了收藏家、畫廊、藝術家與藝術的愛好者共同發掘、收藏，並開啟與視覺藝術的嶄新對話。未來將持續帶領台灣藝術產業走過一次又一次的挑戰、邁向一個又一個的高峰、培養出一批又一批的收藏家，是台灣藝術市場首屈一指且最接地氣的藝術博覽會，是連結亞洲藝術市場一個不可或缺的重鎮中島，亦是國際畫廊進入台灣藝術市場快速通關的閘口。

ART TAIPEI 的台前　標新與立異

1992 年 11 月 25 日第一屆中華民國畫廊博覽會正式登場，實現了畫廊協會成立目的，也開啟了台灣組織化辦理藝術博覽會的新紀元。歷屆的台北藝博執行委員會無不挖空心思，在籌畫內容上求新求變，呼應藝術市場的趨勢，扣合社會的脈動，緊跟國際藝術潮流，引領大眾開闊藝術欣賞的視野。每屆藝博會都有值得書寫的創新之處，在活動呈現上標新，在策展規畫上立異，歷任理事長擘劃的獨特風貌，讓台北藝博豐富多元，花繁枝茂。

第一屆中華民國畫廊博覽會

1992年第一屆中華民國畫廊博覽會於台北世貿中心一館舉辦，共計56家國內畫廊參展，開啟畫廊協會舉辦藝術博覽會的新紀元。由張金星理事長擔任中華民國畫廊博覽會籌備委員會召集人、執行長李亞俐、副執行長李敦朗、秘書長蕭國棟、時任行政院長郝柏村專程蒞臨觀展。籌備委員會首次出版「中華民國畫廊博覽會專輯」，封面特別採用蕭如松的作品，另請江兆申為中華民國畫廊博覽會題名，書於封面。畫廊協會自從決定籌辦藝術博覽會之始，即利用不同管道引介和考察國外類似性質的藝術活動經驗，第一屆中華民國畫廊博覽會

的成功舉辦，在台灣的藝術時代具有兩項重大意義，一是台灣藝術市場轉趨成熟的契機，不論在格局上或實質層面來說，都是宏觀並且超前的；二是中華民國畫廊博覽會讓藝術家、畫廊及收藏家三方面獲得平衡，並各得其所，提供國內收藏家、企業藝術主管、畫廊業者和廣大民眾，有一個在短時間得以一覽藝術發展全貌的絕佳機會。

首次出版的「中華民國畫廊博覽會專輯」封面採用蕭如松作品，另請江兆申題名。

第二屆中華民國畫廊博覽會

　　1993 年第二屆中華民國畫廊博覽會籌辦之際，恰巧遇到世貿場地承租的問題，當年第一屆中華民國畫廊博覽會效果很好，吸引一位美國畫商也想辦理藝術博覽會，而世貿當時場租策略是外國單位優先，所以世貿就將場地優先租給美國外商使用，舉辦了一場名為「美到台北」的展會活動。畫廊協會理監事會遂決定趁機改去台中推廣，所以第二屆中華民國畫廊博覽會就順勢到台中世貿一、二館舉辦。由張金星理事長擔任第二屆中華民國畫廊博覽會籌備委員會召集人、執行長李亞俐、副執行長李敦朗、秘書長蕭國棟。台灣參展畫廊為 48 家，並首次舉辦「法鼓山當代義賣會」，文建會也首次列指導單位，畫廊博覽會的舉辦是畫廊協會第一次到台中辦理藝術博覽會，為中部難得之具國際水準美術活動。理事長張金星以「燦耀星火　終將蔓延」為題在專刊書序，繼 1992 年籌備博覽會的經驗，在協會成員多方檢討群策群力推動之下，1993 年是畫廊協會舉辦藝術博覽會的一個新的標竿。

1993年，中華民國畫廊博覽會在台中世貿一、二館舉辦，致詞者為第一任秘書長蕭國棟。

第三屆中華民國畫廊博覽會

　　1994 年第三屆中華民國畫廊博覽會於台北世貿中心一館 A 區舉行，台灣參展畫廊為 55 家，中華民國畫廊博覽會籌備委員會召集人為張金星，時任理事長李亞俐擔任執行長，副執行長劉煥獻，秘書長為蕭國棟。中華民國畫廊博覽會的舉辦，前兩年均依著整合地區藝術市場資源和累積實務經驗原則在進行，1994 年除了擴大整體行政編制及效益，還設定許多新的策略，以因應博覽會未來的發展和走向，主要在透過專業化之形象包裝、主題性之企畫展覽、強化公關、將企

1994年，中華民國畫廊博覽會第一次提出大會主題「台北人‧愛漂亮」，企圖以輕鬆調皮的口語，喚醒大家愛美的心理，凸顯博覽會平易及多元之風貌。

業投入藝術產業、安排深度的
文化講座、寬敞的動線流程及
休息區、以音樂演奏營造會場
立體生動的熱鬧氣氛、展覽前
夕以預展晚會揭開序幕。

展覽規畫有別於以往兩次
的活動內容創新之處，在形象
包裝方面委由博上富康廣告創
意設計精神標語圖案，發揮整
體統一宣傳效果；第一次提出大會主題「台北人・愛漂亮」，企圖以
輕鬆調皮的口語，喚醒大家愛美的心理，凸顯博覽會平易及多元之風
貌；在主題展方面，推出海外畫家主題展特別企畫，首度推出「海外
畫家主題館」，將參展畫廊推出之海外畫家透過博覽會介紹給參觀大
眾，在會場上以大型世界地圖之看板標示海外畫家僑居地分布圖，並
在個別所屬畫廊之參展作品邊左下方貼有「金雁」圖案獎牌之圓形標
示，分別推選「成就獎」、「貢獻獎」、「榮譽獎」、「推薦獎」、「歸雁
獎」，肯定其海外成就，例如在華人圈很有成就的美國著名水彩藝術
家曾景文，就獲頒「成就獎」，藉此整合海內外藝術資源，為藝博會
國際化轉型做準備；在宣傳方面委由奧美公關公司引介企業體投入藝
術，向國際傳播博覽會訊息；在文化講座方面，委由「中華民國繪畫

1994年，中華民國畫廊博覽會文化講座。

欣賞協會」配合承辦，分別由海內外專家學者演講，內容包括「法國的自由形象藝術」王哲雄主講；「美國當代裝置藝術」梅丁衍主講；「美國戰後藝術風潮」姚慶章主講；「兒童如何了解現代藝術」陸蓉之主講；「天才畫家與精神病理」黃坤瑝主講；在音樂演奏方面，「相招鬥陣看表演」由自由時報文化版企畫贊助，邀請知名藝術團體演出。籌備委員會執行長李亞俐在專刊序文中以「創造藝術的生命共同體 開展市場的新絲路紀元」為題，宣告未來中華民國畫廊博覽會將朝國際化的目標逐步向國際間開放，開啟一個台灣藝術市場國際化的新絲路紀元。

TAF'95 台北國際藝術博覽會

1995 年中華民國畫廊博覽會為追求本土與國際平衡，營造超越展覽的視野，更名為「TAF'95 台北國際藝術博覽會」，由理事長李亞俐擔任台北國際藝術博覽會總召集人、劉煥獻擔任執行長、秘書長蕭國棟，於台北世貿中心一館 A 區舉行。中華民國畫廊協會在首任理事長張金星任內的一次理監事會議中，通過了 1995 年畫廊博覽會籌辦方向，將由純粹會員參與性質擴大邀請範疇至國際藝術市場，促成了 1995 年第一屆台北國際藝術博覽會的先聲。

經過時任理事長李亞俐專程親赴歐美全球招商國際畫廊參展的成果，台北藝博從台灣區域性活動，第一次加入國際畫廊參展，台北國際藝術博覽會總召集人李亞俐在專刊中，以「國際在我裡面 我在國際之中：對第一屆台北國際藝術博覽會的深一層期許」為題撰寫序文。台北國際藝術博覽會從台灣區域性活動，首次跨足國際藝術市場並兼

具有觀摩性質及互相交流的良好契機，國際參展畫廊為 17 家，分別來自英國、法國、美國、日本、義大利、香港、新加坡及澳洲等地，台灣參展畫廊為 62 家。會場採主題分區，以「國際主題區」、「迷你寶藏區」、「綜合區」及「出版品區」等分類，並規畫較佳之流程及動線，以方便參觀群眾。博覽會的包裝形象及整體設計委由香港養德堂

設計事務所創意企畫，從海報、專刊、DM 等一系列設計，採取了梵谷畫作中的向日葵作為主要國際性影像，以及現代鮮明的表現手法，突破傳統結合國際性繪畫語言，傳達台北國際藝術博覽會訊息，來突顯藝術家背後總要有畫廊來支持的觀念。

TAF'96 台北國際藝術博覽會

　　1996 年 TAF'96 台北國際藝術博覽會於台北世貿中心一館舉行，由李亞俐擔任台北國際藝術博覽會召集人、時任理事長劉煥獻擔任執行長、副執行長張麗莉、歐賢政、秘書長蕭國棟。1996 年香港亞洲藝術博覽會宣布不續辦，韓國漢城博覽會因故順延至 1997 年舉行，

1995年，台北國際藝術博覽會（TAF'95）主視覺採取了梵谷畫作中的向日葵，突顯藝術家背後總要有畫廊來支持的觀念。

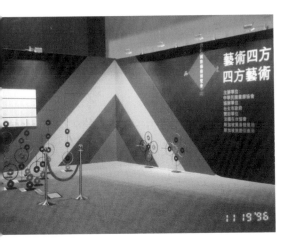

兩個博覽會組織宣布延期停辦後，讓本屆的台北國際藝術博覽會成為 1996 年唯一亞洲舉辦的國際性質的大型藝術博覽會，顯得格外的受人矚目。展覽訴求以「藝術四方、四方藝術」為主題，匯集四方藝術到台北，藉以達到國際化之目的，台灣畫廊 51 家、國際畫廊 22 家參展，橫跨 10 個國家。博覽會的整體規畫及形象設計採紅、黃、藍、綠四色活潑鮮艷的東方風格，以台灣地區為中心，強調藝術的東、南、西、北連結的表現手法，作品涵蓋四方藝術，東指美加，西為歐洲，北有日、韓、俄羅斯、大陸，南有新加坡、香港、紐澳的各地區特色之作品，結合電腦語言及網路畫面，傳達台北國際藝術博覽會的訊息。除畫廊展區外，台北藝博第一次在現場規畫「電腦藝術街」、「錄影

藝術」、「雷射立體影像藝術」等開放空間，國際級韓國藝術家金昌烈首度來台親臨會場。

在擴大活動支援的前提下，台北國際藝術博覽會首先爭取到臺北市政府支援協辦，也得到了新加坡貿易發展局、法國在台協會，以活動贊助單位的身分為參展畫廊爭取國家經費補助，新加坡貿易發展局也首次以國家補助 40％方式，支持新加坡 6 家畫廊來台參展並設立「新加坡主題館」，這三方面的協助使得台北國際藝術博覽會終於走出民間與政府結合的第一步，為活動的組織推廣成效設下一個新的里程碑。

TAF'97 台北國際藝術博覽會

1997 年 TAF'97 台北國際藝術博覽會於台北世貿中心一館 B 區舉辦，由中華民國畫廊協會理事長劉煥獻兼任大會總召集人、執行長，副執行長為張麗莉、歐賢政、秘書長蕭國棟。大會主題為「藝術版圖擴大」，台灣畫廊 37 家，國際畫廊 8 家參展，大會也首次規畫「中美洲國家主題館」，藝術版圖擴張遠至中南美洲地區，如秘魯、委內瑞拉、尼加拉瓜、宏都拉斯、哥斯大黎加、薩爾瓦多等，展出作品豐富。

為了擴展國際化的公共景觀藝術，以改善生活美學的環境品質，台北國際藝術博覽會在天時、地利、人和條件配合下，改變了許多傳

左頁上圖／中圖：1996年，台北國際藝術博覽會採紅、黃、藍、綠、四色活潑鮮艷的東方風格，以台灣地區為中心，強調藝術的東、南、西、北連結的表現手法，作品涵蓋四方藝術。
左頁下圖：1996年，新加坡以國家補助的方式支持畫廊參加台北國際藝術博覽會。

統的做法。首先，在地緣上，這次展覽會的會場從原先台北世貿中心的西側 A 館改到東側 B 館，就整體展覽建築硬體方位上看來，比以前壯觀，並促成這次藝術展覽會走出戶外，相互配合展覽的良好契機；其次，在時間上，新光三越台北信義店的開幕也同時選定在 1997 年 11 月，與台北國際藝術博覽會日期在天時上的巧合，藉以吸引更多人潮參與；第三，在展覽規畫上，大會除展示國際雕塑大師達利、阿曼等作品，並邀請國內外石雕名家三對藝術夫妻檔，在新光三越香堤大道上，以國際石雕之侶戶外現場創作表演，舉辦「國際石雕之侶戶外創作營」，6 件國際石雕傑作由新光三越文教基金會收藏，迄今仍矗立在香堤大道的現場。其他創新規畫包括透過 CANS 藝術新聞，結合網路推出「藝術網路連線面對面」，不僅有參展單位 Internet 網頁展示，展出包括美國、日本、阿根廷、大陸、馬來西亞、香港、台灣等百位的華人藝術家作品，以呼應活動主題；新光三越信義店 2 樓文藝走廊雕塑區視訊連線；藝術家名錄連線查詢，使世界各國愛好藝術者在網路上也能參觀台北的藝術博覽會。

1997年，台北國際藝術博覽會（TAF'97）主視覺以未來感呼應電腦與網路時代做設計。

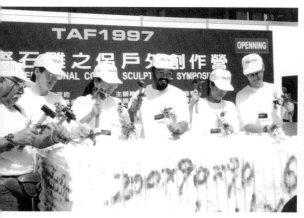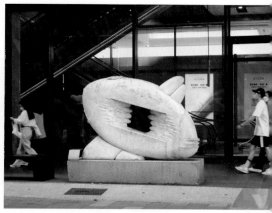

TAF'98 台北國際藝術博覽會

　　1998 年 TAF'98 台北國際藝術博覽會於台北世貿中心一館 A 館舉行，由劉煥獻擔任台北國際藝術博覽會召集人，時任理事長洪平濤擔任執行長，副執行長為錢文雷，秘書長是陸潔民。大會主題訂為「台北就位／東西文化交會」，台灣參展畫廊 39 家，國際畫廊 10 家。除畫廊區之外，另設置「當代藝術主題區」規畫馬塔主題館、草間彌生主題館，邀請西方超現實主義大師馬塔（Matta）與日本前衛藝術家草間彌生（Yayoi Kusama）親臨會場，對照東西方當代藝術現況，造成大眾熱烈回響。會場也規畫「立體雕塑主題區」，配合公共藝術空間創作特展，設有「台灣雕塑主題館」，另設有中美洲主題館、大隱隱於市主題館。有「最美麗主持人」之譽的白嘉莉受時任秘書長陸潔

左圖：TAF'97 國際石雕之侶創作營開幕現場（左起）秘魯／Meliton Rivera Espinoza、荷蘭／Karin van Ommeren、台灣／廖秀玲、王國憲，韓國／玄慧星（Hyun Hye-sung）、德國／Gregor Oehmann。
右圖：1997年的創作成果仍聳立在香堤大道的現場。

民之邀，擔任台北國際藝術博覽會藝術大使，專程從印尼飛抵台北，支持台北藝博。

時任理事長兼台北藝博執行長洪平濤在專刊以「創造性能量 進行式工程」為題撰寫序文，提及畫廊協會以藝術博覽會發表藝術夢想的工程自許，藉由不斷舉辦博覽會的累積，在台灣連接出一道藝術的長城。不畏政局動盪，不懼經濟風暴，在東南亞金融危機中，台灣終能安然度過，顯示台灣地區商業市場之機制較其他地區穩健，此對台灣或亞洲藝術活動的助益極為有利。

TAF'99 台北國際藝術博覽會

1999 年 TAF'99 台北國際藝術博覽會首次移師至於台北世貿中心二館舉行，由時任理事長洪平濤兼任台北藝博召集人、執行長黃承志、副執行長錢文雷、秘書長陸潔民。由於國際金融風暴及景氣低迷

白嘉莉（右）與超現實主義大師 Roberto Mata 共同出席TAF'98。

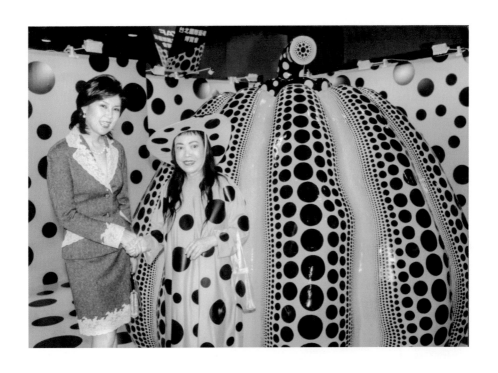

一直未改善，而名列食衣住行育樂六大行業殿後的藝術產業，當然備受衝擊，畫廊協會的會員數從最多的 75 家降到 42 家，外國畫廊參展的意願也顯著降低，又逢 921 大地震，國外畫廊紛紛退展，因此當年度台北藝博招商過程極為艱辛，台灣參展畫廊39家，國際畫廊4家。大會主題為「跨世紀‧新印象」，除畫廊展區外，另設有特展區包括繪畫、雕塑、版畫及宏碁數位藝術中心／交大虛擬設計研究中心策畫展出電腦數位藝術作品，以多元包容的開闊視野，透過本地與海外藝

白嘉莉擔任TAF'98宣傳大使與日本當代藝術家草間彌生合影。

術家的創作，呈現過去、現在、未來的藝術三度空間。大會邀請秘魯抽象表現主義大師吉茲羅（Szyszlo）蒞臨會場，並展出其作品，旅居日本的翁倩玉也透過朝代畫廊的協助，於展會中舉辦版畫個展，帶來名人關注流量，也創下作品完售佳績。

　　協辦單位臺北市政府馬英九市長首度為台北藝博書寫序文，臺北市政府文化局長龍應台支持藝術庶民化理念，由臺北市立美術館共襄盛舉，於台北國際藝術博覽會展出「第九屆國際版畫及素描雙年展」，臺北市立美術館也首次列名台北藝博協辦單位。

　　1999 年 9 月台灣遭逢大地震重創，台北藝博第一次與佛教慈濟基金會合作，在香港佳士得台灣分公司、視盟、藝術新聞雜誌、藝術家雜誌、典藏雜誌等媒體的通力協辦下，於 12 月 19 日藝博會會場，分兩梯次舉行「921 希望再建工程‧慈善義賣」，拍賣所得全額捐贈佛教慈濟基金會。

旅居日本的翁倩玉透過朝代畫廊的協助，在TAF'99舉辦版畫個展，帶來名人流量。

TAF2000 台北國際藝術博覽會

　　2000 年 TAF2000 台北國際藝術博覽會（第九屆台北國際藝術博覽會）於台北世貿中心二館舉行，由時任理事長洪平濤兼任台北藝博召集人、執行長黃承志、副執行長錢文雷、秘書長陸潔民。台灣參展畫廊僅 35 家，「藝術興於百業之後，衰於百業之前」，2000 年股市跌破八千點，畫廊參展藝博會極為吃力，蓋因台灣當時藝文人口太少，當代藝術與市場脫節之故。針對台灣環境，台北藝博首度轉型調整以「策展」與「美學教育」的方式，以 Awakening 命名，由日升月鴻藝術畫廊策展「蟄醒古早五色」、由翁基峰策展當代藝術「醒目新世代／移動中的青年樂園」，「生活美學的醒」由顏忠賢推出「生活美學的軟客廳裝置展」裝置藝術。為開發藝術新人口，採行與台新、富邦、世華、大安等銀行及誠品等機構換票措施。

場外展區延伸至敦南誠品、紐約・紐約展覽購物中心、悠閒藝術中心，為搭配特展另規畫「送禮」、「移動中的青年樂園」、「喝茶」等三場行動藝術，這些都是博覽會的大突破。

時任臺北市長馬英九參觀TAF2000亞洲藝術中心展位，圖左為亞洲藝術中心李敦朗。亞洲藝術中心當年展出甫獲得諾貝爾文學獎（2000）高行健的作品。圖片截取自《藝術家》雜誌2000年12月刊（攝影：程方）。

大會主題設定為《科技島嶼 文藝復興》旨在推動並指出台北都會的人文生活新潮流，同時設立科技藝術主題館，展出數位科技所及的藝術創作新風貌，並呈現電子商務普及下的全球化的藝術市場生態。

TAF2001 台北國際藝術博覽會

2001 年 TAF2001 台北國際藝術博覽會（第十屆台北國際藝術博覽會）於台北世貿中心二館舉行，台灣參展畫廊 24 家，國際畫廊 4 家，由理事長黃承志、副理事長李敦朗、秘書長石隆盛率領團隊籌辦。適逢台北國際藝術博覽會 10 週年，大會主題命名為「十分嬌嬌」，「十」是 10 週歲的意思，「嬌嬌」是指台灣經歷西方、日本、中原等不同政權的統治，及所融合的各種文化特色。針對主題十分嬌嬌，大會還特別設計「台灣誰最嬌嬌」網路票選活動。理事長黃承志在專刊序文中以「十年風水，不滅的精神」為標題發表感言，細數前九屆藝術博覽會辦理的困難與突破，也對藝文媒體簡單地以國外參展畫廊多少家，來判斷博覽會的好壞，忽視博覽會主辦單位對藝術文化始終如一堅持下去的不滅精神，而深感遺憾。

這一年，發生了紐約 911 恐怖攻擊事件、台灣 917 納莉風災，景氣空前低迷，但為了台灣藝術環境所該堅持的崗位，2001 年是畫廊協會開辦藝術博覽會以來，斥資最高用於策展的博覽會。展場主視覺

右頁上圖：TAF2001第十屆台北國際藝術博覽會，左邊為時任國立歷史博物館黃光男館長，右邊為畫廊協會第五屆理事長黃承志。
右頁中圖：TAF2001 展覽現場，朱銘《拱門》作品一前一後。
右頁下圖：TAF2001 展覽現場，遠方為朱銘《拱門》。

為雕塑家朱銘兩座價值不斐的
《拱門》雕塑，策展主題除了
鼓勵新人的「TAF新人獎」之
外，還包括「張大千晚年潑墨
特展」、「游於藝——全民收藏
主題 2+1C 全民合作」、「兩岸
華人前輩藝術家」特展、日本
日動畫廊「百年香頌」特展，
展出印象派畫家塞尚的油畫《收
割》，因畫作單價為當時所舉辦
的博覽會歷屆最高，而成為年
度的焦點之一，每一個主題都
是各家畫廊典藏精品。

TAF2004 台北國際藝術博覽會

　　2003 年台灣遭逢 SARS 疫
情及華山文化園區整修，藝博
會延至 2004 年 3 月舉辦，「TAF
2004 台北國際藝術博覽會」，由
理事長劉煥獻、副理事長徐政
夫主導、秘書長為石隆盛。在
文建會的支持下，TAF2004 台
北國際藝術博覽會集合了產、

官、學三者一體的聯合策展方式，配合行政院「挑戰 2008 年國家發展計畫」、文建會「文化藝術創意園區目標」、國家文化藝術基金會「視覺藝術動員計畫」、臺北市都發局「都會更新規畫」以及臺北市文化局都市古蹟維修保存、美化工程之遠程藍圖，在國家提供場域更新、經費支持的條件下，結合全台藝術資源，首度移師至華山文化園區舉行，國內參展畫廊 28 家。

大會主題定名為「藝術開門」，有「藝術開門・繼往開來」之意，亦有「敞開門扉・百納結緣」推廣藝術的用意。首次規畫「年度藝術家」專題，以展現多樣的創意手法，藉由全球第一代從事數位影像創作的藝術家李小鏡和科技業者的合作，成功將華山老舊的廠房轉型為時髦的時尚空間，而李小鏡在藝博會現場展出最新的數位藝術創作，作品全部被收藏；知名燈光設計師林克華創意指導的燈光秀，則重現

左圖：TAF2004 展覽現場，背景作品為年度藝術家李小鏡創作。
右圖：TAF2004 在華山藝文特區展覽現場。

老建築的迷人風采；由中華
民國視覺藝術協會理事長胡
永芬策展的「品牌時代‧台
灣精品」，介紹廣為國外收藏
家喜愛的台灣當代藝術家作
品，是台灣當代藝術家享譽
國際的具體證明。

　　除展出楊英風、朱銘、
朱德群、達利、阿曼等國際
藝術大師精彩作品，另規畫「A+D 創意實驗室」、「開春膳事」，由藝
術家陳朝寶和台灣美食藝術交流協會 15 位國際金牌廚師共同創作的
開幕酒會「開春膳事」是藝術與美食的首次結晶。

右上圖：TAF2004 配合文建會「文化藝術創意園區目標」選在華山藝文特區展出，可看見
　　　　主視覺「藝術開門」的意像。
左下圖：TAF2004 展覽現場，背後大型雕塑為阿曼（Arman）精彩作品。
右下圖：TAF2004「開春膳事」現場。

2005 台北國際藝術博覽會

　　2005 年 ART TAIPEI 台北國際藝術博覽會轉型以當代藝術為主，更名為「ART TAIPEI 台北國際藝術博覽會」，簡稱 AT，並設計鮮明的國際化 Logo，展現台灣藝術創意產業的新穎面貌。展會由理事長徐政夫、台北國際藝術博覽會執委會召集人劉煥獻領軍，秘書長為石隆盛。展會首次在台北世貿中心三館舉辦，台灣參展單位包括畫廊及藝文空間共 48 家，國際畫廊 6 家。大會以「亞洲・青年・新藝術」為主題，延續「年度藝術家」規畫，推出日本當代藝術家小澤剛的行為觀念攝影作品「蔬菜武器」，推出小澤剛後，ART TAIPEI 陸續吸引日本的畫廊來台灣參展。

上圖：ART TAIPEI 2005 年度藝術家推出小澤剛的行為觀念攝影作品「蔬菜武器」。
中圖／下圖：ART TAIPEI 2005「地域的質變與認同──台灣地方美術特展」。

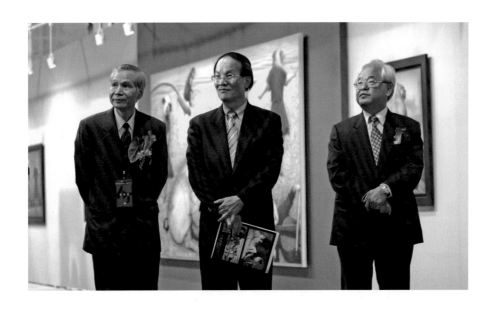

　　文建會基於對國內藝術畫廊產業生態發展的關心，及落實行政院文化創意產業之國際會展產業發展計畫，首度正式與畫廊協會共同主辦台北國際藝術博覽會，並啟動「青年藝術家購藏計畫」開始在 ART TAIPEI 進行購藏選件，文建會主委陳其南亦以「健全藝術市場的發展平台」為題，在台北藝博專刊表達支持與肯定之意。

　　除了參展畫廊在商業區部分展出之外，並在非商業區部分特別強調地方美術主體的認同及年輕藝術家的推薦，如謝理法所策展的「地域的質變與認同──台灣地方美術特展」，邀集 20 餘縣市政府共同參與，展現地方文史特色與精華；姚瑞中所策展的「超時空連結──台

2005年TAF（Taipei Art Fair）正式改名為 ART TAIPEI，圖為開幕現場，由左至右為：台北國際藝術博覽會執委會召集人劉煥獻、文建會主委陳其南、畫廊協會理事長徐政夫。

灣當代藝術空間與藝術村網路特展」邀集 20 個替代空間共同參展，試圖成為一個串聯散落各地的集結平台；王俊傑所策展的「後石器時代台灣當代年輕藝術家特展」邀請 9 位極具潛力的台灣當代年輕藝術家參展，這是地方美術界首次有機會進入國際藝術博覽會參展。

此外，另有劉素玉策展「收藏家精品特展」是本屆台北國際藝術博覽會一個別開生面的展覽，因為台灣的收藏族群是隨著藝術產業循序漸進，展覽主要目的在於給觀眾作為欣賞中西繪畫的參考比較，以及做為收藏家藏品的互相觀摩交換心得之用。

ART TAIPEI 2006 台北國際藝術博覽會

2006 年 ART TAIPEI 台北國際藝術博覽會於華山創意文化園區舉行，博覽會以「新形異貌」為主題，展現 21 世紀從亞洲動漫畫潮流而來的藝術新趨勢，劃分為五個子題展——「畫廊經典展區」、「亞洲現場：新形異貌」畫廊主題展區、「台灣青年藝術家推介展區」、「東南亞畫廊展區」、「年度藝術家展區」，以及增加新媒體「亞洲數位及錄像藝術展區」共六大區塊，由畫廊協會理事長徐政夫擔任台北藝博執行委員會召集人，秘書長為石隆盛。在行政院文化建設委員會前後任主委陳其南與邱坤良的支持與參與主辦下，ART TAIPEI 2006 總共有來自 16 個主要城市，94 家展位，是畫廊協會自 1992 年開辦藝博會以來，第一次展出規模突破 90 個展位的佳績，比 2005 年成長兩倍。

右頁上圖：ART TAIPEI 2006 展覽現場，參觀民眾欣賞年度藝術家派翠亞‧佩西尼尼 Patricia Piccinini 的作品。
右頁下圖：ART TAIPEI 2006 在華山藝文特區的展覽宣傳視覺。

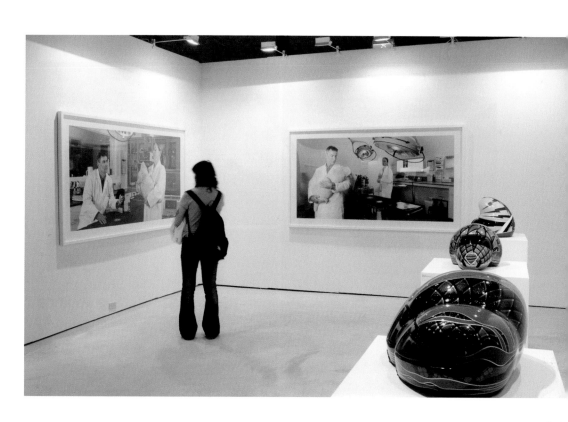

澳洲駐臺辦事處首度與 ART TAIPEI 合作，以澳洲為主題國，推出 2003 年威尼斯雙年展澳大利亞館的代表藝術家派翠亞・佩西尼尼 Patricia Piccinini 為 ART TAIPEI 年度藝術家，帶來南半球的視覺新體驗，澳洲駐臺辦事處除了提供經費也協助畫廊協會在澳洲招商。

有鑑於新媒體藝術創作在臺灣蓬勃發展，而台灣獨步全球的電子產業、軟硬體技術、創作豐沛的藝術家三者合而為一，讓台灣藝術家在數位、電子藝術、錄像藝術、動畫、實驗電影創作，屢獲國際藝術

ART TAIPEI 2006 向收藏家介紹新媒材的創作潮流，增闢「Ela-Asia 亞洲電子藝術」（Electronic Art Asia）特展區，是亞洲地區藝術博覽會的創舉。（左至右上、右下：奕源莊畫廊、新苑藝術、帝門藝術中心）

界的重視與好評，2006 年 ART TAIPEI 為了向國內外藝術愛好者、收藏家介紹這股新媒材的創作潮流，特別與「DIVA 數位暨錄像藝術博覽會」（Digital & Video Art Fair）主辦單位「美國紐約的 Frere independent 基金會」合作，增闢「Ela-Asia 亞洲電子藝術」特展區，是亞洲地區藝術博覽會的創舉。

香港首間專門蒐集亞洲當代藝術資料的非營利機構——亞洲藝術文獻庫（Asia Art Archive，簡稱 AAA），也首次受邀參加台北國際藝術博覽會，除介紹該單位記錄亞洲地區視覺藝術動態，蒐集、整理和編藏相關的出版文獻和影音資料的工作內容，更與畫廊協會在台北藝博展前合辦第一屆「亞洲藝術產經——台北論壇」，議題主軸分別是歐美觀點、亞洲情報、華人市場，邀請國際學者專家發表專題演講，分享最新的藝術市場訊息，為藝博會揭開序幕。

ART TAIPEI 2007 台北國際藝術博覽會

2007 年 ART TAIPEI 台北國際藝術博覽會於台北世貿二館舉行，由徐政夫任執行委員會召集人，畫廊協會理事長蕭耀擔任執行長、副執行長黃河、秘書長曾珮貞、總監陳韋晴。文建會除了與畫廊協會共同主辦博覽會之外，並在經費上支援、在行銷宣傳上大力協助，透過跨政府部門協調方式，建立政府推展藝術經濟的深度參與模式。年度主題「藝術與文學」，將關注當代藝術中有關文學文本的表現，以及其在媒體時代中對於文學氣質的重新詮釋。展區規畫以打造亞洲藝術平台為主軸規畫六大展區，展區從華納威秀影城中庭「戶外裝置藝術展區——超級平台 Outra Fair」延伸至世貿二館「經典展區」、「當代展

區」、「電子錄像區」、「藝術出版展區」及「年度主題藝術與文學／年度藝術家——葉放」展區。

　　2007台北國際藝術博覽會之年度藝術家，經七人評審小組嚴謹審查，一致通過由雅逸藝術中心推薦的葉放獲選。在呈現2007年度主題「藝術與文學」上，葉放不論是平面繪畫或立體雕塑，都極具人文的內涵、精神與氣質，其創造的獨特美術情境也因在國際上多次參展而備受矚目，大會邀請國際策展人張頌仁策畫，以「文局藝陣」為

上左圖：ART TAIPEI 2007 展覽現場。
上中／上右圖：ART TAIPEI 2007 展區從華納威秀影城中庭延伸至世貿二館。
下圖，由左至右：藝術家何孟娟展區、藝術家李明則展區、藝術家林偉民展區。

題，將藝術家葉放的文人精神內涵思維，催化藝術行為的展現。

　　博覽會的會外展「超級平台 Outra Fair」戶外裝置藝術展區，地點設在博覽會的戶外廣場，鄰近台北都會區最時髦與密集的華納商區，由策展人張元茜策畫，是當代藝術家的另類平台，這個平台不以面積及隔板來定義，相反的是由藝術家所創作的「場域」來呈現。

　　受到中國當代藝術市場熱頭，帶動週圍國家藝術市場的買氣及詢

問度，台灣藝術市場因此感受到國際畫廊及買家的回溫買氣，展商報名情況表現熱烈。ART TAIPEI 2007 成績斐然「台北藝博展覽中最多人次的參觀人潮」、「台北藝博展覽中單筆最高的成交金額」、「歷年以來，台北藝博中最高的總成交金額」，創下 14 年以來的三大新高，為藝術市場開了先驅，更也說明整個亞洲藝術市場已開始蓬勃發展，這次的藝博會深獲買家、賣家的好評，透過政府跨部門的支持讓展區得

由左至右：藝術家邱招財展區、藝術家劉時棟展區、ART TAIPEI 2007 超級平台 Outra Fair 策展人張元茜。

以擴充、完善的發展,尤其以 4.5 億的高成交金額,比起 2006 年 1.5
億元的成交額,足足成長 200%,更讓台灣晉升為亞洲藝術交易之首
要平台。

ART TAIPEI 2008 台北國際藝術博覽會

2008 年 ART TAIPEI 台北國際藝術博覽會在經歷 10 年的景氣低
谷後,展會再度回到世貿一館舉辦,距離上一次於世貿一館展出則是
在 1998 年。由畫廊協會理事長蕭耀擔任執行委員會召集人兼執行
長、秘書長曾珮貞、總監陳韋晴。國內外參展單位更高達 111 家畫
廊,來自美國、法國、西班牙、荷蘭、印度、日本、韓國、新加坡、
印尼、中國大陸(北京、上海、香港)等國家的熱烈參與。2007 年

底招商開始就已經感受到藝術產業的高度信心指數，2008年初蕭耀理事長專程赴日招商，招商結束後產生了令人滿意的結果。申請參展的國內外畫廊有將近150家，執行委員會婉拒了數十家爭取參展的畫廊，這是畫廊協會辦理台北藝博15年來，前所未有的現象。參展人次及成交量也獲得極亮眼的成績，總計五天創下7.2萬人次及7.5億成交量，比2007年成長超過1.5倍，成為歷屆最好的成績，堪稱亞洲質與量最佳的一次跨國際藝術博覽會。

　　ART TAIPEI年度主題——『藝術與科技——遊』，分為「經典展

上圖（全部）：ART TAIPEI 2008「藝術與科技」主題特展：《遊 WANDERING》。
左頁圖：ART TAIPEI 2008展場俯瞰，可以看出當年燈具的架設與近年的差異。

區」、「當代展區」、「電子錄像區」、「年度主題特區——藝術與科技 Art Project——Art & Tech」、「日本當代特區 Art Now——Japan」、「國際藝術媒體區」等，在展區規畫中更邀請了日本畫廊為年度邀請國，將有來自日本地區共 13 家畫廊參展，完整呈現東北亞地區當代藝術，以滿足台灣藝術愛好者越來越多元、越來越專業的要求和收藏趨勢。年度主題特展將以「藝術與科技」為主題，由 2008 台北國際藝術博覽會執行委員會與策展人胡朝聖共同策畫，邀請國際知名藝術家 Gary Hill（美國）、Jim Campbell（美國）、白南準（韓國）、Ingrid Mwangi Robert Hutter（肯亞／德國）、澳洲當紅藝術家尚恩‧格萊德維爾（Shaun Gladwell）以及台灣知名當代藝術家陳界仁，透過「年度主題特區」將國內外藝術家的作品和藝術市場做緊密的關聯，在收藏家心中逐步建立當代藝術收藏的新觀念。

另外，文建會為建構國內外畫廊、經紀人與國內年輕藝術家的合作關係，並提高台灣年輕藝術家在國際藝壇的能見度，於 ART TAIPEI 首次設置「台灣製造——新人推薦特區 Made in Taiwan——Young Artist Discovery」，本特區由文建會評選 8 位 35 歲以下之年輕藝術家作品，為這些年輕藝術家打造一個耀眼的星光舞台，希望能提高這 8 位台灣年輕藝術家在國際藝壇的能見度，並透過藝博會平台，能有被國際畫廊經紀之機會，成為當年度的觀展焦點。首屆獲選藝術家包括賴易志、黃沛瑩、朱芳毅、何孟娟、吳耿禎、張恩慈、賴珮瑜、邱建仁。此展區藝術家雖都尚未成為畫廊簽約藝術家，但作品仍受到高度關注，邱建仁個人就售出台幣 140 多萬，而「台灣製造——新人推薦特區」成交總價更高達新台幣 500 萬。

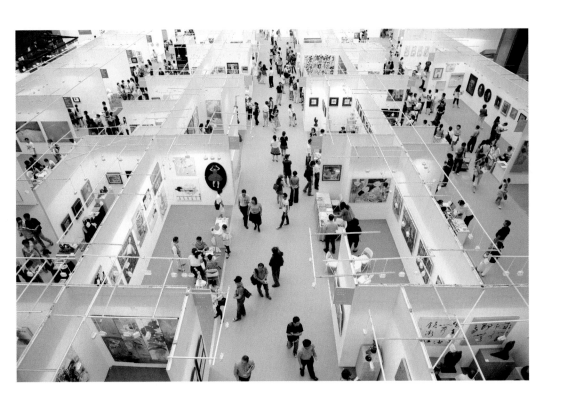

ART TAIPEI 2009 台北國際藝術博覽會

　　2009 年 ART TAIPEI 台北國際藝術博覽會台北世貿一館舉行，由蕭耀擔任執行委員會召集人、理事長王賜勇擔任執行長、副執行長則為張學孔、秘書長曾珮貞、總監陳韋晴。總計五日創下近 5 萬人次及新台幣 4.6 億成交量。在不景氣的預期心態及影響下，不少國家藝術

ART TAIPEI 2009面臨金融海嘯（2007年次貸風暴、2008年雷曼兄弟倒閉），全球景氣不佳仍舊有不少民眾願意入場參觀。

博覽會臨陣喊停或縮小規模的策略下，台北國際藝術博覽會仍舊屹立不搖，創下了比預期中更高的成績。

　　展區規畫以學術、產業、市場呈現六大主題展區，分別為結合經典與當代藝術的「藝術展區」、「年度主題特區——美學與環境」、「電子錄像區 Ela-Asia」、「國際邀請——東南亞特區」、延續 2008 年首度舉辦的「台灣製造——新人推薦特區」，以及「國際藝術媒體區」等。2009 年 ART TAIPEI 展現不同以往的特色包括：「Asian Art Economy Forum in Taipei 第四屆亞洲藝術產經——台北論壇」首次將論壇場地設在專業的台北國際會議中心 101 室；年度主題特區「美學與環境」邀請國內第一座以當代藝術定位的美術館——台北當代藝術館館長石瑞仁擔綱策展，匯聚來自法國、美國、澳洲、日本、中國與台灣具獨

左圖：ART TAIPEI 2009 Ela_Asia 展區。
右圖：ART TAIPEI 2009 美學與環境特區。

特表現風格之藝術創作者參展;畫廊協會每年透過藝博會提供國內藝術產業及其他國家藝術交流的機會,在年度邀請國規畫上,繼 2006 年的澳洲畫廊特區及 2008 年的日本當代特區後,2009 年「東南亞當代特區」聚焦與東南亞地區藝術,力邀印尼、菲律賓、馬來西亞等地都有重量級畫廊參展;「Ela Asia 電子錄像區」由台北藝博執委會與日本電腦繪圖藝術協會 CG-Art(Computer Graphic Arts Society)以及日本新生代策展人金島隆弘共同策畫,帶來台、日、中、韓等國之多媒體藝術家作品,充分展現台灣「科技之島」的美名;週末藝術講座首度規畫「藝術人生──電影欣賞」專場,提供觀展者另一種不同的創意觀點,讓喜好藝術的所有年齡層,皆可體驗與瞭解不同的藝術知識。

　　ART TAIPEI 2009 針對藏家也有創新的規畫,由三方藝博聯盟規畫的「3 For Vip 亞太藝博聯盟計畫」,吸引上海、首爾、日本、東南亞頂級藏家組團來台賞析,為台北藝博首次隆重邀請國際買家來台增添買氣;另一方面,為刺激亞洲新進藏家的潛在能量,ART TAIPEI 特別開闢新專案「藝術開門 Affordable Art」,推出介於美金 200 元至 2,000 元之藝術原作參展,提供新入門藏家可負擔的作品,易入門的平實價格,激盪出新一波「輕」藝術的收藏浪潮。

　　有鑑於莫拉克颱風為台灣造成重大災情,藝博會發起「當我們同在藝起」聯合賑災計畫,首次發起「買一張門票,送一份愛心」,全數捐出門票收益外,也將義賣由畫廊、藏家及藝術家所捐贈的作品,在實質上提供災民更多援助。

ART TAIPEI 2010 台北國際藝術博覽會

　　2010 年 ART TAIPEI 台北國際藝術博覽會於台北世貿中心一館舉辦，由王賜勇擔任執行委員會執行長，張學孔任副執行長，肩負展務重責，秘書長為曾珮貞，總監為陳韋晴。總計 110 家國內外畫廊參加展出，國際畫廊參展數量再創新高達 53 家，由於經濟的起飛，使得買氣回溫，藝博會交易熱絡，整體成交金額達 5.5 億元。

　　以「視覺、文創、畫廊史」為年度主題，展區劃分為六大主題展區——分別為「藝術展區」、「當代展區」、「電子錄像區（Ela-Video）」、「攝影藝術展區（Art Taipei PHOTO）」、「台灣製造——新人推薦特區」以及「國際藝術媒體專區」。其中「電子錄像區」，由台北藝博執委會與澳洲獲獎無數的策展人以及製作人安東妮塔·伊娃諾娃（Antoanetta Ivanova）策畫，以《製碼 encoded》為主題，邀請 7 位知名澳洲電子藝術家作品來台。

　　大會的兩大創新規畫包括「攝影藝術」與「親子美學教育」。在「攝影藝術」方面，特別與世界攝影組織（World Photography Organization）合作，創新設置「攝影藝術 Art Taipei PHOTO」展區，由 WPO 的策展人 Ania Wadsworth 從 2010 年《新力世界攝影獎》來自 148 個國家共 82,000 張報名作品中，精選優勝作品展出，讓觀眾看見近年來當代攝影的新趨勢；在藝術教育部分，台北國際藝術博覽會更首度與台灣首座兒童美術館——天母蘇荷兒童美術館合作，推出「親子美術教育計畫——Art Kids」，將美學教育分別從兒童與家長

右頁左上圖：2010 ART TAIPEI FORUM 台北藝術論壇，圖中為後來（2011年）第十屆理事長張學孔。
右頁右上圖：國際化的論壇令人專注。

之間扎根。

　　邁入第五屆的「亞洲藝術產經──台北論壇」已經成為串聯台灣、亞洲與國際藝術世界的產官學交流平台，2010年更名為「台北藝術論壇」。同時，時任理事長王賜勇在2010年台北國際藝術博覽會專刊序文中特別指出，《文化創意產業發展法》已完成立法程序，但在視覺藝術產業環境整備部分尚未完整，文中特別提出需要政府支持協會自發性的環境整備基礎工作，包含年度視覺藝術產業調查年報、台灣畫廊發展史、藝術專業經理人學院設置、視覺藝術產業藝術品交易稅務

左下圖：台北藝術論壇在台北國際會議中心舉行。
右下圖：國際化的論壇配備同步口譯。

左頁／右頁圖：ART TAIPEI 2010 熱絡的現場。

研究，藉由藝博會的平台呼籲，開啟了畫廊協會附設台北藝術產經研究室後續研究工作的契機。

ART TAIPEI 2011 台北國際藝術博覽會

2011 年 ART TAIPEI 台北國際藝術博覽會台北世貿中心一館舉行，由王賜勇任執行委員會召集人、理事長張學孔兼任執行長、副執行長為卓來成、秘書長朱庭逸、總監林怡華。自 2010 年房產及景氣不斷向上攀升之下，更刺激藝術市場的蓬勃發展。今年台北藝博成功創下 18 年來新高成績，從東京到柏林，來自國內外的 124 間嚴選畫廊參與展出，更有 53% 畫廊共計 66 家來自國際，國際畫廊參展數首度逾半。2011 年台北國際藝術博覽會不畏風雨，8/26-8/29

上圖／下圖：ART TAIPEI 2011 參觀人潮。

僅四日展期雖然比過往藝博會展期少一天，但參觀人潮卻十分熱絡。

　　展會規畫六大主題展區「藝術畫廊展區 Art Galleries」、「國際新視野 Global Spotlight」、「台灣製造 ——新人推薦特區 Made in Taiwan——Young Artist Discovery」及受到大家喜愛「藝術開門 First Art」等專案外，從 2011 年起，ART TAIPEI 新闢「新銳畫廊展區」，評選成立未及 5 年的新進畫廊，凝聚於精緻展位空間，以個展或雙人展形式展現。此外，大會看準攝影藝術市場逐漸壯大的趨勢，也規畫

ART TAIPEI 2011 MIT新人推薦特區展覽現場。

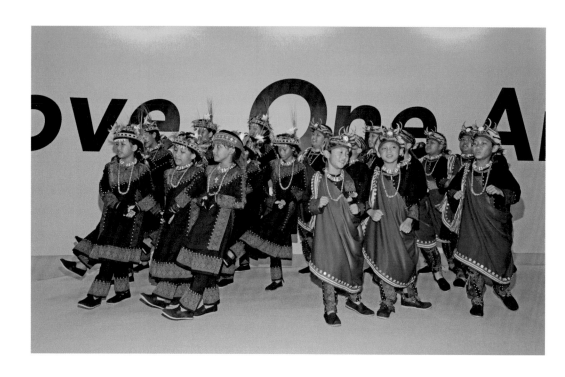

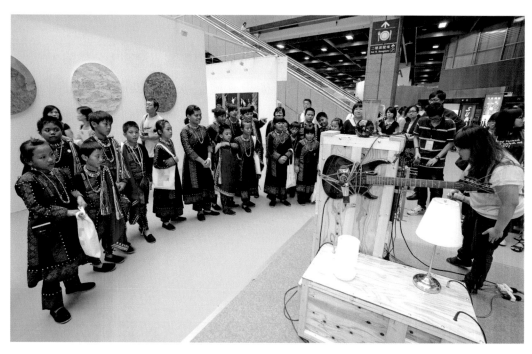

了「新媒體藝術展區 New Media」。新媒體藝術是 2011 年大會特色,「台北藝術論壇」聚焦於新媒體的創作、保存與市場的專題討論。首度推出「iPhone 手機應用程式」,提供電子化的會展資訊與畫廊和作品介紹,讓參觀民眾做精準的行程規畫。

以「我們可以選拔這個時代的偉大藝術」為年度主題,副標是「One Love, One Art」,倡議藝術之愛的核心價值,希望大家對藝術品的關注是純粹的喜歡而不是投資,更邀請日本知名工薪族收藏家宮津大輔親臨現場,重新強調「收藏者是藝術家最重要的庇護所」,推動「藝術開門‧全民收藏」的理念。從「One Love, One Art」的意念出發,ART TAIPEI 發起 One Love, One Art 徽章設計活動,從投件作品中評選出優勝設計,印製成徽章,在 ART TAIPEI 會展中進行義賣,將所得全數捐贈予屏東縣原住民文教協會,用於偏遠地區的藝術教育,並邀請 20 位排灣族小朋友親至台北藝博參觀,讓藝術的愛與美好成為實際行動。

本屆 ART TAIPEI 另有兩項創新,包括首次廣邀 200 名來自包含韓國、日本、印尼、大陸等地區國際藏家與會,除提供五星級飯店住宿服務外,另於圓山大飯店舉行盛大的正式晚宴;另一項是在文建會的促成下,ART TAIPEI 也首度與遠東航空公司、台灣高鐵合作,辦理憑高鐵北上票根或抵達台北／桃園登機證,便可免費換票入場看藝博的活動。

左頁上／下圖:ART TAIPEI 2011 排灣族小朋友至台北藝博參觀,並在One Art One Love 現場演出。

ART TAIPEI 2012 台北國際藝術博覽會

2012 年 ART TAIPEI 台北國際藝術博覽會於台北世貿一館舉行，為慶祝畫廊協會 20 週年慶，展區第一次擴大延伸世貿一館三個展區，展期首度從以往的 8 月調整至 11 月，是對歐美畫廊暑休和便利國外收藏家造訪所做出的反應。和 2011 年相較，ART TAIPEI 2012 的參展藝廊數成長 120%，達到 150 間藝廊，除了中國、香港、日本、南韓、新加坡、印尼、馬來西亞等亞太國家／地區（其中黎巴嫩、俄羅斯皆為首度參展國別），也有歐洲的英國、德國、奧利地、希臘和北美洲的美國，15 國優秀畫廊構成 ART TAIPEI 藝術畫廊展區的主體。

執行委員會由理事長張學孔擔任召集人兼執行長、副執行長為卓來成、秘書長朱庭逸、總監林怡華。大會以「Made by Art」為年度精神，關注藝術所能發動的思想能量。展覽規畫六大主題展區「經典畫廊展區 Art Classic」、「藝術畫廊展區 Art Galleries」、「新銳畫廊展區 Fresh Art」、「新媒體藝術展區 New Media」、「原住民藝術特展 Feature」、「台灣製造──新人推薦特區 Made In Taiwan - Young Art Discovery」，其中「經典畫廊展區以華人經典大師為主；原住民藝術展區則邀請到策展人李俊賢以『山風與海浪』為題，呈現美麗寶島大地的原創力、感動與震撼。」另外，2012 台北藝博全新規畫首度設置四個「公共藝術區 Public Art」坐落在展場各個角落，寬敞的空間使

右頁上圖：ART TAIPEI 2012 展期從8月調整到11月，便於國外畫廊來台參展。
右頁下圖：ART TAIPEI 2012 由李俊賢策畫《山風與海浪》，是台北藝博首度推出原住民藝術展區。

作品的欣賞過程更加舒適。

　　鑒於兩岸藝術市場的交流越來越頻繁，藝術專業人員的往來合作已成常態，中華民國畫廊協會和北京畫廊協會主動發起了「兩岸藝術市場趨勢論壇」，北京則列為 2012 年度貴賓城市，希望透過建立一個平台，提供兩岸主管藝術市場部門的領導官員和民間藝文專業人士互相溝通交流的管道，共同促進兩岸藝術市場的健全發展與繁榮。

　　在教育計畫部分，「2012 台北藝術論壇 2012 Art Taipei Forum」以「亞洲氣象」為主題，分別以「亞洲縱貫線」鎖定華人藝術的重要經濟軸線；「亞洲藝術市場報告」解析東亞、東南亞、中亞盤根錯節的藝術市場面貌；「藝術瞭望＆創意經營」說明藝術與行動通訊裝置中的新媒體；「收藏亞洲」公開亞洲藝術收藏的脈動等議題，綜觀亞洲藝術市場發展態勢。

　　對於藏家貴賓接待部分，本屆參展畫廊有近 90％來自大亞洲地區，ART TAIPEI 大手筆邀請來自東亞、東南亞、南亞、中東等亞洲

左圖：林安泰古厝的陣頭表演。
右圖：受邀貴賓一起加入陣頭表演互動。

各地等 400 名重要的收藏家、策展人、學者、美術館館長與會，建立 ART TAIPEI 針對亞洲當代藝術的專業形象，貴賓晚宴首次在林安泰古厝舉辦，以台灣陣頭表演、台灣小吃招待外國藏家頗受好評。

　　2012 年 ART TAIPEI 展期間，與台北市的藝文場館合作，首次推出「ART TAIPEI 藝術巴士」免費服務，串連 ART TAIPEI 展覽期間同步進行的各大藝文展覽，包含臺北市立美術館主辦的台北雙年展、鳳甲美術館的國際錄像雙年展、關渡美術館的關渡雙年展、台北當代藝術館的新媒體藝術展、松山文創園區的藝術家博覽會、華山藝文特區

ART TAIPEI 2012 年度精神為「Made By Art」，並以「亞洲氣象　聚焦台北」為題，將台北做為亞洲藝術產業的中心。

15 家日本畫廊組成的 New City Art Fair、台灣最重要的收藏團體「清翫雅集」在國立歷史博物館的收藏特展等七個大展，超過 2,000 位以上藝術家共同打造台灣的藝術月，也是亞洲歷史上的一大藝術盛事，也是 ART TAIPEI 的創舉。

ART TAIPEI 2013 台北國際藝術博覽會

　　2013 年 ART TAIPEI 台北國際藝術博覽會於台北世貿一館舉行，

ART TAIPEI 2013 海外畫廊占比超過50%，是非常國際化的一屆展會。

適逢台北國際藝術博覽會歡慶 20 週年，參展畫廊共 148 間，海外畫廊占了 78 間，國內畫廊 70 間，橫跨 14 個國家，共同展開台北藝術博覽會的版圖。由張學孔擔任執行委員會召集人，時任理事長張逸羣任執行長，並由錢文雷任副執行長，林怡華為總監兼任秘書長。張逸羣理事長在台北藝博專刊序文中提到，台北國際藝術博覽會 20 歲了，在這個值得紀念的時刻，台北藝博邀請 300 名國際重要的收藏家、策展人與藝文界人士參與盛會。

ART TAIPEI 2013展覽現場，右2為余德耀美術館創辦人余德耀，左2為藝術家村上隆。

大會以「After 20, 20 After 藝術，作為一種耕耘的方式」做為年度精神，回望過去 20 年歷程。展區規畫以「藝術畫廊展區」、「經典畫廊展區」、「新媒體藝術展區」、「新銳藝術畫廊展區」和「新人推薦展區」五大展區，看透全球藝術脈動。受到極高關注的「新人推薦展區」，從以往了八位 Made in Taiwan MIT 台灣年輕藝術家，首次加入國際推薦的年輕藝術家，讓 ART TAIPEI 成為年輕新秀踏入國際藝壇的最佳舞台。MIT 新人推薦特區也自 2013 年起，改由畫廊協會媒合專業畫廊協助藝術家處理現場作品交易等藝術經紀事宜。

ART TAIPEI 以「亞洲觀點」成功連結亞洲各地蓬勃發展的藝術表現，大會主題「亞洲作為一種概念」，專案規畫之一「森山大道特展 Daido Moriyama's Exhibition」，邀請日本藝術家森山大道親臨展場，並舉行講座與影像評論家郭力昕進行攝影對談，分享透過攝影來認識

ART TAIPEI 2013 森山大道在其特展區與作品合影。

世界的方法，形成一股旋風。

除了展覽層面也著力與深化藝術市場學術研究和推廣，台北國際藝術博覽會期間，藝術論壇以「亞洲價值」作為主題，從城市政策與企業的多方向思考，鎖定華人藝術的重要經濟軸線——亞洲縱貫線，從北京、上海、台北、香港一直到新加坡這條串聯亞洲大陸沿海，以華人為主的城市軸線，制定亞洲文化自由港的趨勢與戰略，以及藝術產業發展之經貿條件。講者包含德國魯爾博物館館長、新加坡自由港主席、德意志銀行全球藝術策略負責人，更邀請熟悉亞洲藝術環境且享譽國際的藝評人與策展人，對於泛中東／中亞地區的當代藝術有特別深入的研究與關注，與全球大師集思一同討論屬於你我的「亞洲價值」。

ART TAIPEI 2014 台北國際藝術博覽會

2014 年 ART TAIPEI 台北國際藝術博覽會在台北世貿一館登場，時任理事長張逸羣擔任執行委員會召集人兼執行長，並由錢文雷任副

ART TAIPEI 2013 一同討論屬於你我的「亞洲價值」。

執行長，林怡華為總監兼任秘書長。參與 ART TAIPEI 2014 的畫廊逾五成來自海外，包含日本、香港、中國、菲律賓、新加坡、以色列、德國、英國、美國等共 15 個國家／地區，合計 76 家海外畫廊。相較於強調全球性，ART TAIPEI 選擇建立亞洲節點的形象，並進行許多研究推廣，打造地域性專業，讓博覽會重要性和不可取代性穩健提昇。展區規畫方面，有「藝術畫廊展區」（Art Galleries）、推廣台灣老前輩畫家作品的「經典畫廊展區」（Classic Art Galleries）、以培養海內外年輕藝術家為宗旨的「新人推薦特區」（Young Art Discovery）、強調科技島定位的「新媒體區」（New Media），尤其以攝影、錄像及相關裝置為主的新媒體藝術（New Media Art），即是來自 ART TAIPEI 對藝術趨勢的關注。

以「Dear Art,」為年度精神，藉著書信發語詞式的語句，台北藝博會希望呈現的是一種親切的提示。為滿足不同經濟條件及動機的收藏者，大會推出「Dear First Art,」專案，精選出價格在 2 千美金以下的「忠於自我，小資的藝術投資」、價格介於 2 千至 4 千美金的「跟著動的不動產」，及價格 4 千美金以上的「一出手及行家」，三種收藏類別，成為首次收藏民眾的參考指南。

2014 年大會邀請了近三百名海外藏家來台參觀，活動不僅在世貿會場，更延伸到大台北地區所舉辦的活動，開幕當晚首度在台北國立故宮博物院舉辦貴賓晚宴「夜訪故宮」，獲國際貴賓高度肯定。國

右頁左上圖：ART TAIPEI 2014 年度主題：Dear Art。
右頁右上圖：ART TAIPEI 2014 選擇建立亞洲節點的形象，打造地域性專業。
右頁左中圖：ART TAIPEI 2014 夜訪故宮創舉。

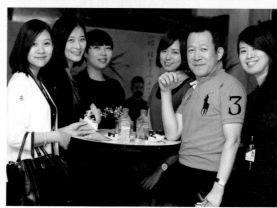

右中圖：ART TAIPEI 2014 夜訪故宮時就有打卡網美牆。
左下圖：ART TAIPEI 2014 夜訪故宮，右1為第六任秘書長林怡華。
右下圖：時任理事長張逸羣（右2）合影留念。

際媒體 artnet 針對 2014 年台北藝博給予極高評價，稱台北藝博在亞洲地區僅次於香港巴塞爾藝術博覽會。台北國際藝術論壇與現場的藝術講座與時並進，順應全球氣候變遷分別以「災害防護」與「亞洲收藏」深入探討藝術收藏之保存與風險管理，以及亞洲藝術文化的收藏定位與美學價值，讓貴賓觀展之餘也能掌握國際的最新脈動。

ART TAIPEI 2015
台北國際藝術博覽會

2015 年 ART TAIPEI 台北國際藝術博覽會於世貿一館舉行，以「傳承與跨界」為主軸，為能夠多角度呈現亞洲豐富的藝術風貌及深度，展場首度擴

ART TAIPEI 2015 展覽現場。

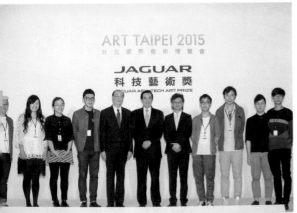

大至世貿一館的全數展區（A至 D 區），面積達 2.34 萬平方公尺，2015 年 ART TAIPEI 在展示規模、國際參與及市場面攀登高峰，參展畫廊共 168 家，當中有 38 間國際畫廊首度參展，參展海外畫廊國別涵蓋 20 個國家地區，參展規模更勝以往，刷新參展紀錄。

台北藝博執行委員會由張逸羣擔任召集人，時任理事長王瑞棋任執行長，並由卓來成任副執行長，另由秘書處新聘王焜生執行長處理籌備執行業務。中華民國畫廊協會理事長王瑞棋在展會首日於藝術講座上，宣布成立「亞太畫廊聯盟 APAGA」，與北京畫廊協會、新加坡畫

上圖：ART TAIPEI 2015以當代建築的語彙及藝術的跨界視野設計。
下圖：ART TAIPEI 2015 JAGUAR 科技藝術獎首獎得主 Owaki Richi 作品。

廊協會、韓國畫廊協會、澳洲畫廊協會、印尼雅加達區畫廊協會、香港畫廊協會、日本藝術經紀人協會共同合作，團結亞洲畫廊勢力。

　　大會規畫四大展區，除經典展區「藝術畫廊」之外，更首創近三年創作或未曾在台灣展出的「新作首映」及以新媒體創作為主軸之「藝術前線」展區，並以個展方式重新規畫「新秀登場」展區，結合台灣及海外共 16 位正於亞洲崛起的新生代藝術家，一併介紹給藏家及藝術觀眾。此外，「公共藝術」展區首度延伸至 TAIPEI 101 水舞廣場與 4F 都會廣場。另一個創舉是台北藝博首次與 Artsy 合作，推出線上作品展示平台，深入地觸及全球藝術藏家，為參展畫廊及藏家提供即時且無遠弗屆的藝術服務。

　　藝術家現場創作也是本屆台北藝博的一大亮點，大會在公共藝術特區，打造出參與式的藝術體驗，由西澤千晴（Chiraru Nishizawa）於展位現場創作的作品、六角彩子（Ayako Rokkaku）的現場創作，均於藝術家現場創作尚未完成時，即已接到許多藏家詢問表達收藏意願。

　　2015 年 ART TAIPEI 台北國際藝術博覽會，專案規畫首度與 Jaguar 臺灣總代理九和汽車公司共同主辦「JAGUAR 科技藝術獎」共徵集台灣、香港、日本、中國、印尼、印度、南韓、馬來西亞、泰國等地 80 餘件作品，並於 10 月 29 日台北藝博開幕記者會暨 JAGUAR 科技藝術獎頒獎典禮上公布首獎得主，由日本藝術家大脇理

左頁中圖：ART TAIPEI 2015 時任總統馬英九參與開幕式，與當年MIT新人推薦特區藝術家合影。中間為馬英九總統、總統左方為時任文化部長洪孟啟、右方為時任理事長王瑞棋。

智（Owaki Richi）互動裝置作品《Skinslides》拔得頭籌，獲得百萬首獎，得獎作品於 ART TAIPEI 期間展出。

本屆台北藝博獲得政府及獎項的肯定，時任總統馬英九出席開幕式，創國家元首出席台北藝博之先例。交通部觀光局也將本次展會列為 2015 年國際級活動之一；ART TAIPEI 再度勇奪 La Vie 台灣文化創意產業 100 大獎年度文創會展獎；會場展覽空間則邀請曾於貝聿銘建築事務所服務的台灣傑出新生代建築設計師「無有設計」操刀設計，運用當代建築的語彙及藝術的跨界視野，以聲音、影像、空間設計等元素將展覽會場打造為一巨型有機藝術品。

進入第 10 年的台北國際藝術論壇順應全球藝術品金融化的趨勢，以「藝術金融」為主軸，探討企業機構收藏、鑑價機制、藝術基金等案例，讓貴賓觀展之餘，亦能深入了解藝術市場與金融的關係。

ART TAIPEI 2016 台北國際藝術博覽會

2016 年 ART TAIPEI 台北國際藝術博覽會於世貿一館舉行，由王瑞棋理事長領軍、秘書長游文玫、執行長王焜生。執行委員會看準全球藝術焦點東移趨勢，定位 ART TAIPEI 台北國際藝術博覽會為軸心角色串接亞太地區，以「亞太藝術，匯聚台北」為展覽主題，攜手亞太畫廊聯盟（APAGA），將最完整的亞太地區藝術光譜帶入展場。2016 年專刊中特別撰寫「亞太畫廊聯盟專題」，介紹聯盟成員組織概況及其國家／地區當代藝術市場描述，包括澳洲商業畫廊協會、北京畫廊協會（兼敘中國畫廊業現狀簡述、中國當代藝術品市場概述、調整和轉型——中國藝術品市場的新節奏）、印尼畫廊協會（兼敘印尼的

藝術及畫廊發展、印尼當代藝術現況）、日本藝術經紀人協會、韓國畫廊協會、新加坡藝術畫廊協會以及中華民國畫廊協會（兼敘台灣當代藝術發展現況），呈現歷屆來最完整的亞太藝術版圖。開幕典禮中，也邀請到來自亞太畫廊聯盟的各國畫廊協會理事長與會。ART TAIPEI 串聯了亞太畫廊聯盟，整合亞洲各區域藝壇優勢，以及歐美畫廊的國際藝觀，首度報名參展之畫廊高達 55 家創下歷年新高。

展區規畫了五大主題 ——「藝術畫廊」、「新秀登場」、「藝術前線」、「公共藝術」、「影像之聲」。「影像之聲」是 2016 年 ART TAIPEI

ART TAIPEI 2016 展覽現場——當年首度報名參展畫廊多達55家。

全新規畫的主題，引起許多藏家對於影像收藏的興趣。現場也特別規畫有「手出原邑・巧者如思」南島藝術特展，帶來了七位「Pulima 藝術獎」得獎藝術家作品，該特展由原住民族委員會指導，原住民族委員會原住民族文化發展中心主辦，TICA 台北原住民當代藝術中心執行。在空間安排上，將台灣山岳揉合在展館的主題設計之中，並特別將各走道皆擴大到 6 米寬，提供給觀展者及身障人士一個寬廣舒適的觀展環境。

會展中特別呈現科技與藝術結合的展演，透過行動裝置達到互動效果，藉由深度參與拉近藝術作品與觀者的距離。藝術家林俊廷帶來

ART TAIPEI 2016特別將各走道擴大到6公尺寬，營造舒適的觀展環境。

互動裝置藝術《造象》，以 QRCODE 掃描，即可讓觀眾從中國字符的書寫創建出完整的詩詞之境。而日本藝術家平川祐樹呈現影像裝置作品《電影的影子》，轉化硝酸片故事、召喚出失落的電影幽靈。亞洲時尚影像創作者林吳忠信使用投影、多元的聲音影像軟體設計，將科技時尚化並結合人文思維，邀請觀者參與創作，打造視覺與聽覺雙重的《覺躰》。

ART TAIPEI 2016 的幾項創舉讓參觀者印象深刻，也令藏家驚豔。其一，首度邀請日本雕刻大師舟越桂、印尼當代藝術家 MANGU PUTRA、俄羅斯知名藝術家卓利多·得爾志也夫（Zorikto Dorzhiev）等多位享譽國際的藝術巨擘親臨展會

上圖：科技時尚化並結合人文思維，邀請觀者參與創作，打造視覺與聽覺雙重的《覺躰》。
中圖：舟越桂（右）在ART TAIPEI現場，左為收藏家姚謙。
下圖：ART TAIPEI 與 Netflix 跨界合作，公開放映紀錄片《天梯：蔡國強的藝術》。

與藏家見面交流；其二，ART TAIPEI 2016 首次與具國際建築指標的台北 101 大樓合作「ART TAIPEI @101」會外特展，讓藝術的觸角延伸到城市裡；其三是 ART TAIPEI 與 Netflix 的跨界合作，首度在台公開放映紀錄片《天梯：蔡國強的藝術》，映後座談更邀來爆破藝術家蔡國強蒞臨，滿座的民眾爭相與藝術大師交流；其四，是 2016 年 ART TAIPEI 台北國際藝術博覽會受到教育部支持，舉辦第一屆「藝術教育日」，將 ART TAIPEI 視作藝術教育推廣平台，創造 ART TAIPEI 與其他國際型藝博會的差異性，進而彰顯其獨特之價值。

上圖：ART TAIPEI 2016首度開辦藝術教育日，以藝術教育資源創造ART TAIPEI的獨特性。
右頁圖：ART TAIPEI 2017 臺灣原住民當代藝術特展《輪廓的書寫》。

ART TAIPEI 2017 台北國際藝術博覽會

2017 年 ART TAIPEI 台北國際藝術博覽會於世貿一館舉行，由理事長鍾經新掌舵，秘書長為游文玫。2017 年適逢社團法人中華民國畫廊協會 25 週年，ART TAIPEI 2017 的展前宣傳及特別活動，均扣合畫廊協會 25 週年慶祝議題，彰顯畫廊協會長年來對台灣藝術產業的拉動力。

大會設定「私人美術館的崛起」為主題，以「學術先行、市場在後」的理念重塑 ART TAIPEI。展區規畫有「藝廊集錦 Galleries」、「藝術前線 Frontier」、「新秀登場 Future」、「MIT 新人推薦特區」，規畫以個展形式讓各國新秀與台灣藝術家對話交流。執委會另精心籌備四項特展，包含「典藏常玉／一個孤獨而美麗的靈魂」、由臺師大白適銘

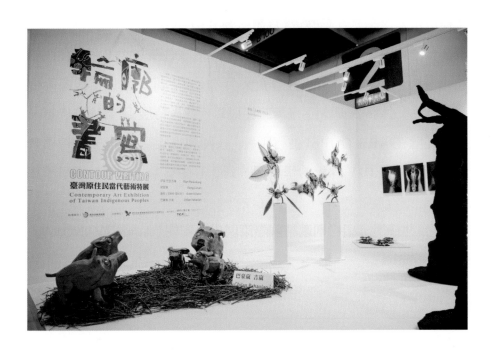

老師策畫，呼應台灣藝術史的「《世紀先鋒》台灣現代繪畫群像展」，集結 18 位台灣前輩藝術家的作品，串聯過去到現代形成完整的藝術脈絡；由國際知名時尚服裝品牌夏姿及台藝大舞蹈系學生，結合畢業傑出校友之金獎互動裝置《身體構圖 II》，共譜跨界作品「1+ 衣——夏姿藝術特展」；由原住民族委員會指導，原住民族委員會原住民族文化發展中心主辦，誠美社會企業與 TICA 台北原住民當代藝術中心承辦的「《輪廓的書寫》臺灣原住民當代藝術特展」，藝術家伊誕・巴瓦瓦隆在 ART TAIPEI 進行兩場「紋砌刻畫版畫工作坊」，帶領參與藝術教育日 DIY 課程的學童們，刻下心中風景，一圓偏鄉學子藝術夢。

　　「公共藝術」項目則邀請國際策展人易安妮（Annie IVANOVA）

左圖：ART TAIPEI 2017 以「私人美術館的崛起」為主題呼應當年亞太區域藝術現況。
右圖：ART TAIPEI 2017 特展《世紀先鋒》，以學術先行、市場在後的理念呼應台灣藝術史。

規畫，首次邀請澳洲藝術家，同時也是位女太空人的莎拉・珍・貝爾博士（Dr. Sarah Jane PELL），來台展出並舉行沙龍演講。高齡八十歲的日本具體派藝術家松谷武判也親自飛抵台灣，他的現身引起藏家高度關注。

ART TAIPEI 2017 籌畫了 1 天貴賓預展、2 天國際論壇、3 場記者會、4 天公眾展期、4 場特展、5 場藝術講座、5 場派對活動、7 場藏家活動、11 場藝術沙龍、14 場貴賓導覽、15 場大眾導覽、15 家媒體展位，更有 97 位工讀生、123 間展商、562 位偏鄉學童藝術教育參與活動，展場中光是設備便使用了 2,842 盞燈具、和超過 3,300 塊展板，每個數字背後都代表了畫廊協會、參加展商與合作伙伴所投入的努力。

左圖：Annie Ivanova 策畫的公共藝術展覽
右圖：ART TAIPEI 2017 展覽現場，每個數字都代表全台灣藝術產業投入的努力。

ART TAIPEI 2018 台北國際藝術博覽會

2018 年 ART TAIPEI 台北國際藝術博覽會於世貿一館舉行，恰逢 ART TAIPEI 第 25 屆，由理事長鍾經新擘劃籌辦，秘書長為游文玫。

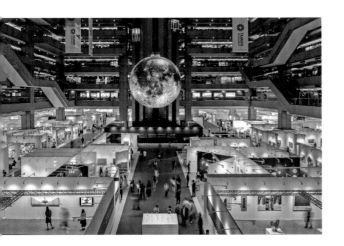

這場屹立亞太長達四分之一世紀的重要展會，共匯集 135 間，來自 13 國的畫廊參展。

因應數位科技在藝術領域的廣泛應用，並延續 2017 年以學術思維切入的策展精神，跳脫往昔美術館結構、組織與空間上的束縛，以「無形的美術館」為主題。展區規畫多元豐富，除了歷來重點的「畫廊集錦」、與文化部共同打造的「MIT 新人推薦特區」扶植國內新銳藝術家外，領先全球打造創新規格的「ASIA+」是新闢的展區，乃因應中小型優質畫廊在面對藝博會所承受的財務負擔時，ART TAIPEI 提供更優惠而實際的解決方案，打造更精悍輕巧的展位規格而設置，嶄露亞洲畫廊展區新風貌。

而 ART TAIPEI 2018 也順應時代潮流，邀請不同領域的專家策

上圖：ART TAIPEI 2018 展覽會現場夜景。
右頁圖：ART TAIPEI 2018 特展「月之博物館」。

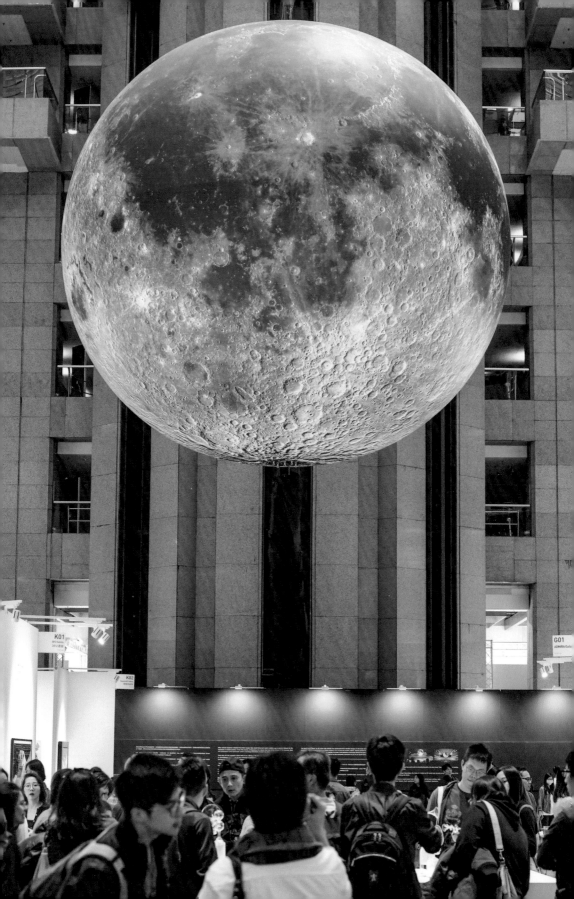

展，透過學術性的專業爬梳，規畫不同議題的深度特展專區，諸如「共振‧迴圈——台灣戰後美術」乃延續 2017 年「世紀先鋒——台灣現代繪畫群像展」對於台灣藝術史的討論，鉅獻台灣經典前輩藝術家之作；「開‧窗」藏家錄像藝術收藏展，係以 2018 年 3 月甫成立

的「台灣藏家聯誼會」做為號召，所策畫之展覽，著眼於藝術市場中藏家扮演的角色及影響，讓人一窺難得一見的錄像收藏；另有「科技特展——The Enigmatic Museum」、「曾經‧軌跡」MIT 十週年特展及公共藝術；另有學學文化創意基金會公益特展、溫慶珠品牌結合時尚與藝術的概念特展，讓展會樣貌更形多元充沛。首次開闢「美術館特區」，

特邀台北當代藝術館、毓繡美術館、鳳甲美術館以及有章藝術博物館四座館舍，針對自身的特色典藏及展覽脈絡進行主題式的展覽策畫，與 ART TAIPEI 2018 年度主題相輝映。

由國際知名策展人易安妮（Annie Ivanova）所策畫的科技特展「The Enigmatic Museum」，特別邀請到英國藝術家 Luke Jerram 創作的大型裝置《月之博物館》（Museum of the moon）閃耀展會上空；澳洲藝術

ART TAIPEI 2018 以學術思維的策展精神展出，並以「無形的美術館」為主題。

家 Kit Webster 帶來充滿視覺張力的作品《謎》（Enigmatica），在展示暗房綻放神秘色彩，吸引眾多的觀眾進入觀賞；以及台灣知名藝術家陶亞倫所帶來的全新 VR 作品《超真實 NO.2》（Hyperreality No.2）與《超真實 NO.3》（Hyperreality No.3），帶領觀者穿梭真實與非真實地超現實幻境之間。科技展區呈現科技的新技術運用於藝術創作所迸發的可能性，為觀眾帶來感官新體驗。現地創作是 ART TAIPEI 頗受關注的展演項目，由王道銀行獨家贊助日本藝術家小松美羽現場創作，人潮洶湧，引起眾多藝術粉絲的圍觀，讓觀者一窺藝術創作的神秘過程。

10 月 26 日在台北國際會議中心舉行的「台北藝術論壇」也與大會主題相呼應，今年特以「空

上圖：「開‧窗」藏家錄像藝術收藏展，呈現台灣收藏家影響力。
中圖：「共振‧迴圈──台灣戰後美術」特展。
下圖：科技藝術特展。

間」為主軸，規畫一連串共三個場次，從國際藝術市場研究、藝術生產與資料庫、乃至藝術生產與空間等命題，深度探索「空間」於藝術品的呈現與生產之間的知識與美學關聯。

ART TAIPEI 2019 台北國際藝術博覽會

　　2019 年 ART TAIPEI 台北國際藝術博覽會於世貿一館舉行，由鍾經新連任理事長，持續運籌帷幄，秘書長游文玫帶領團隊前行。ART TAIPEI 2019 透過「藝廊集錦」、「ASIA+」、「越界與混生──後解嚴與台灣當代藝術」&「佇立・遠望──台灣藏家收藏展」雙特展

ART TAIPEI 2019 以「光之再現」為主題，呈現台灣乃至亞洲當代藝術繁茂的多重光譜。

、「公共藝術」、「藝術基金會特
區」、「MIT 新人推薦特區」等敘
事主題，呈現當代藝術中的多樣
面貌，參展畫廊數量 141 家，橫
跨 12 個國家地區。值得一提的是
ART TAIPEI 2019 首度與日本現
代美術商協同組合（Contemporary
Art Dealers Association, CADA）
合作，聯手 12 家日本畫廊，劃
設專屬展區，梳理日本戰後藝術
家作品。自 2014 年起，CADA
扮演起日本現代與當代藝術領導
者的角色，此次展出為第一次集
結協會會員於海外展出，同時呼
應 ART TAIPEI 台灣戰後藝術家
特展，見證大時代下，台日兩地
藝術家的色彩與生涯。

　　大會首次推出的「向大師致
敬」，印裔英籍雕塑藝術家
Anish Kapoor 的鏡面雕塑《Mirror

上圖：「越界與混生──後解嚴與台灣當代藝術」，延續自2017年以來梳理的台灣藝術史特展。
中圖：「佇立‧遠望──台灣藏家收藏展」，呈現台灣收藏家審美品味的多元性。
下圖：「向大師致敬」展出印裔英籍雕塑藝術家 Anish Kapoor 的鏡面雕塑《Mirror Sculpture》。

Sculpture》，在形式與觀念上走在時代最前端，作品置於展會入口中庭，吸引甫進場的觀者駐足鑑賞。另有 9 件國際級公共藝術品，綻放氣勢風采，包括以色列藝術家 Beverly Barkat 曾在羅馬 Boncompagni Ludovisi 美術館展出的創作《After the Tribes》；中國藝術家徐冰以枯乾的植物與撕裂的塑料布，利用中國古代名作與光影成像，營造出饒富詩意的立體山水構的《背後的故事：春雲疊嶂圖》；香港藝術家黃宏達帶來一座高 3.5 米，由環帶狀 LED 製成，形如巨大手掌的科技藝術裝置的《巨掌峰》，以實時聲光幻變與觀眾進行互動；深圳的年輕藝術團體墨子（MOTSE），帶來《TOM》、《ENDLESS》與《四時不惑》三件大型新媒體藝術；傅

上圖：ART TAIPEI 2019 展出多件公共藝術作品傅慶豐《Sign me》，透過藝術介入社會，提升人類對海洋生態的危機意識。

中圖：日本雕塑學院派代表人物——深井隆的《月之庭》。

下圖：中國藝術家徐冰以枯乾的植物與撕裂的塑料布，營造出饒富詩意的立體山水《背後的故事：春雲疊嶂圖》。

上圖：ART TAIPEI 2019 展前邀請法國塗鴉藝術家Ceet Fouad至松山文創園區創作。

下圖：ART TAIPEI 2019 琢璞藝術中心推出塗鴉藝術家 Mr. Doodle 個展，巧妙呼應街頭藝術風潮。

慶豐《Sign me》則是透過藝術介入社會，提升人類對海洋生態的危機意識；印尼國寶級藝術家 Nyoman Nuarta 的《如意火車》；日本雕塑學院派代表人物深井隆的《月之庭》；曾參與威尼斯雙年展的李光裕透過靈動的藝術語彙成就出的作品《伏心》。

在公共藝術之外，ART TAIPEI 2019 以「光之再現」為大會主題呈獻八大特展，規畫有梳理解嚴前後台灣藝術的發展，白適銘教授策展的「越界與混生——後解嚴與台灣當代藝術」，凝聚時空光采；由段存真教授為策展人的台灣藏家聯誼會「佇立・遠望——台灣藏家收藏展」；由學學文化創意基金會、帝門藝術教育基金會、白鷺鷥文教基金會、臺北國際藝術村、麗寶文化藝術基金會五大藝術機構共同呈現的基金會特區，ART TAIPEI 串連台灣知名藝術基金會策略合作，於藝博會期間展現各自耕耘成果。

在藝術活動部分，大會在展會前邀請法國塗鴉巨星 Ceet Fouad 首度來台跨海造勢，運用松山文創園區牆面為畫布，以「雞」為主題，潑灑幽默逗趣的色彩。Ceet Fouad 曾與國際知名品牌 Adidas、Airdus、Ecko 與 Loewe 攜手合作，展前飛抵台北為 ART TAIPEI 暖身開跑，引領「潮文化」議題被高度討論，開拓 ART TAIPEI 多元風格。

ART TAIPEI 2020 台北國際藝術博覽會

2020 年 ART TAIPEI 台北國際藝術博覽會於世貿一館舉行，由鍾

右頁圖：ART TAIPEI 2020是疫情期間少數仍然成功舉辦的國際藝術博覽會。

經新理事長領軍籌辦，秘書長游文玫、執行總監賀嘉潔共同執行，並由鍾經新理事長提出「產、官、學、藏」的四個支撐藝術產業結構作為規畫重點思維。

2020 年受到新冠肺炎疫情影響，全球各大城市藝術活動停擺、延後或改為線上展出，例如知名展會巴塞爾藝術展的香港展會（Art Basel in Hong Kong）、邁阿密海灘展會（Art Basel in Miami Beach）、巴塞爾展會（Art Basel Basel）；而威尼斯雙年展（La Biennale di

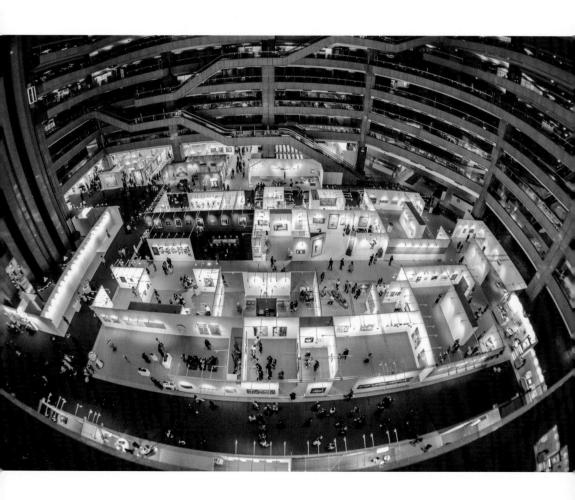

Venezia）改至 2022 年、韓國 KIAF 國際藝術博覽會改為線上展覽、東京藝術博覽會（Art Fair Tokyo）取消、倫敦的斐列茲藝術博覽會（Frieze Art Fair）實體展覽取消後改為線上展覽。而 ART TAIPEI 2020 卻在疫情之中屹立不搖，在困難中如期舉行，ART TAIPEI 2020 國外展商數量減少，在這樣的國際局勢下，國外首度參加 ART TAIPEI 的展商仍然有 6 家，這場台北獨秀的國際級藝術博覽會，集合 77 家國內外畫廊，將台北市打造為世界矚目的焦點。大會以「登峰・造極」為大會主題，正是期許在全球新冠肺炎疫情下，擁有不畏艱難而前行的勇氣邁向高峰。

　　ART TAIPEI 2020 原本僅向世貿一館訂定 B、C、D 三區場地，於開展前一個半月，接獲世貿展覽館方告知同時段 A 展區的國際郵票展因疫情而宣布停辦，一解 ART TAIPEI 展區門面無法以完整規模呈現之苦，在鍾經新理事長、游文玫秘書長與曾晟愿總監工程團隊審慎商議之下，拍案定於 9 月 7 日再度召開第二次展商選位會議，推翻

7月30日已完成的展商選位會議結果，在展前一個多月打掉重練的大膽決定，將展區重新規畫在世貿一館展區的中央蛋黃區。讓原本不滿意第一次選位會議結果的展商們重燃希望，如此翻天覆地的決議，所有籌備作業重新來過，不僅加重了秘書處團隊的工作負荷，更讓多數的畫廊老闆們認為此決策太過冒險。但該年度的火紅銷售成績與展區規畫的滿意度，驗證了正確的決定永遠不嫌晚，這波因疫情所掀起的驚滔駭浪，卻也締造了 ART TAIPEI 的工程創舉。

疫情肆虐，為將防疫措施做好做滿，主辦單位社團法人中華民國畫廊協會超前部署，除了預先通過社群媒體、廣告、紙本文宣等等宣導防疫，現場也高規格備妥因應設備與防疫步驟，擬定「防疫計畫書」，採人流控制、保持社交安全距離，展覽現場也第一次配合防疫

左頁／右頁圖：2020年疫情的多變，考驗著 ART TAIPEI 主辦方 TAGA 執行團隊的應變能力。

上圖：ART TAIPEI 2020 公共藝術──名和晃平《王座》展覽現場。
下圖：「彼邦‧吾鄉──東南亞戰後留台藝術家特展」。

而禁止飲食。來台參展的國外展商也先按照疫情管制中心的管制作業辦理，並預先隔離 14 日，進場參觀需全程配戴口罩。雖然防疫規定嚴格，卻擋不住藏家及觀眾進場參觀的熱情，共享這場疫情蔓延下的藝術饗宴。

為促進原住民當代藝術發展，ART TAIPEI 2020 首次透過文化部引薦與原民會合作「原住民新銳推薦特區」、「原住民藝術家特展專區」，其他展區規畫還包括有「藝廊集錦」、「ASIA+」、「MIT 新人推薦特區」、「公共藝術」、「特展區」。在公共藝術部分，最吸睛的當屬位於主走道的金黃色王座——名和晃平的《Throne》，這件作品曾經在巴黎羅浮宮金字塔內《Japonismes 2018》展出，是 ART TAIPEI 知名

「台灣藏家收藏展」。

網紅打卡點。與《Throne》同場輝映的尚有「向大師致敬」主題展出的 Antony Gormley 作品《SmallGut 3》，均為國際級公共藝術。

大會特展區部分，總共策畫 19 個特區，其中包含與台北 101 合作的「表裡之城 Visualizing the City」──101 攝影特展，以具體的攝影作品體現台北做為亞洲藝術與文化城市的特色與重要性；「彼邦・吾鄉──東南亞戰後留台藝術家特展」，整理 1950 年代後期留學台灣的僑生作品，展現留台僑生歸國後如何將汲取自台灣的藝術能量在故土澆灌，探討以台灣為文化藝術中心對週邊國家的輻射現象；呼應 ART TAIPEI 2020 的英文主題《Art for the Next》的「台灣藏家收藏展」。特展的呈現讓展會的豐富度更加提昇，也透過不同的特展，以學術的形式欣賞並聚焦台灣的藝術風貌。

同時，ART TAIPEI 2020 打造「非營利藝術空間特展」展區，結合台北各大非營利藝術空間，例如順益台灣美術館「移動白盒子計畫」、鴻梅新人獎、麗寶文化藝術基金會、財團法人看見・齊柏林基金會、桃園展演中心的 TAxT 桃園科技藝術節、打開當代藝術工作站、臺灣藝文空間連線、台灣第一代國寶漫畫藝術家劉興欽創作 65 週年特展、中華攝影藝術交流協會、藝術進駐等非營利藝術空間，ART TAIPEI 藉著集合不同調性的非營利藝術空間的藝術樣貌，展現台灣藝術生態多元結構的切面。

在疫情下的展出策略調整方面，ART TAIPEI 2020 第一次舉辦「實體展」、「線上展廳（on Artsy）」、「現場展覽 VR 實境」三軌並行的展覽，即便 5 天的實體展期已結束，在 Artsy 的頁面上，ART TAIPEI 線上展廳仍持續進行至 11 月 4 日 23:59 分，為了延續大家對 ART

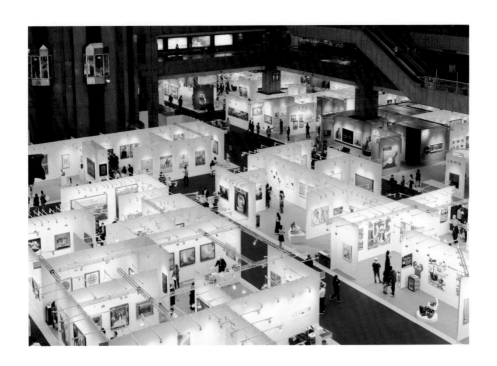

TAIPEI 的熱情，V ART TAIPEI 的網頁也以虛擬實境的模式，繼續發揮藝術的無限輻射力。

ART TAIPEI 2021 台北國際藝術博覽會

2021 年 2 月 3 日舉行 ART TAIPEI 2021 執行委員會第一次會議，經現場出席 10 位執行委員全數共識同意，為免混淆 ART TAIPEI 品牌認知，且須強調 ART TAIPEI 歷史悠久性，展會不另設主題，改以

ART TAIPEI 2021 在疫情下仍匯集124家展商，並爭取文化部紓困方案。

強調屆數為重點，主視覺以「28」意象來設計。

　　2021 年 ART TAIPEI 台北國際藝術博覽會於世貿一館舉行，由張逸羣理事長領導團隊、秘書長游文玫、執行總監賀嘉潔，群策群力執行。2021 年 5 月中旬台灣國內疫情升溫，全國提升至三級警戒，所有大型活動均紛紛停辦或延期，展覽館也全面封閉，面對 10 月 21 日就要開展的 ART TAIPEI，畫廊協會對於籌備的腳步從未停歇。及至展前一個月，政府才放寬展覽活動禁制令，9 月 27 日臺北市文化局召開線上防疫計畫審查會議，邀集臺北市政府衛生局、臺北市政府產業發展局、台北市建築管理工程處、外貿協會共同會審畫廊協會所提出的 ART TAIPEI 2021 防疫計畫。審查結果全部刪除飲品區，會場內全面禁止飲食，且全面調降會場內容留人數，藝術講座暨記者會場地、藝術沙龍場地，安排適當間隔梅花座。所有規範在短短不及一個月的時間內限期完成，考驗台北國際藝術博覽會執行團隊的應變能力。

　　在重重困難下，台灣駐外辦事處暫停受理各類簽證申請，即便申請專案簽證入境也仍需 14 天居家隔離及 7 天自主健康管理，大大降低海外展商來台參展的意願。但 ART TAIPEI 2021 在疫情時刻仍吸引多家國內藍籌畫廊加入展會，展商數較去年增加 3 成，跨越 9 個國家地區，32 家國外畫廊所帶來的藝術作品，在艱難的招商環境下匯集 124 家展商齊聚台北，實屬不易。慶幸的是公部門適時對台北藝博團隊及展商伸出援手，發揮對產業的激勵振奮效果。2021 年文化部提出視覺藝術產業「積極性藝文紓困」、「振興方案」，對「2021 台北國際藝術博覽會」參展單位提供展位費最高 50％紓困補助；在疫情期

間，臺北市政府也在蔡炳坤副市長與臺北市議員許淑華協調折衝下，除了臺北市政府文化局原有的合作方案之外，更增加臺北市政府觀光傳播局提供的 ART TAIPEI 協助方案，幫助藝文產業在疫情時代給予支持。

因應疫情影響帶來的轉變，大會也推出彈性因應策略，首次推出不同語種的線上展廳（Online Viewing Room），國際線上展廳與 Artsy 合作，合計 89 個參展單位，服務國際及英語系藏家；國內線上展廳則與非池中藝術網合作，共有 72 家畫廊參與，服務華語系藏家。於 10 月 22 日下午 2:00 起，至 11 月 5 日 23:59 分，提供 24 小時不間斷的線上觀展體驗；ART TAIPEI 2021 與 EchoX 合作的虛擬展場，

推出時下最熱議題 NFT 作品並順利售出。NFT 在 ART TAIPEI 售出具有指標性的意義，過往的 NFT 主要是以技術性為主，而在 ART

上圖：ART TAIPEI 2021 展覽現況。
下圖：藝術產業在新冠肺炎疫情影響下，有賴文化部給予及時的支持與幫助。

TAIPEI 則是以藝術性為主，在實體的並已經過市場考驗的藝術作品上進行加密，兼顧收藏家欣賞、收藏以及未來性等各項藝術購藏的主要指標。

在疫情下的創新之舉還有首度推出「AT REMOTE 遠距參展方案」，讓無法實際來台參展的海外畫廊僅需將展品運送至博覽會會場，再由專業人員進行開箱及布卸展作業，搭配大會媒合具備雙語能力的展位助理，提供執行現場行政、接待及聯繫的服務。展期間透過視訊聯繫海外畫廊主與現場藏家導覽互動，「AT REMOTE 遠距參展方案」提供海外展商在疫情之下的另一項新選擇，開拓線上線下同步的另類會展新模式。

ART TAIPEI 2021 在展前 2 週搶先曝光 11 件作品，打造全新藝術生活體驗於「路易莎象山藝文」舉辦展前記者會暨展前精選作品預

覽開幕，這項創新規畫預覽活動至 10 月 17 日，銜接 10 月 21 日於世貿一館開幕的 ART TAIPEI 2021 台北國際藝術博覽會。展期間的展區規畫包括「藝廊集錦」、「AT REMOTE」、「藝之獨秀」、「MIT 新人推薦特區」、「原民新銳推薦特區」以及公共藝術

2020年末興起的NFT，也在ART TAIPEI 2021展出，與實體展覽相互輝映。

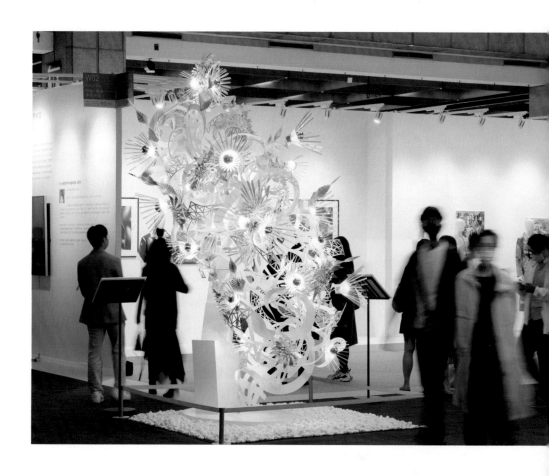

《火樹螢花──雪藏》的「枝微」與「末節」。有鑑於 2021 年公共藝術與大型裝置的比例較少的情況，觀眾的目光的焦點幾乎都轉向了每間畫廊展位裡面所陳設的作品，呈現市場導向鮮明的藝術博覽會。

在特展專區方面，持續辦理「資深原民藝術家特展」、「亞太文化資產保存修復新創科技研究中心特展」，另新增「〔 〕所在：醫療行

ART TAIPEI 2021 的展場趨勢，公共藝術與展間的比例有所調整，圖為2021年的公共藝術《火樹螢花──雪藏》。

動 50 年攝影特展」與「時尚藝術跨界特展」。2021 年適逢國際人道救援組織無國界醫生（MSF）成立屆滿 50 週年，台北藝博特別與無國界醫生組織合作，為 ART TAIPEI 帶來馬格蘭攝影通訊社的紀實影像特展──「〔 〕所在：醫療行動 50 年攝影特展」。領先全球首度曝光 5 位攝影師超過 40 件作品，呈現攝影師鏡頭下當代人道紀實與世界觀點。這些具有力量的攝影作品聚焦當代難民與流離失所者的生存境況，亦見證了無國界醫生正在進行的醫療行動以及當下人道危機的現實，此特展也成為無國界醫師組織 50 週年全球巡迴展的首發第一站。

　　另一項特展是首次由文化

上圖：中華民國副總統賴清德參觀ART TAIPEI 2021馬格蘭攝影通訊社的紀實影像特展。圖左起為賴清德副總統、畫廊協會張逸羣理事長、無國界醫生組織執行長鄔荻芳Ludivine Houdet。

部主導「時尚藝術跨界特展」，邀請時尚首席設計師溫慶珠（Isabelle Wen）擔任展區藝術總監。在 ART TAIPEI 現場將可欣賞 6 位時尚設計師融合 6 位藝術家創作的作品，延續台北時裝週系列活動走秀、直播的熱度，將文化創新的理念納入展覽主題，ART TAIPEI 跨界時尚，展現藝術產業力量。

藝術教育日也因疫情之故，改以線上直播的方式進行；而藝術教育 DIY 活動，首次與美國在台協會合作，邀請的美國 Fulbright Program 傅爾布萊特計畫學者藝術家 Katie Baldwin 教授，以走入校園的方式，指導學子藝術手工書的製作，分別在新北市貢寮國中、大觀國中、中和國中開設工作坊，體驗不同文化的創作方式。學生之創作成果也在台北藝博展後 11 月 12 日起，於美國在台協會簽證大廳舉行為期一個月的展出，讓「創意手工書 DIY 活動」更具延續性。美國在台協會也因藝術教育的合作，第一次列為台北藝博藝術教育合作單位。

ART TAIPEI 2022 台北國際藝術博覽會

2022 年 ART TAIPEI 台北國際藝術博覽會於世貿一館舉行，由張逸羣理事長繼續領軍與秘書長游文玫在新冠肺炎疫情下，力推台北藝博籌備進度。文化部亦從旁助攻，持續提供參展的國內展商展位費補助，為產業興旺加添柴火。展覽集結 138 家展商，89 家台灣畫廊、

左頁中圖：時尚藝術跨界特展背後的推手：文化部常務次長李連權（左）。
左頁下圖：Katie Baldwin 教授於 AIT 介紹藝術教育日中學生以「台美交流」為主題的創作。

38 家海外畫廊，跨越 8 個國家地區（台灣、日本、韓國、香港／中國、新加坡、法國、美國、英國）。2022 年展會達到最大、最多、首次舉辦等幾個里程碑，138 家展商是 ART TAIPEI 在疫情以來參展展商最多的一次，此次申請參展的展商都以大展位面積為第一考量，也造就 ART TAIPEI 歷史上最大的展商申請使用面積。因此，大會特別在展區四個角落增設超過 1,000 平方公尺的餐飲休息區，讓觀眾徜徉藝術空間，調整逛展節奏。

　　2022 年展會適逢畫廊協會成立 30 週年，特別在藝博會中規畫系

ART TAIPEI 2022 是 ART TAIPEI 歷史上最大展商申請使用面積。

列展出及活動，包括由台北藝術產經研究室推出「30 週年特展區：未來的記憶」，呈現八十年代台灣美術生態發展與畫廊產業之間關係；台北藝博開幕式現場頒布「三十週年最佳貢獻獎」予歷屆畫廊協會理事長，感謝理事長們披荊斬棘的艱辛與篳路藍縷貢獻畫廊協會的過程；在藝術沙龍中，安排回首畫廊協會過去成長脈絡的講座，由第十五屆理事長張逸羣主持，邀請歷任秘書長擔任與談人分享協會發展過程的大事件與小故事；在展覽現場，畫廊協會亦再次邀請白嘉莉擔任宣傳大使在 ART TAIPEI 開設白嘉莉會客室（Rendez-vous avec

ART TAIPEI 2022 適逢畫廊協會30週年，歷屆理事長同台合影。

Betty Pai）與現場觀眾及粉絲互動。白嘉莉與 ART TAIPEI 淵源深厚，在 1998 年台灣因亞洲金融風暴造成藝術市場低迷，白嘉莉受邀從印尼回台擔任藝術大使，與日本當代藝術家草間彌生及超現實主義大師羅伯托・馬塔（Roberto Matta）共同出席，成功創造話題締造台北藝博人潮。

　　台北國際藝術博覽會近年來不斷的以「回歸藝術本質，深化展覽

中華民國副總統賴清德與文化部長李永得參觀 ART TAIPEI 2022「MIT新人推薦特區」，並於「MIT15週年特展」前合影。

觀賞體驗」為主要的核心展覽目標，ART TAIPEI 2022 展區規畫除了主要的「藝廊集錦」之外，尚有「Flash」、「MIT 新人推薦特區」、「原住民展區」。另設有「原住民特展專區——GAGA & TABU」，邀請高森信男擔任策展人；ART TAIPEI 執行委員會與 LG 集團合作，邀請謝佩霓擔任策展人的「MIT 15 週年特展」；「正修科技大學亞太文保新創中心特展」；為藏家帶來全新的 NFT 交易體驗的「加密藝術專區 Crypto Art

Zone」；由白適銘策展的「共象：張子隆 生之雕塑展」；由沈伯丞擔任策展人的「人工、演化與永續未來特展」，並邀請荷蘭、澳洲等國際藝術家與台灣年輕藝術家作品共構特展內容。

　　2022 年 5 月 10 日，ART TAIPEI 台北國際藝術博覽會正式成為台灣第一個加入 Gallery Climate Coalition 畫廊氣候聯盟（GCC）國際組織的藝博會。ART TAIPEI 2022 順勢以「藝術 × 永續」為軸線，搭

上圖：ART TAIPEI 2022「人工、演化與永續未來特展」，期許朝向綠色展會努力。
下圖：ART TAIPEI 2022「加密藝術專區 Crypto Art Zone」，採線上線下同時展出的策略。

配SDGs計畫，以參展展商推廣的藝術家、主題宣傳為出發點，規畫特展、跨國藝術講座、發表「綠色宣言及行動計畫」，落實永續發展、綠色會展目標前進。

ART TAIPEI 2022同時也創下幾項「最多」的紀錄，畫廊協會自2021年起開始於各藝術博覽會串聯「館際聯盟」，透過在地美術館際平台相互宣傳展覽與年度票券互惠。2022年台北藝博攜手館際聯盟共同合作，突破紀錄囊括全台共計22家之多的美術館舍，提供票券互惠方案，同時舉辦6場展前線上講座，透過線上與線下的方式一起宣傳展會；藝術沙龍、藝術講座、台北藝術產經論壇，是ART TAIPEI現場與觀眾交流「藝見」的重要管道，ART TAIPEI 2022共規畫11場藝術沙龍、6場藝術講座、3場台北藝術產經論壇，再加上前述6場展前線上講座，總計26場。ART TAIPEI 2022邀請超過百位藝術領域內專業人士，與觀眾交流暢聊藝術，為歷屆最多場次、最龐大講師陣容的沙龍、講座、論壇之藝術教育規畫。

ART TAIPEI 2022現場以玻璃屋打造錄音間，進行「藝術聲鮮 ART TAIPEI Live Talk」podcast直播。左起畫廊協會理事長張逸羣、文化部長李永得、立法委員黃國書、畫廊協會秘書長游文玫。

2022 年的大會宣傳方式首次加入 Podcast 的元素，在數位工具不斷改善、普及的當代語境中，ART TAIPEI 沿伸了嶄新的接觸、認識、了解藝術的方式。首開先例，與「聲鮮時采」合作引進 Podcast 專區「藝術聲鮮 ART TAIPEI Live Talk」，在 ART TAIPEI 現場打造直播錄音間；主打不間斷聊藝術，讓藝術話題飄揚網路時空。除了展前預錄宣傳，布展日也透過 Podcast 直播開箱活動，系列節目也將收錄台北藝博從布展日到展期最後一天的聲音片段，總共製播 30 集節目，創下各類最高排名視覺藝術類 Podcast 第 1 名、藝術類 Podcast 第 6 名，在台灣全部 2 萬多個 Podcast 節目中，「藝術聲鮮 ART TAIPEI Live Talk」推出短短時間就已衝上排名第 89 名的佳績，為 ART TAIPEI 留下珍貴的紀錄，聽眾也能隨時在 Apple Podcast 首頁及台北藝博官網中聆聽。

ART TAIPEI 講座與沙龍　開啟藝術對話

2022 年台北國際藝術博覽會在台灣疫情持續升溫而政策朝逐步解封的趨勢下，全力衝刺藝術教育的豐富度，總計邀請 102 位的國內外講者，龐大陣容包括政府部門主管、美術館、策展人、學者、藝術家、收藏家、知名媒體人士、畫廊產業菁英等，規畫出 26 場講座、沙龍與論壇，打破台北藝博自創立以來的最多場次紀錄。

早在畫廊協會辦理藝術博覽會之初，即相當重視藝術人口的培養、藝術脈絡的論述與國際藝術視野的拓展，從 1994 年起，台北藝博的專刊中均邀請專家學者撰述論文，首篇是 1994 年由石瑞仁撰寫

的《台灣藝術與台灣經濟的分合——一個簡略的回顧與瞻望》，試圖導引台灣藝術市場的成長從藝術商品的自由市場，走向藝術理念的自由市場。同年，陸蓉之也以《旅外華裔藝術家風格探詢——移動的視界與創作定位》作為該屆博覽會以旅外華裔藝術家為主題的出擊，再一次反省台灣藝術市場和國際間的關係，旅外藝術家往往最終在作品中重新尋找自身的文化定位，似乎是相當一致的共通徵候，藉此梳理海外華裔藝術家和台灣藝壇的關係，也為台北藝博的轉型國際化鋪墊。

其後台北藝博的專刊論文均以台灣藝術市場的國際參與為書寫核心，例如 1995 年石瑞仁的《飛躍的視野——談台灣藝術市場的國際

左圖：《1994 中華民國畫廊博覽會專刊》封面設計，以「台北人　愛漂亮」喚醒大眾美感。
右圖：《1996 台北國際藝術博覽會》以「藝術四方」為主題，希望台灣除了是亞太區航運、經濟樞紐，也是藝術的中心。

化》；Pace Wildenstein 畫廊、Annely Juda 畫廊、Richard Gray 畫廊等三家國際畫廊聯合撰寫的《西方當代藝術經營談紐約‧倫敦‧芝加哥》；1996 年王哲雄《跨步國際藝術提昇文化競爭力》呼應當年的國際藝術博覽會主題「藝術四方」，以台灣為中心，東方是美國，西方是歐洲，南方是新加坡，北方是日本，此種藝術東西南北的大交融，盼台灣成為航運商業樞紐之外，也成為藝術的中心；1999 年法國 Galerie Sepia 負責人 Christian Ogier 撰文《談台灣的國際藝術市場》。有了前期的學術與國際畫廊文章鋪陳，台北藝博試圖走向國際化已然成為大會的主旋律。

而藝術講座的規畫是台北藝博另一個動態的學術性、市場性、專業性引導的設計，透過主持人與講者的交流分享，讓現場藝術愛好者能藉此更了解藝博會想傳遞的理念精神及產業資訊，進而建立自己的收藏方向與對藝術生態圈的認知。另外，從 2015 年開始在展區現場增加「藝術沙龍區」的規畫，場域規模較藝術講座稍小，適合藝術家與聽眾更近距離的互動，此舉恰能提供台北藝博參與展出的藝術家一個說明創作理念的展演機會，有別於藝術講座是由台北藝博執行委員會全權規畫，藝術沙龍特別開放部分場次讓展商為其參展藝術家提出申請，再由執委會統籌安排。藝術講座與藝術沙龍內容大致可分類為與藝術生態圈相關領域的引導認知、台灣藝術市場相關主題、台灣與國際間關係相關主題、國際藝術市場相關主題、藝術創作型態相關主題（攝影、水墨、數位科技）、藝術家相關主題、收藏與投資相關主題等。

台北藝博是由中華民國畫廊協會民間組織所主辦的博覽會，雖以

展出為重點，但自 1994 年起，均特別舉辦學術演講的配合活動，首先登場的是王哲雄以「法國的自由形象藝術」、梅丁衍以「美國當代裝置藝術」、姚慶章以「美國戰後藝術風潮」為題的講座，介紹西方現代的潮流，這些場次是畫廊協會在藝博會期間首次舉辦的藝術講座。1995 年台北藝博從純本土化的藝博會轉型國際化，更名為「TAF 台北國際藝術博覽會」，國際藝術市場相關主題大量的出現在歷年的藝術講座或沙龍講題之中。從 1995 年陸蓉之主講的「國際當代藝術的新風貌」、1995 年富士電視畫廊山本進「從畫廊角度看日本藝術市場 1970 年後之成敗」、1996 年香港萬玉堂 Stephen Mc Guinness「從外商角度看東南亞的藝市經營」、1997 年王哲雄主講的「當前國際藝術走向」、2005 年德國柏林 Alexander Ochs Gallery 北京負責人 Alexander

左圖：2005年，三瀦末雄藝術講座現場，背影為現任亞紀畫廊負責人黃亞紀。
右圖：2006年藝術講座由 Thierry Alet 主講。

Ochs 主講「柏林／北京：由歐洲畫廊經營者觀點看亞洲藝術市場」、2005 年日本 Mizuma Art Gallery 負責人：三瀦末雄主講「日本及亞洲當代藝術的可能性及其市場」、2006 年「紐約的電子藝術及其市場」、2007 年黃文叡主講「華人當代藝術解析」、2016 年「解碼義大利：文藝復興、自然景觀與藝術創造性」、「俄羅斯當代藝術現況與發展」、「日本注目：藝術家與當代藝術市場」、「亞洲藝術博覽會雙城對話：韓國 v.s 台北」、2017 年「東南亞當代藝術與購藏」以及 2017 年由林曼麗董事長主講「從明治到昭和時期，看見日本繪畫 100 年的養成與發展」等，每場藝術講座或藝術沙龍的舉行，均是一次國際藝術資訊的醍醐灌頂。

台灣與國際間藝術關係為主題的講座，例如 1995 年陳朝興主講

左圖：ART TAIPEI 2006 在華山舉辦，因此藝術講座設在場外，是難得的露天體驗。
右圖：2016 年藝術沙龍──亞洲藝術博覽會雙城對話：韓國 v.s 台北。

的「藝術產業的地方性與國際化」、江衍疇主講的「台灣藝術的國際觀點」。後續以台灣與國際間藝術關係為主題的講座或沙龍，有 2006 年龍門畫廊李亞俐與陸潔民對談的「台灣藝術產業及藝術家進入大陸經驗談」；2015 年亞太畫廊聯盟（Asia Pacific Art Gallery Alliance, 簡稱 APAGA）的正式成立，為亞洲太平洋地區藝術市場寫下新的重要里程碑。由第一屆亞太畫廊聯盟主席同時也是畫廊協會理事長王瑞棋，邀請 8 位創始會員將針對亞太畫廊聯盟成立的契機、現階段的目標及遠景，以「亞太藝術新勢力──藝術結盟新願景」進行分享與探討。另一個可以深入挖掘台灣與國際間藝術關係的區域就是東南亞，早期東南亞僑生來台灣留學風氣頗盛，而台灣師範大學美術系更是培養藝術師資的搖籃，當他們回到僑居地教學，自然而然地將台灣藝術所學帶回。2019 年白適銘、趙國宗、鍾金鉤、呂振光對談的「台灣經驗」與戰後美術的輻射，2020 年白適銘與藝境畫廊負責人許文智對談的「彼邦・吾鄉──東南亞戰後留台藝術家特展」，均是以此思維發想的講座。

　　有關藝術生態圈相關領域的引導認知的講座，包括藝術基金會、美術館、藝術季、藝術評論、當代藝術數據庫、修復、藝術人文與企業品牌的價值等主題規畫，甚至也觸及藝術家、畫廊、及收藏家的角色位移的議題。1998 年黃才郎「為大眾而美術館」、倪再沁「美術與人性流變」、陸蓉之「多元文化主義風潮下的當代藝術」；2009 年石瑞仁等人的「美學與環境：因人而藝」講座，這些藝術界先進們為建立台北藝博的藝術話語權發揮其影響力。

　　20 世紀的藝術圈出現了許多組織與單位，從學院、畫廊、博物

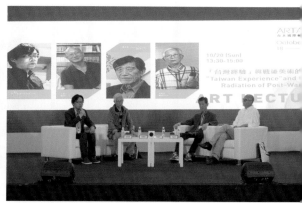

　　館乃至藝術基金會，其成立宗旨皆希望對當代人文藝術有所貢獻，不論在藝術史的建檔保存，亦或是人類文化的推廣與研究，共同的目標是對整體社會長期的回饋。2017年配合大會藝術基金會特展，由國立臺灣藝術大學陳志誠校長主持「藝術基金會在當代藝術中所扮演的角色」講座，邀請 K11 Art Foundation 藝術總監 Jilly Ding KIT、帝門藝術教育基金會執行長熊鵬翥分享其基金會推動經驗。

　　美術館浪潮持續在全球各地發酵，無論是公部門、私人美術館、甚至是校園美術館均蓬勃發展，台北藝博講座沙龍透過不同館所的營運經驗分享，討論美術館典藏、經營與藝術產業的互動，共同為美術館發展與社會責任做長遠的想像與規畫，例如2018年由謝佩霓主持的「美術館 × 藝術生態」講座，邀請卡岑藝術中心美國大學美術館

左圖：2019年，探討台灣對週邊國家藝術文化影響力的講座。
右圖：2020年「彼邦・吾鄉──東南亞戰後留台藝術家特展」對談。

無形的·美術館

INDEFINITE MUSEUM

館長 Jack RASMUSSEN、印尼當代國際藝術館館長 Aaron SEETO、曾任上海喜瑪拉雅美術館的館長王純杰一起暢談；2021 年由國立臺灣藝術大學校長陳志誠，邀請北師美術館執行總監王若璇、有章美術館館長羅景中、亞洲大學美術館館長潘襎以「校園美術館在當代藝術中所扮演的角色」為題，各展校園美術館特色風華。

在台灣藝術市場相關主題方面，陸蓉之在 1996 年與 1997 年分別以「跨世紀台灣藝術新展望」、「從變異到擴延──延異的台北藝術版圖」做為講座主題，尤其 1997 年這一次的晚間講座由甫開幕的新光三越百貨提供一流的場地設備，以顯示企業回饋文化的一股熱誠，從產出硬體空間透過網路熱情地伸出環抱全球的雙臂，希望以不斷蛻變的新視野迎向新世紀，以概念上的無限擴延，一再重劃台北的藝術版圖，展現當次博覽會的最高精神指標；2018 年呼應文化部長鄭麗君啟動台灣藝術史重建計畫，台北藝博規畫「共振·迴圈──台灣戰後美術特展」並由策展人白適銘教授舉行藝術沙龍，2019 年仍由白適銘延續於藝術沙龍主講「越界與混生──

ART TAIPEI 2008 展覽主題無形的美術館，呼應20世紀出現的許多藝文組織與單位。

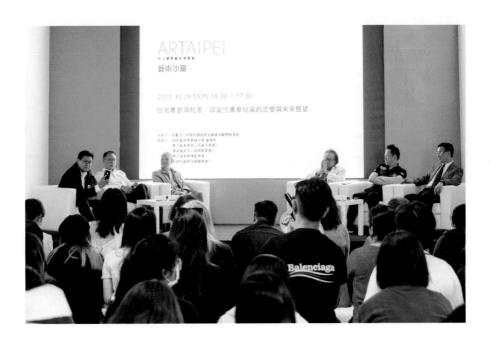

後解嚴與台灣當代藝術」；2020 年接續建構台灣美術史議題，藝術沙龍舉辦「建構台灣美術史新視野——畫廊產業史的研究與書寫」由台北藝術產經研究室柯人鳳執行長主持，邀請畫廊協會鍾經新理事長、國立台灣師範大學美術學系主任白適銘、國立臺灣藝術大學美術學院院長陳貺怡、台灣藝術史研究協會常務理事賴明珠與談。同年亦邀請雲河藝術有限公司黃河、傳承藝術中心張逸羣、協民藝術集團錢文雷、東之畫廊劉煥獻、新時代藝廊張銀鏘與談，以「台灣畫廊領航者：談當代畫廊經營的流變與未來展望」為題，由畫廊協會資深顧問陸潔民主持，在輕鬆的對談中，揭秘各畫廊主的經營哲學。

ART TAIPEI 2020「台灣畫廊領航者：談當代畫廊經營的流變與未來展望」（左起：畫廊協會資深顧問陸潔民、新時代藝廊張銀鏘、東之畫廊劉煥獻、協民藝術集團錢文雷、傳承藝術中心張逸羣、雲河藝術有限公司黃河）

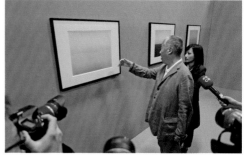

面對台北當代藝術博覽於 2019 年插旗台灣，引發許多關於亞洲藝術博覽會及台北藝博定位的討論，台北藝博在 2019 年即規畫「光之再現」與「誰的藝博會？」兩場藝術講座以更開闊的角度正視當前現象，由國際藝評人協會臺灣分會謝佩霓理事長主持。「光之再現」邀請畫廊協會鍾經新理事長、國際藏家施學榮、墨齋畫廊創始人余國梁，聚焦於大會年度主題，以藝博會主辦者、畫廊主以及國際藏家的角度，討論藝博會的內容及本質；「誰的藝博會？」則邀請文化部政務次長蕭宗煌、《藝術新聞》國際版中國分社主編 Lisa Movius、資深藏家姚謙共同探討藝博會內容生成過程。

藝術創作型態相關主題是為藝博會聽眾進行藝術教育的良機，首場以攝影相關主題的講座是 2010 年由全會華與邱奕堅對談「亞洲攝影藝術市場與趨勢」；2007 年邀請陳贊雲、全會華、邱奕堅對談「一種矚目──攝影收藏潮流及訣竅」；在當代藝術界，提及概念攝影，無人不知當代知名攝影藝術家杉本博司，也曾於 2012 年以「看‧不

左圖：ART TAIPEI 2013 森山大道導覽作品。
右圖：ART TAIPEI 2012 杉本博司導覽作品，身旁為時任台北藝博總監，之後接任第六任秘書長林怡華。

見的世界」為題舉行講座；日本重量級攝影大師森山大道接力於 2013 年與郭力昕對談「光影與感知的迷宮——森山大道」，從記憶、城市探索、身體慾望等角度切入，抽絲剝繭出藝術家以本能性創作和影像美學所相互激盪的火花。2016 年的「與寫實攝影對話」、2020 年的「表裡之城 Visualizing the city 特展座談」、「市場中攝影價值」，以及 2021 年無國界醫生組織 50 週年特展沙龍「影像作為人道危機的見證：談當代紀實攝影的實踐」，均是普及攝影藝術創作概念的知識推廣；2021 年同時也是國家攝影文化中心開創元年，台北藝博以藝術沙龍「紀實到購藏——探究攝影發展做為藝術形式的漫漫歷程」紀錄這一路走來藝術家對攝影藝術的貢獻。

數位科技的藝術創作型態由於起步較晚，卻又發展迅速，台北藝博作為台灣藝術博覽會先驅，早在 1996 年即辦理第一場相關的講座「藝術與科技整合的新時代」，台灣科技藝術的第一推手，也是台北藝術大學科技藝術研究中心的第一任主任蘇守政為聽眾啟蒙，陳建宏也在同一年主講「國際藝術上網路」，國際知名的華裔數位視覺影像藝術家林書民則分享「雷射立體影像藝術」；2008 年 Mr. Gary Hill & Mr. George Quasha「藝術與科技：語言帶給你的異想世界」、胡朝聖與王瑞棋「多媒體藝術的收藏及市場現象」；2009 年張學孔與陳永賢對談「新媒體藝術的收藏要點與未來發展」；2010 年安東妮塔·伊娃諾娃邀請藝術家對談「澳洲新媒體藝術過去與未來」；媒體藝術的收藏，隨著藝術家的創作媒材不斷變化、公私立美術館的日益重視，需要更多討論與實際交流推動當代藝術的流通與發展，2015 年一場新形態的線上媒體 SCREEN 與 ART TAIPEI 合作的「新勢力——媒體

藝術的收藏與挑戰」座談，探索媒體藝術的收藏、展示與學術論述。

科技藝術是利用科技產品或相關的技術當做創作媒材的一種藝術表達方式，台北藝博的一項創舉是 2015 年與九和汽車合作，舉辦 Jaguar 科技藝術獎，並邀請科技藝術獎的評審與得獎的藝術家舉辦「科技藝術──亞洲觀點：由 Jaguar 科技藝術獎談起」，分享科技藝術的概念、欣賞的角度，以及收藏的方式；在區塊鏈的發展史中，2017 年區塊鏈技術進入金融體系運用，台北藝博遂於 2018 年舉辦「區塊鏈 × 藝術產業 Blockchain×Art Industries」講座，由石隆盛、劉奕成將對近年興起的相關產業做前期分析，包括應用類型、產業狀況、風險及功能性評估及未來展望，藉由此場次講座讓聽眾一窺區塊鏈的落實與應用。

與公部門的合作，其中以 ART TAIPEI 執行委員會與文化部及原住民族委員會合作的 MIT 新人推薦特區、原住民藝術相關主題、藝術與時尚跨界等特展是台北藝博的亮點計畫，亦會搭配台北藝博現場展覽推出講座或沙龍。2009 年首次以「MIT 藝術家創作自述」邀請入選藝術家發表創作，其後陸續於 2010 年、2013 年舉行，自 2016 年起迄今年年舉辦，為 MIT 藝術家創造與民眾面對面闡述理念之機；原住民相關主題講座最早始於 2012 年由李俊賢主講的「21 世紀的山風與海浪」，2020 年台北藝博首度與原住民族委員會合作「原住民新銳推薦特區 × 資深原住民藝術家特展」，以文化經濟面向考量共同推

右頁上圖：ART TAIPEI 2018「區塊鏈×藝術產業Blockchain×Art Industries」，圖為畫廊協會第三任秘書長石隆盛。

動原民藝術發展,由策展人曾媚珍主持藝術沙龍「原住民藝術市場的未來與想像」;2021年公視電影「斯卡羅」的製作與播出,成為台灣影視業、藝文界之話題大事,台北藝博邀請白適銘教授、「斯卡羅」導演曹瑞原、布農族獨立策展人彼勇‧依斯瑪哈單、台北市立大學視覺藝術系教授許瀞月、當代藝術家阿儒瓦苾‧篙瑪竿(武玉玲)以「斯卡羅的百年穿越與原住民當代藝術的國際拓進」為題,連結「斯卡羅」影片發燒議題,與原住民藝術之當代創作、國際策展及跨國交流等關係,穿越百年時空,探討台灣土地與族群之過去、現在與未來;2022年與文化部交流司合作邀請國際講者德國路德維希現代美術館副館長Krisztina Tünde Szipőcs克莉絲汀娜‧思綺普彩、加拿大溫哥華博物館執

中圖:ART TAIPEI 2012 由李俊賢主講「21世紀的山風與海浪」,是最早原住民相關講座,圖為特展區媒體聯訪所拍攝。

下圖:ART TAIPEI 2021 連結「斯卡羅」影片發燒議題與原住民藝術之當代創作。

行長 Mauro Vescera、泰國藝術大學雕塑與美術學院院長 Vichaya Mukdamanee、美國國際藝術暨藝術家協會希利爾藝廊執行長 Timothy Brown 赴台參與 ART TAIPEI 講座。

　　與媒體合作藝術講座是台北藝博另一項靈活的操作策略，2013 年台北藝博藝術講座首次與藝術媒體《典藏‧今藝術》合作「全球藝向」單元，此番合作除了替博覽會注入一股學術品質的活動，也間接引進另一層群眾走進博覽會，創造互利商業與學術交流的平台。首場由香港《主場新聞》編輯楊天帥主持「藝術家做為民族誌研究者」，並邀請《天南》雜誌主編歐寧與藝術家姚瑞中與談；第二場「亞洲視野：亞洲地區的雙年展」則由獨立策展人鄭慧華主持，由第四屆新加坡雙年展策展人陳文輝、獨立策展人兼藝評家徐文瑞擔任講者，對話出雙年展在亞洲城市所帶出不同於西方的策略面向；2014 年推出「關係藝術的挑戰與再思索」，由黃建宏主持，與日本森美術館首席策展人片岡真實（Mami Kataoka）、台灣旅美藝術家李明維兩位講座，從當屆台北雙年展切入，談及如何對於關係世界進行重新的思索；2014 年第二場講座邀來香港西九龍文化區 M+ 博物館策展人皮力、前新加坡美術館館長郭建超談「收藏做為一種溝通：機構收藏的時代角色」；2015 年以「改變收藏視野的新勢力」為題，由中國 1980 年代後的藏家領軍人物周大為與關注香港藝術家的企業家林偉而進行對談；2017 年《典藏‧今藝術》策畫「經典對經典，現代到當代藝術的碰撞」全球藝向講座，由三位著名收藏家姚謙、劉鋼、施俊兆對談，對於他們來說，收藏是一個過程，每一次的購藏都不是終點，而是延續，這些眼光獨具的收藏家，藉由他們的眼力，締造藝術時代的佳話。

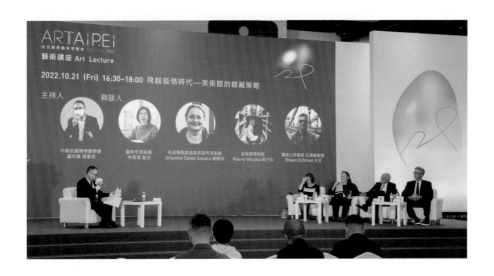

　　在台北藝博的講座與沙龍中，最受聽眾青睞的主題當屬收藏與投資相關議題，這也是藝博會所肩負的藏家教育責任。最早在 1995 年就由王哲雄主講「跨出台灣藝術收藏的門檻」作為先鋒；2001 年的「品味收藏家講座」討論收藏家的軼事與收藏秘笈、收藏家許宗煒分享「收藏氛圍的整體營造」；2007 年的「歐美觀點──藝術投資的理論分析及應用」；2008 年的「如何收藏年輕藝術家」等講座的舉辦，都對收藏群的擴大有所助益；2011 年台北藝博邀請到日本知名工薪族收藏家宮津大輔來台主講「No Art, No Life! 藝術，告訴我世界的樣子」，分享藝術收藏和他的生活如何合而為一；2014 年由誠品畫廊總監趙俐主持，余德耀基金會暨美術館創辦人余德耀與收藏家施俊兆對

ART TAIPEI 2022 與文化部交流司合作，邀請國際美術館館長談疫情時代下的館藏策略。

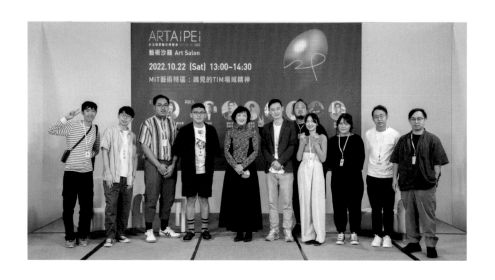

談的「收藏做為一種志業：在擁有與使命之間」，剖析其深刻的生命與藝術版圖拓展歷程；2014 年另一場收藏主題的講座「收藏做為一種藝術：比收藏更重要的事」由具影響力的中國當代藝術收藏家仇浩然與醫生收藏家陳泊文對談；2015 年，國美館展覽組組長蔡昭儀、新時代畫廊負責人張銀鏘與知名室內設計師收藏家譚精忠三方對談「收藏臺灣當代——臺灣當代藝術的國際競爭力」；2016 年藝術沙龍為一般民眾規畫一場「給囊中羞澀收藏家的購買建議」，由小山登美夫與黃亞紀對談。同年另有財團法人邱再興文教基金會董事長邱再興、富邦藝術基金會總幹事熊傳慧、勤美璞真文化藝術基金會執行長何承育同台的「企業收藏與藝術贊助」。

　　Larry's List 與 AMMA 共同推出的「全球私人美術館報告」為全

MIT新人推薦特區沙龍分享青年藝術家創作。圖為2022 MIT新人推薦特區、原民新銳個展專區、2022年評審林平合影。

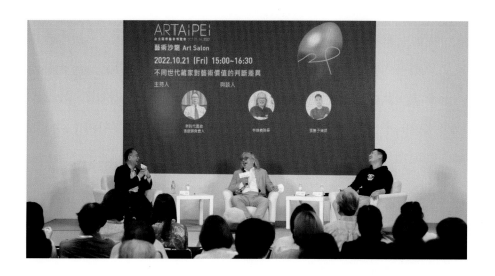

球首度針對私人美術館現況進行研究調查的專題報告，台北國際藝術博覽會以其對藝術趨勢的敏感度，2016 年特別力邀美國洛杉磯 ESMoA 私人美術館創辦人 Brian Sweeney，與在國際藝壇極具影響力的亞洲巴塞爾藝術展會前任總監 Magnus Renfrew 以「藏藝於民：私人美術館與私人收藏」為題，從收藏、展示與公共性等面向延伸討論當代私人美術館的運營模式、發展現狀與未來前景；2018 年，一場以「收藏 ╳ 藝術推廣」為名的藝術講座，由寶龍美術館館長呂美儀主持，邀請三位亞洲地區的藏家──寶龍文化執行董事許華琳、台灣藏家聯誼會副會長劉銘浩、新加坡知名藏家施學榮與談；2022 年藝術沙龍邀請新時代畫廊負責人張銀鏘主持，由林錦義院長、張嘉予律師對談「不同世代藏家對藝術價值的判斷差異」。

2022年，藝術沙龍邀請新時代畫廊負責人張銀鏘主持，由林錦義院長、張嘉予律師對談「不同世代藏家對藝術價值的判斷差異」。

從擁有藝術品的原初美好，到收藏所肩負之文化使命，這群收藏家們承載著內在心境的流轉、視野的轉換、與不懈的深掘，台北藝博的藝術講座藉由藏品與空間的營運，達成藝術的延續與推廣，收藏家故事述說的不僅是為數豐碩的藝術作品，而是與 ART TAIPEI 共同敘寫中的現當代藝術史和文化。

ART TAIPEI 金牌導覽　藝術引路

台北藝博的導覽行程都經過大會精心安排設計，已成為廣大 ART TAIPEI 支持者每年必走行程之一，透過大眾導覽路線，對展場有概略認識，並經由導覽老師的介紹，將專業的藝術知識再反芻，更容易吸收。大會在大眾導覽活動的安排是設定時間，指定集合點，每日下午準時出發，更有聽眾因此成為導覽老師的粉絲，在展後成為追隨者。

ART TAIPEI 導覽活動的發展雛形，最早是因應行政部門長官參觀藝術博覽會，大都由理事長或協會幹部陪同解說，畫廊協會最知名的導覽老師當屬資深顧問陸潔民，檢視畫廊協會早期辦理藝博會的存檔照片，均可以見到他穿梭展場引領民眾認識藝術，導覽風格深受喜愛，也因此圈粉無數。他回憶導覽活動的源起應該是 1992 年他剛回台在敦煌藝術中心的展位上為參觀民眾解說，隨著 1998 年他正式擔任畫廊協會秘書長後，大會的貴賓導覽就順理成章地成為陸潔民在藝博會的重要任務，隨著導覽路線推進，走著走著，聽講民眾越來越多，直到 2022 的今天依然是畫廊協會導覽的經典畫面。

翻開畫廊協會的檔案資料，藝博會導覽機制主要分為開幕記者會的長官貴賓導覽、邀請貴賓團的專屬導覽、名人導覽、大眾導覽、英文導覽以及為培養種子導覽人才而進行的模擬導覽等形式。例如2008年的國藝之友貴賓團、蘇黎世銀行貴賓團；2010年由陸潔民、石隆盛負責的國泰金控貴賓團；2014年由陸潔民、葉皇良負責導覽的扶輪社貴賓團，2016年起開始將展會第二天

設定為「藝術扶輪日」，年年持續辦理；2017年的中信金融貴賓團、國家文化藝術基金會貴賓團、中華民國室內設計協會藝術設計日貴賓團、遠雄集團貴賓團；2018年的資誠聯合會計師事務所貴賓團；2019年的中華民國對外貿易發展協會貴賓團等，皆為邀請貴賓團的專屬導覽模式。

名人導覽則是邀請對於藝術有專業知識或收藏資歷的名人，運用名人效應為藝術博覽會增加話題及關注度而進行的導覽計畫，例如

畫廊協會現存已知最早的導覽照片，圖中為第二任秘書長陸潔民。

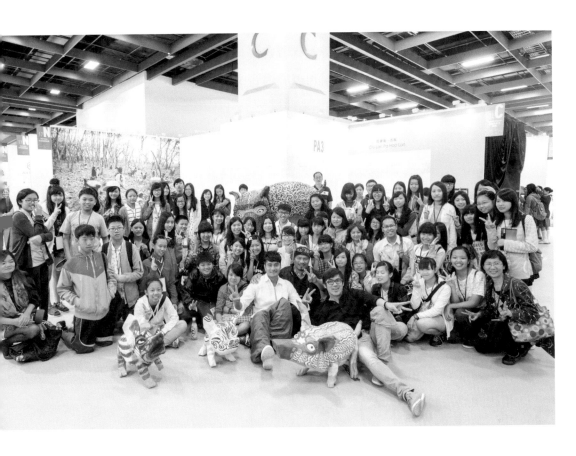

2010 年邀請胡朝聖與黃子佼擔任 MIT 新人推薦特區名人導覽；2014
年由國立臺灣美術館展覽組長蔡昭儀擔任 MIT 新人推薦特區導覽；
2018 年郭彥甫名人遊；2021 年邀請方文山為台北藝博展前預覽進行
導覽並開放直播，收藏家姚謙則負責布展日的名人開箱單元，為貴賓
藏家進行線上導覽。

上圖：ART TAIPEI 2015 藝術家郭彥甫導覽偏鄉學童合影。
右頁圖：ART TAIPEI 2021 展前貴賓預覽由方文山線上直播導覽。

　　大眾導覽的執行則是台北藝博耕耘藝術教育的重要管道，依據
2013 年資料，大眾導覽的路線規畫區分為經典線、藝術畫廊與新銳
線共三條路線，不僅方便導覽老師發揮專業，也讓聽講的民眾能較有
系統地了解大會策展主題規畫；2014 年大眾導覽畫分為三個主題路
線，由張國祥導覽經典路線、王允端負責當代路線、梁傳沛則是新媒
體路線的導覽老師；2016 年導覽老師共有 9 位，陣容較往年龐大，
主題劃分更為細緻多元，分別為張國祥負責的「藝術所來徑」主題路
線、葉皇良負責的「東西方當代藝術」主題路線、張禮豪負責的「策
展與新興藝術市場概念」主題路線、賴駿杰負責的「當代藝術進行
式」主題路線、張禮豪負責的「影像藝術市場」與「藝術家與畫廊合
作機制」兩條主題路線、梁傳沛負責的「典藏藝術新發展」主題路線、

張國祥負責的「閱讀公共美學」主題路線、嚴仲唐負責的「跨界限藝術」主題路線；2017 年大眾導覽則分為鄭治桂帶領的「藝術視野」主題路線、張禮豪帶領的「新秀浪潮」、梁傳沛帶領的「暢遊藝境」主題路線、張國祥帶領的「美學聚焦」主題路線、藍慧瑩帶領的「藝景無界」主題路線；2018 年大眾導覽主題略有變化，分別是張國祥導覽的「藝術視野」主題路線、呂維琴導覽的「未來精煉」主題路線、藍慧瑩導覽的「公共藝術、特展／藝術不設限」、廖子寧導覽的「國際畫廊／國際脈動」、梁傳沛導覽的「藝廊集錦／藝術典藏」、張禮豪導覽的「Asia+／亞洲拓寬」與「MIT／暖身與超越」兩條主題路線。經由數十年的執行與一再調整，其後台北藝博的公眾導覽模式大致固定，導覽路線採區塊畫分，避免因路線太長無法掌握導覽時間及略過部份展商，形成過門不入的尷尬。

為使大眾能夠更瞭解、更親近展出藝術品，這群導覽老師的師資又是從何而來的呢？在 2011 年，台北國際藝術博覽會曾辦理導覽志工招募活動，畫廊協會針對招募對象與資格設定三項條件，第一，需具具公私立美術館、博物館及藝文活動導覽經驗者優先錄取；第二，對當代藝術、藝術博覽會、解說各項工作具有服務熱忱與興趣者；第三，口齒清晰、擅於表達、有志於服務社會大眾者。完成專題培訓且服勤者，將核發服務證明書，而且志工服務均為無給職，導覽志工享有的福利包括致贈 ART TAIPEI 台北國際藝術博覽會貴賓券 2 張與專

右頁左上圖：ART TAIPEI 2017 大眾導覽「藝術視野」。
右頁右上圖：ART TAIPEI 2016 導覽「東西方當代藝術」。
右頁中／下圖：ART TAIPEI 導覽師資新秀。

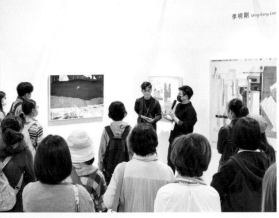

刊一本，2011 年的導覽志工招募，結果共有 44 位申請。

2012 年後，導覽老師的師資逐漸借重臺北市立美術館的導覽志工，2012 年張國祥加入台北藝博導覽團隊，2014 年梁傳沛加入台北藝博導覽陣容，2018 年呂維琴也成為導覽師資班底，2020 年林瑪莉也加入團隊。年輕新血張禮豪、廖子寧、嚴仲唐、黃庭安雖非美術館志工的班底，但是語言能力強，思路清晰，導覽充滿對藝術的熱情，是 ART TAIPEI 導覽師資新秀。

而擔任導覽老師到底需要甚麼條件呢？資深導覽老師張國祥認為導覽老師需要看過大量的資料，對於一個展覽及藝術家的了解，要從資歷、風格、派別、美術史去了解，在實際的準備工作中，事前閱讀的資料要比在現場導覽內容更多，而且還要內化後用自己的方式去表達，不能太主觀或過於擴張自己的看法，因為導覽老師不是藝評、不是做理論，導覽老師的工作是把作品及藝術家藉由我們的口述讓觀眾

理解，引導他們進入去看跟欣賞的狀態去「鑑賞」；資深導覽老師梁傳沛則認為當導覽最重要是自己要有興趣，不單只是喜歡而已，要真的要認真去讀書、去學習。他說：「讀了以後必須內化，融會貫通講出來，特別是當代藝

導覽事前要認真學習，融會貫通。圖為導覽老師梁傳沛於 ART TAIPEI 2019 為時任文化部部長鄭麗君解說。

術是辯證的，而古典藝術有故事背景，畫面講清楚，背景講清楚就好。」導覽風格言簡意賅、輕鬆活潑有深度的呂維琴老師認為導覽就是一個翻譯，是介於藝術家跟觀者之間的一個翻譯，將有如神話般的策展論述翻譯，兩句話就能讓聽眾快速了解，同時引起他們的興趣，這就是導覽老師對於展覽的重要性，每位導覽老師也形成其獨特風格。

　　回顧 ART TAIPEI 的導覽機制演變，導覽老師們身為接觸民眾的第一線，也深有感觸。剛開始參展畫廊並不太喜歡導覽老師進展間導覽，因為他們覺得掛畫、賣畫就對了，導覽老師帶人來又沒買，導覽老師偶有感受到展商的懷疑跟排斥。但經過多年的互動與成果累積，導覽行程已然化身成為 ART TAIPEI 的招牌活動，展商們自身的成長與變革，從以前擺攤的心態，轉而建立自我品牌的國際性展覽參與意識，雙贏共好的策略與心境，與這群金牌導覽老師們共同為民眾藝術引路。

ART TAIPEI 插曲之一　馬塔、草間彌生與白嘉莉

　　國際級藝術大師親蒞台北藝博會會場並舉辦展覽可從 1998 年說起，1998 年台北國際藝術博覽會籌備之際，當時上一任理事長劉煥獻已經成功邀請到 20 世紀 40 年代紐約藝術界超現實和抽象表現主義的代表人物之一藝術家羅貝托‧馬塔（Roberto Matta），以及日本當代藝術的教母草間彌生（Yayoi Kusama）出席展會參展。

　　時任理事長劉煥獻談到邀請時的規畫：「協會當時的大理想就是

國際化，馬塔是西方的，草間彌生是東方的，一個是男的藝術家，一個是女的藝術家，然後作品又剛好可以交融，以這個來做題材非常有意義。」令人印象深刻的是草間彌生為 ART TAIPEI 帶來 30 顆限量小南瓜以及 1 顆大南瓜。ART TAIPEI 第一次介紹草間彌生的南瓜，當時台灣藝術圈對於草間彌生尚不熟悉，劉煥獻接著提到：「當時草間彌生還不是很有名，所以作品不太好賣，因為是我擔任理事長的時候邀請她來，所以最後一天展覽我就去買了五個小南瓜算是捧場，後來記者朋友、理監事們看我買，也紛紛下手，當時一顆好像 2 萬元左右，現在市場價位已飆到 60 萬以上了。但大南瓜就沒有賣掉，當時的價碼是 400 萬，展後理事長洪平濤就雇了一部卡車載到苗栗通霄的倉庫去暫放，同時也尋找買家，那時候曾向南港的科技公司及美術館推薦，但即便降價至 280 萬還是沒有人買，放了一年多，後來就運回日本去了。」

　　當年大家不了解的藝術家，而今已經是世界級的藝術家了，日升月鴻畫廊負責人游仁瀚說：「1998 年日本當代藝術家草間彌生經典大型雕塑《南瓜》，當時開價 400 萬元沒有人收藏，但最近的拍賣成交價則高達 1.4 億元，許多收藏家也感到相當扼腕，成為台北國際藝術博覽會歷史上最可惜的事件之一。」當時草間彌生大南瓜作品有三個版本，她 1998 年帶來台北藝博是其中之一，2021 年 8 月盧碧颱風掃過日本，風強雨大，在日本香川縣直島由草間彌生創作的藝術作品《南瓜》被強風吹落大海，被網友喻為「最巨大農業損害」，而這顆南瓜正與 1998 當年草間彌生帶來台北藝博的《南瓜》，屬三個版本中的另一個。

　　1998年另一個ART TAIPEI的小插曲就是邀請有「最美麗主持人」的白嘉莉擔任藝術大使。時任秘書長陸潔民回憶：「因日本當代藝術的教母草間彌生及超現實主義大師羅伯托・馬塔來台北藝博參展，理應大肆宣傳，但當時畫廊協會沒有太多的預算做文宣。突然間我想起在印尼雅加達喜歡畫畫的好朋友白嘉莉，就聯絡請問她是否有可能來參加我們的博覽會，擔任我們的藝術大使」，此話一出她就欣然答應了。」「白嘉莉到場是一個最大的功勞，30幾家媒體扛著

機器就跟著她進台北藝博會場，從她下飛機，媒體就一路跟上。」

　　陸潔民也提到他去接機的情景：「我還特地找了一位藏家商借他的紅色敞篷勞斯萊斯迎接白嘉莉，商借過程很有意思，當時我跟藏家

上圖：1998年，台北國際藝術博覽會邀請草間彌生來台展出，當時開價400萬元的作品如今拍賣成交價高達1.4億。

下圖：1998年台北藝博邀請白嘉莉擔任藝術大使。圖右起為時任臺北市長陳水扁、白嘉莉、藝術家草間彌生、超現實主義大師馬塔。

說要借車迎接一位貴賓，他當下答應了，還把司機也派給我。後來藏家多問了一句：請問你接誰呢？我說接白嘉莉小姐，他一聽就說不要派司機了，他自己來當司機。」「接馬塔夫婦的時候，我買了一束花給他們接風。在機場邊接草間彌生的時候，我也準備了一束花，草間彌生親切的走過來擁抱我。我也擁抱她，然後啪的瞬間，她在我的領帶上貼了一個小南瓜的貼紙，她很聰明，會做一些事情讓你難忘。」

白嘉莉引發的媒體效應魅力無窮，1998 年 ART TAIPEI 的開幕式，時任臺北市長陳水扁出席，原本市府幕僚通知大會陳市長行程緊湊只待 5 分鐘，致完詞就走。陸潔民還原了當天的現況：「我就湊在阿扁市長的耳邊說羅文嘉說您只待 5 分鐘，後面還有行程的話，要不要先請您致詞讓您可以先離開？看到這麼多媒體攝影機在場，阿扁市長立馬回說：『不用，等白小姐講完我再走。』當天開幕致詞就是理事長洪平濤、召集人、草間彌生、馬塔，這樣講一講 40 分鐘過去了，等白嘉莉致詞結束就快要一個小時，阿扁市長一直待著沒有

1998台北國際藝術博覽會珍貴的合影照片。

走！」

　　白嘉莉擔任藝術大使這類型的狀況堪稱前所未有。陸潔民回想當時的故事：「馬塔是達利超現實主義流派中最年輕的，在歐美算是相當有份量的藝術家。展期第二天前總統李登輝舉辦了一場招待晚宴，由吳炫三帶著馬塔去參加，馬塔宴會後搭車前往君悅酒店找白嘉莉，白嘉莉從房門內一看，想先補個妝再迎接，但馬塔等不到開門就離開了，離去前用馬克筆在白嘉莉的房門上畫了一幅畫。第二天近中午白嘉莉跟我提到馬塔在門上作畫的事，我馬上打電話給君悅飯店的經理，結果已被清潔人員用酒精擦掉了。如果當時有留下來，現在應該價值不菲，因為馬塔的大幅油畫都是幾百萬美金，但就這樣擦掉了。」這件事也成為台北藝術博覽會歷史中的趣談，在 1998 年與國際知名藝術家的作品與即興創作失之交臂，可見藝術收藏真的應該把握時機，當機立斷！

ART TAIPEI 插曲之二　月球與吊車

　　另一個籌辦博覽會印象最令人深刻的小插曲是發生在 2018 年 ART TAIPEI 科技特展中月球擬真作品如何在世貿一館布展的過程。時任理事長鍾經新邀請國際策展人易安妮（Annie Ivanova）策展，規畫以英國藝術家 Luke Jerram 創作的超大型裝置《月之博物館——The Enigmatic Museum》在 ART TAIPEI 展出。

　　Luke Jerram 創作的《月之博物館》是以深受人們喜愛的「月球」為主題，用 NASA 月球勘測軌道飛行器相機拍攝的月球表面詳盡影

像所建造出來的，是非常精確的藝術複製品。在世界巡迴的展出中，這件作品也創建了一個無國界的文化共享空間，透過蒐集一系列超越博物館高牆和地理邊界的個人故事，描繪出了我們身為地球人類是如何錯綜複雜地聯繫著。

在討論如何布展的過程中挑戰來了，因為原本計畫從世貿一館四邊柱子拉鋼索來懸吊月球，世貿一館館方擔心柱子無法承受拉力而拒絕。其後 ART TAIPEI 執行團隊又提出從世貿一館屋頂懸吊而下的方式來呈現這件《月之博物館》的作品，但是經過與世貿一館館方協商的結果，ART TAIPEI 必須要提供結構技師的相關評估數據認證，加上館方認為從開館以來，從來沒有任何展覽單位可以通融從屋頂懸吊作品，因為他們擔心屋頂的承受力，所以協調的過程相當不順利。

後來游文玫秘書長在第二次的協調會中又提出了改以吊車來懸吊《月之博物館》的構想，但是世貿一館館方人員還是堅持吊車進展場，必須要提供載重及對結構影響等相關數據，以免對於地下室的停車場結構造成威脅。幾經討論及數據的提供，吊車終於可以進入台北藝博的展出現場。但是另外一個問題又出現了，因為吊車的吊臂鋼構結構其實是不美觀的，如何又能夠把這顆月球懸吊起來，但是又要隱藏這個吊臂呢？工程營運總監曾晟愿提了另外一個創意想法，他製作了一個非常大型的黑色大手套，把吊車的吊臂套起來，如此就不會那麼醒目地看到吊車的吊臂。

幾經波折，終於在台北藝博展場上空順利展出《月之博物館》的作品，月球擬真作品高掛在 ART TAIPEI 的現場，有人形容這顆月球是當時台北的「藝術網紅」。在展出期間的夜晚，秘書長游文玫回到

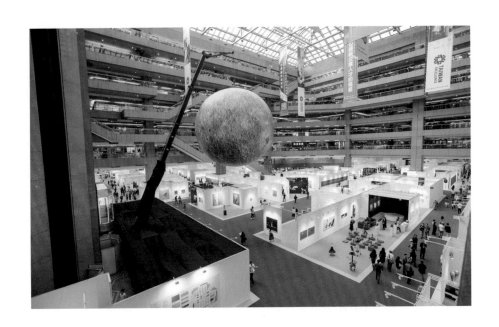

了展場巡視，跟當時守夜的警衛聊天：「警衛很感動的告訴我，他在世貿一館擔任警衛這麼多年了，第一次覺得有幸福的感覺，因為以往在夜晚守夜的時候是那麼的靜默孤寂，但這一次卻有一顆月球高掛展場陪著他一起守夜，當他抬頭望著這個月球的作品，他感到非常感動與幸福。」藝術品就是有這種撫慰人心的力量，穿透人心，穿透人性！

ART TAIPEI 的幕後　展板進化史

2020 年開始，在新冠肺炎疫情的嚴峻考驗下，台北藝博面臨了全新的考驗，國際旅遊、運輸的困難直接造成國際展商參展不易，疫

ART TAIPEI 2018 鮮少公開的照片，可看出「月之博物館」布展的困難程度。

情下造成的人心浮動也一直是主辦方畫廊協會的隱憂。然而在國際藝博會紛紛取消、縮小規模或轉為線上展會之際，台北藝博能夠持續不斷舉辦實體展會，且展現亮眼成績，象徵各地展商對於中華民國畫廊協會所提供的服務及品質深具信心，而提到服務及品質就不得不一窺 ART TAIPEI 的幕後運作過程。

台北藝博會執行委員會為提供展商最優質的展示空間以服務藏家，待展商報名並經評選通過之後，玲瑯滿目的展商服務就馬不停蹄的進行當中，包含依據報名展商數規畫展位空間及動線、邀集畫廊協會會員展商開辦選位會議、製作展商手冊及展商出入證件、展會年度專刊資料蒐集、編排及印製、展位布置及展後卸展的動線安排、藝術品的運輸、保險諮詢及藝術品開箱、修復等，竭盡所能的滿足展商需求。

既是展會形式的藝術盛會，展商最關切的莫過於展場的硬體設備。台北藝博執行委員會所提供的硬體設備服務之中，「展板」是藝博會最基本也最為重要的硬體基礎設備。在 2002 年以前，展板是藝博會中最耗費人力及財力的一項工程，展前請木匠趕工裝釘，展後則拆卸丟棄，除了消耗經費，垃圾的處理與環境永續更成為協會辦展的心頭大患。為了避免資源無止盡的耗損，造成協會財務赤字無限擴大，理監事會議開始討論自製可循環利用木製展板的可能性。

2003 年畫廊協會組團前往韓國首爾參加第二屆韓國國際藝術博覽會（KIAF），也藉機學習韓國的展板設計，在 KIAF 大會同意下也順利取得木製展板設計圖。但礙於製作經費龐大，協會無力負擔，轉向文建會提議購置，最後由文建會提撥預算交由協會協助開發。可重

複性使用的展板就此誕生，因為是由文建會出資建置，產權全數歸文
建會所屬，並無償提供給畫廊協會以及國內藝文團體申請使用，因此
在 2007 年之前，台北藝博的展板都是向文建會申請借用。

　　由協會自己出資製作的第一代木製展板則始於 2008 年，當年為
蕭耀理事長任職期間，蕭理事長認為畫廊協會應該要有屬於自己的硬
體，同時也制定統一規格生產 1,000 片第一代木製展覽板。展板高度
3.6 米，面材施以夾板鋪設，展板內部落樑，畫作展覽方式可直接落
釘於展板上，此規格與數量皆為當時台灣展覽業界空前之作，並於
2008 年 8 月的台北國際藝術博覽會中首度亮相，獲得極大的好評，
而當時的展會中仍有 40% 為使用文建會的展板。

　　2009 年 5 月因 ART TAIPEI 展覽腹地增加為二區，因此開發第二
代展板，強化結構，2010 年 6 月再度製作第二代展板。2012 年 8 月
參展展商規模再度擴增為三區，故再開發第三代展板，強化展板之間

左圖：ART TAIPEI 2008 重回世貿一館展出，當時協會已發現展板有不足之處，需自行製作。
右圖：ART TAIPEI 2019 展區展板全數達到3.6公尺，視覺更加舒適。

結合的緊密度，2015 年 9 月王瑞棋理事長任職期間為加強展板結構，
採鋁合金鋼骨結構開發了全新第四代展板。持續增購第四代展板，為
展板的汰舊換新做準備。

　　2019 年 5 月鍾經新理事長任內，因一、二代板結構多為木料接
合，歷經近 12 年使用，多數已損傷變形不堪使用，經理監事會議通
過後進行展板汰換作業，將破損不堪使用之展板全數汰除，汰除數量
全面升級為第四代展板，大幅縮短了組裝的時效性。2020 年 8 月經
由會員大會與理監事會議的監督下，完成第一階段一代板報廢作業。
從第一代板就參與展板製造開發的工程營運總監曾晟晏表示：「台北
藝博會的展板研發迄今已具有國際級水準，甚至可與 Art Basel 相抗

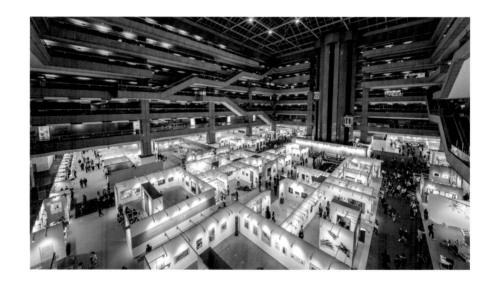

ART TAIPEI 2020 全面升級第四代展板，輕便好組裝、不易變形。2021年展會期間正好發
生四級地震，檢驗展板與工程的耐用程度。

衡，差別僅於厚度而已，高度及寬度基本上大同小異。」

　　第四代展覽板，結構全施以超鋁合金包覆木作為骨架，讓展板於載運或堆疊過程中不易變形，且大幅減輕了展覽板本身的重量，讓現場組裝的速度快於以往約 30% 的時間，而接合結構也全數改以鋁合金替代，因台灣潮濕氣候易導致變形與崩壞的木質結構，接合上更加密合不易鬆脫，也是目前畫廊協會擁有數量最多的展覽板，而此代展覽板結構也於 2021 年 ART TAIPEI 的展會中經歷了地震而屹立不搖，專業結構技師對 ART TAIPEI 臨時搭建的展板工程，能通過震度四級的考驗，十分嘉許，堪為佳話，而歷代的展覽板均重覆使用，完全符合綠化永續的訴求。

　　展板的重量與布展的作業時間息息相關，台北藝博會至多只有 2.5 天的布展時間，撤展需限時在 12 小時內完成，為提高效率及考量展板耐用度，所以台北藝博工程單位在執行過程中不斷的改良，以布展時間來做比較，四代板就比一代板節省至少三分之一的時間，省時、省力，展板工程為台北藝博的基礎樣貌建構了舞台，就等展商帶著藝術品登場了。

ART TAIPEI 的幕後　燈具成為核心競爭利器

　　無論是複雜的展示，或是一個柔和的微妙的展示，燈光照明都是為了聚焦藝術品。燈光的風格不僅能夠營造氛圍，還可以吸引參觀者的注意力，引導他們的視線。燈光對一件藝術品是絕對重要的，因為有了適當的光線才能看到藝術家想要表達的作品，光線就變成一個很

重要的介質。

　　由於 ART TAIPEI 在 2005-2006 年間，設備上尚須仰賴公部門予以支援，所使用的照明燈具均以文建會舊有的 150W 鹵素燈為主。2007 年蕭耀理事長任內，持續添購 ART TAIPEI 所需的照明燈具短缺數量，但整體規格仍以文建會舊有的 150W 鹵素燈為主，2008 年開始同西北水電提供部份燈具供展商租賃使用。但由於鹵素燈泡照明色澤偏暗黃色，讓整體展區顯得昏暗老舊，加上鹵素燈泡面臨停產，改用 LED 燈具將勢必成為未來的趨勢。

　　隨著展商開始出國參展或至國外觀摩其他藝博會的舉辦經驗，2009 至 2010 年間，展商開始抱怨 ART TAIPEI 燈具規格不符合國際藝術博覽會照明需求，因為燈臂短，光源都無法準確照在作品上，所呈現的效果不是散光，就是中間有亮點，品質很不穩定，顯色效果也不佳，為了提升藝博會的品質及展覽的規格，更換燈具設備勢在必行，因此畫廊協會萌生採購開發協會自有燈具的想法。2011 年，經由畫廊協會進行燈具採購案，由兩家廠商分別提供 LED 燈具於展會中進行評比，但因照明效果仍不符合期望而未進行大量採購。

　　2016 年王瑞棋擔任理事長期間，於高雄展覽館舉辦港都藝術博覽會，因規模較小，全場採用西北水電的 52W LED 6000K 照明燈具效果獲得好評，明顯改善舊有燈具昏黃的情況。同年 12 月 20 日畫廊協會舉辦第十三屆第一次會員代表大會，首都藝術中心蕭耀提案，考量畫廊協會目前應有足夠的現金購置燈具，請執委會團隊考慮編列並執行燈具採購預算。

　　2017 年鍾經新理事長上任後，第一首要任務即是改善照明效果

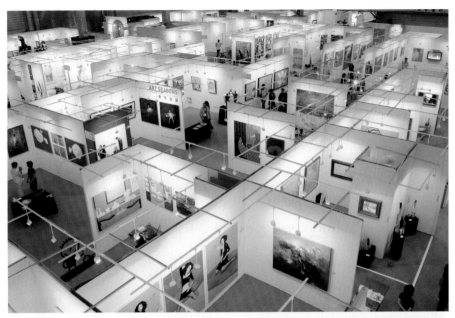

採購屬於協會自有的燈具，並召集產業界專業照明工程單位諮詢，了解除了燈具之外最重要的即是燈架的改善，過往燈架架設工法過於複雜，整體視覺凌亂且跨距不足的缺點。協會在 2017 年 5 月 25 日於畫

上圖：2007年的舊式展板與鹵素燈泡（與輔助鋁架）呈現的展場效果。
下圖：2015年的燈具與燈臂（左圖）對比2017年的燈具與燈臂（右圖），視野上更加簡約、安裝也更簡易。

廊協會官方網站公開招標燈具採購工程及燈架改善工程之採購案,並採行最有利標決標及議約之評審原則進行。2017 年 6 月 12 日由第十三屆理事長鍾經新主持邀集投標的 6 家燈具製造商及 3 家燈臂廠商進行提案。同年 6 月 29 日畫廊協會即於官方網站公告燈架改善工程決標,6 月 30 日在官方網站公告燈具採購工程決標。

2017 年燈具採購委員均由第十三屆理監事中遴選擔任,包括晴山藝術中心陳仁壽常務理事、協民國際藝術錢文雷理事、凡亞國際藝術蔡承佑理事、土思藝術陳錫文監事、寄暢園股份有限公司謝仲瑜監事;審議委員由前理事長首都藝術中心蕭耀、藝境畫廊許文智、青雲畫廊李青雲擔任。

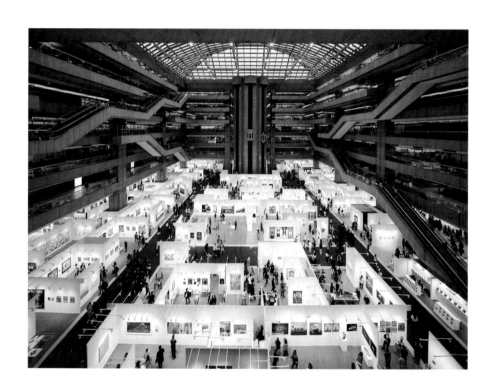

　　燈具採購案的採購委員之一的陳仁壽常務理事被推選為組長：「因為經費上千萬，就得避嫌且大公無私，我們參考了香港巴塞爾藝博會的燈具，然後進行改良，陳錫文監事也提供一些燈桿的工業設計概念，採購委員們很用心的去比價、比色溫、談分期付款。」

　　燈具採購案的審議委員，藝境畫廊負責人許文智表示：「當時採購的數量相當龐大，因攸關藝博會展覽的品質，所以審議委員都不敢馬虎，即便已確定並公告哪家廠商得標，為確保燈的品質，審議委員還啟動監察作業，驅車到工廠針對成品的幾項重要的環節進行抽樣檢測，包含光譜數據是否符合標準，晶片來源是否有進出口證明，除此之外，我們還要求得標商每天提供不良率數據報表及不良率產生因素之報告，無非就是希望能得到最高的品質。」雖然過程中是採用最有利標，對燈具廠商來說，可能利潤就相對有限，但廠商在過程中都卯足全力配合，如果要說藝博會辦的很成功，這些燈具廠商也算是幕後功臣。

　　經過長達三個月的設計、研發與反覆討論，畫廊協會終於自行開發出長達 120cm 的燈架來輔助照明，同時經由採購小組與審議委員評選出 LED 30W 3000K 與 4000K 變焦式軌道燈做為採購的主要本體，因為可調整投射角度的設計，大幅改善長久以來燈光無法準確照射於畫作中心的問題，甚至目前仍有多數的國際藝術博覽會燈架長度不及 ART TAIPEI 所使用的燈具。在往後幾年中，ART TAIPEI 接獲

ART TAIPEI 2022 展會俯瞰圖，可看出畫廊協會準備了白、黃2種燈光供展商選擇。

數個會展主辦單位對於畫廊協會自製照明燈具成功的關注，ART TAIPEI 展商們也對於畫廊協會自行研發燈具的呈現效果十分滿意。

展場變亮了，藝術品更美了，燈具成為 ART TAIPEI 核心競爭利器。

ART TAIPEI 的幕後　執行委員會及榮譽顧問

為綜合辦理 ART TAIPEI 各項工作及計畫之籌畫與執行，歷屆藝博會都有執行委員會之編制，並設有執行長、副執行長或總召集人一職，考量藝博會之行政業務籌備期長且必須得無縫接軌，前三屆不成文規定是執行長即為下任理事長，爾後也有卸任理事長兼任、現任理事長兼任或副理事長兼任之情事。第八屆理事長蕭耀任內聘請陳韋晴擔任藝博會總監，第十屆理事長張學孔任內聘請林怡華擔任總監，2015 至 2016 年之間，第十二屆理事長王瑞棋則聘請專業執行長王焜生任職，盼為藝博會注入更多新元素，但仍以當屆理事長為主導人物，畫廊協會秘書處為行政與業務執行單位。

為求組織編制更加完善且有系統，畫廊協會於 2019 年 12 月 16 日第十四屆第二次會員大會正式通過《ART TAIPEI 台北國際藝術博覽會執行委員會組織準則》，讓執委會之運作更加制度化。由於第一版之組織準則明訂當然委員由現任理事長、藏家聯誼會會長及副理事長三人擔任，為免因資格重疊致當然委員人數未達三人之疑慮，2021 年 12 月 15 日第十五屆第十三次理監事會通過修改條文，當然委員之資格改為現任理事長（兼任藏家聯誼會會長）及副理事長二人。內聘

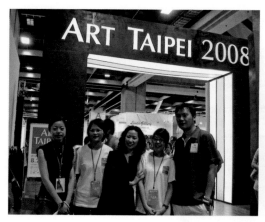

委員由三人擴增至四人，修正案並經 2022 年 1 月 5 日會員大會通過。

現行 ART TAIPEI 執行委員會設置委員十一人，有當然委員、內聘委員及外聘委員。當然委員為現任理事長（兼任藏家聯誼會會長）及副理事長；內聘委員由理監事聯席會議自會員名單中遴選四位擔任；外聘委員則由理監事聯席會議自國內外產、學界中遴聘五位專業人士擔任，但專業人士不得為畫廊協會會員。

任期方面，當然委員依其任期為準，內聘委員及外聘委員保障任期三年，不受本會理監事改選影響。倘若內聘委員及外聘委員有提前辭任者，理監事聯席會議得增補委員替補，任期亦自就任起算三年。執委會下設置召集人，由當屆理事長兼任。

據 2021 年最新版本的組織準則中，明定 ART TAIPEI 執委會的

左圖：ART TAIPEI 2008 總監陳韋晴（中）與工作團隊合影。
右圖：ART TAIPEI 2016 執行長王焜生貴賓導覽。

主要任務為：擬定該年度策展主題、策展計畫及年度預算；制定該年度報名申請簡章、審查流程、審查辦法；制定展商選位規範與流程；制定現場審查項目及扣分標準等。另外，ART TAIPEI 評選機制中，審查委員人選，亦由 ART TAIPEI 執委會進行提名。在實務操作上，上述 ART TAIPEI 執委會的主要任務討論結果，必須經畫廊協會理監事會通過決議後才予實施。

為擴大 ART TAIPEI 在國際及跨領域藝術的連結，並協助 ART TAIPEI 進行宣傳及推廣之作業，自 2020 年起依據 2020 年 8 月經台北國際藝術博覽會執行委員會及社團法人中華民國畫廊協會理監事會同意通過的《ART TAIPEI 榮譽顧問聘任作業要點》延聘在藝術產業或其專業卓有貢獻者，擔任無給職之榮譽顧問，採一年一聘。期待 ART TAIPEI 榮譽顧問的參與，能為活絡台灣藝術能量的重要助力，增強 ART TAIPEI 的影響力。

ART TAIPEI 的各項展出細節都先由執委會討論，經過理監事會決議後實施，圖為ART TAIPEI 2022 執行委員會會議。

　　ART TAIPEI 的幕後運作機制除了執行委員會及榮譽顧問，還有為展會品質把關的評審制度，曾於本書第一章內容敘及評審制度的創建緣由。由於畫廊協會是一個會員組織，在辦理藝術博覽會時，常會遭遇會員權益與展會品質兼顧之選擇題，曾任秘書長的林怡華就點出此現象：「台北藝博設有展商的篩選機制，假設你是畫廊協會的成員，應該不希望被篩掉。但我今天是博覽會的總監，為了維持博覽會的目標及品質，就一定要有所謂的篩選機制，所以這兩者中間就會有一個拉扯，這是最簡單的比喻，但實際上更複雜。」協會一來是要去扶持在地畫廊及推動產業發展，同時又作為博覽會的主辦單位，也需要去兼顧博覽會的未來完整性跟發展，如何拿捏兩者的平衡，一直以來都是畫廊協會的課題。

ART TAIPEI 展場內的工讀小天使

　　ART TAIPEI 台北國際藝術博覽會，除了扮演好視覺藝術產業平台的角色，亦肩負藝術文化發聲與藝術教育者的角色。為應台北國際藝術博覽會對於藝術服務人才之需要，也希望能提供文化藝術相關科系學生與產業接軌之實習平台，畫廊協會自 2009 年起在國藝會的資源挹注之下，於 ART TAIPEI 及台北藝術論壇增聘兩位專案人員，提供在學學生實習機會，讓學子能深入展會參與藝術盛會的各項環節。由於 ART TAIPEI 規模日漸壯大，現場工作人員需求日增，於就讀藝術相關領域的在學生就成為台北藝博現場臨時人力的重要來源，藉由招募篩選等流程，與畫廊協會秘書處同仁共同完成現場執行任務。

2017年更進一步結合藝術教育日活動展開「藝術服務人才培養計畫」，提供更多名額給莘莘學子實習，讓學子能有與產業接軌的機會。

藝術服務人才培養計畫實習內容為博覽會事前準備工作，現場實際參與展物相關事務。學子報名之後先經由履歷初審，初審過關之後，安排面試，而舉凡能吃苦耐勞嚴守紀律、工作態度大方積極主動、細心負責、準時且富責任感、可獨立完成交辦業務又能尊重團體分工可全程配合者、擅英日文者，於面試階段都能額外獲得給予加分錄用。

待通過審查大會即依照各人特質及能力取向分配組別。分配組別包含工程組、問卷接待、論壇、講座沙龍、服務台、門禁、VIP室、大會媒體、寄物服務台、臨時機動、動態拍攝、平面拍攝組等。而實

習期間即享有薪資、展會期間的午餐、勞保，展後大會依工作表現頒發「ART TAIPEI台北國際藝術博覽會學習證書」。

計畫於開辦第一年就聯合11校13系美術相關系所進行招募，實施第二年即建立產學完整合作平

ART TAIPEI 藝術服務人才現場工作的身影。

台關係，2021 年合作校系擴大聯合至 17 校 17 系，包含：國立高雄師範大學、國立臺南藝術大學、國立嘉義大學、國立彰化師範大學、國立臺中教育大學、東海大學、國立清華大學、國立臺灣藝術大學、國立臺灣師範大學、國立臺北藝術大學、國立臺南大學、大葉大學、元智大學、台北市立大學、香港浸會大學、香港藝術學院、香港中文大學等。

　　對於在 ART TAIPEI 表現優異的工讀生，還有可能獲得進入畫廊協會任職的機會，2017 年 2 月正式成為畫廊協會秘書處成員的莊世豪即為一例，在此之前作為追隨 ART TAIPEI 工讀長達 4 年所累積的經驗，讓他成為招募及帶領超過百位工讀生完成任務的關鍵人物。ART TAIPEI 藉由提供「藝術服務人才培養計畫」，不僅在藝術博覽會

仰賴藝術服務人才的協助才能有順利的展會，圖為 ART TAIPEI 2021 藝術服務人才大合照。

中完成各項任務，更為藝術產業人才凝造新血，生生不息。

ART TAIPEI 展商回憶錄

　　畫廊展商的參與是藝術博覽會持續辦理的運作核心，透過畫廊所經紀代理或合作的藝術家作品在展會中呈現，形成會展的主要樣貌，就台北藝博辦理的展區規畫中，畫廊展商聚集的「藝廊集錦區」向來就是展會吸引藏家的主因，台北國際藝術博覽會做為亞洲最具代表性之博覽會，網羅歐美與亞洲重量級藝術大師及極具潛力的年輕藝術家作品，同時包含從現代到當代新銳的多元表現手法，各類形式油畫、雕塑、錄像、攝影、裝置等藝術品匯聚於博覽會，這些都要感謝參展展商傾力投入資源，支持 ART TAIPEI 報名參展。

　　細數歷年國際畫廊參展台北藝博的紀錄，從 1995 年台北藝博開始有國際畫廊參展至 2022 年截止，總計 30 個國家／地區，共 475 間國際畫廊曾報名參展。若以國家／地區來區分，最多展商參展的國家是日本，共 123 間畫廊曾報名參展，其次是中國，共 98 間曾報名參展，第三多報名參展的國家是韓國，共 52 間畫廊參展，第四多展商報名的地區是香港，共 48 間畫廊參展。東南亞區域則以新加坡為最多，共 23 間曾報名，其次是印尼，共 11 家曾報名參展。由此觀之，亞洲區域畫廊對於參展台北藝博抱持高度興趣。歐美地區則以美國為最多，共 31 間參展畫廊參與，其次是法國與英國各有 11 家畫廊參展，德國也有 10 間畫廊報名參展。

　　自從畫廊協會決定辦理藝術博覽會於 1995 年辦理藝術博覽會開

始面向國際招商，最早支持參與的國家／地區包括香港、新加坡、美國、法國、英國、加拿大、澳洲的畫廊，例如 1995 年首開先例參展的香港 SCHOENI ART GALLERY、純祖堂國際書畫、美國紐約新世界藝術中心在台分處新世界畫廊、新加坡的 SH. SAMEYEH ／MEGA CARPET、法國的 BILAN DE L'ART CONTEMPORAIN、澳洲的 MARTIN OF MELBOURNE ANTIQUE AND ESTATE、英國的 ANNELY JUDA FINE ART、瑞士的 GALERIE PROARTA 等共 17 家畫廊報名參展。

　　若以國際畫廊參展 ART TAIPEI 次數統計，從 1995 年至 2021 年

ART TAIPEI 展覽現場可以看見各種類型的作品。

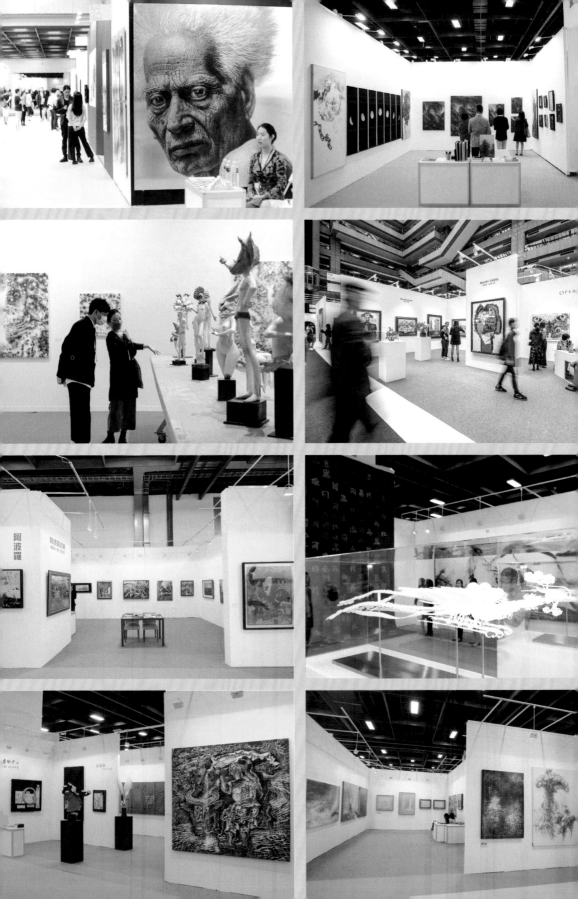

參展次數超過 10 次的大都為日本畫廊，其中日本椿畫廊以參展 13 次奪冠，其次是日本彩鳳堂參展 12 次。中國畫廊藝凱旋藝術空間也有 11 次的參展紀錄，同時，日本的白石畫廊、中國的艾米李畫廊（對畫空間）、日本的日動畫廊與小暮畫廊均是參展次數超過 10 次的畫廊。若從日本與中國之外的其他國家來檢視該國參展 ART TAIPEI 次數最多的畫廊，韓國則以朴榮德畫廊參展 9 次為最多，新加坡則是奧佩拉畫廊參展 8 次為最多，香港觀止堂以參展 7 次，成為香港地區參與 ART TAIPEI 次數最多的畫廊。

讓我們將視角聚焦在台灣本地的畫廊，自 1992 年畫廊協會第一次辦理台北藝博以來，無論名稱是「中華民國畫廊博覽會」，或是「TAF 台北國際藝術博覽會」，抑或「ART TAIPEI 台北國際藝術博覽會」，總有一批畫廊長期跟上台北藝博的步伐前進這場台灣規模最大的藝術產業平台，從 1992 年至 2022 年歷年參展紀錄觀之，參展超過 20 次以上的畫廊計有傳承藝術中心、首都藝術中心、朝代畫廊、東之畫廊、晴山藝術中心、亞洲藝術中心、索卡藝術、雅逸藝術中心、日升月鴻畫廊、長流畫廊、阿波羅畫廊、德鴻畫廊、琢璞藝術中心、赤粒藝術與敦煌藝術中心，目前仍均為中華民國畫廊協會有效會員，其中尤其是阿波羅畫廊、亞洲藝術中心、敦煌藝術中心、傳承藝

左頁圖／由上至下，左1：韓國參展最多次──朴榮德畫廊。左2：香港參展最多次──觀止堂。左3：支持協會30年的創始會員──阿波羅畫廊 ART TAIPEI 2013 展出現場。左4：支持協會30年的創始會員──敦煌藝術中心 ART TAIPEI 2013 展出現場。

右1：日本參展次數第二──彩鳳堂。右2：新加坡參展最多次──奧佩拉畫廊。右3：支持協會30年的創始會員──亞洲藝術中心 ART TAIPEI 2013 展出現場。右4：支持協會30年的創始會員──傳承藝術中心 ART TAIPEI 2013 展出現場。2013年是台北藝博歡慶20週年，意義非凡。

術中心，更是畫廊協會在 1992 年成立大會手冊中登載的創始會員，他們不僅克服種種衝擊與挑戰 30 年以上的畫廊經營迄今屹立不搖，對於台北藝博長期支持的信念與行動，讓藝術成林茁壯勃發。

曾任畫廊協會第五屆理事長的長流畫廊黃承志回憶 1992 年畫廊協會開辦博覽會是景氣大好的時候，藝術市場的景氣跟股市景氣不一樣，股市景氣大好的時候，大家去買股票，房地產搶高。股市在 1990 年就創下 12682 的歷史高點，後來爆發波斯灣戰爭、美元大漲以及時任財政部長郭婉容宣布恢復課徵證券交易所得稅等衝擊，台股在 8 個月內，從 12682 點一路狂跌至 2485 點，很多股票的市值只剩十分之一，但此時藝術市場卻開始急起直追，股市漲到 1 萬 2 千多點的時候，大家都賺好幾倍，應該是很多錢從股市跑出來。中華民國畫廊博覽會在 1992 年開始，恰巧接收這一波熱潮，他對當時畫廊博覽會的印象就是人山人海，長流畫廊光是出版品就賣了幾 10 萬，足以可以扣抵展位費。

畫廊協會創始會員印象畫廊歐賢政也呼應黃承志的說法：「當股

中華民國畫廊博覽會現場人潮。圖中左方為雄獅畫廊、右方為愛力根藝術有限公司，圖中間人物手提袋「南畫廊」，都是畫廊協會的創始會員。

市跌下來之後，有一些比較講究生活品味的人就開始對藝術收藏感興趣。早期我們開畫廊辦展覽，來參觀的人可能只有 20、30 個，根本不知道藏家在那裡，但經過股市動盪之後，來買畫的人就慢慢變多。有賺錢的有守成的，就會來買藝術品。臺灣投資理財最豐盛就是 1988 年之後，那時候有一句話是「台灣錢淹腳目」，因為投資理財觀念興盛，所以才有藝術市場。」可以窺見畫廊協會在開辦藝博會初期的時代背景。

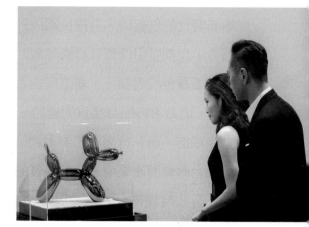

隨著畫廊協會的發展與大環境的變化，台北國際藝術博覽會的發展史與畫廊協會的發展史是緊密扣合的。招商不足，沒有經費辦藝術博覽會怎麼辦？台灣藝術家如何被重視？畫廊如何與藝術家一起走向國際？台北藝博如何兼顧會員服務與展會品質？每屆理事長籌畫藝博會風格迥異，如何累積經驗不受換屆影響？景氣不佳，藏家紛紛縮手不買藝術品怎麼辦？台北藝博面臨外來的台北當代藝術博覽會在台灣舉辦的衝擊，對策是什麼？新冠肺炎疫情限縮國際展商報名參展意願，如何因應？諸如此類種種問題，每每考驗著歷屆理事長、秘書長、理監事會、秘書處執行團

印象畫廊 ART TAIPEI 2022 展出現場。

隊，而每屆的台北藝博就是在面對困難、突破困難、處理危機、尋求轉機的挑戰中，一步步地踏出台灣的藝術博覽會發展歷史軌跡。

ART TAIPEI 的榮耀與獎項

以打造成為亞太地區最具國際影響力藝術盛會為目標，ART TAIPEI 台北國際藝術博覽會 2023 年即將邁入第 30 屆，跨入另一個嶄新時代的里程碑。為提供國內外畫廊一個優質且具有指標性意義的展會，以期吸引優質且具國際觀的國內外藏家，畫廊協會及台北藝博執行委員會絞盡腦汁，竭盡所能籌辦展會，即便展期規畫僅有短短的 5 天，仍力求搭配高品質的硬體、服務及空間設計，完美呈現展會的諸多環節，而執行團隊的努力總能獲得掌聲及肯定，讓 ART TAIPEI 成為台灣會展產業中，閃亮優質的明星。

行政院經濟部基於會展產業具促進經濟成長及帶動貿易出口效果，為整合經濟部資源並推動會展產業進一步發展，2009 年推動《台灣會展產業行動計畫》。並由經濟部國際貿易局實施為期 4 年的「台灣會展躍升計畫」方針之下，將 2009 年訂為「會展擴大年」，並委由經濟部推動會議展覽專案辦公室特別擴大辦理「2009 年台灣會展躍升獎」以獎勵會展業者長年的努力及耕耘。此時具國際規模的 ART TAIPEI 即成為該獎項之常勝軍，迄今已累積五次獲經濟部國際貿易

右頁圖：ART TAIPEI 2011 國際實力堅強引起國際博覽會的重視，吸引各國博覽會總監前來參訪。

局評審團青睞。

　　社團法人中華民國畫廊協會於 2009 年下旬，以前一年 2008 年台北國際藝術博覽會展會成果，報名由經濟部所舉辦的台灣最高展覽榮譽獎項「台灣躍升獎國內組」，初試啼聲即獲佳績。2008 年由蕭耀理事長領導秘書處將 ART TAIPEI 重返台北世貿一館展出，為期 5 天的展會中創下諸多創舉，當年除參展畫廊數量達歷年新高，共匯聚 111 家國內外知名畫廊達歷年新高，國外更有高達 48 家畫廊參展。總計 5 天展期創下 7.2 萬人次及 7.5 億元成交量，堪稱亞洲質與量最佳的一次跨國際展覽，不僅獲得藝文界「2008 視覺藝術節十大新聞票選第一名」殊榮之外，也榮獲國家肯定，獲頒經濟部「台灣魅力會展躍升獎──國內展覽」優勝獎，為 ART TAIPEI 首度奪得國家獎項。

　　儘管 2011 年第一個侵台的颱風南瑪都來勢洶洶，ART TAIPEI 2011 台北國際藝術博覽會依然不畏風雨，展期中參觀人潮持續湧入，達四萬五千人。ART TAIPEI 國際實力堅強引起國際博覽會的重視，香港 Art HK 總監、新加坡 Art Stage 總監、北京 CIGE 負責人、上海 ShContemporary 負責人、東京 photo frontline 創辦人、加拿大多倫多博覽會經理人，紛紛主動前來 ART TAIPEI 參訪觀察。2011 台北國際藝術博覽會在新苑藝術負責人張學孔擔任理事長期間，逐步精進 ART TAIPEI 的展出品質與內容，2011 年 ART TAIPEI 再奪「台灣躍升獎國內組──銅質獎」。

　　亞太畫廊聯盟的首任主席王瑞棋理事長以「台灣藝術家走出去、世界走進來為目標」，2016 年 ART TAIPEI 透過與「亞太畫廊聯盟 APAGA」合作強化亞太區域的整合，晉升成全球藝術貿易之焦點平

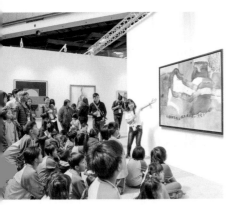

左上／右上圖：ART TAIPEI 2016 獲得2017臺灣會展獎──展覽甲類銀質獎。
左中／右中圖：ART TAIPEI 2018 注重綠色展會目標，兼具藝術教育精神。
左下／右下圖：ART TAIPEI2019 獲得2020臺灣會展獎 展覽甲類 最佳展覽獎（首獎）。

台，在 62 件報名會展獎競爭者中獲選為「2017 臺灣會展獎——展覽甲類銀質獎」。

2018 ART TAIPEI 在大象藝術空間館負責人鍾經新理事長帶領下，呈現創新性，以跨域結合、多元呈現方式規畫展場，同時注重綠色環保；展板與裝潢材料重覆使用，具體落實綠色會展概念，吸引 135 家來自台灣、中港、日韓、東南亞、歐美等 13 國畫廊共襄盛舉，超過 4500 位藝術家齊聚，於「2019 臺灣會展獎」榮獲「臺灣會展獎——評審團特別獎」之殊榮。

2019 ART TAIPEI 又更上一層樓，臺灣會展獎評審團認為 ART TAIPEI 已連續舉辦 26 年且持續成長，國際化程度高，2019 年展會帶動週邊發展，在飲食、時尚、旅遊住宿、運輸行業以及藝術品購藏金額連年皆有突破，週邊經濟效益產值總和超過 13 億新台幣，同時落實「產、官、學、藏」四大領域，對我國經濟、藝術教育及藝術市場皆有重大貢獻為由，在 70 件各式的展會競爭者之中脫穎而出，評選為「2020 臺灣會展獎——展覽甲類最佳展覽獎（首獎）」，這是對 ART TAIPEI 最大的肯定，象徵一路走來不斷累積經驗、調整與創新的成果。2020 年起，會展產業受到新冠肺炎疫情重創，許多展會延期或停辦，「臺灣會展獎」亦隨之宣布停辦，ART TAIPEI 在 2020 年獲頒「最佳展覽獎」，可視為在台灣會展歷史上的登峰紀錄。

值得一提的是，2015 年 ART TAIPEI 首度擴大為世貿一館全區，邀請國際建築團隊進駐，由曾為貝聿銘服務多年的劉冠宏、王治國所帶領的無有設計團隊主導，當時設計團隊以「空間不可思議（SPACE OF UN-IMAGINABLE）」為設計主題，在世貿一館全館約 6,500 坪的

空間，以突破以往的手法解決參觀動線複雜的問題，並在各區置入數個小廣場，以為錨定點，協助參觀民眾快速找到方向與規畫行進動線。各出入口處則置入具大鏡面量體，改變傳統寫實之辨識意象，成為當年展場的一大亮點。諸多巧妙設計讓設計團隊榮獲「TID Award 2015 空間裝飾藝術類 TID 獎」，以及「2016 金點設計獎 Golden Pin Design Award」的雙重肯定殊榮。該獎項雖然非直接表揚中華民國畫廊協會，但足以證明協會在舉辦 ART TAIPEI 空間布局的用心，也算是與有榮焉。

另一個屬於 ART TAIPEI 內部獎項「ART TAIPEI 全勤獎」，是表彰展商自 1992 年畫廊協會開辦藝術博覽會之後，每屆均全力支持參展的精神。傳承藝術中心是唯一取得「ART TAIPEI 全勤獎」的畫廊，其抱持參展不論銷售成績好壞，都是一種學習的心態，讓傳承藝術中心從未在 ART TAIPEI 的參展紀錄中缺席。創辦人張逸羣亦為畫廊協會第十一屆、第十五屆理事長，他認為 ART TAIPEI 是視覺藝術產業的形象品牌，身為畫廊協會的一份子，就應該要全力相挺。1999 年的 921 大地震及 2001 年納莉風災後，當年理監事會議中有人提議要停辦 ART TAIPEI，但基於停辦恐影響畫廊、藏家乃至整個台灣藝術產業，張逸羣堅持虧錢也要續辦，所幸經過一連串的溝通，最後表決還是決定如期舉辦。

為何如此堅持續辦並全力支持 ART TAIPEI 呢？張逸羣感性的說出內心的吶喊：「協會之於我而言，就像母親一樣，更應該要全力愛護啊！」

Chapter

5

第伍章

永續・未來・進行式

從 1992 年成立以來，中華民國畫廊協會與台灣的視覺藝術產業一起成長，並伴隨著台灣社會局勢共同患難，走過了國際情勢巔跛的時期，跨過了運作資金困頓的窘境，並逐漸發育成為台灣視覺藝術產業的領頭羊。30 年間，畫廊協會所舉辦的藝術博覽會持續發展，慢慢的與在地、與國際磨合出各自博覽會的特色與調性，也培養著不同地域的藝術氣息及收藏的氛圍。世界在這 30 年之間也快速變化，從紙本的時代進化到人手一台智慧裝置的資訊爆炸時代，隨著組織的擴大，畫廊協會如何持續進化茁壯，將是不可迴避的命題。

　　本章試圖從畫廊協會藏家服務的開發鞏固、數位運用的創新轉型、藝術獎項的新星登場、畫廊二代的傳承接班等四大面向，來建構畫廊協會永續經營的命脈；而藝術市場現況與趨勢，無論是從台灣內部的自我檢視或是從外部的國際格局，這些當下正在發生的進行式，均是畫廊協會永續經營的環境。走到 30 年這個發展節點，面對下一個 30 年，畫廊協會該劍指何處？該邁向何方呢？

不同的博覽會培養著不同地域的審美氛圍。

永續之源
1. 貴賓藏家的鞏固開發

藝術與收藏

近十年間因為中國龐大經濟
體的崛起，亞洲地區藝術博覽會
之間的競爭白熱化，互別苗頭的
良性競爭體現在十年間各式媒體
的興起，從網路的普及、人手一
台的智慧手機，再到社群媒體、
自媒體以及搜尋引擎的大數據，

持續吸引越來越多深具潛力的新世代收藏族群加入藝術收藏行列，不
斷豐富藏家的收藏能量，並對藝術博覽會交易提供有力的支撐。畫廊
協會旗下擁有最具指標的藝術博覽會——ART TAIPEI 台北國際藝術
博覽會，與飯店博覽會形式呈現的 ART TAICHUNG 台中藝術博覽會
與 ART TAINAN 台南藝術博覽會，以及創新的 ART SOLO 藝之獨秀
藝術博覽會四大展會做為產業交流平台，藝博會做為產業交流平台主
要功能之一就是為畫廊帶來優質的藏家，因此在藏家經營策略可分為
四大重點：一為開發新客戶，二是鞏固既有藏家關係，三是維護保養

畫廊協會的藏家策略著重維護藝術產業的永續。

客戶,四是為重要貴賓藏家提供服務。作為台灣藝術產業的關鍵力量,畫廊協會從長期經營的藝博會平台上觀察到藏家需求的變化,鞏固並開發藏家服務,發展出一套藏家經營策略,以維藝術產業永續之源。

策略聯盟　藏家互訪計畫

藏家尊榮服務一直以來都是所有藝博主辦單位最重視的工作之一,除了精準的名單之外,接續的就是展覽期間貴賓可獨享的服務了,如何讓藏家備受尊寵直接地影響成交量,而一個博覽會的成敗除了展品的水準之外,通常取決於展品成交的多寡,成交的數字不僅代表了該地區性的經濟優劣,更也影響了國際畫廊再次出席的意願,環環相扣的條件下,2008年「3 For VIP」的聯盟開啟了三方藝博會更精準的貴賓服務機會,藉此協助各方的成功。「3 For VIP」聯盟是由台北國際藝術博覽會(ART TAIPEI)、上海國際藝術博覽會(Shanghai Art Fair)、韓國國際藝術博覽會(KIAF)三大主辦單位聯盟的「3 For VIP 台北・上海・首爾 ——亞太藝博聯盟計畫」(簡

上圖:ART TAIPEI 2008年「3 for VIP」主視覺。
右頁圖:2009年「3 For Vip 亞太藝博聯盟計畫」合作會議,右起:畫廊協會專案經理林怡華、總監陳韋晴、秘書長曾珮貞、理事長蕭耀、韓國藝博會鄭鍾孝總監、上海藝博會顧之驊總經理。

稱 3 For VIP ），「3 For VIP」聯盟代表亞洲地區藝術博覽會的平台整合，更藉由此力量與歐美藝博會良性競爭，並期許共享亞洲藝術交易平台的策略能使亞洲藝術市場更聚焦。

　　2007 年 12 月 17 日「3 For VIP」聯盟在上海藝博辦公室舉行三方藝博會議，由時任畫廊協會理事長蕭耀代表出席；2008 年 5 月 15 日「3 For VIP」聯盟在香港舉行三方藝博會議；2008 年 9 月 24 日 KIAF 會展期間，ART TAIPEI 時任理事長蕭耀、秘書長曾珮貞、總監陳韋晴、專案經理林怡華出訪韓國，與 Shanghai Art Fair 主任顧之驊、Korea International Art Fair 主席 Cheong, Jong Hyo，在韓國藝博會場辦公室舉行「3 For VIP」聯盟三方會議，針對 ART TAIPEI 2009、Shanghai Art Fair 與 KIAF 2009 三個博覽會的 VIP 相關服務內容，廣告國際宣傳、VIP Tour 內容共同討論。會議結論約定三方藝博會將共同提供 VIP 免費五星級飯店住宿以及其他專屬貴賓服務，由各方主辦單位提出名單，而名單上的藏家則

可選擇將出席的城市，獨享該藝博會所提供的五星級飯店住宿，此服務條件皆為三方創舉，比照 Art Basel 之服務等級邀請國際藏家來

台，進而協助各方之成交，並與歐美藝博會等值藏家服務齊名。

2008 年「3 For VIP」發行的限量 VIP 卡，讓亞洲地區約 500 位頂級藏家獨享三大博覽會、四大雙年展（台北雙年展、上海雙年展、釜山雙年展、光州雙年展）、九大美術館一次看完的服務，2008 年的首次合作由三方同意提出己方可免費交換的廣告，合力刊登共同廣告除了國際宣傳效應達到外，三博覽會各自向各區域的博覽會 VIP 宣傳旅遊套裝行程，並可提供另外兩方欲參加對方行程的 VIP 名單交由接待方接手款待，更為三方各帶來整合藏家名單的機會並提供精準的藏家服務，成為全球藝術活動之創舉。

ART TAIPEI 2009 針對藏家也有創新的規畫，由三方藝博聯盟規畫的「3 For Vip 亞太藝博聯盟計畫」，吸引上海、首爾、日本、東南亞頂級藏家組團來台賞析，為台北藝博首次隆重邀請國際買家來台增添買氣；另一方面，為刺激亞洲新進藏家的潛在能量，ART TAIPEI 特別開關新專案「藝術開門 Affordable Art」，推出介於美金 200 元至 2,000 元之藝術原作參展，提供新入門藏家可負擔的作品，易入門的平實價格，激盪出新一波「輕」藝術的收藏浪潮。

「3 For Vip 亞太藝博聯盟計畫」後續受到藏家的正面回應，2010 年首度吸引上百位國際藏家組團來台收藏藝術佳作，經邀請與非正式邀請之國外藏家團共超過百餘位之多，來自日本、韓國、中國、香港、馬來西亞等國家重量級及藏家均到場參觀，展期間多次進出 2010 年台北藝博者不計其數，藏家各個實力不容小覷，讓台北藝博成為名副其實的國際級藝術博覽會。

2018 年起時任理事長鍾經新啟動藏家互訪計畫，2018 年進行廣

州藏家跟日本 ONE PIECE CLUB 的兩個團體的藏家交流；2019 年 8 月，開啟了 Art Jakarta 的藏家互訪計畫；2019 年在 ART TAIPEI 展前邀集中國深圳藏家、廣州藏家在台北聚會，進行國際藏家的交流聯誼。

別出心裁　創意VIP迎賓

拉開展會序幕的 VIP 預展，是締造交易的高潮時刻，很多重要作品會搶先曝光，並被資深眼尖的藏家們立即購藏。為了吸引頂級藏家的注意，畫廊協會除了用創意炒熱氣氛外，展前提供重要作品訊息，並透過分流分段方式讓藏家優先進場看到新作，取得優先預購權，分享市場情報與國際重要訊息等，對頂級藏家而言都是極為重要的。配合藏家的到來，藝博會主辦單位也會挖空心思為藏家們籌畫貴賓活動，讓藏家們在愉悅的心情下，浸潤藝術、典藏藝術。

2004 年台北國際藝術博覽會特邀藝術家陳朝寶和台灣美食藝術交流協會 15 位國際金牌廚師，共同創作的開幕酒會「開春膳事」將藝術與美食首次結合在藝博會中，獲得貴賓肯定；2007 年台北國際藝術博覽會貴賓之夜，比照往年於開幕前日舉辦「VIP 貴賓預展酒會」，邀請所有與會貴賓身著唐裝、旗袍等東方服飾（Dress Code），為台北夏夜帶來一股濃厚的東方風，當日的餐點精心準備江蘇小點，別細緻營造的氛圍，展現年度主題「藝術與文學」的萬種風情。

2011 年 ART TAIPEI 迎來 200 名來自包含韓國、日本、印尼、大陸等地區國際藏家與會，除提供五星級飯店住宿服務外，另於圓山大

飯店舉行盛大的正式晚宴，晚宴座位安排刻意讓藏家及國內外展商間隔著坐，讓他們有交流的機會，每個人也都身穿晚禮服與會，如此規格在國外頂級藝博會經常可見，但是在台灣應該是第一次。晚宴中邀請知名的原住民女歌手獻唱，也邀請台灣科技藝術家做一場投影表演；2012 年 ART TAIPEI 貴賓晚宴在林安泰古厝舉辦，邀請陣頭表演，並讓貴賓品嚐台灣小吃，展現道地台灣味，席間賓主盡歡。

2016 年，畫廊協會首度於高雄舉辦港都國際藝術博覽會，選擇

了鄰近海港和碼頭的高雄展覽館為展場，這座會館波浪的圓弧造型與大型玻璃帷幕在艷陽與波光的呼應下顯得格外透亮，在夏日薰風吹拂下，登上遊艇參與「KT 港都國際藝博——尊榮 VIP 環港派對」，海浪、夕陽、美酒，充滿了南島的熱帶風情；同年，台北藝博商借台北設計建材中心舉行「2016 台

北國際藝術博覽會——VIP Party 霓虹派對」，與 VOGE 雜誌合作，貴賓可於背板拍攝雜誌封面照，主辦方立即列印出照片提供給貴賓紀念，這場派對也是台北設計建材中心開幕啟用後的第一場活動；2017

上圖：ART TAIPEI 2011 圓山貴賓晚宴現場。
右頁上圖：2016 港都藝術博覽會，KT 港都國際藝博——尊榮 VIP 環港派對。
右頁下圖：ART TAIPEI 2016 VIP Party。

年台北國際藝術博覽會於華南金控大樓會議中心舉辦名為「晶炫派對——VIP晚宴」，並與藝術家黃心健共同合作展出作品「晶炫體」；2018年台中藝博以潛水為主題的潛立方飯店舉辦晚宴，舞台背景的水族箱、美人魚等元素，別出心裁的創意點子，營造歡樂的愉悅氣氛。

貴賓室則是藝術博覽會接待迎賓的關鍵場域，歷屆的主辦團隊無不在服務、設計規畫、氛圍營造等方面卯足全力，不斷精進。讓持有VIP卡、SVIP卡之貴賓享有全新

擘畫的頂級尊榮服務，奠定藝博會的品牌地位。2016年貴賓室內特別擺設一架鋼琴，呈獻優雅氛圍；2017年台北藝博貴賓室面積超過550平方米，設計以植栽綠化點綴其間，讓貴賓休息洽談隱密且不受干擾，洋溢著新藝術的典雅風格；2019年提供貴賓專屬禮賓服務、免費咖啡一杯、免費點心並結合品牌贊助夥伴BENTLEY汽車在貴賓室內打造品牌限定空間，並重磅展出新車款，大幅提升展會的國際品牌效應；2022年台北藝博貴賓室與知名石材品牌合作，運用大片天

然石材，打造尊榮貴賓室，增添貴賓室不凡氣勢。

夜訪故宮　機構參訪探奇

除了設計創意趣味的活動，炒熱交流氣氛外，畫廊協會還規畫一系列與藝術專業相關的參訪行程。放眼亞洲收藏家中，台灣收藏家向來以好學不倦聞名，收藏過程透過閱讀與知識陶養，和藝術家或藏家彼此間交流激盪出許多新觀點，藝術作品突破既定框架的特質，在美術史和美學的脈絡下透過與作品對話，進而改變收藏者觀看藝術的視角，畫廊協會除了安排美術史相關課程外也提供藝術收藏各種面向的專業課程與機構參訪。例如 2014 年「夜訪故宮」、2016 年參觀台北賓館與國立故宮博物院、2017 年「探寶庫──鳳甲美術館參觀暨典藏庫房導覽」、2017 年舉辦「忠泰

貴賓室與品牌贊助夥伴合作，呈現不凡氣勢。

建築文化藝術基金會與城市對話」、2018年參訪中國信託典藏園區、2018年「鳳甲美術館雙年展離線瀏覽」參訪、2018年「忠泰美術館逆旅之域」參訪、2021年台中藝術博覽會展期間貴賓活動為「藝術銀行導覽及庫房參觀」。

第六任秘書長林怡華回憶：「2014年我們就在故宮舉辦『夜訪故宮』台北藝博貴賓活動，當時故宮有奧塞美術館的展覽，畫廊協會就

左上圖：2017年，鳳甲美術館參觀暨典藏庫房導覽。
右上圖：2018年，至忠泰美術館參觀《逆旅之域》。
左下圖：2014年，貴賓活動夜訪故宮，時任院長馮明珠親自出席。
右下圖：2014年，貴賓活動包下整個故宮茶樓。

突發奇想把貴賓晚宴拉到故宮。因為是首度嘗試，所以交涉過程非常辛苦。故宮很擅長自辦活動，並沒有積極地想要跟外部團隊合作，所以我們花蠻大的力氣說服，因為我們不只看展，還希望把故宮茶樓餐廳包下來，但一來故宮本身就有很多觀眾群，館內也實施人流管制，要將整個故宮包下來提供特定的貴賓服務，光想就覺得困難。」故宮不僅需重新規畫當晚的安全系統及參觀動線，還需動員近百位導覽志工包括英、法、日、韓等不同語言的專業人員共同參與。幸好最後由張逸羣理事長親訪故宮說服院長，達成前所未見的創舉。夜訪故宮的行程安排是在故宮閉館之後，邀請貴賓入內參展，外國藏家對如此安排深感尊榮，因為在外國藏家的眼中，故宮是一個非常重要的場域，有些外國藏家甚至只有聽聞，還沒有機會到故宮來參觀，用包場方式去看故宮的展覽，故宮院長也親自出席給予支持，讓國外藏家留下深刻印象，事隔多年後，還有很多國內外藏家憶及此行，仍是嘖嘖稱讚。

台北藝博貴賓活動除了到機構參訪，也會試圖與畫廊合作，藉由畫廊場域的展覽參觀，加上專屬貴賓活動企畫，將台北藝博展商畫廊成為接待貴賓的合作夥伴，例如2016年大內藝術節期間，開關藝術巡迴巴士，舉行大內藝術特區導覽活動、2019年與索卡藝術合作「卓卉芹預展 × 索卡藝術畫廊之夜」的藝術微醺派對；與白石畫廊合作「早安，MIZÙ」尊寵導覽活動；赤粒藝術舉辦的「詩與哲學的雕刻──深井隆個展貴賓茶會」。

右頁圖：2016年，港都藝術博覽會與正修科大文物修護中心合作的「藝術品修護教學」現場講座。

藝術充電　學習專業知識

　　近年來台灣各地都掀起一股小資藝術收藏風，造型可愛、價格平易近人的藝術品已成為小資族群爭相收藏的標的。然而，不管是入門還是高價藝術品，心愛的作品一旦受損，總是讓人心痛又心急。但海島地形的台灣，一年四季氣候溫暖、天氣潮濕，這樣的環境讓藝術品保存不易、容易受潮甚至受損。有鑑於此，畫廊協會特別提出力抗全球極端氣候，主張藝術品修護的重要性，先後推出讓藏家學習專業知識的講座與實地參訪。

　　因應畫作的收藏保存及藏家需要，2016年港都藝術博覽會率先提出與正修科技大學藝文處文物修護中心合作，將專業藝術品修護技術帶入展場，展現藝術產業的不同面向，開創藝博會的新格局。特別籌畫「藝術品修護教學」單元，邀請正修科技大學藝文處文物修護中心的專業修復師，到博覽會現場為民眾解說藝術品修護知識並作示範教學。同時安排貴賓到高雄正修科技大學——藝文處文物修護中心實地參訪修復過程，了解設備儀器在修復中的運用；臺南市美術館美術科學研究中心是台灣唯一對外開放的美術館修復中心，除了美術館作品的檢測與修復，也可以接受外界公私單位的委託。2021年台南藝術博覽會即邀請臺南市美術館美術科學研究中心余青勳主任、吳宛瑜修復師在講座區主講《如何延長藝術品的壽命》，對如何延長藝術品壽命進行講解，更策畫藏家走訪參觀臺南市美術館美術科學研究中心，藏家們對於修復師說明修復作品流程及部分成果，提問踴躍迴響熱烈。藝術品的保存與修復一直是收藏的重要課題，卻需要以正確的保存維護概念貫穿整個收藏的體系，是各個領域的收藏家不可忽視的必修學分。

　　收藏源自於對作品的喜好與欣賞，可以輕鬆入門；收藏同時可以培養自我審美觀，進而將審美價值與累積的知識轉化為系統收藏的基石。如何進行收藏，收藏家的經驗交流向來也是收藏家們最享受的藝術充電時刻。2017年台北藝博在展前舉辦藏家貴賓講座，在

右頁上圖：2021年，台南藝術博覽會貴賓活動，實地參訪臺南市美術館美術科學研究中心。

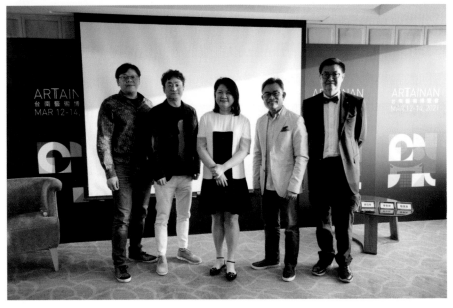

ART TAINAN 2021 深化收藏的講座《雲遊藝術 · 玩味收藏》，收藏家：許智堯（左1）、陳冠華（左2）、李世傑（右2）、畫廊協會第十五屆副理事長陳菁螢（中）、畫廊協會資深顧問陸潔民（右1）

Bluerider Art 藍騎士藝術空間邀請孫怡與李依依舉行「從國際藝術大展看歐美當代藝術發展」講座；2019 年台北藝博與學學文創創意基金會合作藏家講座；2021 年台南藝博特別規畫兩場深化收藏理念的講座，由三位收藏家：李世傑、許智堯、陳冠華主講《雲遊藝術‧玩味收藏》，李世傑收藏有楊英風、朱銘、蕭勤、草間彌生，及新生代的曾雍甯、不二良等作品；由於在學生時期到博物館欣賞作品與建築物的美感開始，許智堯將藝術收藏融合於自己建築的工作與日常生活中；陳冠華收藏偏好日本藝術家與台灣當代藝術作品，以直覺的方式挑選獨一無二的作品，再回頭歸納自己的收藏脈絡。三位收藏家的收藏軌跡可謂滿布台灣當代的藝術歷史，三位的觀點也激起分眾藏家對藝術收藏相互交流的風潮。

為了因應收藏家年輕化的趨勢，畫廊協會所舉辦的藝術講座也特別扣合時事，圍繞「NFT」主題，從 2021 年 4 月就特別為畫廊協會的貴賓舉辦「數位貨幣 NFT×數位藝術對藝術市場帶來的影響及改變」專場，講座邀請台灣知名數位貨幣觀察家葛如鈞助理教授（寶博

ART TAICHUNG 2021 講座《NFT 到 Metaverse 元宇宙的生態系》。

士）及藝術產業自由撰稿人、全球藝術市場觀察家詔藝，以輕鬆對話的方式分享過去幾個月藝術市場上發生的 NFT 大事件，並討論未來數位虛擬貨幣、區塊鏈技術、藝術創作，以及藝術交易之間相互碰撞的可能性。同年 12 月則在台中藝術博覽會上，舉辦「NFT 到Metaverse 元宇宙的生態系」講座，由國立臺南藝術大學動畫藝術與影像美學研究所助理教授羅禾淋博士主持，邀請畫廊協會理事長張逸羣、數位經濟暨產業發展協會副理事長詹婷怡、朝代畫廊總監劉旭圃，共同分享 2021 年台灣視覺藝術產業因應 NFT 與元宇宙的經驗。

名人開箱　線上導賞計畫

　　ART TAIPEI 經過多年的耕耘，已經累積數以千計的海外藏家，但因 2020 年起開始爆發新冠肺炎疫情，導致大部分海外藏家無法一如往常入境參與一年一度的 ART TAIPEI 藝術盛會。為維繫海外藏家與 ART TAIPEI 的國際連結，畫廊協會順勢啟動「名人開箱 ART TAIPEI 2021 ╱ ART TAIPEI UNBOXING 線上貴賓導賞計畫」系列活動，邀請三位於不同領域的名人及藏家，以三個主題進行線上直播導覽，遠距零時差服務 VIP 與海外藏家之外，更可觸及不同世代的藏家群及藝術愛好者。

　　第一場「名人開箱——線上貴賓導賞計畫」於 ART TAIPEI 2021展前兩週開跑，畫廊協會首次嘗試與商家 Art Roastery & Louisa Coffee 針對年度精選作品進行預覽。精選作品由知名詞曲創作人方文山老師藉由個人獨特的人文視角選件，為台北國際藝術博覽會藏家貴

賓做重點作品導覽，開箱當天方文山透過細膩的人文角度陳述文化人如何解讀一件藝術作品，並與線上觀看的藏家分享他生活與藝術的故事。此舉突破時空限制提前為展覽暖場，同時也行銷展商亮點作品給貴賓預覽；第二場「名人開箱 線上貴賓導賞計畫」帶貴賓在線上搶先看 ART TAIPEI 開箱之夜，邀請知名作曲人及藏家姚謙老師為 ART TAIPEI 2021 在展前之夜以資深藏家的視角帶領，觀賞精選的作品，也藉由此機會窺探一個大型藝術博覽會開展前的現場實況。

畫廊協會觀察到新興藏家崛起的波段隨著社群媒體的興起而擺動，甫入場收藏的新興藏家也跟著社群媒體中關鍵意見領袖（Key Opinion Leader，KOL）的分享而追隨不同的展覽、不同的作品，可見藏家之間的相互交流與分享是藝術收藏活動中非常重要的一環。因此第三場「名人開箱 線上貴賓導賞計畫」邀請新興藏家 Bryant Chao 在展期間現場進行直播。觀眾在尚未踏入會場之前就能先在線上一覽展場的作品，同時透過 Bryant Chao 個人的挑選與解說，呈現另外一種樣貌的藏家導覽，激發藏家實際進場一探藝術盛會的強烈動機。

台灣藏家聯誼會

自 2017 年 4 月，由中華民國畫廊協會與故宮「印象・左岸──奧塞美術館 30 週年大展」聯名舉辦的「藏家貴賓之夜」，宣告啟動畫廊

右頁上圖：ART TAIPEI 2021 邀請 YouTuber 同時也是新興藏家的 Bryant Chao 在現場進行直播。
右頁中圖：2019年，邀請 ART TAIPEI 貴賓參觀國立故宮博物院。

協會與收藏家更深的鏈接。2018
年 3 月，藉由 Art Basel 的舉辦，
各種藝術活動遍布香港的都會角
落，ART TAIPEI 作為連結亞洲藝
術與世界的橋梁，特別選擇在香港
光華新聞文化中心規畫兩場主題分
別為「美術館浪潮再起」、「後藏家
時代的新思路」的藝術講座，邀請
重要的藝術機構管理者、學者以及
收藏家與談，從藝術教育出發，談
及美術館形貌、私人收藏及藝術跨
域等主題，探討在全球美術館興建
的趨勢下，地處東亞的國家如何因
應浪潮之下的全球美術館熱，在國
際平台建立起台灣藝術產業與國際
間的交流。

　　在舉辦藝術講座之際，憑藉 3
月香港藝術週集結全球各地藝界
人士、藝文愛好者之亞洲最重要
場合，畫廊協會策畫慶祝 ART

2021年藏家聯誼會活動：「數位貨幣NFT×加密藝術──對藝術市場帶來的影響及改變」。

TAIPEI 25 週年系列活動，於 2018 年 3 月 29 日在香港光華新聞文化中心舉辦「2018 香港——臺灣之夜晚會」，時任理事長鍾經新當場宣布成立「台灣藏家聯誼會」，並且擔任創會會長。

2019 年 12 月 4 日，第十四屆第 13 次理監事會通過「社團法人中華民國畫廊協會組織架構圖」，將「台灣藏家聯誼會」正式納入組織架構之中。2021 年由第十五屆理事長張逸羣接續擔任 TAGA 台灣藏家聯誼會會長，並於 1 月份向台灣藏家聯誼會會員公告權利，包括受邀參加本聯誼會之各項活動之權利，依活動性質參加費用以免費為原則，若需酌收費用將另行說明；享有社團法人中華民國畫廊協會所有主辦展覽、論壇，藏家活動的優先報名參加權；其他優惠將向台灣藏家聯誼會會員不定期公告。同時也明訂聯誼會任務為：對內促進台灣藏家聯誼會會員及藝博會發展，對外則希望建立藏家群體國際交流及共享。

台灣藏家聯誼會定期由畫廊協會於藝博會展前及展會期間組織 VIP 參觀活動、專業課程講座、私人貴賓體驗，藏家晚宴或派對，每年平均有 10 場以上的藏家活動。聯誼會成立後的第一場活動是 2018 年 5 月 30 日舉行的講座，由藝術家蘇匯宇分享創作，其後也邀請不同領域的專家分享其專業，包括 2019 年 8 月邀請警大鑑識科張維敦教授談「真偽威士忌鑑識」、2019 年 9 月在松菸誠品 3 樓邀請法國塗鴉製造雞 Ceet Fouad 談街頭潮流、2019 年 11 月邀請博識本國法及外國法律師事務所主持律師葉茂林主講「藝術遇上法律——藝術投資收藏的攻防對策」、2020 年 8 月邀請許宗煒董事長主講其收藏分享、2020 年 9 月邀請國立臺灣藝術大學陳志誠校長座談、2020 年 12 月邀

請收藏家姚謙座談分享、2021 年 4 月在益品書屋舉辦「數位貨幣
NFT×加密藝術——對藝術市場帶來的影響及改變」。隨著台灣疫情
加劇，政府陸續推出更嚴格的防疫措施，導致原本規畫 2021 年藏家
聯誼會 6 月例會活動「塩田千春特展貴賓導覽及茶敘」與 7 月配合台
中藝博舉辦的「亞洲大學美術館丁衍庸特展及宮保第夜訪」活動被迫
停辦，直到 10 月防疫措施稍微放寬，配合台北國際藝術博覽會，台
灣藏家聯誼會才恢復辦理貴賓活動。

台北藝博　收藏家特展

　　台灣藏家聯誼會的創會宗旨即在提高藝術收藏的專業素養，與擴
大藝術收藏的脈絡體系，2018 年首發以台北國際藝術博覽會展場舉
辦「台灣藏家收藏展」做為藝術分享的契機，藉由國際大師的作品與
台灣當代藝術家的新視點打開藝術收藏的眼界，但更為重要的是搭建
起交流的平台，在藝術收藏上持續深化與耕耘。台灣藏家聯誼會會員
從策展論述中挑選與主題相關的作品展出，作品形式包含錄像、雕
塑、裝置等台灣相對少見的收藏型式，以及雕塑繪畫等名家大作。特
展不僅展現藏家收藏核心價值，更體現了台灣藏家的眼光與實力。每
年參展的藏家收藏品規模皆不盡相同，主導「台灣藏家收藏展」的第
十三、十四屆理事長鍾經新曾表示，台灣藏家聯誼會深具象徵意義，
其宗旨是將台灣藏家堅強實力介紹給國際，並透過此平台展現台灣藏
家收藏觀點與其內涵。

　　2018 年首屆收藏特展名稱為「開・窗」，在過去 20 年間，亞洲逐

漸崛起的科技技術對藝術發展的型態產生了改變，間接開啟了亞洲錄像藝術創作的一扇大門。因此，ART TAIPEI 2018 以「開・窗——台灣藏家錄像藝術收藏展」為題，聚焦錄像藝術的收藏，展出共 24 件來自 16 位藝術家的錄像作品，希望透過冷門媒材的收藏實力，來彰顯台灣藏家收藏的多樣性及強大實力。其中，環繞於人類生死情感、作品廣泛受全球美術館舍與機構典藏的美國知名錄像藝術家，比爾・維歐拉的創作（Bill Viola）也在展示之列。

2019 年在台北國際藝術博覽會現場規畫第二次與台灣藏家聯誼會合作的藏家特展「佇立・遠望——台灣藏家收藏展」，以「佇立・遠

ART TAIPEI 2018 台灣藏家收藏展以錄像藝術來彰顯台灣藏家多樣性。

望」為命題是希望表達收藏家面對藝術品的一種期許，藏家做為藝術產業中的關鍵角色，在購藏過程中與作品產生共鳴，這種對於藝術無法休止的趨力過程，仿若眺望著遠方，對於日出躍升時的一種驚喜與盼望。特展邀請了6位專業的藝術收藏家，展出了15位藝術家共21件作品，其形式媒材含括雕塑、影像、動力裝置以及複合媒材。從展出的作品中感受到屬於台灣當代藝術創作者的充沛活力。相對的，也同時說明台灣的專業收藏家對藝術作品的喜好、品味，以及全然開放自由的接受度，「佇立·遠望──台灣藏家收藏展」試圖呈現出藏家、藝術家與作品三者之間的連結與引力關係。

ART TAIPEI 2019「佇立·遠望──台灣藏家收藏展」現場。

2020 年台北國際藝術博覽會第三次與台灣藏家聯誼會合作「登峰・造極 Art for the Next——台灣藏家收藏展」，呼應 ART TAIPEI 2020 的英文主題《Art for the Next》，選件側重在東西方的比較，藉著展出台灣藏家手上知名藝術家作品，進一步強化「產、官、學、藏」在藝術產業鏈上的完整度。其中以巴塞利茲 Georg Baselitz、安東尼・達比埃斯 Antoni Tàpies、王攀元等作品最受觀眾喜愛，紛紛詢問現場工作人員相關的作品背景知識，並與作品留下合影做為紀念。

細緻分眾的藏家服務策略

藏家的策略在 2019 年末新冠肺炎疫情之後，迎來新的轉變。隨著 2020 年世界疫情升溫，許多展覽停辦或是改為線上展出，但也因此讓欣賞藝術展覽與購藏藝術品的客群變得更加不同。2021 年很重要的改變即是在展覽前一週規畫分眾的藏家交流活動，並邀請藝術家現場創作，向頂級客群解說創作理念，讓藏家對展商及其精選作品有充分的理解，也透過藏家人脈帶進新藏家參與藝術博覽會。畫廊協會透過旗下所舉辦的博覽會觀察到台灣收藏家的年齡分層與分眾也漸趨明顯，其中尤以新世代藏家、女性藏家最為活躍。因此畫廊協會從

2021 年開始，著手進行系列的藏家服務分眾規畫，由 3 月的 ART TAINAN 台南藝術博覽會開始，首先進行三天兩夜的貴賓預覽，針對資深藏家辦理「資深藏家品酩會」，面對新世代藏家則呈獻「青年藏家品酩會」，由台南在地法式料理餐廳與威士忌品牌共同量身訂做專屬的貴賓預覽體驗。配合女性藏家，畫廊協會亦精心安排「午茶會」，結合藝術收藏分享與酒品收藏兩場講座。由於台南藝博屬於飯店型的藝術博覽會，因此特別邀請與台南有地緣關係的三位藝術家，分別是

左上圖：ART TAINAN 2021 貴賓預展現場。　右上圖：ART TAICHUNG 2021 貴賓預展現場。
左下圖：ART TAIPEI 2021 貴賓預展現場。　　右下圖：ART TAINAN 2022 貴賓預展現場。
左頁圖：ART TAIPEI 2020 台灣藏家收藏展現場觀眾。

台南出生的藝術家尊彩藝術中心吳耿禎的剪紙藝術；伊日藝術計劃呈現 2015 年臺南新藝獎得主陳漢聲的作品；台南在地畫廊索卡藝術·台南帶來畢業於臺南藝術大學應用藝術研究所陶瓷組許芝綺的作品。他們在台南遠東香格里拉總統套房分享當地文化對個人創作的影響，貴賓透過與藝術家的對談，共同探索在地風土人情與環境對話，看藝術家如何將蒐集的故事化為創作的材料，醞釀發酵成一件件獨特的藝術作品。

原訂 2021 年 7 月的 ART TAICHUNG 台中藝術博覽會，因疫情而延期至 12 月舉辦，再次規畫貴賓預覽活動於台中日月千禧酒店總統套房舉辦，結合台中在地的畫廊在不同的時段，舉辦不同的活動，例如夜間的貴賓酒會即邀請台中當地的年輕收藏家互動。

ART TAIPEI 2021 台北國際藝術博覽會則策畫更大型的貴賓預覽活動，開創新的預覽模式，與收藏家 Jacky 合作，在他的 Art Roastery & Louisa Coffee 公共空間舉辦貴賓活動，同時延長展前預覽期程開放大眾參觀。ART TAIPEI 2021 的展前貴賓活動成功結合展前記者會、展前貴賓活動、收藏家與展商作品的展示以及開放大眾參觀等特色，將展會亮點一併呈現。

承接上述貴賓特色服務的理念，ART TAINAN 2022 台南藝術博覽會結合台南在地企業與收藏家，以「2022 台南藝博期間限定 The Art Club 展覽」為主題，採期間限定的預展模式，在「台南 Douxteel 澄市概念店」打造耳語相傳的神秘藝術會所。貴賓預展結束後，以台南藝博衛星展覽的形式持續面向大眾開放，為台南藝術博覽會擴大藝術輻射能量。

藏家心法　收藏初心與自我實現

　　對藝術收藏的見解，絕大部份的收藏家都基於共同的基礎：對藝術創作的感動。立法院副院長蔡其昌，自謙在 DNA 內藏有一點點藝術成份，喜歡收藏年輕藝術家作品，同時也常給年輕藝術家鼓勵的他認為：「藝術收藏的前提在於它能夠帶給你生命的愉悅及幸福感，那其實是藝術品最重要的部份。」對藝術收藏來說「感動」所產生的幸福愉悅是大部份收藏家從欣賞踏入收藏的重要原因，也是諸多收藏家主要的收藏心法。長期支持 ART TAIPEI 的臺北市議員許淑華也喜歡用藝術作品妝點辦公室，對於藝術收藏，她說：「收藏算是單純的好玩、好看。心情不好去看一下作品，蠻療癒的，而且我比較喜歡抽象的作品，因為想像空間很大，心情好跟心情不好去看是不一樣的樣貌，所以感受也會有所不同。」

上圖：立法院副院長蔡其昌（右）參觀 ART TAIPEI 2021。
下圖：長期支持 ART TAIPEI 的臺北市議員許淑華，於2018藝術教育日DIY現場與學生互動。

近年對於藏家比較有系統的訪問影片拍攝，源於 2019 年畫廊協會與公共電視合作的節目「藝術的推手」，節目特別規畫不同領域與收藏資歷的 5 位收藏家受訪。首先在第一集登場的資深收藏家許宗煒，他非常有系統的歸納並回答三個重要命題，如何收藏？收藏有哪三要？收藏心法？許宗煒認為收藏方法就是入精微而致遠大，先專精一個藝術家或類別，然後再慢慢擴大這個往上、往下或者往當時同樣的同時期畫家的作品，然後開始尋找一個自己能夠依賴的方式去收藏。他以多年的收藏歷練歸納了「收藏三要」，第一要有四個力量──「眼力」「財力」、「毅力」、「魄力」；第二要有四個元素──「機緣」、「眼力」、「品味」、「資金」；第三要有四個作為──要買的到、要買得起、要買的好、還要藏得住。藏家眼界決定境界，綜觀許宗煒的訪談，藏家收藏作品是用眼力來貫穿的，這個眼力分七分肉眼和三分心眼。許宗煒在專訪影片中毫不藏私的分

上／下圖：「藝術的推手」第一集，許宗煒拍攝前訪談。

享他獨到的收藏心法，第一個心法——當你可買可不買的時候不要買，當你可賣可不賣的時候你要趕快賣；第二個心法——買你喜歡的作品那是屬於收藏，當你要投資的時候，你要買別人感興趣的作品；第三個心法——當你要購買藝術品的時候，你一定要買到心痛，不痛不癢的作品，它是沒有回饋的。

資深藏家劉銘浩在「藝術的推手」第二集節目談到，他的第一張收藏是趙無極的版畫，當時純粹到畫廊去逛時，看到一幅趙無極的版畫覺得蠻適合掛在辦公室的白牆，就以三萬多元購得。劉銘浩剛開始

收藏主要是收前輩的藝術家作品，後來價格飛漲就改收藏當代作品，喜歡收藏更年輕的、有話題性的、有爭議性的作品。而他 90％的收藏品都是來自台灣藝術家的創作，因為覺得跟自己的地域性有關係。他的收藏哲學是如果你喜歡的話就買，因為喜歡的話就沒有所謂對錯，除非你是投資，投資才會有對錯的問題。劉銘浩也從折舊攤提觀

上／下圖：「藝術的推手」第四集，姚謙受訪現場。

點提出他有趣的收藏效益算法，10萬元的畫，掛在牆上看一天10萬，看兩天5萬，看三天3萬3…，到後來買畫的錢都攤完了，畫還掛在你牆上。劉銘浩對於想進入收藏領域的人建議是要找好的畫廊、找好的藝術家，也要多看好的作品才可以提高眼界。

知名收藏家姚謙是「藝術的推手」第四集節目的受訪對象，他從一開始就提醒觀眾「閱讀」對他收藏影響的重要性，收藏最大的促進是來自閱讀，姚謙認為收藏其實是內在的一種渴望、一種投射，收藏也是一個非常隱私的行為，我們的生命永遠不會比藝術更長，自己只是藝術品的短暫管理者而已。

郭永信是上班族年輕收藏家，一群收藏的朋友都是在25歲到45歲的區間，他們都是看IG社交網站上面朋友的收藏，觸動自己也應該要有這樣作品收藏的想法。他在「藝術的推手」第五集節目中提及，主要收藏是從網路購買潮流藝術，雖然對於中高階的收藏家來說，可能認為潮流藝術只不過是玩具而已，年輕的藏家其實會入手潮流藝術的作品主要的原因在於作品單價不高，擺在家中也好看，也有可能會增值。收藏資歷7年的郭永信仍是有自己的堅持，只買自己喜歡的作品，不喜歡的作品就算轉手能賺到差價，他也不會買，建議收藏不要為買而買。

「藝術的推手」第六集藏家專訪部分，製作團隊走訪拍攝收藏家朱家良的辦公室，在位於中和的台灣總部7至9樓的空間布滿藝術品，有如一座專業畫廊。他說：「1987年去美國工作很忙，自從開始收藏藝術品以後，接觸到完全不同的世界，對心靈上、對生活上是很好一個平衡，以前買藝術品是買我自己喜歡的，為我自己買，最近幾

年買藝術品是為員工買。」朱家良認為辦公室布置轉換成畫廊，無形之間員工的美學觀點有所提升，最大的收穫就是公司連續幾年得到很多設計獎。因此，他歸納出一個結論，對於所收藏的藝術品堅持一定要掛出來，不僅自己可以欣賞，員工可以欣賞，訪客來也可以欣賞。

畫廊協會藏家族群來自不同領域，對藝術收藏偏好各有所愛，畫廊協會資深顧問陸潔民曾言：「藝術收藏是馬斯洛社會心理需求的『自我實現』層次，隨著收藏心境的轉變，態度、習慣、性格也隨之更易，最後將改變人生。」觀察不同收藏家的收藏心法，也是透過收藏家的自我實現，回溯收藏家的人生故事與收藏初心。

畫廊主是最典型的藏家

在藝術市場的大環境中，很多人會以為最大的藏家應該是潛藏在市場中的某某企業或以教育為出發點的公私立美術館或博物館。然若站在供需的角度來看，其實因為畫廊身為將藝術品導入市場的重要節

長流美術館負責人黃承志。

點，因此通常畫廊主本身其實就是最大的藏家。畫廊協會的會員當中也不乏以收藏型畫廊自居的畫廊同業，因豐厚的收藏進而跨足至畫廊產業。

畫廊因為面對各式各樣收藏家的需求，以及社會審美價值的多元變化，因此其收藏需要強化深度與廣度，在收藏上需要質量兼具，可說是藝術收藏的「源頭」。對 30 年以上資歷的畫廊來說，收藏的數量以「龐大」或「可觀」來形容，平均藏品有 3,000 件以上的畫廊不在少數。

在畫廊協會的會員當中，公認收藏數量數一數二的就屬長流機構底下的長流美術館。對於畫廊是大收藏家的說法，負責人黃承志表示認同，但他認為：「畫廊的實力雖然常以庫房內作品的數量來衡量，但收藏量的多寡跟畫廊經營時間的長短卻不一定代表有好的收藏，好的收藏得視作品在市場的價值及其未來性，關鍵還是在於質。但收藏藝術品好玩的地方就是很難論定其價值，藝術品的好或不好是很主觀的，可能別人認為是不值錢垃圾，但我卻視之為寶貝。」

另外，畫廊之所以成為藏家，除本身對於藝術品的愛好，另一項原因則是為了建立與藝術家的關係或提攜年輕藝術家，希望能提供藏家更多元選擇，建立與藏家以及與藝術家深切的友好關係。

經營畫廊超過 40 年的東之畫廊負責人劉煥獻表示：「畫廊舉辦藝術家的展覽，如果畫廊自己本身並沒有收藏該展覽的作品，藏家可能也會興趣缺缺。」對收藏家而言，畫廊的收藏代表對藝術家的欣賞、肯定與信心。如果畫廊並沒有收藏自己展出的藝術家，在收藏家的眼中可能會認為是不是畫廊對該藝術家不夠有信心？未來是否

會投注更多資源培養藝術家？是否會有學術性的策略？可見畫廊的收藏是收藏家考量的重要項目。劉煥獻再補充說道：「展覽賣的好當然很好，賣不好有時候基於支持或扶植年輕藝術家的立場，還是要擔綱起藏家的角色。記得 1998 年日本藝術家草間彌生來台參加台北國際藝術博覽會，當時的草間彌生遠不如現今有名氣，台北藝博展期即將結束，其帶來會場的大南瓜及小南瓜作品卻乏人問津，身為藝博會

ART TAIPEI 2021 東之畫廊展出現場，圖中提筆者為劉煥獻。

召集人，藝術家又是我擔任畫廊協會理事長任內邀請，索性就邀集藝術界的好友、媒體界的好友當起收藏家購買小南瓜，如今回想起來算是很不錯的藝術投資。」

當畫廊主亦是收藏家時，他們的收藏哲學又是什麼呢？成立於1990年的臻品藝術中心經營超過30年，也擁有不少名家作品收藏，收藏最多的是當代藝術作品，尤其是台灣解嚴後的藝術家。臻品藝術中心負責人張麗莉談到：「早期收藏的都是現在檯面上非常重量級人物的代表性作品，例如朱德群的白色森林，後期的收藏取向則看畫廊的專業與眼光，不再花大錢買重量級的作品，改從年資與藝術家的品格涵養考量，選擇買中壯年藝術家作品。」臻品藝術中心不再追逐老畫家的收藏策略，正考驗著畫廊主的眼光。對於收藏一事，張麗莉給藏家的建議是：「如果可以跟這件藝術品產生對話，打從心裡喜歡它，可以跟自己共鳴、可以對話的藝術作品才買，因為擁有這件作品在生活中獲得啟發而豐富自己的人生，是一件非常值得的事。」

企業購藏　永續的競爭力

藝術的欣賞與收藏其背後的動力是心靈深處的感動，牽動台灣美術發展的收藏家不乏企業主，他們秉持對藝術家的支持，與畫廊共同活絡了藝術市場，這些企業主做為台灣藝術的收藏家與贊助者，以理性的方式根植於本土歷史及情感的寄託，向畫廊或藝術家購藏一系列或某世代的台灣藝術創作。隨著社會風氣開放與政策更迭，美術館相繼成立、國內大型企業接連設置文化類型的基金會，逐漸藉企業社會

企業藝術購藏
Starting A Corporate Collection

2017 台北藝術論壇
ART TAIPEI FORUM

10/21 (六) 09:30-17:00
台北世界貿易中心 第五會議室
Taipei World Trade Center
Conference Room 5

責任（Corporate Social Responsibility，簡稱 CSR）精神，延續重要藏品的維護管理。這些企業的主題性藏品為社會保存了台灣當世紀藝術的軌跡及風貌，亦在其後的公開展出，以歷史與美學兼具的角度，承載台灣當代藝術的基石。

　　企業藝術購藏在 19 世紀末 20 世紀初於美國開始盛行，並於 1980 年至 1990 年代達到高峰。歸納企業藝術購藏行為發展類型，初期是為了環境裝飾，藝術品的展示被視為公司環境裝飾的一部分，不僅創造了令人愉悅的工作氣氛，也提升了公司的文化多元性。當企業的藏品更加豐富時，藏品往往不再只是環境的裝飾品，或是反應企業主的喜好，而是漸漸發展出公司收藏的脈絡，並呈現公司的核心價值與政策，不少企業也漸漸發展出與藝術藏品相關的業務項目，創造企業與眾不同的識別度。

2017年，台北藝術產經研究室舉辦的台北藝術論壇：企業藝術購藏。

　　隨著企業社會責任 CSR 的意識抬頭，企業藝術購藏漸漸發展為企業社會責任的一環，最常見與藝術相關的企業社會責任活動為藝術贊助、藝術獎項。然而企業藝術購藏的企業責任面向更廣，包含對藝術家的支持、藝術史的梳理、歷史文物保存與修復的責任、公眾藝術教育的推廣等。也因為企業藝術購藏行為的成熟，許多企業相關配套措施發展漸趨完善，例如私人美術館的成立等，成為支撐藝術產業與社會文化的一大助力。

　　基於企業推進企業社會責任確立組織獨立化、評估投資回報效益

中國信託即是企業購藏的經典案例。圖片為2018台北藝博VIP參訪計畫，至中國信託典藏園區參觀。

的必要性，畫廊協會附設台北藝術產經研究室於《2016/17 亞太藝術市場報告》提出「CSR in ARTS」新模式，剖析藝術品購藏作為企業資產配置，協助實踐 CSR 機制，並發展社會投資報酬率準則（SROI），有利企業以量化方法評估實際效益。

2019 年文化部協調金管會將「促進文化發展」納入「上市上櫃公司企業社會責任實務守則」的實踐範疇，成立文化內容策進院（簡稱文策院）負責「文化發展與企業社會責任網（CSR for Culture）」媒合藝企資源之際，「CSR in ARTS」得以提供企業在永續實務操作上的可能性途徑，使台灣的藝術基金會、私人美術館能夠減少仰賴企業資金提撥，強化獨立運作，提煉美學文化關懷的層次。

隨著亞洲、非洲及中東等新興市場將藝術領域納入 CSR 的企業數量有顯著的增長，亞洲國家逐步借鑑西方積累已久的稅制實例，擬定契合自身的規範，通過產業政策加速企業創新布局。觀察亞太地區成立美術館、捐贈藏品企業數量最為可觀的日本，其以文化及產業政策雙軌並行，既由《文化財保護法》提供支持，更鼓勵企業捐贈藏品抵扣企業盈餘；而中國則於 2020 年修正稅制，同意藝術品購買產生的商品增值稅能夠抵扣企業營所稅；韓國依《文化產業振興基本法》，憑藏品捐贈得作為消費額抵扣企業年度所得。反觀台灣目前現行稅制對於藏品捐贈優惠政策尚有許多待努力之處，而這正是畫廊協會亟待努力的目標。

2. 永續之機
數位運用的創新轉型

　　2020 年新冠疫情爆發，改變了人們生活、工作，以及觀看藝術展覽的習慣和方式，隨著疫情的逼近，以人為本，需要面對面交流的藝術產業也同時面臨著數位的衝擊，從會議與工作的型態到數位展覽平台，畫廊協會首當其衝的是在疫情衝擊之下如何持續舉辦藝術博覽會？如何服務畫廊會員？又如何在隔離政策與邊境管制的措施中，突破藩籬持續與藏家互動並培養更多潛在的藝術愛好者？網路突圍、數位運用、線上溝通，NFT 加密藝術的橫空出世，在疫情的挑戰下，畫廊協會以數位轉型尋得了永續之機。

線上展廳　疫情下的挑戰及創新

　　2020 年疫情爆發後，國內外公私立美術館、畫廊展覽、藝博會等陸續關門停擺，每年 3 月率先登場的台南藝術博覽會首當其衝。不過，這場疫情並未為台南藝博按下「暫停鍵」，畫廊協會經過多方的探詢和討論，催生了全新沉浸式的 VR 線上藝博，以虛擬實境線上展廳形式，於 5 月 14 日至 5 月 28 日首次運用 VR 沉浸式體驗技術辦理線上藝博 2020 VARTTAINAN，展現 720 度視角 VR 虛擬實境。

　　考量到數位使用者的習慣，特別邀請臺南市文化局長葉澤山拍攝青年導向的宣傳短片，在社群平台上播放，說明線上展廳的好處，並

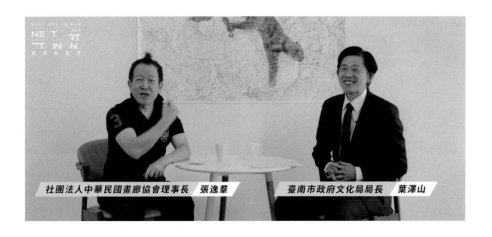

社團法人中華民國畫廊協會理事長 張逸羣　　臺南市政府文化局局長 葉澤山

呼籲觀眾前往線上展廳觀展。2020 年台南藝博是加速畫廊協會數位化轉型的關鍵時刻，這在畫廊產業史上別具時代性意義。線上展廳採 24 小時制，並將展期拓展至 15 天，突破時間與地域的限制，展現網路無遠弗屆的特質。檢視 VARTTAINAN 的成果，參與展商 47 家，總計 34,723 觀展人次，觀展國家逾 68 個，也直接提升了台灣藝術家在世界各地的能見度。另一層特別的意義是 VARTTAINAN 的拍攝也將當時因疫情所困，準備熄燈的台南大億麗緻酒店留下令人懷念的最後場景。

　　隨後 2020 年 7 月份疫情趨緩，台中藝博成為疫情時代下台灣第一場成功舉辦的實體藝術博覽會，在台中日月千禧酒店實體展覽的同時，仍於 7 月 18 日至 7 月 31 日開展線上展廳 V ART TAICHUNG，

畫廊協會理事張逸羣與臺南市政府文化局長葉澤山，共同拍攝幽默的影片，於社群媒體上宣傳台南藝博與臺南新藝獎。

採雙軌制如期舉辦。在歷經台南藝博數位化洗禮後，展商參與十分踴躍，共計 62 家畫廊展出。前置過程中，團隊進行近 9 小時的展場環景 720 度拍攝，再耗時 9.6 小時完成上傳近 610 個作品標籤，畫廊協會與展商以實際行動加入疫情時代下數位化展覽新形態。

　　有了台南藝博與台中藝博的經驗，畫廊協會希望提升會員於電商銷售的佔比，強化消費者對於線上藝術虛擬體驗的服務，特別與財團法人資訊工業策進會合作，參與經濟部中小企業處「109 年度中小企業跨域創新生態系發展計畫」，推出「沉浸式線上展廳實證計畫」，在線上展出畫廊展覽當期的作品，協助畫廊會員提前掌握 VR 商機，協助設計虛擬實境應用於線上展廳的服務模式。提供畫廊協會 15 家畫廊會員名額，導入實證做為平台服務精進的依據。計畫中設定參與的畫廊需符合擁有實體畫廊空間、具數位應用概念等執行條件，並於 9 月 15 日辦理操作講習會，11 月 3 日辦理畫廊會員參與計畫成果分享

左／右圖：2020年與經濟部中小企業處合作的「沉浸式線上展廳實證計畫」。
右頁圖：ART TAIPEI 2020 與 Artsy 合作的線上展廳頁面。

會，本計畫執行至 2020 年 11 月 13 日止。參與此計畫的畫廊會員包括陳氏藝術、大隅藝術、巴比頌畫廊、采泥藝術、阿波羅畫廊、敦煌畫廊、凡亞丁丁藝術空間、國璽藝術、雅逸藝術中心、大象藝術空間館、多納藝術、藝境畫廊、首都藝術中心、1839 當代藝廊、藝星藝術中心。

除了博覽會推出的線上展廳外，2020 年在台北藝博期間，畫廊協會再度與線上藝術平台 Artsy 合作，並深受好評。據畫廊協會統計，2020 年在 Artsy 上線的作品數量達 1,278 件，188 件作品標示售出，觀眾透過線上展廳詢問作品次數達 368 次。2021 年與 Artsy 合作的表現上，台北藝博上線作品為 1,602 件，312 件作品在展出期間標示為售出，詢問度也從 2020 年的 368 次提高為 2021 年的 708 次。從上述統計得知 Artsy 平台確實能提升 ART TAIPEI 和台灣畫廊在美

474

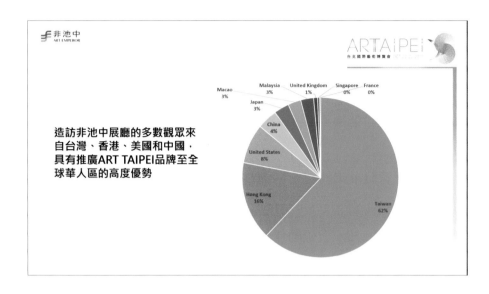

上圖：ART TAIPEI 2021 與非池中合作線上展廳的流量來源區域佔比。
下圖：透過數據監測調整線上展廳的策略，讓專案更有效率。

國和亞洲國家的市場聲量，也再次證明網路無遠弗屆的魅力與線上展廳的便利性，以及疫情時代下藝術博覽會線上線下整合的大趨勢。

線上展廳的合作形式多元，有了自行建設虛擬實境展廳以及與Artsy 合作的經驗，ART TAIPEI 2021 更推出不同語種的線上展廳。畫廊協會持續與 Artsy 合作，服務國際及英語系藏家，總計 89 家展商參與；而華語系的藏家，則與非池中藝術網合作，非池中藝術網是台灣排名第一的藝文類入口網站，ART TAIPEI 2021 與非池中藝術網在線上展期 2 週內累計 27 萬 7020 個觀眾造訪，66 家參與展商共創造 353,372 次的觀看流量，多數觀眾來自台灣、香港、美國和中國，以華語區藏家為主要目標，優勢行銷展會，創造令人驚艷的流量成績。

根據 ART TAIPEI 2021 線上展廳執行經驗及後續結案數據，在10 月 22 日至 11 月 4 日展期中，非池中線上展廳有效地增加 ART TAIPEI 展商在華語區的曝光度，與英語系 Artsy 線上展廳加總橫跨70 多個國家，共創造了 36 萬 742 次的觀看流量，足證採行中、英雙軌線上展廳極具效益；另外畫廊協會在結案數據中也發現多數觀看流量集中在 10 月 22 日至 10 月 27 日為展期間及展後兩天，展後線上展廳的觀看流量大幅下降。因此，在後續 2022 年台中藝博與非池中的線上展廳合作，將線上展廳開展日期調整為實體展開展前一週。結案數據顯示印證了此項正確的決定，從台中藝博每日流量數據看到了提前開展所帶來的流量效果更為平均穩定。

累積了兩年線上展廳的操作經驗，ART TAIPEI 2022 Online 展區持續採用中、英雙軌線上展廳模式，並持續與 Artsy 及非池中藝術網

合作，線上展廳開展日期調整為 10 月 12 日實體展開展前一週正式上線，至 11 月 6 日截止。Artsy 英文版國際線上展廳匯聚 51 家參展畫廊的亮點作品，以及非池中中文版線上展廳呈現 99 家參展畫廊的焦點藝術，搶先在實體展登場之前曝光，服務國際及華語系藏家，為 10 月 20 日至 24 日的台北藝術博覽會預熱。

　　新冠肺炎疫情席捲全球，當代藝術市場起了很大的變化，最大的改變莫過於藝術品的線上交易，而藏家購藏管道、購藏主軸與藏家結構也出現新的變化。據線上藝術品交易平台 Artsy 報告得知，2019 年線上購買藝術品藏家占 64%，2020 年躍升至 84%。雖然透過線上平台找作品的資深藏家比例不到五成，但反觀年輕世代，擅長使用數位平台的他們透過線上找到心儀的作品。顯示不同世代在線上需求上的差異，在資深藏家還在透過實體平台尋找喜歡的作品之際，新世代收藏者從線上購買作品的比例更高達 91% 著實驚人。2021 年畫廊協會為了解疫情之下的藝術世界變化，進行一系列收藏家訪談，應邀受訪的收藏家 C 先生長期關注歐美藝術品線上購藏的發展，他最早鎖定的線上平台是 Saatchi Online 和 Artsy 等。以 C 的觀察，歐美藝術品線上交易平台相較於亞洲地區發展較早，有較完善的購物退貨機制，對消費者較有保障，他的第一件收藏品就是從線上平台購得。談到線上藝術品交易趨勢觀察，他認為對購藏藝術品平台的信任感及對藝術家的熟悉度才是主要原因，在信任感建立後，時常有在線上看過作品資訊後，即決定購藏的例子。

　　隨著數位平台的蓬勃發展及疫情觸動藝術品線上交易蔚為趨勢，中華民國畫廊協會在數位轉型服務策略上更為彈性務實，包括與

iStaging 愛實境合作台南藝博 2020 VARTTAINAN、台中藝博 V ART TAICHUNG 2020，以及與 Artsy 合作 2020 台北藝博線上展廳，2021 年與非池中藝術網合作台北藝博線上展廳。中華民國畫廊協會以前瞻性的策畫思維，在藏家及展商數位轉型服務上表現靈活多變，在疫情過後的明天，為畫廊同業搶得先機，提早布局。

數位貴賓卡　科技運用新趨勢

電子貴賓卡不只是數位轉型的開始，更是畫廊協會對藏家進階服務的第一步，理想中的數位貴賓卡可以省去實體卡片的印製成本，減少郵資負擔，還可以進行貴賓經營與互動，進出場數據控管，也更容易落實個人化行銷。在各國際藝術博覽會中，採行數位貴賓卡已然成為發展主流，畫廊協會在籌備 2022 年的台北國際藝術博覽會時，與台北南港展覽館 TaiTIX 票務系統合作發行數位貴賓卡，及與知名 NFT 平台 akaSwap 合作推出「ART TAIPEI 2022｜VIP NFT」。

根據國際各大藝博會運用科技的趨勢，中華民國對外貿易發展協會邀請台北藝博參加「Expo-Tech 數位展覽領航計畫實證作業」，與台北南港展覽館 TaiTIX 票務系統合作「ART TAIPEI 2022 售票驗票系統」，建立藝博會專屬貴賓頁面，經濟部國際貿易局成為 ART TAIPEI 2022 指導單位，ART TAIPEI 於展覽期間使用提案技術也不須負擔客製化費用，如此合作模式是三方共贏的創舉。網路傳遞速度方便且快速，為避免試行階段線上貴賓卡於網路上被截圖轉貼流傳，因此，2022 年初步方案僅限將數位貴賓卡發給台北藝博的海外貴賓。

　　另外，迎接畫廊協會創立 30 週年，2022 年的台北藝博特別與知名 NFT 平台 akaSwap 合作，推出以演算藝術的方式設計的「ART TAIPEI 2022｜VIP NFT」，通過附加在貴賓郵件的附加說明「ART TAIPEI 2022｜VIP NFT」鑄造 5 步驟，打開錢包點選「ART TAIPEI 2022｜VIP NFT」即可進入台北國際藝術博覽會，「ART TAIPEI 2022｜VIP NFT」除了享有台北國際藝術博覽會 VIP 卡的功能與權益，更可供收藏紀念之用。

接軌新潮流　NFT 與加密藝術

　　畫廊協會著重市場的觀察與趨勢，在數位時代下仍然持續注意瞬息萬變的市場。從 Beeple 的 NFT 形式作品於 2021 年在佳士得拍得高價之後，便積極關注 NFT 相關動態，隨即在 2021 年 4 月 26 日、4 月 28 日舉辦針對收藏家與畫廊協會會員所舉辦的兩場以「數位貨幣

NFT ×數位藝術對藝術市場帶來的影響及改變」為主題的NFT講座，邀請數位貨幣知名的觀察家葛如鈞助理教授（寶博士）與藝術產業自由撰稿人、全球藝術市場觀察家詔藝對談，協助畫廊協會會員、藏家、藝術愛好者進入探索NFT的數位藝術新潮流。

　　結合全球藝術熱點潮流，ART TAIPEI 2021台北國際藝術博覽會，首次與NFT策展管理平台EchoX合作，媒合參展畫廊：首都藝術中心、采泥藝術、朝代畫廊，加密製作NFT作品，在ART TAIPEI期間以虛擬畫廊的形式展出，希望能藉由展出區塊鏈技術所開闢出新的藝術景象，在虛擬與實體的邊界激起共鳴迴響，並在展期間成功售

上圖：ART TAIPEI 2022由台北藝術產經研究室與akaSwap合作的《加密藝術專區Crypto Art Zone》。

左頁圖：以演算法設計的「ART TAIPEI 2022 | VIP NFT」©2022 TAGA. All rights reserved. （左：正面／右：背面）

出。與 EchoX 的合作使 ART TAIPEI 成為台灣第一場順利推出 NFT 展售的藝術博覽會，而 NFT 在 ART TAIPEI 售出具有指標性的意義，過往的 NFT 主要是以技術性為主的創作，而在 ART TAIPEI 則是以藝術性為主的作品，這些藝術家已經過市場考驗，兼顧收藏家欣賞、收藏以及未來性等各項藝術購藏的主要指標。

為了讓更多人認識、了解 NFT 與加密藝術，同時也因應「元宇宙」一詞在社群媒體的普及化，畫廊協會附設台北藝術產經研究室在 ART TAIPEI 2021 舉辦的「台北藝術產經論壇」中也安排一場「NFT 到 Metaverse 元宇宙──我們期待在虛擬世界幹嘛？」講座，探討新一個世代的數位與科技的匯流將會如何改變藝術的創作、展示、典藏與收藏的樣貌。延續 ART TAIPEI 在 NFT 的銷售成果，2021 年 12 月的台中藝博也邀請合作的畫廊經營者參與講座「NFT Metaverse 元宇宙的生態系」，分享 NFT 與加密藝術作品實際銷售的經驗。

2022 年台北藝博再續行前一年實踐 NFT 的心得與成果，由畫廊協會附設台北藝術產經研究室與亞洲知名的 NFT 平台 akaSwap，聯手帶來「加密藝術專區 Crypto Art Zone」，專區策展人羅禾淋以「凝視 × 邏輯 × 詩學」為題，展示當今的數位藝術作品與新型態交易所形成的生態系統，成為 ART TAIPEI 2022 特展亮點之一。專區提供加密藝術品購藏所需要的技術支援與服務，為國內藝術藏家開拓收藏的新品項，並且試圖在全新型態 NFT 交易模式中，為畫廊界開拓新的領域。在與 akaSwap 推出線上 NFT 購藏數位藝術作品平台中，藏家能透過低碳、低成本、低風險的綠能藝術區塊鏈，以加密貨幣 Tezos 幣線上購藏專區帶來的精彩數位藝術品。

為強化創作者「版權意識」在 Web3.0 購藏世界，每筆交易將有 10% ～ 25% 的藝術家版權費，也將為藏家帶來全新的 NFT 交易體驗，與新型態藝術交易的認知。而呼應中華民國畫廊協會創立 30 週年，ART TAIPEI 特邀請台灣知名演算藝術家阿亂與林經堯，分別設計「ART TAIPEI 2022｜VIP NFT」及「TAGA30 週年 NFT 紀念幣」兩款 NFT。限量發行的「ART TAIPEI 2022｜VIP NFT」具虛擬 VIP 卡功能，是扣合今年「永續」議題所做的新嘗試；限量「TAGA30 週年 NFT 紀念幣」亦作為畫協 30 週年推動藝術綠色聯盟永續計畫的一環。

席捲全球的 COVID-19 疫情，加速產業數位化轉型，區塊鏈、

NFT 以及 IP 也風風火火地進入藝術世界，激盪起各種的人文思辨，也帶動新型態的交易模式，逐漸匯聚成一股當代的效應及風潮。而這股風潮將會往哪裡去？對於我們藝術產業會產生什麼樣的影響？隨著區塊鏈技術愈趨成熟，全新型態的 NFT 交易模式在 2021 年進入大眾視野，帶領我們在網路世界從中心化的 Web1.0 進入了去中心的 Web3.0，為藝術品的既有交易模式帶來顛覆性的變革與嘗試，這種新交易模式是否會改變原先「藏家透過畫廊收藏，畫廊經紀藝術家創作的模式？」又或者因區塊鏈技術支援交易和收藏，將為藝術經紀推向加值與產業升級的道路？從 NFT 的探討到實際的售出與收藏，畫廊協會始終走在台灣藝術產業的前端，與整個產業一起前往 web3.0 的藝術新時代。

強化會員服務　夏季線上講座

　　2019 年 12 月起中國湖北武漢市發現不明原因肺炎群聚，疫情初期個案多與武漢華南海鮮城活動史有關，中國官方於 2020 年 1 月 9 日公布其病原體。2020 年 1 月 30 日世界衛生組織公布新型冠狀病毒為一公共衛生緊急事件，2 月 11 日將此新型冠狀病毒所造成的疾病稱為 COVID-19，台灣於 2020 年 1 月 15 日起公告「嚴重特殊傳染性肺炎」（COVID-19）為第五類法定傳染病。2021 年 5 月 15 日，行政院臨時召開記者會，宣布全國疫情第三級警戒，當天中華民國畫廊協會秘書處就即刻擬定移地辦公規範，移地辦公時間至 6 月 28 日，隨後在 5 月 17 日畫廊協會秘書處也向會員發出「因應疫情警戒之畫廊

展覽注意事項」，之後，疫情延燒尚未止歇，畫廊協會秘書處又於 6 月 22 日向會員寄發「文化部釋疑 COVID-19 第三級疫情警戒標準下之畫廊業執行說明」，畫廊協會秘書處移地辦公又再延長到 7 月 26 日。

2021 年 7 月 13 日，台北市採行微解封政策，畫廊協會秘書處向會員提供「畫廊如何因應台北市微解封指引」，滾動式的防疫政策、看似無止歇的疫情、藏家不敢登門，被迫封閉的畫廊苦思著如何與同業交流轉型經驗並保持與藏家的互動。在疫情爆發後，線上學習平台使用者人數激增，線上學習課程蔚為世界趨勢。2021 年，畫廊協會考量疫情因素，將原本 5 月例行舉辦的「春季講座」改為從 6 月開始連續舉辦八場的「夏季線上講座」，推出系列疫情之下切合產業與疫情現況的討論與分享的主題，讓畫廊協會的會員與藝術愛好者持續進修，在疫情期間蓄積能量。

夏季線上講座第一場於 6 月 16 日推出，這也是畫廊協會舉辦的首場線上講座，邀請甫從香港巴塞爾藝術展參展返台隔離中的尊彩藝術中心陳菁螢總經理，分享她對香港巴塞爾藝術展的觀察，她從巴塞爾藝術展嚴謹部署防疫規則、市場的轉變、整體藏家年齡層年輕化，談到香港本地藝術界如何在歐美國際畫廊駐點香港市場的強度競爭下，搏得話語權與市場價值。第一場紮實豐富的講座內容及線上聽講的新鮮感，會員們反映熱烈，於是再接再厲續辦第二場；6 月 23 日第二場夏季線上講座以「在場與不在場──疫情與後疫情時代的電子虛擬展演應用」為題，邀請雅逸藝術中心陳錫文副總經理主講其畫廊開闢線上展廳的數位應用經驗；6 月 28 日夏季線上講座

第三場邀請 Bluerider ART 創始人王薇薇主講「Bluerider ART 上海設點經驗分享」，在疫情束縛產業發展的時刻，Bluerider ART 逆勢操作在海外擴點，不僅佩服其勇氣，更藉助其籌備經驗分享同業；第四場夏季線上講座於 7 月 5 日舉行，邀請全球最大的藝術電商 Artsy 負責東亞畫廊發展的蔡萌軒，主講「亞洲線上藝術市場——以線上藝術平台 Artsy 為例」，說明當前藝術品線上交易趨勢；7 月 15 日夏季線上講座在叫好又叫座的情況下，持續辦理第五場「開啟大陸當代藝術市場關鍵金鑰」，邀請北京畫廊協會李蘭芳會長談大陸當代藝術市場現況；7 月 26 日則邀請陸潔民資深顧問以「藝術大篷車的開拓之路」為題，舉行第六場夏季線上講座。

隨著疫情趨緩，夏季線上講座的內容從同業的經驗交流轉向專業知識的學習，8 月 2 日推出第七場夏季線上講

由上至下／圖1：疫情期間的線上講座主持人只能與螢幕合影。圖2：講座的感謝狀也是線上頒發（再寄出實體感謝狀）。

座「從 10 個案例談藝術產業的著作權議題」，主講人吳尚昆律師從 2019 年起擔任畫廊協會的常年法律顧問，他從 10 個國內外案例介紹著作權基本觀念，包括著作權的取得、要件、範圍及限制等，側重以文化、市場及產業各層面的思考，並開放問答，交流經驗與建議；第八場則是畫廊協會秘書處員工訓練課程，並開放畫廊協會會員聽講，邀請國立臺南藝術大學專任助理教授潘罡主講「新聞與公關稿基本寫作指南」。

這八場夏季線上講座，出席線上課程觀眾很踴躍，成效備受肯定。據統計顯示，夏日線上講座參與觀眾單場最高可達 180 位，最少也有 70 到 80 位左右，比實體講座參與人數成長許多，線上講座不受地域和時間的限制，甚至對遠在中南部無法參加實體講座的觀眾而言，提供最佳便利性。曾參加數場畫廊協會主辦夏季線上講座的台新銀行文化藝術基金會董事長鄭家鐘表示，線上形式除了有助於主講人聚焦主題外，參與觀眾的提問踴躍，提問內容具深度，主講人也能夠精準地回答。不過線上學習的缺點是缺乏臨場感，觀眾自由下線的機率也相對提高。

在疫情嚴峻的全台三級警戒時刻，畫協對畫廊會員服務也不打烊，藉由夏季線上講座的舉辦，鼓勵畫廊會員透過線上視訊發展隔空觀展體驗，鼓勵畫廊開闢線上展廳與分享新媒體的演譯成果，在歷經疫情時代後，全球畫廊已然走向新階段的展演與營運模式。

圖3：線上講座的現場。
圖4：線上講座的主講人亦通過遠端連線參與。

從電視合製節目到網路自製節目

　　畫廊協會為達提昇藝術層次，推廣藝術教育，提高全民美術鑑賞能力的組織任務，於 2019 年首次推出與公共電視合作的節目《藝術的推手》，從 10 月 12 起，每週六上午十點在公視主頻道播出，共製播六集，從藝術產業生態圈有系統的介紹，推廣民眾對於藝術文化、藝術品收藏及藝術教育的興趣。

　　合作的契機源自於 2018 年 10 月的台北藝博會，時任理事長的鍾經新在《由藝術座標到星際座標》書中提及，為感謝公廣集團董事長陳郁秀協助推廣 ART TAIPEI 的展覽消息，提高 ART TAIPEI 的曝光聲量，特別於展後安排至公廣集團拜會。拜會過程提及與公視合製節目的構想，會後幾經討論確定與公視共同製播《藝術的推手》節目，公視也同意為歷史性的合作負擔一半製播上檔成本。為慎重起見，畫廊協會也從理監事會中遴選審議小組，於內部達成製播共識。

　　審議小組的重要工作之一就是從畫廊會員、藏家及專業人士中，提出建議拍攝受訪人選，擬定每一集方向並與公視製作小組溝通腳本，節目邀請知名作家劉軒擔綱主持，以專業人士於節目中對談方式，並穿插預錄的 VCR 呈現。有別於電視頻道的藝術性節目，向來以介紹藝術家或作品及其創作理念、手法為主，《藝術的推手》著重於藝術產業面全方位的介紹，一舉深入畫廊、博覽會、收藏家、藝術經紀人、藝術品的展示及保存修復等面向，記錄藝術市場起伏，還原歷史，有系統地介紹台灣畫廊產業發展、畫作買賣、收藏、稅制等所有關於畫作與藝術的知識體系，是一個對藝術產業全面關照的電視節目。

　　第一集以「藝術與美的投資」為題，內容觸及人才輩出的台灣藝術家，傑出台灣藝術家與藝術收藏的關聯；藝術收藏、畫廊發展與台灣經濟發展的連動關係；台灣在國際藝術收藏市場的重要地位；國際拍賣公司退出台灣與藝博會的興起。攝影團隊開拔到棚外拍攝阿波羅畫廊張凱迪、東之畫廊劉煥獻及收藏家許宗煒，棚內錄影來賓除東之畫廊劉煥獻外，另邀請南畫廊黃于玲、資深策展人胡永芬共同完成首集《藝術的推手》節目，引發觀眾收視興趣。

　　第二集以「如何收藏藝術品」為題，邀請誠品畫廊趙俐、索卡藝術蕭富元、收藏家劉銘浩在畫廊實地拍攝，另於公視攝影棚邀請新時

藝術的推手第二集「如何收藏藝術品」拍攝現場。右起：畫廊協會資深顧問陸潔民、赤粒藝術陳慧君、新時代畫廊張銀鏘、主持人劉軒。

代畫廊張銀鏘、赤粒藝術陳慧君、畫廊協會資深顧問陸潔民與主持人劉軒一起進棚錄製，介紹畫廊、藝博會、拍賣市場等不同藝術收藏管道；資深藏家與畫廊的收藏經驗和正確的收藏投資心法。

第三集以「如何打燈及保存修護藝術品」為題，邀請業界專家對於藏家及一般民眾最關心的議題，提供專業的建議，例如如何鑑定藝術品的真偽？藝術品如何定價？需要為藝術品保險嗎？如何運用燈光照明展示藝術收藏？保存藝術品的空間溫濕度如何掌握？藝術收藏如何建檔、歸類、整理？如何修復藝術品？這一連串的問題，節目中特別出外景到 Chi-Wen Gallery、拍攝燈光大師何仲昌以及南下高雄拍攝正修科大文物修護中心李益成主任，棚內來賓則增加邀請有豐富策展經驗的羲之堂負責人陳筱君一起為觀眾解惑。

第四集主題設定為「藝術收藏與傳承」，外景來賓為耿畫廊的負責人耿桂英、亞洲藝術中心的李宜勳，以及收藏家姚謙。棚內來賓則邀請傳承藝術中心張逸羣、絕版影像館廖子寧以及目前所知兩岸三地收藏朱德群作品系統最為完整的藏家之一鄧傳馨董事長。本集受邀的畫廊均有一個共同的特點，那就是該畫廊已有二代接班或正準備接班學習中，對於傳承與延續藝術收藏使命非常有想法。來賓們以實際產業經驗分享藝術收藏如何作為個人及家庭重要資產？收藏藝術品的投資節稅效益？藝術收藏品如何傳承下一代？開畫廊或私人美術館是延續藝術品生命的好主意嗎？等關鍵議題。

第五集聚焦在台北藝術博覽會歷史及發展、藝術博覽會對提升藝術水準與提高藝術人口的作用、台灣年輕藝術家如何進入藝術市場？藝術教育如何向往下扎根？邀請伊日藝術計劃黃禹銘、大未來林舍畫

廊林岱蔚、年輕收藏家郭永信拍攝 VCR，新苑藝術張學孔、加力畫廊杜昭賢、MIT 藝術家席時斌進棚與主持人劉軒以「台北藝博會歷史與年輕化扎根」為題，熱烈對話。

第六集拍攝重點就是 ART TAIPEI 2019 大會現場，棚外 VCR 部分外拍大象藝術空間館負責人，同時也是畫廊協會理事長鍾經新、尊彩藝術中心陳菁螢、收藏家朱家良，棚內錄影部分由鍾經新理事長、公廣集團陳郁秀董事長、首都藝術中心廖小玟共同探討「台北藝博迎向高峰」，做為《藝術的推手》節目的精彩總結。

在 ART TAIPEI 2019 展前記者會上，畫廊協會基於藝術公益及教育推廣之目的，在文化部政務次長蕭宗煌及公廣集團董事長陳郁秀的見證下，宣布與公視合作企畫新節目《藝術的推手》於 10 月正式開播，六集電視節目以連續六週的方式於公視主頻道首播，並於公視 3 台頻道重播。透過電視節目專業製

上圖：藝術的推手第四集「藝術收藏與傳承」拍攝現場。左起傳承藝術中心張逸羣、絕版影像館廖子寧、收藏家鄧傳馨。
下圖：藝術的推手第六集拍攝現場。右起：首都藝術中心廖小玟、時任畫廊協會理事長鍾經新、公廣集團董事長陳郁秀、主持人劉軒。

播型態，揭開藝術產業、藝術品購藏、展示修復及保存及藝術教育的神秘面紗，進而達到推廣藝術、愛好藝術的目的。節目紀錄台灣藝術市場的更迭起伏，並有系統地介紹台灣畫廊產業發展的源流及願景，

以及產業中各個不可被忽視的群體，包括畫廊主、藝術家、修復師、燈光師、收藏家，藉此拉近觀眾與美學、與藝術的距離，甚至在 ART TAIPEI 2019 現場安排 Z01《藝術的推手》媒體展位，作為向 ART TAIPEI 參觀民眾宣傳《藝術的推手》的重要據點，在節目播畢後旋即獲得藝術界莫大的肯定及迴響。

2020 年在自媒體浪潮下，時任理事長鍾經新開設《畫協會客室》的線上網路新節目。邀請藝術產業中各領域專業大腕至畫廊協會的會議室中錄製《畫協會客室》，並分享至畫廊協會官方 YouTube 帳號。《畫協會客室》內容從藝術行政、收藏、展覽、錄像作品、攝影、劇場、藝術史等，橫跨藝術產業各項領域。《畫協會客室》

上圖：《畫協會客室》訪談竹圍工作室創辦人蕭麗虹。
右頁上圖：藝術行旅 Artrek 拍攝現場。
右頁下圖：ART TAIPEI 2021 現場設立《藝術行旅ARTREK》媒體展位，紀錄藝術家與畫廊主身影。

32 集的節目不僅提供觀眾專業的藝術資訊,也在 COVID-19 期間維繫住眾人對藝術的熱情火種,在瘟疫恐慌之中仍有藝術相伴。

畫廊協會在 2020 年以邀請學者對談形式呈現的網路節目《畫協會客室》,2021 年改以新型態的節目《藝術行旅 ARTREK》於 YouTube 登場,拍攝採會員申請制,由畫廊協會自行規畫與溝通腳本,安排動態攝影團隊赴畫廊實地拍攝,以每月推出兩集的頻率,於隔週五發布,介紹畫廊成長史及其代理或經營的旗下藝術家及展覽作品。《藝術行旅 ARTREK》由過去素有「金牌製作人」之稱的畫廊協會理事長張逸羣擔任製作,把鏡頭拉到全台灣各個畫廊空間,除了介紹畫廊外,也藉

由鏡頭中的畫廊場景,帶領觀眾導覽當期展覽作品或者畫廊典藏的藝術家作品。《藝術行旅 ARTREK》採取走出戶外的形式,在影片的風格與剪接的節奏上更加活潑、貼近大眾。截至 2022 年 11 月初,藝術行旅已推出 24 集,除了在 YouTube 播出之外,也透過 Facebook 與 IG 行銷,讓觀眾不用出門也能線上逛遍全台灣的畫廊,跟著藝術行旅的腳步一起了解台灣畫廊的經營故事、探索藝術家的創作脈絡、感

受藝術之美。

　　為了行銷推廣《藝術行旅 ARTREK》，在 ART TAIPEI 2021 世貿一館展場中，新闢媒體展位 R01 現場開拍，以開放參展 ART TAIPEI 展商自由申請方式，邀請參展藝術家拍攝 15 秒短片增加曝光度。影片在展會期間於 ART TAIPEI 官方 IG 動態與展商串聯，達到活動粉絲互惠的效果。在 40 家展商報名、16 位藝術家參與拍攝的情況下，現場同步播出藝術行旅節目讓 IG 粉絲破萬，代表這項新嘗試確實證明《藝術行旅 ARTREK》能為畫廊及 ART TAIPEI 產生交互導流的宣傳效益。

　　《藝術行旅 ARTREK》網路節目推出已成為畫廊協會行銷會員畫廊品牌的利器，從現今各平台的交流趨勢來看，25 歲至 34 歲的年輕人已轉向使用 YouTube 為主，《藝術行旅 ARTREK》影片從無廣告投放的自然流量來看，平均觀看時間為 Facebook 的 872%，能有效培養年輕群眾對畫廊協會會員的認識度。《藝術行旅 ARTREK》節目也在 2022 年畫廊協會官網全面更新之際，納入畫廊產業史料庫頁面中，逐步建立畫廊協會會員的數位影像史料。

　　新冠疫情在全球各地瞬間爆發之下，考驗的是如何快速正確且精準的做出回應。數位平台已不再是未來的趨勢，而是現在進行式，數位化正在各個領域內大放異彩，而畫廊協會數位化轉型策略得益於現今理事長張逸羣率領的年輕化理監事團隊，有效率的抓緊世界的脈動，拔得頭籌，迎接後疫情時代的數位化展覽形式的來臨，希望能夠在數位化與疫情的交互衝擊之下，創造台灣藝術產業各方力量的共聚共榮。

3. 永續之本
藝術獎項的新星登場

　　畫廊協會最早曾於1994年中華民國畫廊博覽會第一次自辦獎項，當時策畫了「海外華人藝術家」主題展，為了鼓勵海外華人藝術家歸國展參，於是以協會的名義設置了「金雁獎」，包含：「成就獎」、「貢獻獎」、「榮譽獎」、「推薦獎」、「歸雁獎」等獎項。美國知名華人水彩畫家曾景文就曾獲頒「成就獎」，肯定其在海外的努力及成就，「金雁獎」成功凝聚海外華人畫家們的藝術創作資源，為邁向國際化的前景做基礎。

　　在「金雁獎」之後，畫廊協會也基於發掘優秀青年藝術家的目地，在2001台北國際藝術博覽會推出新人獎項。當時台北國際藝術博覽會的英文名稱還是 Taipei Art Fair（簡稱 TAF，2005 年改為 ART TAIPEI），所以新人獎項名為「TAF 新人獎」，目前台灣知名的藝術家如吳銀海、呂沐芢、涂維政、黃瑞芳，都是當年獲獎的青年藝術家。

1994中華民國畫廊博覽會──為鼓勵海外華人回台，特設海外畫家成就獎、貢獻獎、推薦獎。

後來協會採用官方合作獎項，進一步擴大獎項的招募範圍與強化評選機制，也讓新人獎項成為新人接軌市場的最佳平台。

　　畫廊協會主要是透過藝術博覽會平台，扮演畫廊、收藏家與藝術家之間的橋梁，與各單位合作青年藝術獎項，持續培育藝術新星。自辦理以來，畫廊協會在培養藝術新秀上已有顯著的成效。據統計，畫廊協會主辦的藝術博覽會平台已與七個藝術獎項合作，扶植青年藝術家的人數已將近 300 位。由文化部主導的「Made In Taiwan──新人推薦特區」於 2008 年開始在 ART TAIPEI 台北國際藝術博覽會設立專區展出；在 2013 年起與畫協合作，由畫廊協會媒合專業畫廊協助處理藝術家作品交易與藝術經紀，是台灣重要的青年藝術家指標獎項；2013 年首度與台南藝術博覽會合作的「臺南新藝獎」以特殊的展出機制結合城市意象及在地藝術空間，擁有超高人氣，被譽為最接地氣的新人獎項。「Made In Taiwan──新人推薦特區」、「臺南新藝獎」兩個藝術獎項與博覽會的合作策略成功，也開啟其他藝術獎項與藝博會合作的機會，其中包含 2017 年開始合作的「藝術新聲」、2019 年開始合作的「中山青年藝術獎」，2020 年開始合作的「璞玉發光」、「臺藝新人獎」與「原住民新銳推薦特區」。中華民國畫廊協會致力於藝術推廣與健全藝術市場，扶植新銳藝術家不遺餘力。

台北藝博 Made in Taiwan──新人推薦特區

　　「Made in Taiwan──新人推薦特區」（簡稱 MIT）是文化部與畫廊協會合作的重要項目，也是畫廊協會旗下藝術博覽會獎項中，歷史

最悠久的項目。培植藝術新秀是文化部的核心政策之一，MIT 的概念最遠可追溯至 2003 年文建會啟動的「青年藝術家作品購藏計畫」，當時除了公開徵件，亦在畫廊協會舉辦的台北國際藝術博覽會中發掘並評選優秀的青年藝術家，以官方購藏的方式鼓勵藝術家持續創作，並促進藝術產業交易。其後為了進一步擴大宣傳的效益，希望藉由國際化的展覽與展期代理機制協助藝術家接軌產業，拓展專業職涯。2007 年台北藝博在華納威秀影城中庭策畫會外展「戶外裝置藝術展區——超級平台 Outra Fair」的成功，觸動隔年 2008 年由文建會在 ART TAIPEI 台北國際藝術博覽會設置「Made in Taiwan——新人推薦特區」（簡稱 MIT）的規畫，MIT 特區每年由文建會徵選八位（組）35 歲以下的新銳藝術家於台北藝博展出。

MIT 新人推薦特區的藝術家與台北國際藝術博覽會合作展出，使得參展藝術家及其創作受到藝術產業界高度關注，在台北國際藝術博覽會展覽期間，因國際畫廊參展及海外藏家入境的因素，更容易獲多家國內外畫廊、美術館、收藏家與藝術家洽談的機會，成功將台灣新銳藝術家的優秀作品推向國際舞台。展覽期間也與專業畫廊合作代理事項，除了合約簽定、建立作品分潤機制等，亦強化新銳藝術家在國際藝術博覽會運輸、布置、展務、經費分配、結合博覽會主辦方及畫廊管道進行媒體行銷企畫之實務經驗與能力，協助新銳藝術家接軌產業，進入藝術市場。

MIT 新人推薦特區從創立迄今，一路走來均隨著市場的變化逐步調整執行策略，2008 年至 2010 年間，MIT 由蔚龍藝術公司經手行政事務；2011 年 MIT 首推「藝術經紀制度」，找來具備畫廊產業經驗

的「藝術經紀人」與藝術家合作，由藝術經紀人協助規畫展覽、銷售、媒體連繫，甚至異業合作等。希望推廣藝術經紀人制度，將行政、管理、行銷實務委由經紀人執行，讓藝術家專心於藝術創作，也能藉此機會扶植國內專業經紀人才。而當年徵選藝術經紀人，以參加畫廊協會附設台北藝術產經研究室所主辦的「畫廊資深經理人教育課程」者優先錄取。該課程師資陣容網羅資深畫廊經營者，藝術品保險經紀人、律師、稅務專家、數位行銷與資訊安全等尖端專家學者，共同提升加強畫廊經理人的進階專業知能。

ART TAIPEI 2013 開啟MIT與畫廊的媒合制度，圖為2013年MIT新人推薦特區導覽現場。

　　2013 年，在畫廊協會的建議下，MIT 改為由 ART TAIPEI 主辦方畫廊協會協助專業畫廊與 MIT 藝術家的媒合，由畫廊負責在藝博會期間處理現場作品的交易與銷售工作，以畫廊豐厚的資源與經歷，尤其是在展場表現方式、口袋藏家名單以及畫廊內部專業的分工，來協助藝術家在 ART TAIPEI 現場的表現，並作為未來合作與經紀代理的開端；畫廊協會亦在 2020 年的 MIT 展前記者會上首次邀請畫廊協會號召組成的藏家組織「台灣藏家聯誼會」共同參與記者會，以藏家的角度給予獲獎的青年藝術家在創作、自我呈現等領域寶貴的意見；2022 年，在畫廊協會理監事會再度建議文化部將 MIT 的徵選年齡資格從原本的 35 歲調高到 40 歲，以符合目前藝術家學歷提升到博士畢業還有機會報名的現況。徵選條件修正為自 2022 年起，MIT 新人推薦特區計畫目標設定 40 歲（含）以下具備中華民國國籍，且目前無畫廊專屬經紀合約及相關單位簽訂展覽、經紀或代理約者。隨著年齡上限的提高，徵件的人數成長了 25%，其中 35 歲至 40 歲的藝術家報名人數更佔了 36%。每年經過文化部籌組評審團遴選出 8 名藝術家，以媒合專業畫廊與於藝博會展出之模式，推薦台灣青年藝術家登上國際藝術舞臺。

　　根據社團法人中華民國畫廊協會統計，歷年來獲選 MIT 新人推薦特區的藝術家，有超過七成與畫廊、藝術空間等單位後續簽約或舉辦個展（沒有計入聯展）；有近四成後續獲得國內與國外的重要獎項如臺北美術獎、臺南新藝獎、德國紅點傳達設計獎、奧伯豪森國際短片電影節，有八成五以上的 MIT 藝術家在近三年仍有持續公開展出。從青年藝術家的後續發展，突顯出台灣青年藝術家從培育、訓

練、創作到接軌產業與生涯規畫，都蘊涵著強大動能，昭示著「Made in Taiwan——新人推薦特區」為藝術家邁向產業引路的堅強實力。

從 1 至 15 屆歷年報名參加徵選的藝術家所使用的媒材類別數以複合媒材 46 人為最多、平面繪畫 39 人次之，再次是攝影類 17 人、新媒體藝術 16 人，其他媒材 2 人。截至 2022 年參與 MIT 新人推薦特區媒合的畫廊次數最多為赤粒藝術共媒合 7 次，其次是伊日藝術共媒合 6 次，藝星藝術中心亦是媒合 6 次，德鴻畫廊共媒合 4 次。有意培植新秀的畫廊，在 ART TAIPEI 舉辦過後往往會與媒合的藝術家進一步安排到畫廊空間的聯展或個展，甚或達成長期合作的共識。例如 2014 年赤粒藝術媒合顏好庭、德鴻畫廊媒合林書楷；2015 年也趣藝廊媒合黃可維；2017 年藝星藝術中心媒合鄭崇孝；2021 年藝星藝術中心媒合蘇頤涵，這群參與媒合的畫廊不僅協助藝術家進入市場為他們搭橋，更是年輕藝術家創作的後盾，扮演角色極為關鍵且重要。

MIT 新人推薦特區由協會媒合專業畫廊，協助入選藝術家處理現場作品交易等藝術經紀事宜，不只有效建立藝術家與畫廊的合作關係，更能搶先嗅得市場風向，發掘深具潛力的藝術家，MIT 十年有成，畫廊協會特別於 2017 年的台北藝博展場內規畫「曾經‧軌跡 MIT 十週年特展」，邀請歷年來與畫廊長期合作，並在藝壇上大放異彩的藝術家參展，包括第一屆吳耿禎、第二屆徐睿甫、第三屆林岱璇、第四屆蒲帥成、第五屆鄭亭亭、第六屆蔡士弘、第七屆林書楷、第八屆曾建穎、第九屆黃舜廷、第十屆鄭崇孝，藉由此展的規畫，呈現出 MIT 新人推薦特區計畫下藝術家與畫廊合作的精彩典範。

在多年的耕耘之下，MIT 新人推薦特區已成為每年 ART TAIPEI

展區亮點，15 年間，累積培植超過 120 名藝術家，為藝術產業注入活水，其表現搶眼又亮眼，已然促成了畫廊、藏家及藝術家三贏局面。2022 年正值 MIT 新人推薦特區 15 週年，畫廊協會在韓國國際名牌樂金 LG 集團提供最新面板顯示技術的支援下，邀請謝佩霓擔任策展人，以「公民聯手的最佳典範 MIT×AT 十五週年特展」為題，呈現歷屆 14 年藝術家作品的精彩影像，其展區與第 15 屆 MIT 藝術家各展位相互輝映。盤點歷來 MIT 計畫的勝出者他們持之以恆的成熟表現，確立成為當代藝術的新生代主力，其後國際市場的拓進，官方美術館機構的典藏，確實八、九成皆卓然有成。回顧他們的作品，不啻回顧了台灣當代美術史的發展，更是研究產業鏈變遷的最佳案例。

為了加深民眾對 MIT15 週年特展的瞭解，2022 年 10 月 23 日在台北藝博現場舉辦一場藝術沙龍「Art MIT：From A to B to C 創作・投資・品牌三位一體」，邀請「公民聯手的最佳典範——MIT×AT 十五週年特展」謝佩霓策展人主持，另邀請文化內容策進院彭俊亨

ART TAIPEI 2015 時任文化部長洪孟啟參觀MIT新人推薦特區，圖中為當時與赤粒藝術合作的藝術家曾建穎。

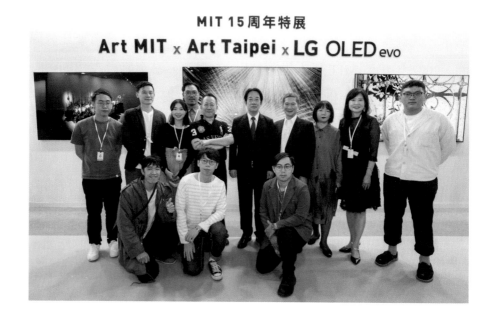

董事長、台灣 LG 電子宋益煥董事長、社團法人中華民國畫廊協會游文玫秘書長、赤粒藝術陳慧君負責人擔任與談人，從官方、企業主、社團、畫廊主不同角度，各抒公民聯手的實踐範例。

　　ART TAIPEI 台北國際藝術博覽會中的「Made in Taiwan──新人推薦特區」透過產官合作的青年藝術家特展，呈現著台灣視覺藝術產業對藝術家的推廣、建立市場制度與秩序的意圖，提高台灣全民美術欣賞能力，以及推廣藝術教育的重視，自 2016 年起 ART TAIPEI「藝術教育日」參與學校的觀展路線，MIT 新人推薦特區是必到的參觀

中華民國副總統賴清德（中）與文化部長李永得（右4）、畫廊協會理事長張逸羣（左5）、畫廊協會秘書長游文玫（右2）、MIT15週年特展策展人謝佩霓（右3）及2022 MIT新人推薦特區藝術家於MIT15週年特展前合影。

展區。MIT 新人推薦特區亦開啟了畫廊協會旗下博覽會品牌與各項新人獎項的合作之門，從市場機制到產官學合力推廣藝術創作及藝術教育，MIT 已成為台灣視覺藝術領域的重要精神指標，獨一無二。

台北藝博
原住民新銳推薦特區／資深原住民藝術家特展區

ART TAIPEI 台北國際藝術博覽會與原住民藝術的合作由來已久，據畫廊協會的資料，應始於 2012 年的 ART TAIPEI，當年台北藝博以「Made by Art」為年度精神，關注藝術所能發動的思想能量，規畫的 7 個特展區中，就包含「原住民藝術特展 Feature」，當年也與屏東縣原住民文教協會合作，在「部落學童公益攝影計畫」中，邀請歌手陳綺貞深入八八風災受創地區，和部落孩童一起拍攝部落生活的場景，攝影作品則以公益義賣的方式回饋支持部落；ART TAIPEI 2016 則邀請台北原住民當代藝術中心規畫「南島藝術特展」，呈現南島語系的文化特色；2017 年由原住民族委員會原住民族文化發展中心主辦，誠美社會企業與 TICA 台北原住民當代藝術中心承辦的「《輪廓的書寫》2017 臺灣原住民當代藝術特展」，於台北藝博會中試圖從藝術的角度，來描述這股不可忽視的文化能量。

自 2020 年開始，中華民國原住民族委員會（簡稱原民會）與文化部以文化經濟面向考量共同推動原民文化發展政策，而文化部藉由 MIT 的執行經驗在協助青年藝術家接軌產業的面向上，累積了 12 年的豐富的經驗，以此為基礎，邀請畫廊協會合作辦理台灣原住民族藝

術特區，包含資深原住民藝術家特展區及新銳原住民藝術家推薦特區。由畫廊協會為兩個展區藝術家媒合專業畫廊，於 ART TAIPEI 展覽期間協助藝術家處理現場作品交易等藝術經紀事宜。原民新銳推薦特區的徵選模式、在 ART TAIPEI 的展出方式以及與畫廊的媒合過程，都是沿用 MIT 新人推薦特區的模式，透過文化部與畫廊協會過往磨合的機制與累積的經驗，協助原住民新銳推薦特區獲選藝術家在 ART TAIPEI 展出，將台灣在地藝術創作轉化為國家軟實力，以及台灣青年藝術家們以各個不同族群文化為基底所創作出的藝術樣貌，體現台灣文化對外的接納與國內多族群融合的包容力。

「新銳原住民藝術家推薦特區」是原民會為推介台灣原住民青年藝術家登上國際藝術舞台，公開徵選 3 位（組）台灣優秀原住民藝術家於 ART TAIPEI 2020 台北國際藝術博覽會展出，以鼓勵原住民青年藝術創作，促進當代藝術發展。藝術家依照原民會徵件規畫於徵件期間投件，獲選後，畫廊協會協助藝術家媒合畫廊，參展作品依照入選藝術家與媒合畫廊共同討論規畫，每位入選藝術家均可於 20 平方米展場空間呈現個展。

「資深原住民藝術家特展區」是由原住民族委員會委託 ART TAIPEI 辦理之項目，透過參與國際藝術博覽會，向藝術市場具體行銷推廣原住民藝術家與其作品，讓主流社會能更深入地認識原住民藝術文化的內涵。期望能邀請有別於以往制式觀點的策展人來梳理、策

右頁上圖：ART TAIPEI 2022 新銳原住民藝術家推薦特區，2022年正式名稱改為「原住民個展專區」。圖片為傳承藝術中心媒合的杜寒菘展間。

畫展覽，嘗試加入影像、錄像、裝置及行為表演等多媒體形式之原民藝術家，以新穎的策展角度切入，為台灣原住民藝術帶來新的觀點與火花。特展區的規畫由畫廊協會提名策展人建議名單，經原民會核准後進行策展規畫，參展作品及數量依照策展人選件，策展內容以彰顯原住民族藝術之當代性為主。

ART TAIPEI 2020「資深原住民藝術家特展區」邀請曾媚珍擔任策展人，展名「kiljivak 我的日常——愛很多」，kiljivak 是排灣語，愛、疼惜、關愛、保護之意，此特展專區沒談原權、土地、政治等批判性的嚴肅議題，邀請觀眾從另一個角度來認識台灣原住民族對家人、族人、部落與社會的內在情感，以及如何不假修飾的表達日常的姿態；ART TAIPEI 2021「資深原住民藝術

中圖：ART TAIPEI 2020 副總統賴清德參觀「資深原住民藝術家特展區」。
下圖：ART TAIPEI 2022「GAGA & TAPU」特展現場。

家特展區」邀請布農族,高雄那瑪夏達卡努瓦部落的彼勇‧依斯瑪哈單 Biung Ismahasan 擔任策展人,展名為「深山裡的後花園」,特展強調原住民跟山林與土地之間有著密不可分的深刻情感,與土地有著依存「共生、共享、共創」的關係,如同深山裡的後花園,展覽規畫體現原住民當代藝術的另類新面貌,將不同的文化時間性擺在同一個普遍的空間裡;2022 年,原民會與 ART TAIPEI 合作連續第 3 年,推出由高森信男 Takamori Nobuo 擔任策展人的「GAGA & TAPU」資深原住民藝術家特展,透過策展人規畫藝術家作品的鋪排,得以看到和部落之間維持不同距離的藝術家們如何在自我認同的困惑之中尋找新的傳統。

ART TAIPEI 台北國際藝術博覽會作為亞洲歷史悠久的藝術博覽會之一,在亞洲藝術市場有著深遠的國際影響力,藉由參與國際藝術博覽會,透過學術性的爬梳、議題式的探討,資深原住民藝術家特展區與新銳原住民藝術家專區相得益彰,不僅匯聚人潮、觸發話題;更在藝術產業史上有所推進。此舉不僅能創造原住民藝術家在國際藝術市場活動的機會,更能有效幫助台灣原住民族的藝術創作進行發展與推廣,拓展原住民藝術家在國際的能見度。

台南藝博　臺南新藝獎

ART TAINAN 台南藝術博覽會在 2012 年創辦第一屆時名為「府城藝術博覽會」,而後畫廊協會於 2013 年新創「ART TAICHUNG 台中藝術博覽會」,為統合旗下藝博會品牌名稱,將「府城藝術博覽

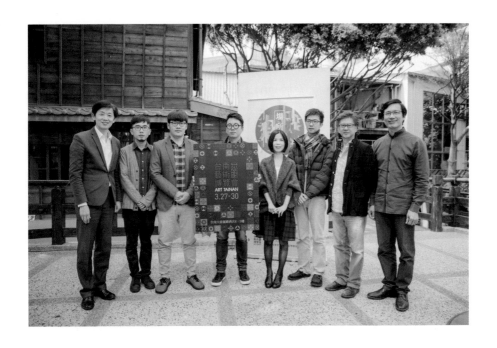

會」改名為「ART TAINAN 台南藝術博覽會」。2013 年在台南藝術博覽會的藝術交流平台活絡與帶動下，臺南市文化局秉持扶植青年藝術家創作發展的理念，與畫廊協會合作規畫辦理「臺南新藝獎 NEXT ART TAINAN」，第一屆吸引全國 168 位年輕藝術家投件，並從中選出 6 名優秀的年輕藝術家於台南藝術博覽會 MIT 新人特區中展出。為鼓勵年輕藝術家與市場接軌，此計畫特別開放參展畫廊於博覽會期間申請「臺南新藝獎」6 位參展藝術家之藝術經紀，期藉此培育國內專業經紀人才，健全藝術品交易機制。

臺南新藝獎自2013年開始創辦，2015年開始邀請資深藝術家與獲獎藝術家從展覽的概念上透過作品相互對話，讓展覽更加深刻。圖為2015年臺南新藝獎記者會。

　　2014 年第二屆「臺南新藝獎」報名人數高達 232 件，文化局從中評選出 20 位藝術家，並媒合台南地區各畫廊、複合空間等舉辦展覽。獲選的前 6 名的藝術家於 2014 台南藝術博覽會新人特區中展出；2015 年第三屆「臺南新藝獎」，報名人數一年比一年踴躍，文化局從中評選出 20 位藝術家，獲選的前 6 名的藝術家安排於 2015 台南藝術博覽會新藝獎特區中展出；2018 年臺南市政府文化局評審過程分兩階段，由專業人士進行把關，在評選得主中，最後順利選出 3 位取得進軍台南藝術博覽會的機會。

　　從 2015 年開始，臺南新藝獎也開始邀請資深藝術家與獲獎藝術家從展覽的概念上透過作品相互對話，這個機制發展到 2018 年，形成 10 位資深藝術家與 10 位青年藝術家的展出，深化臺南新藝獎的策展理念並拓寬展覽形式。在歷屆參與台南藝術博覽會展商與臺南新藝獎藝術家的媒合畫廊中，以畫廊協會會員 99 度藝術中心，連續於 2013、2014、2015 三年申請媒合為最多，或許是創辦人張瀞文故鄉在台南，尤為支持家鄉事之故。

　　臺南新藝獎除了透過評審選出藝術家在 ART TAINAN 展出之外，同時也透過專業的策展制度，延聘策展人規畫展覽主題，2018 年邀請陳明惠擔任臺南新藝獎策展人，策展主題為「變形記」；2019 年由陳明惠續擔任策展人，以「[不] 可見的維度」為名，期待以當代藝術的多種樣貌，再現當今生活中可見與不可見的地景或人文氛圍；2020 年臺南新藝獎策展人張惠蘭，以「參差的平行」為名策展；2021 年策展人吳介祥以「象形不會意」為策展主題；2022 年適逢臺南新藝獎 10 週年，特邀國內重量級策展人林平操刀，以「森林的秘

密——臺南新藝獎苔蘚說」為策展論述。歷屆策展人傾注對當代藝術的熱愛，以及對文化之都台南的藝術思考及情懷，透過主題論述，為臺南新藝獎開闢出學術高度。

以挖掘「下一個藝術新星」為使命的「臺南新藝獎」鎖定40歲以下藝術家，選出的藝術家由臺南市文化局媒合於台南藝術博覽會中展覽。臺南市政府亦十分積極投入臺南新藝獎與台南藝術博覽會的合作，例如2020年首辦虛擬實境線上藝博的VARTTAINAN，臺南市市長黃偉哲與臺南市文化局長葉澤山義不容辭拍攝宣傳短片，將VARTTAINAN的形式透過社群媒體介紹給全國觀眾。2021年黃偉哲市長也為了宣傳台南藝術博覽會與臺南新藝獎特別錄製影片。文化局葉澤山局長則以平易近人、幽默風趣的影片腳本，與畫廊協會理事長張逸羣在宣傳影片中共同呈現官方與產業積極合作的另一個面向。

2021年畫廊協會突破臺南新藝獎合作框架，在台南藝博展出前兩週與酒商品牌合作，為VIP藏家舉辦預展與交流互動，特別展出臺南新藝獎歷屆優秀藝術家作品，其中包括曾榮獲臺南新藝獎，同時也是臺南在地藝術家的吳耿禎，他以顛覆傳統剪紙藝術的創作表現，屢獲與國際時尚品牌合作的機會。臺南新藝獎以「藝企媒合」為宗旨，由臺南市文化局媒合台南在地畫廊，在台南當地的畫廊空間，配合各項文化局的活動，例如街道散步與城市走讀的導覽行程、藝術沙龍、工作坊等進行為期一個月的策畫安排，再加上畫廊協會以其優異的策辦台南藝術博覽會能力，為新藝獎藝術家拓展市場能見度。近年來，臺南新藝獎每年的報名人數持續攀升，證明其影響力不容忽視，臺南新藝獎在過往的努力之下，已成為青年藝術家之間口耳相傳最接

地氣的新人獎項，臺南市政府文化局的大力支持與在地的畫廊形成良好共識，結合品牌鮮明的 ART TAINAN 台南藝術博覽會，每年 3 月將台南打造為文化氣息濃郁的藝術之城。

台中藝術博覽會　四大獎項策略聯盟

不論是 ART TAIPEI 中的「Made In Taiwan——新人推薦特區」還是 ART TAINAN 與「臺南新藝獎」，成功的藝博會平台一如大磁鐵，會吸引不同類型的藝術獎項策略合作，例如 ART TAICHUNG 台中藝術博覽會吸引 4 個獎項齊聚，而不同的獎項其合作機制亦略有差異，以不同的形式推廣青年藝術家，目的卻都是協助藝術家接軌產業，拓展市場能見度。

藝術新聲

「藝術新聲」始於 2013 年，最早是由彰化師範大學陳一凡教授和新竹教育大學（今清華大學）李足新教授於 2013 年統籌策畫首開盛會，當時在彰化的替代空間福興穀倉參加展出的僅有 7 校 7 系，自 2014 年起移至臺中市大墩文化中心舉辦後，展覽規模逐年擴展，2022 年已擴大串連台灣北中南共 14 所大學藝術相關校系參加。「藝術新聲」以跨校、跨學院、跨地域的學院畢業生創作為主軸，由各校系所教授推薦當屆畢業生的作品參展，每年度在臺中市大墩文化中心展出。2017 年時由時任第十三屆理事長鍾經新開啟與「藝術新聲」合作，在 ART TAICHUNG 台中藝術博覽會設立藝術新聲特展區，展出

經過評選的新銳藝術家作品。

　　2020年「藝術新聲」則加入了香港的藝術學院校系參加，形成國際之間的交流。藝術新聲參與藝博會的市場機制也略有不同，畫廊協會所合作的獎項大致比照 MIT 的形式媒合畫廊在藝術博覽會中展出；藝術新聲則在飯店博覽會的展間中另闢一方，採用特展的形式呈現。特展的形式也符合藝術新聲的策展脈絡，藉由

展間呈現全部的藝術家，而非在不同的媒合畫廊中展出，能夠讓觀眾以宏觀的角度欣賞每一屆藝術新聲的展出特色。

　　與畫廊協會合作最大的差別在於給予畢業生更多的鼓勵，臺中市大墩文化中心主任陳文進強調，雖然參展的學生已經能夠透過「藝術新聲」在文化中心展出自己創作的作品，但在參展性質上，仍然未跨出學校、學院的範疇。透過與畫廊協會合作，畢業學生的作品可以與成名已久的藝術家在同一個平台展出，也透過這樣的平台合作讓藏家

ART TAICHUNG 2020 藝術新聲展間。

認識這些即將畢業的新銳藝術家，進而收藏他們的作品，協助畫壇新鮮人跨出最難的第一步。

中山青年藝術獎

國父紀念館「中山青年藝術獎」源自於 1973 年至 2011 年的全國青年書畫比賽，2016 年鼓勵青年從事藝術創作，更名為「中山青年藝術獎」，徵件類別針對水墨、書法和油畫（壓克力顏料）三個創作類型，是少數針對當代水墨與書法設立的青年獎項之一。因其原型始於 1973 年，「中山青年藝術獎」就成為畫廊協會合作的青年藝術獎項中時間跨幅最大的獎項，年資甚至比畫廊協會的年齡（1992 年至今）還要早。

中山青年藝術獎於 2019 年首度與畫廊協會合作，因時間點相互配合的因素，當屆獲獎藝術家於下一個年份在藝術博覽會展出，亦即 2019 年獲獎藝術家在 2020 年的藝術博覽會展出。2019 年的「中山青年藝術獎」原本預計在 2020 年的台南藝術博覽會亮相（因此

ART TAICHUNG 2020 文化部部長李永得（左3）與時任國父紀念館館長梁永斐（左2）、畫廊協會理事長鍾經新（右3）參觀中山青年藝術獎展間。

2019 年的首度合作，是在 2020 年展出），然而每年 3 月舉辦的台南藝術博覽會遇見了漸趨嚴重的新冠肺炎疫情，台南藝博改為純線上形式展出的 VARTTAINAN。因新冠肺炎影響之故，「中山青年藝術獎」就改於 2020 年的台中藝術博覽會中展出，也是畫廊協會合作的青年藝術獎項中的小插曲。

在台中藝術博覽會的展間中「中山青年藝術獎」採取特展的方式呈現，將三位獲獎藝術家共聚一室，展現出青年藝術創作者對於水墨、書法與油畫（壓克力顏料）的當代見解，相當特殊，觀眾可以在展間內欣賞台灣當代藝術市場中相對稀少的創作類別。「中山青年藝術獎」除了對於書畫的用心，也以全國巡迴展覽的方式，在不同的藝術場域中推廣藝術教育與欣賞，並擴大獲獎藝術家的能見度。

璞玉發光

「璞玉發光」的全名是「璞玉發光──藝術行銷活動」，起源於 1998 年的「典藏藝術行銷美學──拍賣中港溪風情」行銷活動，從一開始僅限苗栗中港溪的五個鄉鎮，擴張到桃竹苗四縣市，2011 年、2012 年擴及北部九縣市，而於 2013 年起拓展為全國徵件之規模，以繪畫競賽形式選出優秀畫作。「璞玉發光」從初期以拍賣形式進入市場，之後轉變為在畫廊、藝術空間及藝術博覽會巡迴展出。

儘管多次調整比賽的內容與形式，對作品的規格及競賽獎勵方式也微幅調整，但活動始終秉持鼓勵創作與扶植潛力藝術家為首要。因此不同於一般比賽給予獎項評等與獎金為鼓勵創作的主要方式，「璞玉發光」著重於賽後的協助與扶持。除了獎金、作品巡迴展覽與畫冊

印製，還規畫專訪影片製作、工作坊、畫廊媒合會、參展藝博會、藝術網線上藝廊展售⋯等行銷方式，也協助印製藝術家作品小手冊。

「璞玉發光」在 2020 年以特展形式在台中藝術博覽會展出過往 10 年來歷屆得獎藝術家的作品，呈現過去 10 年的精彩成果。2020 年

也因疫情影響，台中藝博會除實體展之外，更採用 VR 虛擬環景的線上展廳雙軌模式進行展會，畫廊協會團隊的運籌帷幄與執行效率，更讓「璞玉發光」主辦單位國立新竹生活美學館葉于正館長讚嘆不已。

葉于正館長認為，以機關推廣藝術家的立場而言，參與藝術博覽會對推動藝術家給大眾和藝術產業界認識，是很好的管道，同時對於藝術家本身也藉此機會獲得很多的實務經驗，這樣的經驗是不同於個人展覽現場和學術性交流的場合，不管銷售成績好或壞，與畫廊協會合作對新竹生活美學館或藝術家都會是收穫滿滿。期許得獎者能藉此更容易接軌到藝術產業端，如此「璞玉發光」

ART TAICHUNG 2022 璞玉發光展覽現場。

的平台才算達到真正的效用。

臺藝新人獎

「臺藝新人獎」是畫廊協會合作的新人獎項中最年輕的一個獎項，由第十四屆理事長鍾經新與國立臺灣藝術大學共同於 2020 年推辦的獎項，創辦的初衷是希望透過畫廊協會的平台銜接年輕藝術創作者與畫廊協會會員，除了適應藝術市場機制、完善藝術生態的各個環節，也能開啟畫廊與藝術學院更多接合的機制。

「臺藝新人獎」的特色是畫廊協會與臺藝大自主辦理的獎項，因此獎項的評審機制由協會與臺藝大共同決定，有別於大部份的獎項。「臺藝新人獎」評選作品時更多以市場趨勢為考量，以學界及畫廊產業界的觀點挑選作品，再與台中藝博的參展展商媒合，以協會藝術產業先驅之姿，搭建起雙邊交流的橋梁。

從「Made In Taiwan——新人推薦特區」至近年畫廊協會旗下品牌博覽會陸續合作的藝術獎項，藝術新秀能夠藉由不同的藝博會打開知名度，吸引不同客群的關注，同時也透過畫廊的專業經紀，踏入藝術市場機制。畫廊協會主辦的藝術博覽會將持續與藝術獎項聯手，與收藏家、官辦獎項、藝術學院共同結合並完善藝術產業生態鏈，協助更多新銳藝術家進入市場，贏得國際具指標性畫廊和美術館的關注，打造代表台灣的藝術明日之星。

4. 永續之力
畫廊二代的傳承接班

二代接班新活力

世代的交替，其實就是一項傳承，傳承需要歷經養成過程，很難一步到位，當然可能會有，但這樣的案例想必並不多見。傳承是一種使命的賦予，也是一項責任的開始，傳承在某種程度上也象徵產業未來的前景。因此傳承的過程當中，對畫廊第一代或第二代、第三代來說，或多或少都曾有過一段刻骨銘心的接棒過程。

2021 年 12 月在畫廊理監事及會員們的期待下，第十一屆理事長張逸羣回任接掌畫廊協會，成為第十五屆理事長。張逸羣上任之後馬不停蹄地與理監事會和秘書處執行團隊進行各項會議的討論與商議、拜訪會員，尋求會員對於畫廊協會的共識、並接續安排行程整合產業內各單位、拜會公部門及請益專家學者。其中最重要的任務之一就是以「整合世代願景，推動產業升級」為理念，進行理、監事的世代交替。

在資深理、監事的支持下，第十五屆理、監事會在此次組織重整中，一口氣增加 8 位畫廊二代新面孔，雖然是新手登場，但大多受過國外教育、接受過國際市場的試煉，擁有與上一代不同的品味、眼界、經營手腕及語言能力。隨著新世代藏家逐漸在市場中嶄露頭角及展現實力的同時，二代接棒的議題也再度浮出檯面，成為畫廊同業間

相互關切且攸關畫廊未來展望不能忽視的重要課題。

到目前為止，台灣的畫廊已經過60多年的發展歷程，即便1980年代中後期，在藝術市場最興盛的時期所成立的畫廊，發展至今也多半邁入30至40年的光景，這些歷經台灣藝術市場從興盛、衰退至復甦等各個階段考驗的畫廊，也證明「畫廊」是可以永續經營的事業，於是年事已高的創立者，開始逐步退居幕後，由二代躍居台前。

由於畫廊擁有相對獨特的運作機制，藝術家與藏家資源乃至於經營之道都有各自一套行之有年的手法與模式，反而成為畫廊對外人不能說的秘密，由家族企業經營成為了畫廊普遍採用的形式，「傳內不傳外」也就成為畫廊業界普遍的生態。因此畫廊經營者的退出，取而代之多為第二代來承接畫廊經營的使命。

據統計，畫廊協會會員當中，由二代接手或一、二代共同經營的

畫廊協會理事長張逸羣拜訪會員。由高雄的琢璞藝術中心邀集：輕映19藝文空間、台灣藝術股份有限公司、荷軒新藝空間，以及屏東的巴比頌畫廊畫廊。巴比頌畫廊由二代邱彥廷代表出席。

畫廊數，約莫 40 多家左右，占整體會員數三成以上比例，其成立年代則介於 1980 年至 2012 年。當中包括阿波羅畫廊創辦人張金星之女張凱迪、東之畫廊創辦人劉煥獻的女婿蕭俊富、亞洲藝術中心創辦人李敦朗之子李宜霖與李宜勳、印象畫廊創辦人歐賢政的兒子歐展榮、耿畫廊創辦人耿桂英之女吳悅宇、首都藝術中心創辦人蕭耀之女蕭瑾、索卡藝術創辦人蕭富元的兒子蕭博中、家畫廊創辦人王賜勇女兒王采玉接手另創立美源美術館、八大畫廊許東榮的兒子許伯琮、傳承藝術中心創辦人張逸羣女兒張家寧與張家綺、大未來林舍創辦人林天民的兒子林岱蔚、朝代畫廊創辦人劉忠河的兒子劉旭圃、大河美術負責人洪瑞鎰二女兒洪筱瑜及小女兒洪曼媛、名山藝術負責人徐珊的女兒張雁如、比劃比畫創辦人葉貴美的女兒戴可君、青雲畫廊創辦人李青雲的兒子李宜洲、凡亞藝術空間創辦人蔡正一的兒子蔡承佑、旻谷藝術國際創辦人鄭俊德的兒子鄭玠旻、高士畫廊創辦人劉素玉與張孟起之子張敬亭、巴比頌畫廊創辦人邱旭衝的兒子邱彥廷、絕版影像館創辦人陳淑芬之女廖子寧、333 畫廊創辦人陳碧真之子林美伸、藝星藝術中心王雪沼之女但漢茵、新典藝術中心創辦人盧景彬之子盧俊棋、大雋藝術黃富郁之子黃楨軒、丁丁藝術空間董事長丁三光之子丁春霆與丁春誠、名典畫廊蔡玉珍的二代李淑婷與李洸宇姐弟…等。

接棒的目的就是要跟上時代脈動

經營超過 30 年以上的東之畫廊，隨著科技的發展及網路世代的來臨，早在 1994 年就規畫二代接棒，目前由劉煥獻女婿蕭俊富接

棒,但仍處於一、二代共同經營的階段。東之畫廊創辦人劉煥獻表示:「藝術市場從本土邁向國際,當今主流是當代藝術,藝術市場的環境不斷改變,電腦及網路加入之後,變化更快,客戶群也慢慢改變。隨著時間的流逝,30 年前的客戶也都慢慢老了、凋零了,規畫二代接棒就是要讓畫廊能跟上時代的脈動。」

身為第一代的畫廊經營者,劉煥獻認為第一代能做的就是經驗的傳承,還有就是維繫老一輩的畫家及藏家關係,閒暇之餘就是梳理老畫家的資料或作品。至於二代需具備的能力,他認為除了熟悉電腦操作及網路社群的經營管理外,語言能力也很重要,但最基本的訓練是藝術薰陶。所以接棒前一定要提供二代完善的環境,讓他能在無形之中培養出對藝術興趣,這一點至關重要。

專注於藝術教育　建立產學合作

小學念完,就被送到奧地利當小留學生的張凱廸在 2011 年正式接手經營阿波羅畫廊,從小就在畫廊打滾長大的她,由於接手畫廊時父親張金星身體狀況不佳,因此接棒經營至今仍是戰戰兢兢,甚至將之形容為甜蜜的負擔。採訪時畫廊正展出合作 28 年的藝術家洛貞的作品,除了感受到畫廊的資歷及用心,另外就是一股與藝術家多年培養出來的合作情感。

在奧地利居住 30 年,德語幾乎成為張凱廸的母語,張凱廸仍然選擇回台接棒,張凱廸說:「接手經營是一種使命。回來台灣,一直是我的人生計畫,選擇回來,就是想做點事。雖然我不像其他畫廊有

一、二代共同經營的過程，但很感謝父親立下了良好的基礎，讓我得以在這樣的基礎之上，跟隨父親的精神持續耕耘。」

擁有維也納大學藝術史碩士、維也納應用美術大學藝術學博士的張凱廸，除了經營畫廊，開發新的藝術家及藏家之外，她也在大學開設西洋藝術史的課程，為深化學以致用，她也著手進行產學合作，與大學系所合作推出實習課程，也與畫廊協會附設台北藝術產經研究室合作，進行畫廊產業史料庫的蒐集與建置。張凱廸認為：「要提升藝術市場的大環境，就要提升大家對藝術興趣及鑑賞能力，所以除了辦展，還想從最基層的藝術教育做起。」

回歸藝術本質　為喜愛而收藏

攻讀西洋美術史的王采玉現為家畫廊的二代接班人，2011年左右就接手家畫廊，會接手經營畫廊的原因並非創辦人王賜勇所期待，而是王采玉感受到父親的需要。王采玉說：「藝術作品特別之處在於

可能看到藝術家的精神層面，當時家畫廊面臨轉型階段，希望透過空間的展示能夠讓藏家感受到藝術家的創作理念與精神，同時也希望發掘更多年輕的藝術家，因為這樣的原因我決定要回來幫父親做下一個階段的鋪陳。」

或許是家庭教育的關係，王采玉言談中總是散發出無比堅韌及堅強的一面。王采玉回憶接棒時的甘苦時說：「父親在教育二代時的態度是做什麼他都支持，但唯獨經費要自籌。當時為了重新裝潢畫廊空間，希望畫廊能擺脫傳統展現全新樣貌，還自辦一場跳蚤市場籌措資金。但現在回想起來其實蠻感恩我父親，因為這訓練了我的獨立自主、訓練我勇於追夢、嘗試及解決問題的勇氣，人生就是要自我去追求，不可能任何事要都要依賴長輩。」

為一圓父親的夢想，經兩年籌備，2016 年 10 月王采玉以「微型美術館」的概念創立「美源美術館」，希望透過美源將美學精神一代一代傳承下去，不為投資而收藏，而是為了喜愛、重現作品本質的重要性。

王采玉說：「因祖父王木發收藏洪瑞麟《靜物》與楊三郎《海景》兩幅作品，為父親王賜勇種下熱愛藝術的種子，家畫廊算是收藏起家，當初父親成立畫廊就是為了分享。美源是家族企業的名稱，核心的觀念就是要把美傳遞出去。收藏的價值就是一幅畫帶給人內心的震撼或者是美麗的感覺，分享感動是美源美術館存在的意義，美源要把

左頁左圖：阿波羅畫廊：張凱迪。
左頁右圖：家畫廊：王采玉。

愛傳遞分享給更多人。」

　　或許是一種生命的體悟吧！王采玉跳脫傳統藝廊的經營模式，取而代之是轉型為藝術品的研究機構，除積極與國內外美術館及藝術基金會交流合作、不定期推出展覽外，也計畫出版余承堯、林壽宇等藝術家專書，建構完整的檔案資料庫，以成立藝術品的研究與鑑定團隊，打造專業藝術知識平台是現階段的重要使命。

以專業為本　學習永無止境

　　大未來林舍二代接班人林岱蔚給人成熟穩重暨專業的感覺，一如創辦人林天民一直以來灌輸給下一代的信念「專業素養為自信與成就之本」。談到接棒，林岱蔚含蓄的表示：「自己求學時期攻讀的是工業設計，對藝術品算有些概念，但論經營畫廊剛開始是覺得有趣，但談不上喜不喜歡。當初父親沒有強迫小孩要接棒，只問要不要來，可能身為長子，感受到父親心裡的期待，就這樣踏入畫廊這個產業。」

　　小時候個性內向，甚至一度被懷疑有自閉症傾向，如今面對鏡頭卻是那樣的從容自在，且充滿自信，林岱蔚說：「一來是念工業設計時經常需要上台報告，久而久之就習慣面對鏡頭跟群眾，再者就是對專業的追求，讓我變得有自信。」

　　他說：「父親之所以會成功，靠的就是潛心於美術史的研究，當然他也很會社交，但社交就只是輔助，要靠藝術品賺錢，還是需要專業，所以父親最常說的一句話是『做畫廊最重要的是專業』。剛接觸畫廊時對當代藝術甚是迷惑，所以看了很多美術史或當代藝術論述的

書籍，總希望能從中找到解答，也經常會主動去找藝術家聊天，無形之中就攝取了很多專業養分。」

「如果有人問我對藝術的看法，10 年前跟 10 後的想法可能會不一樣，因為我會一直修正自己的觀點。」林岱蔚認為，藝術的學習是永無止境的，也是藝術最大的樂趣，藝術變化性大，遇到不同的藝術家，就會學到不同內容，這是我很喜歡的部分，所以接棒 10 多年了，我抱持的心態就是「不斷為未來做準備，然後邊走邊學習。」

從外部汲取養分　接棒後勇於嘗試

朝代畫廊二代的劉旭圃大學期間主修的是資訊管理，大學畢業後原本想轉做工業設計，之後因為父親劉忠河的關係，輾轉到畫廊協會實習，並在 ART TAIPEI 2006 擔任義工，當年還擔任第一屆台北數位藝術節工讀生，讓他接觸到更多的藝術科系學生及藝術家，啟發他決心往藝術這條路邁進。

大未來林舍：林岱蔚。

　　2009 年完成《藝術之島：台灣當代名人錄》編輯之後，2010 年劉旭圃隻身前往北京中央美術學院進修，由於授課老師也是藝廊老闆，因緣際會就跟著藝廊參加許多一流的國際藝術博覽會，汲取實務經驗，與此同時還擔任中國青年藝術家推廣平台「青年藝術 100」的 VIP 部主管，累積了藝術產業中跨領域和區域的實務經驗後，於 2013 年起擔任朝代畫廊總監，與父親共同經營朝代畫廊。

　　劉旭圃回憶參與畫廊經營的心情時表示：「因為經驗的累積，讓他充滿期待。」不過想到歷練的艱辛過程，劉旭圃說：「記憶中最深刻的就是父親說『經驗是無價』的那句話，因為那句話讓我可以堅持下去。」

　　「最大的改變就是突破既有的框架，跳出藝術圈的象牙塔。」劉旭圃說：「接棒之後，做了很多嘗試，例如策畫裝置藝術展覽、文獻展、插畫展、舉辦工作坊、參與 NFT 交易平台的運作，這些都是畫廊以前沒有做過的事，很感謝父親開明的作風，讓他有機會不斷的嘗試。但畫廊終歸還是要賺錢的，不斷的嘗試或許可以讓藝術不再高不可攀，甚至可以讓畫廊在面對瞬息萬變的藝術市場創造出一條不一樣的道路。」

兩代共同經營的關鍵在溝通

　　說到接棒，大河美術二代洪筱瑜認為一切都是自然而然，因為從小洪家三姐妹就是在畫廊的環境下成長，耳濡目染造就接棒的必要能力。洪筱瑜表示：「很多畫廊對於第二代都會特別栽培，可能出國念

書、念藝術相關科系等，但我們三姐妹都沒有，大姐念外文、小妹念影像傳播，我則是念社會學，大學畢業剛好家裡需要幫忙，就開始投入，也算是一個機緣，原本以為自己學的是社會學跟藝術扯不上關係，後來在閱讀藝評，發現很多觀點都是相通的，所以藝術的層面真的很廣。」

大河美術創辦人洪瑞鎰專責名家作品的二手市場，辦展、策展等第一市場的工作則交棒由二代負責。洪筱瑜說：「現在算是一、二代共同經營，父親有經驗、有人脈、也有專業，所以主力在經營名家的作品銷售，當然也會協助推廣第一市場的新銳藝術家作品。挑選新銳藝術家作品時他也會提供意見，但不會介入太多，因為他知道時代不同，經營也要有不同的思維觀點。」

「一、二代共同經營的重點還是在觀念上溝通」，洪筱瑜強調：「藝

左圖：朝代畫廊：劉忠河（左）、劉旭圃（右）。
右圖：大河美術：左起洪筱瑜、洪瑞鎰、洪曼媛。

術有時候蠻主觀，第一代經營者的心態、思維也要夠開放，才聽得進去第二代一些新的想法。一代有他的經驗、資源和人脈，很值得二代參考。未來畫廊除了持續在實體及網路開拓市場，也會前進國際參展吸取更多經驗。」

培植年輕藝術家　扮演畫廊橋梁的角色

同樣在畫廊長大，自認為是畫廊資深童工的名山藝術二代張雁如，攻讀完藝術史研究所之後，就扛起接棒的重責大任，由於名山藝術分台北館及新竹館，因新竹館藏家客群相對單純，所以選擇由新竹館出發。歷練一段時間後，她也著手協助台北館的業務執行，新竹台北兩地跑對她來說是家常便飯。

初始接手經營名山藝術新竹館，鑒於藏家年齡層的年輕化，名山藝術二代的張雁如突破傳統開始代理年輕藝術家。張雁如說：「培養年輕藝術並開拓年輕藝術家的市場，是現階段的重點任務，除借重舊有的藝術家及藏家資源，也跟大專院校合作與優秀的師生辦聯展，主要仍以兩岸三地的

左頁圖：名山藝術：張雁如。
右頁圖：比劃比畫：葉貴美與戴可君。

亞洲藝術家為主，目的是希望讓台灣的藏家多看具有東方美感，以及本土藝術家的作品。」

經營及培養藝術家對張雁如來說並非難事，張雁如認為經營上最難的就是如何放下自己的看法，專心扮演藝術家及藏家之間的橋梁，她說：「藝術家有藝術家的看法，藏家有藏家的看法，如果再加上畫廊的看法會顯得太複雜，所以在扮演橋梁的過程當中，就是盡可能去傾聽，要多設身處地去聽他人的想法，有些藏家或許有他的想法，但他可能不會表達，選擇多聽，就可慢慢找到藏家想要的作品。藝術家也是有個性的，溝通及協調都是必經的過程，如此才能達到一個完美的局面。」

用經營畫廊相應的方式來生活

比劃比畫的二代經營者戴可君在高中階段就進入畫廊，從最基層展開學習，2008 年與母親葉貴美合力完成「台大兒童醫院藝術公益計畫」之後就離開台灣相夫教子。直到 2014 年與夫婿共同經歷與生命拔河的一場大病，讓戴可君對人生有了新的體悟，接棒畫廊對戴可君來說就是「做自己想做的事，用自己想做的事來回應社會。」

戴可君說：「恢復健康之後，發現在這個世界上多活一天，就是多賺到一天，當時的想法就是希望自己可以多做一些自己想做的事情，所以就鼓起勇氣舉家又搬回台灣。剛好母親也想退休，所以畫廊

就順勢交由我來接管。因為畫廊主要都是代理國外的藝術家，早期也常與媽媽出國，認識很多國外的藝術家、策展人及國外美術館的館長等等，所以接棒算是無縫接軌，覺得運氣很好。」

　　「接棒之後最大的收穫就是可以陪伴母親四處遊歷」，戴可君說：「以經營畫廊所相應的方式生活，就是我喜歡的樣子，過程所囊括觸及的人事物都是我喜歡的，所以就很願意從事。當然接手也會有自己的想法，所以我花比較多的時間在網站資料庫的建置及社群媒體的經營，也是迎合時代的趨勢及潮流。」

「傳承文化」的使命是接棒的目地

　　擁有企業管理碩士學位的李宜洲是青雲畫廊的二代接班人，從小就想當畫家，雖然沒進美術科班就讀，仍舊有系統地學畫直到高中階段。自幼養成對藝術的興趣和熱情，儘管最終沒走上創作之路，但父親李青雲從收藏到開畫廊，反而讓他看到可以跟藝術生活一輩子的另一種方式，李宜洲說：「創作贏不了別人，但對於藝術的鑑賞及感悟，卻成了他的強項。」

　　翻開一本本排列整齊的資料夾，裡面全都是李宜洲接棒以來智慧的結晶。巧妙地將企業管理所學的專業全活用於畫廊經營，把畫廊經營的每一項環節、流程進行歸納，有系統、有架構的以文字及圖表的方式呈現。李宜洲說：「接棒之後，就覺得畫廊應該要有它的功能性，所以來的第一個禮拜，除了打掃環境整理空間以外，就是撰寫一個策略藍圖，比如說三年、六年、十年的短中長期的願景。現在回

顧，真的好像有按照當時擬定的步調在走。」

除了辦展，李宜洲也常常幫藝術家寫藝術評論或策展論述，幫藝術家出畫冊。為迎合數位化時代，李宜洲特地找了研發團隊，不惜投入百萬成本、耗時 4 年開發 ERP 系統（Enterprise Resource Planning，企業資源規畫系統），以便將累積 10 幾年的各種資料與數據進行靈活地串連運用。

李宜洲善用異業結合、教育推廣與媒體宣傳的資源，成功製造話題，吸引原本不會走進畫廊的群眾開始關注到藝術，讓畫廊與藝術家的能見度大開。2021 年更趁台北國際藝術博覽會舉辦之際，出版歷時兩年半撰寫的新書《畫廊主帶您進入藝術圈鑑賞·從業·創作·收藏（上下冊）》。李宜洲強調：「寫書的目的是基於一種文化使命，主要是寫給鑑賞（藝術愛好者）、從業、藝術的創作者以及收藏家看的，無非是想藉由自己經驗、想法來為文化環境做點事，為改善文化環境效力。」李宜洲期許自己：「藝術產業應該也要發展出一條屬於藝術產業的傳播鏈，所以他一直在努力研究文化使命傳承的創新傳播模式。」

與時俱進之外　對藝術品要充滿熱忱

哥德藝術中心創辦人鄭俊德的兒子鄭玠旻，早在 2000 年就著手接棒的工作，2003 年中國當代藝術逐漸萌芽，在父親的鼓勵下，前往中國北京及四川等地開發市場，2005 年成立旻谷藝術，專注於中國當代。鄭玠旻說：「哥德藝術中心主要以本土及華人的藝術家為

主，年輕的、當代的就由旻谷藝術來經營，直到父親過世，為有效管理，2015 年才將哥德及旻谷整併一起，目前由我跟姐姐鄭筑尹共同經營。」

接棒近 20 年，鄭玠旻最有感的就是藝術市場的變化很大，他說：「最早哥德藝術中心是經營西洋的藝術家，後來調整策略成為經營本土及華人的藝術家，之後趙無極、朱德群出現之後，市場轉而以當代藝術為主，近幾年則是潮藝術。另外，早期收藏藝術品的藏家類型以醫師、律師、工廠老闆為主，隨著時代改變，第一代藏家慢慢退居幕後，取而代之是具有消費能力的年輕藏家，職業類別更寬廣，對於金錢觀念跟第一代藏家略有不同，老藏家可能買的是保值或增值的東西，但年輕人純粹就是喜歡就買，所以畫廊的經營要能夠與時俱進跟上時代。」

「經營畫廊最困難的不是在尋找藝術家，而是要如何推廣藝術家，活絡市場。」，鄭玠旻說：「創立旻谷藝術第一個代理的藝術家是俸正杰，第一檔在台灣的展覽就賣的不是很好，幾乎沒人買，後來中國當代藝術飆漲，一年多以後才看到成果。因此經營畫廊最大的感觸是，經營者的口袋一定要夠深，再來就是要對藝術有所喜好，有興趣、有熱忱，畫廊才能開的長久，這也是我開畫廊的主因。」

旻谷藝術國際有限公司：鄭玠旻。

趨勢脈動
5.藝術產業進行式

　　2020 年 6 月 30 日，中國人大常委會在閉幕前，通過《中華人民共和國香港特別行政區維護國家安全法》（簡稱香港《國安法》），引起國際人士對於出入境香港的疑慮，在此時空背景下，台灣積極調整法規，提供更友善的藝術品交易環境，2021 年 5 月 19 日通過《文化藝術獎助及促進條例修正案》，規定海外業者來台舉辦文物、藝術品展售，在文物、藝術品入關時，由國內主辦單位或舉辦參展、拍賣業者、團體向海關提供書面保證即可，不用再預繳 5% 營業稅保證金，減輕業者負擔，解決藝術產業在進口物流面臨的最大問題；該條例同時將藝術品拍賣課稅制度改為依成交價 6% 純益率計為所得，並課徵 20% 扣繳稅款，實質稅率一律為 1.2%，在金流部份取得決定性的第一步。同時因應線上展廳的展出形式以及千禧世代藏家興起，期許台灣政府在線上金流、第三方支付等相關法規與措施能儘速與業者商討解決方案，完善線上及海外購買藝術品的最重要一段路。

　　在文化內容主體的部份，畫廊協會也不斷在舉辦的博覽會中加強畫廊與學校單位、青年藝術家的合作，透過畫廊在藝術博覽會的展售，做為青年藝術家與收藏家之間的平台與橋梁，總計有 7 個獎項：MIT 新人推薦特區、臺南新藝獎、藝術新聲、中山青年藝術獎、璞玉發光、臺藝新人獎、以及原住民個展專區，除了接軌青年藝術家，也持續培養並鼓勵青年藝術家更大量關注台灣，以深入台灣文化，發

展具備台灣語彙的藝術創作。同時也積極與文化部協調，希望能透過國家的力量將台灣的青年藝術家作品推向國際展覽，希望初步以「MIT——新人推薦特區」為主要對象，實現與國外單位（藝術家、畫廊、美術館）跨國交流的願景。

全球的藝術市場自 2020 年新冠肺炎疫情爆發後，經歷大幅度的衝擊與相應的改變，回望台灣藝術市場，在數位時代與疫情的交互影響下，已逐漸與國際藝術市場即時同步，從線上展廳的發展，到千禧世代與女性藏家等新興藏家崛起的趨勢，都能看見時代變化下全球藝術市場共同面臨的問題與考驗。

國內市場趨勢

自 1995 年中華民國畫廊博覽會向國際開放招商後，國際藝術作品持續輸入台灣的藝術市場，在全球化的浪潮中大多數以單向的輸入「舶來品」為主要的國際交流方式。然

上圖：ART TAIPEI 2022 藝術沙龍討論藏家年輕化之後，亞洲當代藝術市場的轉向。
下圖：台灣近年藝術博覽會女性收藏家、女性觀眾比例逐漸崛起。

而國際化應是雙向而非單向，否則將導致各國藝術作品瓜分台灣藝術市場。現階段台灣在亞太區域的藝術市場相對開放且穩定，台灣的藝術博覽會也融合了台灣與各國特色，在近 30 年的洗禮之下，台灣人對藝術博覽會的認識更加深入，參與的幅度也更廣闊，同時也造就各個不同類型的博覽會分眾明顯，從而體現出台灣一級藝術市場的活躍。

在台灣藝術產業面臨著全球化的同時，海外畫廊與藝術品如何進入台灣，而台灣的畫廊與藝術品如何進入國外市場等問題都有待克

千禧世代藏家興起，線上支付的消費習慣與上一個世代大相徑庭。

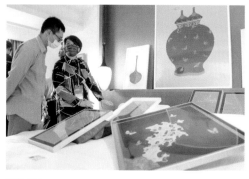

服。透過畫廊協會召集會議訪談，發現不同的國家有著不同的市場，定價策略也各不相同，國外藏家大多數也更重視文化特色，希望能看到藝術作品呈現與自己國度不同的內容。反觀國外畫廊在台灣的推廣策略，無非也是文件展、雙年展、博物館展出的路線，更可見各大美術機構場館合作的重要性。隨著近年全球化影響之下，留學海外的藝術家與收藏家二代逐漸迴流台灣，台灣的文化內容產業也伴隨著量變與質變。台灣藝術市場的優勢在於具有競爭力的市場價格以及作品具

左頁四圖：畫廊協會旗下4個博覽會，跨越不同地域，呈現不同風貌的展覽並吸引不同的客群，體現了台灣一級市場的活躍。
右頁圖：ART TAICHUNG 2022 展覽現場。

534

備西方所沒有的文化特質，因此台灣優質的藝術創作如何被國際市場看見，美術館、博物館、拍賣公司與畫廊之間的協作，以及台灣未來以亞太藝術中心為主的人流、物流、金流，將會是接下來的重要課題。

2020 年開始，畫廊協會透過藝術博覽會的舉辦，觀察到台灣藏家群體已發生了結構性的改變：原本的藏家漸漸不再購買新的作品，而新興的藏家、藏家二代、定居海外回流的藏家則開始進場，這些藏家大部份擁有在海外求學的經驗，在西方的生活態度影響下，他們不再像以往重視排場，反而注重畫廊本身空間的規畫、展出作品的調性，以及作品所呈現的更豐富多元的內容，並持續更新資訊，關注最前線的藝術家創作。從收集到的數據資料顯示，女性藏家的收藏實力崛起，從 2019 年高淨值客戶的女性藏家消費淨額就已超過男性，至 2020 年女性收藏家消費額已超過男性藏家 1 倍。

新冠疫情時代所造成的重大變化之一就是加速千禧世代的興起。一般是指 1981-1996 年出生，或是在 2000 年之後開始進入職場工作

ART TAINAN 2022 展覽現場。

的世代被稱為千禧世代，在台灣而言，因教育進程大部份在取得碩士之後再開始進入職場，因此大約是 2010 年左右進入職場的也可被稱為千禧世代，這個新藏家群體的出現已成為購藏藝術作品的主要金流來源。2021 年上半季的購藏金額甚至就已超過 2020 年的總合。因疫情發生而造成博物館歇業、海外國際藝術博覽會停辦，也是直接導致線上展廳與線上購藏成為藝術交易的主要方式之一，而千禧世代恰巧非常習慣這樣子的消費與欣賞藝術品的模式，直接造成千禧世代成為藝術產業的主要消費者。在 2021 年的台南藝術博覽會，有 3 成的展商接觸到七成的新藏家；2021 台北國際藝術博覽會的統計顯示，接觸到超過五成以上新藏家的畫廊，佔了整體展商數量的 42%。這些數據都顯示台灣收藏群體結構性的變化，而台灣的畫廊也已因應藏家結構性的改變進行作品的調整，在不同的藝術博覽會展出不同客群品味的作品，對藏家做出更深度的剖析，提高藏家服務的水平。

數位形式的藝術（digital art）也是 2020 年後的主要趨勢，隨著成長於網路蓬勃發展時代的千禧世代藝術家、收藏家進入市場，市場上越來越多數位作品出現（例如 NFT），而藏家也因為成長於網路時代，與這些數位作品有著共同的背景、語言及共鳴，更容易欣賞並購藏這類型的作品。而伴隨著 2020 年肆虐全球的新冠肺炎疫情，在隔離的政策下，千禧世代的新興藏家更習慣於線上購買藝術品，在 Art Basel 出版的 The Art Market 2022 Report 數據顯示，全球高淨值收藏家中，有 56% 正在計畫購藏數位藝術；而台灣有 71% 的千禧世代高淨值客戶願意購藏數位藝術，比例居全球之首。

新冠肺炎疫情肆虐的 2020 年到 2022 年這三年期間，畫廊協會克

服萬難不間斷地年年舉辦 ART TAIPAI 台北國際藝術博覽會，得以對台灣藝術市場有著更直接的觀察。ART TAIPEI 2022 展期最後一日，觀展人潮比起 2021 年同期增加逾 5,000 人，除了呈現台灣疫後欣欣向榮的動態，更發現畫廊選件與藏家審美的重新轉型現象。畫廊協會從年初作為市場風向球的 ART TAINAN、堪稱小型台北藝博的 ART SOLO、新興藏家品味測試的 ART TAICHUNG，畫廊展商在歷經 2022 年整年份的藝術博覽會市場環境測試之後，ART TAIPEI 2022 展商大部份採行多元精緻的選件策略，資深藝術家也顛覆以往，呈現全新作品、甚至是全新的創作語言，嘗試新畫風、新題材以多元的藝術表現方式開啟與年輕藏家的對話。有鑑於數位藝術收藏的趨勢，畫廊協會附設台北藝術產經研究室也在 ART TAIPEI 2022 現場推出「加密藝術專區 Crypto Art Zone」的實體特展區，以線上線下整合的方式，在向廣大藏家推薦數位藝術的同時，亦透過實體展區做為線上與現場的連接點，與畫廊及藏家交流彼此對數位藝術未來的想像。

相較於 2020 年與 2021 年潮藝術在博覽會現場的大爆發，2022 年 ART TAIPAI 會場內潮藝術與翻玩作品相對減少，在流行元素的語言下以更精緻的藝術手法進行創作，這些潮流藝術作品風格的移轉流變，無非也是因應當代新興藏家的品味變化。畫廊協會於 2022 年 3 月舉辦的 ART TAINAN 就有發現這項趨勢，當時有許多新藏家的收藏品味逐漸由 Street Art、Urban Art，逐漸轉向題裁新穎的傳統 Fine Art，在 ART TAIPEI 2022，可以觀察到此風潮正勢不可擋地進行中，可見台灣畫廊對在地藏家的收藏風氣與品味有一定程度的掌握。

從畫廊的選件策略到藏家審美方向的轉型，一再提示台灣目前正

上圖／下圖：在ART TAIPEI 2022，攝影、數位等不同型態的藝術創作。

HUANG Yi-Sheng

在型塑屬於自己的一條藝術道路，這條路上預期將會整合一級市場的畫廊、藝術家、收藏家、學院，或許不久的將來，二級市場如拍賣與美術館亦將加入這個行列。正如 ART TAIPEI 2022 開幕式上文化部李永得部長所言，《公共藝術設置辦法》、《文化藝術獎助及促進條例》的修法，將是對藝術市場一劑重要的強心針，亦有助於台灣藝術市場的整合。後疫情時代，根留台灣的內需市場蓬勃，畫廊協會以實際運籌執行的四場藝術博覽會呈現給台灣一個「視覺與市場的再呈現」，在這個過程中，我們可以在 ART TAINAN 台南藝術博覽會看見視覺藝術產業的參與者越來越多元，大量的人潮湧入參觀；在 ART SOLO 藝之獨秀藝術博覽會看見觀眾傾向仔細專注的觀展過程，深入了解藝術家創作的理念與脈絡；而在 ART TAICHUNG 台中藝術博覽會可以發現參與的民眾有大部份是初次接觸藝術的新手；在 ART TAIPEI 台北國際藝術博覽會，將這些台灣的新興現象匯聚在一起，形成了藏家

左圖／右圖：2022年，由畫廊協會舉辦的藝術博覽會，可看出收藏品味逐漸回轉Fine Art。

右頁圖：2021年6月至2022年6月，全球當代藝術拍賣總額及成長地域分布。（來源：Artprice: The Ultra-Contemporary Art Market 2022）

與觀眾在視覺審美與市場趨勢的質變。

國際市場趨勢

　　2008 年全球金融危機，歐美藝術市場受到重創，同時期的亞洲藏家數量增加、藝術投資增長，世界的目光轉向亞洲。2010 年代初期，中國的藝術銷售所得已超過美國，成為全球藝術市場最大佔比。2019 年 UBS Art Basel Report 指出，亞洲占全球可用財富 36% 並持續增長。Artprice 2020 年度市場報告指出，中國在 2020 年重回全球藝術品成交總額冠軍寶座，以 39% 的全球拍賣成交額遠超過美國（27%）。局勢延續到 2021 年，中國仍在當代藝術拍賣交易上拔得頭籌，以 40% 的市場份額超越美國（32%）和英國（16%）（Artprice:

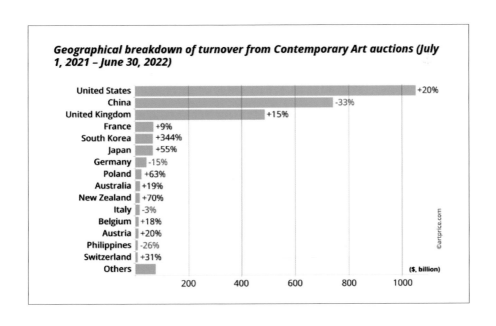

The Contemporary Art Market Report 2021）。受到 2021-2022 的中國疫情政策影響，Artprice 2022 年下半年最新出爐的報告顯示，美國以20% 的成長回歸全球當代藝術拍賣總額第一的寶座，並突破 10 億美金的拍賣成交金額（Artprice: The Ultra-Contemporary Art Market 2022）。

經歷新冠肺炎疫情影響艱辛的 2020 上半年，中國、香港、台灣的藝術市場皆在 2020 下半年及 2021 上半年取得優異表現，12 個月內售出 10 億件當代作品，占全球成交量的 40%，亞洲市場正在成為當代藝術的第一集散地，不僅對亞洲藝術家如此，對眾多西方藝術家也是一樣。這一新現象證明了東方市場的日益穩固和活躍，顯示亞洲在全球當代藝術市場舉足輕重的地位。然而在亞洲區域內部的當代藝術市場版塊消長有了顯著的變化，Artprice 2022 年中報告數據顯示，過往主導市場的中國內地及香港有式微的趨勢，其在 2021 年 6 月至 2022 年 6 月的年度拍賣總額相較去年同期跌幅來到了 33%，主要原因歸結於 2022 上半年中國的嚴格疫情封控政策。而值得關注的是同一時期的韓國拍賣總額漲幅來到了 344%，雖然總成交金額上遠不及中國，但遠超其他國家的快速漲幅，無疑成為亞洲藝術市場重點觀察的新星。

以下將融合各大藝術產業研究機構所出具的研究報告數據，了解香港、新加坡、韓國、日本等國家及地區近年在藝術市場的表現，同時對各國家地區未來產業面的局勢進行概要分析，以探究未來幾年亞洲藝術市場發展的輪廓及樣貌。台灣身為亞太藝術市場的一份子，各國家地區藝術產業趨勢的轉變也牽動著台灣視覺藝術產業的發展願

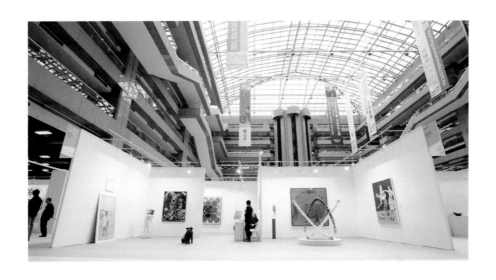

景，或許藉此資料的蒐集及分析，也能提供藝術相關產業在邁向國際市場與策略擬定的一項重要參考指標。

香港

　　香港，擁有免稅貿易自由港的條件，2010 年代迎來欲朝向中國發展的歐美藝術商進駐，2013 年 Art Basel 買下 Hong Kong Art Fair 並在香港開辦，高古軒、白立方、貝浩登等國際大畫廊紛紛進駐港島。在國際拍賣公司如蘇富比和佳士得、國際藝博會如 Art Basel，及超級畫廊（mega-galleries）的運作之下，香港成功崛起成為亞太藝術交易中心，不僅連結較成熟的東北亞市場如日本、南韓、台灣，更通

ART TAIPEI 2012 貝浩登畫廊展出現場。

向迅速擴張的中國市場和新興東南亞市場。

2018 年，香港已晉升至世界第三大當代藝術市場，僅次於紐約及倫敦，交易額超過 2.6 億美元（J. Molho, Arts 2021, 10, 28）。2021年 Artprice 年度市場報告指出，香港已然成為在紐約之後世界第二大當代藝術城市，卓越的拍賣結果不僅表現在 Basquiat、Richard Prince等西方當代藝術名家，亦反映在更當代的新秀作品上，例如 Nicolas Party, Salman Toor, Amoako Boafo, Toyin Ojih Odutola, Avery Singer, Loie Hollowell, Emily Mae Smith 等。

另一方面，2019 年以來「反送中運動」及《國安法》的實施導致香港政情改變，加上中美關係緊張，香港作為亞太藝術交易中心的特殊地位，備受挑戰。香港局勢的改變，促使其他亞洲國家如韓國、台灣、日本、新加坡，紛紛思索如何取代其成為亞太藝術交易中心。

新加坡

新加坡亦有著發展成為亞太藝術中心的目標，不同於香港在亞太藝術市場的崛起是歸因於國際拍賣公司、藝博會及超級畫廊的進駐，新加坡則是受到政府的支持及帶動（J. Molho, Arts 2021, 10, 28）。據 Artnet 2019 年度報告表示，新國政府甚至贊助高達 85% 的國內藝術活動。

2011 年 Art Stage Singapore 首次登陸，將目標放向東南亞，參展畫廊 75% 來自亞洲其他城市、25% 來自西方國家，有別於參展商以西方畫廊為主的 Art Basel Hong Kong（J. Molho, Arts 2021, 10, 28）。2016 年 Art Stage 迎來 170 家畫廊參展，2017 年有 130 家。2018 年

Art Stage 面臨創辦以來首次參展商少於 100 家的低谷，僅有 84 家畫廊參展。2019 年儘管 Art Stage 官網列出將有約 35 家畫廊參展，該藝博會卻在開幕前一週宣布取消。同年拍賣市場上，新加坡的當代藝術交易額也掉到 65.5 萬美元，比前一年下降 64%（J. Molho, Arts 2021, 10, 28）。Art Stage 於 2019 年停辦之後，S.E.A Focus 及 Art SG 分別開辦，取而代之。2019 年第一屆 S.E.A. Focus 作為新加坡藝術週的新支柱登場，聚焦東南亞畫廊和藝術品，促進地方與全球間交流及對話。

ART TAIPEI 2021 新加坡展商 White Space Art Asia 展覽現場。

香港「反送中運動」及《國安法》的實施、中美對立急遽升溫、中國內政左傾、實施嚴格的疫情封控政策，以致於本就成長趨緩的中國經濟表現疲軟，在 2022 年 10 月 22 日中共 20 屆黨代表大會確認中國國家主席習近平連任後，引起外資及中國富豪重新調整資金配置。而作為與香港類似擁有全球經濟金融重鎮地位，且串接東南亞各國的重要樞紐的新加坡遂成為了資金轉移的熱點。根據花旗私人銀行的數據，新加坡的中國富豪「家族辦公室」數量在 2017 年至 2019 年期間增加 5 倍。

外國資金和富豪的到來，增添新加坡藝術市場成長的無限想像，據蘇富比數據顯示，在過去 5 年間，東南亞藏家參與蘇富比全球拍賣的人數上升近 75 %。佳士得發布的 2022 年上半年拍賣成果報告，亦呈現東南亞藏家在全球的購買總額跟去年同期相比，增長近 3 倍，也因此蘇富比在 2022 年 8 月底，暌違 15 年再次重啟新加坡的實體拍賣會，這個舉動對於此時的亞洲藝術市場上有其指標意義，香港與新加坡之間的藝術市場消長關係也再度受到討論與揣想。

受疫情影響延期的 Art SG 即將於 2023 年 1 月舉行，展會鎖定關注全球的藏家，鼓勵跨區域收藏。在當前的亞洲藝術市場情況下，Art SG 的登陸能否開創新局並引領東南亞當代藝術市場，且讓我們拭目以待。

韓國（首爾）

韓國在過去幾十年政府的積極支持下，逐漸建立起其藝術文化領域在全球的地位及影響力，在視覺藝術產業方面，根據英國藝術市場

分析公司 ArtTactic 對韓國藝術評論家及 Seoul Art Friend 創辦人 Andy St. Louis 於 2022 年 8 月底的 Podcast 採訪中，提到 2020 年（2 億 4600 萬美金）到 2021 年（6 億 9000 萬美金）韓國當代藝術市場的總銷售額成長了 280%，截止至 2022 年上半年已經達到 4 億 2000 萬美金。近年來韓國當代藝術市場的快速增長，除了政府的大力推廣與支持藝文產業全面發展，形成全球韓風席捲外，也受益於文在寅總統對房地產投資人增加賦稅的政策，該政策使得許多房地產投資人將資金轉向購買藝術品以分散投資風險。而韓國對於藝術品的稅收優惠政策

ART TAIPEI 2022 中華民國副總統賴清德（中）與文化部長李永得（右2）、中華民國畫廊協會理事長張逸羣（右1）、韓國畫廊協會理事長黃達性（左2），於黃達性創辦的畫廊：琴山畫廊（Keumsan Gallery）展出現場合影。

也吸引不少藝術愛好者，Frieze 總監 Patrick Lee 表示，韓國目前不對藝術品徵收進口稅或轉讓稅，且對於價格低於 5 萬美元的藝術品免徵銷售稅。另一方面，2021 年夏天，三星集團第二代領導人李健熙遺留的 23,000 件藝術品收藏確認捐贈給韓國國立現代及當代美術館，該捐贈一事及收藏展覽也引起全球藝術圈對於韓國當代藝術的關注。

許多因素的加乘使得韓國首爾成為 2022 年全球藝術市場關注的焦點，而焦點中的焦點無異於 2022 年 9 月與 KIAF 主辦方韓國畫廊協會策略聯盟舉辦的首屆 Frieze Seoul。Frieze 集團在 2020 年與韓國畫廊協會簽訂合作備忘錄，確立首爾成為 Frieze 藝術博覽會進軍亞洲的第一個據點，而選擇首爾的原因，很大一部分看中的是韓國新世代藏家的購藏潛力與偏好西方當代藝術作品的取向。據《今藝術＆投資》雜誌 2021 年 11 月號報導，從 2020 至 2021 年韓國拍賣市場的交易顧客資訊中，不難發現藏家世代交替、藝術品味改變等現象，20 歲的千禧世代間流行起「不買皮包，買油畫」的消費習慣，30 至 40 歲的藏家數量增多成為藝術市場的中堅力量，而這些年輕藏家的崛起，帶動對西方當代藝術需求的增長。藝術媒體 Ocula 雜誌的藝術顧問 Rory Mitchell 指出：「即便李禹煥、尹亨根、河鍾賢等韓國藝術家在市場上的需求仍顯著，許多藏家現在也會看 David Hockney 或其他更年輕、新進炙手可熱的歐美藝術家，如 Adrian Ghenie, Laura Owens, Urs Fischer 和 George Condo 等。」

乘著這樣的收藏風向，過去五年來，西方畫廊也紛紛於首爾設立空間，包括 2021 年 10 月薩德斯・侯巴克畫廊（Thaddaeus Ropac）首爾空間開幕；同年 3 月國王畫廊（KÖNIG GALERIE）進駐江南區

MCM 旗艦店；更早時佩斯畫廊（Pace Gallery）、立木畫廊（Lehmann Maupin）、貝浩登（Perrotin）等已在 2016 至 2017 年間擴點至首爾；格萊斯頓畫廊（Gladstone Gallery）也在 2021 年 9 月宣布在首爾成立亞洲新據點。

2022 年 9 月初的 Frieze Seoul & KIAF（Korea International Art Fair）藝術週，將韓國首爾長年累積的藝術能量做一次盛大的國際展示，兩檔展覽 3 個展區（Frieze Seoul, Kiaf, Kiaf Plus）有超過來自 21 國 350 家的畫廊參與，並且在首個 VIP 日場內就可以看到韓國本地、亞洲及西方各國重要的藏家、美術館、機構、基金會等超級買家出現，各大藍籌畫廊在第一天便有了銷售捷報，包括 David Zwirner 畫廊售出多件每件標價在 25 萬美金的 Oscar Murillo 作品、Carol Bove 40 萬美金的雕塑，以及 Donald Judd 85 萬美金的雕塑作品均售出；Hauser & Wirth 畫廊在開展後的幾個小時內便賣出 15 件包括 George Condo, Mark Bradford 等知名當代藝術家作品；Thaddaeus Ropac 則是售出了 120 萬美金的 Georg Baselitz 畫作（THE ART NEWSPAPER：Collectors throng Kiaf and Frieze as Seoul stakes its claim as an art market hub）。各家媒體的首日報導均涵蓋多家畫廊破百萬美金銷售，統計兩個展會入場人次分別都有超過 7 萬多人次，再再顯示了韓國首爾作為亞洲下個藝術交易中心的潛質。

雖然 2022 年 9 月首屆的 Frieze Seoul & Kiaf 藝術週戰績在國際上為韓國當代藝術市場打響了旗號，但是比起香港、北京，首爾當前的藝術市場規模仍然還有極大的進步空間，但現任（2022 年）韓國畫廊協會會長黃達性樂觀表示，韓國畫協與 Frieze 的合作，預計韓國市

場的規模將擴大五倍之多，從目前僅約 4000 億韓元（約 95 億台幣）至未來預估可達 2 萬億韓元左右（約 475 億台幣）。接下來韓國在視覺藝術產業上的下一步動作及當代藝術市場的成長，都值得各方進一步的觀察。

日本

針對香港的情勢的改變，2020 年 12 月日本決定放鬆稅收制度，允許在自由港地區免稅進口藝術品，希望藉由這項放鬆管制吸引國際畫廊、藝博會和拍賣公司進駐，作為香港的替代方案。日本正在規畫位於羽田機場週邊的自由貿易區，預計 2023 年建成，將提供 30,000 平方米空間，目標成為畫廊的國際樞紐。這讓各界不禁好奇，在 1980 年代晚期「泡沫經濟」之後，日本藝術市場是否能透過這樣的稅制改革及自由港政策再續輝煌？

1980 年代，日本藏家以雄厚購買實力主導西方拍賣界印象派和後印象派市場。1987 年，日本買家在倫敦拍賣會以破世界紀錄之金額近 4 千萬美元標得梵谷作品《向日葵》（Sunflowers）。據估計，在 1986 至 1991 年「泡沫經濟」期間，世界藝術銷售總額的三分之一，皆出自日本買家之手。然而日本泡沫經濟後的 10 年，幾乎無人看好亞洲，直到 2000 年中國經濟的崛起。

根據 Nikkei Asia 報導，2020 年日本最大的藝術博覽會「東京藝博」（Art Fair Tokyo）將日本國內市場推向 2,363 億日元（21 億美元），佔全球份額的 4%。拍賣市場版塊，Artprice 2022 年的市場報告則顯示，日本當代藝術在 2021 年至 2022 年銷售增長 55%，就當代藝術

銷售數量而言，該報告指出日本、韓國、法國的當代藝術拍賣銷售總額大致齊平為世界第 4 名，僅次於美國、中國及英國。日本當代藝術市場一方面受到草間彌生、奈良美智、村上隆等國際級明星藝術家帶動，另一方面五木田智央（Tomoo Gokita）和六角彩子（Ayako Rokkaku）等藝術家市場表現也不容小覷。

2022 年 6 月 Art Assembly 宣布將在 2023 年 7 月舉辦 Tokyo Gendai 全新的日本當代藝術博覽會，預計招募 80-100 家畫廊參與，Art Assembly 的共同創辦人同時也是台北當代藝術博覽會的總監

ART TAIPEI 2008 六角彩子現場創作。

Magnus Renfrew 表示，新世代的藏家漸漸成為亞洲當代藝術市場的購買主力，而日本也不例外。2021 年 Art Fair Tokyo 主辦方 aTokyo 的負責人 Kiichi Kitajima 表示雖然受到疫情影響，進到 Art Fair Tokyo 的觀眾數量減少了，但銷售金額不減反增，顯示單一藏家的購藏金額增加，此一現象在對當代藝術感興趣的年輕世代藏家中尤為明顯。蘇富比拍賣行日本分部的總經理 Yasuaki Ishizaka 也表示，日本新世代藏家對高單價（500-1000 萬美金）的當代藝術作品不僅有購買能力也有濃厚的興趣，顯示日本當代藝術市場未來可能的變化與正向發展的潛力。雖然也有業內人士指出，日本新一代藏家在釋出藝術品的週期較上一代藏家來的更短，以利潤為導向的購藏更為明顯，該趨勢並不利於藝術家長期市場的耕耘與建立。隨著 Tokyo Gendai 的積極入場，該項目是否能為日本的當代藝術市場注入新的養分，以及日本新世代藏家對亞洲乃至全球的當代藝術市場影響也有待進一步尋求答案。（ARTnews: Japan's Art Market Could Soon Rapidly Expand - But Only If a New Art Fair Planned for Next Year Is a Success）

　　綜觀以上所提出的現象，亞洲當代藝術市場在近年受到新冠疫情衝擊、國際政經情勢的急遽變化影響，逐漸看見中國香港的亞洲藝術交易中心的地位鬆動，而亞洲各國包括韓國、日本、新加坡和台灣近年來均開始積極動作，期望藉由自身優勢爭取新的藝術市場中心地位，加上如 Art Assembly 和 Frieze 等外資強勢入場，為 2023 年疫情

後的亞洲當代藝術產業態勢再增添了更多的不確定性。

　　2023 年 1 月的 Art SG 首秀是否為新加坡藝術市場別開生面？緊接著 3 月春天的 Art Basel Hong Kong 是否能持續穩固香港作為亞太藝術交易中心的寶座？夏天首屆的 Tokyo Gendai 能否為日本本土停滯已久的當代藝術市場注入新的活力？而 9 月第二屆的 Frieze Seoul & Kiaf 可否為韓國藝術市場延續 2022 年首屆的熱度，甚至再創新高？抑或亞洲當代藝術市場將有別於歐美市場的走向，呈現遍地開花、各自爭艷的景象？而回歸到台灣自身，現有的藝術品拍賣課稅新制是否能促進本地藝術市場活絡？政府及產業能否攜手再做些什麼以爭取亞太藝術交易中心的目標？都是中華民國畫廊協會做為台灣視覺藝術產業的領頭羊當前及未來積極去拓展的事項，而國內外的各項政治、經濟因素的牽動，也都關係著亞洲藝術市場的未來展望，以及台灣在亞太地區的市場定位。

6. 未來已至
在轉變中見新局

藝術產業近年的重要轉變

　　受到新冠疫情爆發的影響，不僅改變人們的日常生活、工作及休閒方式，也大大加速藝術市場的轉變。畫廊協會在疫情期間仍堅持舉辦藝術博覽會（ART TAIPEI 台北國際藝術博覽會、ART TAICHUNG 台中藝博、ART TAINAN 台南藝博、ART SOLO），並在 2021 年締造交易佳績。同時，畫廊協會作為台灣藝術市場龍頭組織與「APAGA（Asia Pacific Art Gallery Alliance）亞太畫廊聯盟」的主席地位，藉由召集國內外重要藝文人士進行高峰會議，共同討論亞太地區藝術市場的現貌，歸納出藝術產業近年的幾個重要轉變。

型態轉變　網路線上模式的崛起

　　2020 年初，隨著疫情在全球蔓延，實體經濟與國際間交流受到嚴重衝擊，長達三年的

2022年1月11日，APAGA Online Summit。

疫情陰霾迫使各行各業轉向數位化的新型態。特別是依賴實體通路或營運模式的企業，紛紛投注極大的心思從事數位轉型，從視訊會議到線上平台，全面性新興的營運模式應運而生。

　　藝術博覽會做為大型展會，許多實體展覽在疫情嚴峻時首當其衝被迫取消或延期。根據巴塞爾藝博會與瑞銀集團在 2021 年中出刊的《The Art Market 2021》中，全球共有 365 個國際型藝博會計畫於 2020 年舉辦，最終有 61％取消了展覽，僅 37％如期舉行實體展會，剩下 2％改以其它替代方案舉辦（如轉換為線上展廳）。實體藝術博覽會被認為是藝廊、藝術家及收藏家不可或缺的交流場域，但在疫情時代，藝術博覽會也逐漸嘗試數位化、科技化的展覽型態，特別是在防

2021年12月16日，台灣藝術產業高峰會。圖左至右：中華民國畫廊協會秘書長游文玫、新時代畫廊張銀鏘、中華民國畫廊協會資深顧問陸潔民、新苑藝術張學孔、中華民國畫廊協會理事長張逸羣、中華民國畫廊協會副理事長陳菁螢、亞紀畫廊黃亞紀、索卡藝術蕭博中、保利拍賣林亞偉、双方畫廊胡朝聖。

疫規定較嚴格的國家。

　　同時，消費者行為模式也在疫情中有所轉變。線上購買藝術品的接受度提高，藝術品電商平台的新增使用者人數也快速上升，同時也為各地區增加了跨國的客群。實體藝博會與畫廊展覽，也紛紛轉向線上藝博會及線上展廳（Online Viewing Room）；根據數據，全球藝術市場規模（包含藝術品與古董銷售）的線上銷售額，也在 2020 年雙倍成長，銷售額高達 124 億美元。

　　另依據全球最大藝術電商 Artsy 的副總裁 Carine Karam 在 9 月 2

手機與網路的大量普及加上新冠肺炎疫情影響，使得收藏家更是透過社群認識藝術家與其創作，進而在線上購買作品。

日於韓國首爾的一場演講中表示，Artsy 於 2021 年的調查資料顯示，藏家除了在實體購買藝術品也同時在網路線上做收藏，有 56% 的藏家花費超過他們藝術收藏預算的一半在線上購買；也可以清楚看到藏家第一次進場收藏藝術品的原因，是因為現在藝術品交易轉為線上模式；由於疫情影響，許多藝博會停辦及畫廊沒有營業，因此只能在線上平台購買藝術品，能夠消除距離的方式只有線上平台，平均藏家和賣家的距離有 3,000 公里之遠，可見線上模式是克服國境移動限制的利器；大部分的藏家在線上平台發現新銳藝術家的機率高達 66%，有 58% 的藏家是由於社群媒體發現新銳藝術家。

　　根據 Artsy 2021 年的調查，因為年輕世代藏家的出現，明顯地拉升線上銷售額度的成長，2020 年在 Artsy 線上總銷售金額上升 123%，達到了 12.4 億美金的交易紀錄，平均作品銷售金額上升 33%，有購買作品的年輕藏家佔了全部的九成以上；Artsy 在 2021 年新增了 63% 的藏家，Artsy 每個月會新增 30,000 名的藝術愛好者；每個月有超過 1,000 名的藏家，透過 Artsy 購買其第一件收藏作

對網路世代而言，幾乎大部份問題的答案或作品價格都能在網路上找到，因此透明的價格成為新世代收藏家選購作品的一個重要因素。

品。不過 Artsy 對於線上交易成功要件也提出提醒與觀察，透過數據分析，有三分之一的藝術品因為價格標示不透明，因此沒有交易成功，價格透明化在網路世代的藏家當中佔了重要的決定關鍵之一。因此，2022 年價格透明化的作品圖佔了 75%，在 2018 年僅佔了 33% 而已；另一個現象是根據第一次在線上購買作品的客戶經驗，感覺令人開心或心情愉悅的作品相對而言比較容易被收藏，而不是看起來令人沮喪憂鬱或者單純買賣交易的作品。

由此可見，藝文產業內面臨數位轉型之下，線上的展覽形式與消費型態也以過往前所未見的新趨勢演進。然而，型態轉變也考驗了畫廊或藝文單位在數位媒體的能見度，各國使用網路型態也不一，在線上媒體的曝光度與網路使用率影響數位化的成效，但有越來越多組織開始重視在數位媒體的能見度與市場的觸及率，則是各國乃至各產業均正在發生的趨勢。

藏家轉變　世代交替與多元性別

畫廊協會曾於 2021 年 11 月 11 日舉辦「亞太畫廊聯盟 APAGA 線上高峰會」，同年 12 月 16 日舉辦「臺灣藝術產業高峰會」，2022 年 1 月 24 日舉辦「兩岸藝術產業在線高峰會」三場研討會中，各國家及地區不約而同地發現藝術市場正面臨一波收藏家世代交替的現象。新世代的年輕藏家開始在拍賣會、藝術博覽會等平台中展露頭角。由於疫情阻礙了傳統的實體宣傳與購物媒介，此時熟悉使用科技產品的年輕族群便成為藝術市場的新興客群，特別是千禧世代的年輕族群，早

已習慣數位媒體廣告及線上購物。同時，接受廣泛國際訊息且經濟條件許可的年輕藏家們，也較能頻繁接受新展覽與未曾見過的新事物，憑著對藝術品的個人喜好與研究見解探索藝術市場。

依據 Artsy 的副總裁 Carine Karam 表示，發現 MZ 世代的藏家大部分都會先從網路上搜尋，並且慢慢地找資訊查詢。最近市場有出現一個主要的取向，MZ 世代的藏家會先從 IG 上發現新銳藝術家後查詢資料，再轉到藝術平台上

查詢是否能夠購買。Artnet News 的 Art Business Editor Tim Schneider 也呼應 Carine Karam 的說法，認為 MZ 世代的藏家是透過媒體或者社群軟體等地方收集到資訊，而後再作收藏。

究竟 MZ 世代的藏家如何定義呢？ Artnet News 的 Tim Schneider 在韓國首爾的一場主題為「New Collecting：Millennials & Digital Art」演講中，將 MZ 世代藏家的年紀界定在 1981～1996 年之間出生者，年齡最小的 MZ 世代藏家為 26 歲，最高至 41 歲。在美國有七千三百萬年輕世代的人，並且在 2017 年中，這些 MZ 世代的人佔了經濟活

ART TAIPEI 2022 展場可見人手一機，不斷拍照、蒐集藝術品的資訊。

動人口數的三分之一，在 2025 年預估 MZ 世代的人將會佔據整個經濟活動人口數的 75％；在中國則有三億五千一百萬名年輕世代的人，在購買高奢侈品或者高單價的服務消費中，年輕世代的人數佔了全部的 79％；佳士得其實也發表過很多次關於年輕藏家無法被忽視的說法，2020 年只在線上購買藝術作品的人有 32％ 是年輕世代藏家，2021 年在所有新的藏家中有 32％ 是 MZ 世代的藏家；另根據蘇富比 2020 年的報導，只在線上購買的藏家中，年齡平均低於 40 歲以下；2021 年，低於 40 歲以下的競買人上升了 187％，並且有 50％ 以上的 NFT 競買人年紀低於 40 歲。

常聽到許多資深的藏家批判年輕世代的藏家不會為了未來的生活著想，而隨心所欲地購買藝術品，但其實有許多新世代的藏家他們會開始收藏也是因為家族的影響，可能原生家族本來就有在收藏，或者是因為年輕的藏家已有穩固的事業基礎。根據 Artnet 統計，年輕世代的亞洲藏家總共分了兩種，一種為藏家二代，家中從小就開始收藏，主要收藏在印象派、近代、亞洲近代美術；第二種為自己為企業家，憑藉自己所累積的財富，購買藝術品，象徵代表著成功。這新世代的藏家其實他們已經很習慣於吸收新的資訊，並且非常渴望去尋找即將會發生什麼大事，並且積極探尋下一個大事件是什麼，然後一同去推進。

文化的連接和藏家收藏取向存在著重要的關聯性，新世代的藏家對於自己的收藏喜好比較集中在自己本身的文化信念或者生活背景等方向。以前的藏家收藏目的大多是為了自己收藏觀看用，新世代的藏家會將自己的收藏上傳至社群媒體與共同朋友或者粉絲們分享，並且

藏家會在這之中得到了樂趣，正因為如此，藝術文化也更得以流傳。

在 Artsy 近年觀察年輕收藏家新增關注度最高的藝術家，大多為具有多種不同文化背景的新銳藝術家，綜合前述的說明，Artsy 的副總裁 Carine Karam 提出了如何在線上吸引年輕藏家收藏的五大要訣：大眾化且直觀的作品、相互信任的建立、作品價格透明化、簡單且容易收藏、與文化融合等。

另外，在《The Art Market 2021》上半年度的數據中，女性高淨值藏家（擁有價值高過 100 萬美元藝術品的收藏者）的消費額是男性的兩倍以上；女性藏家在藝術的鑑賞能力或收藏實力上都展現強烈自主意識，並勇於狩獵不同性別、題材的藝術作品。不過，從畫廊協會在 2021 台北藝博的展商數據蒐集與調查中，還尚未觀察到此趨勢。總體而言，因疫情之故所產生的生活模式改變，使得藏家群體不論在年齡或性別上，都展現更年輕、更多元化的趨勢，為藝術產業帶來了新穎的視角與美學觀點。

題材轉變　數位媒材與新興議題

隨著新一代藏家進入市場，卡漫藝術、潮流藝術等受年輕人喜好的類型也在市場中愈發蓬勃，並創造不錯的銷售成績。由於多數是憑藉個人愛好，缺乏專業理論輔佐，能否成為保值的藝術品還尚待時間驗證。另外，非同質化代幣 NFT 藝術等虛擬作品也蔚為話題，近年在藝術圈掀起一波大風潮。AI、VR、區塊鏈等創新科技，不僅將藝術品的交易更加便利、多元化，也吸引新興客群進入市場，活躍藝術

品種類與展示空間，接下來在市場的表現也備受關注。

題材方面，隨著後殖民理論與平權運動的發展、Me Too 女性運動的興起，以及 2020 年爆發的 BLM（黑人的命也是命）運動等種族與性別議題，漸漸成為藝術圈內幾個核心題材，並為當代藝術家們所

運用來描繪、表達個體或集體的控訴，探討時代背景下藝術家們的個人情緒與文化觀察的結果。在前述提及畫廊協會 2021 年底所舉辦的「臺灣藝術產業高峰會」中，從與會者的彼此交流下得知各國的藝術市場現況，新媒體藝術、虛擬 NFT 加密藝

術作品與多元議題的題材正在發酵。

雖然疫情阻擋了人與人直接接觸的距離，卻擋不住藝術市場的熱情活躍。根據資料顯示，近七成的高淨值藏家認為疫情反而增加購藏意願，年輕世代的消費者也展現出人意料的購買力。不過，即便從國際藝術市場報告所觀察到這些趨勢，但程度與效益還是因地域而有所

ART TAIPEI 2022 元宇宙相關的作品。

差異，許多轉變仍需要有各領域的配合，例如數位線上化是否能清晰展示細節與鑑辨真偽？虛擬作品是否有完善的法律配套？而這些現象是否為未來的趨勢？抑或僅是曇花一現？在無法預測的後疫情時代，又會有何突如其來的轉變，都是大家熱切關心的議題。

預見未來趨勢

2020 年新冠疫情在全球爆發之際，影響了國際之間的旅行與交流，大部份的藝術收藏轉往當地藝術博覽會及線上購藏，而香港的《國安法》也引起國際人士對於出入境香港的疑慮，值此之際，台灣通過修法減輕業者負擔，希望能解決藝術產業在進口物流面臨的最大問題，同時也透過《文化藝術獎助及促進條例修正案》在金流部份為藝術產業發展再跨一步，雖然台灣政府在線上金流、第三方支付等相關法規與措施尚未完善，留待產業繼續努力。

在文化內容主體的部份，在海外大量青年歸國的影響下，內容產業注入充沛的新血，從畫廊協會舉辦的 4 場藝術博覽會中可以看出，在 2020 年的疫情隔離的影響下，許多歸國藝術家以其國際化的視野及語彙潛心創作，在 ART TAIPEI 2022 迸發出扭轉近 2 年藝術市場視覺風格的藝術作品，從畫廊的選件亦可看見台灣視覺藝術產業在內容上更趨向深刻探討台灣獨有的視覺體驗、在地色感、美學觀念與文化主體。

畫廊協會也不斷在舉辦的博覽會中加強畫廊與學校單位、青年藝術家的合作，透過畫廊在藝術博覽會的展售，做為青年藝術家與收藏

家之間的平台與橋梁，MIT 新人推薦特區、臺南新藝獎、藝術新聲、中山青年藝術獎、璞玉發光、臺藝新人獎、以及原住民個展專區，總計 7 個青年獎項，除了接軌青年藝術家，也持續培養並鼓勵青年藝術家更大量關注台灣，以深入台灣文化，發展具備台灣語彙的藝術創作。自 2020 年開始採用 MIT 新人推薦特區的媒合與原住民族委員會合作的「原住民個展專區」就是一個經典的例子。透過行之有年的政府獎助與畫廊媒合的機制在藝術博覽會接受市場洗禮，同時在國際藝術場域展示台灣原住民文化的特色，皆是畫廊協會在文化內容主體所欲強調的重點。於此同時畫廊協會也積極與文化部協調，希望未來能透過國家的力量將台灣的青年藝術家作品推向國際展覽，初步規畫以 MIT 新人推薦特區為主要對象，實現與藝術家、畫廊、美術館等國外單位，跨國交流的願景。

數位藝術的趨勢也是畫廊協會觀察的重點，畫廊協會附設台北藝術產經研究室（TAERC）在 ART TAIPEI 2022 推出的特展「加密藝術專區 Crypto Art Zone」的實體展區，以「面對面溝通基礎 NFT 概念」為主要訴求，而線上與線下（實體）交互協作的方式，更可以在 NFT 市場近乎冬眠的情況下同時交流線上藝術市場、畫廊產業、參觀民眾對於 NFT 的回應。希望以此展場的實驗為基底，作為未來線上藝術市場與線下欣賞模式交流的滲透膜。由 TAERC 在展期間推出的「台北藝術產經論壇」中，也以「Web3.0 競爭 or 競合？——加密世界的

右頁圖：ART TAIPEI 2022 展出作品趨向深刻探討台灣獨有的視覺體驗。

藝術活動方式 & 2020 後的藝術市場趨勢及畫廊的轉向」，邀請紐耶羅新媒體藝術負責人黃新、科技藝術教育協會理事長曾鈺涓教授，以及畫廊協會第十五屆副理事長陳菁螢共同分享最新趨勢。論壇中多次提及一個 Web3.0 的重要概念：盲人摸象（Selection Bias），由於 Web3.0 現階段分眾情況鮮明，每個專業人士大部份只熟悉自己社群內的生態，無法完全了解全部的現況，因此未來數位藝術、新媒體藝術、科技藝術、NFT 等各種類別的藝術內容與市場的發展仍需要持續關注。

　　在畫廊協會成立 30 年之際，回首過往足以影響全球藝術市場的世界級事件，台灣的藝術市場總能找到屬於台灣的立足點，站穩腳步，躍升發展。瘟疫、戰事、政治局勢是 2020 年開始人類面臨的最大挑戰，人們不禁開始想像，在這段紛擾的時間過去之後，世界逐漸恢復回到常軌時，線上展廳會如何演變？ NFT 藝術會怎麼發展？女性藏家與千禧世代藏家是否將仍然主宰藝術市場？畫廊、藝術博覽會、美術館與非營利組織之間的關係又是否會回歸以往？下一個牛市在哪裡？在藝術市場規則看似不斷變動的時代下，台灣的藝術產業又將如何因應？

　　未來的疑問有許多，只能透過堅強的實力與布局的靈活調整來面對。基於多年的產業經驗及近年籌辦多場藝術博覽會的心得總結，第十五屆理事長張逸羣針對後疫情時代的市場策略，提出「產業自救、區域自強」的行動目標，期許社團法人中華民國畫廊協會在接下來的 30 年能穩健踏出每一步，以視覺藝術產業領頭羊之姿，引領台灣藝術產業共同前進！

7. 乘風而起 展開願景之翼

任務導向　盤點績效

　　社團法人中華民國畫廊協會在 1992 年 6 月 8 日成立之始，即樹立其創會宗旨為「提倡全民藝術風氣，引導我國藝壇邁向國際化」，在此宗旨指導下，畫廊協會肩負提昇藝術層次，推廣藝術教育，以提高全民美術鑑賞能力；建立合理的市場秩序；爭取共同權益，以促進藝術產業發展之合理化；促進國際藝術交流；促進會員間之聯誼與合作等五大任務近年來已完成諸多重要目標。

提昇藝術層次，推廣藝術教育，以提高全民美術鑑賞能力

　　畫廊協會自 1994 年起藉由台北國際藝術博覽會平台舉辦藝術講座，也自 2009 年起，每年邀請國內外專家組織台北藝術論壇，強化產業學術知識教育推廣，以跟上快速變化的全球產業趨勢。自 2012 年和 2013 年起舉辦的台南和台中藝術博覽會，也延續同樣的藝術教育平台功能，2016 年起台北藝博開始舉辦的藝術沙龍或是與基金會

ART TAIPEI 2022 藝術教育日參觀現場。

和博物館等藝術機構合作特展區，都提供公眾學習現當代藝術的平台。除了對藝術愛好者提供藝術教育的資源，自 2016 年起更將藝術教育的對象擴及在校學子，畫廊協會連續 7 年與教育部合作，於台北國際藝術博覽會期間舉辦「藝術教育日」，至 2022 年已提供超過 5,624 位台灣學子在台北國際藝術博覽會進一步了解視覺藝術產業的面貌，也為產業培育下一代種子導覽人才。

在對內的整備工作，畫廊協會附設台北藝術產經研究室建立台灣畫廊產業史料庫，為相關教育研究提供寶貴的公共資源；在對外的藝術教育內容製播，有 2019 年與公共電視合製的《藝術的推手》，2020年自製的網路節目《畫協會客室》，自 2021 年 5 月 28 日起，畫廊協會啟動全新特色企畫《藝術行旅 ARTREK》網路節目，主要內容介紹畫廊協會會員及其當期展覽，藉由影音媒體及社群媒體推廣，將台灣

優質的畫廊經營特色、藝術家脈絡與藝術作品帶給大眾,也同時提供會員服務。在 2022 年和學學文創合製「視覺藝術產業人才培訓線上課程」,更於 2022 年配合台北國際藝術博覽會推出 Podcast 節目「藝術聲鮮 ART TAIPEI Live Talk」,結合展前預錄及展期現場錄製模式,成為台灣視覺藝術類 Podcast 節目第一品牌。

建立合理的市場秩序

台北藝術產經研究室作為畫廊產業的智庫,長期累積產業一手資料並梳理、研究,提供專業數據與趨勢報告等,供畫廊同業與政府單位作為業務制定和推動的參考,另由台北藝術產經研究室領航,集結國內外權威專家,為不同視覺藝術項目提供鑑定鑑價服務,以樹立專業市場標準。另外,畫廊協會所主辦的藝博會長期積極與政府合作 MIT 新人獎、臺南新藝獎、中山青年獎、璞玉發光、藝術新聲、臺藝新人獎等 7 大青年藝術家獎項,藉由畫廊專業與藝博會平台,讓青年藝術家更順利進入市場。

爭取共同權益,以促進藝術產業發展之合理化

畫廊協會自成立以來無論情勢多麼艱難均持續推動辦理藝術博覽會,迄今 2022 年仍續辦 ART TAIPEI 台北國際藝術博覽會、ART TAINAN 台南藝術博覽會、ART TAICHUNG 台中藝術博覽會、ART

左頁圖:ART TAIPEI 2022 藝術教育日永續藝術DIY活動暨記者會現場。

SOLO 藝之獨秀藝術博覽會。畫廊協會經常作為畫廊、藝術家與其他同業之間的協調者及領頭羊，為產業發聲、爭取共同權益，以利產業的總體發展，如在全球華人藝術網著作權爭議事件中為藝術家發聲爭取權益、與同業共同推動藝術品拍賣的稅制改革等；在 2018 年出版《藝術經紀宣導手冊——藝術圈生存法則第一條：搞定你的合約》規畫提研經紀、展覽、寄售、授權四種型態的「藝術契約——共識版 Edition1.0-2018」，協助政府及產業擬定藝術經紀宣導手冊，內容涵蓋多項畫廊業務合同簽署注意事項及標準合約範本，包括展覽暨銷售合約書、作品寄售合約書、商品化授權合約書、藝術經紀合約書，提供畫廊業者及藝術家進行參閱及使用。

促進國際藝術交流

2014 年由第十一屆理事長張逸羣作為發起人，帶領中華民國畫廊協會積極號召建立亞太畫廊聯盟 Asia Pacific Art Gallery Alliance（簡稱 APAGA），推動亞洲區域的視覺藝術產業的整合與發展；2016 年由第十二屆理事長王瑞棋擔任首任 APAGA 主席，後由第十三屆理事長鍾經新接棒完成任期；2021 年 4 月，由張逸羣理事長成為亞太畫廊聯盟主席，台灣二度獲選為聯盟主席國，目前會員國包括日本、韓國、中國香港、新加坡、印尼等 6 個國家地區。張逸羣理事長承諾在 2021-2023 年任內，持續協助受到疫情下衝擊的會員國、整合成員國之資源並建立友好聯繫。具體項目包括：提出聯盟招商開發方案，體現成員國間的友好關係及協助疫情下的跨國藝術博覽會參與，台灣 ART TAIPEI 2021 和韓國 KIAF 2021 線下展位申請，皆針對 APAGA

會員給予優惠方案，以及 APAGA 會員國能在自辦的藝術博覽會中，另規畫 APAGA 特區，以促進國際藝術實質交流。

其他促進國際藝術交流方面，在新冠肺炎疫情前，台北國際藝術博覽會每年堅持 40% 以上的海外展商參展數量，以保證藝博會與國外畫廊、藝術機構間的長期互動和國際性的多元化組成，2023 年進入後疫情時代，國際交流熱度勢必回溫。過往畫廊協會長期與亞洲地區的藝術博覽會保持密切聯繫與資源互換，以利不同市場間的資源共享和友好互動，如與 ART JAKARTA 合作貴賓互惠活動（雙邊藝博會帶領藏家團參訪及遊

覽）、與藝術廈門藝博會進行策略聯盟，整合台灣畫廊參展藝術廈門，達到雙向交流之意義。其他還包括與南京揚子當代藝博會、藝術成都藝博會在宣傳上進行合作等，挺過被疫情期間凝凍的這三年之後，交流互惠都將恢復進行。

國際藝術交流也同時在產、官、學界推動，在產業界於 2016 年

APAGA 成員國享有優惠方案與 APAGA 特區。圖右為 APAGA 成員國之一，韓國畫廊協會理事長黃達性。

畫廊協會第一次與 Artsy 全球電商平台合作，自 2020 年起，擴大與 Artsy 合作台北藝博線上展廳，積極跟上全球視覺藝術產業線上化的趨勢，以及台灣視覺藝術在歐美市場的推廣；在學術方面，2019 年 3 月及 8 月，畫廊協會遠赴海外舉辦亞洲巡迴藝術論壇，分別與香港和上海單位共同合作，針對時下海內外藝術產業議題進行討論與分享；在與官方合作方面，積極邀請駐台外國機構代表參與畫廊協會和藝博會活動，並加深國與國之間在視覺藝術上的合作關係，透過政府平台協助，提升台灣視覺藝術產業在海外的能見度，也與文化部藝術發展司、國際交流司合作，邀請國際專家學者來台交流，開闊視野。

促進會員間之聯誼與合作

畫廊協會從創立之初的 52 家畫廊會員，發展到 2022 年擁有 136 家畫廊會員，為促進畫廊會員間的聯誼與合作，畫廊協會每年定期舉辦大師專業講座、同業交流講座，分享產業最新趨勢和觀察，也會舉辦會員尾牙、海外參訪、旅遊聯誼等活動，增加畫廊同業間的情感交流機會，凝聚對協會的向心力。此外，畫廊協會每週定期搜集會員畫廊的展訊，進行宣傳推廣，也為會員及參加台北國際藝術博覽會國內展商，向公部門爭取藝文補助等資源挹注產業振興。

品牌計畫　榮耀三十

社團法人中華民國畫廊協會在第十五屆理事長張逸羣和理監事共同領航下，結合當下產業面臨的經濟環境機會與挑戰，在 2021 當選

之初即對於任內三年畫廊協會擬定「品牌計畫」，將發展願景劃分階段為「2021 凝聚產業實力，提升企業購藏」、「2022 拓展海外市場，邁向榮耀三十」以及「2023 整合世代願景，ART TAIPEI 30th」。

2021 凝聚產業實力，提升企業購藏

　　作為視覺藝術產業的領頭羊之一，畫廊協會於 2021 年之初以「凝聚產業實力，提升企業購藏」為方針，目的是為了在疫情衝擊下，重新整合國內視覺藝術產業資源與力量，同時也為未來疫情後的海外拓展，蓄積產業實力。

　　回顧 2021 年在「凝聚產業實力」的實際行動，以畫廊協會為中心，集結並整合視覺藝術產業內各項資源並進行對外推廣，具體涵蓋 6 大項目：首先第一項是落實「畫廊協會專欄計畫」，畫廊協會自 2021 年 1 月起，開始針對畫廊協會重要品牌業務進行梳理及專欄撰寫，於每月進行中英文雙語專欄發布並轉貼官網，以利畫廊協會會員、合作夥伴及廣大民眾，了解畫廊協會的品牌理念及業務內容。例如 1 月發表「畫協改選 新年新氣象」、2 月發表「畫廊協會以亞太畫廊聯盟串連亞洲藝術產業縱貫線」、3 月發表「三月天的藝術行　產官學藏群策群力——ART TAINAN 台南藝術博覽會」、4 月發表「藝博會與藝術獎項培育藝術新秀」、5 月發文「藝術教育金礦就在 ART TAIPEI——淺談藝術教育日歷程」、6 月發表「畫廊裡的美術史——台灣畫廊產業史料庫」、7 月發表「藝術場域的秘密對話　藝博會裡的藏家策略」、8 月發表「畫廊協會在疫情衝擊下的數位轉型策略」、9 月發表「企業永續競爭力：藝術購藏　從理想邁向行動」、10 月份形象

稿為「後疫情時代 ART TAIPEI 2021 再創展會新模式」、12 月份形象稿則以「後疫情的噴發　台中藝博　策略聯盟時代的來臨」為題，以強化社團法人中華民國畫廊協會的品牌形象。

　　第二項是籌組 2022 年畫廊協會 30 年專刊出版編輯小組，於 2021 年開始啟動採訪、拍攝及整理編輯畫廊協會重要歷史脈絡及相關資料；第三項是完成「台灣畫廊產業史料庫」的架設與正式對外發布使用，協助台灣美術史資料的系統性建立及長期保存研究；第四項是積極主導參與亞太畫廊聯盟 APAGA 事務，以整合拓展亞洲視覺藝術產業資源及實力擴張，2021 年 4 月台灣再度榮獲亞太畫廊聯盟 APAGA 的主席國，在接下來的 3 年任期內，協助受到疫情衝擊的會員國成員，增加會員國之間線上的交流，並在疫情過後，再次開啟線下會員國間的拜訪與互動。

　　第五項是針對畫廊協會會員進行合理分區，定期組織分區會員聯誼，增進畫廊間的互動與交流，並在秘書處會務中心安排專人窗口分區服務會員；第六項是 2021 年初畫廊協會開始組建「藝術行旅節目小組」自製網路節目，並於 5 月底首播。藉由影片節目帶領觀眾到畫廊會協的會員畫廊，介紹經營理念、藝術家脈絡故事及當期展覽『藝術行旅」線上節目製播以來，頗受好評並已達推廣大眾藝術教育且服務會員畫廊的目標。

　　2021 年在「提升企業收藏」的策略，以強化藝術收藏教育為主線，具體分為 4 大項目：首先是建立藝術收藏教育課程分區巡迴演講團，畫廊協會從 2021 年開始擬定「2021 TAGA 藝術收藏教育計畫」並積極與高雄市政府進行協商合作，希望從畫廊協會內部培育藝術產

業的人才，並建立專業課程模組，針對企業人士和大眾傳授正確的藝術收藏知識與觀念。畫廊協會於 2021 年 11 月底受高雄市政府文化局邀請與 2021 高雄漾藝術博覽會合作舉辦 2 場藝術收藏公眾講座；其次是以企業內部人士及對收藏有興趣者為對象，組織企業購藏論壇及舉辦收藏講座，建立企業收藏概念；第三項是針對購藏之後所衍伸的鑑定鑑價業務，2021 年畫廊協會附設台北藝術產經研究室受文化部委託執行「訂定鑑定鑑價作業參考準則暨研提人才培育機制」；第四是透過「TAGA 台灣藏家聯誼會」的活動，增加國內藏家與企業高層之間在收藏議題的互動與交流。

左／右圖：2021年，高雄漾藝術博覽會合作舉辦2場藝術收藏公眾講座。

2022 拓展海外市場，邁向榮耀三十

在經歷 2020 年和 2021 年疫情牽制，原先國際藝術市場的競合態勢也將重新調整、洗牌，並在 2022 年下半年疫情後的新時代，逐漸展露市場全新面貌。畫廊協會在 2021 年積極聚集整合產業內外力量，2022 年 9 月張逸羣理事長更率領秘書處團隊前進韓國首爾進行招商及首屆 Frieze Seoul & KIAF 藝博會觀摩。2022 年是畫廊協會成立 30 週年之際，作為畫廊協會續航發展的全新起點，結合藏家的力量、APAGA 的力量、駐台外國機構的力量，以及協會長期累積的海外資源，疫情後匯聚能量蓄勢待發，將台灣視覺藝術產業以嶄新的姿態推向亞洲、歐美，甚至全球。與此同時，畫廊協會將藉 30 週年的機會，梳理自身的歷史脈絡和業務資料，整理編輯出版《傳承開今——The 30 Years of Taiwan Art Gallery Association》專書，並配合一系列線上畫廊週生日活動和國內外講座，推廣台灣畫廊業界及視覺藝術產業的耕耘成果，並對未來進行展望。

2023 整合世代願景，推動產業升級

第十五屆理監事是歷屆以來最多畫廊二代成員加入的團隊，在過往 5 年理監事中，具二代身分者平均為 10%，第十五屆理監事具二代身分的人數佔高達總數的 40%，平均年齡較第十四屆年輕了 8 歲，2022 年第十五屆理監事全員參與台北藝博，尤其具二代身分的理監事更是展現旺盛的企圖心。年輕成員的加入，為畫廊協會的運營與成長，帶來了新的理念和契機。在第一世代引領新的世代走過疫情考驗後，2023 年可以預見，兩個世代將在多方面業務上，更好地結合老

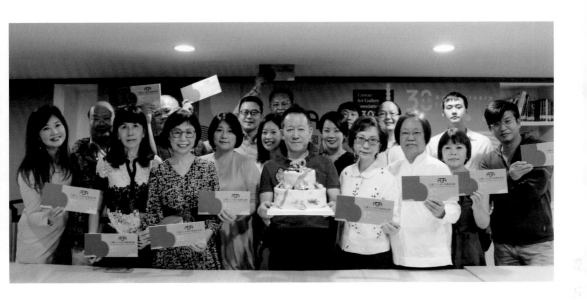

經驗與新觀點，而第一代也會在過程中，逐漸將畫廊協會的精神與願景傳遞給新的世代。

2023 年同時也是 ART TAIPEI 舉辦第 30 屆之際，延續 2022 年畫廊協會 30 週年的熱度，ART TAIPEI 的 30 歲生日也將有一系列特別規畫，並計畫邀請亞太畫廊聯盟 APAGA 成員於 ART TAIPEI 2023 設立 APAGA 特展，將 30 年台灣及亞太藝術產業的共同成就呈現於公眾。

我們深深祈願，在 2023 年及更遠的未來，將由新的世代繼續帶領畫廊協會及藝術產業的持續升級、創新，並與全球藝術經濟和市場同步脈動。

2022年6月8日，理監事為畫廊協會30週年慶生，期許藝術產業共同邁向下一個30年。

Epilogue

後記

打開畫協任意門　穿梭時空30載

　　2022年典藏今藝術6月號以中華民國畫廊協會30週年主視覺設計為封面，正式宣告中華民國畫廊協會滿30歲了。設計以年輪概念結合30週年意象，使用黑、紅色調，並再選用灰色凸顯視覺主體，最後點綴金色，彰顯30週年的不凡。視覺主題以年輪的層次堆疊來呈現30週年的「30」，同時透過層次堆疊來展現畫廊協會過往30年的足跡感。硬直與圓弧線條的分布展現「方、圓」，以此來象徵畫廊協會建立藝術市場秩序的「規、矩」，表現持續耕耘30年所孕育的內涵。

　　出版30週年專刊是一項高難度挑戰，在原本秘書處業務中的藝博會籌備、舉辦及會務工作繁雜忙碌之餘，仍心繫著撰寫進度。2022年台北國際藝術博覽會順利圓滿落幕之際，亦是此本畫廊協會30週年專刊截稿期限，為了呈現中華民國畫廊協會30年來的歷史，也想讓一般讀者能輕鬆理解一個為台灣藝術產業努力奮鬥不懈的民間團體發展過程，我們以「企業傳記」的形式規畫這本書，花了一年半的時間從2021年7月5日開始，先由秘書處內部完成資料提交，7月、8月陸續召開二次編輯會議，將訪談大綱定稿，也與藝術家雜誌社共商30週年專刊出版期程，其後就是專案經理康鴻志馬不停蹄地約訪、拍攝受訪者圖像與整理稿件的前期資料整備工作。由於畫廊協會歷經

四次的會所搬遷,內部資料全面數位化建置前的書面資料佚失不全,必須靠受訪者的訪談內容來與協會現存檔案交互印證。2022 年 3 月,我與康鴻志經理共同完成了 75 位受訪者的訪談任務,整理出分類稿件 53 篇,逐字稿件 45 篇,為第二階段的撰寫工作鋪墊基礎。

時序來到 2022 年 4 月底,在舉辦完 ART SOLO 2022 之後,我趕緊騰出手來跟媒體公關施建伍主任一起構思規畫專刊章節撰寫邏輯,全文分為五個章節:

第一章　萌生・傳承・創新:內容側重在回顧畫廊協會的誕生與考驗
第二章　茁壯・擴張・承擔:主要是闡述畫廊協會的角色與組織任務
第三章　藝術・產經・研究室:重點在聚焦台北藝術產經研究室成果
第四章　產業・能量・藝博會:整理盤點畫廊協會舉辦的藝術博覽會
第五章　永續・未來・進行式:描繪畫廊協會進行式與永續未來願景

這本書是採共筆方式完成,由施建伍主任先在康鴻志經理提供的稿件內容中爬梳建立章節大綱及方向,再交由我來擬定標題及撰寫文字內容,第三階段再由施建伍主任依照文字內容配圖,始完成初稿。為了正確書寫歷史,考據及挖掘原始資料的功夫必須做足,多少個夜

晚的挑燈夜戰與放棄休假加班振筆疾書，唯一的信念就是堅持將畫廊協會前人的奉獻、當下的奮進、未來的願景，點點滴滴忠實呈現。

30 週年專刊撰寫籌備過程中，獲得許多貴人的協助，感謝 75 位受訪者撥出寶貴時間為我們分享畫廊協會的成長點滴，感謝康鴻志經理、施建伍主任的共筆，感謝台北藝術產經研究室獨力撰寫第三章，感謝陳怡文總監協助第五章國際市場趨勢的補充撰寫，感謝編輯委員們及顧問提供編寫內容的指導，感謝張逸羣理事長與第十五屆理監事們一路支持 30 週年專刊的出版計畫，也謝謝畫廊協會使命必達的秘書處團隊，讓我從容無懼，勇向前行。

在一片藝術之林中，我見到了歷任理事長、秘書長、畫廊前輩們經年奮鬥建樹成果，有如蒼天巨木，令人肅然神往；當我翻查比對檔案資料，梳理畫廊協會大事紀錄，有如入林探索，雖偶有險阻，但每在荊棘之後，卻能領略花香果甜及沿途的旖旎風光。

謹以此書記載中華民國畫廊協會發展歷程的大事件與小故事，並誠心祝福畫廊協會 30 歲生日快樂！

中華民國畫廊協會秘書長　游文玫

謹識於 2022 年立冬鳳凰日

▌特別感謝 ▌

30 週年專刊編輯委員

張逸羣先生　傳承藝術中心

陳菁螢女士　尊彩藝術中心

張凱迪女士　阿波羅畫廊

陳仁壽先生　晴山藝術中心

陳錫文先生　雅逸藝術中心

王色瓊女士　琢璞藝術中心

蕭博中先生　索卡藝術

廖小玟女士　首都藝術中心

陸潔民先生　資深顧問

30 週年專刊編輯顧問

劉煥獻先生　東之畫廊

受訪者名錄（依姓名筆劃排序）

王玉齡女士　蔚龍藝術

王色瓊女士　琢璞藝術

王采玉女士　家畫廊

王雪沼女士　藝星藝術

王焜生先生　2015-2016 執行長

王瑞棋先生　也趣藝廊

石隆盛先生　第 3 任秘書長

朱庭逸女士　第 5 任秘書長

江學瀅女士　台師大美術系副教授

李宜洲先生　青雲畫廊

李敦朗先生　亞洲藝術中心

呂維琴女士　導覽老師

杜昭賢女士　加力畫廊

林怡華女士　第 6 任秘書長

林岱蔚先生　大未來林舍

林清汶先生　采泥藝術

邱彥廷先生　巴比頌畫廊

邱奕堅先生　1839 當代藝廊

卓來成先生　東門美術館

柯人鳳女士　產經研究室執行長

洪平濤先生　敦煌藝術中心

洪莉萍女士　敦煌畫廊

洪筱瑜女士　大河美術

施力仁先生	現代畫廊	許文智先生	藝境畫廊
徐政夫先生	觀想藝術中心	許伯琮先生	八大畫廊
陳文進先生	大墩文化中心主任	許淑華女士	臺北市議員
陳仁壽先生	晴山藝術中心	梁傳沛先生	導覽老師
陳世彬先生	德鴻畫廊	曾珮貞女士	第 4 任秘書長
陳菁螢女士	尊彩藝術中心	張孟起先生	高士畫廊
陳筱君女士	羲之堂	張雁如女士	名山藝術
陳雅玲女士	乙皮畫廊	張國祥先生	導覽老師
陳學聖先生	立法委員	張凱迪女士	阿波羅畫廊
陸潔民先生	第 2 任秘書長	張逸羣先生	傳承藝術中心
黃　河先生	雲河藝術	張學孔先生	新苑藝術
黃宗宏先生	帝門藝術中心	張瀞文女士	99 度藝術中心
黃其玫女士	Chi-Wen Gallery	張麗莉女士	臻品藝術中心
黃承志先生	長流畫廊	劉旭圃先生	朝代畫廊
黃國書先生	立法委員	劉忠河先生	朝代畫廊
黃富郁先生	大雋藝術	劉素玉女士	高士畫廊
黃慈美先生	形而上畫廊	劉煥獻先生	東之畫廊
游文玫女士	第 7 任秘書長	蔡其昌先生	立法院副院長
游仁翰先生	日升月鴻畫廊	蔡承佑先生	凡亞藝術空間

葉于正先生　新竹生活美學館館長

葉澤山先生　臺南市文化局長

廖小玫女士　首都藝術

鄭玠旻先生　旻谷藝術

鄭崇熹先生　台陽畫廊

鄭麗君女士　前文化部長

錢文雷先生　協民藝術

歐賢政先生　印象畫廊

賴志明先生　敦煌畫廊

賴興華先生　愛上藝廊

鍾經新女士　大象藝術空間館

戴可君女士　比劃比畫

蕭宗煌先生　文化部次長

蕭國棟先生　第 1 任秘書長

Appendix

附錄

▌中華民國畫廊協會理監事會／秘書長 名錄 ▌

第一屆

理事長

張金星（阿波羅）

副理事長

無

常務理事

李松峰（愛力根）
李敦朗（亞洲）
黃宗宏（帝門）
洪平濤（敦煌）

常務監事

賴宏田（雍雅堂）

理事

劉煥獻（東之）
吳峰彰（鴻展）
李亞俐（龍門）
吳世芬（甄雅堂）
歐賢政（印象）
施力仁（現代）
石淑平（清韻）
林天民（大未來）
黃承志（長流）
趙　琍（誠品）

監事

白省三（傳家）
辜俊誠（綺麗）
黃清泉（悠閒）
鄭俊德（哥德）

秘書長

蕭國棟

顧問

無

第二屆

理事長

李亞俐（龍門）

副理事長

無

常務理事

劉煥獻（東之）
張金星（阿波羅）
陳綾蕙（帝門）
鄭俊德（哥德）

常務監事

游耀銘（日升月鴻）

理事

李敦朗（亞洲）
歐賢政（印象）
張麗莉（臻品）
李松峰（愛力根）
耿桂英（大未來）
洪平濤（敦煌）
賴宏田（雍雅堂）
趙　琍（誠品）
黃承志（長流）
施力仁（現代）

監事

辜俊誠（綺麗）
張逸羣（傳承）
葉銘勳（飛元）
趙炎林（吉証）

秘書長

蕭國棟

顧問

無

第三屆

理事長

劉煥獻（東之）

副理事長

無

常務理事

李松峰（愛力根）
張麗莉（臻品）
歐賢政（印象）
黃承志（長流）

常務監事

葉倫炎（新屋）

理事

張金星（阿波羅）
陳綾蕙（帝門）
耿桂英（大未來）
賴宏田（雍雅堂）
張逸羣（傳承）
洪平濤（敦煌）
王賜勇（家）
蔡有仁（雅林）
劉忠河（朝代）
施力仁（現代）

監事

游浩丞（日升月鴻）
辜俊誠（元象）
陳仁壽（晴山）
蕭　耀（首都）

秘書長

蕭國棟

顧問

無

第四屆

理事長

洪平濤（敦煌）

副理事長

無

常務理事

蔡有仁（雅林）
蕭富元（索卡）
錢文雷（協民）
黃承志（長流）

常務監事

李亞俐（龍門）

理事

劉煥獻（東之）
鄭俊德（哥德）
黃　河（標竿）
賴宏田（雍雅堂）
劉忠河（朝代）
陳仁壽（晴山）
蕭　耀（首都）
李松峰（愛力根）
趙　琍（誠品）
徐政夫（觀想）

監事

張麗莉（臻品）
張逸羣（傳承）
林禮銓（奕源莊）
王賜勇（家）

秘書長

陸潔民

顧問

無

第五屆

理事長

黃承志（長流）

副理事長

李敦朗（亞洲）

常務理事

林天民（大未來）
歐賢政（印象）
趙　琍（誠品）

常務監事

蕭　耀（首都）

理事

游浩丞（日升月鴻）
錢文雷（協民）
張金星（阿波羅）
陳綾蕙（帝門）
蕭富元（索卡）
洪平濤（敦煌）
劉忠河（朝代）
張逸羣（傳承）
張麗莉（臻品）
徐政夫（觀想）

監事

劉煥獻（東之）
陳仁壽（晴山）
朱恬恬（雅逸）
黃　河（黃河）

秘書長

石隆盛

顧問

無

第六屆

理事長

劉煥獻（東之）

副理事長

徐政夫（觀想）

常務理事

黃承志（長流）
張逸羣（傳承）
錢文雷（協民）

常務監事

林禮銓（奕源莊）

理事

蕭　耀（首都）
洪平濤（敦煌藝術）
陳綾蕙（帝門）
劉忠河（朝代）
游浩丞（日升月鴻）
張學孔（新苑）
陳仁壽（晴山）
朱恬恬（雅逸）
黃　河（雲河）
蕭富元（索卡）

監事

黃東明（永和泰）
施力仁（現代）
吳青峯（第雅）
許東榮（八大）

秘書長

石隆盛

顧問

無

第十三屆

理事長

鍾經新（大象）

副理事長

張逸羣（傳承）

常務理事

蕭　耀（首都）
陳菁瑩（尊彩）
陳仁壽（晴山）

常務監事

李青雲（青雲）

理事

朱恬恬（雅逸）
廖苑如（秋刀魚）
王雪沼（藝星）
陳威霖（威廉）
錢文雷（協民）
洪莉萍（敦煌）
蔡承佑（凡亞）
王色瓊（琢璞）
徐之婷（名山）
王采玉（家）

監事

張凱廸（阿波羅）
陳錫文（土思）
許文智（藝境）
謝仲瑜（寄暢園）

秘書長

游文玫

顧問

陸潔民

第十四屆

理事長

鍾經新（大象）

副理事長

2019.1-3 陳菁瑩（尊彩）
2019.4-2020.12 張逸羣（傳承）

常務理事

廖小玟（首都）
陳仁壽（晴山）
錢文雷（協民）

常務監事

張凱廸（阿波羅）

理事

廖苑如（秋刀魚）
朱恬恬（雅逸）
王色瓊（琢璞）
王雪沼（藝星）
王采玉（家）
蔡承佑（凡亞）
許文智（藝境）
李青雲（青雲）
黃　河（雲河）
游仁翰（日升月鴻）

監事

陳昭賢（名冠）
李威震（日帝）
陳雅玲（乙皮心關係）

秘書長

游文玫

顧問

陸潔民、謝仲瑜

第十五屆

理事長

張逸羣（傳承）

副理事長

陳菁瑩（尊彩）

常務理事

張凱廸（阿波羅）
陳仁壽（晴山）
陳錫文（雅逸）

常務監事

廖小玟（首都）

理事

王色瓊（琢璞）
蕭博中（索卡）
李宜洲（青雲）
歐士華（印象）
王雪沼（藝星）
廖苑如（秋刀魚）
蔡承佑（凡亞）
李威震（日帝）
許文智（藝境）
黃富郁（大雋）

監事

張雁如（名山）
戴可君（比劃比畫）
陳如鈊（多納）
林美伸（333）

秘書長

游文玫

顧問

陸潔民

▌MIT「MADE IN TAIWAN 新人推薦特區」1-15 屆參展藝術家▐

時間	藝術家		時間	藝術家		時間	藝術家	
2008 第一屆 參展藝術家	朱芳毅 張恩慈 吳耿禎 黃沛瀅 何孟娟 賴易志 邱建仁 賴佩瑜		2013 第六屆 參展藝術家	吳權倫 黃琬玲 張永達 蔡士弘 張騰遠 謝怡如 黃于珊 謝牧岐		2018 第十一屆 參展藝術家	王博彥 陳漢聲 洪 瑄 范嘉恩 林羿綺 彭 宸 林義隆 魏 澤	
2009 第二屆 參展藝術家	李思慧 許聖泓 洪湘茹 劉文瑄 徐睿甫 黃薇珉 陶美羽 盧之筠		2014 第七屆 參展藝術家	丁柏晏 紀紐約 吳建興 游雯迪 林佳文 葉仁焜 林書楷 顏妤庭		2019 第十二屆 參展藝術家	李政勳 黃敏哲 陳肇彤 劉呈祥 張書毓 謝家瑜 黃士綸 藍仲軒	
2010 第三屆 參展藝術家	沈柏丞 陳依純 吳長蓉 徐薇蕙 林玉婷 張輝明 林岱璇 廖祈羽 周珠旺		2015 第八屆 參展藝術家	林昱均 黃可維 范思琪 黃柏勳 張徐展 曾建穎 陳佩歆 鍾和憲		2020 第十三屆 參展藝術家	邱杰森 曾慶強 林思瑩 歐立婷 洪譽豪 蔡士翔 陳庭榕 龔寶稜	
2011 第四屆 參展藝術家	丁建中 高雅婷 杜啟明 張 雍 林嘉貞 蒲帥成 席時斌 趙書榕		2016 第九屆 參展藝術家	吳芊頤 莊志維 吳育霈 黃志正 陳 云 黃舜廷 溫孟瑜 彭譯毅		2021 第十四屆 參展藝術家	李怡萱 蔡函庭 張乃仁 簡佑任 黃立穎 劉慧中 黃翰柏 蘇頤涵	
2012 第五屆 參展藝術家	周代焌 鄭亭亭 徐夢涵 游雅蘭 康雅筑 廖柏丞 黃致傑 戴翰泓		2017 第十屆 參展藝術家	吳家昀 裴 靈 徐叡平 鄭崇孝 張殷源 羅禾淋 劉芸怡 蘇煌盛		2022 第十五屆 參展藝術家	李宜亞 黃敬中 吳修銘 黃彥勳 邵士銘 黃婷毓 陳昱榮 魏維德	

▌原民新銳——歷屆藝術家年表▐

時間	藝術家	時間	藝術家	時間	藝術家
2020 原民新銳 參展藝術家	阮原閩 杜寒菘 宜德思・盧信	2021 原民新銳 參展藝術家	柯雅庭 蔣沛珊 潘 勁	2022 原民個展 參展藝術家	馬郁芳 高敏修

▌社團法人中華民國畫廊協會 1992 年至 2022 年大事紀▐

年度	日期	理監事屆數	重要事紀
1992	4月8日	籌備期	中華民國畫廊協會發起人暨第一次籌備會議
1992	4月18日	籌備期	公告招募會員
1992	4月28日	籌備期	中華民國畫廊協會第二次籌備會議
1992	5月18日	籌備期	中華民國畫廊協會第三次籌備會議
1992	6月8日	第一屆	中華民國畫廊協會成立
1992	6月8日	第一屆	首屆理事長張金星、秘書長蕭國棟
1992	9月16日	第一屆	第一次藝術品鑑定會議
1992	11月25日至29日	第一屆	1992中華民國畫廊博覽會
1993	9月	第一屆	《中華民國畫廊導覽手冊》創刊
1993	10月7日至11日	第一屆	1993中華民國畫廊博覽會
1993	11月18日至22日	第一屆	香港亞洲藝術博覽會——台灣館
1994	6月9日	第二屆	第二屆理事長李亞俐、秘書長蕭國棟
1994	6月至7月	第二屆	會所第一次搬遷
1994	8月24日至28日	第二屆	1994中華民國畫廊博覽會

相關內容

於福華飯店舉行，會議中決議推選籌備委員，並由帝門藝術中心林天民為籌備會主任委員，籌備期間聯絡地址台北市安和路二段70號帝門藝術中心。

中華民國畫廊協會於《大成報》刊登籌備公告招募會員。

於帝門藝術教育基金會舉行，會中審定會員名冊，確定成立大會日期及分工。

於帝門藝術教育基金會舉行，會中審定會員名冊、成立大會分工、成立大會邀請貴賓名單。

通過中華民國畫廊協會章程，內政部民國81年8月1日台（81）內社字第8187724號函，准予備查。

「中華民國畫廊協會」採會員制，以會員大會為最高權力機構，設置理事15人，監事5人，由會員選舉之，分別成立理事會與監事會，理事會設常務理事五人，由理事互選之，並由理事就常務理事中選舉一人為理事長，對內綜理督導會務，對外代表大會。理事長、理、監事均為無給職，任期二年。

共有52家團體創始會員，由帝門藝術無償提供台北市安和路二段70號2樓之1為本會登記地址，辦公會所設於台北市安和路二段70號2樓之3。

於台北福華飯店403會議室召開成立大會，由阿波羅畫廊張金星當選首屆理事長，蕭國棟擔任秘書長，任期自1992年6月至1994年6月。

依據成立大會手冊中記載《中華民國畫廊協會1992年度工作計畫書》，設立美術品真跡鑒定委員小組，以提供美術品真跡鑒定服務，召開第一次的藝術品鑑定會議。

第一屆中華民國畫廊博覽會於台北世貿中心一館舉辦，台灣參展畫廊為56家，參展1,500件作品，交易總金額5億元，門票收益100萬。時任行政院長郝柏村蒞臨觀展。召集人張金星，執行長李亞俐，副執行長李敦朗。

畫廊協會首次出版畫廊協會藝訊──《中華民國畫廊導覽手冊》，發行至1996年11月共27冊。

響應文建會藝術下鄉政策，第一次移師台中於台中世貿一、二館展覽，台灣參展畫廊為48家，五天人潮5萬，門票收入50萬，並舉辦「法鼓山當代義賣會」，為中部難得之具國際水準美術活動，文建會首次列指導單位。召集人張金星，執行長李亞俐，副執行長李敦朗。

由畫廊協會國際事務組召集七家畫廊參與香港會議展覽中心之「香港亞洲藝術博覽會──台灣館」，並舉辦台灣藝術發展之座談及演講，將台灣美術運動推向國際舞台。

於台北福華飯店召開第二屆第一次會員大會，由龍門畫廊李亞俐當選第二屆理事長，蕭國棟擔任秘書長，任期自1994年6月至1996年6月。

承租會所於台北市安和路一段33號7樓。

於台北世貿中心一館A區舉行，首次設定大會主題「台北人愛漂亮」，台灣參展畫廊為55家。現場邀請國際人士參與，以及展示參展海外畫家僑居地分布圖，並首度企畫「海外畫家主題館──海外畫家愛台北特展」以整合海內外藝術資源，為藝博會國際化轉型做準備。召集人張金星，執行長李亞俐，副執行長劉煥獻，籌備委員均由理監事分工擔任執行。

年度	日期	理監事屆數	重要事紀
1994	9月1日	第二屆	成立「藝術品協尋小組」
1995	4月	第二屆	奇妙的抽象藝術展
1995	5月	第二屆	藏寶圖！──畫廊私房作品串連大展
1995	10月16日 至11月14日	第二屆	藝術產業的躍昇、轉化及經營研習營
1995	11月18日至22日	第二屆	TAF'95台北國際藝術博覽會（Taipei Art Fair）
1996	6月3日	第三屆	第三屆理事長劉煥獻、秘書長蕭國棟
1996	11月20日至24日	第三屆	TAF'96台北國際藝術博覽會
1997	5月2日至6月16日	第三屆	「1997藝術產業及藝術品經營」系列演講
1997	6月12日至17日	第三屆	第一屆美到台南'97畫廊典藏展
1997	11月20日至24日	第三屆	TAF'97台北國際藝術博覽會

相關內容

截至1994年8月畫廊協會陸續收到28件藝術品失竊案，因此協會決定成立「藝術品協尋小組」，由協會監事吉證畫廊負責人趙上證擔任小組召集人，將以廣告方式在《畫廊導覽手冊》刊物上昭告同業與收藏家失竊藝術品的訊息。

由畫廊協會李亞俐理事長企畫，於台北、台中、台南、高雄、花蓮等15家畫廊同步舉辦「奇妙的抽象藝術展」。

於台北、桃園、台中、台南、高雄等20家畫廊共同舉辦「藏寶圖！——畫廊私房作品串連大展」。

於台灣繪畫欣賞交流協會舉辦「藝術產業的躍昇、轉化及經營研習營」。課程主持陳朝興，中華民國繪畫欣賞協會協辦。

更名為「TAF台北國際藝術博覽會」，於台北世貿中心一館A區舉行「第一屆台北國際藝術博覽會（TAF'95）」，從台灣區域性活動，首次跨足國際藝術市場，並兼具有觀摩性質及互相交流的良好契機。第一次加入國際畫廊參展，台灣參展畫廊為62家、國際參展畫廊為17家，分別來自英國、法國、美國、日本、義大利、香港、新加坡及澳洲等地，展期吸引七萬八千人次參觀人潮，成交額新台幣八千萬元。

於台北福華飯店403會議室召開第二屆第二次會員大會，由東之畫廊劉煥獻當選第三屆理事長，蕭國棟擔任秘書長，任期自1996年6月至1998年6月。

於台北世貿中心一館舉行「第二屆台北國際藝術博覽會（TAF'96）」，以「藝術四方、四方藝術」為展覽訴求主題，藉以達到國際化之目的。台灣參展畫廊51家，國際畫廊22家（10個國家）。新加坡貿易發展局以國家補助40%方式，支持新加坡6家畫廊來台參展並設「新加坡主題館」。臺北市政府首次出力協辦，為官方與民間合作踏出第一步。展期吸引超過9萬人次參觀（開放免費參觀），成交額新台幣一億二千萬元。韓國漢城博覽會因故順延至1997年舉行，香港亞洲藝術博覽會1996年不續辦，讓台灣本屆的台北國際藝術博覽會成為1996年唯一亞洲舉辦的國際藝術博覽會。

由文建會主辦，畫廊協會承辦，於師大綜合大樓舉辦之「1997藝術產業及藝術品經營」系列演講，係延續1995年畫廊協會辦理之「藝術產業的躍昇、轉化及經營研習營」研習營，並擴大內容介紹藝術產業之經營。

獲臺南市長施治明支持，首度於新光三越台南店13樓文化會館展出，由雅林藝術負責人蔡有仁擔任執行長，展覽著重本土前輩畫家及部分國際大師作品，共有16家台灣畫廊參與。

1997年雖然因為受到亞洲金融風暴影響，在亞洲各國的藝術博覽會紛紛停辦的情況下，第三任理事長劉煥獻帶領協會堅持舉辦台北國際藝術博覽會，以「藝術版圖擴大」為主題，於台北世貿中心一館B區舉辦「第三屆台北國際藝術博覽會（TAF'97）」。總召集人兼執行長劉煥獻，副執行長張麗莉、歐賢政。台灣參展畫廊37家，國際畫廊8家，參觀人數約7萬人。爭取新光三越百貨公司信義店協辦，於10月25日至11月20日在香堤大道，邀請國際三對藝術夫妻檔（德國、荷蘭、秘魯、韓國及台灣的三隊石雕家），舉行為期一個月的「國際石雕之侶戶外創作營」。

年度	日期	理監事屆數	重要事紀
1998	6月26日	第四屆	第四屆理事長洪平濤、秘書長陸潔民
1998	6月4日至11日	第四屆	第二屆美到臺南'98畫廊典藏展
1998	11月19日至23日	第四屆	TAF'98台北國際藝術博覽會
1999	8月	第四屆	《1999畫廊年鑑》出版
1999	9月15日至19日	第四屆	組團參加北京「中國藝術博覽會」
1999	11月23日至26日	第四屆	組團參加99上海藝術博覽會
1999	12月16日至20日	第四屆	TAF'99台北國際藝術博覽會
1999	12月19日	第四屆	舉辦九二一義拍會
2000	5月26日至6月4日	第四屆	2000新竹藝術博覽會
2000	12月14日至18日	第四屆	TAF2000台北國際藝術博覽會會
2001	1月14日	第五屆	第五屆理事長黃承志、副理事長李敦朗、秘書長石隆盛
2001	3月15日	第五屆	出版《藝術行過台北》
2001	7月27日	第五屆	視覺藝術產業座談會

相關內容

於台北福華飯店405會議室召開第三屆第二次會員大會,由敦煌藝術中心洪平濤當選第四屆理事長,陸潔民擔任秘書長,任期自1998年6月至2000年12月。

以中國意象為主題,獲臺南市長張燦鍙支持,由雅林藝術負責人蔡有仁擔任執行長,於遠東百貨台南公園店展出,共有22家台灣畫廊參與。

以「台北就位/東西文化交會」為展覽訴求主題,於台北世貿中心一館舉行「第四屆台北國際藝術博覽會(TAF'98)」,台灣參展畫廊39家,國際畫廊10家,參觀人數約7萬人。時任臺北市長陳水扁、白嘉莉出席開幕式。首度邀請西方超現實主義大師馬塔(Matta)與日本前衛藝術家草間彌生(Yayoi Kusama)親臨會場。

受到國家文化藝術基金會贊助發行《1999畫廊年鑑》,以中英文對照的方式,將全台灣北、中、南、東各地的文化中心及私人藝術產業資料做系統化的整理編輯。

1999年首度率畫廊協會成員參加北京藝術博覽會,於北京藝博會設台灣館。

在上海國際展覽中心舉行,並設立台灣專區。

以「跨世紀‧新映象」為展覽訴求主題,首次於台北世貿中心二館舉行「第五屆台北國際藝術博覽會(TAF'99)」,台灣參展畫廊39家,國際畫廊4家,參觀人數約5萬人。大會邀請秘魯抽象表現主義大師吉茲羅(Szyszlo)蒞臨會場,同時也安排創作版畫多年旅居日本的翁倩玉舉辦個展。本屆台北藝博與北美館合力展出「第九屆國際版畫及素描雙年展」,並由宏碁數位藝術中心/交大虛擬設計研究中心策畫展出電腦數位藝術。

台北國際藝術博覽會在九二一大地震國殤中依舊堅持舉辦,為協助「921震災」,號召藝術圈捐贈藝品,特舉辦義拍會,共募得新台幣七百多萬元,悉數捐給慈濟功德會運用。

畫廊協會第一次到新竹辦藝術博覽會,並與新竹市政府、科學園區管理局合辦,於新竹市體育館舉行,共計24家畫廊參展,展出近千件國內外藝術家作品,時任新竹市長蔡仁堅出席開幕。

以「科技島嶼 文藝復興」為展覽訴求主題,於台北世貿中心二館舉行,台灣參展家畫廊35家,參觀人數約6.5萬人。為開發藝術新人口,採行與台新、富邦、世華、大安等銀行及誠品等機構換票措施。場外展區延伸至敦南誠品、紐約‧紐約展覽購物中心。

於芭蕉元素召開第四屆第二次會員大會,由長流畫廊黃承志當選畫廊協會第五屆理事長、亞洲藝術中心李敦朗擔任副理事長、秘書長為石隆盛,任期自2001年1月至2002年12月。畫廊協會理事長原定交接為6月8日,但6月8日上任後馬上要面對10月的台北國際藝術博覽會,銜接時程緊湊,因此於2000年改為12月31日卸任交棒。

受文化局委託著作《藝術行過台北》,共記錄過去藝術家的足跡約50處,包括前輩藝術家倪蔣懷、廖繼春、李梅樹、楊三郎、林玉山、陳慧坤、溥心畬、張大千、于右任等的居所、畫室。

首次官方主辦,由臺北市文化局長龍應台主持,邀請畫廊協會及業界代表針對視覺藝術產業在城市文化發展之策略地位等議題進行討論。

年度	日期	理監事屆數	重要事紀
2001	11月8日至12日	第五屆	TAF2001台北國際藝術博覽會
2002	6月	第五屆	創意藝術產業先期規畫研究——視覺藝術
2002	4月至5月	第五屆	會所第二次搬遷
2002	10月10日至12日	第五屆	高階專業畫廊經理人研習課程
2002	11月2日至10日	第五屆	2002高雄藝術博覽會
2002	11月30日	第六屆	《風聞與迷戀的開始：城市藝術旅遊書》出版
2003	1月20日	第六屆	第六屆理事長劉煥獻、副理事長徐政夫、秘書長石隆盛
2003	4月	第六屆	辦理「我國視覺藝術產業涉及之現行法令研究分析暨振興方案之行政措施評估建議」
2003	6月	第六屆	辦理「九十二年度視覺藝術產業現況調查計畫」
2003	6月24日至29日	第六屆	組團參加「韓國國際藝術博覽會」
2003	11月1日至16日	第六屆	畫廊串門 逛！逛！逛！
2004	3月5日至14日	第六屆	TAF2004台北國際藝術博覽會

相關內容

以「十分蟯嬌」為主題,探尋台灣多元文化的藝術風貌,同時規畫多項影響台灣藝術風潮的主題特展。於台北世貿中心二館舉行,台灣參展畫廊24家,國際畫廊4家,參觀人數約6.2萬人。

文建會委託辦理「創意藝術產業先期規畫研究——視覺藝術」。

會所遷至文建會提供之台北市八德路一段1號華山1914文化創意產業園。

由文建會贊助,於台北福華飯店舉辦「高階專業畫廊經理人研習課程」。聘請紐約大學講師Leslie lund、Anee M.Contract來台,針對畫廊管理、合約概念、市場行銷、藝術保險、著作權、文物辦識、資產鑑定、相關法規,提供紐約經驗。

藝術博覽會第一次移師高雄,於高雄工商展覽中心舉行,標榜「台北經驗、高雄創意、南北較勁」,以「產、官、學」合作模式,結合高雄市政府、高雄市立美術館、北中南替代空間、畫廊等共同舉辦,台灣參展畫廊28家。

將1999年出版的《畫廊年鑑》重新校正更新,正逢國民旅遊風行,以一日遊為設計藝術旅程,內容包括台北、台中、台南、高雄城市藝術旅遊15條路線、全省畫廊索引,以及台灣畫廊簡史。

於台北華山藝文特區召開第五屆第二次會員大會,由東之畫廊劉煥獻當選畫廊協會第六屆理事長,副理事長由觀想藝術中心徐政夫擔任,秘書長為石隆盛,任期自2003年1月至2004年12月。

文建會委託辦理「我國視覺藝術產業涉及之現行法令研究分析暨振興方案之行政措施評估建議」。本計畫之研究目的是針對視覺藝術產業涉及之現行法令進行調查研究和分析,提出具體可行之視覺藝術產業振興方案,以及法規整併或修訂之建議。

受文建會委託辦理台灣第一次進行的「視覺藝術產業調查」,本計畫有二大目標:「建立視覺藝術產業結叢與範疇」、「建立視覺藝術產業產值調查模組」,同時進行「視覺藝術產業現況、產能、產值之調查」,以供政策施行之參考。

畫廊協會受到韓國國際藝術博覽會(簡稱KIAF,Korea International Art Fair)邀約,在文建會支持贊助下,不畏SARS疫情,籌組代表團前往參展,由東之等十三家畫廊組成的代表團,計500餘件作品,文建會並指派張書豹科長隨團赴韓國進行交流。

遭逢SARS疫情,為鼓勵民眾出門看展,台北市阿波羅大廈內12家畫廊聯合展出,舉辦「藝術風華 畫廊串門 逛!逛!逛!」

2003年台灣遭逢SARS疫情及華山文化園區整修,藝博會延至2004年3月舉辦,「TAF2004『藝術開門』台北國際藝術博覽會」首度移至華山文化園區舉行,國內參展畫廊28家,參觀人數約1.5萬人。首次規畫年度藝術家,本屆介紹李小鏡最新的數位藝術創作,作品全部被收藏。年度特展是由胡永芬策畫的「品牌時代・台灣精品」介紹作品廣為國外收藏家喜愛的台灣當代藝術家作品。主辦單位:社團法人中華民國畫廊協會。指導單位:文建會

年度	日期	理監事屆數	重要事紀
2004	6月	第六屆	2004年度會員國際考察團（瑞士、巴黎）
2005	1月12日	第七屆	第七屆理事長徐政夫、副理事長蕭耀、秘書長石隆盛
2005	1月	第七屆	開始發行「畫廊協會電子報」
2005	4月8日至12日	第七屆	ART TAIPEI 2005台北國際藝術博覽會
2005	10月21日至30日	第七屆	2005年度會員國際考察團（倫敦、科隆）
2006	5月2日至3日	第七屆	第一屆「亞洲藝術產經·台北論壇」
2006	5月5日至9日	第七屆	ART TAIPEI 2006台北國際藝術博覽會
2006	8月至10月	第七屆	富邦理財專員藝術投資課程
2006	12月	第七屆	《2005年視覺藝術市場現況調查報告》出版
2006	11月28日	第八屆	第八屆理事長蕭耀、副理事長黃河、秘書長曾珮貞
2007	5月22日至23日	第八屆	第二屆「亞洲藝術產經·台北論壇」

相關內容

參訪瑞士Art Basel與巴黎FIAC。

於觀想藝術中心召開第六屆第二次會員大會，由觀想藝術中心徐政夫當選畫廊協會第七屆理事長，副理事長由首都藝術中心蕭耀擔任，秘書長為石隆盛，任期自2005年1月至2006年12月。

每週二發行「畫廊協會電子報」，介紹全球藝術市場的最新資訊，文章被兩岸藝術媒體多方轉載，是當年兩岸關注全球藝術市場的重要刊物。

「TAF台北國際藝術博覽會」轉型以當代藝術為主，更名為「ART TAIPEI台北國際藝術博覽會」，並首次在台北世貿中心三館舉辦，台灣參展單位包括畫廊及藝文空間共48家，國際畫廊6家，參觀人數約3萬人。
文建會首度正式與畫廊協會共同主辦台北國際藝術博覽會，文建會並啟動「青年藝術家購藏計畫」開始在Art Taipei 進行購藏選件。年度藝術家：小澤剛（日本）的行為觀念攝影作品──「蔬菜武器」，並在台灣創作二件作品。

參訪包括Frieze、Art Cologne、art.fair. Cologne、DIVA Cologne 等七個藝博會，一窺歐洲藝術新潮流。文建會並贊助參加德國科隆（DIVA） Diva-Digital & Video Art Fair數位及媒體藝術博覽會。

香港亞洲藝術文獻庫受邀參加2006年台北國際藝術博覽會，除設攤位介紹該單位的工作內容並進行資料收集（臺北掃描計畫）之外，也與畫廊協會在交通部運輸研究所大樓國際會議廳，合辦「第一屆亞洲藝術產經‧臺北論壇」。就歐美觀點、亞洲情報及華人市場三項主要議題研討，分享亞洲藝術市場的最新發展面貌與趨勢。

舉辦2006 台北國際藝術博覽會於華山文化園區，台灣參展畫廊68家，國際畫廊26家，參觀人數約6萬人。年度藝術家澳洲藝術家Patricia Piccinini。設立「電子藝術展區」是亞洲地區藝術博覽會創舉。

邀請藝術界知名專業人士擔任講師，開立23堂藝術投資課程。

受文建會支持，延續2003年視覺藝術產業調查基底，2005年調查集中於畫廊業和拍賣業的調查研究。

於亞太會館召開第八屆第一次會員大會，由首都藝術中心蕭耀當選畫廊協會第八屆理事長，雲河藝術中心黃河擔任副理事長，秘書長為曾珮貞，任期自2007年1月至2008年12月。

於臺北市立美術館視聽室舉行，以「全球化藝術市場下的藝術行銷」、「藝術投資的理論分析及應用」、「華人市場分析與市場研究方法」、「韓國藝術市場分析」、「當代藝壇與亞洲藝術市場」、「華人拍賣市場的演變和趨勢」等為講題，剖析全球化亞洲藝術市場的現況與未來趨勢、投資機會與風險，共進行6場講座及2場焦點座談。

年度	日期	理監事屆數	重要事紀
2007	5月25日至29日	第八屆	ART TAIPEI 2007台北國際藝術博覽會
2007	9月1日至30日	第八屆	聯合畫作義賣展暨抗癌慈善拍賣晚會
2007	11月15日至19日	第八屆	組團參加「上海藝術博覽會」
2008	1月14日	第八屆	組團參訪「日本Agnus飯店型藝博」
2008	3月至10月	第八屆	藝術投資講座
2008	3月28日	第八屆	開發第一代自有展板
2008	4月	第八屆	發行《畫廊導覽》Gallery Guide
2008	7月25日至26日	第八屆	組團共同參與「日本大阪藝博會」Art Osaka
2008	8月	第八屆	承租協會自用倉庫
2008	8月26日至27日	第八屆	第三屆 亞洲藝術產經 · 台北論壇
2008	8月29日至9月2日	第八屆	ART TAIPEI 2008台北國際藝術博覽會
2008	12月25日	第九屆	第九屆理事長王賜勇、副理事長張學孔、秘書長曾珮貞
2009	6月9日至19日	第九屆	2009 Art Basel and Venice Biennale藝文之旅

相關內容

「2007台北國際藝術博覽會──藝術與文學」於台北世貿二館舉辦，台灣參展畫廊50家，國際畫廊17家，參觀人數約5萬人。年度藝術家為大陸藝術家葉放。總共規畫六大展區，展區從華納威秀影城中庭「戶外裝置藝術展區──超級平台Outra Fair」延伸至世貿二館「經典展區」、「當代展區」、「電子錄像區」、「藝術出版展區」。

台灣癌症基金會、中華民國畫廊協會、日月光國際家飾館共同主辦「聯合畫作義賣展暨抗癌慈善拍賣晚會」，共18家台灣畫廊於日月光國際家飾館展出，並於9月12日假日月光國際家飾館中庭舉行抗癌慈善拍賣晚會。

畫廊協會主持「海外共同參訪計畫」，共同參展上海藝術博覽會。

畫廊協主持「海外共同參訪計畫」，共同參訪日本Agnus飯店型藝博。

畫廊協會與典藏創意空間合作，藝術投資講座初階課程 3月至5月；藝術投資講座中階課程6月至10月

ART TAIPEI 2007 （含）以前均與文建會（文化部前身）借用木製展覽板搭設會場（展板高度3米），2008年畫廊協會自行開發生產屬於自有的硬體第一代木製展覽板1,000片（展板高度3.6米），供畫廊協會自辦藝博會使用。

《畫廊導覽》改版後復刊，以DM的方式，提供給畫廊協會的會員發布畫廊的展覽訊息管道，出刊期間將為3個月一次，Gallery Guide 2008創刊號4-6月。

畫廊協會主持「海外共同參訪計畫」，共同參與Art Osaka日本大阪藝博會。

開始承租協會自用倉庫，存放協會自有設備

於臺北市立美術館視聽室舉行，分別以國際觀點、亞洲情報、華人市場、焦點台灣座談四部份，評析、預測亞洲藝術市場最新發展面貌和趨勢，共進行7場講座及2場焦點座談。

舉辦「2008台北國際藝術博覽會」於台北世貿一館，中華民國對外貿易發展協會首次擔任共同主辦單位。台灣參展畫廊63家，國際畫廊48家，參觀人數約7.2萬人，時任副總統蕭萬長蒞臨觀展。年度主題──藝術與科技──遊，由來自台灣、美國、韓國、肯亞、德國、澳洲等六個國家六位重量級新媒體藝術家作品，表達出對於展覽主題的呼應。2007年台北國際藝術博覽會中的「超級平台計畫」成功地將一線級青年藝術家推上主流藝術市場，促成2008年文建會首次設置「MIT台灣製造──新人推薦特區」於ART TAIPEI展出。
2008台北國際藝術博覽會並榮獲經濟部頒發台灣會展躍升獎「躍升展覽獎──國內」。

於文化大學推廣教育部（建國本部）頂級教室904召開第九屆第一次會員大會，由家畫廊王賜勇當選畫廊協會第九屆理事長，副理事長由新苑藝術中心張學孔擔任，秘書長為曾珮貞，任期自2009年1月至2010年12月。

畫廊協會舉辦旅遊團前往參訪第四十屆Art Basel及第五十三屆威尼斯雙年展。

年度	日期	理監事屆數	重要事紀
2009	6月17日	第九屆	更名為「社團法人中華民國畫廊協會」
2009	7月15日	第九屆	成立「中華民國畫廊協會──視覺藝術產業促進會」
2009	8月28日至9月1日	第九屆	ART TAIPEI 2009台北國際藝術博覽會
2009	8月29日至30日	第九屆	第四屆 亞洲藝術產經・台北論壇
2009	9月5日至6日	第九屆	「當我們同在一起」聯合賑災計畫
2009	9月24日	第九屆	會所第三次搬遷
2010	5月10日至17日	第九屆	TAGA藝術行政實務班
2010	6月1日	第九屆	台北藝術產經研究室成立
2010	8月1日至15日	第九屆	2010 TAGA ART TALK藝術投資講座
2010	8月20日至24日	第九屆	ART TAIPEI 2010台北國際藝術博覽會
2010	8月21日至23日	第九屆	2010 臺北藝術論壇
2010	12月15日	第十屆	第十屆理事長張學孔、副理事長卓來成、秘書長朱庭逸
2011	2月	第十屆	發行「台北藝術論壇電子報」

相關內容

「中華民國畫廊協會」從1992年成立17年後，於2009年6月17日登記於台灣台北地方法院法人登記簿，正式更名為「社團法人中華民國畫廊協會」，並且定調為公益、非營利的永續性社團組織。

有鑒於政府對於視覺藝術產業的預算愈形縮減，藝術產業沒有真正產值，無法取得長期穩定的合理產業發展空間，由第九屆理事長王賜勇召集組成「中華民國畫廊協會——視覺藝術產業促進會」。任務包括：
1. 爭取畫廊產業之公部門預算
2. 開發及促成會員國際交流機會
3. 爭取台北藝術園區——建國啤酒廠
4. 藝術產業化必須要先克服稅法上的矛盾
5. 遏止偽畫銷售，健全藝術市場

於台北世貿一館舉行，台灣參展畫廊41家，國際畫廊37家，參觀人數約5萬人。展會聚焦於「美學與環境」，透過人與環境的互動，探討其對人們美學思維與藝術感受的影響，首次邀請台北當代藝術館共同合作策展。首創「藝術開門」專案，提供新入門藏家可負擔的作品。

「第四屆亞洲藝術產經・台北論壇」（Asian Art Economy Forum in Taipei）於台北國際會議中心101會議室舉行，分為國際觀點、亞洲情報、華人市場、焦點臺灣座談等四部份，總計規畫6場專題演講、2場主題座談。

舉辦「當我們同在一起」聯合賑災，善款捐贈八八風災受災戶，共募得現金：2,731,400元。

遷入中山北路自購新會所，會址設於台北市中山區中山北路三段27號7樓之6。

TAGA藝術行政實務班——畫廊從業人員人才培育課程，對於有志從事畫廊產業之人士，提供結合理論與實務之專業進修課程。

基於國內畫廊產業發展與相關政策推動之需求，成立「台北藝術產經研究室」，負責產業環境與趨勢研究、以及數據調查分析，並逐步發展成畫廊產業的智庫。其所主導的「台北藝術論壇」是少數兼顧學術與市場的國際型藝術研討會。

2010年推廣主題為「藝術開門 Affordable Art」，8月1日高雄場於高美館舉行，8月8日台中場於國美館舉行，8月15日台南場於台南誠品舉行。

於台北世貿中心一館舉辦，台灣參展畫廊57家，國際畫廊53家，參觀人數約4萬人，締造5億5千萬成交額。時任副總統蕭萬長、文建會主委盛治仁出席開幕式。

第五屆「亞洲藝術產經——台北論壇」更名為「台北藝術論壇」。以「藝術瞭望」與「創意經營」兩大主軸，於台北國際會議中心102室舉行，主要藝提包括：「藝術瞭望 全球社會下的台灣當代藝術」、「藝術瞭望 藝術與科技・亞洲藝術新浪潮」、「創意經營 新時代畫廊的經營變革」、「創意經營 亞洲當代藝術收藏」。

於亞太會館召開第十屆第一次會員大會，由新苑畫廊張學孔當選畫廊協會第十屆理事長，副理事長由東門美術館卓來成擔任，秘書長為朱庭逸，任期自2011年1月至2012年12月。

原本2005年1月發行的「畫廊協會電子報」，更名為「台北藝術論壇電子報」後復刊。

年度	日期	理監事屆數	重要事紀
2011	7月11日至13日	第十屆	2011畫廊經理人課程
2011	8月23日	第十屆	「文化部藝術司視覺藝術新增科名及職掌」諮詢會議，通過設置「視覺藝術發展科」
2011	8月26日至29日	第十屆	ART TAIPEI 2011台北國際藝術博覽會
2011	8月27至29日	第十屆	2011臺北藝術論壇
2011	10月30日	第十屆	《2010年視覺藝術產業現況調查研究報告》出版
2011	10月31日	第十屆	《台灣畫廊產業發展口述歷史採集計畫第一期成果報告》出版
2011	11月	第十屆	《我國藝術品移轉稅制與視覺藝術產業國際競爭力之關係及比較研究》出版
2012	1月6日至8日	第十屆	2012府城藝術博覽會
2012	2月	第十屆	建置「視覺藝術行動裝置（app）行銷平台與觀眾行為分析系統」
2012	4月	第十屆	藝術品稅制檢討——分區座談會

相關內容

加強畫廊經理人所需的專業知能，提供進階實務訓練，2011畫廊經理人課程於北投太平洋北投溫泉會館辦理，為全國唯一畫廊經理人教育課程。

畫廊協會與視盟共同在該諮詢會議上提出由台北藝術產經研究室研擬的版本，獲得出席委員一致支持，通過文化部藝術發展司組織編制中增設推動藝術產業發展的「視覺藝術發展科」。

於台北世貿中心一館舉行ART TAIPEI 2011台北國際藝術博覽會，台灣參展畫廊58家，國際畫廊66家，124家頂尖畫廊齊聚為18年來規模最大，國際畫廊參展數首度逾半，參觀人數約4.5萬人。「One Love , One Art」藝術之愛為此次博覽會之精神核心，並以平民收藏為宣傳推廣訴求，三分之二以上的畫廊均有極高成交率。此屆大舉邀請海外藏家約200人次來台，並於圓山大飯店舉行晚宴。2011台北國際藝術博覽會並榮獲經濟部頒發台灣會展躍升獎「躍升展覽獎」。

以「藝術瞭望×創意經營」為主題，分為「新媒體藝術保存之重要性與挑戰」、「全球當代藝術市場下的新媒體藝術」、「亞洲當代新媒體藝術收藏」、「新媒體開啟藝術閱聽眾2.0時代」、「Poverty in the New Media Art:A New Perspective」等場次，聚焦於新媒體的創作、保存與市場的專題討論。

受文建會補助進行「2010年視覺藝術產業現況調查」，是台灣視覺藝術產業第一次全面進行產業結構的檢視與討論。

「台灣畫廊產業發展口述歷史採集計畫」是「台灣畫廊檔案室」系列計畫之一，屬於中華民國畫廊協會常態性的研究計畫，由協會附設之台北藝術產經研究室執行。8月完成第一期「台灣畫廊產業發展口述歷史採集計畫」，10月出版《台灣畫廊產業發展口述歷史採集計畫第一期成果報告》，紀錄台灣畫廊業40年來的發展歷程，並為畫廊基本資料、歷年展覽、文宣和出版品、展覽活動圖片及其他史料和文獻留下紀錄。

10月完成臺北市文化局補助進行「藝術品移轉稅制與視覺藝術產業國際競爭力之關係與比較研究」，並於11月出版，期望政府能善用租稅優惠條款，提升台灣之文化藝術。

於台南大億麗緻酒店舉辦首屆府城藝術博覽會，首次於台南舉辦飯店型博覽會，全台灣北、中、南共39家畫廊聚氣，也有3家日本畫廊聞風主動投件共襄盛舉，獲致參展畫廊、台南市政府及觀眾極佳滿意度及回響。

開始建置文建會補助之「視覺藝術行動裝置（app）行銷平台與觀眾行為分析系統」

舉辦「藝術品稅制檢討──分區座談會」，4月6日於高雄琢璞藝術中心、4月13日於台中大象藝術空間館、4月20日於台南東門美術館。

年度	日期	理監事屆數	重要事紀
2012	6月8日	第十屆	中華民國畫廊協會二十週年
2012	11月	第十屆	第一屆二岸藝術市場趨勢論壇
2012	11月9日至12日	第十屆	ART TAIPEI 2012台北國際藝術博覽會
2012	11月10日至12日	第十屆	2012 臺北藝術論壇
2012	12月20日	第十屆	《台灣畫廊產業發展口述歷史採集計畫第二期成果報告》出版
2012	12月28日	第十一屆	第十一屆理事長張逸羣、副理事長錢文雷、秘書長林怡華
2013	3月23日至25日	第十一屆	2013 ART TAINAN台南藝術博覽會
2013	4月30日	第十一屆	《我國藝術市場稅制檢討與效益分析研究》出版
2013	6月8日至16日	第十一屆	2013畫廊週
2013	7月12日至15日	第十一屆	首屆ART TAICHUNG台中藝術博覽會

相關內容

中華民國畫廊協會二十週年慶祝系列活動：
- 6月出版《20週年Gallery Guide專刊》
- 6月8日於台北福華大飯店宴會廳舉辦中華民國畫廊協會二十週年晚宴，並頒發終身成就獎、資深畫廊獎與資深優秀經理人獎。
- 6月9日至15日串聯全台60間畫廊、鳳甲美術館、誠品書店、典藏咖啡、藝術家出版公司，首度舉辦「藝術看一夏！2012畫廊週」，特別規畫「畫廊夜未眠」及「畫廊週特別企畫」。

台北藝術產經研究室與北京中央美院藝術市場研究分析中心合作，舉辦「二岸藝術市場趨勢論壇」，本論壇規畫之目的在於建構一個平臺，提供二岸主管藝術市場的部門主管、從業人員相互交流溝通的管道。

於台北世貿中心一館舉行，台灣參展畫廊70家，國際畫廊80家，參觀人數約4.5萬人，首任文化部長龍應台出席開幕式。2012年展區擴大延伸世貿一館三個展區，以「Made By Art」為思考主軸，環繞「亞洲風格」之概念。臺北市政府首次與文化部、社團法人中華民國畫廊協會、中華民國對外貿易發展協會共同擔任主辦單位。

以「亞洲氣象」為主題，於台北世貿一館第五會議室舉行，分為「亞洲縱貫線」、「市場報告」、「藝術瞭望&創意經營：藝術與行動通訊裝置中的新媒體」、「收藏亞洲」等場次。

10月完成第二期「台灣畫廊產業發展口述歷史採集計畫」，12月出版《台灣畫廊產業發展口述歷史採集計畫第二期成果報告》，收錄23篇訪談，包括成立超過五十年、四十年、三十年的畫廊，進入不同世代畫廊經營者的視野、了解他們如何面對相異其趣的藝術環境與經濟環境。

畫廊協會召開第十一屆第一次會員大會，由傳承藝術中心張逸羣當選畫廊協會第十一屆理事長，協民藝術中心錢文雷擔任副理事長，秘書長為林怡華，任期自2013年1月至2014年12月。

「府城藝術博覽會」2013年更名為「台南藝術博覽會」，推出「春趣台南 Art For Fun」的概念，於台南大億麗緻酒店8、9樓舉辦。參展畫廊45間、超過200名藝術家、1500件藝術精品參展，參觀人次5,209人，總成交量近7千萬。首次與台南市政府文化局合辦「臺南新藝獎」，鼓勵35歲以下年輕創作者，其中六名獲獎藝術家將在台南藝術博覽會共同展出，並且透過專業畫廊的經紀，推廣視覺藝術收藏。時任臺南市長賴清德出席開幕式。

受文化部委託進行「我國藝術市場稅制檢討與效益分析研究」，就兩岸三地拍賣所得稅制比較及藝術家出售作品稅制現況分析，並對收藏家藝術品拍賣所得稅制提出三階段建議方案。

獲文化部補助，邀集全台百家畫廊，同時舉辦「2013台灣畫廊週『魔幻時刻』」。

於台中金典酒店20、21樓舉辦「ART TAICHUNG 2013台中藝術博覽會」，共50間畫廊參展，超過200位藝術家，展出1,000多件藝術精品。展期間遇蘇力颱風，卻澆不熄買家對藝術的熱情，參觀人數4,500人，總成交量衝破五千萬。7月11日開幕晚會台中市副市長蔡炳坤、國美館館長黃才郎出席。

年度	日期	理監事屆數	重要事紀
2013	11月8日至11日	第十一屆	ART TAIPEI 2013台北國際藝術博覽會
2013	11月8日至11日	第十一屆	承接文化部「MIT 台灣製造──新人推薦區」藝術經紀行政事宜
2013	11月8日至11月10日	第十一屆	2013台北藝術論壇
2013	12月31日	第十一屆	《全球藝術博覽會指南2013年版》出版
2014	3月22日至25日	第十一屆	ART TAINAN 2014台南藝術博覽會
2014	4月13日	第十一屆	會所第四次搬遷
2014	5月23日至27日	第十一屆	首次舉辦ART SOLO 14
2014	6月17日至29日	第十一屆	會員歐洲參訪團
2014	7月12日至15日	第十一屆	2014 ART TAICHUNG台中藝術博覽會
2014	7月30日	第十一屆	成立臺北大內藝術區
2014	10月31日至11月1日	第十一屆	ART TAIPEI 2014台北國際藝術博覽會

相關內容

台北國際藝術博覽會歡慶20週年「After 20, 20 After藝術,作為一種耕耘的方式」於台北世貿中心一館舉行,台灣參展畫廊70家,國際畫廊78家參展,參觀人數約3.5萬人。日本藝術家森山大道親臨展場並舉行講座,藝博會也推出「One love One Art藝術公益計畫」。

2008年文建會在台北國際藝術博覽會中規畫辦理「MADE IN TAIWAN(MIT)台灣製造——新人推薦區」專區,自該年起成為台北國際藝術博覽會中的固定展區。2013年起「MIT 台灣製造——新人推薦區」改由中華民國畫廊協會處理藝術經紀行政事宜,並媒合藝術家及畫廊,持續在台北國際藝術博覽會展出。

2013台北藝術論壇於信義誠品六樓視聽室舉行,以「以亞洲價值」為主題,藉歐美經典案例,比對亞洲現況,綜觀全球藝術市場發展態勢,主要議題有「城市藝術經濟力」、「企業藝術經濟力」,並與臺灣師範大學管理學院、荷蘭馬斯垂克大學藝術與社會科學院合作,首創全國唯一針對視覺藝術產業規畫的學術論文場次。

社團法人中華民國畫廊協會台北藝術產經研究室於2013年提出「全球藝術博覽會資訊及交流平台調研及建置計畫」,建立全球藝術博覽會資訊及交流平台,提供國內關於全球藝術博覽會最新、最完整的資訊。受文化部支持出版《全球藝術博覽會指南》,時間從2012年到2013年10月為基準,網羅全球236家藝術博覽會,有助於政府與同業重新審視全球藝術市場發展的脈動和趨勢。

第三屆台南藝術博覽會於台南大億麗緻酒店8、9樓舉辦,參展畫廊39間,參觀人數5,500人,總成交額突破七千五萬,單間畫廊有超過七百五十萬的驚艷表現。並與台南市政府文化局合辦「臺南新藝獎」,時任臺南市長賴清德蒞臨3月21日開幕晚會。2014台南藝術博覽會首度舉辦「First Art 我的第一件收藏」專案,畫廊帶來單件台幣3萬元以下的作品,讓藝術收藏變得更為可親。

遷入光復南路自購新會所,會址設於台北市松山區光復南路1號2樓之1。

「ART SOLO 14藝之獨秀」於台北花博爭豔館舉行,為亞洲首次以「個展」形式舉辦的藝術博覽會,匯集41間畫廊,展出共63位藝術家作品,呈現藝術家完整創作脈絡,參觀人數約5,200人,整體銷售逾八成,成交金額達一億兩千萬。規畫「藝術開門FIRST ART」邀請參展畫廊為新手藏家推薦作品,統計也有五成銷售佳績。
5月24日、25日共舉辦六場藝術講座。

歐洲藝文參訪,瑞士巴塞爾~巴塞爾博覽會;法蘭克福(現代藝術美術館、哥德故居、羅馬人之丘廣場、施特德爾美術館);阿姆斯特丹(國立博物館、梵谷博物館)。

以「串連台中藝文金三角,建構大台中藝文之心」為主題,於台中日月千禧酒店16樓至18樓舉辦「第二屆台中藝術博覽會」,46間畫廊,200位以上藝術家參展,參觀人數5,500人,更讓成交額創下八千萬新高。副市長蔡炳坤出席6月10日展前記者會,台中市長胡志強出席7月11日開幕晚會。

畫廊協會積極促成,於「學學文創」宣布成立「臺北大內藝術區」,來自大直、內湖地區16間畫廊共同成立的「台北市大內藝術區聯誼會」由亞洲藝術中心李敦朗擔任首任會長。

以Dear Art為主題,於台北世貿中心一館舉辦,台灣參展畫廊69家,國際畫廊76家參展。

年度	日期	理監事屆數	重要事紀
2014	10月31日 至11月1日	第十一屆	2014台北藝術論壇
2014	10月30日	第十一屆	亞太畫廊聯盟啟動籌備
2014	1至12月	第十一屆	《台灣畫廊產業發展口述歷史採集計畫第三期成果報告》
2014	12月23日	第十二屆	第十二屆理事長王瑞棋、秘書長游文玫
2015	3月16日	第十二屆	亞太畫廊聯盟（Asia Pacific Art Gallery Alliance 簡稱APAGA）成立
2015	3月27日至30日	第十二屆	ART TAINAN 2015台南藝術博覽會
2015	6月14日至26日	第十二屆	會員歐洲參訪團
2015	7月1日	第十二屆	《博物館法》立法
2015	7月11日至13日	第十二屆	ART TAICHUNG 2015台中藝術博覽會
2015	9月17日	第十二屆	開發全新鋁合金鋼骨結構展板
2015	10月30日 至11月2日	第十二屆	ART TAIPEI 2015台北國際藝術博覽會

相關內容

2014「第九屆台北藝術論壇」於信義誠品六樓視聽室舉行，以「正負2度C×ART的負經濟效應」為主題，討論極端氣候對藝術產業的影響與因應對策。

亞太畫廊聯盟APAGA第一次籌備會議於2014台北國際藝術博覽會期間，在台北101國際會議中心36樓貴賓廳舉行「亞洲畫廊協會聯合會」，由中華民國畫廊協會邀請北京畫廊協會、新加坡畫廊協會、澳洲商業畫廊協會、韓國畫廊商業協會、印尼畫廊協會／雅加達區、東京美術俱樂部代表出席，討論藉由舉辦亞太畫廊聯盟之藝術博覽會、會議、藝術獎、區域交流，建立正式組織。

2015年1月10日出版之《台灣畫廊產業發展口述歷史採集計畫第三期成果報告》拜訪十家台灣成立20至30餘年經營出色的畫廊，從立足台灣藝術市場、面對中國市場崛起之因應、藝術博覽會劇增、展銷模式之調整，到二代經營的智慧傳承、年輕藝術家之培育，為台灣的畫廊產業留下寶貴歷史紀錄。

畫廊協會召開第十二屆第一次會員大會，由也趣藝廊王瑞棋當選畫廊協會第十二屆理事長，任期自2015年1月至2016年12月，游文玫後於2016年1月正式到任秘書長一職。

亞太畫廊聯盟經過長期的籌備於2015年3月Art Basel HK期間於香港正式成立，八個創始會員分別是澳洲商業藝廊協會、北京畫廊協會、香港畫廊協會、印尼畫廊協會（雅加達區）、日本藝術經紀人協會、韓國畫廊協會、新加坡畫廊協會以及中華民國畫廊協會，台灣成為首任聯盟主席國，由中華民國畫廊協會理事長王瑞棋擔任首任聯盟主席。

於台南大億麗緻酒店8樓、9樓舉辦，41間台灣畫廊、3間日本畫廊參展，參觀人數6,100人，達到六千萬以上成交額。「FIRST ART 我的第一件藝術收藏」2015年規畫兩種年度主題「收藏美好，無負擔」與「收藏想像，實體幻境」鼓勵更多藝術愛好者邁出收藏的第一步。在地連結的部分包括：籌畫「台南在地藝術家」主題徵件；持續與台南市政府文化局合作，於2015台南藝術博覽會中設置「臺南新藝獎」6間展間；「台南市美術館籌備委員會」成員至藝博會現場典藏「臺南新藝獎」藝術家作品。

瑞士巴塞爾藝博會與威尼斯雙年展參訪。

協助推動《博物館法》立法，其中第十七條「對公立博物館之捐贈，屬依文化資產保存法指定之國寶者，並得不受所得基本稅額條例第十二條第一項第四款規定之限制。」於6月15日在立法院三讀通過。

於台中日月千禧酒店14樓至17樓舉辦，參展畫廊62間，超過300多位，展出1500件藝術精品，參觀人數5,500人。台中市長林佳龍出席7月10日開幕記者會。

因應展覽規模擴增，2009年至2013年陸續添置第二代、第三代展板。2015年為加強展板結構，開發全新鋁合金鋼骨結構第四代自有展板1,500片。

以「傳承與跨界」為主軸，於台北世貿中心一館舉行，台灣參展畫廊80家，國際畫廊88家參展，當中有38間國際畫廊首度參展，展出作品超過3000件，參展海外畫廊國別，涵蓋20個國家地區。展場首度擴大至貿易中心的全數展廳（A至D區），面積達2.3萬平方公尺，並首度延伸至Taipei 101水舞廣場與4F都會廣場。
時任總統馬英九出席開幕式，創國家元首出席台北藝博之先例。ART TAIPEI 2015台北國際藝術博覽會，整體空間設計榮獲了TID Award 2015空間裝飾藝術類TID獎。

年度	日期	理監事屆數	重要事紀
2015	10月29日	第十二屆	Jaguar科技藝術獎
2015	10月31日	第十二屆	2015台北藝術論壇
2016	3月18日至20日	第十二屆	2016 ART TAINAN台南藝術博覽會
2016	3月至11月	第十二屆	畫廊協會會員分區交流會
2016	6月10日至20日	第十二屆	會員歐洲參訪團
2016	6月24至26日	第十二屆	首屆KAOHSIUNG TODAY港都國際藝術博覽會
2016	8月19日至21日	第十二屆	2016 ART TAICHUNG台中藝術博覽會
2016	11月	第十二屆	《亞太藝術市場報告2015/16》出版
2016	11月12日至15日	第十二屆	ART TAIPEI 2016台北國際藝術博覽會
2016	11月12日	第十二屆	2016台北藝術論壇
2016	11月15日	第十二屆	首次與教育部合作藝術教育日
2016	11月29日至12月11日	第十二屆	會員美國考察團
2016	12月20日	第十三屆	第十三屆理事長鍾經新、秘書長游文玫

相關內容

中華民國畫廊協會與Jaguar台灣總代理九和汽車共同成立「Jaguar科技藝術獎」，並於2015台北國際藝術博覽會中進行頒獎。年度藝術首獎獲100萬元的獎金，另四名入選作品也分別獲得新台幣10萬元創作補助。

2015台北藝術論壇於台北國際會議中心R102舉行，以「藝術金融」為主題，討論全球財富區域分配與全球富人嗜好投資配置：藝術品位居第二、藝術市場結構、藝術品金融化與資產化的趨勢、藝術金融化的發展與挑戰、2015年中國藝術金融的走向、台灣藝術金融化的機會與挑戰。

於台南大億麗緻酒店8、9樓舉辦，全台40間畫廊、4家日本畫廊參與，參觀人次8,221人。3月17日台南藝博開幕儀式與臺南市文化局主辦的「美術節慶祝酒會暨新藝獎頒獎典禮」聯合舉行，時任賴清德市長、文化部次長許秋煌蒞臨現場。

凝聚畫廊協會會員共識蒐集產業意見，全台舉辦五場分區座談。第一場3月18日台南會員交流座談會、第二場5月28日桃竹苗區會員交流座談會、第三場8月12日北區會員交流座談會、第四場8月20台中會員交流座談、第五場11月10日北區會員交流會。

辦理Art Basel德國、瑞士 11天考察團。

於高雄展覽館舉行「KAOHSIUNG TODAY 2016港都國際藝術博覽會」，台灣參展畫廊32家，國際畫廊5家參展，展區規畫藝術畫廊展區、大師進行式特區、南島藝術特區、公共藝術展區、藝術媒體區、「海島・海民——魚刺客海島系列——碼頭故事」以及「hòk港」兩個藝術特區，以及「一人一信，書寫你我的家書」及「正修科技大學藝文處文物修護中心」兩項藝術計畫。藏家服務6月24日首辦搭乘遊艇舉辦「尊榮貴賓環港派對」。

於台中日月千禧酒店14樓至16樓舉辦，台灣畫廊44家，2家國際畫廊，共250位國內外藝術家參展。

《亞太藝術市場報告2015/16》以中英文對照呈現，成為第一本亞太區觀點出發之國際文化視覺藝術產業發展趨勢報告。

於台北世貿中心一館舉行，台灣67家，國際83家展商參展，首度串連「亞太畫廊聯盟 APAGA」，參觀人數約3萬人。2016台北藝博空間設計得到2016金點設計獎Golden Pin Design Award，並獲經濟部國貿局頒發臺灣會展獎展覽甲類「銀質獎」之殊榮。

以「藝術鑑定」為主題於台北世貿一館2樓第一會議室舉行，包含「繪畫的起源」、「藝術品科學履歷建置程序及其應用」、「藝術品保存科學與修復倫理」、「藝術品真假爭議的法律問題」四場次。

畫廊協會與教育部合作舉辦「藝術教育日」，鼓勵各級師生參觀台北國際藝術博覽會，首屆共370名師生參與，並成為台北國際藝術博覽會固定活動。

辦理美國邁阿密Art Basel、紐約考察團。

畫廊協會召開第十三屆第一次會員大會，由大象藝術空間館鍾經新當選畫廊協會第十三屆理事長，游文玫擔任秘書長，任期自2017年1月至2018年12月。

年度	日期	理監事屆數	重要事紀
2017	3月	第十三屆	啟動「台灣畫廊產業史料庫計畫」
2017	3月5日至6日	第十三屆	2017會員交流暨春酒活動
2017	4月3日	第十三屆	台北國際藝術博覽會展商首次啟用線上報名系統
2017	4月13日	第十三屆	協辦「印象‧左岸——奧塞美術館30週年大展」
2017	2月15日	第十三屆	社團法人中華民國畫廊協會會員外展補助計畫
2017	5月25日	第十三屆	自製自購燈具、燈臂計畫
2017	6月9日至23日	第十三屆	會員歐洲15天考察團
2017	7月21日至23日	第十三屆	2017 ART TAICHUNG台中藝術博覽會
2017	10月	第十三屆	《亞太藝術市場報告2016/17》出版
2017	10月20日至23日	第十三屆	ART TAIPEI 2017台北國際藝術博覽會
2017	10月21日	第十三屆	2017台北藝術論壇
2017	10月23日	第十三屆	第二屆藝術教育日
2017	1至10月	第十三屆	畫廊協會25歲生日快樂系列活動
2017	11月7日	第十三屆	藝術品科學檢測國家標準學術研討會

相關內容

開始進行「台灣畫廊產業史料庫計畫」，向國內畫廊徵集第一手史料，進行數位化歸檔和公開上線，2018年3月15日獲文化部補助該計畫。

社團法人中華民國畫廊協會——會員交流暨春酒活動在宜蘭瓏山林蘇澳冷熱泉度假飯店舉行，共74名會員及眷屬參與。

線上系統正式上線，提供2017台北國際藝術博覽會展商報名使用。

畫廊協會列名「印象・左岸——奧塞美術館30週年大展」協辦單位，於國立故宮博物院圖書文獻大樓，與時藝多媒體合作辦理「藏家貴賓之夜」。

畫廊協會為獎勵會員參加國際藝術展會，將提供會員國外之參展補助之利多辦法。於2017年2月15日理監事會通過「社團法人中華民國畫廊協會會員申請外展補助計畫」。

畫廊協會開始自製自購燈具、燈臂，於畫廊協會官方網站進行公開招標燈具、燈臂採購案，並於2017年10月台北國際藝術博覽會中，將燈光設備全面提升更新。

參訪德國明斯特雕塑展、德國卡塞爾文件展、瑞士巴塞爾藝博會、威尼斯雙年展。

於台中日月千禧酒店7F、9-12F舉辦，包含2家國際畫廊，共計57間畫廊，300多位國內外藝術家參與，展區擴增至5個樓層，總參觀人次突破九千人。2017年主題「以身為度：尋訪城市中的雕塑」，並開闢「台灣美術經典講座暨新秀論壇」、「藝術新聲特展區」、「思維與狀態——新媒體藝術特展」。

《亞太藝術市場報告2016/17》以中英文對照呈現，除延續亞太區個人消費行為研究，與資誠聯合會計師事務所合作，納入藝術家世代分析，勾勒出亞太藝術市場的完整輪廓。

「2017台北國際藝術博覽會——『私人美術館的崛起』」於台北世貿一館舉辦，台灣69家，國際54家展商參展，參觀人數約6.5萬人。並舉辦「世紀先鋒——台灣現代繪畫群像展」。

2017台北藝術論壇於台北世貿一館二樓第五會議室舉行，以「企業藝術購藏」為年度主題，引介國際最新趨勢觀點，介紹亞太企業藝術購藏之典範，並針對國內藝術品於「稅務管理與會計」、「鑑價機制」、「企業社會責任」等面向，探討其實踐的現況與未來發展。

參觀與實做並行，加入「藝術教育DIY」活動。藝術教育日共488名師生參與，教育部首次成為本活動之協辦單位。

畫廊協會25歲生日快樂系列活動：
- 1月23日啟動中華民國畫廊協會25週年系列活動，尾牙頒發歷任理事長【戮績共仰】榮譽獎章
- 6月5日「一個需要藝術的時代」陸潔民藝術市場25年心得分享
- 6月7日中華民國畫廊協會6月份理監事會賀慶生
- 6月7日電影欣賞「一個人的收藏」包場活動
- 6月8日「那些年，我們一起走過的台灣畫廊史」座談會
- 2017台北國際藝術博覽會現場展示「畫協歷史形象牆」

由台北藝術產經研究室規畫與文化部、國立台灣美術館共同舉辦「2017藝術品科學檢測國家標準學術研討會」。

年度	日期	理監事屆數	重要事紀
2018	2月23日	第十三屆	全球華人藝術網著作權爭議案件
2018	3月16至18日	第十三屆	ART TAINAN 2018台南藝術博覽會
2018	3月29日	第十三屆	成立台灣藏家聯誼會
2018	4月15日至16日	第十三屆	2018會員交流暨春酒活動
2018	5月20日	第十三屆	《藝術契約──共識版Edition1.0-2018》推廣
2018	7月20日至22日	第十三屆	ART TAICHUNG 2018台中藝術博覽會
2018	10月26日至29日	第十三屆	ART TAIPEI 2018台北國際藝術博覽會
2018	10月26日	第十三屆	2018台北藝術論壇
2018	10月29日	第十三屆	第三屆藝術教育日
2018	12月18日	第十三屆	會員大會通過《社團法人中華民國畫廊協會鑑定鑑價委員會組織規則》
2018	12月18日	第十四屆	第十四屆理事長鍾經新、副理事長陳菁瑩、張逸羣、秘書長游文玫

相關內容

畫廊協會提出針對「全球華人藝術網著作權爭議案件」之立場與呼籲書面文件，並出席由立法委員陳學聖、黃國書國會辦公室於2月23日在立法委員研究大樓101會議室舉辦之「藝術界世紀大災難記者會」。

2017停辦台南藝術博覽會之後，2018年恢復辦理，以「人文古都——再造城市風華」為主題，於台南大億麗緻酒店8樓、9樓舉辦，參展畫廊共46間（包含5間國際畫廊）、臺南新藝獎展出3間，共計49展間，參觀人數8,000人，展期間推出「KNOCK KNOCK, ART! 藝術敲敲門」專案。首度與台灣遊艇展特別合作，將展覽範圍擴及高雄展覽館，設立「偉大的航行——當代藝術新境」展區。

畫廊協會舉辦「台灣之夜」晚宴活動於香港光華新聞中心，同時宣布成立「台灣藏家聯誼會」，作為ART TAIPEI台北國際藝術博覽會的藏家服務平台。

社團法人中華民國畫廊協會——會員交流暨春酒活動在日月潭雲品溫泉飯店舉行，共77名會員及眷屬參與。

因應「全球華人藝術網著作權爭議事件」與「雕塑藝術家林良材作品失蹤案」衝擊，畫廊協會受文化部支持，與臺灣文化法學會合作、台北市藝術創作者職業工會等合作，規畫提研經紀、展覽、寄售、授權四種型態的「藝術契約——共識版Edition1.0-2018」，並辦理「藝術契約校園巡迴推廣講座」，2018年5月20日首場藝術契約校園巡迴推廣講座與台中大墩文化中心舉行。

於台中日月千禧酒店9樓至12樓舉辦，主題訂為「城市尋履——雕塑風景」，61間畫廊，300多位藝術家參展，參觀人次破萬，超過500件作品售出。展覽規畫「虛實之間雕塑特展」、「藝術新聲特展」、「藝術敲敲門」單元。

「2018台北國際藝術博覽會——『無形的美術館』」於台北世貿中心一館，台灣64家，國際71家展商參展，參觀人數約7萬人。舉辦特展包括：「共振・迴圈——台灣戰後美術」、「科技特展」、「樂獨藝術——視盟」、「MIT十週年特展」、「開・窗」藏家錄像收藏展、「學學——12感動生肖公益助學大展」，以及美術館專區（MOCA、毓繡美術館、鳳甲美術館、有章美術館）。2018台北國際藝術博覽會獲經濟部國貿局頒發臺灣會展獎展覽甲類「評選團特別獎」之殊榮。

2018台北藝術論壇於台北世貿一館藝術講座區舉行，規畫「亞洲藝術博覽會與新興市場運作」、「當代藝術的價值」、「觀點下的詮釋—藝術生產與檔案構成」、「空間・行為・藝術生產——藝術群體的空間實踐」四個場次。

導覽客製化，與臺灣師範大學藝術學院合作啟動「導覽暨DIY培育計畫」，並納入教學課程。藝術教育日共778名師生參與，教育部並為本計畫之指導單位。

為建立公正可信之藝術品鑑定及鑑價平台，由本會敦聘公正並具專業性之專家與本會選任理監事共同組成「鑑定鑑價委員會」，依據本規則，就受委託藝術品之鑑定及鑑價，委聘該領域最適任之專家、學者、藝術家家屬、科學檢測單位等，進行鑑定鑑價作業。

畫廊協會召開會員大會，大象藝術空間館鍾經新連任當選畫廊協會第十四屆理事長，游文玫擔任秘書長，任期自2019年1月至2020年12月。

年度	日期	理監事屆數	重要事紀
2019	3月15日至17日	第十四屆	ART TAINAN 2019台南藝術博覽會
2019	4月14日至15日	第十四屆	2019會員交流春遊活動
2019	5月14日	第十四屆	展板全面升級計畫
2019	7月19日至21日	第十四屆	ART TAICHUNG 2019台中藝術博覽會
2019	10月12日	第十四屆	公視合作《藝術的推手》節目首播
2019	10月18日至21日	第十四屆	ART TAIPEI 2019台北國際藝術博覽會
2019	10月21日	第十四屆	第四屆藝術教育日
2020	5月15日至28日	第十四屆	2020 VART TAINAN──台南VR線上藝術博覽會
2020	4月9日	第十四屆	發布「書寫畫廊產業史獎學金」
2020	7月18日	第十四屆	《台灣畫廊產業史年表》首冊新書座談會

相關內容

以「古都風華——活力再現」為主題,於台南大億麗緻酒店8樓、9樓舉辦,參展畫廊家數40間台灣畫廊,5間國際畫廊,參觀人數8,000人,在地連結與台南美術館、奇美博物館合作,3月16日17日共舉辦三場藝術講座,「一座城市美術館的願景」、「收藏天書」、「奇麗之美——台灣精微寫實藝術概覽」。

社團法人中華民國畫廊協會——2019會員交流春遊活動在宜蘭綠舞國際觀光飯店舉行,共86位會員及眷屬參與。

因一、二代板結構多為木料接合,經近12年的使用後,多數展板已不堪使用,經理監事會議通過後進行展板汰換工程,汰除破損不堪用的數量全面升級為鋁合金鋼骨結構第四代展板1,500片,大幅縮短了展覽工程展板組裝的時效性。

於台中日月千禧酒店9至12樓舉辦,另於7樓安排「臺藝大雕塑半世紀」特展、「藝術新聲特展區」,並首度試辦5樓展板型展間,呈現64間來自台灣和國際優質畫廊,共計300多位藝術家的作品,總參觀人次達15,000。2019 ART TAICHUNG主題為「文化漫步——雕塑維度」,再度規畫「KNOCK KNOCK, ART! 藝術敲敲門」單元。

首度與公視合作製播《藝術的推手》節目,10月12起,每週六上午十點播出共六集,從藝術產業生態圈的介紹,推廣民眾對於藝術文化藝術品收藏及藝術教育的興趣。

舉辦「2019台北國際藝術博覽會——『光之再現』」於台北世貿中心一館,台灣73家,國際68家展商參展,參觀人數約6.2萬人。舉辦特展包括:「越界與混生——後解嚴與台灣當代藝術」、「佇立‧遠望——台灣藏家收藏特展」、「向大師致敬」、基金會特展專區(帝門藝術教育基金會、台北國際藝術村、學學文化創意基金會、白鷺鷥基金會、麗寶文化藝術基金會)等。2019台北國際藝術博覽會獲經濟部國貿局頒發臺灣會展獎展覽甲類「最佳展覽獎」之殊榮。

由於報名踴躍,為平衡城鄉藝術教育差距,每校限額60名,本屆增加學校參與數共15校,837名師生參與。

因應新冠肺炎COVID-19疫情,取消實體藝博會,在台南大億麗緻酒店熄燈前,至現場拍攝實景後製,改為VR線上形式呈現,為全球首創沉浸式體驗與720度視角VR虛擬實境飯店型藝術博覽會。共47家畫廊,近300件藝術品參與。

《畫廊書寫藝術史專題研究獎學金辦法》發布「書寫畫廊產業史獎學金」,鼓勵撰寫台灣畫廊產業相關論文。

梳理1960年代至2000年的台灣畫廊產業史料,共出版三冊:5月《台灣畫廊產業史年表1960-1980》;10月《台灣畫廊產業史年表1981-1990》;12月《台灣畫廊產業史年表1991-2000》。並於7月18日台中藝術博覽會期間舉辦《臺灣畫廊‧產業史年表》首冊新書座談會。

年度	日期	理監事屆數	重要事紀
2020	7月17日至19日	第十四屆	ART TAICHUNG 2020台中藝術博覽會
2020	7月18日至31日	第十四屆	V ART TAICHUNG 2020線上實境展覽
2020	5月7日	第十四屆	「畫協會客室」首播
2020	9月15日	第十四屆	沉浸式線上展廳實驗計畫
2020	10月23日至26日	第十四屆	ART TAIPEI 2020台北國際藝術博覽會
2020	10月22日 至11月4日	第十四屆	ART TAIPEI 2020線上展廳
2020	10月26日	第十四屆	第五屆藝術教育日
2020	12月21日	第十五屆	第十五屆理事長張逸羣、副理事長陳菁螢、秘書長游文玫

相關內容

以「空間向度‧雕塑賞遊」為主題，於台中日月千禧酒店7至11樓舉辦，共68展間，包括59家台灣畫廊，2家國際畫廊，共計500多位藝術家與超過300件的雕塑作品參展，並持續規畫「KNOCK KNOCK, ART! 藝術敲敲門」單元。首創四大青年獎項策略聯盟：「藝術新聲」、「中山青年藝術獎」、「璞玉發光」、「臺藝新人獎」。

2020台中藝博是中央疫情指揮中心開放藝文活動之後，亞洲第一場飯店型藝術博覽會，也是亞洲第一場實體展覽與線上實境體驗雙軌並行的飯店型博覽會。展期間湧入報復性觀展人潮及消費金額。首日貴賓預展即突破紀錄超過2000人次，總參觀人次逾萬人；銷售佳績更是捷報連連，計有15家畫廊成交金額達百萬以上，總銷售額突破5000萬。

V ART TAICHUNG 2020線上實境體驗台中藝術博覽會展期共計14天，除台中藝博展商之外還特別展出因政府防疫政策而無法參展的畫廊，利用網路與實境的方式，支持跨國的藝術展出，共計62 家畫廊展出。720 度展場環景拍攝進行近9小時，耗時9.6小時完成上傳近610個作品標籤。展期共計24個國家/地區登入瀏覽包括台灣、美國、日本、香港、新加坡等，瀏覽量13,546次。

因應全球新型冠狀病毒（COVID-19）疫情，畫廊協會規畫自製免費線上課程「畫協會客室」，由畫協安排藝術專業課程。

因應新冠肺炎COVID-19疫情帶來線上展廳應用需求，畫廊協會與資策會合作，參與經濟部中小企業處「109年度推動中小企業跨域創新生態系發展計畫」，提供本會會員15家名額，推出「沉浸式線上展廳計畫」。

在新冠肺炎COVID-19疫情肆虐的情況下，全球各大城市藝術活動停擺、延後或改為線上展出，「2020台北國際藝術博覽會——『登峰‧造極』」於台北世貿中心一館如期舉辦第27屆，台灣65家，國際12家展商參展，參觀人數約7萬人次。副總統賴清德、行政院院長蘇貞昌、文化部部長李永得、立法院副院長蔡其昌出席開幕式。藝博會現場因應設備與防疫步驟，來臺參展國際展商按照疫情管制作業辦理，預先隔離14日，觀眾進場參觀時全程配戴口罩。首度與原住民族委員會合作「原住民新銳推薦特區×資深原住民藝術家特展」，以文化經濟面向考量共同推動原民藝術發展，原住民族委員會原住民族文化發展中心首度列協辦單位，原住民族委員會列指導單位。

突破新冠肺炎COVID-19疫情限制，ART TAIPEI 2020另舉行線上展分為兩種：第一為首度與全球最大藝術品交易電商Artsy 合作的「ART TAIPEI×Artsy 線上展廳」，展期10月22日——11月4日 24:00台北時間，台灣展商63家，國際展商20家，共7個國家/地區的展商參展；第二為「2020 V ART TAIPEI VR實境」，台灣展商65家，國際展商13家參與。

2020年原因疫情之故僅開放予台中以北學校參加，參觀人數下降至691人。然因啟動藝術教育課程連結計畫，2020年共計18所學校參與，故使人數攀升至1,061人。藝術教育日分為四項子計畫：偏鄉學子與美術班學子參觀計畫、種子導覽人才培育計畫、課程鏈結計畫以及DIY記者會。

畫廊協會召開第十五屆第一次會員大會，由傳承藝術中心張逸羣當選畫廊協會第十五屆理事長，游文玫擔任秘書長，理事長任期改為三年，自2021年1月至2023年12月。

年度	日期	理監事屆數	重要事紀
2021	2月9日	第十五屆	畫廊協會形象專欄計畫
2021	3月12日至14日	第十五屆	ART TAINAN 2021台南藝術博覽會
2021	4月22日	第十五屆	當選APAGA亞太畫廊聯盟第三屆主席國
2021	5月28日	第十五屆	網路節目「藝術行旅」首播
2021	8月5日	第十五屆	訂定藝術品鑑定鑑價作業參考準則暨研提人員培育機制
2021	8月25日	第十五屆	爭取藝文紓困4.0租金補助
2021	10月22日至25日	第十五屆	ART TAIPEI 2021台北國際藝術博覽會
2021	10月22日下午2:00至11月5日23:59分	第十五屆	ART TAIPEI 2021推出三種線上展廳
2021	10月24日	第十五屆	2021台北藝術產經論壇

相關內容

社團法人中華民國畫廊協會品牌論述，與媒體非池中藝術網合作推出「畫廊協會形象專欄計畫」，針對畫廊協會重點業務，規畫整理編寫11個主題，讓一般大眾能普遍認識畫廊協會的重要業務。

於香格里拉台南遠東國際大飯店11樓至15樓舉辦，台灣展商54家，國際展商2家，加上新藝獎6間，創歷屆最多共63間展間紀錄。超過200位藝術家，帶來總計超過1800件的作品，開幕記者會臺南市長黃偉哲出席。總參觀人次突破8500人，現場門票銷售額成長1倍，網路售票成長2倍，為臺南市觀光消費及產業效益，保守估計創造了6500萬的產值。2021台南藝博建構四大策略：「產業串聯：南方館際聯盟」、「官方合作：臺南新藝獎」、「藏家服務：首創分眾藏家策略」、「學術結合：深化藝術教育」。二場藝術講座結合2021台南藝博「藝術服務人才培養運用計畫」、「媒體公關實習計畫」、「教育課程鏈結計畫」，成功將聽眾人數推向高峰。

成功聯繫邀約到韓國、香港、日本、新加坡、印尼代表線上會議，並取得五國/地區一致支持，由本會張逸羣理事長勝選APAGA亞太畫廊聯盟第三屆主席。

為行銷畫廊協會會員畫廊品牌，推出自製網路節目「藝術行旅」，每月發行兩集，為隔週五發布，至2022年11月4日止已推出24集。

台北藝術產經研究室執行文化部「訂定藝術品鑑定鑑價作業參考準則暨研提人員培育機制」藝文採購案簽約日

畫廊協會拜訪文化部長李永得，爭取台灣畫廊藝文紓困4.0積極性紓困補助，將2021台北藝博展位費視同租金，依文化部「積極性藝文紓困補助」規定申請，獲得文化部採納。

ART TAIPEI 2021，台灣76家，國際32家展商參展實體展，參觀人數約6.8萬人次。2021仍受新冠肺炎COVID-19疫情影響，首度推出《AT REMOTE》遠距參展方案，讓無法親自來台的海外展商，可以線上遠距遙控的形式參與ART TAIPEI 2021實體展會。貴賓服務創新啟動「線上貴賓導覽計畫」。首次與文化部文創司合作「時尚藝術跨界特展」並結合公益慈善拍賣，其他特展包括：「〔 〕所在：醫療行動五十年無國界醫生×馬格蘭攝影通訊社攝影展」、「亞太文化資產保存修復新創科技研究中心」、「原住民藝術特區──《深山裡的後花園》」等。

首次推出中英雙語種線上展廳（Online Viewing Room），國際線上展廳與Artsy合作「ART TAIPEI × Artsy 線上展廳」，合計89個參展單位，服務國際及英語系藏家；國內線上展廳則與非池中藝術網合作「ART TAIPEI × 非池中 線上展廳」，共有74個展位，服務華語系藏家。結合NFT藝術熱點潮流，與NFT策展管理平台EchoX合作「ART TAIPEI × ECHOX NFT線上展廳」，媒合三家參展畫廊並加密製作NFT作品，在ART TAIPEI期間以虛擬畫廊的形式展出。

台北藝術產經研究室主導的「台北藝術論壇」2021年更名為「台北藝術產經論壇」（TAERC FORUM），從當前的熱門議題作為切入點，主題為「檔案與IP」。

年度	日期	理監事屆數	重要事紀
2021	10月25日	第十五屆	第六屆藝術教育日
2021	11月26日 至12月7日	第十五屆	ART TAICHUNG 2021線上展廳
2021	12月3日至5日	第十五屆	ART TAICHUNG 2021台中藝術博覽會
2022	3月11日至13日	第十五屆	ART TAINAN 2022台南藝術博覽會
2022	4月15日至17日	第十五屆	ART SOLO 2022
2022	5月9日至11日	第十五屆	2022會員春遊台東走走
2022	5月10日	第十五屆	加入畫廊氣候聯盟
2022	1月至10月	第十五屆	畫廊協會30歲生日快樂系列活動

相關內容

藝術教育DIY首次與美國在台協會合作，邀請Katie Baldwin教授（美國Fulbright Program 傅爾布萊特計畫學者）主持，由於疫情之故，改採主動進入校園教學藝術手工書創作，至貢寮國中、大觀國中與和中國中開立工作坊，創作成果在11月19日於AIT美國在台協會簽證大廳展出一個月，處長孫曉雅Sandra Oudkirk出席成果展開幕。ART TAIPEI 2020受新冠肺炎COVID-19疫情影響，藝術教育日首次以直播方式為參與學生導覽，不安排現場參觀，2021年參與人數為855人。

畫廊協會與非池中藝術網合作台中藝博線上展廳，首創於展前一週即開放之新措施，讓觀展流量保持穩定高峰。台灣展商33家，國際展商10家，共8個國家/地區參與。合計143,588次網頁瀏覽量造訪，多數觀眾來自台灣，其中以華語區為主，高達九成六為亞洲地區使用者。

受新冠肺炎COVID-19疫情影響，2021 ART TAICHUNG台中藝術博覽會從7月延至12月，於台中日月千禧酒店8至12樓舉行，台灣展商69家，國際展商5家，總計有50家畫廊參與藝術敲敲門企業。台中市政府盧秀燕市長出席開幕式。台中藝博首次推動「中部館際聯盟」，共10家藝術館舍共襄盛舉。2021台中藝術博覽會也持續與「藝術新聲」、「中山青年藝術獎」、「璞玉發光」以及「臺藝新人獎」四大獎項共同合作。

ART TAINAN 2022 台南藝術博覽會邁入10週年。首次選址台南晶英酒店6樓、7樓展出，展覽期間為3月11日至13日。由臺南市文化局主辦，每年亦於台南藝博展出的臺南新藝獎亦適逢10週年，共有53家展商，包含3家國際展商，與3位臺南新藝獎藝術家共同參展。首次以「展前藝術講座」的方式，從3月2日開始，透過與在地藝文場館的合作，以線上講座做為藝術與學術交流的平台。3月10日開幕式頒發10年全勤獎予傳承藝術中心、晴山藝術中心。

ART SOLO 2022集結4個國家畫廊參展、5家國際畫廊36家國內畫廊共41家展商、66位參展藝術家、70個展位於台北花博爭艷館展出。3月31日到4月11日推出7場「展前線上講座」合作美術館包括：關渡美術館、國家攝影文化中心、北師美術館、台灣當代文化實驗場、鳳甲美術館、台北當代藝術館、臺北市立美術館。臉書直播：臉書直播觸及次數7場有4場皆為1000次以，2場皆為700人以上，只有1場低於500人；觸及次數最多的MOCA場次也比台南藝博奇美場次多出100人。

26家會員畫廊共51名參與，住宿安排於The GAYA Hotel潮渡假酒店，與原民會合作行程特別安排東海岸大地藝術導覽。

ART TAIPEI於2022年5月10日正式掛名成為國際組織「畫廊氣候聯盟Gallery Climate Coalition」的成員。

畫廊協會30歲生日快樂系列活動：
- 1月5日啟動中華民國畫廊協會30週年系列活動，尾牙邀請歷任理事長、秘書長出席
- 畫廊協會30週年主視覺刊登典藏今藝術6月號封面
- 6月8日中華民國畫廊協會6月份理監事會賀慶生
- 6月8日畫廊協會全新官網正式啟用
- 6月8日畫廊協會與學學Xue Xue合作免費線上課程首播
- 6月11日舉辦線上畫廊週，北中南畫廊17個地點同時連線直播大串連
- 10月20日在ART TAIPEI 2022開幕式由文化部長頒發歷任理事長貢獻獎座
- 10月23日在ART TAIPEI 2022藝術沙龍第九場次「中華民國畫廊協會30週年——穩步踏出藝術產業重要里程」主持人：社團法人中華民國畫廊協會 張逸羣理事長
與談人：社團法人中華民國畫廊協會 秘書長蕭國棟、陸潔民、曾珮貞、朱庭逸、游文玫
- ART TAIPEI 2022由台北藝術產經研究室規畫「30週年特展區：未來的記憶」

年度	日期	理監事屆數	重要事紀
2022	6月8日	第十五屆	視覺藝術產業人才培訓線上課程拍攝計畫
2022	7月15日至17日	第十五屆	ART TAICHUNG 2022台中藝術博覽會
2022	7月25日	第十五屆	「2022台北國際藝術博覽會」國內參展單位進行電子「紓困補助」公告
2022	8月31日至9月6日	第十五屆	韓國出差考察
2022	10月21日至24日	第十五屆	ART TAIPEI 2022台北國際藝術博覽會
2022	10月22日	第十五屆	台灣藝術永續聯盟宣告成立
2022	10月23日	第十五屆	2022 台北藝術產經論壇
2022	10月24日	第十五屆	第七屆藝術教育日

相關內容

畫廊協會與學學Xue Xue合作免費線上課程，結合畫廊協會30歲生日，首播日安排於6月8日。邀請畫廊會員及理事長、秘書長等擔任講師主講課程共十集，包括：畫廊經營及策展理念、預算編列、財務管理與法律問題、行銷策略、策展企畫書、展場設計與布展、宣傳品撰寫、藝術經紀人、藝術市場的觀察。

ART TAICHUNG 2022邁向10週年，匯聚77家展商，涵蓋69家台灣畫廊、5家海外畫廊（含線上展廳共8家海外畫廊參與，橫跨7個國家地區，分別為：法國、香港、日本、韓國、馬來西亞、新加坡、越南）、以及4個青年獎項，首次於台中林酒店8樓-11樓（7樓為售票處與大會服務台）辦理，7月14日貴賓預展日美國在台協會孫曉雅處長親臨觀展。線上展廳展出63家海內外畫廊作品，並有3家海外畫廊是線上展廳限定，展期從7月6日早上10:00至7月19日晚間23:59。
7月14日開幕記者會中，由張逸羣理事長頒發參展10屆全勤獎：首都藝術中心、藝星藝術中心、晴山藝術中心、敦煌畫廊、青雲畫廊。

文化部針對「2022台北國際藝術博覽會」參展單位進行紓困補助，台灣展商可於繳交展位費後持展位費發票「台北藝博之展位費用」，向文化部提出申請補助額最高可達30%。

韓國KIAF、KIAF+、Frieze首次一併於首爾舉行，張逸羣理事長率領秘書處同仁赴韓國招商及觀摩。

於台北世界貿易中心展覽大樓世貿一館展出，集結138家展商，89家台灣畫廊、38家海外畫廊，跨越8個國家地區（台灣、日本、韓國、香港/中國、新加坡、法國、美國、英國）。展會適逢畫廊協會成立30週年，展商使用面積為歷年最大，同時以尊重生態環境，邁向綠色展會的永續目標前進。首次集結全台最多共計22家美術館共同合作館際聯盟，共26場展前及展期沙龍講座論壇，邀請102位講者，創下歷屆場次及講者最多紀錄。首開先例，引進Podcast專區「藝術聲鮮 ART TAIPEI Live Talk」，在ART TAIPEI現場打造直播錄音間，主打不間斷聊藝術。

「台灣藝術永續聯盟」（TASA）結合視覺藝術聯盟、表演藝術聯盟、畫廊協會、文化法學會、台北藝術大學，於ART TAIPEI 2022藝術講座區發表「綠色宣言及行動計畫」。

台北藝術產經研究室於台北國際藝術博覽會藝術講座區，舉辦「2022台北藝術產經論壇｜TAERCentre FORUM 2022」，為慶祝中華民國畫廊協會成立滿30週年，主題為「書寫臺灣畫廊產業未來的記憶」，以「明日的奠基」、「過去的未來」以及「世代觀點」等三個主軸策畫論壇議題。

永續藝術DIY活動結合「環境保育」的精神，運用電子廢料及玩具圖書館回收玩具零件做為媒材，交織「美學」和「環保」的教育議題，由台師大美術系江學瀅教授引導孩子建立「回收再利用」的觀念。參觀導覽恢復實體進行加計藝教日參觀、藝術DIY、培育計畫、教育課程鏈結計畫，共1,144名學生參與。

▌2022 會員簡要資訊 ▌

序號	畫廊 （中文名稱）	負責人 （中文姓名）	本館住址	分館住址 （中）	電話
1	阿波羅畫廊	張凱迪 女士	台北市大安區忠孝東路4段218-6號2樓	屏東縣恆春鎮東門路2巷11弄2號2F	台北館： 02-2781-9332 恆春館： 08-889-5626
2	東之畫廊	劉煥獻 先生	台北市大安區忠孝東路4段218-4號8樓B棟		02-2711-9502
3	長流畫廊	黃承志 先生	台北市中正區仁愛路2段63號B1	台北館：台北市大安區金山南路2段12號3樓 桃園館：桃園市蘆竹區中山路21號	畫廊＋台北館： 02-2321-6603 桃園館： 03-212-4000
4	雲河藝術	黃　河 先生	台北市松山區敦化南路1段57號4樓之7		02-2577-5056
5	傳承藝術中心	張逸羣 先生	台北市松山區光復北路3號2樓		02-2748-6999
6	首都藝術中心	廖小玟 女士	台北市大安區仁愛路4段343號2樓		02-2775-5268
7	協民藝術集團	錢文雷 先生	台北市大安區安和路1段21巷16號		02-2721-2655
8	朝代畫廊	劉忠河 先生	台北市大安區樂利路41號1樓		02-2377-0838
9	台陽畫廊	鄭崇熹 先生	台北市中正區博愛路32號		02-2331-4889
10	晴山藝術中心	陳仁壽 先生	台北市北投區承德路七段286號2樓		02-2823-3005
11	索卡藝術	蕭富元 先生 蕭博中 先生	台北市中山區堤頂大道二段350號	北京：北京市朝陽區酒仙橋路2號798藝術區8502信箱（創意廣場往西100米） 台南：台南市安平區慶平路446號	台北： 02-2533-9658 北京： 86-10-5978-4808 台南： 06-297-3957
12	八大畫廊	許詠涵 女士	台北市松山區敦化南路一段100巷7弄31號一樓	上海： 上海普陀區莫干山路50號4號樓A1室	台北： 02-2771-0917 上海： 86-213-227-0361
13	敦煌畫廊	洪莉萍 女士	台北市大安區青田街8巷12號		02-2396-3100
14	鶴軒藝術	陳　鶴 先生	台中市西屯區惠來路二段90號1~3F		04-2251-7569
15	德鴻畫廊	陳世彬 先生	台南市中西區中山路1號		06-227-1125 06-221-1603

序號	畫廊 （中文名稱）	負責人 （中文姓名）	本館住址	分館住址 （中）	電話
16	北莊藝術	林永山 先生	新北市永和區環河西路一段93之2號1F		02-2232-0766
17	雅逸藝術中心	朱恬恬 女士	台北市士林區忠誠路二段50巷8號		02-2832-1330
18	新苑藝術	張學孔 先生	台北市松山區八德路3段12巷51弄17號1樓		02-2578-5630
19	藝星藝術中心	王雪沼 女士	台北市大安區敦化南路二段63巷53弄9號		02-2795-2028
20	東門美術館	卓來成 先生	台南市中西區府前路一段203號1樓		06-213-1897
21	亞洲藝術中心	李敦朗 先生	台北市樂群三路128號1樓	北京：中國北京市朝陽區酒仙橋路2號大山子798藝術區（798東街） 上海：上海市莫干山路50號7號樓106室	台北： 02-2754-1366 北京： 86-10-5978-9709 上海： 86-21-6266-2781
22	家畫廊	王采玉 女士	台北市中山區中山北路三段30號1樓之1（後棟）		02-2591-4302 02-2595-2449
23	現代畫廊	施力仁 先生 施怡君 女士	台中市西區公益路155巷9號B1		04-2305-1217
24	日升月鴻畫廊	游仁翰 先生	台北市大安區仁愛路四段115號1樓		02-2752-2353
25	琢璞藝術中心	楊宏博 先生	高雄市前金區五福三路63號8樓		07-215-0010
26	赤粒藝術	陳慧君 女士	台北市大安區大安路一段116巷15號		02-8772-5887
27	誠品畫廊	趙 琍 女士	台北市信義區菸廠路88號B1		02-6636-5888 *1588
28	99 藝術中心	張瀞文 女士	台北市北投區承德路7段286號	上海市莫干山路50號3號樓110室	02-2821-1599
29	新典藝術中心	盧景彬 先生	新竹市東區光復路二段503號		03-561-6511
30	秋刀魚藝術中心	廖苑如 女士	台北市中山區基湖路137號		02-2532-3800
31	布查國際當代藝術空間	林俊松 先生	台北市北投區立農街二段155號（陽明大學校區內）		02-2823-5587 02-2820-9920
32	旻谷藝術國際有限公司	鄭玠旻 先生 鄭筑尹 女士 鄭亘翔 先生	台中市西區五權西路一段221號1樓		04-2372-1186

序號	畫廊 （中文名稱）	負責人 （中文姓名）	本館住址	分館住址 （中）	電話
33	印象畫廊	歐賢政 先生	台北市仁愛路四段46號		02-2705-9966
34	大未來 林舍畫廊	林天民 先生 林岱蔚 先生	台北市大安區東豐街16號 1樓	北京市東城區安定門外東 濱河路雍和家園三號院一 號樓B1,101	02-2700-6866
35	科元藝術	陳秀分 女士	台中市清水區中山路 126-8號3&4樓		04-2622-9706
36	形而上畫廊	黃慈美 女士	台北市大安區敦化南路 一段219號7樓		02-2771-3236 02-2711-0055
37	月臨畫廊	陳麗惠 女士 陳錦玫 女士	**一館**：台中市西區英才路 589巷6號1樓	**二館**：台中市西區英才路 589巷12號1樓	04-2371-1219
38	臻品藝術中心	張麗莉 女士	台中市西區忠誠街35號		04-2323-3215
39	羲之堂	陳筱君 女士	台北市信義區逸仙路42巷 10號		02-8780-7958
40	也趣藝廊	王瑞棋 先生	台北市大同區民族西路 141號	德國 LEIPZIG PROSPECT Spinnereistraβe 7 / Halle 4B, 04179 Leipzig, GERMANY	02-2599-1171
41	雲清藝術	鄧志國 先生	台北市大安區樂利路35號		02-8866-1213
42	333畫廊	林美伸 先生	台北市內湖區新湖二路 130號	台中市西屯區華美西街 二段 333 號 B1	02-8792 0901 04-2316 1833
43	蔚龍藝術 有限公司	王玉齡 女士	台北市大同區民生西路 290號6樓		02-7730-8830
44	華瀛藝術中心	張良吉 先生	台中市西屯區福科路471號 3樓		04-2463-6786
45	千活藝術中心	張玉慧 女士	台北市中山區民生東路 二段24號		02-2523-1980
46	鄭甘美藝術空 間	鄭甘美 女士	台北市中山區四平街20號 2樓		02-2581-0525
47	大象藝術空間 館	鍾經新 女士	台中市北區博館路15號		04-2208-4288
48	寄暢園股份有 限公司	勝山洋光 先生	台北市大安區東豐街16號 B1	桃園市大溪區永福里 日新路15號（鴻禧山莊）	**台北**：02-2755- 1336 **桃園**：03-387- 5866
49	凡亞藝術空間	蔡承佑 先生	**典藏館：** 台中市西屯區何厝東二街 23號B1	**展覽館：** 台中市西屯區河南路二段 301巷16號	**典藏館：** 04-2314-1657 **展覽館：** 04-2703-2425
50	雅林藝術	蔡佳融 先生	台南市南區德興路245號		06-296-1536

序號	畫廊 （中文名稱）	負責人 （中文姓名）	本館住址	分館住址 （中）	電話
51	平藝術空間	許志平 先生	台北市大安區安和路二段179號		02-2738-3317
52	Chi-Wen Gallery	黃其玟 女士	台北市士林區中山北路六段2巷32號1樓		02-2837-0237
53	學學文化創意基金會	徐莉玲 女士	台北市內湖區堤頂大道二段207號10樓		02-8751-6898*199
54	國泰世華藝術中心	李明賢 先生	台北市信義區信義路五段108號B1（信義經貿大樓）		02-2717-0988
55	耿畫廊	吳悦宇 女士	台北市內湖區瑞光路548巷15號1樓	中國北京市東城區安定門東濱河3號（雍和家園二期一單元）506	台北： 02-2659-0798 北京： 86-10-8421-6689
56	新時代畫廊	劉朝華 先生	臺中市南屯區益豐東街182號1樓		04 23891679
57	非畫廊	簡　丹 女士	台北市長安東路一段9號2F		02 2562-0709
58	名山藝術股份有限公司	張雁如 女士	台北館： 台北市中正區仁愛路二段48-6號	竹科館： 新竹市工業東二路一號（科技生活館3樓）	台北館： 02-3322-2988 竹科館： 03-563-0612
59	1839 當代藝廊	邱奕堅 先生	台北市大安區延吉街120號B1		02-2778-8458
60	青雲畫廊	李青雲 先生	台北市中山區明水路469、471號1樓		02-2533-2839
61	尊彩藝術中心	陳菁螢 女士	台北市內湖區瑞光路366號		02-2797-1100
62	新時空文化時空藝術會場	葉樹奎 先生	台北市大安區和平東路二段28號1&2樓		02-8369-1266
63	絕版影像館	陳淑芬 女士	新竹市東區東南街53巷47-1號		03-561-1061
64	名冠藝術館	陳昭賢 先生	新竹縣竹東鎮忠孝街95號		03-595-2515 03-595-4719
65	巴比頌畫廊	邱彥廷 先生	屏東縣屏東市中華路111-5號		08-737-6077
66	大河美術	洪瑞鎰 先生	台中市南屯區大業路281號		04-23108282
67	加力畫廊	杜昭賢 女士	台南市中西區友愛街315號		06-221-3638
68	敦煌藝術中心	洪平濤 先生	台北市松山區富錦街91號		02-2718-2091
69	乙皮畫廊	陳雅玲 女士	花蓮縣花蓮市水源街55巷6號		03-833-2626
70	萬菓國際藝廊有限公司	謝曉慧 女士	新北市新莊區中央路712號4樓		02-8995-6568

序號	畫廊 （中文名稱）	負責人 （中文姓名）	本館住址	分館住址 （中）	電話
71	東家畫廊	張國權 先生	台北市大安區羅斯福路二段17號4樓		02-2391-7123
72	向原藝術畫廊	謝淑敏 女士	台南市歸仁區民生12街115巷56弄1號		06-2307223
73	采泥藝術	林清汶 先生	台北市中山區敬業一路128巷48號1樓		02-7729-5809
74	涵藝術 經紀公司	林暄涵 女士	台南市南區國華街一段35號	**南十字書屋：** 台南市中西區民權路二段275號	06-295-5161 **南十字書屋：** 06-221-5808
75	安卓藝術	李政勇 先生	台北市內湖區文湖街20號1F		02-2365-6008
76	穎川畫廊	陳文柱 先生	台北市中正區仁愛路一段45號2樓		02-2357-9900
77	藝境畫廊	許文智 先生	台北市信義區虎林街164巷36號		02-2345-6288
78	飛皇畫廊	蘭榮華 先生	台北市大安區敦化南路二段273號6樓之1		02-2738-0106
79	谷公館當代 藝術有限公司	谷浩宇 先生	台北市松山區敦化南路一段21號4樓之2		02-2577-5601
80	Bluerider ART	王薇薇 女士	**台北．仁愛：** 台北市大安區仁106愛路四段25-1號9&10樓	**上海：** 上海市黃浦區四川中路133號 **台北．敦仁：** 台北市大安區大安路一段101巷10號1樓 X by Bluerider： 台北市大安區仁愛路四段25-1號10樓	**台北．仁愛：** 02-2752-2238 **上海：** 86-21-6330-6166 **台北．敦仁：** 02-2752-7778 X by Bluerider： 02-2752-2238
81	名典畫廊	蔡玉珍 女士	新北市汐止區康寧街751巷13號2樓D2017（日月光國際家飾館）		02-26915268
82	高士畫廊	劉素玉 女士	新北市新店區華城六街133巷18號		02-2216-1206
83	伊日藝術計劃	黃禹銘 先生	台北市內湖區新明路86巷1號	台北市內湖區新明路66號	**伊日藝術計畫：** 02-2786-3866 **伊日後樂園 BACK_Y：** 02-2790-5058
84	一票人票畫 空間&畫庫	彭康隆 先生	台北市大安區永康街44號		02-2393-7505
85	Art Space 金魚空間	荒木政人 先生	台北市大同區承德路二段1巷18號2樓		

序號	畫廊 （中文名稱）	負責人 （中文姓名）	本館住址	分館住址 （中）	電話
86	比劃比畫	戴可君 女士	**太保美術館：** 嘉義縣太保五路98-12號	**南港會館：** 台北市東明街127號6樓	**太保美術館：** 05-362-5548
87	意識畫廊	簡　潔 女士 徐浩登 先生	台北市士林區中山北路 七段48號1樓		02-2876-3858
88	荷軒新藝空間	洪宛均 女士	高雄市鳳山區文衡路457號 2樓		07-767-7566
89	大美無言 藝術空間	陳冠利 先生	台中市西屯區市政路567號		04-2258-8322
90	郭木生文教基 金會美術中心	郭淑珍 女士	台北市大安區和平東路 一段115號地下二樓	台北市大安區和平東路一 段248巷10號（大院子）	02-2392-5161 02-2369-7357
91	水色藝術工坊	林明霞 女士	台南市中西區環河街129巷 31號		06-221-6806
92	尚畫廊	周秀如 女士	台北市大安區建國南路 一段304巷55號		02-2325-7733
93	洛德藝術	呂淇芸 女士	台中市西屯區文心路二段 201號20F-1		04-2254-7755
94	子堅藝術 國際有限公司	巫志堅 先生	台北市光復南路525號 13F-4		02-2729-9777
95	日帝藝術	楊心琁 女士 李威震 先生	台北市北投區承德路七段 286號3樓		02-2820-1558
96	台灣藝術 股份有限公司	黃郁文 女士	高雄市新興區民生一路 247號15樓		07-222-7577
97	102當代 藝術空間	蔡玉盆 女士	台南市仁德區成功三街 102號		06-260-9627
98	養心藝術	陳泓助 先生	台中市南屯區文心南五路 395號		03-7877-969
99	藤藝廊	張欣宜 女士	新竹市食品路250號		03-562-1177
100	東籬畫廊	葉美英 女士	台北市中正區杭州南路1段 71巷15號	**籬東文化藝術發展（上海） 有限公司：** 上海市虹口區東體育會路 657 弄18 號 602 室 200083 **北京代理** **英得航生活藝術空間：** 北京市朝陽區西甸路3號院 首開琅樾北區 704 100103	**台北：** 02-2391-6889 **北京：** 010-64377656
101	大雋藝術	黃富郁 先生	**1館：** 台中市南屯區惠文路489號	**2館：** 台中市西屯區大隆路154號	**1館：** 04-2382-3786 **2館：** 04-2310-7515

序號	畫廊 （中文名稱）	負責人 （中文姓名）	本館住址	分館住址 （中）	電話
102	宛儒畫廊	謝宛儒 女士	台北市松山區南京東路5段343號10F		02-8787-4050
103	國璽藝術	鄭世弘 先生	台中市南屯區向上南路一段167號3F-1		04-2471-9955
104	藝時代畫廊	高白蓉 女士	彰化縣彰化市彰南路六段485號	台北市北投區承德路七段286號1樓	04-2251-5611
105	Lili Art	溫慶玉 女士	台北市士林區中山北路六段760號		
106	宏藝術	賴沛蓉 女士	台北市大安區安和路2段197號1&2F		02-2738-9898
107	多納藝術有限公司	陳如� 女士	台北市大安區基隆路二段112號7F	台北市中正區八德路一段1號紅磚區 西7-2館	本館： 02-7746-7463 華山館： 02-3343-3654
108	大觀藝術空間	郭玲蘭 女士	台北市松山區南京東路5段70號6F		02-8501-5677
109	美丘美朮	鍾金玉 先生	台中市南屯區文心一路301號		04-2702-0628
110	尼頌詩藝術	張祐慈 女士	台中市北區漢口路四段318巷40號		04-2235-9268
111	輕映19藝文空間	周黃文安 先生	高雄市鳥松區昌隆街67號		07-370-0378
112	異雲書屋	陳維駿 先生	台北市大安區青田街12巷23號1F		02-2395-5858
113	陳氏藝術	Chris Wu	台北市中山區八德路二段100號	安特衛普： HEIMEULENWEG 104, 2980 ZOERSEL 中國： 常州市天寧區古村19號2號樓青果巷歷史文化街區28-7商	02-2752-2578
114	涅普頓畫廊	胡閔堯 先生	台北市中山區堤頂大道二段340號		02-2821-3439
115	DOPENESS ART LAB	蔡孟達 先生	台北市大安區和平東路三段308巷60號		02-2377-6222
116	愛上藝廊	莊淑容 女士	新竹市東區忠孝路80號		03-573-5191
117	茗昕藝術有限公司	陳麗昕 女士	台北市北投區長壽路3號		
118	CC Gallery	吳竟銍 先生	台北市中山區松江路259巷24號		02-2517-2667
119	丹之寶	呂若潔 女士	台北市明水路547號1F		02-2533-5158
120	鶯歌光點	陳慶同 先生	新北市鶯歌區陶瓷街18號		02-2678-9599

序號	畫廊 （中文名稱）	負責人 （中文姓名）	本館住址	分館住址 （中）	電話
121	凱奧藝術 有限公司	王隆凱 先生	台北市中山區松江路16巷 7號		02-2531-5897
122	帝門藝術中心	謝素珠 女士	台北市大安區大安路一段 176巷11號		02 2325 7881
123	十方藝術 空間	董怡君 女士	台北市中山區德惠街51號		02-2591-5296
124	陶華灼藝廊	張美椒 女士	新北市鶯歌區尖山埔路 45號		02-2678-9698
125	双方藝廊	胡朝聖 先生	台北市中山區北安路770巷 28號		02-8501-2138
126	就在藝術 國際有限公司	林珮鈺 女士	台北市信義路三段147巷 45弄2號1樓		02-2707-6942
127	亞紀畫廊	黃亞紀 女士	台北市中正區信義路二段 79巷38號		02-2752-7002
128	寬藝術空間	陳芳斌 先生	台中市西區向上路一段 79巷38號		04-2301-2782
129	丁丁藝術空間	丁三光 先生	台北市士林區天母東路 111號		02-2873-0000
130	正觀藝術	林文娟 女士	高雄市鹽埕區七賢三路 10號		07-521-0922
131	田奈藝術	黃　誼 女士	**台中展覽空間：** 台中市梧棲區四維路106巷 23號	**台北辦公室：** 台北市信義區信義路四段 279號8樓	**台中展覽空間：** 04-2657 9858 **台北辦公室：** 02-2285 1858
132	雷相畫廊	萬建宏 先生	台北市松山區民生東路3段 130巷18弄11號1樓		02-2393-8800
133	松風閣畫廊	謝坤龍 先生	台中市北屯區松竹路二段 349號	**東海門市：** 台中市西屯區台灣大道 四段1826號 **大山藝術：** 台中市潭子區中山路一段 368號 **太平工廠：** 台中市太平區大興路218號 **鹿港工廠：** 彰化縣鹿港鎮鹿東路二段 527巷83號	04-2247-4215
134	藝點點美學	洪鉦皓 先生	彰化縣彰化市彰南路六段 443號1樓		
135	潮時藝術	林慧貞 女士	台北市士林區磺溪街25號		
136	離塵藝術 文創館	蕭富元 先生	台南市東區府東街21巷2號		

傳承開今

The 30 Years of Taiwan Art Gallery Association

國家圖書館出版品預行編目（CIP）資料

傳承開今＝The 30 years of Taiwan Art
Gallery Association／張逸羣總編輯.
-- 初版. -- 臺北市：藝術家出版社, 2022.12
640面；17×24公分

ISBN 978-986-282-313-2（平裝）

1.CST:中華民國畫廊協會 2.CST:歷史

906.8　　　　　　　　　111021176

發 行 人｜張逸羣
策畫單位｜社團法人中華民國畫廊協會
執行編輯｜游文玫、施建伍
採訪編輯｜康鴻志
主 視 覺｜李致寬
校 對｜社團法人中華民國畫廊協會秘書處
編輯委員｜張逸羣、陳菁瑩、張凱迪、陳仁壽、陳錫文、王色瓊
　　　　　　蕭博中、廖小玟、陸潔民
編輯顧問｜劉煥獻

社團法人中華民國畫廊協會
理 事 長｜張逸羣
副理事長｜陳菁瑩
理 監 事｜張凱迪、陳仁壽、陳錫文、王色瓊、蕭博中、李宜洲
　　　　　　歐士華、王雪沼、廖苑如、蔡承佑、李威震、許文智
　　　　　　黃富郁、廖小玟、張雁如、戴可君、陳如鈊、林美伸
秘 書 長｜游文玫
台北藝術產經研究室 執行長｜柯人鳳
地 址｜台北市松山區光復南路1號2樓之1
電 話｜(02) 2742-3968
網 址｜https://www.aga.org.tw/

出 版 者｜藝術家出版社
總 編 輯｜張逸羣
美術編輯｜王孝媺
地 址｜台北市金山南路（藝術家路）二段165號6樓
電 話｜(02) 2388-6716・FAX：(02) 2396-5708
郵政劃撥｜50035145 戶名：藝術家出版社

總 經 銷｜時報文化出版企業股份有限公司
地 址｜桃園市龜山區萬壽路二段351號
電 話｜(02) 2306-6842

製版印刷｜巨超印刷股份有限公司
初 版｜2022年12月
定 價｜新臺幣800元

ISBN 978-986-282-313-2（平裝）

官網　　　　　線上試閱